看電影的人
A Moviegoer

詹正德（686）

荷索：「你從露珠裡看見整個宇宙嗎？」

馬克·安東尼：「你聲如雷鳴，我無法聽聞。」

──荷索，《白鑽石》

〈此時。〉隱匿

此時。我在你身邊，並且了解
這只是一個夢。筆跡因為喜悅與憂傷
而潦草。此時，幾乎就是時間的反面。
旋律隨心跳響起，旅客與情敵
陸續進場。黑色的海洋依照情節
向遠方鋪展。這是一個只有
海平面，而沒有地平線的地方。
光正要回來，但是沒有。我幾乎就要
成為另一個人，但是沒有。
另一朵花在我胸口爆開。屬於此時
的花香。你一定期待過。你一定
因此而愛過。但是沒有。
我只是一個死者。從你的囈語中
偷走這首詩。我一點也不在意
把你一個人，留在此時。因為
我對自己，也一樣狠心。
光的反面，並不黑。
我不斷播放同一首歌。關於河流
海洋，黑色的喜悅與憂傷。
航行即將結束，於天明之前。
光正要回來，世界正要回來。
我很快，就要醒了。

序

你永遠不會獨行

湯禎兆——文

請容許我先就詹兄的《看電影的人》作一些脫繮的聯想，在捧讀沉甸甸的文稿之時，往往不期然被各篇的出處標示所吸引。《破報》、《台灣電影筆記》、《張老師月刊》、《Fa 電影欣賞》、《人籟論辨月刊》、《旺報文化周報》、《兩岸傳媒》、《本本/ A Book》、《CUE 電影生活誌》、《書香兩岸》、《聯合文學》、《字花》和《典藏・今藝術》等不同地域及背景的雜誌，正好編織出一幅遼闊且邊界無限的電影地圖——作者究竟是在怎麼樣的環境下，利用不同卻有限的發表空間，一篇接一篇地把豐饒的電影世界勾勒出來。

此外，還有更多來自配合不同影展及放映活動的刊物及網媒，如《2009 INPUT 世界公視大展部落格》、《2011 南方周末影展》展刊、《本事・青春：台灣舊書風景》展覽特刊、《1965 眼中的巴黎》DVD 發行專文、《末日/異境》影展及拉丁美洲影展之專刊《拉丁、文化、電影、世界觀：一場魔幻瑰麗的映像旅程》等，以上的構圖所蘊藏超過五百頁的文字盛宴，究竟呈現的又是怎樣一回事的光影旅程？作為既是參與者也是引介者的詹兄，體驗的肯定更深更廣。

那屬多少時間的付出？一切肯定以年月來計算。背後來得熟悉又陌生——對門外漢來說，電影中毒的詹兄不啻為一本行走中的電影辭典，對他的博學多聞以

及興味廣闊自當佩服不已；而對同道中人而言，相互如此或彼的擦身掠過又或是同途相依，又理所當然得毫無懸念。當然，在兩端的游離之間，此消彼長的走勢幾成定局——門外漢身邊永遠不會有陌生人，同流者七〇八落注定載入史冊。可是，我們都明白，又或許心底裏強迫彼此信守：無論如何，同流者總不會踽踽獨行。

職人的文字世界

我相信《看電影的人》的讀者，都會對詹兄成熟穩重的文字風格留下深刻印象，甚至不難感受到背後的理想化氣質。我不知道詹兄是書一共撰作了多少歲月，但一切與他經營「有河 book」書店的形象不謀而合——堅守己道，一力承擔，從來為追尋自己理想作好準備。我印象中的詹兄，活脫脫吾道一以貫之，老成持重得彷彿與年青的騷動不相聞問。

在我的內心深處，直以詹兄為把日本職人文化融入個人身份建構中的顯例。所謂「職人」，接近我們所用的匠人，指透過自身熟練的技術，以手工藝生產出成品的人士。早在江戶時代，他們已屬於士農工商中的「工」種人士，歷史上一向對他們專心致志成就手藝的極致十分推崇，尊稱所擁有的技術為「職人藝」。由於江戶時代逐漸形成經濟社會，都市發達的社會條件自然促使職人文化趨盛，擁有不同技藝人士都可以受人欣賞，從而改變命運。舉例就以日本電影大師溝口健二 1953 年的名作《雨月物語》（獲同年威尼斯影展的銀獅獎）而言，電影正是以江戶時代紀州一帶（即今天和歌山一帶）為背景，其中描述貴族亡靈的小姐若狹，正是被陶器職人源十郎所吸引，於是誘導他回府並結成人鬼夫婦，可見對職人魂的推崇早已甚至穿越生死時空。當然以前主要是以師徒制來傳承手藝，到今天雖然不至於絕跡，但也隨著社會形態的改變而大幅有所調節。如果詹兄是現代的電影評論職人，那傳承的憑依除了源自同流者中外

著述的思想刺激，最重要的肯定就是電影作品本身的啟悟。

今天尤其是對手工藝品的職人而言，有時候還會用上「大工」、「左官」或「庭師」之稱，至於一般性的通俗用法，就會在手藝或成品後加上「職人」的稱呼，如「壽司職人」等。而對「職人藝」的說明中，很多時候會用上「一氣質」，指為了追尋探求以及精進化自己的技藝，往往無視金錢或時間之類的客觀限制，抱持堅定的自信，從而去徹底實行夢想目標的職人工作態度。這正是他們超越時空為人景仰的地方。日本的職人文化對敬業精神存在根深柢固的尊重之情，於是反映於當代社會中，過去的「職人」涵蓋面只不過隨社會條件的變化，因而變得範疇寬廣，然而核心精神亙古不變——任何人士只要認真探索及追求自己的手藝，最後終可成就出一門藝術來。

職人的獨立精神

作為寫作人，當然也是一種「手工藝」的職人；而大家手上的這本《看電影的人》，更屬經年醞釀刻苦而成的「手工藝品」。詹兄的職人魂固然不容置疑，而且所經歷的大抵亦與世界各地的職人互通聲息血脈，在有限的園地空間中掙扎求存，一方面要適應環境生存，但同時也透過重寫與增補的編修過程，令筆下的文稿不致於完全受制於外在的羈困，在進退之間張弛角力，以生命的時間及重量去打磨手上的成品。

此所以在厚重沉實的著作中，我們不難發現詹兄的興趣雖然廣闊，中外古今的電影均可縱橫統涉，侃侃而談；可是一旦仔細審察，定能窺探出對自由獨立脈絡氣息的執著與動情。詹兄對紀錄片的銘心注目，對美國獨立電影大師卡薩維蒂的推崇備至等，均可讓人從中嗅出由文字到人生的精神價值體認，再結合他經營獨立書店的軌跡，自然可以得到電影與人生有機結合的判斷。

數年前，我有幸曾到「有河 book」作短講，以破爛不堪的國語分享對邱禮濤電影的微末看法。回頭再看，或許便已蘊存流露出詹兄邀約的獨立意含，他選擇的視角往往對邊緣奇詭的先鋒充滿感情；一旦把矛頭放回人所共識的流行焦點上，就會嚴苛審視，務求找出與別不同的角度，尤其在反省的要求更上層樓（可見針對魏德聖及楊德昌的文章），從而成就出詹正德看電影的立場來。

湯禎兆：香港作家，專研日本文化研究及電影評論。前者相關著作有《整形日本》、《命名日本》、《日本中毒》、《日本進化》、《人間開眼》及《亂世張瞳》等；後者有《日本映畫驚奇》、《香港電影血與骨》及《香港電影夜與霧》等。

序

好一個 Why Not 影評人

家明——文

————————————

我總是好奇，是不是只有電影癡才如此「雜食」？

書迷都有偏好的類型或作者吧？喜歡音樂可能鍾情於搖滾、古典或爵士，隨便一門已經是浩瀚的世界，也有一定的水火不容。還有別的藝術呢？視覺藝術、舞蹈、劇場 從讀者/ 閱聽人角度，是不是只有影迷才有條件「無戲不歡」？看完一部電影，再多也不過幾小時。看戲絕對可像濫藥成癮，從各種分類出發，日以繼夜地看，貪婪地吸收。好多年前看過一部叫《Cinemania》的紀錄片，說紐約幾個瘋狂戲迷，終日在林肯中心、MOMA 等地流連忘返。他們看上去不修邊幅的，但對電影及放映的要求甚高。電影節的策展人受訪問，說若他們來捧場，代表節目有質素！某個「癡漢」被問，常泡戲院會不會太抽離「現實」了，他說那個見鬼的現實有甚麼好稀罕？答得真妙！

我們酷愛電影的，是不是多少有放下一切，天天埋首電影院的欲望？我認識不少影癡，即使沒上述紀錄片描述的瘋狂，無戲不歡也是不計其數的。劇情、紀錄、彩色、黑白、默片、動畫、實驗、短片……不理新舊中外，舉凡叫得做電影、可以在影院看到的，他們就有入場意欲。有些人一年才碰一次面，叫不出對方的名字，但在電影節舉行的兩三星期間，幾乎天天在放映場地遇見。見多了，不認識也好像認識，彼此點頭示好。影迷之間的默契。

我不知道的是，原來認識很多年的 686 都是電影的「雜食」族。

確是認識很多年了，已忘記當初甚麼因緣際會（「明日報」的個人新聞台？）。後來我們各有工作崗位的轉變，對電影的熱忱似乎沒兩樣。686 是淡水的獨立書店店長，近年他來港，常以此身份出席書展或交流活動。老實說我真佩服他，毅然把廣告公司的工作辭掉，跟太座在淡水辦了家別緻書店。名字夠豁達的：「有河 book（不可）」Why Not？我很淺薄，相信世界真箇只有兩種人，一種凡事問 Why，一種問 Why Not，前者畏首畏尾，後者當然有趣得多，性格更浪漫，適合從事藝術工作。憑 686 對寶號命名，他當屬「Why Not」類。另看他店子的座落吧，有何不可呢？淡水臨岸的街道愈來愈鄙俗，商販在兜攬旅客叫賣。偏偏密密麻麻的食肆、商店與攤位遊戲之間，有道別有洞天的小樓梯，拾級而上，立即跟樓下的喧鬧形成強烈對比。這裡有作家題的玻璃詩，形形式式的閱讀活動，還有自來貓。書店的臨海風景優美（在香港完全無法想像一家向海的小書店！），兩個老闆的選書比大型書店像樣、精美太多了。686 如此熟悉電影，有河 book 的電影書自是強項，集中港台日月精華。我每年總抽時間到台北走走，因為有河 book，淡水乃每次必到。

剛網上一查，有河 book 剛好八年光景了。還以為 686 因打理書店沒暇看電影，收到他新書的書稿才嚇了一條。他要整理出版一本三十多萬字的影評集，大都近年寫成的篇章。

文章殊不簡單，反映出 686 電影涉獵的廣泛，是上文說的「雜食」影癡。把本書的電影及電影人的名字羅列出來（它 deserve 一個 index？），是教即使資深評論如我也自愧不如的長長清單。當然並非量多便好，但 686 觀影的梳理是有條不紊、鱗次櫛比的，由第一世界寫到第三世界，由（看）東到（看）西，紀錄到劇情，外語到華語，新片到經典片，一個個大師或新秀、一部部熟悉或陌生電影的名字（說實話他提的不少電影我沒看過）。文章盡是洋洋灑灑、旁徵博引的。影評有好幾種，短小的影話、中篇的影評到長文（essay），

後者講求的工夫最高，架構、論述、鋪排，文字根底，寬廣知識面，電影史及理論的修養缺一不可，同時還要豐富聯想力。才知道 686 原來是此道高手！某篇談柯恩兄弟《真實的勇氣》的文章〈反類型的少女學〉，從少女成長的故事類別說到西部片，一揮而就便是四千多字長文。從 686 文集所見，台灣的影評園地大概比香港豐富？《張老師月刊》、《人籟論辨月刊》（我可是首次知道此書）一律歡迎數千字影評長文。香港擁有差不多篇幅的常設園地不多，有認受性的就更少了。

686 也不是永遠一板一眼的，說他莊諧並重當之無愧。不用我特別推薦，看倌一定輕易留意到他幾篇「隨想」文：〈關於《色｜戒》的十九條隨想〉、〈關於《牯嶺街少年殺人事年》的十七條隨想〉，點列式的創意聯想。對了，686曾跟過楊德昌的劇組，跟魏德聖（686 稱他小魏）、姜秀瓊他們共事，使他寫起楊德昌的電影來，有內行人的觀察。別的不說，他《牯嶺街》的分析進路便是我從沒讀過的，很富啟發性。平常接觸的 686 比較沉靜，幾篇「隨想」有點教我對他「另眼相看」（也許我真的了解他不深，呵呵）。他可以是冷面笑匠，幽默感殺我們措手不及。《色｜戒》的隨想有此條：「有人說這三場性愛場面跟 AV 沒有兩樣，我認為說這話的人 AV 看得太少了。」以後在他跟前，連 A 片都不敢自居專家。

這些年來，我們都在各自修行吧？ 686 的閱讀口味，書店的背景，文學、文化理論的基礎，令他寫出只此一家的知性影評。本結集多是長文，也許比較著重分析（analysis）多於評價（evaluation），卻正好填補坊間大都是新片消費指南的空白。他這系列的文章，勾起我廿多年來閱讀台灣影評的美好印象。唸大學時期，我們在香港很容易接觸到志文及遠流電影叢書，同時透過九十年代的《影響》雜誌、《電影欣賞》也讀到不少台灣影評人的文字，王菲林、吳其諺、李幼新、迷走……，各自成家，風格千變萬化，還有《戰爭機器叢刊》、《島嶼邊緣》等充滿顛覆意味的刊物。686 好像從那個優良傳統中過來的。在網絡科技推陳出新的今天，文字愈來愈不受重視，sound bite 式的文字及影

像大行其道，這是「我分享故我在」的年代。像 686 的「老派」式閱讀、看片，爬梳資料，整理思緒，寫成洋洋千字文，絕對為時代的異數。本文集說不定未得網絡一族青睞？但我自己寫評論還是深信，文章千古事，得失寸心知。市場不重要，先做好本份。更何況，我們在整理及為文的過程中，最大得益先不是讀者，而是下了工夫的自己。單這一點，我完全感受到他的滿足與喜悅。

相對於文集的浩瀚，我提到的是滄海一粟。我本來還想推介他難得真情剖白的〈我的浪漫主義——寫在《愛在黎明破曉時》之後〉，從評論者的身份站出來，告知我們年少輕狂的往事。那留待看倌發掘好了，我倒想用另一篇教我笑不攏嘴的文章〈心靈的框限——聆聽《戰地琴人》的創傷與悲憫〉作結。別看題目起得那麼嚴肅，怎料到讀下去，講納粹屠殺猶太人的《戰地琴人》之前，竟然跟粉麵店的「薑蔥撈麵」回憶扯在一起！？ 686，真有你的！甚麼也不用說，讀畢該文，我已經二話不說到街上吃了碗薑蔥撈麵。這個，也是他文字的威力吧？《戰地琴人》與薑蔥撈麵，Why Not ？！

榮幸成為本文集的首個/ 批讀者。

家明：原名馮家明，1995 年畢業於中文大學藝術系。發表影評凡二十年，現定期在《明報》及《明報周刊》撰寫專欄，並任教於香港演藝學院電影及電視學院。香港電影金像獎選民，2009 年金馬獎評審。
Twitter: kaming

自序

看電影的人

「我發現，我們傾向於賦予我們的朋友固定的類型──就是文學作品中的角色在讀者心目中的那種類型。……同樣地，我們也期望朋友能遵從我們為他定下來的合理與慣有的模式，因而張三永遠不會做出不朽的樂章，因為我們已經習慣他的二流交響樂；李四永遠不可能謀殺人，王五再怎樣也不會背叛出賣我們。我們早在心目中做好安排，而且當我們越少與某人見面，就越滿意於每次聽到他的消息時都符合我們對他的期望。任何與我們規定好的命運偏離的，不僅令我們覺得意外，也違反倫理。我們寧可從來不認識我們的鄰居──那個退休的熱狗攤販，如果他在歷盡滄桑後出了一本偉大的詩集。」──納博可夫，《羅麗泰》

我始終只是個看電影的人。

對比同年紀且一樣曾在楊德昌劇組工作過的小魏魏德聖，他才真是拍電影的人。

我和小魏曾一起在日本導演林海象的《海鬼燈》劇組工作，這片從台灣頭基隆拍到台南、墾丁台灣尾，在南部拍片時我們還同一間寢室。當時我自認對電影極有熱情，加上剛出社會，總夢想著有一天能自己拍電影；而就是在跟小

魏一起工作的那段時間，我的電影夢破碎了！因為我發現小魏對電影的熱情高出我百倍、千倍，我們在台南拍攝時的休息空檔偶有機會就一起去看電影，看完回來在寢室裡聊天也都在聊電影；這一段工作、生活的時間相處下來，我清楚地理解到：小魏就是一個以拍電影為職志的人，而我頂多就只是個愛看電影的人罷了！

我對於認清這件事既感到幸運也感到懊惱，幸運的是我不用到處衝撞歷盡滄桑就知道了：如果我沒有跟小魏一樣想拍電影的欲望及熱情，那麼我是不可能有機會實現這個夢想的。懊惱的是那之後的我該做什麼？只是愛看電影能幹什麼？

我仍舊費了不少功夫到處衝撞歷盡滄桑才終於明白：即使只是單純做個看電影的人，也不是那麼容易的，光是為了維持這件事就得付出不少代價，金錢、時間這些數得出數兒的度量都還是小事，甚至你整個人生都要因此而改變，你人生中的其他所有可能性亦都得自己一一抹殺、剔除。

如果這就是你要一生行走的道路。

參與《獨立時代》的製片工作是我出社會後找到的第一份工（只待了四天的《新新聞》不算），大學剛畢業的年輕人，還帶有一些理想與浪漫性格，總想先做自己喜歡的工作試試看，但不論如何到底是正式進入社會，也就非得嘗試去理解社會（再考慮是要抗拒或調適它）不可，而這恰恰是楊導拍《獨立時代》的母題。

即使距今已經廿年，本片所呈現的台北都會上班族男女百態仍然一針見血地揭開了這個社會的遮羞面紗。楊導以其一貫的犀利嘲諷態度帶領觀眾冷眼笑看這一切，而當時整個社會對他及所謂的台灣新電影其實也沒有太多好感，此所以楊導才會認為：「『藝術』這字眼已經不只長久以來代表了一種社會公敵的

敵意，同時也帶著充分的侮辱及謾罵。」（見本書最後附錄〈寫在《獨立時代》之前〉）

然而楊導在開拍前一晚的工作會議上還說過幾句令我長思良久的話：「一個人如果不夠獨立，他就開始會去怪別人；如果你不去面對社會，那麼社會也不會來面對你。」這些話一直給我帶來深遠的影響，每當我試圖逃避、抗拒，甚至產生毀滅或自毀的想法之時，這些話總是忽然在我耳邊響起。

在人際之間必須以一種或多種假面才得與人相處的社會裡，堅持真實的自我是多麼困難，甚至別人分不清楚你的真實與假面，而你也分不清楚別人（人總是不想被別人隨意「定型」卻又愛「定型」別人？）；然而，若能找到一種態度，堅持到底，那麼這社會未必沒有接納你的一天，就算你連那一天都活不到。

楊導於 2000 年拿下坎城最佳導演的《一一》迄今還未在台灣正式上映，而他已於 2007 年 6 月 30 日（台灣時間）因腸癌病逝。當年 9 月 24 日我已在有河放過一回《獨立時代》；2011 年 7 月 1 日決定再次舉辦，除了紀念楊導之外，也可說是一次自我的電影書寫回顧：我以「686」為名於 2001 年 6 月 24 日開設明日報新聞台《深角度》，至今也已十三年，雖然換了兩次部落格（先是在無名小站開了《無角度》，現在則是在痞客邦開了《痞角度》），但十三年來始終不輟，追本溯源，《獨立時代》都是影響我至為重要的一片。

感謝這一路走來在我生命中遇到的所有人、發生的所有事，是這些總和的影響成就了今日的我。今日的我沒什麼特別，就只是一個看電影的人而已，如今出書只是把自我嘔出來，提供給有興趣的讀者作為借鏡，同時給自己一個交代、一個提醒，剩下的路有多長，就看我能堅持走多遠以及走多久了。

已故的美國影評人羅傑‧伊伯特（Roger Ebert）說他《大國民》（Citizen Kane）看了不下一百遍，「其中可能還有六十次是逐鏡逐鏡看的，但此刻我

仍然樂意再看一次。」（《在黑暗中醒來：羅傑・伊伯特四十年精選》，上海
譯文出版社），這正是看電影的人會做的事。

當然我也沒忘記自己目前還是一間獨立書店的老闆，不過不論如何，讀書、看
電影、寫作都是我此後餘生只想做也只會做的事了。

是為之序。

<div align="right">2014.11.11 於八里</div>

目次

看西

你不要只是看

我的浪漫主義

──寫在《愛在黎明破曉時》之後

我想這一切都是由於我太過浪漫的緣故。

高中時認識一個南部女孩，可以在畢業旅行途中丟下全班同學跑去找她；那時以為追女孩子是再浪漫不過的事。

那是我的年少輕狂。

大學時搞學運，可以三更半夜在校園內到處噴漆，還洋洋自得以為自己是蝙蝠俠，在黑暗中行自以為正義之事；那時候以為最浪漫的事莫過於不肯和體制妥協，背叛體制，搞革命。

那是我的憤世嫉俗。

也許，每個憤怒青年都會歷經這樣有志難伸、有口難言的前悲劇時代吧？如今，在我已然邁入三十歲的當下，卻發現自己終於不能完全背叛體制。假如我還認定這個令人無法忍受的社會依然能提供某些價值，值得我去努力、去奮鬥，那麼我就不能走杜斯妥也夫斯基透過「地下室人」所指出的那條路！但他所說的道理卻很值得我深思、檢討，我不能予以否認。

其實我是刻意地不再碰觸、挑戰體制，我有意對它視而不見，而把焦點轉到了

我自身。

退伍之後進入社會工作，我的前悲劇時代也告結束。我爭得了比以前更多的自由，卻經常發現自己在浪擲光陰，那麼我千方百計去爭自由是為了什麼？為了證明自己有「浪擲光陰」的自由？禪宗說沒有所謂「浪擲光陰」這回事，因為時間的每一刻對人來說，都有意義。但問題在於不是每個人都清楚每分每秒對自己有何意義，許多人甚至從來不曾思考這些問題；每個人對時間的價值觀不同，禪宗思想確實為一些聰明卻怠惰的人提供了辯駁的絕佳藉口：

> 只有最了解「光陰」的意義的人，才能夠「浪擲」它。因為這證明他擁有支配「光陰」的權力，所以他的「浪擲光陰」反而表示他是一個具有自由意志的獨立人格，那被「浪擲」的「光陰」其實也就無所謂是否被「浪擲」。

落入這種狡詰的思辯，在我看來，才真是「浪擲光陰」！禪宗講頓悟，其實許多言辭上的機鋒不過是一種「捷慧」，說穿了就是對提問者的疑問不假思索，立即做出第一時間的反應，如此所激射出的答案，也許令提問者覺得智慧雋永，咀嚼起來深感餘味無窮，有時甚至連答問者自己也很訝異，之後便對自己的「智慧」洋洋自得。但是既然沒有經過認真地思考論辯，脫口而出的話語多半也就不值一哂，真正能夠形成大智慧者，少之又少。一部《六祖壇經》，也不過是記載六祖慧能聰敏悟道的過程罷了，比較起來，《世說新語》還更有趣些。然而批評禪宗的時間觀，不如說是中國人的生活哲學如此，禪宗是佛教的語言學，卻被中國人給通俗化、生活化成為當時的生命哲學。

時代行進至此，臺灣早已脫離中國古代農業社會的文化背景，但魯迅所說的「禮教」仍然繼續在啃嚙著我們。我從和體制發生扞格，到和自己發生扞格，仔細想來，這多半是由於我太過「浪漫」的緣故。

我所謂的「浪漫」，並不是一般人以為的俊男美女花前月下海誓山盟海枯石爛非卿不娶非君不嫁從前在後花園私訂終身現在在大街上公開擁吻式的浪漫。

浪漫應該是一種生活態度，一種「費盡移山心力」只為了獲得生活中任何一點可能的驚喜的態度。為了這一點驚喜，我必須對抗生活中漫長的無聊、無趣，以及因這漫長的無聊、無趣而引起的種種令人不「爽」的情緒——憤怒、傷感、寂寞、煩悶、疲累、「不知何所措其手足」，甚至「不知何所立於天地之間」。

所以我可以半夜三更騎機車飆越蘇花公路；大雨大霧中走瑞芳、過九份；單騎走中橫、上玉山……。我知道危險，也摔過車，疲累更是不在話下，但即使只是為了「呼吸一點新鮮空氣」，這一點點對都市人來說已極奢侈的驚喜，我說走就走。

所以我看電影不大挑片子，再爛的片子只要其中有某一點吸引我，我就去看！我不把電影視為娛樂，而認為應該去「閱讀」電影，這是一種自我求知的手段。若是娛樂，自然會排拒不想看的；但若是為了求知、做功課，就必須忍受不想看的而等待那可能不會出現的驚喜。而就在一次次毫無收穫的等待後，我發現從這裡面就產生了一種我稱之為「浪漫主義」的精神。

我的「浪漫主義」就是要不斷地去發掘、創造生活，以使它不斷產生驚喜。也許一天廿四小時之中只有兩分鐘有意義（值得記錄、探究、追憶……），而就因生活中隨時可能發生這樣的兩分鐘，致使我必須以極大的耐力去忍受那廿三小時五十八分鐘的煎熬；並且以極大的意志力試圖扭轉、改變我的生活，盡力使每一分鐘都有不同的收穫而使我感到驚喜。

所以我看書，因為書中有驚喜；我與人交往，因為談話中有驚喜；我工作的目的除了賺取生活所需的費用之外，也是為了創造驚喜；即使我受到不公平的對待，我仍舊在思考真理、追求公平正義的過程中得到驚喜。

我追求驚喜的目的並不是去體驗我未曾體驗過的事物，而是這份驚喜會促使我去思考它的意義，讓我確實感到作為一個人的最大喜悅——我能夠「獨立選擇」。

「不論任何時代、任何地方的任何人，不論他是誰，他總喜歡按照他選擇的方式行動，而絲毫不願依照理性與利益。然而，人不僅可以選擇與他自己的利益完全相反的東西，有時甚至確實應當如此（這是我的想法）。無拘無束的選擇、自己的任性（不論何等放肆）、自己的幻想（不論何等瘋狂）——這就是我們所忽視的『最有益的利益』，它不能歸入任何類，但任何系統與學說碰到它都會一成不變的粉碎無遺。為什麼那些自作聰明的蠢貨會以為人類需要正當的、德性的選擇呢？是什麼事情使他們認定人必然會尋求理性上有益的選擇？人所需要的僅是獨立的選擇，不論這種獨立須付出何等代價，亦不論這種獨立會把他導向何種方向。不過，當然，什麼是選擇，只有天知道。」（杜斯妥也夫斯基，《地下室手記》）

德國導演荷索的電影《陸上行舟》(Fitzcarraldo)，以人力移船過山，其意志力之驚人，已將「浪漫」一詞的意義擴充到極致；比較起來，我的單騎環島旅行，其格局之狹、規模之窘實在令人汗顏。但我相信「浪漫」的精神是一致的，都是我們經過「獨立」思考之後所作的「選擇」，至於我們選擇了什麼，也只有天知道。

同樣的觀點來看《愛在黎明破曉時》(Before Sunrise) 這部奪得 95 年柏林影展銀熊獎的電影，初看之下覺得平凡至極，男女主角從邂逅到吻別，在維也納停留的十四小時裡無所事事、喋喋不休，只是一般的吃喝玩樂，沒有性愛、暴力場面，劇情也無張力，廿多歲年輕人的對話更談不上是否深具「啟發性」，這樣的電影居然奪得國際性影展大獎，難道評審團頭殼壞去？

不同於《陸上行舟》這種典型的「浪漫主義」電影，我認為《愛在黎明破曉時》是一部單純而且「浪漫的」電影。男女主角都是性情中人，才能造就如此「浪漫的」邂逅；他們都夠「放」，信任人性，所以能無所顧忌、無謂刻意地表達自己，即使是性的需求這種中國人視為禁忌、隱私、「不足為外人道也」的敏感命題。

這樣的人才真具有創造性，他們創造自己的生活，也同時創造了自己；他們使奇蹟變為可能，他們成為自己的上帝。這樣的人在臺灣不是沒有，但實在少得可憐，因為固有文化束縛了我們；「浪漫」自詩經的時代結束之後就不曾在中國歷史上再現，「浪漫」不再是我們的文化，我們的文化是不信任人的，尤其是在性關係上。我們的兩性關係不夠和諧，甚至男女交往的意義僅在實現生物的及社會的兩種目的，在哲學上則幾乎毫無意義。這種社會實在令人感到無限悲哀！

李敖於 1957 年 5 月 19 的札記中寫道：「普通的生活是感覺的生活 (life of senses)，是屬於聲色香味的生活，而不是意志的生活 (life of will)；意志的生活是另一種境界，只有特立獨行的人才能過得了的。」這是絕對的「浪漫主義」！這就是我要過的生活！而在新世紀開始的今天，實在忍不住要向自己及周遭宣告：我的悲劇時代早已結束，現在是傾全力發展我的浪漫主義的時候了！

1996.03.25

喜劇也必須超越

—— 看《今天暫時停止》兼談《東、西遊記》

「沒有一個悲劇不超越。（There is no tragedy without transcendence.）」——《悲劇之超越》，卡爾・亞斯培，葉頌姿譯，巨流出版社，1970

《今天暫時停止》（Groundhog Day）是一齣奇幻喜劇，它的奇幻之處在於題材的超越性。

一個人卡在時間之中，每天過的都是重複的生活：遇到同樣的人，說同樣的話，不論他做了什麼，第二天六點一到，一切又都重新開始：起床，收音機傳出同樣的聲音；出門，走同樣的街道，同樣的天氣，遇到同樣的人，問他同樣的事。他的時間、他的生活就這樣被固定下來，並且每天不斷重複。當他意識到此之後，他開始陷入焦躁、憂慮，不知如何是好；他急於突破，急於掙脫，但是徒勞無功；然後他選擇墮落，瘋狂闖禍，如此仍然無濟於事；他心灰意冷，於是選擇自殺，但連自殺都改變不了，每到六點他仍然醒來，起床，安然無事。於是他唯一能做的，就只是如何把這一天過得有意義；他開始追求愛情，但是投機的方法失敗；他追求更多更大的愛，愛這一整天所有他接觸到的人，於是時間改變了，不再緊抓著他不放了：「Anything different is good.」他說。他以愛的付出超越了時間的困境，而最後由於這一切的努力，使他改頭換面，也徹底得到了救贖。

這樣的情節明顯地借自兩則希臘神話：普羅米修斯天堂盜火，被宙斯縛在高加索山，日日為鷹食肉啖肝，但他只會痛苦，不會死，每天仍然生出新肉填飽鷹腹。另一個有名的神話則是薛西弗斯被諸神懲罰推石上山，再眼睜睜地看著大石滾落，他必須重新開始，日復一日，永不停止。

這樣一個極具悲劇性的題材，卻被導演以喜劇的形式呈現，正如 Moelwyn Merchant 在《論喜劇》中所說的：「一個悲劇的核心如果潛伏著明顯的喜劇因子，結果是悲劇的事實更為之增強。」而它所謂的喜劇因子，即是：「人類的挫敗與荒謬所呈現的不協調的喜劇性總是陪伴著莊嚴深沈的悲劇行為的。」（《論喜劇》，Moelwyn Merchant，顏元叔主譯，黎明出版社，1973）

意即當一般人面對這樣的悲劇時，由於不明白真理認識的限制，也缺乏質問的勇氣，他不僅會做出錯誤的選擇，也會因此產生可笑的行為；而旁觀者處於了然一切的地位，不僅可想見未來必然發生之悲劇，也會因此產生亞里斯多德《詩學》中所說的同情及恐懼兩種情緒；透過這兩種情緒的平衡，旁觀者就可以在旁觀悲劇的過程中獲得清洗，即亞氏所謂之「淨化」，或卡爾·亞斯培（Karl Jaspers）所說的「超升」。

亞斯培所說的「超升」事實上分為兩種，一種是「悲劇之內的超升」（deliverance within the tragedy），另一種則是「從悲劇超升」（deliverance from tragedy）。這兩者之間有著根本的分野：「悲劇若不是保持完整，並且人們憑仗容忍及在其中轉變自我而達到超升，就是悲劇本身獲得贖償——它不再是悲劇，它已成為過去。」（《悲劇之超越》，卡爾·亞斯培）

普羅米修斯及薛西弗斯的悲劇正是屬於前一種超升形式的典型。這種悲劇的超升形式中的主角不是人，而是悲劇本身。悲劇本身具有主體性，它以命運的必然揭示了人類存在的悲劇性，人無法以任何行動改變它，但卻能意識到自身存在的限制，因之在無法超越環境的情況下，人只能在環境中超越。但是這樣一

來，所謂的「淨化」很可能只是默默地容忍而已，而一個真正的悲劇英雄並不只是容忍，他必須以極大的勇氣去「質問」真理：「在朝向真理的運動中忍受含糊性，並使它顯現；在不確定中保持堅毅，證明他能夠具有無止境的愛心和希望。」（《悲劇之超越》，卡爾·亞斯培）

《今天暫時停止》雖然是一部喜劇片，但其實更好說是一齣在本質上類同於普羅米修斯式的悲劇。片中的男主角菲爾（Phil）與每年被抓出來預告春天降臨日期的土撥鼠同名，當我們看到菲爾受詛咒似地每天重複過著同樣的生活時，也同時驚異地發現：上述這個有意的巧合正暗示著，男主角菲爾的存在其本質上並無異於那土撥鼠菲爾的存在。齊克果曾言：「人的一生如酒醉的農夫駕車。」酒醉的農夫不會注意路況，也不會駕馭馬匹，但老馬識途，自然會載著農夫回家。同樣地，一般人渾渾噩噩，也從來不會察覺自己正行走在什麼路上，乘坐的是什麼樣的馬車。但是有些人不會永遠渾渾噩噩，當這些人一旦察覺他們的處境，悲劇就誕生了，他們愈試圖超越，愈發現無法超越，但是他們對自身處境的覺知（即對真理的覺知）卻又是那麼地清楚明白，以致他們面臨一種選擇：行動，或者不再行動。前者如薛西弗斯，縱使他了然於胸，知道每一次推石上山，石塊都將滾落，但他仍然以行動堅持反抗那加諸其身的詛咒及命運；而後者則有如尼采所言之哈姆雷特：「酒神的人與哈姆雷特相像：兩者都一度洞悉事物的本質，他們澈悟了，他們厭棄行動；由於他們的行動絲毫改變不了事物的永恆本質，他們就覺得，指望他們來重整分崩離析的世界，乃是可笑或可恥的。」（《悲劇的誕生》，尼采）

這就是《今天暫時停止》的喜劇性的源頭！男主角菲爾受不了這種困境的折磨，便嘗試用各種可笑或可恥的方法來重整他自己所處的分崩離析的世界。當然，最後他成功了，畢竟這是在好萊塢，不是在希臘。我這樣說的目的並不是對好萊塢有所非議，而是要引出另一個議題：這樣一齣帶有悲劇知識的嚴肅喜劇，竟在好萊塢的意識形態包裝下產生了一個令人驚喜的結局。

眾所皆知，好萊塢式的喜劇幾乎很少出現不圓滿的結局，王子與公主最後倘若沒有在一起過著幸福快樂的日子，至少也不會讓類似《大快人心》（The Funny Game）這種殘酷的結局出現。這類製片的意識形態至少可以被呈現或歸結為：一種強調人性正面的價值觀，所謂「有愛走遍天下、無愛寸步難行」（這好像是當年台北市長候選人王建煊的競選口號）。《今天暫時停止》也不例外，同樣的一天，他可以助人，可以害人，可以騙人，也可以愛人，甚至可以抱著土撥鼠和它同歸於盡，沒有什麼他不能幹的，但是只有助人、愛人，詛咒才會消除。這個意識形態的暗示難道還不夠明顯嗎？

> 「其實，如果在超越之際去掌握悲劇，那麼每一悲劇的形式都是明顯的。堅持到底並在空無之際死去──這是超升，但卻是悲劇之內的超升，並且只是由於悲劇本身的功勞……只有知道除了內在實在之外的其他信仰，才能從悲劇超升。」（《悲劇之超越》，卡爾‧亞斯培）

這個亞斯培所說的「除了內在實在之外的其他信仰」其實指的是一種時間中的秩序關係：「時間的巨輪被推動，它有一定的步輻。我們被定罪，每一次的行為都是由前一行動決定，這就是秩序的意義。」（《論悲劇》，Clifford Leech）這個時間的秩序乃是外在於人類的一種基本實在（reality），在這個基本實在面前，悲劇被囊括於其中並得到調解，從這裡我們才發現人類從悲劇超升的可能性。

亞斯培告訴我們，事實上現存的由希臘三大悲劇作家之一的愛斯基勒士（Aeschylus）所作的《普羅米修斯》只是此三段劇的中段（此戲劇的第一段是《普羅米修斯的神力》），而愛氏的其他現存悲劇作品都只剩中段而已，唯一完整的作品《尤門尼底斯》則可以看到愛氏將此悲劇之過程描述為屬於過去，因之亞斯培推斷《普羅米修斯》之第三段很可能就是將悲劇調解於神聖秩序的結果。

在愛氏之後的另二位悲劇作家的作品中，這種悲劇的調解更是明顯，最有名者如索福克利士（Sophocles）所作的《柯林斯的伊底帕斯》。伊底帕斯在不知情的狀況下弒父娶母，當這個悲劇英雄以無比的勇氣——透過質問——來獲致真理時，他挖去自己的雙眼，並且遊走四方，於是這個悲劇過去了：「當詩人（按：即希臘劇作家）向我們顯示悲劇被較大脈絡的基本實在之覺知所征服時，他就使我們得到超升了。」（《悲劇之超越》，卡爾·亞斯培）

《今天暫時停止》的結尾在劇情的轉折上雖然略嫌生硬粗糙，但整部片不僅使我們感受到「悲劇之內的超升」，更進一步揭示了「從悲劇超升」的深刻哲學意含，尤其難能可貴的是男主角比爾·莫瑞（Bill Murray）精準的演出，使本片從頭到尾不帶一絲悲劇氣氛，而能使人有如觀悲劇的深刻感受，這在喜劇的表現上可說是相當高明的。1997 年諾貝爾文學獎得主，義大利劇作家達里歐·弗（Dario Fo）的劇本《一個無政府主義者的意外之死》（表演工作坊曾改編為舞台劇《意外死亡·非常意外》，中譯本由鴻鴻翻譯，唐山出版），也正是此類喜劇的傑作之一。

由此看來，一般人所以為「喜劇在形上學上之地位低於悲劇」的說法實屬無稽之謬。亞里斯多德曾言：「喜劇之目的在狀人之劣於實際人生，悲劇之目的在狀人之優於實際人生。」（《詩學》第二，亞里斯多德）

又說：「詩依作者個人之性格歧為兩途。凡具莊重之精神者恆模倣高尚之行動及善人之行動。浮薄者則模倣卑鄙之行動，所作必以刺諷為先，猶之前者以頌神之詩及讚美名人之詩為先也。」（《詩學》第四，亞里斯多德）

傅東華老先生於 1925 年重新校定時認為當初翻譯以文言較為便利，雖使今人讀來倍感吃力，但這兩段文字的精義至少我們仍能把握：既然亞里斯多德認為詩（按：即指希臘戲劇作品）依作者個人之性格歧為兩途，又只在目的上為喜劇及悲劇做了明顯的區分，可見得並未有充足的論據可證明其認為喜劇與悲劇

有高下之別；而他進一步所提出的區分只在於表現內容及形式上的差別，我們沒有理由只根據他在詩學中只論悲劇未論喜劇，或因「笑會使人遺忘恐懼，遠離信仰」（《玫瑰的名字》，Umberto Eco）這種歐洲中世紀修道院式的想當然耳，就據以判定出一個「喜劇在形上學上之地位低於悲劇」的粗暴結論。

寫到這裡，不由得讓我想起香港周星馳的電影《東、西遊記》。同樣是以時間的困境作為故事發展的背景[1]，「東、西遊記」顯然在形上學上同樣具有悲劇的超越性。

正如伊底帕斯在犯下逆倫大罪之前並不知道自己和父母的關係一樣，《東、西遊記》裡的至尊寶在糊里糊塗愛上白骨精之前也從來不知道自己的真實身份就是孫悟空。直到他為了救她而回到五百年前，遇上了白骨精的師父盤絲大仙，透過這種命運的安排，悲劇氣氛逐漸地烘托出來，至尊寶一步步發現自己就是孫悟空的事實，這時他面臨一個選擇：接受，或者不接受。

如果是後者，那麼他將被困在那時間之流中，永遠為了找尋月光寶盒而疲於奔命。縱然他可能察覺自己的困境，決定堅持到底並在空無之際死去，真正成就一齣被命運捉弄的悲劇而獲致超升，但他也可能自欺欺人而永遠無法超脫，並且照著之前至尊寶的性格，他最有可能做出的正是這種選擇。

然而一旦他接受自己就是孫悟空的這個事實，他就必須接受隨之而來的一切：斬斷一切與盤絲大仙、白骨精的情慾糾葛，與另外那幾個蠢貨護送那個囉唆至極的唐三藏赴西天取經。

從旁觀者同情的角度來看，堅持原來的行動是容易的，要做這個選擇則是艱難

1——儘管空間的困境也是一個重要議題，在電影中也有呈現，但我認為並非重點，反而電影《楚門的世界》（The Truman Show）以及《極光追殺令》（The Dark City）兩片中，所探討的才是人在空間中的存在困境問題；同樣地，時間的概念在此二部片中也非主要議題。

的，因為至尊寶無法預料接受這個事實的後果。他不知道唐三藏原來並不囉唆，也不知道西天取經會遇到多少困難，而且他還得為了斬斷情絲而受苦。但是他做了這個選擇，這種選擇非有一種偉大而高貴的靈魂不能做到，這個偉大而高貴的靈魂在之前還是攔路打劫的一幫之主時期的至尊寶身上是看不到的，這也正是《東、西遊記》在形上學的超越之處。

並非一切不幸──殘酷的事件、死亡、毀滅以及所有的否定──都是悲劇，只有牽涉到人心深處，足資喚醒沈睡靈魂的覺知，並且在最終的感覺既非美學上膚淺的愉悅，亦非矯揉造作的悲傷才足以稱之。他可以最大的勇氣──透過質問──來超越它，同時勇敢地接受那毀滅和敗亡。

真正的同情，不只是憐憫，而是將自己投入相同的情境去感受那真正的恐懼；旁觀者必須分擔悲劇，雖然在事實上，旁觀者是安全的；而命運所帶來的恐懼是最大的恐懼，因為它無形無象，我們永遠無法預料它何時來眷顧我們。同情與恐懼是悲劇所要傳達的兩種情感：「過度的同情迫使我們衝上舞台，過度的恐懼則使我們逃離劇院。」（《論悲劇》，Clifford Leech）唯有透過這兩種情感的平衡，才可以使我們在旁觀悲劇的過程中獲得清洗，而不致淪為美學上膚淺的愉悅，並使我們陷入無法感受神話的心境。

經過這樣的檢視，我們可以發現：《今天暫時停止》以及《東、西遊記》同樣都能使人感受到同情與恐懼，而所有傑出的喜劇，從亞里斯多芬尼士（Aristophanes）、莫里哀（Molière）的作品，到之前提及之達里歐·弗，甚至伍迪·艾倫的所有喜劇與《楚門的世界》，莫不具有這種超越的性質。只不過《今天暫時停止》裡的氣象播報員菲爾以及《東、西遊記》裡的無厘頭幫主至尊寶，其角色人物的性格遠不如伊底帕斯或哈姆雷特來得那麼具有悲劇英雄的氣質及架勢，而這也正是亞里斯多德所言喜劇與悲劇在模倣實際人生上的差別，這種差別其實一點也不影響我們在其中所感受到的實際的人生。

最後，我想還是有必要為《今天暫時停止》的好萊塢式歡樂結局做個詮釋，順便也為這篇文章做個總結。伍迪‧艾倫在其 1989 年的作品《罪與愆》（Crimes and Misdemeanors）的最後，藉著那位厭世的老哲學教授之口，說了一大段話：

「我們的一生從頭到尾都面對著苦惱的決定和道德上的選擇，有一些是事關重大的，但大部分的這些選擇都是比較微不足道的，但就是由於我們所做的這些選擇，使我們成為怎樣的人。事實上，我們就是我們的選擇所加起來的總和。事件的發生，總是如此地不可預料，如此地不公平，人類在誕生時，似乎就要與幸福絕緣，只有我們，以我們愛的能力才能給這冷酷的宇宙帶來意義。然而，大部分的人類似乎都擁有那不斷嘗試的能力，甚至能從平凡的事情當中獲得喜悅，比方說，他們的家庭、工作，以及從未來的子孫能夠更了解的希望中獲得快樂。」

雖然為了抄錄這段話，我花了廿分鐘操作錄放影機，但能與同好分享，我仍然認為是值得的。

2000.02.29

視線與態度

視線，永遠透露出訊息；而態度，經常決定了視野。

日本重量級電影評論家蓮實重彥於 1977 年的名著《反「日語論」》中提到他的法國妻子曾經說過關於她「生命中輝煌的一天」：那是在她五、六歲時的一天，她的母親把她和自己打扮得漂漂亮亮的，然後帶她來到一個木偶劇場，以為要看表演，哪知劇場的主持人卻宣布讓孩子們來一場即席朗誦法語詩的比賽；她在被要求上台表演的那一瞬間，回頭尋找母親，發現母親早已隱身在一群媽媽之中，表情詭異，她頓時感到一股強烈的敵意：被母親出賣！而在她上台開口朗誦之前，她發現原本那些漂漂亮亮的臉孔都變得極醜陋，而且「還是頭一次看到人的臉那樣的醜陋」，但她在敘述時特別向蓮實強調「所有的輝煌都是從那一瞬間開始的噢」！

等到她不得已朗誦完畢，聽到持續不斷的鼓掌聲，她竟被選為全場最優！而當她再次上場接受頒獎的時候，她發現台下那些臉孔已不再如之前那樣醜陋了，且「第一次感到語言成了自己的東西。」

蓮實由此開始反思聲音及文字（語言及書寫）在人類認知溝通的情境中的差異，並帶出人如何經由語言分辨他者同時建立自我認同，甚至論及索緒爾對語言學改編的缺失一直要到符號學的納入才算獲得輝煌的成功，但他隨後又擺脫了聲音或符號的論旨，而更進一步以生與死的形上學意義來強調人生的真實體

驗其實是超越語言的：「那時是六歲的內人，用裏擁著她的與環境相符的『聲音』超越了作為體系的『語言』。這一輝煌，與其說是博得了意想不到的喝彩的那種輝煌，不如說是一種內含了死的生之燃燒。」

多虧另一位香港影評人家明的提示：在〈《冷血字傳》的寫作本質探討〉一篇中（收錄於湯禎兆《全身文化人》，香港文化工房出版），阿湯自己也曾這麼說：「寫作從來就是謀殺的過程，它要奪取的正好是自己的生命。」

我之所以不厭其煩引介蓮實重彥如何看待他妻子「生命中輝煌的一天」，其實乃是藉由她第一次掌握到語言的實際經驗，來證成語言同表達、創作與生命之漸進關係；而身為香港影評人亦深受日本文化薰陶的湯禎兆，在其新書《香港電影血與骨》中幾乎是以相同的視線與態度看待香港電影「生命中輝煌的每一片」，而這其實也正是湯禎兆重新掌握香港電影語言的生命經驗與創作感言。

透過蓮實的敘述，我們其實可以發現他的「視線」既通盤照顧全局又不離焦點，不隨便跳脫背景情境更不放過任何細節，這大概是一個傑出影評人所應該具備的專業能力及素常訓練；阿湯在自己的部落格「雜踏流民」中刊頭便如此說道：

> 「『流民』是對抗『達人』的命名，後者的大流行說明了社會對專家的膜拜傾向。『流民』追求的是專業的態度而非專家的身分，因為興趣的駁雜及好奇心的澎湃，『流民』不可能長據一方定性為專家。何況『達人』往往會陷入為維護專長，而被迫墮進隱惡揚善的窠臼。『流民』沿街看風景，翻書尋反省──由『亂步』到『雜踏』，其實均不過一直在貫徹『流民』的身分本質。」

蓮實之所以要寫《反「日語論」》，乃是為反思日本七〇年代對「正確、優美」的日語的眷戀及期待，蓮實以一個語言學者，深深理解任何文化必然附有醜陋貧乏或錯誤愚蠢的一面，強要提倡「正確、優美」，只有暫時將錯誤醜陋排除

在視線之外才有可能，而此帶有歧視性的想法其實昧於日常現實，反而不利於日語的發展。

阿湯則將這種態度印證到電影範疇。看過《香港電影血與骨》的人一定不難理解如湯禎兆這般「草根」性的影評書寫方式有多麼難能可貴；強調「草根」的意義正在於一切得由自己的生活經驗與日常現實出發，尤其看與被看者均同處於一個社會之中、側身於同一個語言文化之中，自更能解讀「他者」所難以察覺的本地語言的微妙特出之處，而不至於一起始便以表面的美醜觀感判定文本的生死價值。

香港電影不論市場規模及工業化程度均遠超過台灣，各種類型片的文本都要來得豐富許多，但是一般評論人對待香港電影經常只見皮毛，不是以類型電影的公式胡亂套用解析，就是為顯示自己的美學高見而刻意揄揚隨興唬爛，既看不見專業，態度也很可議。

看湯禎兆的影評，常常等於是透過他的視線再看一次電影——儘管許多香港電影台灣愈來愈看不到！

看湯禎兆怎麼從色情書寫的權力爭逐角度談《大內密探之零零性性》——這可是部三級色情電影！再看他怎麼談七〇年代情色異端名導桂治洪，解讀九〇年代《屯門色魔》、《弱殺》等片的異代重構；看他如何因應恐怖片新類型元素的豐富變奏而自創出「鬼眼片」這個新名詞，再看他引女性主義學者羅拉·莫維 (Laura Mulvey) 的著名論文〈視覺快感與敘事電影〉以揪出香港新銳導演鄭保瑞的女魔心結；更令人拍案的是看他竟拿《課長島耕作》來比對關錦鵬改編自王安憶小說的《長恨歌》

談電影本身已夠精采，明星的一生可能比電影更精采：且看阿湯怎麼談張國榮的銀幕性格，香港人又在他身上投射出何種時代價值；看他怎麼標示許冠文的

能力極限、遺憾周潤發戲路的愈收愈窄、懷念八〇年代的老同學周星馳……如此一路看將下來已不僅是篇篇暢快，更且足以建構出一門理解香港電影的語言學！

批評容易批判難，湯禎兆以超越一般談美論醜的層次，示範了一個草根出身的流民影癡如何撿拾一個又一個與電影相關的影像碎片——大多被過往達人丟棄路邊所不屑一顧——再還原到香港本土的現實生產環境中，據此拈出更多更豐富的新意思出來，這需要長期且熱情的生命投注，卻正好符合蓮實重彥1994年於台灣文化大學演講時所說的：「所謂影評人正是能夠看大家所不能看而自我犧牲的人。」

或許，在今時今日此地台灣，作為一個電影觀眾不免要問：出版這樣一本香港電影評論集的意義究竟何在？

我想起前不久在廣播中聽來的一句話：「談論自己沒讀過的書，是一個社會文明的表徵。」

我只想說，談論自己沒看過的電影也是（阿湯書中所提到的香港電影我有好些無緣得見啊！）。

目下香港電影的標竿旗手杜琪峰在2004年拍的《柔道龍虎榜》中特別安排女主角應采兒是一個來自台灣台南的逐夢女孩，還找到高捷來演她父親，影片上映後杜曾慨嘆：「我喜愛的電影為什麼卻沒有人談論呢？」對此湯禎兆寫了一篇〈尋找香港電影的文化特質——以《柔道龍虎榜》為例說明〉以證明香港的評論人從未忽視這部杜琪峰的代表作品；而台灣出版社此時出版阿湯這本《香港電影血與骨》，某種意義上也可說是在回應湯禎兆、杜琪峰乃至香港電影：不只香港評論人沒有忽視，台灣也沒有忽視！

※ 本文刊於2008年《破報》第520期，並獲湯禎兆邀為《香港電影血與骨》簡體版序之一。

製造怪物

怪物也者，異己是也。

所有的物種在人類還不了解、不知何以名之之前大概都只好稱之為怪物。在一個以人類為認知主體的世界，對於異己的物種充滿了好奇、恐懼與想像，從山精海怪到冤鬼惡靈可謂無物不異於己，於是統統稱之為怪物；只是時代愈進步，真實自然世界的怪物愈少，而人造的、想像的怪物愈多。

有史以來，各種神話、傳說中的怪物多到數不勝數：從希臘愛琴海城邦到阿茲特克部落，從印加帝國到美索不達米亞平原，更不用說中國上古時代或古埃及法老王朝，所有你能想像得到的怪物，人類的祖先們差不多都給想像出來了。然而在進入所謂「現代」之前，所有這些神話、傳說裡的怪物都是「自然」的，雖然牠們實際上是人類集體想像的產物，但是當時的人們不會認為牠們是「人造」的——誰會認為半人半羊的 Satyre 或海妖是人造的呢？

即使如蒲松齡《聊齋誌異》裡這人養了一株菊花久之成精，那人放生了一條鯉魚竟能開口說人語云云，又如狼人及吸血鬼等歐洲中世紀以來就有的傳說鬼魅，都仍屬自然界中「萬物有靈」的範圍，不能算是「人造」的怪物。

直到 1818 年英國作家瑪麗・雪萊寫出《科學怪人》（Frankenstein），第一個「人造」的怪物於焉誕生，既從文藝上標誌了工業革命的開端，也開啟了人造

怪物的潘朵拉盒子。

《科學怪人》作為現代怪物的原型（Prototype）可謂當之無愧。而既然有了原型作開端，後繼者當然更不會客氣，同樣也頗為經典的 H．G．威爾斯的小說《攔截人魔島》（The Island of Dr. Moreau）——曾多次搬上銀幕，最近的一部是 1996 年馬龍‧白蘭度主演的同名電影——便跨入極大膽的領域：試著讓野獸變為人，一種兼具獸與人的優點的新人種。這種透過科學實驗讓亡者復活或創造出一個全新物種的情節經常出現在晚近許多電影中，大多數不是恐怖片、科幻片就是災難片，即使像《侏儸紀公園》（Jurassic Park）嚴格說來也是同類故事，只是變換了素材，其中對於人與上帝的關係位置，以及科學的倫理反思都是一貫而重要的議題。

比較特別的是像《眾神與野獸》（Gods and Monsters）這樣深刻的傳記電影，在向 1931 年的電影《科學怪人》導演詹姆斯‧惠爾致敬的同時，又以「科學怪人」的遭遇及心境暗喻了老導演的同志身份所帶來的痛苦人生。老牌演員伊恩‧麥凱倫演來動人無比，亦將《科學怪人》的現代意義給予了一次回溯式的探索。

至於像《瘋流美之活人生切》（May）這部奇情片，則可說是《科學怪人》的後現代變形：不僅挪用了後者拼貼縫合不同屍體部位的概念，亦表現了即使是怪物也需要朋友以及無法獲得認同後的復仇等主題，同時更嘲諷了人對完美虛擬影像的執迷，當影像一旦化為真實反而產生恐懼的後現代症候群。

《科學怪人》的成功促使後世科幻大家不斷開發出複製人、機器人、生化人甚至各種超人等等創新題材，而電影以更快的速度具象化這些小說的世界，甚至與漫畫、電玩等不同領域媒材結合直接創造不同的故事、角色及影像，從《銀翼殺手》（Blade Runner）、《魔鬼終結者》（The Terminator）、《AI 人工智慧》（Artificial Intelligence）、《機械公敵》（I, Robot）到《惡靈古堡》（Resident

Evil）系列等等。當中有許多早已是科幻片經典，其他至少也能製造不小的媒體風潮。

在時代不斷演進、創新過程中，有些「怪物」的生成也不再只有由人類進行科學實驗所創造生產出來這一條單行道，有的建立在完全虛構如外星人附身之類的基礎上，好比《外星人入侵》（The Arrival）、《異形》（Alien）、《突變第三型》（The Thing）等等，藉由不同的危機反映人性；有的則企圖針對文明社會進行反思，而讓一個現代科技文明造就出來的怪物展開毀滅行動，從日本著名的核爆怪獸《酷斯拉》、好萊塢的《活死人之夜》（Night of the Living Dead）殭屍系列，到近年來震驚世界的韓國《駭人怪物》（The Host），在在都可以解讀出這一層面的政治性。

然而以上所展現者均為人類對於外在世界積極探索的野心，這些怪物實際上與人類自身有著相當距離，對我而言，人類自身內在的精神與心理層面所生成的怪物，有時更為變幻迷離，甚或更加震懾。它不是讓人透過科學方法去製造一個異己的怪物，它是讓人將自己造就成一個怪物！這方面的文本應當是羅伯特・路易斯・史蒂文生 1886 年的小說《化身博士》（The Strange Case of Dr. Jekyll and Mr. Hyde）為起點，雖比《科學怪人》晚了數十年，但也在工業革命之後不久，此時也正是佛洛伊德的精神分析學說興起之時。

一旦進入這個領域，很容易會發現其實人人皆可以成為一個怪物，甚至可能因此得反轉或擴展怪物的意義：患了躁鬱症、強迫症或妄想症的人固然可能在某些狀況下變身成為怪物，就是一般正常人也可能在嗑藥、吸大麻、酗酒等行為之後變成另一副德性！又或者有所偏執，或者掌握權力，或者遭體制異化等等，各式各樣的壓力或扭曲都可能把人操弄成不成人樣的怪物。

這樣的電影文本就更豐富了：《發條橘子》（A Clockwork Orange）、《裸體午餐》（Naked Lunch）、《猜火車》（Trainspotting）等都是經典代表，甚至帕

索里尼、彼得‧格林納威、荷索、法斯賓達、塚本晉也、三池崇史、金基德等導演的電影都能囊括進來，他們本身都可說是怪物導演！

然而所有怪物電影裡我最欣賞的還是大衛‧柯能堡，從 1970 年的《犯罪檔案》（Crimes of the Future）、1979《嬰靈》(The Brood)、1981《掃描者大決鬥》(Scanners)、1983《錄影帶謀殺案》(Videodrome)、1986《變蠅人》(The Fly)、1988 年的《雙生兄弟》(Dead Ringers)、1996《超速性追緝》(Crash)、1999《X 接觸》(eXistenZ) 等等，幾乎每一部之間都有密碼暗中扣連，能彼此對照呼應辯證，既針對外部現實環境批判反思，又能深入探索精神內在，從不同角度呈現各種怪物的混雜與多元，及與人類區隔的模糊邊界，在在發人深省。

許多人把怪物電影當熱鬧看，覺得有被娛樂到就好，這雖無可厚非，但亦不無遺憾；而我若不是從這些電影中發現自己的映射鏡像，也斷不會有所感應了。

怪物也者，自己是也！

※ 本文刊於 2010 年香港文學雜誌《字花》第 28 期

掃描與連結

—— 大衛·柯能堡的身體想像

每年的《台北電影節》都是場大雜燴（其他大型影展亦然），缺點是貪多嚼不爛，好處則是可以各取所需，2006 年這屆我選看了三個導演八部影片，其中半數是 D.C. 大衛·柯能堡（David Cronenberg）導演的舊作，每一部都叫人驚喜不已！

在談及 D.C. 之前，先摘錄一段我在〈關於《斷背山》的十一條隨想〉一文之後的討論串中所寫的一段短評：

「我認為《超速性追緝》（Crash）仍是基於 D.C. 自《變蠅人》（The Fly）以來對某種『形式』的執迷，這裡的『形式』指的是：一個主體與另一個與其迥然相異的客體透過某種儀式或行動而結合所呈現出的一種全新的變異體，而且這種結合通常以性為主要表現的題材，卻又不侷限於性行為，甚至早已超越一般 A 片中的性實驗而帶有強烈的衝擊性，因此在哲學上也更具有思考的意義。《變蠅人》的形式當然是人與蒼蠅的結合（這種人獸交已經根本超越了美女人狗馬一類的刻板 A 片），《超速性追緝》則更進一步呈現人與機械金屬的結合。不同於《變蠅人》的是《超速性追緝》所著重的不再是結合後的形式，而是結合的過程（如果還是強調結合後的形式不免會變成塚本晉也的《鐵男》系列）。我相信這個結合過程的高度儀式性是造成《超速性追緝》評價兩極化的主要原因。D.C. 在之後的《X

接觸》(eXistenZ) 也是在同樣的脈絡下呈現了人與電子程式的結合。2002 年的《童魘》(Spider) 雖然完全跳脫 D.C. 以往的 Tone 調,變成一部有點悶的心理驚悚劇,但其內在並不以呈現雙重人格為滿足,或者說單純以雙重人格來看其實是過於簡單了,我倒認為是 D.C. 反璞歸真的表現:不再重視外在的變異與結合,而著重於內在的細微變化。最新這部《暴力效應》 (A History of Violence) 也是一樣,男主角有兩個完全不同的內在,但要說那是雙重人格,我想沒有一個觀眾會同意,但只有她的妻子知道丈夫體內有個怪物——是的,那無以名之為何的他者,只好稱之為怪物,這就是 D.C. 的新境界。」

在連續看了四部 D.C. 自七〇、八〇年代前後的舊作之後,我認為或許該為上面這段短評提出更早、更具體的理解線索。

《犯罪檔案》(Crimes of the Future) 描繪的是一個冷酷的未來異境,故事劇情其實不是重點,重點是 D.C. 在這部 1970 年拍攝的實驗影片中大膽且直接地展現其對身體的根本好奇及異變的奇想:皮膚科醫生對受化妝品感染之皮膚與分泌物的迷戀,對人體下肢與動物鰭肢的歧異區分,受感染的人體不斷長出的異樣器官,甚至猶如植物氣根一般、增生出鼻孔之外的腦神經 凡此種種「未來之罪」皆隱藏著幾個根本性的提問:人的身體究竟是如何「變成」現在這副樣子的?它還有沒有變化的可能,以及可能令它產生變化的原因等等。從這些根本性的提問可以看出,D.C. 不斷執著在這方面的探討是以超乎科學研究的方向在深掘著。

1979 年的《嬰靈》(Brood),D.C. 讓一個充滿憤怒的母親因為情緒,竟從自體增生出一個又一個有生命卻無意識的肉體來,這些又似腫瘤又似胎兒的肉體一旦長大成孩童般大小,便能開始感應母親的情緒而去執行(或說「以行動消除」)母親的憤怒怨念:殺父殺母殺夫殺子殺殺殺殺殺個不停……。單純著眼於人與人之間的關係而言,這個隱喻不免太過簡明,觀眾在影片前三分之

一就已能理解，並為那憤怒的母親感到既厭又懼還帶點同情。但 D.C. 可不只滿足於拍個家庭倫理恐怖大悲劇，他安排法醫檢視這些形似孩童的殺人肉體，發現它們真的就只是個肉體——因為沒有生殖器官，他們不是人，而只是個具有人形的身體！

於是那位以角色療法為這母親進行醫療的心理治療師就非常有意思了，他扮演她的父母甚至想像中的丈夫外遇對象來與她對話，以探究她的憤怒情緒起源，沒想到卻使得她原本壓抑的憤怒被喚醒而發洩出來。之前他的另一名患者也是在類似的治療下喉部生出了淋巴腫瘤。從心理治療師仍具有一定的反思及正義行為來看，D.C. 也無意否定這類心理治療，於是重點反而是探索人的情緒如何成為影響身體變形的因素，將這點無限上綱的話甚至可以成為一個身體的政治寓言：如果世間有惡魔，那惡魔絕非外在於人，而其誕生乃是由於人類自己。

二年後的《掃描者大決鬥》(Scanners) 應該是 D.C. 真正進入成熟期的作品。廿多年前租錄影帶來看的時候還看不太懂，只覺得人腦爆裂那幕實在是太震撼了。這回終於在大銀幕上看到，而且這才發現原來前文所謂一個主體與另一客體相結合而成為某種變異體的形式，並非由《變蠅人》開始，而是《掃描者》提供的想法。

掃描者可以任意與別人的腦波進行連結，因而在未能控制這項能力之前，他的腦袋裡總是充滿了旁人的雜音，這使得他根本無從辨識哪一個聲音才是他的自我，掃描者於是總具有精神分裂的傾向；然而一旦他具有控制力，他便能經由控制別人的腦波進而控制別人的行為，於是 D.C. 對於權力的批判概念就形成了：許多掃描者理所當然地自認為比一般人站在更高的位置，因而集結在一起形成一個權力集團，掃描能力最高者即成為首腦。但是仍有其他掃描者並不具有政治野心，他們有的醉心於藝術，因為認定藝術才能真正肯定其自我的存在；有的潛心於「性靈雙修」——女主角所依存的團體即是從事這種集體「群交」活動，但他們彼此並不進行身體或生殖器的接觸，而只是彼此連結掃描彼

此的大腦，一同超升至神仙境界，這一幕所呈現出的概念其實比一開始人腦爆裂血肉模糊的場面還要來得震撼。

除此之外，掃描者這個概念甚至被擴充到可以連結無意志的物質，掃描能力過人的男主角維爾（Stephen Lack 飾）就可以不經別人的大腦直接控制他的心跳；到了影片後段，他甚至可以透過電話而連結上電腦網路竊取機密資料，這個概念一直要到十八年後才由 D.C. 的《X 接觸》再度發揚光大。

影片最後，維爾不但發現訓練他控制自己掃描能力的老教授，竟然就是他的生父，而那個掃描權力集團的首腦竟是他的老哥凱勒！凱勒冷血買兇弒父，卻以手足之情訴求兄弟聯手必可天下無敵統治世界。不能認同這種極權思維的維爾於是翻臉與凱勒對決，此時最奇異的現象發生了：在這場大決鬥中，維爾的身體被凱勒掃描成一具焦屍，但他的意識卻進佔了凱勒的身體，那麼這場兄弟決鬥到底是誰贏了？

答案可能要到 1988 年的《雙生兄弟》(Dead Ringers) 才能揭曉。

D.C. 的《雙生兄弟》可能是 2006 年《台北電影節》中的最佳影片，不僅是傑瑞米・艾朗（Jeremy Irons）一人分飾雙生兄弟二角的傑出表演，更來自於 D.C. 的編導功力。

《雙生兄弟》是一對天資聰穎的雙胞胎，從小兩人就對生物的性與生殖有高度興趣，由於觀察魚類的生殖，兩兄弟居然在這時候就建立了一個價值觀：「不接觸的性交是最高超的性」（這不正是性靈雙修派「掃描者」的價值觀！）。兩個天真小孩還想邀請一位女孩一同「性交」，結果碰了一個好大釘子，埋下日後受異性挫折的悲劇性伏筆。

兩兄弟長大後進入醫學院，竟然研製出一具獨特的婦科手術器具，獲得醫界肯

定，出社會後即成為知名的婦科醫生。但兩兄弟對性乃至對異性的態度已有了極大不同：易於接近社會人群的哥哥勾搭女病患，然後讓羞澀木訥的弟弟一起分享他們共同凝視、檢查過的女體，反正在這些短暫性關係中的女人多半分辨不出兄弟的差別。

而他們對待女性身體的觀點也各有不同：哥哥從功能價值出發，偏好那些能帶來更多性交歡愉的女體（經常鼓勵弟弟：「你真該試試那個誰誰誰……」）；弟弟卻從美學角度欣賞獨一無二的女體（甚至主張：「真該舉辦女性內部的選美 」）。

只要他們所進入並檢視過的女體絕大多數結構都一樣，這樣的性關係雖亂原本倒也無礙，直到一位擁有特殊生殖構造以致不孕的女明星克萊兒的出現，這才開始加深兩兄弟的矛盾分割。

相貌並不如何驚豔的克萊兒其生殖器官內部構造如何連 D.C. 也無從描述或呈現，但他讓弟弟對她驚為天人，甚至一步步深陷其中從而建立起獨一無二的自我意識；然而要做到這點必須與哥哥完全割離方能達成，兩兄弟開始面對巨大的矛盾衝突，並且這意識一旦產生就再也不可逆推回到原點。整部片最精采的部份（同時也是雙生兄弟的悲劇起源）就在此，弟弟對克萊兒體內構造的審美執著（此藝術審美的觀念其實也正來自於「掃描者」的藝術自療系），一點一滴開始改變他的自我意識，同時也威脅哥哥原本「兄弟一體」的自我意識。

弟弟先是認為克萊兒的「內在美」是萬中無一的，進而偏執到以此為標準，竟然出言鄙視侮辱其他女病患。後來甚至還研發了好幾項形狀詭異但功用不明的婦科手術器具，如此亟欲改造天下女體的企圖顯示出他已走到解離狀態的最後階段。而一直意識與他一體共生的哥哥（你也可以說兄弟倆一直彼此「掃描」連結著對方的意識）在用盡各種方法也挽不回弟弟的心思之後，兄弟倆先後開始大量嗑藥，一起進入迷離譫妄的狀態，最後弟弟在恍惚之中，以他所研發的

手術器具把哥哥給「分割改造」了。

此處有一個重要的安排是：弟弟拿著怪形怪狀的手術器具的設計圖找到一位正在展覽自己作品的金屬雕塑家，請他代為灌模打造出這些手術器具來，雕塑家一看到設計圖，並聽說是婦科手術器具時，兩眼立刻綻放出異樣的光芒——飾演這位藝術家的不是別人，正是史蒂芬·雷克（Stephen Lack，飾演《掃描者大決鬥》的男主角維爾），教人不得不懷疑當他看著設計圖、眼中散發出異樣光芒時，是否正在掃瞄著弟弟的腦波！

D.C. 這個神來之筆不僅將《雙生兄弟》與《掃描者》結合起來，同時也開啟了日後的《童魔》及《暴力效應》。而眼下好萊塢的科幻電影界一派充斥著無聊當有趣以及枯燥無想像力，D.C. 的舊作重映尤其顯得難能可貴。

走筆至此，想起去年某夜曾在有線電視的某電影頻道看到 1993 年同樣由傑瑞米·艾朗主演、D.C. 導演的《蝴蝶君》(M. Butterfly)，片頭還未播完我就立刻轉台了，並不是因為影片的問題，而是我當時自覺在毫無心理準備下看 D.C. 的片子，反而會糟蹋了這個可能非常難得的觀影經驗。雖然此後我再沒有看到《蝴蝶君》的播出，但我一點也不後悔，並且深深期待當終於有一天看到它的時候，我一定會開始「掃描」所有我看過的 D.C. 的片子，並且開始自動連結，這乃是做為一個 D.C. 影迷獨一無二的美妙經驗，沒有人可以取代的。

2006.07.27

冷血的懷舊

現在是未來的懷舊對象。

以下提到的所有電影都具有兩個共同的主題：懷舊與媒體批判。

會寫這個題目則是因為 2007 年讓演藝圈鬧熱滾滾的「楊蕭對決」相關事件與衍生新聞，不過這個事件首先讓我想起的是 1994 年勞勃‧瑞福（Robert Redford）導演的電影《益智遊戲》（Quiz Show）。

影片背景是五〇年代美國一個轟動一時的電視問答遊戲節目（真有其事），主角雷夫‧費恩斯（Ralph Fiennes）是某長春藤大學博士出身的高級知識份子（亦真有其人），一次出於好玩與好奇參加了這個益智遊戲，結果被製作單位認為高學歷又英俊的他有足夠條件可以捧成明星，於是不斷為他作弊造假讓他屢戰屢勝。在獎金不斷衝高、媒體大火快炒之下，觀眾們也隨之投注愈來愈多的關注與熱情。然而謊言累積到一個程度終於紙包不住火，東窗事發之後他也只好承認配合製作單位作假，他的名聲與學術生涯也都因此全部賠上。

整部片子不僅重溫了五〇年代轟動全美電視家庭的集體記憶，同時也毫不做作地揭露了電視節目的製作生態，導演更是毫不留情地對此事件做出批判——勞勃‧瑞福真有勇氣讓當事人與觀眾一起重新反省那個時代惡質的共犯結構——戰後麥卡錫主義興起前夕的一股集體自我催眠的社會歪風。

自我催眠什麼？當然是美國捨我其誰的英雄主義：不論哪裏都需要一個英雄，以便人們把自我交到他的羽翼底下，或者把自我投射成為那英雄的化身。當這種意識的出現甚至連對抗此意識的意識本身都出現相同模式時，冷戰的意識形態基礎也就此水到渠成。

另一部本身即是五〇年代的經典代表作之一，費里尼（Federico Fellini）1959年拍的《生活的甜蜜》(La Dolce Vita)。

此片可說是義大利那段戰後歷史的總結。馬斯楚安尼（Marcello Mastroianni）飾演的記者馬賽羅與一群「帕帕拉索」(Paparazzo，片中一角，專拍名人穿幫鏡頭混飯吃，也是拜此片所賜，Paparazzo 從此成為義大利「狗仔隊」的專有名詞）在羅馬城中到處追獵達官顯要、貴婦名流，為搶鏡頭軋新聞不擇手段。整部片呈現出一股剛擺脫戰後貧窮期，義大利經濟復甦並即將轉型為現代消費社會，這樣一種新秩序將興起、舊道德先隳壞的氛圍。馬賽羅置身其中總是顯得如魚得水，快活無比。然而後來卻發生他的朋友史特納，一位知識分子，親手殺害自己的兩個可愛小孩後自殺的事件；之後他還跟著那群「帕帕拉索」去堵還不知情的史特納的妻子！

一定有不少人以為馬賽羅經歷此事之後總會幡然悔悟、痛改前非，至少也該有所收斂才是，但費里尼豈能與麥可貝同流？他讓馬塞羅繼續荒淫狂歡到底，以展現其徹底的絕望；片尾宿醉的他隨狂歡後的人眾來到海邊，邂逅一位青春無敵美少女，但海灘上噁死的怪魚以及呼嘯的海風令他無法凝神細聽少女的聲音，影片就在少女天使般的微笑表情結束，但仍舊是一點救贖的希望都沒有！

馬丁・史柯西斯（Martin Scorsese）在其自述式的紀錄片《我的義大利之旅》（My Voyage to Italy）中評述費里尼的《生活的甜蜜》時說道：「在很多方面，冷戰時代的恐慌佔據了《生活的甜蜜》的核心。而現在，從 1989 年柏林圍牆倒塌開始，已經有整整一代人出生了，他們從來沒有生活在恐懼中；而那時大

部分的人們卻都曾感受到，那種感覺就是，整個人類都有可能在某一時刻被毀滅；而今天，理解或者甚至僅僅只是記住那些人們所感受到的恐懼都很難了。」

這就是為什麼馬蒂要把他的電影經驗總結出來與年輕人分享，因為他相信「歷史還是某種由人們代代相傳的東西，發生在人們之間的某種東西。」

如果我們從電視新聞裡得不到這樣的分享與理解，至少可以從書本上或電影裡獲得。

也是在這種心態下，我們才得以看到《益智遊戲》或者艾騰‧伊格言（Atom Egoyan）的《赤裸真相》（Where The Truth Lies），能夠那麼樣地深入（同樣是五〇年代）美國電視演藝圈挖掘駭人真相，思考什麼才是「真實」，同時帶領經歷過那些人那些事並且仍然在世的人們去「懷舊」——重新回頭看看自己是如何參與其中。

是因為過了半個世紀，人們才有勇氣回溯過往的不堪嗎？

（費里尼應該會反問：你以為這跟時間有關嗎？）

我不知道，但我只能說，如果我們總是（並且只是）停留在社會現象的追逐，而不知道如何從深處挖掘這些事件背後的意識根源，那麼所謂的「懷舊」只不過是又一次的表象「重現」而已。

另一個重要的事實是：我們只會記得過去的「美好」，大部分人都會選擇遺忘醜惡與難堪。我相信在台灣沒有人會想拍一部電影「重現」蕭淑慎露奶嗑藥的心路歷程，也沒有人會想拍一部電影「重現」許純美如何進入電視圈，當然也沒有人會想拍胡瓜從與李璇的糾葛、與丁柔安的婚外情弄成離婚、到牽涉進詐賭案之後的傳記電影，當然更別說 TVBS 及三立乃至於其他大大小小從未停止

過的新聞造假案——很少有人會把這些不名譽或不愉快認為是我們這個時代的懷舊的一部分，在二十年之後，甚至五十年之後，除非我們現在就正視它，如有必要，連我們面對它的態度也得一併檢討！

我們對這類負面事件的態度總是在剛開始時視而不見，當鬧大難以收拾了便期盼它趕緊過去，而一旦過去了我們就真以為它過去了，只要新聞再也沒報，甚至可以當它從來不曾發生，同時一再以「正面想法」自我安慰或自我催眠（甚至打壓反對或反省的力量），於是事情仍舊不斷重複上演，只不過換個主角。

（是的，艾騰‧伊格言一定也會同意：我們怎麼面對當下，決定了我們怎麼看待過去。）

日本作家村上龍的小說《69》，最後有一段情節是這樣的：男主角矢崎如願與女主角和子拍拖後的某個冬日早晨，矢崎為了能和她一起在海邊看到夕陽，便提議先去看改編自楚門‧卡波提（Truman Capote）的同名小說電影《冷血》（In Cold Blood，1967 年版），但這個提議一出口，矢崎就後悔了；小說裡讓他感覺後悔的原因是《冷血》這部關於犯罪的寫實電影完全不適合一對可能將會發生初吻的男女，而我其實覺得矢崎已經隱然感到他們是兩個不同世界的人。

看完電影後，和子問矢崎：「為什麼非要特地讓我們看醜陋、齷齪的東西不可呢？」矢崎回答不出來，兩人之間氣氛開始轉變，那天他們沒有接吻，而1969 年就這樣過去了。

和子的問題矢崎不答是因為村上龍想留給讀者，而我的答案很簡單：如果小說裡沒有縣立高商那些交不到男友而只能用音響的真空管自慰的恐龍妹，哪裡彰顯得出松井和子那天使般的美麗呢？

我只能說：那個美麗純真、善惡如此簡單分明的 1969 年，已經離我很遠很遠……

2007.06.09

勸服的基底

2007 年底，連著看了三部關於反戰的美國片：《震撼效應》(In the Valley of Elah)、《恐怖幻象》(Bug)、《權力風暴》(Lions for Lambs)，均是在向美國對外輸出軍事武力的控訴與反省，但風格不同、技巧殊異，可說是各擅勝場，只是每看一部就會對上一部進行文本比較，總覺得一層翻過一層，三部電影似乎可以互補不足，卻又各自缺少了一點什麼。

保羅・海吉斯（Paul Haggis）導演的《震撼效應》其實沒那麼震撼，若干情節設計得有些刻意，尤其是片頭片尾的那桿上下顛倒的美國國旗（編導可能還蠻引以為傲的？），玩弄符號象徵的斧鑿痕跡過重反而減少了動人的力道。導演反戰的層次由原本的普世人性立場轉而成為對於美國愛國主義的質疑，這種自我窄化不免讓非美國籍的觀眾（如我）搖頭，還好湯米・李・瓊斯（Tommy Lee Jones）精純內斂的演出撐起了整部片；不過藉由自前線歸來的同袍兄弟彼此相殘毀屍滅跡的罪行，以及一個受到大兵家暴求助無門還受到員警嘲笑的年輕妻子，來呈現戰爭是如何扭曲人（戰士）們對待生命的態度，《震撼效應》不是第一部也不會是最後一部。

威廉・佛瑞金（William Friedkin）導演的《恐怖幻象》則是相當令人驚喜，此片改編自外百老匯崔西・雷慈（Tracy Letts）的舞台劇，如果沒有兩下子不可能有改編拍成電影的機會。

此片同樣是藉由一個離開戰場的戰士及一位受家暴的婦女來反映戰爭對人的影響，然而這個逃兵卻自稱是被軍隊抓去從事人體實驗，他僥倖逃出的同時也帶出一大籮筐的秘密：原來這個世界自二戰之後早已在一小撮人的祕密控制之中，這個控制集團不僅運用金融資本及媒體的力量，也使用軍事武力以及生化實驗的特殊藥品。這個逃兵的世界觀說來無奇，奇的是他體內帶有人體實驗的蟲子足以證明他所說的一切都是真的。如果站在理性旁觀的立場，很容易就判定他患了極嚴重的妄想症及某種強迫症，因為事實上並沒有蟲子，而他不斷地以刀剜肉企圖抓出蟲子來，如此恐怖的自殘行為已經超越《震撼效應》的層次，不僅反映了戰爭的殘酷扭曲，更企圖證明「有人在操控我們、操控整個世界」！

更有甚者，導演安排了一個尚未脫離前夫家暴陰影的酒吧女服務生收容了這個逃兵，並且與之相濡以沫、相依相惜發展出一段感情——真正恐怖的地方正在於此，逃兵個人的極端妄想竟然「感染」給原本一切正常的女服務生，使她竟也逐漸地產生相同的認知：他體內有蟲子，並且傳染給了她。兩人就這樣你剜我一刀我剮你一刀，最後相殘致死。即使逃兵的心理輔導長官一度現身並幾乎拉回女服務生的現實理性（不是為了救贖兩人，而是為了救贖觀眾），最後仍無能挽回、功敗垂成，落得三人同歸於盡。

這部片看得我冷汗直冒，艾許莉‧賈德（Ashley Judd）飾演的女服務生相當值得讚許，她從受到前夫暴力控制而逐漸放棄認同現實(理性世界)，並轉而尋找另一個世界存在的證據，只因這另一個世界能鼓舞她，使她產生對抗的勇氣；整個認知轉變過程只要有一絲絲彆扭不自然，這部片就毀了。尤其難演的是在半信半疑之際，一方面還對現實世界有其難捨之處，另一方面卻又難以否定逃兵口中的「真實」，這個階段的她既要表現出一定程度的理性，又得在提不出任何質疑之時顯得比逃兵更加歇斯底里。所幸艾許莉‧賈德做到了，因而更加深整部片的悲哀與絕望。不論哪一個世界都有其真實之處，問題就在於當「真實」的層面過於複雜，超過人所能處理的時刻，那其實也就是人對自

我的存在認知崩潰的時刻！

威廉・佛瑞金從這個角度看似不經意卻碰觸到了對現代戰爭的「真實」批判：戰爭不再是一方消滅另一方，而是參戰雙方脫離自己原來的現實，而由於沒有人能夠掌握全部的真實——即使是發動戰爭者——所以不是接受戰爭的肆意凌虐，就是發狂自殘死而後已。看完片子真有一種舉世蒼涼無望之感。

然而事情真的如此絕望嗎？

勞勃・瑞福（Robert Redford）的《權力風暴》則完全跳脫關於戰爭對於人性的扭曲以及「真實」的辨證，甚至乾脆捨棄劇情，直接現身說法跟新世代談理念與信仰、實踐與參與，同時設定了另外兩個對照組：政客與媒體記者的秘密會談，以及兩個大學生入伍參戰的遇險歷程。

片子的處理方式是很大膽，但我在 IMDB 網站上發現勞勃・瑞福這次碰了個不小的釘子：觀眾評分一度低到只有 5.8 分的不及格程度，後來稍有回升也不過 6.2 分。

純就電影而論，雖然三分之二以上的片長都是對話，但是內容擲地有聲，論點也引人深思，就算可能有一部份觀眾以為是戰爭動作片而有受騙之感，但這到底不是個對稱的評價，於是我開始思考勞勃・瑞福到底出了什麼問題。

片子最主要的部份其實是勞勃・瑞福自己飾演的教授與翹課大學生的對談，另外兩個對照組則提供了觀眾思索的「基底」，意即這兩段其實完全是虛構的情節對話，已在勞勃・瑞福的處理中被當成是他與學生對話的前提和背景，其「真實性」在片中是不容質疑的。有了這兩組基底，勞勃瑞福對於學生的「勸服」（persuade）才能顯得說服力十足；然而在片尾學生回到宿舍之後的一場戲卻讓整部片的企圖破了功：學生回到宿舍裡，看著電視螢幕上的聲光時尚報

導以及其他同學醉生夢死的「無腦」表現，此時跑馬燈字幕出現那組不容質疑的「真實訊息」，表示媒體記者向權力妥協了，無恥政客再次成功了，而高貴戰士也壯烈犧牲了，聰明的學生應該如何選擇呢？

勞勃・瑞福對於「勸服」過程的鋪排簡直無懈可擊，但正是因為如此精心鋪排的辨證結構，反而讓結論變得太過一廂情願，一個相對進步的政治正確卻犯了這麼個保守的美麗錯誤，其結果新世代的聰明學生究竟是否被說服？

I don't think so!

看看《髮膠明星夢》(Hairspray) 就瞭解了，妮姬・布朗斯基 (Nikki Blonsky) 正是個每天下課就守著芭樂電視跳舞節目的「無腦」學生，她絕不是勞勃・瑞福眼中聰明又有理想的可造之材，但她只是堅持一個單純的價值觀：黑人的舞步很棒，為什麼不可以跟他們一起跳？即使在那個黑白分明的六〇年代。

結果她改變了整個世界。

勞勃・瑞福自己是從那個年代走來的，《髮膠明星夢》或許在他的成長現實中是個天方夜譚，但在現在這個世代卻是比「有為的上進青年自願參戰改變世界」更為真實的「基底」。在這個世代差異底下，《權力風暴》或許能夠「勸服」片中他自己所設定的理想大學生，但卻已「勸服」不了現實世界裡的新世代了。

（或許美國的新世代因著這部片竟將勞勃・瑞福看成了湯姆・克魯斯也不一定？）

話說回來，勞勃・瑞福再怎樣挖空心思想盡辦法要和年輕人溝通，也還是得設

想創造一個對話的「基底」；反觀台灣，我發現這個不同世代之間對話的「基底」已然逐漸流失。剛導演了《夜夜夜麻3：倒數計時》舞台劇的紀蔚然就在報紙投書時寫了這麼一段：「或許，台灣文化的危機不是在於『去中國化』或『反本土化』，而是我們的魂魄只剩下一個空殼子：每當遇到困難，往內搜尋『基底』的時候，我們赫然發覺空空如也，彷彿一直存在於流沙上而毫無察覺，直到滅頂。於是，我們只剩下『表演』，我們的魂魄潰散成口水。官員如此，老百姓也一樣。在藍綠廝殺之際，在經濟蕭條之際，討論『魂魄』是否有點高調？但是，不談基底、不談自我建立，不談內在紮根，我真不曉得還有什麼更迫切的。」（紀蔚然，〈口水展現了什麼魂魄〉，中國時報 A15/ 時論廣場 2007.11.14）

我在看完《震撼效應》時對倒掛的美國國旗有點失望，看完《恐怖幻象》時心情則是低落到谷底，《權力風暴》讓我感覺沉重與百思不解，《髮膠明星夢》則讓我豁然開朗，然後阿扁宣布不排除戒嚴，我懷著一肚子大便去看《夜夜夜麻3：倒數計時》，《夜夜夜麻》系列從四年級演到七年級，精彩而深入地挖掘了這些世代對話的語言基底，我只恨這三齣舞台劇沒能拍成電影！

2007.11.26

從廢墟到文明

——看《大智若魚》、《野蠻的入侵》反思文明的未來

「沒有廢墟就不會有文明。」 —— 姚瑞中，《台灣廢墟迷走》

聆聽父親需要勇氣。

聆聽別人的父親則需要一點知識及想像力，否則一不小心就會耽溺於情感與影像的虛實之間，而忽略了影像背後那些可能連導演自己也未能體察的意義。

1997 年 6 月，我在台北舉辦的加拿大影展中，看到魁北克出生的導演尚－克勞‧拉森（Jean-Claude Lauzon）於 1989 年拍攝的電影《午夜動物園》（Night Zoo），與目下數部類似題材的電影相比仍然令人記憶猶新：男主角馬塞爾出獄回來，始終牽扯在黑白兩道的仇怨糾葛之中。在那個狗咬狗人吃人的都市叢林，馬塞爾屢屢遭險，直到有一回他那愛好山林野外自然生活的老爸出現，而以強烈的行動表達出他對兒子的愛，激起馬塞爾對老爸情感的回應；他一方面繼續應付處理江湖事務，另一方面卻開始願意陪老爸遠赴真正的江湖去登山釣魚，甚至買了車及獵槍準備一起去北方森林獵麋鹿。然而在老爸身體撐不住病痛的狀況下，他先施巧計解決了自己的江湖恩怨，接著在半夜裡推著輪椅把老爸帶到動物園去，遍尋麋鹿不得最後竟對著大象開槍……

聽起來十分荒謬的劇情，卻在導演平實的處理下散發出動人的力量。初看時覺得結尾過於戲謔，二年後再看一次時，才忽然明白導演為什麼讓馬塞爾父子兩人分處兩個不同的江湖世界：父親能夠辨識各類植物與鳥叫，知道在哪裡下竿能釣起什麼魚，甚至能學雄麋鹿叫聲引來雌鹿；而身處都市的馬塞爾則知道該從哪裡弄到槍支或毒品，一眼就能認出誰是敵誰是友、誰可以欺負誰不能得罪。當老爸要到兒子的世界裡強出頭來保護兒子，此舉無異於以肉身擋住獅群，兒子於是進入老爸的世界陪他走完人生最後一程，兩人原本已經岔開很遠的人生道路就因為父親的即將老朽而又嵌合在一塊，因而迸發了一段如此美妙的時光！

而動物園在此乃成為一個重要的象徵，它的作用既是個讓兒子親近山林自然世界的方便縮影，乃屬現代物質文明的一環，卻也同時被體現為父親精神上的廢墟。唯有這種物質文明與精神廢墟共時存在的空間建構，父子之間的世代矛盾與情感衝突才得以調和及化解。

尚－克勞·拉森當年因此片被認為是加拿大重要導演之一，卻不料在 1997 年 8 月 10 日──就在我剛認識這位導演不久──死於一次墜機意外，此片竟成為導演的代表作，令人不勝唏噓。

04 年上映的《再見列寧》(Good Bye, Lenin!)，則是德國導演沃夫岡·貝克（Wolfgang Becker）的傑作。導演以東西德的意識形態區隔出母子兩人不同的世界，同樣是親子兩代的差異及矛盾，既然舊東德共產世界從醃黃瓜、列寧銅像到柏林圍牆都已是母親的精神廢墟，兒子也只能拼命把這些物質文明重新建構出來，否則無以調和；此重建工程的難度之高，不僅必須完全反轉電視新聞畫面的政治意義，連假東德新聞播報員的服裝髮型這類細節都得注意。

從這個角度我們才不難理解：為什麼在小說《遠方》裡奔赴大陸救出因中風受困的父親的駱以軍，每個晚上必須窩在飯店的咖啡吧裡埋頭抄寫馬奎斯的《百

年孤寂》；而《聆聽父親》裡的張大春甚至必須重新建構出從他父親以上五代人的家族歷史實境。當讀者一旦跟著進入那（虛擬的）實境之中，很容易就會發現那正是一個文明逐漸變成廢墟的過程，就像《百年孤寂》裡的最後一段話：「書上寫的一切從遠古到將來……永遠不會重演，因為被判定孤寂百年的部族在地球上是沒有第二次機會的。」

然而卻也唯有透過書寫與影像的記憶複製重現，才能將這廢墟還原至文明的本初，也因此重新經歷並理解它才需要知識與想像力，這是創作者的成敗關鍵，也是讀者或觀眾對自己的考驗。

好萊塢鬼才提姆・波頓（Tim Burton）導演的新作《大智若魚》（Big Fish），便馳騁出高度的想像力，讓觀眾跟著兒子重歷了老爸縱橫一生的奇幻經驗：又高又大的野巨人、桃花源般的美麗小鎮、狼人馬戲班主、連體女星與中國秘密任務，以及能預見未來的女巫……等等，幾乎每一段都能發展出一部精采完整的電影。

然而一個又一個不相關的橋段堆疊、一段又一段無止境的冒險旅程，恐怕不耐如此串連的觀眾不免想問：導演要呈現的到底是什麼？

提姆・波頓也許不願或無法回答，但這絕不表示他沒有想過這個問題。

幾場父子正面衝突質疑的對手戲，那種苦中帶澀的現實感不斷強烈撞擊著我們剛從那些超現實片段中產生的美妙感受，彷彿在質問我們：這些故事經歷，你到底相不相信？

從小聽到大的兒子從來沒相信過，但為什麼要到老爸臨終前才開始懷疑它們可能是真的？難道不正是因為那些美麗的幻想或記憶就像魚一樣，想捕捉它需要極大的耐心，而它一旦游走就不會再回來？

做兒子的不明白，其實老爸的故事經歷對聽者而言是真是假其實一點也不重要（正如不會有人去質疑《百年孤寂》裡奧瑞里亞諾家族亂倫的子女是否真會長出豬尾巴），重要的是老爸自己相信那是真的，那是他的命運他的人生，所以他必得勇往直前，而且始終如一！

當然，兒子最後了解了，於是他抱著老爸回到湖中，當老爸化成魚的那一刻，現實與超現實融合為一，在他記憶中幾已成為廢墟的美好世界被徹底還原至最完整的狀態，所有該出現的角色統統回來了，只有在此刻，生命才能得到最完滿的解答。

以提姆・波頓的美術強項而言，本片的廢墟重建工程只需要透過想像就能夠達成，雖然這不是每個導演都能碰到的高度，但並不代表別人沒有其他的法門。

另一位魁北克出生的加拿大導演丹尼斯・阿坎德（Denys Arcand）拍攝的《野蠻的入侵》（The Barbarian Invasions，又名：《老爸的單程車票》），則是讓在資本主義體制下為資本家服務而無往不利的兒子，回到老爸浸淫一生的左派知識世界。

當走資派遇上老左派，又是父子關係又是生死關頭，此片戲劇衝突之精采已可預期，但要讀懂它並不需要像老爸及他那群老友一樣從馬克思《哥達綱領批判》一路讀到阿圖塞、傅柯、德希達、德勒茲，各種關於文明與野蠻的流派主義論述歷史統統嫻熟於心；也不需要像兒子一樣懂得聯絡國際買家報價進行原油交易，或像他媳婦一樣精於藝術品及古物的鑑價拍賣。

雖然導演對於以美國為首的西方資本主義體制向來採取左派批判態度，本片的前集《美國帝國淪亡記》（The Decline of the American Empire）乃至本片亦然，但導演要表達的重點可能並不在此。畢竟遠從中世紀一直到現代，曾被當代或後代知識分子批判為「野蠻入侵」的歷史事件多不勝數（連法國文豪雨果

都曾為文批判過文明的英法聯軍入侵野蠻的中國火燒圓明園），以這類批判為題材的創作文本其實算不上新鮮，重點是導演選擇的處理方式：讓有錢的兒子幫著臨終的老爸重新建構起他心中那個幾已成為精神廢墟的知識文明。

兒子首先安排了一個不受打擾的空間，找回老爸年輕時代的情婦與好友們，讓他回到過去追求性與思想雙重解放的時代，激發他對生命的熱情，同時還找來一位幼時就認識的吸毒女孩為他注射海洛英止痛，一切困難有錢都好解決。

結果父子二人經過這樣彼此重新探觸的過程，老爸那看似浪漫不羈的性格，以及旁人看來可能亂七八糟的性關係，仍然掩息不了他對自己一生所追尋的堅持以及對生命的省思，老爸最後終於決定結束自己；而兒子縱使全面揚棄老爸的左派路線，並且以金錢的力量一再成功地肢解了左派理想，但最終卻也不免在老爸的精神廢墟（以老爸的書房為象徵）之中經歷了一次自己所服膺的資本主義物質文明的崩毀危機：資本主義的平等在於以同一尺度——勞動——來計量，這種計量是把人當成單向度（one-dimension）的局部工人來衡量，而人卻是多面向的。此所以最後當兒子在老爸書房，原已放棄人生的吸毒女孩受到他老爸精神感召於是向他表露真情時，他害怕地趕緊逃離——難道他心中沒有絲毫意識到「偷情」——這簡直是在走老爸走過的路、跟著做他做過的事？而且是無法用錢解決的事？

「沒有廢墟就不會有文明」，中生代藝術家姚瑞中在《台灣廢墟迷走》這本攝影文字書中這麼說道。

廢墟的存在不僅僅是召喚人們對於逝去的文明曾經經歷過的光景，更是一種對未來文明的烏托邦式的幻想投射。縱然「所有的一切必將成為未來的廢墟，所有一切影像終將逐漸褪色。」姚瑞中如此說。

從《午夜動物園》、《再見列寧》、《大智若魚》到《野蠻的入侵》，縱然故事

背景不同、敘事風格也各自殊異，但它們之間卻呈現出極為類似的世代關係，不僅是動人的親子感情，更可說是當代文明對消逝的美好過往所做出的一種感懷。而除非我們對此一無所感，否則對文明的未來實在沒有悲觀的理由。

另一個有趣的問題是：究竟知識重要還是想像力重要？愛因斯坦曾經公布過他的答案，而我還在思考……

※ 本文刊於 2004 年 5 月號《張老師月刊》

作者論的終結

電影剛發明的時代，每一個鏡頭都可能成為經典，那麼現在呢？

布希亞在《恐怖主義的幽靈》一書中分析九一一事件時曾言道：「這是一種真實與虛擬之間的決鬥形式，一場看誰最令人難以想像的鬥爭。」

自攝影術發明以來，關於真實事件與虛擬影像之間的辨證，便逐漸形成一個令人著迷的思考範疇。等到電影發明之後，許多電影導演更熱衷於呈現這類主題，從安東尼奧尼到楊德昌再到艾騰‧伊格言，一招高過一招，觀眾則彷彿是著迷於逗貓棒的貓，總是不明白究竟何為真實而影像又為何如此吸引；然而，經過電視的發明、錄放影機的普及到網路媒體的興起，虛擬世界與虛擬影像之間，其實也不斷在彼此鬥爭——現代世界，無數隻逗貓棒齊來眼前揮舞，自詡目光銳利亦或眼花撩亂的你，是看透一切花招還是暈眩震懾於落英繽紛？

從這裡衍生出一個問題，如果虛擬與虛擬之間也是一場又一場的鬥爭，那麼關於網路與電影這兩種虛擬影像之間的戰場究竟在哪裡？

在回答這個問題之前且先看看這則 2006 年 11 月 7 日中國時報的新聞：「美國微軟公司今天表示，他們年底將主打線上電影、電視和影音下載服務，讓擁有電玩主機 Xbox 360 玩家能夠下載欣賞。微軟說，他們已和數間大型娛樂公司達成協議，包括哥倫比亞電視台、MTV 台、派拉蒙電影公司、華納公司等，

在年底前提供此服務，Xbox 360 玩家屆時能收看強檔影集和電影。」

(怎麼看起來好像不是鬥爭而是合作？)

其實上面這個問題不同的人思索起來答案可能不盡相同（但思考的過程一定非常精彩），譬如一個企管 MBA 可能會認為網路促成了電影行銷的黃金時代，換作是一個大眾傳播學者則可能認為是文化新帝國主義的崛起，若是電信業者則可能會開始投資更新網路設備，至於一個剛從唱片行轉業的網路 DVD 賣家則可能會開始擔心這樣下去該做什麼才好……以上這些思考層面不能說有什麼不對，但卻只是繞著電影週邊，乃屬銀幕之外的思考。我個人比較在意的則是銀幕裡面電影本身，所以我提出的答案是：電影作者論的終結。而這，得從科技如何改變電影的美學過程談起。

回想電影史初期，寫實主義與表現主義各擅勝場的時代，兩大陣營各自擁有數不清的經典名片。然而有聲電影、彩色底片、寬銀幕的相繼發明，讓電影美學一步步朝向寫實主義發展；表現主義雖仍不乏發揮空間（別忘記即使寫實主義巨匠迪西嘉與卓別林也無法完全擺脫表現主義美學特質），但總是逐漸式微。正如彩色電視機一旦問世，黑白電視機即退出市場；有聲電影一出，誰還想看默片？

等到好萊塢片廠制度確立，大量的類型電影不斷被生產、並且一再複製，此時反片廠制度的作者論也跟著成立，並從歐陸開始在全球掀起一波波電影新浪潮；電影導演取得無上的尊榮，有時聲望甚至大過政治領袖；而此時電影美學流派早已從「寫實、表現主義」之爭轉成「寫實、非寫實」之別了。

一直到冷戰結束之後，片廠制度運作了這數十年，作者論也與之對抗了數十年，一方不斷地吸納收編，另一方也不斷地顛覆創新，關於影像的操弄技術已經到了無所不用其極的地步。35mm 的標準規格不但讓電影在美學上愈來

愈趨向同質性，經典文本少通俗文本多，也多少限縮了編劇揮灑創意的空間，就在這個時候，網路出現了。

網路的出現從好處想可以是創作者的靈感來源資料庫，大量的文本不僅是電影，包括劇場、電視、電玩、動畫甚至廣告，種種影像形式與操弄的手法，統統可以從網路上找到看到，聰明的創作者很容易找到足夠支持的參考影片資料；但從相反角度看這將會讓已快找不到方向的電影創作者更顯雪上加霜，藉由網路的容易接近性及傳播性，眼尖的影迷們可以輕易地發現某部電影的某個片段曾在另外某部片中使用過，或者某個導演的某個手法其實早在多少年前的另一個導演的片中就已被嘗試過，然後公告給其他網友們知道，說這某某某一點都不稀奇、沒有一點新意。一個新導演好不容易拍了點東西，很可能立刻被判了極刑！

愈是看得多的人很可能愈是難以突破，而看得少的人要突破他可能得是個天才！這表示電影在美學上的突破難度將會愈來愈高──當貓兒們也變得愈來愈聰明，逗貓棒難以再吸引貓的注視，作者論的時代大概就註定要被終結！

更令人沮喪的是好萊塢的片廠制度雖然同樣面臨創意枯竭的窘境，但是技術領先以及資本集中的優勢使得他們比以前更加緊吸納非好萊塢的創意，透過更專業的合作加工或者買下版權重新再生產，這些措施使得全球的獨立影像作者們的一舉一動彷彿都是為了好萊塢片廠而努力，而比較好心的製片大老闆們對這些作者的嘉勉則是在影片中保留他們的名字，以給他們應享的名利。

這就是為什麼自作者論以來每部電影不論歐美中西、不論片頭片尾，導演的大名幾乎總是會被單獨處理特別突顯──至少這是個提醒，如果觀眾不能從影片中辨識出作者是誰的話。

前不久光點台北舉辦的「催眠、附身、集體瘋狂事件簿影展」，有一部由演員

查爾斯‧勞頓（Charles Laughton）首次執導演筒的黑色電影《獵人之夜》(The Night of the Hunter)，全片濃厚迷人的表現主義色彩，觀之令人驚豔不已。原來這是 1955 年上映的黑白影片，男主角勞勃‧米契（Robert Mitchum）的演出尤其乖幻迷離。別說此片的美學表現今日絕難再有，就算是要刻意量身複製（1998 年葛斯范桑一格一格重拍希區考克 1960 年的《驚魂記》，兩片相比仍然天差地遠），味道也絕計全然不對！

就像貝托魯奇 2003 年的《巴黎初體驗》(The Dreamer) 拍的是 68 學運，但與路易‧馬盧 1990 年同樣拍 68 學運的《五月傻瓜》(May Fool) 相比，十三年的差距味道就完全不同，不知情的觀眾仍然一眼就可以辨識出來兩片不是同一個時代拍攝的作品。若是與高達 1968 年當年拍的《一加一》(One Plus One) 相比，差異就更加明顯。

這彰顯了所有經典老片的可貴之處：它們完全代表了那個時代的美學成就，而一旦那個時代過去，所有屬於他們的一切美學特質也都跟著過去了，就算再精進的科技也無法還原，或者說再怎麼還原也拍不出當時的時代味兒！

或許這個結論太過悲觀，彷彿這個時代的電影不再有任何特別之處，但是往好處看，從六〇年代就席捲全球的作者論的終結，其實暗示著屬於我們現在這個時代的電影美學特質也許已然成形，只是還無以名之為何。

這也正是布希亞接在上面那段話後面說的：「同樣的，在歷史被宣佈終結之後，它有可能被視為歷史的復活。」而我是在看過日本導演關口現 2004 年的《變態五星級》(Survive Style 5) 之後，才對這個結論感到樂觀的。

關口現是知名日本廣告導演，《變態五星級》是他拍的第一部電影（《獵人之夜》也是查爾斯‧勞頓的第一部電影），全片從形式到內容緊緊與當代的虛無荒謬相契合。導演既是拍廣告出身，對於場面之鋪排與情感表達的手法尤其精

到，往往幾個畫面或幾句話加上巧妙的音樂就能觸動人心。更難得的是他不避諱襲取前人精華，影片中可辨識的部份就包括周星馳《少林足球》的特效動作、尚皮耶‧惹內《黑店狂想曲》的奇幻情節設計、蓋‧瑞奇《兩根槍管》、《偷拐搶騙》的剪輯手法（連演員 Vinnie Jones 都請了來軋上一角）、柯恩兄弟《謀殺綠腳趾》的黑色幽默情調氛圍，與昆汀‧塔倫提諾《黑色追緝令》的敘事風格。

此片不僅廣告手法隨處可見，電玩節奏與漫畫式畫面切割的創意也穿插其中，簡直可以說是集當代玩弄影像手法之大成；至於五段式劇情及多線敘事也環環相扣，彼此呼應表裡如一，除了意識形態上不過教人認清自己的存在狀態，實則只是認命缺乏進取，有點令人小失望之外，整體氛圍竟可完全體現村上春樹短篇小說〈青蛙老弟，救東京〉的超現實風格，每一個小細節的表現都不陌生，卻在在令人會心擊掌。

這樣繁複華麗卻又虛偽至極的美學操作（這是讚歎亦是批判），只有當下這個時代才有可能出現，這就是我們這個時代的電影美學經典。也許有人要說網路文化在片中毫無呈現，我只能說，網路早就滲透到電影裡面去了，不然你以為導演是怎麼拍出這部片的？而我又是怎麼看到這部片的？

2006.11.14

你不要只是看

電影一開始是無聲的。

自從有聲電影發明以來，影片中的聲音就逐漸被視為是影像的附庸：不是影像的注解，就是輔助影像的情調，或者烘托影像的氣氛。影像本位主義者自然可以振振有詞：電影無聲從未減損影像的吸引力，但是只有聲音卻無影像的廣播劇卻不可能受到相等的重視。

從物質面來看，影像的製作成本高出聲音何止千倍百倍，技術上繁複的程度亦非聲音可比。這點雖影響重大，但如果就此認為影像果是真主，不免過於武斷天真。

從形上面來看，既然純粹視覺已可單獨達成溝通的目的，是否聲音真屬多餘？抑或影像與聲音之間具有一種可互相對應指涉的性質，使得日常生活中的語境隨時能以不同感官自由轉換，從而領受之體會之敘述之言說之？禪宗對此曾提供一些深悟，清末「詩名贏得滿江湖」的八指頭陀即有〈聽月寮〉一詩云：「音既能觀，月亦可聽，此中真意，問誰會領？」強調以不同感官重新感受生活週遭的影像或聲音，庶幾能有出乎眾生超乎凡人的體悟。

換個角度來說，電影乃是從無聲向著有聲的方向發展的，而且再也不能回頭——這個時代早已難再有無聲電影了——這是否暗示著一部電影裡所要呈現的

東西，一定有某個部份是非依賴聲音來表現不可的？

甚至，聲音也許竟有可能成為主體而令影像成為附庸？那麼這會是怎樣的電影？它跟 MTV 有什麼不同？

有了思考這些問題的準備，再來看看「聲音的痕跡」這個別出心裁的影展就有意思了：

麥克・史諾（Michael Snow）的《紐約影音實驗室》(New York Eye and Ear Control)，讓影像與聲音彼此交錯，彷彿互有感應又似毫無關聯，打破了傳統音樂配合影像的功能性，正是企圖扭轉聲音與影像地位的實驗性作品，至少在這點上它提醒了觀眾辨識影像與聲音的關係及本質。

一旦意識到影像與聲音二元的獨立特質，也許分開來看可以更深入認識兩者的根本差異。

紀錄片《山村猶有讀書聲》的導演尼可拉斯・菲力柏特（Nicolas Philibert）1992 年拍攝的《無聲的世界》(In the Land of the Deaf)，竭力探索聾啞人的世界，那正好便是一個無聲的（默片一樣的）影像空間，即使聽力完好的正常人多認為這是不正常的（雖然在觀賞默片時正常人與聾啞人的興致應無二致，但單純的觀賞行為畢竟只是單向的）。本片揭示了聾人以視覺方式溝通的手語，和一般人以聲音作為溝通語言的差別，雖然是完全不同的兩種溝通方式，然而溝通的內容——即作為一個人的生活——卻沒有絲毫差異；聾人即使處在無聲的世界，仍能和正常人一樣表達、傳遞、感受並驗證彼此的愛恨真偽喜怒哀樂，縱然大多時候其溝通較為單純，但某些時候甚至更為敏銳，更能洞穿有聲世界的虛矯，因為他們的世界在消掉聲音的同時，也幾乎消掉了隱藏在聲音語言中的那道國族與文明的政治界線。

相對於《無聲的世界》，尼可拉斯・漢伯特（Nicolas Humbert）與華納・潘索（Werner Penzel）拍攝的紀錄片《邊境音暴》(Step Across the Border)卻是極力探索「世界的聲音」：藉由跟著英國即興吉他樂手佛瑞德（Fred Frith）從紐約、倫敦到日本全世界走透透，從事跨國界音樂或聲音的採集工作。然而採集音樂乃是紀錄片的主角佛瑞德的志業，卻不是兩位拍攝者的目的，佛瑞德只須關注他自己的意念及行動，拍攝者卻必須同時顧及影像與聲音的呈現（尤其聲音的部份還得跟著佛瑞德走），於是許多時候可以看到影像跳出來搶詮釋權的情形，這在片中形成了一些有趣的互動，而非上述麥克・史諾那樣疏離到兩不相干的處理。

有趣的是當佛瑞德說出自己對影像的思考時，他說：「對我而言，有些攝影就像是對著事物『咆哮』。」這種運用聲音語言來形容攝影動作的意念也正與前引禪宗的認識論不謀而合，對此尚 - 盧・高達（Jean-Luc Godard）在更早之前便曾有過一次較為素樸卻更生猛有力的嘗試，但唯一能洞悉其趣並承接其緒的則是文・溫德斯（Wim Wenders）。

高達1968年拍攝的半紀錄片《一加一》(One Plus One)，其拍攝對象之一是「滾石樂團」(The Rolling Stones)，另一則是「黑人力量」(Black Power)。前者是紀錄片，後者是由來自布達佩斯的女演員安・瓦任斯基（Anne Wiazemsky）主演的影片，兩者穿插交錯並配之以高達自己對性與政治的赤裸裸的旁白，就完成了這部《一加一》。

1968 年毫無疑問是革命的年代，高達的電影語言清晰地展現出這個特質，他讓攝影機在滾石的錄音室裡緩緩橫移（pan），滾石成員或坐或站，器材線材橫豎雜亂；在室外的拍攝也是一樣，黑豹黨人在街堡上來回傳遞槍枝與革命口號，既刻意又無聊，但正是這看似刻意而無聊的行動恰能與滾石的練唱相結合，而帶出一個關於革命理想與烏托邦的行動隱喻。

這個隱喻在片末達到最高潮：安·瓦任斯基身穿白袍在海灘上奔跑，遭人射殺後倒在攝影機的升降臂上，升降臂把她和攝影機一起提起升向空中，升降臂上還插著一面紅旗與一面黑旗，這兩面旗幟在革命發軔之初的索朋巴黎大學內曾經到處飄揚著，分別象徵著共產主義與無政府主義，而所有觀眾都必須仰望著這一幕，彷彿罹患一種布希亞 (Jean Baudrillard) 所言「高空的驚眩」。

文·溫德斯在 1969 年看過《一加一》之後的一篇文章中說道：「看的行為是一種視覺震撼，是如此強烈而轉變成聽的行為，一部攝影機開始去聽，豎耳凝聽，因為全然忘我而停止攝影了。」

或許是因為《2001 太空漫遊》的電影與小說也同時於 1968 年上映發行，溫德斯發現極具政治性的《一加一》同時也具有某種「未來」的特質，而將此片定義為高達與滾石合拍的一部「科幻片」──高達在《一加一》裡的運鏡方式正與庫柏力克的《2001 太空漫遊》一樣：「攝影機在錄音室的靜靜移動變成一個穿越太空之旅，而紀錄片本身變成一部講未來的電影……滾石則將方法論變成創作，一種未來『看』的方法。他們以製作自己的音樂及彈奏藍調來達成此一效果。」

年輕的溫德斯在看完這兩部關於影像與聲音（Sight and Sound）的科幻片之後二十五年，當歐洲還停留在高達所展示的這種「高空的驚眩」時，溫德斯卻發現了美洲大陸的「水平的驚眩」；正如布希亞在《美國》（Amerique）一書中所言，相對於古老的歐洲，美國彷彿是一個「一開始就已造就的烏托邦」，於是溫德斯將攝影機從巴黎橫移到了德州，拍攝了令人驚炫的《巴黎，德州》（Paris, Texas）。

但這只是個開始。

打從還在歐洲、還是個學生時，溫德斯就為了一首「蹦蹦跳」詹姆斯（Skip

James）的歌曲傾心不已，視之為有史以來最偉大也最被忽略的歌手之一。多年後在德州的沙漠中，編劇山姆・謝普（Sam Shepard）則頗為自得地向溫德斯介紹了一位芝加哥的藍調樂手 J.B. 雷諾瓦（J.B. Lenoir），沒料到溫德斯早已聽他聽了二十年；而他最初屬意的《巴黎，德州》的配樂風格，則是盲眼威利・強生（Blind Willie Johnson）。這位出身自密西西比的黑人歌手的歌聲，獲選為代表二十世紀的美國之聲，並於 1977 年被航海家號（Voyager）太空船送上外太空。

而直到馬丁・史柯西斯（Martin Scorsese）把溫德斯邀來拍了一部關於藍調音樂的科幻片《黑黯的靈魂》(The Soul of A Man)，那個高達在《一加一》裡曾經標舉的「高空的驚眩」以及「未來性」(透過對「過去的」歷史記憶的重新整理) 終於被完整地重現了。

透過重塑美國南方黑人藍調音樂的歷史影像，溫德斯不僅在政治經濟的基礎上揭露了白人市場如何吸納掠奪黑人音樂，同時也安排了現代樂團重新演繹或者重複演出那些獨特的黑人音樂，以彰顯其超越時空的成就。而同樣是讓再製的歷史情境與現代錄音室內的演唱實境交錯呈現，溫德斯不再讓攝影機去聽，他讓聽的動作由拍攝者甚至演唱者回歸到觀眾自身。但是由航海家號帶著盲眼威利・強生的聲音進入外太空，以及美國三零年代南方的荒涼城鎮、破敗街道、黑人奴工的鐵路抗爭，到六〇年代馬丁路德・金恩博士著名的演說〈我有一個夢〉，整部片同時展現出的「高空的」與「水平的」向度在在驚炫且深刻動人，在政治理念上更堪可與三十五年前高達《一加一》裡的「黑人力量」遙相呼應。

於是這又帶出一個音樂與政治的關係，如果回到歷史記憶的層面來看，在高達的《一加一》裡滾石樂團所反覆演練的歌曲是〈同情魔鬼〉(Sympathy for the Devil)，其中有段歌詞：「我大叫誰殺了甘迺迪家人，到頭來兇手就是你和我……很高興認識你，希望你猜得出我的名字（路西法，Lucifer，即魔鬼），但是真正讓你困惑的，還是我的遊戲本質。」

滾石所唱的魔鬼的心聲，在 1969 年的舊金山奧德蒙賽車場演唱會上引發了一場毀滅性的狂熱，一個十八歲黑人青年爬上舞台似想刺殺滾石主唱米克‧傑格（Mick Jagger），卻被演唱會保鑣──一群穿著黑衣的「地獄天使」們──給活活打死，就在米克‧傑格面前。這個事件讓《一加一》片末那一幕變成了一個預言，甚至為整個六〇年代下了一個註腳。

六〇年代不僅是革命的年代，也是個刺殺的年代：1963 年約翰‧甘迺迪遭刺殺，1965 年麥爾坎 X 遭刺殺，1968 年馬丁路德‧金恩與羅伯‧甘迺迪遭刺殺，1969 年大導演羅曼‧波蘭斯基懷有八個月身孕的妻子莎朗‧泰特與四名友人遭查理‧曼森家族成員刺殺

堪堪到了 1980 年底，這回輪到披頭四的約翰‧藍儂。

雷蒙‧德帕東（Raymond Depardon）拍攝的紀實影片《向約翰‧藍儂默禱十分鐘》(Ten Minutes of Silence for John Lennon)，短短十分鐘的影像，中央公園內為藍儂致哀的群眾萬頭鑽動，或坐或站或躺或臥，卻竟無人語，彷彿藍儂一死從此世界無聲，但你完全可以「看見」他們悲傷的哭喊；而當藍儂的歌聲在公園中終於被播放出來，所有樂迷們卻又似乎「聽見」了藍儂的身影，彷彿他仍在世上為大家歌唱。

這短短十分鐘的影片正顯出聲音能夠代替鏡頭，延伸了人們對影像的想像力，而且這種由聲音帶來的想像延伸往往是絕美而致命的──天知道尤里西斯的水手們所聽見的海妖瑟琳娜是副什麼模樣？──從這裡我們才發現聲音其實擁有一種神祕的暴力特質──如賈克‧阿達利（Jacques Attali）在《噪音：音樂的政治經濟學》一書中所指出──這種特質既可讓希特勒用擴音器播放華格納統馭了納粹德國，也可讓日本農舍的乳牛分泌出豐沛精純的乳汁。

於是噪音政治學於焉誕生。

1995 年我曾赴舊板橋酒廠（今新板橋火車站）觀賞「破爛節——1995 後工業藝術祭」，這是台灣一項史無前例的前衛藝術展演，十一個國際團體、三天兩夜的活動中，電音、龐克、搖滾在此已然變成小兒科，在充滿打砸樂器、毀壞設備、裸露身體、S/M 凌虐、濺血潑溲，甚至延伸至場外的暴力活動等等驚世駭行為中，「噪音創作」是貫串其中一個相當重要的主題。

來自瑞士的「怒罵沼澤」（Schimpfluch）二人組就說：「噪音遠超過音樂，噪音就是生活：聽它、看他、嗅它、感覺它！我們不是在做噪音（play），我們是活在噪音之中（live）。」

來自日本的「宇宙共時控制中心」（Cosmic Coincidence Control Center）中的 S/M 女王 Mayuko Hino 更進一步說明「噪音如何使聽眾產生主動性」：「聽眾在強大的噪音中持續一小時，除此之外沒有任何事發生。而聽眾期待某事發生，因為這種期待從未被實現，他們只好轉而向內在尋求某種事物。」

還有一位來自英國的麥克則以「控制」（Control）及「統馭」（Domination）兩字的英文字首組成「保險套」（Con-Dom），他的表演理念是「對抗式教育」（Education through Confrontation）：藉由聲音、影像以及個人肢體行動不斷地與現場觀眾製造對立，然而大多數的觀眾多選擇退讓、忍受，於是麥克不斷得寸進尺，開始動手觸摸女性觀眾的胸部甚至私處，最後終於有一名女性採取了激烈的抗拒反應。麥克成功地證明大多數人總是習慣於受控制、被統馭，直到無處可退或者忍無可忍，而敢於挺身對抗的人總是少數中的少數。

這些對於噪音的創作理念，企圖藉由聲音、影像乃至肢體暴力的形式與觀眾或聽眾互動而解放他們在現實中的種種束縛，具有十分重要的文化及政治意義。只是三天兩夜的活動過了就過了，酒廠第二天立刻被拆毀弭平，今日原址矗立的乃是台鐵板橋新站，於是由黃明川所記錄拍攝的這部紀錄片《1995 後工業藝術祭》，就更加顯得難能可貴。它能夠讓當年不曾領受過破爛節噪音震撼的

觀眾們，重新思考噪音相對於音樂在日常生活領域的政治實踐，甚至開始嘗試從看似眾聲喧嘩實則單調無聊的意識形態箝制中尋求解放的可能。

台灣長年以來的影展多是大拜拜式的集錦雜膾，不但速食難消化、貪多嚼不爛，若真有什麼意義或啟發的話，在短期密集的趕場看片下效果其實更難累積深化。「聲音的痕跡」實是近年難得一見對單一主題呈現如此深入而又辯證豐富的影展，值得肯定。詩人里爾克（Rainer Maria Rilke）有這麼幾句詩說：「而我們，一貫的觀察者，四處觀看，這麼看著，卻也從來看不出什麼。」

我只能說，當你看不出什麼，就閉上眼，聽吧！

2006.06.21

如何閱讀一位電影導演

每個人都有自己看電影的方法，特別是資深影迷。

然而正如艾德勒與范‧多倫在其合著的《如何閱讀一本書》(How to Read A Book) 裡開宗明義所引用蒙田之言：「初學者的無知在於未學，而學者的無知在於學後。」看電影也是一樣，沒看過固然不知不明，但即使看過且看了很多，也未必就多知多明了些什麼——重要的還是怎麼去看以及看到了什麼，也就是你得先找到自己看的方法。

不同於大衛‧馬密（David Mamet）透過自己在電影編導實務上的融會貫通所凝結出的那本「薄」大精深的《導演功課》，肯‧丹席格爾（Ken Dancyger）所著的《導演思維》（The Director's Idea）乍看像是一部電影導演的封神榜，其實卻是從觀眾與導演的中介者角度出發而提出的「看（電影）的方法」。

肯‧丹席格爾在書中將導演分成三種：合格導演、優秀導演及偉大導演，分類的標準則是依照導演對文本的詮釋、對演員的態度以及對鏡頭的運用，包括後期的剪輯；然而他並不是要建立一組可以量化的評分項目，或者蓋棺論定哪個導演合格、哪個導演優秀，誰又是偉大導演等等，這些並不是書中論述的重點；而在於文本詮釋、演員調教、場面調度以及鏡頭運用，乃至整個拍攝過程中其他細節的選擇與決定等等，這些面向均是一個導演的分內之事——肯‧丹席格

爾綜合稱之為「導演思維」——要評價一個導演，自然應當從這些面向著手；而這也是本書最精采可觀的部份：作者整合歸納至少上百位導演、述及近千部影片（稍嫌遺憾地，全是歐美電影導演），並從中挑選出包括希區考克、柏格曼、楚浮、波蘭斯基、庫柏力克、馮·史卓塔、比利·懷德等十四位導演作為評論範例專章探究，主要還是為了建立評價導演工作的論述架構。

從實務工作者的立場來看，這幾個面向也的確是「導演思維」的核心，大衛·馬密的《導演功課》就是從「說故事」開始講起，最後講到「導演工作」時翻來覆去也只是強調這麼兩句：「該對演員說什麼？攝影機應該擺哪裡？」

這兩句對電影導演而言真是大哉問！每個拍片現場都有不同的狀況，每個導演又都有自己的「導演思維」，因此絕不可能有標準答案，甚至連依循的原則都沒有——這正說明了導演工作所具有的創作本質。

或許有人要問：既然沒有普遍性的原則與標準，又如何來評價導演？

我的看法是：雖然沒有標準答案，但是每個導演一旦找到自己的答案（根據他的導演思維），那個適合他的評價標準就會自己跑出來。

難能可貴地，肯·丹席格爾仍然找到了一些簡單明瞭的例子，說明合格導演和優秀導演甚至偉大導演的差異。例如亞德里安·林恩（Adrian Lyne）和庫柏力克（Stanley Kubrick）都拍過納博可夫（Vladimir Nabokov）的小說《蘿莉塔》(Lolita)，但是前者只是平鋪直敘講完整個故事，沒有給出什麼特殊的觀點，在文本詮釋上已經失之貧乏，對於演員指導及鏡頭運用也無甚可觀，但是觀眾仍然能清楚理解整個故事；相反地，庫柏力克導演的《蘿莉塔》在層次上就全然不同，雖然肯·丹席格爾沒有舉例說明任何一個鏡頭，但我很願意在此補充：庫柏力克的《蘿莉塔》開場第一個鏡頭就以特寫直拍蘿莉塔為自己的腳趾一根一根仔細地塗著指甲油，四個趾縫中還夾著棉花，這樣一個簡單的鏡

頭便已把蘿莉塔這個心智比身體早熟的少女心態表露無遺。

亞德里安‧林恩選擇平鋪直敘的方法說完故事，因此評價他的標準也就簡單直接；庫柏力克則幾乎每個鏡頭都能單獨提出分析，整部片的演員表現與文本詮釋也都層次繁複，因此評價他的標準必然更加複雜而與前者有所不同。

又例如在說明由攝影機位置如何評價導演工作時，肯‧丹席格爾比較的是麥可‧貝（Michael Bay）的《珍珠港》（Pearl Harbor）及庫柏力克的《奇愛博士》（Dr. Strangelove）裡的轟炸場景。

在《珍珠港》裡，當日本飛機投下炸彈轟炸船隻時，攝影機是跟在炸彈屁股後頭一起往下掉的，「這雖然是概念化的影像，但最後它只會引發興奮的情緒，而非更為深沉的感受。」肯‧丹席格爾如此說道。

《奇愛博士》則不然，庫柏力克讓 B-52 轟炸機機長史林‧皮肯斯（Slim Pickens）以牛仔的姿勢騎著炸彈一起向下掉落，「庫柏力克把一個敘事動作——轟炸目標——轉化為另一種意義層次，不論我們是把它當作反戰或是反牛仔神話與心態，這個鏡頭都有轉化效果，它比它敘事部份的總和更富有意含。」

庫柏力克與麥可‧貝的導演評價應該是很清楚的了，但我仍願再次加以補充：這個鏡頭的設計其實始自希區考克（Alfred Hitchcock）1945 年導演的《意亂情迷》（Spellbound），精神病院的老院長在最後被女主角英格麗‧褒曼（Ingrid Bergman）揭穿謀殺新院長的罪刑時，拿出手槍來指著英格麗‧褒曼，這時希區考克讓鏡頭緊貼著手槍槍把，只見槍管慢慢掉轉方向，最後指向了老院長自己，觀眾立刻便明白他要自殺，這個鏡頭設計的高明處在於導演不直接拍攝老院長罪行被揭發時的情緒表情，便能讓觀眾完全明白他舉槍自裁的動機與心情，雖沒有庫柏力克那種意義轉化的效果，但能夠設計出這種鏡頭動作來

引導觀眾進入角色心境，希區考克真不愧是導演教科書。

而在《珍珠港》之前，凱文‧雷諾斯（Kevin Reynolds）1991 年導演的《俠盜王子羅賓漢》（Robin Hood: Prince of Thieves）也使用過這種鏡頭，由凱文‧柯斯納（Kevin Costner）飾演的羅賓漢一箭射出，鏡頭貼住箭尾一路跟著射向目標；與麥可‧貝一樣，這樣的鏡頭運用就純粹只是引發觀眾興奮的情緒。

肯‧丹席格爾試著藉此書告訴我們：當攝影技巧跟著電影史一路發展至今，技術從來就不是決定一部電影平庸或傑出的關鍵因素，「導演思維」才是真正的王道；作為一個影迷觀眾，你究竟不可能只看故事就獲得滿足！

只不過我也在想，若同樣依照肯‧丹席格爾的論述架構，將電影觀眾也分為合格觀眾、優秀觀眾及偉大觀眾三類，我會是哪一類？

※ 本文刊於 2008 年《台灣電影筆記》網站之「電影書架」

紀錄片的應許之地

權力與現場

紀錄片拍攝簡單說就是帶著攝影機觀察事物，但在那之前得先進入事物所在的現場。而沒有任何「觀察」是不帶有權力的位階落差的，許多時候這種權力落差來自於異同的辨認，紀錄片導演對此沒有自覺的話有時候是連現場也進不去的。

1962年荷蘭紀錄片導演柏特‧漢斯卓（Bert Haanstra）使用隱藏攝影機從動物園的獸籠裡拍攝前來觀賞動物的人們，取名為《動物園》(Zoo)，其所選取拍攝的角度正可使人意識到「觀看」或「觀察」的權力關係。

從紀錄片發展史來看，上個世紀五〇年代末英國的「自由電影」(Free Cinema) 運動結束之後，那股在影像上追索何謂真實的自由與解放精神卻似乎由新聞媒體承接了下去，當時這種自詡為「第四權」的權力主體顯然逐漸理解到「讓社會大眾看到我們所看到的」是一件充滿可能與力量的事，因而不斷發展觀看的技術與方法。

1960年英國 BBC 電視台和美國芝加哥地方電視台合作拍攝了一部新聞影片《芝加哥：一個美國城市的初次印象》，強調不論內容好壞真實呈現，在英國播出後頗受好評，在芝加哥卻被禁播了七年，從市政府官員到當地居民不乏感到震撼及難堪者。

法國導演路易・馬盧（Louis Malle）1968 年在印度拍攝的紀錄片《印度之夢》(Phantom India)，其中有一部分導演加入自己的旁白，卻激起了印度政府的憤怒。同樣的事情也發生在義大利導演安東尼奧尼（Michelangelo Antonioni）於 1972 年拍攝紀錄片《中國》(Le Chine) 之後。

這些例子都顯示了「觀察」的複雜性，尤其當觀察者與被觀察者的語言、種族、文化甚至政治背景的差異愈大時，愈可能引發複雜的爭議。即使以強調旁觀立場、不介入、不參與的所謂「直接電影」(Direct Cinema) 的拍攝方式，亦未必能因這些拍攝原則而變得比較單純。

想田和弘是最近幾年來獲得國際矚目的日本紀錄片導演，2007 年的《完全選舉手冊》(Campaign) 是他的第一部紀錄片，拍攝的是他的大學同學山內和彥獲得自民黨提名，參加山崎市市議員補選的艱辛歷程。

雖然片頭打上了「觀察映畫」幾個大字，但本片卻是不折不扣的「直接電影」，之後 2008 的《完全精神手冊》(Mental) 也仍然謹守「直接電影」的原則；想田和弘的觀察紀錄方法要到 2010 的《完全和平手冊》(Peace) 才有所改變，他介入並且進行了訪談，不過這並不影響他「觀察映畫」的精神。

「我不喜歡某些紀錄片的處理手法，預先全盤計劃也撰好劇本，把鏡頭下的影像變成支持某種論點的工具。若要全真地揭示一件事，製作人就得盡量抽身變得透明、不存在，跟觀眾一起成為 observer（觀察者）。要嘗試不加插自己的觀點，所以在拍攝時，我絕不指示誰要在哪出現或做什麼反應，反而，自己就得去盡量遷就拍攝環境。」想田和弘在 2007 年香港電影節接受文匯報訪談時如此說道。

只是要成為事件現場的「天花板上的蒼蠅」是多麼不容易的事，尤其在公共或隱私等不同性質領域的現場，攝影機及拍攝者的存在不可能對當事人毫無

影響，更何況還有剪輯的問題。有什麼才是真正的現場而導演沒選擇去拍的？有什麼是拍到了卻被剪掉的？有什麼是因為特殊理由而被剪進來的？甚至有什麼是不同時間拍的卻被剪在一起，這樣處理會造成假象還是恰能突顯真相？這些爭議及討論從來都伴隨著「直接電影」出現，未曾停止。

《完全選舉手冊》既然是關於選舉的觀察，雖說導演儘可能地不加進自己的觀點，但導演自己在拍攝前設定的拍攝目的就已經預先決定了拍攝及剪輯的視野了。想田和弘 1970 年生於日本足利市，1993 年移居紐約長期待在美國，2005 年回日本來拍攝這部紀錄片時，恐怕已經很難不帶有「異樣」的觀點。

或許這樣帶點差異又不致太過不同的文化背景，才正好能捕捉到日本地方選舉的文化樣貌。若是日本本土拍攝者或可能將一些自己視為理所當然或習以為常的東西給濾掉而不自知，因此作為 (異地的) 觀眾，理解導演的成長及文化背景對於理解影片內容是同樣重要。

想田和弘在這部紀錄片所採取的視角，其實正是帶有某種異地感甚至外來者的觀點。片中偶爾會出現許多令異文化觀眾感到興趣的畫面，比如日本人擠電車需要站內人員推擠才得關上車門，又或者在路上行走的小學生或者老人。這些畫面與拍攝主題並未直接相關，但是仍然被放進影片中，顯示導演認為當下這些人的行為是值得被記錄且需要被看見的。倘若這種性質的影像再多一些，說不定還會被認為是帶有人類學色彩的紀錄片。

因此片中關於選舉的畫面，除了無止盡的鞠躬、握手、微笑、點頭爭取支持之外，能夠具有所謂政治或社會意義的，頂多包括自民黨內的樁腳（片中稱為「前輩」）基於選區利益而對山內這位政治菜鳥做出的指點及支持（這次是一個席位出缺需要補選，各黨只有一位候選人，所以自民黨內不分區塊都會無條件支持，但下次正式選舉時自民黨會有多位候選人，各區樁腳就得回去各自支持自己責任區的議員了）；以及開票當天眾樁腳在等待以極微差距勝出的山內

回到競選總部時的不耐煩碎碎唸：「四十歲的人了，應該要多一點社會應對常識。」「怎麼讓這麼多前輩在這裡等？幕府時代這是要切腹的！」等等甚至有點荒謬可笑的話語（導演從頭到尾跟拍山內，最後這現場卻選擇不跟山內在家中等待是相當聰明的選擇！）。很明顯地，導演毫無企圖在山崎市的市政建設或者小泉首相相關的改革方案上加以著墨，就算那些是山內的競選政見。

導演所做的就是對於山內和彥在選舉過程中的公領域及私領域都儘可能地拍攝記錄下來──以他自己在現場選擇的觀點視角。於是山內和老同學們聚餐時難得回復正常人身分談到的一點牢騷及真心話，以及和看似任勞任怨的妻子之間的某些爭執或對話（教人想起加拿大紀錄片導演亞倫・金（Allan King）1969 年的直接電影經典名作《佳偶天成》(A Married Couple)），甚至一個人偷偷開車躲到某處倒頭補眠等等，都被一一呈現。

至此或許可以為本片下個結語：這其實是一部文化觀察重於新聞報導、重於政治批判或社會反省的選舉紀錄片。

當初在六〇年代開啟「直接電影」形式的代表人物，一開始感興趣的題材也是選舉：「生活」雜誌（LIFE）的兩位攝影記者羅柏特・德律（Robert Drew）及里察・李考克（Richard Leacock）在 1960 年美國總統選舉時，成功說服了兩位正在爭取民主黨總統候選人提名的競爭者，甘迺迪及韓福瑞，將他們在威斯康辛州的競選活動過程拍攝下來。這部紀錄片《總統初選》(Primary）是人類第一次將民主政治的選舉過程拍攝下來的影像紀錄，光是這點這部片就足夠名留影史。

只是在這部經典紀錄片裡拍攝者與被拍攝者的文化同質性是很高的，同時是以新聞性的目的為主。四十多年後的影像工作者在拍攝同樣的題材時，一來拍攝目的大不相同，卻得在必須忠實紀錄的同時，思索如何在觀察視角上展現不同的特殊性（否則相同文化背景的觀眾很容易會失去觀看的興趣），而這當中的

權力關係又會隨著拍攝場域的敏感性而有所變化差異（有時候連進入現場的權力都沒有！）。如何在過程中面對問題，拿捏處理並做出選擇，從而展現出的態度是理解而非獵奇，在想田和弘的紀錄片中，可說是一項較隱諱卻值得深入思索的課題，而要能夠做到這樣的「觀察」從來都不只是單純的觀看而已。

※ 本文於 2011 年 10 月刊於台灣南方影像學會之《2011 南方周末影展》展刊

非全景的美學思索

我一直都坐在最前排看電影。

理由正如義大利導演貝托魯奇（Bernardo Bertolucci）在《巴黎初體驗》（The Dreamers）的說法：為了避免觀看時受到眼睛與銀幕之間第三者的干擾。除非遇上像「Dogma 95」那類強調手持攝影機拍攝，每場總要把幾個觀眾晃到作嘔才甘心的片子，我總是想坐得近一點。

不過會令觀眾不舒服的不只是鏡頭搖晃。

前幾年看張曼玉前夫阿薩亞斯（Olivier Assayas）導演的《我的愛情遺忘在秋天》（Last August, Early September），從頭到尾大量的中景，感覺男女主角就在眼前穿梭來去，彷彿這場愛情悲劇就在你身邊上演——但這正是導演的用意：他就是要你這麼覺得。

後來看比利時導演達頓兄弟（Jean-Pierre Dardenne & Luc Dardenne）的《兒子》（The Son），鏡頭貼得更近了，幾乎就架在每個角色的身後，加上無可避免的搖晃，給人的壓迫感更是強烈；尤其當那木匠父親發現他所要輔導的少年犯竟然就是殺害他兒子的兇手時，他身體的輕微顫抖，叫人想不注意都難（這樣子用全身來演戲，難怪飾演父親的奧利維耶·古爾美（Olivier Gourmet）能奪下當年的坎城影帝）。

對紀錄片而言，近景拍攝是一個很大膽的決定。第一，它更清楚地顯示了必然有東西被排除在景框之外；第二，它太直接暴露導演的意圖，因為它直接表明「這就是導演要讓我們看到的東西，而且非讓我們看清楚不可」。

此外，紀錄片拍攝也不同於劇情片，不是說近就能近。美國著名戰地記者羅伯特·卡帕（Robert Capa）就曾說：「如果你的照片拍得不夠好，那是因為你還靠得不夠近。」這裡的近不僅僅是物理的位移長度，更包含了心理與哲學的向度。

從鏡頭距離的遠近觀點來看顏蘭權與莊益增合導的《無米樂》（Happy Rice），其實有許多拍攝細節非常耐人尋味：開始還算正常，到了崑濱伯與崑濱嬸親自下田插秧時，有時是（zoom-in 的）近景，有時又回到中景，雖然訪談互動還算自然，但多少仍反映出當時導演與被拍攝者似乎還有著一段生澀尷尬的距離。

接著又出現了不少近距離的取景，尤其是煌明伯鋤草一節，鏡頭幾次貼近他那濕重的汗衫，坐在第一排的我幾乎可以聞到充塞於空氣中的汗味與土香；而文林伯把牛從田裡牽上來時，我也幾乎能感受到牛鼻子厚重地吸氣噴氣，以及每一個步伐傳來的微微的震動。

於是我開始思考一個問題：這麼簡單樸實的畫面，卻需要這麼近的拍攝，到底目的是什麼？

從整部片的架構來看，其實可以看出導演一開始的敘事策略是先呈現出農家的辛勞，讓觀眾開始關心他們的處境，然後由此切入他們（導演）所關心的各項議題：從日本時代到國民黨敗退來台，從陳誠的土地改革到現今農民所面臨的 WTO 困境等，在不同的統治者、不同的農業政策下，這些老農究竟如何看待因應。整體而言，這種關切可以是歷史的也可以是政治的，但是沒有一項議

題能夠獲得「令人滿意的」答案——換個方式講就是：如果有觀眾是抱著對上述議題的關切而來觀賞，並期望能夠更深入了解的話，那麼他肯定要失望。

正是在這種歷史的或政治的關切找不出答案的情形之下，才使得真正人性的關切在片中被突顯、拉近、放大。

也因此我們才會看到，每當導演想要對上述議題進行更深入的訪談時，不是話題被轉走就是場景被切換，所有這類訪談都只能點到為止。整部片的重心反而被放在這幾位老農的日常作息，以及傳統農業社會對天、地、人的垂直式思惟——簡單但是辛苦、快樂而且滿足，那其實就是他們的全部。

以下這段尤其令人會心：當崑濱伯被問到對政府某項措施的看法時，崑濱伯正回憶著「民國……民國……」，畫外音突然傳來崑濱嬸的啐罵：「別再民國來民國去了啦！」然後崑濱伯趕緊離開去幫忙崑濱嬸，幾乎所有觀眾都發出會心一笑，但整段訪談卻也因此無疾而終。

從農業問題研究的角度來看，答案顯然不是「末代滅農」四個字這麼簡單；但也正因為這些老農的率真土性以及樂天知命的農家本質是如此地強烈，強烈到似乎不論執政者是誰，這些問題其實都不是個問題（暗示所有的改革都沒有用，農民永遠是輸家，一旦到了生死存亡的關頭就是農民革命改朝換代的時機？），這才使得整部片得以遠離政治而把焦點對回到人的身上來——他們不需要全景式的釐清問題，他們只需要別人多靠近他們一點、多了解他們一點，而導演顯然也意識到了這一點：只是鏡頭貼近並不能算是真的近，只有真正貼近他們的生活，才能真正拍出老農的生命。

於是我們可以發現整部片最動人的莫過於片末這一段：崑濱伯先是擔心天雨影響稻穀收成，難得放晴後又擔心排不到割稻機，最後終於連夜收割完又急著跟收購商議價；好不容易以差強人意的價格賣出之後回到家中，還來不及擦拭一

身的汗，崑濱伯便拿出幾碟剩飯剩菜往嘴裡扒送。這一段導演一路跟拍，鏡頭雖然時近時遠，但是人到影到，一氣呵成。崑濱伯從憂慮天氣，到心急搶收，然後委屈求售，最終放心大嚼，其間往來奔走之心情起伏，教人不免要跟著一起喘息。此時導演與崑濱伯的距離早已不可與之前同日而語，這樣的鏡頭呈現也才使得本片能夠跳脫一般浮面問答訪談的新聞節目報導形式，而成為一部傑出的紀錄片。

正是這種人與人的距離意識決定了導演的鏡頭思考，也正是這種人與土地的距離意識決定了《無米樂》的非全景式美學。然而走出戲院，我卻不幸地發現：當我們愈是為《無米樂》的人本之美所感動，很可能正暗示著我們其實已經離土地愈來愈遠！

附錄：非全景思索後的再思索

———————

簡短再提一下，主要是要舉一個印證上文對《無米樂》距離觀點的例子：《小小攝影師的異想世界》（Born Into Brothels: Calcutta's Red Light Kids）。

導演澤娜·布里斯基（Zana Briski）深入加爾各答的紅燈區，拍攝的主題不是印度的妓院風光或者光怪陸離的情色場景，而是在那裡面生活著的孩子們。由於對這些孩子們的高度關切（這當然也是一個漸進的過程），導演逐漸進入影片之中成為影片的一部分。難能可貴的是導演非常清楚自己的角色，她很清楚自己不是啟蒙大師、不是救世主、不是田野調查的學者也不是社工或泰瑞莎修女，更不是進入城堡裡的卡夫卡，她是個攝影師，所以她就以攝影的方式和孩子們交往互動。因此本片呈現了相當豐富的觀點變換：不但有導演自己的觀點，還有另一位協助

拍攝但不涉入影片的導演羅斯‧考夫曼（Ross Kauffman）的觀點，有不同的孩子們的觀點，有孩子們拍攝對象的觀點，甚至後段還有白人世界的觀點！

本片傑出的地方在於這些不同的觀點變換之間完全沒有拖沓突兀的不適切感，反而因著導演與孩子們之間同樣真誠的互動而擦出了一段美妙時光。後來導演有心採取更多改善他們處境的行動，儘管內在外在各種因素困難重重而終難獲致圓滿結果，但是至少這部片總算是紀錄下了這段難得的時光，這才是真正的「美麗天堂」啊！

這跟那部以以巴孩子們的互動為題材的紀錄片《美麗天堂》（Promises）完全不同。《美麗天堂》的導演對自己的角色沒有自覺，對自己為何進入影片也沒有自覺，他們不是與孩子們真誠地交往，他們只是把那些孩子們拉在一起做個實驗看看會怎樣，這種方式是我完全不能苟同的。

而《無米樂》的導演雖然沒有進到影片之中，但他們也非常清楚自己的角色以及與被拍攝者的關係，因此才能成就現在的樣貌。同樣的觀點看吳乙峰的《生命》，可說成也在此敗也在此：吳乙峰要進入受災戶的生命，與他們真心交往，卻找不到適切的方式，於是只好把亡友及老父拉進來向觀眾交心。吳乙峰的真誠我並不懷疑，但他面對那位想自殺的羅妹妹時可以變身成為她的生命導師，面對未成年姊妹時可以變身成為她們的義父，到了那妹妹面臨未成年懷孕時他又變回單純的生產過程紀錄者，面對日本打工的夫妻時他又變成他們的朋友；在面對不同災民的生命處境時，吳乙峰無可避免地混淆了自己的角色，因此只有在與亡友的虛擬對話以及老父的背影之中（當然也可能還有別的方式，但他已經做出如此選擇），吳乙峰才能夠把上述角色統一起來：「我吳乙峰就是吳乙峰，我有很多面向但是每一個都是我自己。」也因此《生命》的主角變成了吳乙峰自己，反而不再是那些災民，許多觀眾不能認同這種方式，此片之備受爭議我也並不意外。

紀錄片最重要的就是導演對自己的角色了解夠不夠，以及拍攝者與被拍攝者在這

種拍攝過程中應該是什麼關係，這是紀錄片拍攝者最重要的功課，並且永遠沒有做完的一天，即使作為觀眾也應該要有這些概念。

2005.08.04

紀錄片的應許之地

「如果一個人了解事實的話，他是否甚至會對星球感到悲憫？如果他觸及人們稱之為事物的核心的時候？」——格雷安‧葛林，《事物的核心》

之前在一個廣播音樂節目中聽到主持人雷光夏訪問《最好的時光》導演侯孝賢，侯孝賢認為台灣電影最好的時光「已經過去了」。從侯導的立場來看這句話可說是想當然耳，但是這兩年從全景的《生命》系列到《翻滾吧，男孩》到《無米樂》，一波又一波的院線放映熱潮，似乎又讓人感到無比的振奮和希望，甚至有人認為紀錄片可以為台灣電影再創一段最好的時光。

從個別影片來看，成績自然是有好有惡，但是檢視單一影片的表現水平並非本文目的，我所在意的是：這些影片究竟對我們身處的這個社會產生了什麼效果？這個問題很難有個一時一地的簡單答案，必須深刻省思並加以持續觀察，尤其是關於拍攝內容的問題，也就是「這些影片到底拍攝的是什麼」。

自吳乙峰成立全景以來，台灣的紀錄片逐漸展現出一股相當的能量，不論是對環境鄉土的關懷了解、對社會發展的觀察批判，或是對文化現象的探索省思，拍攝紀錄片的影像工作者們對此繳出了一個相當亮麗的成績單。但是總括來看，似乎總是聚焦於我們所身處的外在社會環境，而對於人的內在層面，包括

人性、心理以及道德善惡等面向，相對來說欠缺一定的深度。

之所以會造成這個現象，近期來看固可說是本土意識的逐步上揚，但若推得深遠些，也許從台灣的威權體制與文化界知識份子之間長期以來的扞格可以發現端倪。具體一點說，其實 1970 年代末的台灣鄉土文學論戰就已經觸及這個議題；這個論戰中現代派與鄉土派之爭的主要癥結，說穿了不過是「看的方式不一樣」：現代派抨擊鄉土派只看外不看內（如彭歌〈不談人性，何有文學〉），鄉土派則回擊現代派病態空虛悖離現實（如王拓〈是現實主義文學，不是鄉土文學〉）。其他種種文人互扣帽子的論調如「工農兵文學與共產黨隔海呼應」、「台灣意識對抗中國意識」等等，從三十年後的現在看來不過是彼此互抹泥巴的鬥爭遊戲，不是真正關鍵，但也因此使得論戰受到政治力介入。這場議題嚴肅雙方卻互打爛仗的鄉土文學論戰至 1979 年美麗島事件嘎然而止；之後鄉土派的陳映真在 1985 年創辦《人間》雜誌，集合了蘇俊郎、阮義忠、張照堂等傑出攝影家，以一幅幅深刻且具張力的報導攝影照片對台灣底層社會作出最動人的凝視；1988 年吳乙峰成立全景映像工作室，一系列人間燈火的紀錄片，從此為台灣的影像工作者開出一條新路，而鄉土派所提倡的本土意識也漸漸在政治上躍居主流，從而引導了文藝創作乃至各項社會運動的實踐方向。

然而鄉土文學論戰的不了了之，使得這個本應在文藝領域中解決的問題並未真正獲得解決，不論現代派或是鄉土派的主張由誰勝出，都不可能把這兩個看似對立的面向切割得清清楚楚、乾乾淨淨。文學創作上或許有操弄空間，但在影像上則是一翻兩瞪眼，太過意識流沒有人懂，只著眼現實又容易流於表面。由於上述的歷史因素，使得台灣文學上的毛病兩者兼而有之，而台灣電影上的毛病則多屬後者。

看看近年來受到全球矚目的韓國電影就知道了（現在正是韓國電影最好的時光哪！），從李滄東的《薄荷糖》、朴贊郁的《共同警戒區》到金基德的《空屋情人》，都是不可多得的力作，既能緊緊抓住韓國社會發展的歷史現實進行反

思，又能深刻探索人性幽微，比之台灣近年來大多數的電影好看不知多少倍，而且擲地有聲，毫不含糊！

同樣的標準來檢視台灣電影，撇開幾位國際大導侯楊蔡的電影暫且不論，有兩部片值得拿來比照參考：一心要重新振作台灣電影，跟韓國電影的好萊塢級製作水準比拼的《雙瞳》，導演陳國富固然大膽揭開台灣現代社會中傳統民俗信仰的裹屍布，但卻沒能深入那個意圖借屍還魂的心理結構，挖掘出求道成仙者的思維與意志，結果整部片最後流於正邪不兩立的刻板惡鬥，成績因此平平。

相反地，瞿友寧導演的《殺人計畫》，則是個令人意外的驚喜，兩個國中女生之間的情誼變化，可以拍得如此細密真實，卻又百轉千迴緊扣人心；雖然柯一正的父親角色若有似無，公館寶藏巖社區拆遷的故事背景亦未能經營出該有的特殊寓意，但依然無損於它在近年國片中的價值。

當然，如果拿八〇年代以寫實主義起家的台灣新電影來跟韓國比較仍然是更勝一籌的，但是自從這段侯孝賢所謂「台灣電影最好的時光」過去之後，台灣電影可說愈見凋零並且深度每下愈況，而紀錄片的拍攝卻反而比以往興盛。這個現象好壞一時難論，但令人憂心的是，台灣的影像工作者似乎混淆了紀錄片的應許之地，導致在影像上的呈現似乎正往一個單向度的方向上走去。

紀錄片的應許之地不應只是放映的戲院，也不應只是田野的現場，還應該包括所有相關者的人心，否則吳乙峰就不會那麼堅決強調進入拍攝現場前的倫理思考。

這當然不是在批評台灣紀錄片只重視是否關懷本土卻無力（或者無意）探索人性，如前所述，這兩個面向也不是那麼絕對可以斷然切割清楚的；但是仔細觀察一下近年的紀錄片，光就拍攝目的上就可以認知這個傾向確實存在。

例如像《部落之音》、《梅子的滋味》及《三叉坑》這幾部關注921受災社區重建的紀錄片，雖然拍攝者所要呈現的重點是社區重建過程中的政治力與經濟文化等因素，與當地居民互動的狀態與結果，但其所以能夠動人的真正原因，乃是因為拍攝者確實捕捉到當事人人性掙扎糾葛的一面，這才能夠感動觀眾從而使其理解重建過程的諸多問題。

而《無米樂》、《翻滾吧，男孩》則是非常難得可以兩面兼顧的例子，一方面也是因為老人與小孩自有其天真純善的一面，而拍攝者也能順其自然不強作引導，這樣的天真自有其動人的力量；但也因為其中的人性刻劃囿於題材都是非常正面，因此在人性探索的面向上並未有更寬闊的呈現。

反倒是陳碩儀的《在山上下不來》、《狗幹》，紀錄了兩個台灣版的「鳥人」小劉和阿峰，不僅揭露了台灣社會底層的生存真相，也記錄了小劉如何從自創的騙吃哲學發展到劉董行騙天下的真相徵信社，從拍攝題材到影像呈現為台灣紀錄片的深度與廣度都有相當程度的拓展。

至於蕭菊貞的《銀簪子》，湯湘竹的《海有多深》、《山有多高》，以及胡台麗的《石頭記》，同樣是以外省老兵為拍攝對象，然而《銀簪子》失之刻意，《石頭記》則過於浮面，只有湯湘竹展現出動人的真誠。但以上四片整體成績均難以超越吳乙峰所拍同樣題材的《陳才根和他的鄰居們》。

但吳乙峰也不是每一部片都能成功，從《生命》這部片可以看得很清楚：吳乙峰的拍攝企圖深入幾位不同被拍攝者的生命核心，然而他們之中不是平凡無奇，就是堅強到令吳乙峰難以觸及，這使得吳乙峰不得不把自己完全攤開來與他們交心（也與觀眾交心）。吳乙峰很清楚，如果拍不到那真正令人動容的一面，這部片就失敗了——其實這部片真的差點失敗了，如果不是其中一位羅姓學妹想自殺而遭到吳乙峰厲聲痛斥的話。

吳乙峰的痛斥固然是自我真性情的表露，但這一來卻也揭露了他無力深入對方生命的事實。他因這痛斥使自己從《生命》的旁觀者反過來成為主角，甚至把老父與亡友一起拉進影片來自報心聲，這個處理加深了吳乙峰的《生命》層次，顯示他是有著高度自覺的，但也僅限於他個人的部分。如果從被拍攝者的立場來看，吳乙峰面對羅姓學妹的自殺念頭，其第一反應竟然不是企圖進行更深入理解的嘗試，而是自認為出於某種情感或價值上的厲聲痛斥，顯見其內心的價值觀已對自殺這種行為有所定位，如此一來又怎麼可能真正理解羅姓學妹的自殺念頭呢？連吳乙峰尚且如此，我們又該如何期待這個社會對於自殺這種行為能有多少同情與理解呢？

日本小說家村上春樹的作品《神的孩子都在跳舞》集合數篇短篇小說，其共同的主題乃是 1995 年的神戶大地震。若以台灣鄉土文學論戰的標準，恐怕會被歸類為現代派，然而如果認真去檢視，小說中對於日本現代社會的批判也著墨甚深，絕非小說家病態自我虛設的超現實幻想。我想說的是：同樣是呈現大地震後傾頹待復合的人心，純文字創作與社會的距離不見得比紀錄表面真實的紀錄片來得更疏遠。

不僅如此，村上春樹還在東京地下鐵發生沙林毒氣事件之後，親自訪問了受害者與奧姆真理教徒，分別寫成兩本書：《地下鐵事件》與《約束的場所》。他以非常認真的態度看待那些教徒對於純粹美好的真理世界的渴求，他不會厲聲痛斥他們，因為他自己也是那麼地渴望去了解那樣單純而美好的善念究竟是為什麼可以做出那樣殘忍的惡行。

反觀我們的社會卻是一見惡行便欲打擊剷除而後快，彷彿如此一來就可以消滅惡行，很少有人想去理解小說家葛林所謂的「事物的核心」。陳進興就是個例子，當有心理學者想對他進行深度訪談並且為此出書時，整個社會輿論幾乎是一面倒地打壓，認為這麼做必是另有圖謀。當然那位學者也沒有拿出什麼說服人的專業理由，但是整個社會卻因此而失去一個真誠面對、反省惡行的機會。

前一陣子發生的毒蠻牛事件也是如此，千面人王進展很快地被捕，媒體很快地下出定論說他是因為缺錢怎樣怎樣如何如何，然後事件就結束了，你再也不可能知道他真正做出這件事情的原因，因為沒有人關心。媒體不關心無所謂，小說家不關心，詩人不關心，劇場工作者不關心，演員不關心，電影導演不關心，紀錄片拍攝者不關心，這樣的社會不但思想上不會進步，反而會不斷地墮落沉淪，而且具有集體性，反映在所有的文藝作品上都會顯得深度不足。

1980 年 12 月 8 日槍殺披頭四歌手約翰‧藍儂的槍手查普曼，至今仍在獄中，但在一部即將播出的紀念藍儂的紀錄片上，有一段他的自白錄音說：「我記得我這樣想，也許在槍殺藍儂的過程中，我會找到存在感。」這樣的紀錄片能夠讓殺手說出自己的心聲，讓他的聲音也出現在被害者的紀念會上，目的不是要將他千刀萬剮以雪心頭之恨，而是要讓這個不幸從充滿負面情緒的社會事件正面提升成為文化與歷史的一部分，這樣子紀念藍儂的死才真正對整個社會有意義。

藍儂之死作為一個事件，核心關鍵其實並不是藍儂，他僅僅具有被揀選為對象的意義而已，真正的核心是兇手查普曼：他到底是如何從這個世界揀選出藍儂的？如果社會不去關注檢視那負面的惡，那相應的、正面的善的力量就不會跑出來。當我們愈是想打壓抹消那已經出現的惡，那更大的惡就愈是會一而再、再而三地竄出來。

吳乙峰相當推崇的日本紀錄片導演原一男，於 1987 年拍出震驚全日本的《怒祭戰友魂》，影片主要是拍攝奧崎謙三甘冒全日本之怒去挺身質問二戰時軍國主義的諸多不義。為了他的同僚在戰爭中因受困而被其他戰友分食，他一一找到那些曾經吃過同僚人肉的人，以類似禪宗「當頭棒喝」的方式解放了幽閉在他們心頭多年的罪孽與痛楚，並將其歸咎於默許戰爭的日本天皇。

這就是紀錄片的應許之地：在原一男的鏡頭裡，也在奧崎謙三的眼中，在同僚

被分食的荒野現場，也在天皇的皇居面前，但在每個紀錄片放映之地，那死去戰友的靈魂與存活者的痛苦都將得到安息。

以台灣目前的社會，我不認為有哪位紀錄片導演會想去拍攝那位被媒體封為食人魔的陳金火。

你對這塊土地有再多的愛，但是如果你不理解「人」，不去探索「人性的極限」，甚至也不想去嘗試，當大多數人都這樣，你就別想這塊土地上能產出什麼好作品，你的愛也只是表面而浮淺的。

在這層意義上，對紀錄片的拍攝者甚至愛好者而言，不理解「事物的核心」，就永遠到不了紀錄片的應許之地。

我必須慶幸目前的台灣還不到這種地步，我只是憂心。

2005.11.21

香港沒有曙光，台灣可有樂生？

「生命是一種敘事。」──克莉絲蒂瓦，《漢娜‧鄂蘭》

我從未去過「曙光書店」。

在看《Why 馬國明？Why Benjamin？》這部紀錄片之前，我連馬國明是誰也不知道。

吸引我的自然是班雅明，但是看到最後發現班雅明跟馬國明其實沒有什麼相關，不過是馬國明曾寫過一本介紹班雅明的書，二十八年前他在香港開了一家「曙光書店」，現在決定要收起來不做了，導演江瓊珠就帶著攝影機去採訪他，以及許多老顧客、老同學、老朋友相關人等，就這樣一個又一個 talking head 輪流發表感言，就拍成了這部紀錄片。

很簡單的片子，但是想想又不簡單。

對於才剛開了一家獨立書店的我而言，獨立書店的社會意義其實是個頗嚴肅而沉重的課題，在論及這個問題之前，且容我先整理一段香港的「社會運動大事記」：

1966 年　大陸文化大革命，同年香港因為天星小輪漲價引發「九龍暴動」。

1967 年　由於英國政府鎮壓一場罷工引發香港左派「反英抗暴」(右派所謂「六七暴動」)，香港警察因為鎮壓有功，自此被女皇冠上「皇家」二字。

1968 年　中文法定運動，經典口號：「中國人用中文」。

1971 年　保釣運動，民族主義及反殖意識逐漸分裂成國粹派及社會派。

1975 年　愛國反霸運動，支持中共第三世界理論反對美蘇兩霸，佔絕對上風的國粹派反霸反托派反蘇修就是不反殖。

1976 年　四人幫下臺，國粹派也消失崩解。

1984 年　中英聯合聲明，確定香港 97 歸還中國的命運。

1989 年　天安門民運。

1991 年　蘇聯解體，冷戰結束。

1997 年　香港回歸中國。

2003 年　7 月 1 日反對 23 條，五十萬港人上街頭，此後每年 7 月 1 日香港都有遊行。

2004 年　7 月 1 日爭取普選，二十萬港人上街頭。

2005 年　底 WTO 在香港舉行，場外抗議行動沸沸湯湯，台灣亦有多人參與。

各時代對香港的描述或論述中，香港從「自由世界最後的文化堡壘」、「鐵幕邊緣」逐漸轉成「未來中國的典範」、「中國現代化的最前線」。透過這種香港社運的「大事記」，以及運動中對「香港」描述的詞語變化，不難發現不論哪一個時代，總是有許多人企圖把「香港」塑造或建構成一個文化整體，這麼做的好處是大帽子一扣，就可以把其他雜質、顛覆性元素或不確定因子過濾消

除。

(台灣自國府遷台以來這樣的例子一點也不比香港少！)

從這個觀點來理解，我想馬國明的「曙光書店」從七〇年代學運後期成立，一路走來近三十年，其扮演的角色除了片中其他受訪者所言之外，或許還有一個意義值得被討論或標記：它提供了香港文化界許多外來的異質養分，使得這些異質分子在各階段的政治鬥爭及社會變動中仍然能夠存在而不被濾掉。

這些運動過程中的政治鬥爭（即影片中有謂「位置之戰」）一開始雖然總是殖民者的統治伎倆，但本土的力量往往也會藉由既有的框架或架構取代殖民者的位置，而以另一套狀似本土其實骨子裡仍是一樣的邏輯來加以操作。

(同樣地，台灣自政黨輪替以來這樣的例子一點也不比香港少！)

這樣一來便可明白為何 1997 年中共改革派副總理李瑞環會提出所謂「茶垢」理論來警告黨內強硬派：香港及其價值就如茶垢，「只有外行人才會買下一個珍貴的宜興茶壺而把茶垢洗掉。」

「曙光書店」正是讓茶壺發出珍貴香味的茶垢的一部分，這也正是它的存在且值得被拍成記錄片的價值。

(遺憾的是，我們的政府也正運用種種手段想把自己的「茶垢」──是的，我說的正是樂生──給洗掉！)

至於為何是馬國明，又為何是班雅明，甚至為何是江瓊珠，他們之間到底有什麼關聯？

我自己是這麼看的：影片中不僅讓許多與書店深刻相關的人說出他們在曙光曾經發生的故事，馬國明也說出自己開辦曙光的故事，而江瓊珠則是以細微的影像視角拾掇起一個又一個關於這許多記憶的碎片——沒了燈管的日光燈座、破碎的玻璃桌墊下的單據、逐漸空閑但依舊勇健的書架、斑駁的書店招牌以及結尾那條「單行道」——說出關於這間書店以及書店老闆是怎麼一路走過來的故事。

他們都是班雅明所謂「說故事的人」（The Storyteller）——「試圖在現實最不起眼的地方，抓住歷史的形象」（漢娜・鄂蘭，《黑暗時代群像》）。

根據班雅明的說法，口耳相傳、經驗代代傳遞的口語敘事，與小說的封閉想像的敘事方式完全不同，而新聞報導又與這二者完全不同，並且深深危害以上二者。

新聞報導要求精確，要求客觀平衡，並且總是認為閱聽者對每個事件都需要一個合乎科學理性的解答，這些要求與迷思完全與敘事本質相違背，但它又因為資訊的實用性及接近性而能獲得最多閱聽人眾，其效應則是人們口語敘事的能力逐漸喪失，對語言背後所能啟發的想像力也跟著逐漸喪失。

一旦新聞只剩下「大事記」，不但剝奪了我們的歷史，也剝奪了我們的故事，甚至剝奪了我們說故事的能力。

香港失去了「曙光」，萬幸留下許多動人的故事；而我們在為了「留下樂生」而運動並抗爭時，不也是同時為了留下那許多動人的故事？

香港影評人、知名作家湯禎兆說：「馬老闆與本雅明（港譯）在本土文化界的對倒，實在萬二分有啟發性。……今天本雅明居於香港文化論述的潮流尖端，曙光則在光環之外默默告退——兩者都是馬老闆為我們帶來的珍貴禮物。」誠

哉斯言！漢娜・鄂蘭在《黑暗時代群像》裡指出班雅明在生前死後的聲名差距之大，似乎命運中總有個讓他自小就飽受困擾的「駝背小人」；馬國明一個人為曙光奮鬥二十八年，到了結束關門的時候才有人來為他拍了這部彌足珍貴的紀錄片，命運中怕也有個「駝背小人」？尤其班雅明也曾想過要成為一家二手書店的老闆，只是他沒有馬國明幸運！

有趣的是當體貼的導演江瓊珠擔心他難以面對書店關門之後的空虛蕭索，還在拍攝結束之後一通電話打去慰問，不料一派輕鬆的馬國明說他只是很心急趕回家吃飯，這大概也是班雅明式的作風：「對所有詛咒報之以祝福。」

從香港回望台灣，不禁想起樂生長期以來一直被視為是個詛咒，現在該是讓它成為祝福的時候了。

2007.03.15

揭穿《美麗天堂》裡的美國夢

「我不承認『國家』這個名詞，『國家』這個名詞是可以不要的。」──紀錄片導演小川紳介，〈小川生前最後談話〉

開門見山地說，這是一部關於以巴衝突的紀錄片。

三位年輕導演的企圖從影片開頭就可以很明顯地看出來：在片名的那格畫面，希伯來文和阿拉伯文的片名中間，是本片的英文片名《Promises》，三種文字的排列位置正好反應出以色列、巴勒斯坦和美國的關係。

眾所皆知，中東的緊張情勢從 1948 年以色列建國至今，可以說一天都不曾和緩過，而美國在其中始終扮演著相當關鍵的決定性角色。911 事件過後，由於以小布希為首的消滅「恐怖主義」的極右派思想抬頭，導致以色列和巴勒斯坦之間的暴力衝突又逐漸升高；雖然巴勒斯坦建國的可能性也開始被西方認真思考（埃及總統穆巴拉克敦促美國為巴勒斯坦建國設定時間表），但擺在眼前觸目驚心的事實，仍然是耶路撒冷城內不斷見報的巴勒斯坦人肉炸彈事件，以及以色列隨之而來的軍事報復行動。

可以想見的是，猶太人和阿拉伯人在這個地區將近六十年你來我往所累積的血海深仇（如果要連歷史或宗教上的民族舊恨一併計算，更是超過二千年以

上），已經深深影響著這個地區的所有人民，包括他們的行為、思考、信仰以及他們的生活。而《美麗天堂》這部紀錄片，記錄的正是導演從耶路撒冷所挑選出來的七個孩子的生活故事。

這七個十歲左右的孩子有男有女，有阿拉伯人有猶太人，分別住在耶路撒冷的不同地區，包括以色列的中產階級社區以及巴勒斯坦難民營，從兼顧性別、年齡、族群、地域及階級平衡的取樣上看來，的確具有相當的代表性。

導演以跟拍的方式分別記錄這七個孩子的日常生活，同時透過提問，來獲取他們對自己生活現狀的想法，並捕捉他們細微而真實的動作反應或情緒表情。影片的拍攝過程無疑是成功的：透過剪輯，導演讓兩個基本上完全衝突的對立面交錯呈現，觀眾很快就可以認識到以巴衝突的嚴重性並體會到雙方和解希望之渺茫。比如當問到耶路撒冷是屬於誰的時候，住在以色列殖民地貝特艾、帶著一頂可愛猶太小白圓帽的莫許，立刻七手八腳地攤開聖經的古本卷軸，找到了證據證明耶路撒冷是屬於猶太人的；但另一個住在東耶路撒冷巴勒斯坦區的馬穆，則是從破舊的櫥櫃中翻出已經泛黃的地契與產權證明，認為他們在這些地區住了這麼久，當然是屬於巴勒斯坦人的。

這些孩子天真而懇切的表現深深打動了觀眾，相信是此片成功的最大因素。但是有幾幕孩子憶及自己親友在衝突中喪生時激動地哭泣起來，導演居然毫不客氣地 zoom-in 進去拍下他們的眼淚。這個鏡頭運用的小動作使我產生警覺，立刻從影片的情境中抽離了出來，我開始思索導演毫不掩飾這個「近乎粗暴」的動作，究竟有什麼特殊意義。

相信許多人還記得，當巴勒斯坦解放組織領袖阿拉法特一聽說紐約發生 911 事件時，居然嘴唇不停顫抖，連話都說不清楚，一副比美國人還驚駭緊張的樣子。他會如此失態，全是因為害怕美國的報復行動將嚴厲到無法預估的程度，以當時主謀不明而全世界都懷疑禍端必起於中東的狀況，連第三次世界大戰都

可能發生，更不用說巴勒斯坦人民的生死存亡究竟有多麼危急難料！阿拉法特有此反應我們完全可以同情理解，但是如果媒體竟然 zoom-in 進去拍下他顫抖的嘴唇特寫（阿拉法特為此應該感謝阿拉，因為最擅長這種運鏡方式的台灣媒體並不在現場），那已經不僅是粗暴，更是一種不道德。

緊接著，一個更明顯玩弄拍攝對象的狀況出現了，就是那個住在東耶路撒冷巴勒斯坦區的馬穆。導演在他的房間內進行訪談，當被問道是否願意和猶太小孩見面時，馬穆非常堅決地回答他不願意和猶太人有任何接觸。如此堅決的態度似乎激發了導演某種捉狎或逗弄的心態，他起身入鏡，坐到馬穆身邊握著他的手說：「我就是猶太人。」

才十歲左右的馬穆，漲著一張無法置信的通紅小臉，還問攝影師說導演真是猶太人嗎？然後我們看到馬穆在攝影機拍攝之下不得不對導演說，你只是半個猶太人，另外一半是美國人。然而導演仍不放過已經很窘迫的馬穆，他一再強調他是個道道地地百分之百的猶太人，似乎還有什麼兄弟一直住在以色列沒有到美國。

馬穆於是不再說話，攝影機又 zoom-in 進來了，畫面中只看到導演牢牢握著馬穆的手不放。

「這就是我所信任並且邀請進入自己房間真心相待的導演嗎？」這句話是我幫馬穆問的。

如果說這些小動作是非刻意的、一時興起的，尚可以拍攝時不及細想的瑕疵視之，但接下來導演居然安排了一個拍攝狀況，不但暴露出其自身所受訓練的不足，更顯示他們在此紀錄片中完全沒有意識到自己的拍攝位置，這無疑是此片的最大失敗，足以勾消其拍攝之前的一切努力。

這個狀況就是結尾的猶太小孩進入巴勒斯坦難民營，去參加和阿拉伯小孩的大和解聚會。

由於耶路撒冷境內的巴勒斯坦難民營仍歸以色列管轄，巴勒斯坦人出入都必須通過以色列設置的軍事檢察關卡，以色列人卻不必受檢，所以同意參加這個大和解聚會的兩名以色列雙胞胎小孩，必須深入他們父母所認為的險地。在難民營迎接他們的，則是喜愛短跑及踢足球的男孩法拉以及女孩珊娜寶等人。幾名小孩剛見面時還有點尷尬及生澀，但隨後便非常開心地在一起玩撲克牌、踢足球了。緊接著重頭戲上場：所有小孩和導演坐在一起，輪流發表感想，年紀看來較大的法拉此時居然哭了起來：「我想到我們現在多麼快樂，但是導演一離開我們，我們就沒有機會再像今天這樣了。」於是所有小孩都流下了眼淚，連坐在他們中間的導演也哭了——他真該感到羞愧，連孩子都意識到未來會發生這種狀況！——這年是 1995 年。到了 1998 年，導演又回去追蹤拍攝這些孩子們的狀況，果然就像法拉當初說的，導演一走，一切又都回復原狀。那兩個漂亮得不得了的以色列雙胞胎初時還承諾會常打電話來，不久也都杳無音訊了。

而我特別注意到，95 年那次大和解的聚會，馬穆根本就沒有參加。

我很想知道那些推薦此片的知名影評人及社會賢達們是否認真想過，導演拍這部紀錄片的用意究竟是什麼呢？把幾個處於敵對陣營的、長大後可能在戰場上相遇的孩子拉在一起，「強行」介入他們之間，令其建立起「感人而真實的」友誼，之後就落跑回美國去了；導演們自己可以安然進出耶路撒冷拍片，拿著這部紀錄片全世界到處去賣，卻沒有告訴我們他們對這些孩子到底有什麼後續的計畫，即使只是一個簡單的、我們會再回來（可不是 98 年那樣的虛應故事）的「Promises」。

阿拉法特「Promises」巴勒斯坦人建國，夏隆「Promises」帶領更多猶太人回以色列，美國歷任總統則「Promises」調解以巴衝突。但是，誰都知道「Promises」歸「Promises」，「Politics」歸「Politics」，不是嗎？

賈絲婷‧夏碧羅、畢利‧戈柏、卡羅斯‧柏拉度，這三位導演難道真的沒有

立場嗎？除了片頭那片名的刻意安排之外，開場就先短接數個耶路撒冷街頭的麥當勞、肯德基，以及與西方都市經濟繁榮街景差堪彷彿的車水馬龍景象；再接到戰爭場景，一個著火的輪胎對著鏡頭默默滾來然後靜止的畫面。這個交錯剪接顯示出的「美國夢」、「美國價值」難道還不夠明顯嗎？似乎以巴衝突是自找的，如果沒有衝突，或者雙方都能忍讓一步，不就所有的小孩都可以在麥當勞裡吃漢堡薯條了？

美國自詡調解以巴衝突，但以巴當真和解相安無事，則美國在中東的利益勢將蕩然無存，從這個觀點看來，《美麗天堂》這部片本身豈不正是隱喻這種三角關係的縮影嗎？導演們一方面嘲諷調侃立場強硬者如馬穆，一方面同情世故成熟者如法拉，表面上充滿人道主義，骨子裡盡是美國式的單純、樂觀與濫情；若非有意欺騙、玩弄這些孩子的感情，就是比他們還要天真。

倫理問題是一個紀錄片導演永遠必須接受質疑的問題：你憑什麼這樣去衝擊別人的信仰及價值觀？你有什麼資格用這樣的方式去介入別人的生命？

偉大的紀錄片導演小川紳介為了拍攝東京近郊農民反對開闢成田機場的抗爭過程，在三哩塚住了八年，從學習種稻開始，後來更移居山形縣牧野村，長期拍攝農民的生活──他自己根本已經變成了一個農民──這種偉大的紀錄片導演是投入自己全部的生命在拍攝，他是以自己的生命去和別人的生命交往互動；但是在《美麗天堂》裡，我壓根兒感受不到導演們有任何「付出生命的」交往行動。

話說回來，如果我是馬穆，我也不會去參加那個聚會。

※ 本文刊於 2002 年 7 月號《張老師月刊》

出去尋愛，馬上回來

—— 談紀錄片的創造性

「紀錄片乃是對真實的創造性處理。」——約翰·葛里森 (John Grierson)

1999 年底，我看了一部當時覺得平淡並不十分突出的紀錄片《出去尋愛，馬上回來》(Out for Love......Be Back Shortly)。以色列導演 Dan Katzir 從自己出發，他說自己從未交過女朋友，好不容易交往了一位，於是想拍一部類似日記電影（Journal Films）般的紀錄片。

也許由於片中所呈現的只是導演從與女友結識到送她去從軍的那段交往時間，而非從單身、結識、追求到成為情人的求愛過程，且導演的畫外旁白過多教人抓不到重心，以致整部片子乍看之下顯得過於瑣碎囉唆。我只看見 Dan 敘述自己心中對女友的細微感受，卻沒看見他的女友與他有何情感的實際交流；也就是說，他們之間的互動過程其實並沒有被拍出多少來，我知道它有趣在哪裡，但是運用大量的旁白，這種方式仍然脫離文字的形式不遠，令人不免要質疑影像拍攝的目的何在。這樣的尋愛過程並未能感動我，若只單純解讀文本的意義對我而言就更沒意思了，這是我最感失望之處。

但是這畢竟是一部紀錄片而非劇情片，Dan 所面對的困難是：這段時間之中他和女友的交往過程倘若真的就只是這般平靜無波毫無起伏，那麼這樣真實記

錄兩人交往的過程其意義又何在呢？

這裡就牽涉到文前所引那位英國的紀錄片先驅約翰‧葛里森所提到的「創造性」的問題。紀錄片所要求的真實性和創造性其實並非互相衝突的兩種性質，反而更應該互為表裡，透過對材料內容的重新組織編輯（這就是一種創造過程），紀錄片的真實性所具有的力量才能完全散發出來。而要做到這點——跟所有的創作者所被要求具有的創作真誠一樣——拍攝者的真誠及自省自覺能力將會是影片成功與否的關鍵。

以《出去尋愛，馬上回來》此片為例，導演 Dan 非常清楚地意識到以色列這個他所身處的生存環境，於是他將自己所感受到整個國家處境的不安，和自己對一份愛情的渴望連結起來，配合 1997 年當時以色列總理拉賓遇刺的時事（不消說，中東局勢正是在拉賓遇刺後，到夏隆上台的這幾年變得愈來愈壞。拉賓遇刺是一個歷史的轉折點，而此片正巧站在這個轉折點上，因此格外顯得難能可貴），更巧合的是他女友從軍後竟和拉賓的女兒在同單位且成為好友，這種種巧合揉雜在看似平淡無奇的瑣碎生活中，反而更加深化了影像的意義。

導演並沒有特別加重拉賓女兒的角色份量，只是在片子最後給了她一個簡短的特寫，甚至連個說明她身分的字幕都沒有，不知者只會以為她只是女主角在軍中的朋友。但知不知都無妨，這樣的淡化處理，配上一隊穿著制服的女兵在完訓典禮上自然而開懷的笑容，彷彿只是夏令營結束般的互道珍重，實在很難教人與以巴衝突的殘酷現實拉在一起；而一旦我們想到這群年輕可愛的以色列女兵不分貴賤很可能有人將會命喪戰場，這樣平實的影像就更加令人難以忘懷。

走文至此，不免想到台灣蕭菊貞導演的紀錄片《銀簪子》。《銀簪子》之所以受到注目，其實乃是題材的獨特性及受社會注目的程度超越了影片本身。坦白說，《銀簪子》並未拍出一個外省老兵的真實生活面向所能給人的衝擊力道，沒有深入於是只能流於浮面，這是紀錄片的難度所在，而導演的問題最大，開

拍之前做了多少功課看影片就知道，所以我們可以不斷地看到「想也知道會是這樣」的問答：

「你還會不會想家？」

「不會啦，早就不想啦……能活著就不錯啦！」

這樣的所謂心聲。

唯一可令人稱道的處理是以下這段：在屏東榮家老榮民的日常活動中，老伯伯們已經老殘得扭曲的身形姿態動作，配上愛國歌曲〈旗正飄飄〉的樂音，強烈地反諷了當年「十萬青年十萬軍」的軍事號召行動，以及其背後的國家意志。

沒有深入有時是材料的限制，蕭伯伯一生可能除了因為捲入歷史的荒謬而來到台灣之外，真的平凡無奇。如果真是如此，那麼為什麼還要拍他？如果不是如此，那為何拍不出他真正深刻之處？很明顯的，蕭菊貞並沒有對外省老兵這個族群進行深入的調查研究，而直接將老爸的生命掀開表層暴露出來，這對記錄片的拍攝來講，是一條到不了目的的捷徑，更嚴厲點說，是一種不道德。

我對此片的批評是：這部片真的就如導演在片尾所言，只是來台六十萬大軍的其中一個故事而已。而我更想問的是，導演對這六十萬大軍做了些什麼研究？導演的觀點倘若僅止於此，那把這六十萬分之一放大的目的又何在？在強調真實性的紀錄片中，導演居然還以某種表現主義手法拍攝父親一疊疊的大陸家書，與片頭一開始所呈現出的素樸美感極不搭調，甚至把父親拉到海邊拍一個老人望海的鏡頭作為過場，卻沒有任何交代，這種明顯建構出的真實其實已經不是創造，而是一種對真實的扭曲。

我覺得非常可惜，以一個同是外省第二代的立場來看，很難取得共鳴，簡直可

說白費了這樣一個非常重要的台灣現代史的題材。

我想起大學時代曾經看過一部關於動物狩獵行為的記錄影片（當時還沒有 Discovery 或國家地理頻道），令人興奮的是，在此片中竟讓我發現一個足以為所有紀錄片導演的典範！

影片的內容是一位動物學家介紹一種黑猩猩，以前人們以為這種黑猩猩只是吃果實樹葉的素食溫馴動物，但經過數月來的觀察研究，竟發現牠們有一套除了人類之外，生物界最複雜的狩獵策略。

「這些黑猩猩們會獵食一些體型較小的猴子……」這位帶著眼鏡的動物學家一面矮身蹲在密林之中解說，攝影機一面跟著展開追蹤攝影。

圍獵行動一開始，是幾隻猩猩從四面逐漸靠近猴群，但不上樹，牠們是追逐者（the chaser），待接近到一定距離，猴群發現掠食者靠近之後立即奔逃，牠們便驅趕猴群；此時那名學者也跟著追，攝影機也跟著，一面跟拍一面解說。在追趕的過程中會出現其他猩猩，牠們是阻擋者（the stopper），牠們爬上樹幹，故意暴露自己，目的在阻擋猴群從這些方向逃逸。猴群在後有追兵、兩側又有阻擊的狀況之下，只能向一方向逃竄，而在那裡，有一隻最強壯的猩猩擔任獵捕者（the grasper）；待猴群被趕到最容易捕獵的地區，追逐者、阻擋者全部上樹，獵捕者將口袋一收，在猴群之中隨隨便便即可抓到一隻，當場撕裂分食。整個過程一切即時現場攝影，解說的學者追到這裡已是滿頭大汗，上氣不接下氣。

「人類觀察這些動物的行為，似乎便能明白，我們的祖先也是從這樣的方式逐漸進化而來。」學者最後言道。

我看完這部影片，心中實在佩服，尤其那位解說的學者，全程追著猩猩跑，彷

彿他也參與了捕獵行動。他一面跑，一面對著鏡頭解說，最後蹲在樹下喘氣，還能一面思考，一面為觀眾解說黑猩猩狩獵的意義，以及對於人類的啟發。且最終當猩猩捕獲猴子之後，所有參與捕獵的猩猩們，甚至只是旁觀的母猩猩們都興奮地一起大叫，在樹林之中，令人不寒而慄，而他身處猩群之中竟可泰然自若侃侃而談，彷彿事先已和猩猩們商量好這次拍攝行動似地，若沒有對拍攝對象的充分研究了解，他怎能決定採用這樣的跟拍方式？又怎能拍到那些所謂的素食主義者，一手抓著血紅的猴子內臟，另一手拔取身旁的樹葉塞進嘴裡的畫面呢？

這才是真正的紀錄片創作者！

2002.06.25

看西

第一世界

英雄的幻影

現代黑幫的原型

―― 粗論《紐約黑幫》的造史工程

「很少有人會遺憾暴民的消逝。」――艾瑞克・霍布斯邦（Eric Hobsbawm），《原始的叛亂》

話得從 1998 年說起，我有個機會和朋友遊歷了一趟美東。當時我們一行三人租車從喬治亞州的首府亞特蘭大出發，沿著 85 號州際公路一路北上經過南卡羅萊納、北卡羅萊納，當天午夜來到維吉尼亞的首府里奇蒙（Richmond）打尖，打算在接下來的幾天好好參觀一下美國首府華盛頓特區。不過在里奇蒙郊區的一個小客棧窩了一晚之後，第二天一早我們卻未選擇直接北上華盛頓，而先往東去參觀一個小鎮威廉斯堡（Colonial Williamsburg）。這個小鎮在兩百多年前乃是英國殖民地維吉尼亞的首府、1776 年美國獨立時的首都，更是人權法案誕生的歷史現場，現今華盛頓特區的規劃也是以威廉斯堡為藍本，甚至可以這麼說：美國，就是從這裡誕生的！

隨著歷史發展，維吉尼亞州政府西移到里奇蒙，聯邦政府則北移到華盛頓，還好逐漸沒落的威廉斯堡從 1926 年開始得到洛克斐勒基金會（Rockefeller Foundation）的出錢贊助，獲得持續而完善的保存與重建，不但讓美國民眾不忘獨立建國的歷史，甚至讓歷史及社會生活場景重現再生：整個威廉斯堡內的人除了遊客之外，全部穿著十八世紀的服裝；在長度超過一英哩的主街(Main

Street）上，兩旁的建築物有百分之八十五仍是兩百多年前的舊建築；路上的復古馬車來來往往更是悉如從前；就在當時的最高法院及議會大廳之中，每天還進行著兩場真人搬演的獨立宣言草擬過程，唯一美中不足的是法院外的斷頭台不便以真人示範，只得任遊客自行體驗；鎮上的小店中如製鞋、裁縫、麵包等工匠雜役也都以當時的器具及方法在遊客面前當場製作。若非親臨此鎮，幾乎不敢相信原來美國人當真有辦法讓時光停留在美國誕生的那一天。

在見識到美國人以如此細心及巧思保存自己的歷史與文化遺跡之後，也讓我這個東方人對美國歷史有了更進一步的認識。從而在五年之後，當我透過電影銀幕這個廿世紀的時光機，一頭鑽進1863年紐約黑幫械鬥龍蛇混雜的五角地時，總忘不了五年前在威廉斯堡吃到十八世紀手工粗麥麵包的滋味。

然而這並不是說大導演馬丁‧史柯西斯（Martin Scorsese）沉寂三年來的重量級鉅製《紐約黑幫》（Gangs of New York）在重現當年社會現實的細節上做到了如何細緻的動人展現，相反地，正是由此才能看出馬蒂（導演暱稱）此片的不足之處，以及此片真正所欲呈現的東西究竟是什麼。

馬蒂在《紐約黑幫》中以地下社會的角度出發，為紐約乃至美國文明造史的企圖十分明顯，然而在戲劇情節鋪排與歷史背景呈現這兩方面的脫鉤，卻使得這個企圖看起來並未成功——亦即當演員在戲劇情節上的精采表現難以融入原本所設定的歷史及社會背景時，那種遺憾就像是在貼了古代壁紙的現代麵包店吃到的手工麵包，即使師傅再如何強調是以古法配料烘焙烤就，你吃起來最多就只是一塊好吃的麵包罷了。

這種說法當然稍嫌誇大嚴苛，對馬蒂不太公平。一來片中年代久遠，要找到一百五十年前保存良好的建築及街道場景，其難度便遠非其前作《四海好傢伙》（Goodfellas）可比；二來應情節需要還得兼顧相當多處的內外景（不像《謎霧莊園》（Gosford Park）只要重建一個莊園即可），因此《紐約黑幫》必須

搭景重建的規模就算及不上威廉斯堡十分之一，其難度亦非《純真年代》(The Age of Innocence）可比。

正因難度超高，於是許多可能極有興味的人民生活細節就難以自戲劇情節中躍然而出，而只能以平面方式開展。像李安在《臥虎藏龍》一開始拍李慕白進北京城時的街市雜耍攤販，就拍得頗為生動，可惜亦是驚鴻一瞥。一旦人物事件與時代背景扣連不夠密實，在著史述史這部分的成績便難免大打折扣。

了解影片實際拍攝的困難之後，也許我們站在馬蒂立場，便較能體會其真正用力之處，在於他到底還是抓出了一個影片在理念上該有的基調，並且還表現得挺不含糊，也許可以說是他藉此片形塑或至少提示了我們一個現代黑幫的原型。

一旦著重在概念的呈現，則底層社會的寫實況味及劇情架構的血肉一下子變得次要，馬蒂於是不但可以放手縮減歷史場景規模，亦無須要求更繁複的戲劇及演員表演的層次，一切點到即止；既然這些都已不是重點，只要比例調整適當，觀眾自可以史實加上想像來填補其間的破綻或縫隙。真正的重點在於角色人物的性格是否足夠鮮明突出以表達那個理念，這使得《紐約黑幫》看來是如此大刀重斧的粗邁豪氣，渾然不似馬蒂舊作刻劃之細膩；然而粗中有細，斧斤斲斲之間所展現的脈象肌理，既非希臘亦非莎士比亞，反而還有幾分中國武俠風味，或可視為是馬蒂在風格上的一次自我突破。

《紐約黑幫》一開場就氣勢不凡。愛爾蘭裔死兔幫幫主神父瓦倫（Liam Neeson 飾演）糾集五角地一帶的愛爾蘭移民各幫派，準備與屠夫比爾（Daniel Day Lewis 飾演）率領的紐約本地人械鬥（不是爭地盤而是爭尊嚴）。結果瓦倫神父被比爾以屠刀刺殺倒地，他的孩子目睹父親身亡，後來被送到少年感化院，十六年後再度回到五角地，化名阿姆斯特丹（Leonardo DiCaprio 飾演），準備展開他的復仇計畫。

故事說來簡單，但是直到那極具象徵性的最後一幕——在縱橫一世的草莽人物埋骨的墳塚蔓草之上，林立著現代紐約的摩天大樓，二者之間還隔著千帆過盡逝者如斯的哈德遜河，頗有大江東去慨嘆、時代流逝之感——正是從這結尾我們才能歸結出馬蒂的真正企圖：在一個現代城市即將興起之際，真正在舊社會中有血有肉俠義干雲的「高貴野蠻人」必將一個接一個地消逝；而黑幫鬥爭後還能存活在新世界之中的，不免具有性格卑劣、工於心計的特質，甚至還要能求通善變、眼界廣遠，這便衍生出現代黑幫的原型。

細察片中主要人物，最搶眼的當屬屠夫比爾，即使他兇狠殘暴，但是重然諾、推敬敵首，講道義、恪守不移；出場總能震懾四方，十足大丈夫本色，極具舊式黑幫的領袖氣質。這種舊社會的人物所以能夠統治一方，靠的是人情義理兼以規模有限之武力，然而在社會變遷轉型的過程中，這樣的舊組織舊勢力卻必然遭受新勢力的不斷侵壓及挑戰，包括新移民、新制度與新思維。而他欲抗拒這種新趨勢所唯一能做的——依英國歷史學者霍布斯邦於《盜匪》一書中所論——「也僅在發揮蠻勁硬打出一條路來，而不在用腦筋發現出路。」

真正能用腦筋發現出路的，則屬阿姆斯特丹這類過渡型人物，他這化名早已暗示是回來討債復仇的（紐約在十七世紀初年原來稱作新阿姆斯特丹，屬荷蘭殖民地，二次英荷之戰後才割給英國，並改名新約克即現所稱之紐約）。他一方面能依循傳統精神行事，該以暴力爭取得的，如個人尊嚴，他絕不手軟，正是因此他才能在與比爾手下麥格羅林對打之後取得比爾的初步信任；另方面在處理整體利益之衝突時，又能不拘泥傳統規範或禁忌，從地下拳賽的改地舉辦，以及後來與政客合作推出蒙克（Brendan Gleeson 飾演）參選警長來看，他已具有領導現代黑幫之能力。

同樣的狀況在比爾眼中就沒有與政客合作的問題，只有政客配合他，他不可能妥協，也不可能受要脅，更不可能被收買。等到他發現大勢已去，他還是只能以蠻勁勇力來對付自己眼中的一切勢力。

然而阿姆斯特丹這種過渡型人物也有弱點：他處在變局之中，得要清楚判斷何時依循傳統何時改面換新，有時不免陷入兩難甚或蒙昧盲目：比如在與女賊珍妮（Cameron Diaz 飾演）的感情糾纏中，由於珍妮乃是比爾的女人，亦是好友強尼的暗戀對象，使得阿姆斯特丹的考量立刻變得複雜起來，傳統男性沙文力量於是在此抬頭；而在蒙克剛當選即遭比爾忿然殺害之後，他又衝動地決定要以十六年前父親的方式與比爾武力對決，全然無視於周遭的世界已然大變在即。

真正屬於新世界的人物正是蒙克，他雖也是愛爾蘭移民，但打從一開始就擺明了向錢看齊，縱有民族認同或血脈感情也隱藏在心裡。他在武力上足以與比爾擷抗，但城府深遠腦筋靈活，竟可以一忍十六年不與比爾正面衝突，找到機會還會設計暗算（比爾於劇院遭其買兇暗殺不幸失敗，此節明顯隱喻同樣在劇院遭暗殺的林肯總統），後來更與氣候已成的阿姆斯特丹合作選上紐約市警察局長。他唯一的失算是當氣急敗壞的比爾要求正面決鬥時，他卻擺出一副民主社會理性公民的樣貌要比爾坐下來一笑泯恩仇，結果被比爾從背後插了一刀，然後在眾目睽睽之下被活活打死。

從舊道德角度來看蒙克很容易被批評是個投機小人，但這類馬基維利的信徒若在現代社會當中才是真正厲害的腳色。

至於珍妮則是唯一清醒看著世界在變的人物，她從五角地裡的打殺爭奪中歷盡滄桑也看遍淒涼，她有自己的幻夢理想（沿美東海岸走海路繞經南美智利、阿根廷，轉赴北美西部拓荒，完全不同於淘金拓荒者橫向穿越北美大陸的歷史事實），無奈卻只能隨波浮沉。她若幸運可成為歷史的旁觀者，不幸則成為歷史的受害者。

在《紐約黑幫》中若只看到千古風流人物一一遭浪淘盡，難免是一種偏頗；但如果單純以造史的角度來看片中所呈現之現代紐約的興起，則馬蒂又很可能得

出一個吃力不討好的風評。

在威廉斯堡的主街盡頭，侷促著一間小小的「威廉與瑪莉學院」（College of William and Mary）。熟悉歐洲近代史的人都知道，這是 1689 年荷蘭國家總督威廉與瑪莉夫婦渡海到英國趕走岳父詹姆士二世，接掌英國政權，英軍無意抵抗，於是開啟了光榮革命。威廉與瑪莉正象徵著英國在本質上走向一個現代資本主義國家的開始。

美國雖然在 1776 年獨立成功，然而多項經濟及社會條件都尚未成熟，各州之間權力衝突問題不斷，迄待解決最高主權問題，霍布斯主張之「巨靈」遂在此產生重大影響。而林肯總統面對國家重大分歧所採取之高壓手段，自有史家公評；雖然全國精英投身疆場死傷慘重，但美國亦因此換得更進一步實行資本主義的基礎。

從大環境看來，即使如舊俄沙皇早於 1861 年解放農奴，仍不能阻止俄國革命之發生；相同時期引發美國南北對立的主要矛盾，亦是奴隸制度引發的各州權力不均（例如 1789 年聯邦憲法雖未給奴隸選舉權，但真正選舉時卻又將奴隸人數乘以五分之三計算，如此使得奴主的政治權力超過一般公民），實與徵兵或貧富差距無關。因之片中紐約因徵兵而引起的暴動根本不能算做什麼社會運動，貧富差距更只是歷來暴民慣用的導火線，絕非當時的歷史關鍵。馬蒂所拍此片依我看來，不過嘗試提醒後人：今日世界所侈言之進步究竟是建基於何種事物之屍骸而來？換言之馬蒂真正悼念或遺憾的，竟可能是匿跡於這些所謂暴民之內的某些原始而美好的人格特質或典型？

杜斯妥也夫斯基的《地下室手記》有一段話最能道出傳統與現代社會價值觀在此的差異：「在古老的時代，人類在流血中見到正義，並且良心平安地屠殺他以為該殺的人。而現在我們視流血為可憎，卻仍然從事這種可憎的流血，並且比以前更熱中，哪一種更壞？你自己決定。」

至於黑幫火拼被當成都市暴民一併彈壓，歷史就這樣在荒謬的情境中誕生。眼看今日亦從紐約興起之「快閃族」（Flash Mob，字源亦有暴民之意），其實質內涵雖已翻出霍布斯邦《原始的叛亂》一書之外，卻反而教人更加懷念起真正暴民的消逝來。

※ 本文刊於 2003 年 10 月號《張老師月刊》

投機的天國

——談談《華爾街之狼》、《藥命俱樂部》與《醉鄉民謠》的美國價值

「你瞧，在史柯西斯這兒，每個人都有罪。」——《恐怖角》(Cape Fear)剪輯師希爾瑪·史康梅克（Thelma Schoonmaker）

本屆 2014 奧斯卡頒獎典禮剛結束，由馬丁·史柯西斯（Martin Scorsese）執導的《華爾街之狼》(The Wolf of Wall Street)雖獲得五項提名，結果卻是一項未得，鎩羽而歸，這結果我一點兒也不覺得意外。

首先，沒得獎絕不表示電影不夠好。事實上，本片不但維持了馬蒂電影一貫的高水準，甚至可說是馬蒂八〇年代的光芒重現，只不過一來馬蒂本就不太受奧斯卡青睞，生涯八次獲得最佳導演提名，僅於 2006 年以《神鬼無間》(The Departed)一片獲獎；二來他的電影也惹起過不少爭議[1]，基於這些過往歷史，對比另一部獲獎的《藥命俱樂部》(Dallas Buyers Club)，《華爾街之狼》在奧斯卡的失利反而可說是另一種肯定。

《藥命俱樂部》的男主角馬修·麥康納（Matthew McConaughey）獲得本屆

1——從刺殺雷根總統的男子亨利·辛克萊二世（Henry Hinckley Jr.）自稱看了十數遍《計程車司機》（Taxi Driver）並迷戀上片中飾演雛妓的茱蒂·佛斯特（Jodie Foster），到《基督的最後誘惑》（The Last Temptation of Christ）這片引發歐美不少基督教團體的激烈抗議。

奧斯卡最佳男主角獎，但為戲瘦身的他亦在《華爾街之狼》中軋了一角，這個角色戲份不多，卻是開啟主角李奧納多·狄卡皮歐（Leonardo DiCaprio）扭轉其事業及人生價值的關鍵。

儘管馬修在《藥命俱樂部》裡的所作所為本質上並無異於李奧納多在《華爾街之狼》裡的所作所為——都是為了「私利」無所不用其極；當然，馬修的行為縱使有爭議，但也有非常正面的支持理由，他起先是為了活命（但別說這不是私利），而後他發現了利基，以及隨之而來的利益競爭者（藥廠及醫院），於是他只能以挾帶的方式闖關，其所挾帶偷渡的藥也不是什麼害人陷溺成癮的毒品，只是尚未經過美國 FDA 核准的 AIDS 治療藥物，國家美其名要為人民的身體健康把關所以不容許未經核准的私藥進口，但電影中卻影射了藥廠、醫院與政府聯合利益壟斷的共謀；並且馬修在與政府及藥廠抗爭的過程中，也展現了一個人格成長的向上典型，從私生活靡爛、偷拐搶騙吃喝嫖賭又恐同的異性戀無賴，到最後徹底變身成為一個真正體貼、理解同志處境，並為了愛滋病患者的醫療自主權益與國家抗爭的鬥士。

相比之下，《華爾街之狼》裡的李奧納多則在入行之後開始汲汲鑽營，孜孜聚斂，嗑藥嫖妓全無節制，毒品與性的花招來者不拒，想得有多瘋狂玩得就有多瘋狂，且最後不惜詐欺、內線交易、洗錢。這樣一個騙吃集團的首腦，衣冠筆挺闊綽奢豪，道德人格無一是處，最終竟還只坐了幾年牢就被放出來，且出獄後仍然不知悔改，還繼續向群眾推銷他的「成功之道」，這樣的角色，若你是奧斯卡評審，會給他獎嗎？

奧斯卡獎的評審們肯定了《藥命俱樂部》而完全否定了《華爾街之狼》，這是再「正確」不過的決定了。

真的如此嗎？

再進一步看，馬修飾演的朗・伍羅夫其所成立的「私藥俱樂部」，以繳費入會即可免費取得藥品來取代一般商業買賣銷售行為，為的是以私人領域所應享有的人權及自由理念來規避、抗拒國家介入管制的正當性；這種俱樂部既像是互助會又像是個自治區，最後變得像是個私人莊園，成員多為同志，遊走於體制邊緣，但朗除了給藥之外，其實與俱樂部成員互動較少。

馬蒂則不斷深化這種組織的內在核心，李奧納多飾演的喬登・貝爾福特一開始也是在體制之內自在悠遊（國家不就一天到晚鼓吹自由經濟市場決定嗎？），但凡是別人不敢大張旗鼓做的事，他特別敢做，憑著天花亂墜的銷售話術，把不值一毛的垃圾股票吹得即將漲上天，只要客戶一時衝動下單，他就能賺得高額佣金。一個人賺不夠，他就開始招兵買馬，成立證券交易公司，一步步打造出一個以他為首的「吸金俱樂部」，最終造就出一個「投機的天國」！

就一般電影的角度來看，《藥命俱樂部》完全符合社會對於正面積極意義的奮鬥價值觀[2]，但看看《華爾街之狼》喬登的手腕：他與 FBI 協商認罪以獲得輕罰，主要條件是他必須退出公司運作，但喬登在全公司同事面前發表告別演說時，講著講著竟然臨時變卦，只因他回想起創業之初一位苦哈哈的單親女同事帶著兩小孩向他預支兩千美金，他二話不說給了她兩萬，現在這位女同事已經成了穿金戴銀的一品貴婦，並且一直跟著他「打拼」不曾離開。這麼樣有情有義的公司是他一手打造，他怎能拱手讓人！

喬登講出這些話時全場感動得聲淚俱下，當下所有人互相擁抱凝結為一生命共同體，團結起來誓言拱著喬登度過危機；電影至此，《華爾街之狼》已進入《基督的最後誘惑》的層次，在這個金錢堆起來的投機天國裡，再怎樣荒淫奢亂紙醉金迷，卻有著外人不知不解的心理及信仰因素支撐，而喬登就是他們的主、他們的基督、他們的上帝，他代他們受過、代他們犧牲，所以他是他們唯一的救贖！

把獸性、人性、神性冶於一角，這在馬蒂電影裡的主角身上經常可以見到[3]，而在《華爾街之狼》裡，喬登第一天進入華爾街工作時認識的馬克·漢納（Mark Hanna）則正是他的施洗者約翰（方式則是以自己的精液為自己受洗，一天兩次）。

飾演這位馬克·漢納的正是新科奧斯卡影帝馬修·麥康納。

恰恰是由馬修來扮演這兩個角色，《藥命俱樂部》與《華爾街之狼》的比對才能突顯其深意：在拿掉個人道德濾鏡之後，馬修與李奧的行為其實沒有不同，後者拉攏人心的手腕甚至青出於藍；而由馬修得獎、李奧不但落空還遭到舉世的奚落（不斷有網友製作 APP 或合成照片來挪揄他）來看，後者所受的羞辱愈大反而愈能突顯這片有多成功（關於映照出這個世界有多瘋狂）。馬修得獎當然是實至名歸，大眾樂於也易於接受這點，但很少人能接受李奧納多這個角色，儘管想成為他的卻是大有人在──我彷彿聽見馬蒂對著全世界訕笑李奧的觀眾說：「你們之中有誰認為自己是沒有罪的，就可以拿石頭砸他。」

電影前段李奧納多與馬修在餐廳吃飯一節，馬修旁若無人地以拳捶胸低聲哼唱，並要李奧納多一起加入，這種儀式性的動作已具有某種人類學上的意義：不將自己透過某種儀式轉變為另一種無以名之的「野獸」，就無法在那樣一個金錢叢林中征戰追逐肆虐殺伐；類似橄欖球比賽中紐西蘭全黑隊（All Black）在開賽前都要跳上一段戰舞，而這傳統則來自毛利人。

據說此節係馬修所加，而獲得馬蒂首肯，可謂神來一筆。一般電影不過是拍出

2──但電影也明白揭露朗的俱樂部入會費是四百美金，且沒有討價還價的空間，意味著窮人被排除，這個俱樂部還是限有錢人參加。在美國這樣一個資本主義社會，這種行為很容易被視為理所當然，沒錢一切免談，朗對此倒是奉行不渝。他與喬登同樣出身窮人也鄙視窮人，只是導演並未多加著墨。

3──從《蠻牛》、《喜劇之王》到《恐怖角》，已經成為作者標記之一。以本片而言，《喜劇之王》的勞勃狄尼洛可說是最佳對照。

某種社會樣態，馬蒂卻能深入其所呈現之社會樣態的肌理，放懷直擣對自身所處的文化反思；直言之，新教倫理支撐下的資本主義早已完全破產，而金錢則將個人的慾望無限擴充，猶如《神隱少女》裡的無臉男，且這絕非喬登個人如此，整個華爾街，甚至整個美國社會有多少人都如此殷切期盼一夜致富，喬登只是更聰明地掌握住這樣一種社會需求，他只需要供給大眾足夠的獲利幻象，交易就能手到擒來。

影片背景的八〇年代末，亦是雷根執政的末期，社會正瀰漫著一種恐慌與狂熱的氛圍[4]，美國股市處於長期多頭，大戶每天心有餘悸，散戶同樣渾然不知伊於胡底，熱錢隨著慾望四處流竄，餵飽了許多像喬登這樣的華爾街之狼。

片尾喬登出獄以後重新出擊，配樂又響起馬修捶胸的低聲哼唱，與片頭呼應，然而看看那些學員們想要賺錢的嘴臉，你就知道這種有需求就有人供給的基本法則已經深入人心到何種程度。「信我者得永生」，魔鬼與基督原來是同一個樣貌。

至於該如何面對李奧納多用錢堆出來的天國的價值觀，片中 FBI 幹員派崔克（Kyle Chandler 飾演）就成為另一個關鍵角色。這倒不是說，新世界倫理道德盡皆淪喪，只能由國家成為規馴的唯一力量；而是說幹員派崔克心中另外賦有某種價值，此種價值非金錢所能摧折，否則他可能就接受李奧納多的賄賂了（當然他也說雖然國家給他的薪水「微薄」，但至少手槍是免費的）。

要說清楚幹員派崔克所背負的是種什麼樣的價值觀並不容易，因為他在片中戲份少之又少，你可以說是執法者的正義（畢竟他在片中的形象就是如此），

4——經濟學人首任總編輯貝基・哈特曾說：「有關恐慌和狂熱的論述很多，遠超過我們用最高智慧所能了解或想像，但是有一點可以確定，就是在特定時間，有很多笨人擁有很多笨錢……每過一陣子，這些人的錢，就是所謂的盲目資本，會因為跟目前目的無關的原因，變得特別龐大、特別渴望；希望找人把錢吞噬，『過剩』就會出現；找到人後，『投機』就會出現；錢遭到吞噬後，『恐慌』就會出現。」（《華爾街刺蝟投資客》，巴頓・畢格斯）

又或者是某種貧賤不能移的大丈夫人格（東方觀點），這也可以說得過去；然而我卻覺得馬蒂沒有這麼簡單。

電影後段馬蒂特地剪了幾個鏡頭：在喬登入監之後某個夜晚，下班後的派崔克獨自坐上紐約地鐵，看著車廂中零星散坐的幾位乘客——正是喬登死也不願成為的那種坐地鐵上下班的窮人，而這樣的生活是否真如他所言不值得活？

我想起同樣在奧斯卡鎩羽而歸的另一部佳片《醉鄉民謠》(Inside Llewyn Davis)，導演柯恩兄弟讓失意民謠歌手 Llewyn Davis 帶著橘貓尤里西斯坐上紐約地鐵，儘管時代不同，但這地鐵風情足可使兩部片形成為某種對照：一邊是死也要不擇手段地積累財富擴充物慾，擴充到自我已經形變仍不自知；馬蒂則是以無比狂亂的節奏與電影句法精心搭配呈現出這樣的人生。

另一邊則是不顧一切地堅持夢想，堅持到幾乎眾叛親離（最後大家還是寬容接納他），只不過柯恩兄弟最終仍讓命運成為決定性的角色：就算你選擇放棄，命運也不放棄你！你還是得乖乖回來彈琴唱歌，也唯有歷經一切劫難，你才能真正唱出生命中的清音，而且你還是不會因此飛黃騰達，「後頭」可能有更乖悖的命運等著你！

人的夢想正如橘貓尤里西斯，追不上也關不住，不管你的意志如何，它都會有自己的生命道路，有時你以為抓住它了，其實是你自己看走眼，有時你以為它已離你遠去，結果又忽然回到你身邊，正是命運的捉摸不定讓人生充滿了驚奇、冒險與折磨的悲苦喜樂，而這正是閉鎖在投機天國裡的華爾街之狼永遠也無法體會（更別說用錢來買）的生命價值。

※ 本文刊於 2014 春季號《Fa 電影欣賞》雜誌第 158 期

與女性主義何干？

——看《暗潮洶湧》裡女性政治鬥爭的典範

「夫唯不爭，故天下莫能與之爭。」——《老子》，第二十二章

《暗潮洶湧》(The Contender) 表面上是自喻前進的美國民主黨人為柯林頓性醜聞辯護的一則精緻宣導片，實際上卻是披著政治正確外衣之偽善者自欺欺人的政治神諭。為了避免影射總統柯林頓，於是令性醜聞發生在副總統身上，一面以女性弱勢形象作護身符，吸引觀眾同情，一面抬出「私人領域不受國家干涉」作為理念訴求，掩護自己的行為，其實骨子裡仍是赤裸裸的敵我算計、形勢評估、打倒政敵的政治鬥爭。

瓊・艾倫（Joan Allen）飾演的這位手段高明的女參議員蓮恩，由於副總統意外死亡，現任總統傑克森（Jeff Bridge 飾演）決定提名她接任成為美國史上第一位女性副總統。但有意競逐副總統寶座的州長——同為民主黨籍的傑克・海瑟威——卻安排了一次弄假成真的意外：他買通一位女子駕車落湖，正在湖面上接受記者訪談的州長奮不顧身跳下水去救人，人沒救上來，州長卻在記者前演了一齣見義勇為的好戲，登時名聲大譟，媒體點名他接任副總統的呼聲一時居高不下。然而老奸巨猾的傑克森總統不知何時知道了州長的惡劣行徑，要他自己對媒體表明無意爭取副總統提名，然後便找來了女參議員蓮恩。

海瑟威州長本悻然以退不再爭取，卻受了妻子壓力，轉而央求老同學參議員朗尼恩（Gary Oldman 飾演）相助。這位共和黨老同學可是參議院領袖、傑克森總統競選時的對手，也是總統級的人物。他得知民主黨州長老同學未獲提名後，認為是個打擊政敵的好機會，於是千方百計挖出蓮恩大學時的雜交性醜聞，準備阻止她獲得提名，若總統一意孤行，則他將會在副總統提名審查委員會上給她好看；但提名審查委員會成員必須兩黨各半，正巧年輕不諳政治黑幕的民主黨籍參議員韋伯斯特（Christian Slater 飾演）表示對蓮恩的性醜聞相當不以為然，於是朗尼恩便以共和黨主席身分將民主黨籍參議員韋伯斯特圈選進入提名審查委員會，表面上演出一場跨黨派提攜大公無私的好戲，其實私底下仍然是拉幫結夥黨同伐異，而蓮恩也早已嗅出形勢對己不利。

在朗尼恩的策略推動下，原本以為只要阻礙作業一切順利，媒體大肆炒作繪聲繪影，蓮恩聲望直線下挫，就會連帶影響到總統，倘能就此令總統揮棄蓮恩重新提名州長海瑟威，不僅給總統難堪，也助了老同學一臂之力。結果蓮恩寧願任媒體炒作報導，硬是不在提名審查委員會上做出任何回應，她的理由是：「她在私領域的個人生活，只要不違法，絕不容國家干涉。」

這是一個在自由民主、講求人權的社會中極其正當，即使共和黨也難以反駁的理由。本來國會就是屬於國家（state）的權力機構之一，在行使總統所提人事案之審查權時必須遵守一定的程序及範圍——你可以質疑她關於墮胎合法化之類關乎公共政策的政治主張，卻不能質疑她年輕時和多少人發生過性關係！當國會執意要對其人身範圍質詢時，其所突顯出的意義已不僅是蓮恩個人的私領域受到侵犯，而是所有人民的隱私權都將受到公權力的侵犯。一個人權社會怎能容許這種事情發生？《全民公敵》[1] 的例子再清楚不過。

1──《全民公敵》原片名為《Enemy of the State》，若片商有政治學常識，知道「State」一詞與「政府」有所區別，實應譯為《國家之敵》才是，居然譯為「全民」，讓本片的拍攝立場登時轉到對立面去！這個離譜的錯譯乃使得此片的政治性被完全消解而只剩下娛樂性，可見片名對內容的指涉意含在解讀一部電影時有多重要！

上述這個政治正確便是蓮恩的護身符，只要她在審查會中一再堅持只談政策理念，不談個人隱私，即便是天王老子都無法阻止她獲得提名。因此共和黨的策略便是私底下藉由媒體，從電視到網路全面散播蓮恩與兩個男學生性交的照片，企圖以媒體輿論、社會道德、人民觀感為武器，迫使蓮恩或總統在受不了四面八方的壓力之下做出改變初衷的決定。

但是編劇兼導演洛‧路瑞（Rod Lurie）在這裡耍了個詐，他刻意安排了一個矛盾：如果蓮恩確實年少荒唐過，那麼她如此拒不接受國家公部門的質疑，也不對媒體做任何回應容或有其理念堅持；可是到後來，在海瑟威惡行被揭發，朗尼恩被反擺一道狠狠退出，蓮恩提名幾可確定之時，導演竟安排她向總統交心，提出證明說其實她年輕時沒有搞過任何雜交的性行為，那張 3P 性交照片中的女主角不是她！然後在己方形勢一片大好之際，反而更「退」一步，婉謝總統提名，在總統提交國會同意那天跑去華盛頓紀念碑慢跑，讓總統在國會當著全國媒體之面，以極具正義、得理不饒人的姿態罵跑一敗塗地、倉皇卑瑣的朗尼恩參議員。結果蓮恩不僅贏得政治家的美譽，同時仍舊在總統的堅持下獲得提名，參議院還全院起立鼓掌通過，包括那個「後來發現了真相」的民主黨嫩雞韋伯斯特。

且看這動人的最後一幕：蓮恩在慢跑途中停下休息，她的先生（幕僚？）接到來自國會現場的電話，轉告她說提名案已經通過的消息時，蓮恩雙手拿著毛巾，一抹臉，眼睛望向遠方（應是白宮的方向），嘴角按捺不住一絲得意的淺笑，淡淡地說了聲：「I know.」

然後電影結束。

而台灣本地的媒體影評在解讀本片時竟一面倒地為蓮恩抱不平，許多自以為進步開明的論述紛紛出籠：有強調女性參政大不易者，有認為政治人物私生活與治國能力不應混為一談者，還有主張公眾人物的私人領域應該受到保護者。第

1214期《時報週刊》的專欄文章便認為上述矛盾是編導的敗筆，應當「安排瓊‧艾倫不必向任何人告白過去，即使總統問起也不必。就算副總統好玩亂交又怎麼樣？」這些明顯的誤讀令我十分納悶：這是怎麼回事？這片子與女性主義何干？難道沒有人看出來導演洛‧路瑞這樣安排是別有用意、別具深意嗎？難道此片的片名「爭鬥者」（The Contender）所指涉的對象竟然不是主角蓮恩而只是對手朗尼恩？

在本片的劇情中，蓮恩一直處於挨打接招的情境中，導演並無絲毫表現出她的政治心機、手段，等於是塑造了一個楚楚可憐的女參議員形象以吸引觀眾同情；對比朗尼恩陰狠地窮追猛打，一個弱勢的女性還能怎樣？當然只有忍氣吞聲、含淚不語，這是導演迎合觀眾的期待心理。但是別忘了蓮恩出身政治世家，父親是曾做過州長的老共和黨，她也曾經是乖順的女兒，但從政之後卻反叛了父親的政治理念、保守價值，也反叛了共和黨成為民主黨人，然後一路幹到參議員，成為資深國會議員，還獲得總統青睞要提名成為副總統，這樣的從政資歷，會是個只有理念堅持沒有任何政治算計的韋伯斯特死樣嫩雞？

當然不是。

上述那個刻意的矛盾正顯示出蓮恩的堅持有其更深沈的政治動機：因為她自己從頭到尾就明白自己年輕時沒幹過那樁荒唐事，卻寧願被抹黑也不願加以回應、辯白，倘若扮豬吃老虎的傑克森總統沒有掌握海瑟威州長做惡的證據（顯然動用到國安系統的特務們打擊政敵），她可能連參議員身分都不保，還會被安上洗脫不掉的污名；但結果卻是反敗為勝，而且是大獲全勝，這不能不說是蓮恩在拿自己的政治生命在做賭注，這絕對是一流的政治「爭鬥者」（The Contender）！她是否有搞過性雜交的真相早已無關緊要（朗尼恩真正要的打擊對象根本不是她，是總統傑克森！），如果她傻傻地去和朗尼恩對質，提出各種證據爭辯，那是正中朗尼恩下懷，不但真相愈辯愈不明（辯輸的結果不必多說，即使辯贏了，朗尼恩一樣會去找她別項晦氣——不，他根本已經同

時進行好幾波的打擊行動了；更別說不論輸贏，在辯論纏夾的過程中已先輸了身段氣度名望），更將因此證實她的政治段數太低，果然不適任國家副元首。

在「不論怎麼做最壞的狀況都是一樣的」這種思考之下，一流的政治鬥爭高手當然要賭大的。她先找到自己的女性立場護身符（居然還吸引到朗尼恩妻子的暗中支持，可見此盾牌確有實效），以不變（辯）應萬變，待有機會翻身之時，卻更高明地以退為進，讓別人去打擊對手，自己全面獲取政治果實。整個過程中的種種選擇考量絕沒有一項是在堅持什麼崇高的政治理念或理想，絕對不是！這只是一場高明與拙劣、偽君子（以傑克森總統為首）與真小人（以朗尼恩參議員為首）的政治鬥爭的示範而已。孟子說：「好名之人，能讓千乘之國。」這話反過來說也是一樣（專好權位之人，還會在乎名聲被抹黑嗎？），《老子》看得更清楚、說得更明白，不是嗎？

只有這樣純粹以權力遊戲、政治鬥爭的觀點來看，導演洛・路瑞在劇情上所呈現的那個矛盾，以及結尾瓊・艾倫跑步、擦臉、遠望、應答的那場戲才得以彰顯出其意義，也才能更深刻地反應出美國政治的現實本質，此片之精彩即在於此；但它同時也是一部危險的電影，因為它混淆了社會的價值判斷。對於一個在政治文化上習慣以道德帽子扣人的台灣社會而言，其風險毋寧更高，因為當我們不管是政治專業或電影專業者，如果竟然看不到這一層（還說那是編導敗筆！），而只能就幾個主要角色及事件的發展便開始拿性別政治的濫調或嗆俗的道德名詞亂套，像在現實中支持某些特定立場的政治人物一樣狂熱地支持片中的主角，以為自己多麼深入這部電影，其實除了顯示出其個人無知地深陷於電影的情境之中無法自拔之外，更殘酷地揭露了我們這個自誇民主已經如何如何進步的社會，在政治文化上竟是如此淺薄短視的危機。

2001.07.17

《謎霧莊園》裡的遊戲規則

——看勞勃·阿特曼如何翻新尚·雷諾瓦

「乏味的並不是故事本身，而是說故事的方式。」——尚·雷諾瓦

1930年代，一處煙重霧鎖的歐洲莊園，三天兩夜的貴族聚獵，尊貴賓主人人貪享錦衣玉食驕奢淫逸紙醉金迷，貧賤奴僕則穿梭其中處理骯髒勞煩的粗活，而看似氣派華麗的宴會實則暗潮洶湧，最後居然有人命喪莊園⋯⋯

這樣的電影本事既符合1939年法國導演尚·雷諾瓦（Jean Renoir）的電影《遊戲規則》（La Règle du jeu）的劇情，拿來描述2001年美國導演勞勃·阿特曼（Robert Altman）的電影《謎霧莊園》（Gosford Park）似乎也頗為貼合。然而尚·雷諾瓦在當時是採取寫實的手法拍攝《遊戲規則》，甚至找到一個貨真價實的貴族——奧地利封邑史塔杭堡的公主——諾拉·葛萊歌（Nora Gregor）飾演女主角克莉絲汀；其本意只是要「取悅觀眾」（《遊戲規則》片頭字幕明言「純屬娛樂」），結果卻引起觀眾的反感，因為影片率直地揭露了當時法國社會的生存真相：「它溫和的外表下抨擊的是整個社會結構⋯⋯讓人們發現自己的問題。」（《尚雷諾的探索與追求》，遠流出版）

二次大戰期間拍攝的《遊戲規則》，被認為是侮辱國人的「傷風敗俗」，廿年後尚·雷諾瓦卻因這部片被推崇為具有敏銳的洞察力。六十年後的勞勃·

阿特曼想拍同樣的故事題材，在寫實的目的性或必要性已不存在的當代，他卻戮力經營出一個極為精緻細膩的時代感，其用意恐已不僅在呈現他所說的：「上層社會的生活通常枯燥無聊，下層社會的生活才真正充滿生命的活力。」甚至更在於表達出某種根植於人性深處的、人在面對事物時的反應；這些反應一方面必須貼合時代，另一方面卻又必然超越時代，因此我們才得以在觀賞六十年前的故事時赫然發現自己在當下所面對的問題。

由於這個緣故，勞勃‧阿特曼的《謎霧莊園》已註定不同於尚‧雷諾瓦的《遊戲規則》，故事雖然大略相同，但說故事的方式卻是大異其趣。如同所有寫實主義電影的特色：《遊戲規則》主要的技巧是以廣角、深焦、長鏡頭的運用，結合攝影機運動與精細準確的演員走位調度，架構出莊園賓客及僕役間錯綜複雜的關係。由於拉長了景深，場景畫面的層次就變得異常豐富，一個場景可以同時上演多場戲：比如前景是女僕莉茜的憤怒老公舒馬謝正追逐著情夫馬索，沙發後方則上演著女主人克莉絲汀主動攀談丈夫的情婦珍妮薇，而右邊樓梯接著走下愛慕克莉絲汀的飛行員朱希俄與開解他的好友奧大福，同時左邊的廳門外男主人拉謝涅則正要走進大廳來撞見所有的一切；可預期的是所有人都將不斷地因為這種類似分子碰撞的「布朗運動」而各自改變其神色、言語、態度及反應，而所有這些細微的改變觀眾都能毫無障礙的理解──這不正是人類社會恆久不變的遊戲規則嗎？

從賓客赴宴、齊聚用餐，到野外獵兔、莊園夜宴，《遊戲規則》讓我們彷彿參與到一個極其複雜的人事網絡，卻又不致搞不清楚或漏失所有角色與事件關係的來龍去脈，這當然是尚‧雷諾瓦的影像功力：他完全做到自己的好友、電影理論大師安德烈‧巴贊（Andre Bazin）所說的「讓攝影機像一個隱形的客人」（尚‧雷諾瓦即是以《遊戲規則》此片獻給巴贊）。這種擬人化的調度，常常在一個場景容納了好幾組不同的人物關係與焦點變換（前景、中景、後景人物此起彼落地出沒），讓影片節奏決定在演員身上，而非剪接或其他因素。

不論是獵兔的外景或是宴會的內景，處理那樣一個上流社會活動的寫實性是具有相當難度的，而一旦寫實的程度做足了，震撼的力道也是難以估計的。這也是為什麼當時的法國觀眾看完電影會覺得難受不自在的原因：沒有那種資本主義造成的社會階級差距，沒有那種國族意識形成的軍事擴張主義，二次世界大戰根本不會發生。而法國乃是二次大戰中最抬不起頭來的國家之一，《遊戲規則》在貝當政府即將投降德國前夕，把戰前法國社會墮落虛偽的嘴臉、金玉其外敗絮其中的腐化生活，統統翻出來攤在法國人自己面前，如同張愛玲那個著名的爬滿蝨子的華服意象，面對一個個醜惡難堪的謊言，誰不會感到坐立難安呢？

同樣是呈現那個時代背景，勞勃·阿特曼的《謎霧莊園》則是把場景搬到了英國鄉間。如上所述，既然本片對寫實的要求主要在於時代感的建立，而非宴會人物穿梭流動的真實場面，類似尚·雷諾瓦那樣層次細密的演員調度便很少出現，而是以簡單且細碎靈活的短接鏡頭（short cuts），去呈現每一個私密黑暗的宴會角落裡，角色之間私下的肉體關係或情感交流。檯面上的社交應對只成為必要的對比、伏筆、交代或過場，也就不需要那樣的景深去鋪陳人物的群己關係，而觀眾自己也可以用想像去補足那未加描述的部份。

儘管在故事架構上兩片的相似度幾達 80%，但尚·雷諾瓦特意安排了一個象徵中產階級的關鍵角色，以引爆表面上的粉飾平和；勞勃·阿特曼卻刻意將莊園分為樓上及樓下兩個階級社會，兩方截然分明，雖處在同一空間，彼此卻不相了解，而一旦有所跨越，遺憾或悲劇隨即發生，戲劇張力固強，但有時不免太著痕跡。

比如艾蜜莉·華森（Emily Watson）飾演與莊園老爺有染的女僕，怎麼看都是個精明幹練的聰明女人，居然會在賓客面前失去分寸，暴露與老爺的關係（違反樓上的遊戲規則），不但在這個莊園再也待不下去，使老爺無顏再見賓客獨自上樓，更間接製造了謀殺的契機。雷恩·菲立普（Ryan Phillippe）

飾演從好萊塢來的演員，假冒成導演的司機混入僕役的樓下社會，搞上空虛的女主人克莉絲汀・史考特・湯瑪絲（Kristin Scott Thomas）後，卻被艾蜜莉・華森教訓耍弄；後來他身分曝光回到樓上的世界，卻還想以朋友身分要求樓下的人給點好臉色，馬上就遭到譏諷：「你不能兩面討好」（違反樓下的遊戲規則）這雖顯示了階級意識之嚴格劃分，卻也不免流露道德教訓意味。從這些處理即可看出勞勃・阿特曼為了戲劇效果而簡化社會現實，片中服飾器皿再如何考究，本質上其實是非寫實的。

只是這其實無可厚非，正如尚・雷諾瓦所說：「乏味的並不是故事本身，而是說故事的方式。」勞勃・阿特曼如果竟然想用尚・雷諾瓦的方式重說這個故事，那麼這電影之乏味也就可想而知，所幸他畢竟也是個大師級的人物，《謎霧莊園》比《遊戲規則》呈現了更多對於人性的洞悉：老貴婦瑪姬・史密絲（Maggie Smith）在獲知莊園老爺被謀害時的反應無情冷血，與老傭婦海倫・米蘭（Helen Mirren）與私生子相見卻不能相認的哀痛欲絕，成為明顯的對比。勞勃・阿特曼既將刻劃的重點鎖定在眾生百態，不在場景或人物關係，那種人類共同情感的感染力也讓此片顯得溫熱無比。

《謎霧莊園》之前的幾部電影，勞勃・阿特曼便曾反覆嘗試以「短接」的手法去呈現多線敘事以及複雜的人物關係，雖然評價不一，到底還是能維持個人風格。比如 93 年的《銀色性男女》(英文片名就叫 short cuts，《短接》)，改編自瑞蒙・卡佛（Raymond Carver）的短篇小說集《浮世男女》，雖然影片的氛圍並未超越原著，但這種短接手法卻很適合處理繁瑣細碎的角色劇情，常常比平鋪直敘的方式更能撼動人心，相信每個看過此片的觀眾都能自行拼貼出一幅美國社會空無淒冷的浮世繪。94 年的《雲裳風暴》(Ready to Wear) 則是一則諷刺歐美服裝時尚界種種光怪陸離的辛辣小品，可惜此片對於短接手法的嘗試太過零散跳脫，大師的參半毀譽似也由此開始。96 年的《堪薩斯情仇》(Kansas City)，是出生於堪薩斯市的勞勃・阿特曼懷鄉之作，他懷念那個城市的一切，而我們看到的則是他所耽溺的那一切，從爵士樂、黑幫火拼、

早期美式民主選舉的政治文化，到街頭孩童，甚至南方口音，那是大師以堪薩斯為主題所拼貼的另一幅浮世繪。

98 年的黑色喜劇《藏錯屍體殺錯人》(Cookie's Fortune)，企圖以一個事件為核心，分別去描繪每一個事件關係人的態度及反應，算是提前為《謎霧莊園》的編劇暖身。2000 年的《浪漫醫生》(Dr. T and the Women) 則展現了比較成熟的一面，這次他反過來以李察·吉爾（Richard Gere）這個婦產科醫生為中心，去描繪圍繞在他身邊的所有女人，李察·吉爾以為自己能處理身邊所有女人的問題，到頭來卻發現他唯一能夠處理的問題，根本就只是幫女人接生這一件事而已。雖然李察·吉爾的表現乾澀不已，但細心的觀眾應該不難發現：以這種短接的手法呈現眾生百態倒是再合適不過。

累積了這許多經驗，《謎霧莊園》可說是一個成功的總結，勞勃·阿特曼不僅沒有被複雜的多線敘事綁住，反而找到了一種非常合宜的方式──以短接的手法──來說一個已經被尚·雷諾瓦說得非常好的故事，同時還呈現出關懷人世的通透哲理；而且這種說故事的方法似乎還能夠不斷推陳出新，這對已八十高齡的勞勃·阿特曼或是觀眾而言，都是一種難能可貴的福氣。

※ 本文刊於 2003 年 1 月號《張老師月刊》

反叛的極限

——看《叱吒風雲》如何處理六〇年代美國黑人的文化記憶

「一旦國民會議變成布爾喬亞劇院，布爾喬亞劇院就該變成國民會議。」
—— 1968 法國五月革命牆上標語

在看過 96 年瑪麗・哈倫（Mary Harron）的電影《我射殺了安迪沃荷》(I Shot Andy Warhol）之後，我一度以為這是最後一部六〇年代的電影了。緊接著九〇年代末的幾部電影似乎也證實了我的看法：從 97 年的《不羈夜》（Boogie Nights）、《1997 情色風暴》(Larry Flint)，到 98 年的《54 激情俱樂部》(54) 及《絲絨金礦》(Velvet Goldmine)，一路看下來，都是以七〇年代為主要故事背景的文化懷舊或傳記電影，彷彿人們真的已將六〇年代視為一種已可不再懷念的過去；《不羈夜》所引起的熱烈迴響，似乎宣告了嬰兒潮世代的人物即將退出舞台，七〇年代的懷舊熱潮開始登場。結果堪堪到了 2000 年，瑪麗・哈倫又拍出《美國殺人魔》（American Psycho），居然懷念起八〇年代來了——七〇年代的熱潮消退竟有如是之速？——我不禁開始懷疑自己之前的想法。

一直到了《叱吒風雲》(Ali) 這部以拳王穆罕默德・阿里（Muhammad Ali）為主角的傳記電影出現，我才確信這項關於六〇年代的文化建構工程將會不斷持續，並且已經超越時間，成為最容易被辨識的時序背景或最被廣泛理解的文

化要素之一。

作為一個黑人運動明星，穆罕默德‧阿里當然不可能像馬爾坎‧X或馬丁路德‧金恩那樣，對黑人民權運動投注全部的心力甚至犧牲自己生命。但所有一切當時美國社會對於黑人的種族歧視，阿里也和其他黑人一樣被迫承受（完全沒有九〇年代籃球大帝麥可‧喬丹那種待遇）：巴士上的黑白自動分座隔離，以及夜晚跑步時警車跟隨在後的關切：「年輕人，你在跑什麼？」影片中這些淡淡的控訴，具體而微地呈現了當時黑人的社會處境及氛圍。

1964年，阿里擊敗桑尼‧李斯頓（Sonny Liston）登上世界重量級拳王的寶座，但這頭銜不但沒有帶給他多少幫助，反而因為與馬爾坎‧X過從甚密而被當局盯上，甚至成為被整肅的目標之一。導演麥可‧曼（Michael Mann）藉著旁人之口告訴阿里，也告訴我們：當局或許不怕馬爾坎‧X，因為他本來就是政治人物，但是阿里不是，他是第一個受到全民喜愛的黑人運動明星。

當局先是藉由越戰徵兵來整阿里，要徵召世界重量級拳王去打越戰，等於是將國寶直接送往焚化爐，提出這項徵兵計畫的人本身就有叛國之嫌。阿里一旦被送去越南，不論生死，他的拳擊生命都等於是斷送了，但是阿里拒絕越戰的理由顯然超越了國家層次：「沒有任何一個越共會叫我黑鬼。」這是片中從頭到尾饒舌聒噪、喋喋不休的阿里第一次展現他人格上偉大的一面，這句脫口而出的話語也震撼了當時的美國社會，使阿里開始失去保守輿論的支持。

阿里在拒絕徵召之後，以國家為名的一切整肅行動次第展開：先是拔去他的拳王頭銜，吊銷他的比賽執照，讓他無法參賽，這段期間不但是他生涯的黃金時間，同時也將使他失去收入，堂堂拳王只得被迫賣起拳王漢堡；接著檢察官對他提起公訴，法官依違反兵役法判處最重的五年牢獄及一萬美元罰鍰之刑，阿里自然要求上訴；最糟的時候，甚至被他所敬愛的黑人回教領袖以利亞‧穆罕默德（Elijah Muhammad）逐出黑人回教組織。阿里所屬的這個教派雖然

抗拒白人種族歧視，但也同時抗拒馬克思主義，認為那不過是另一個白人的政治思想，他們秉持的是黑人資本主義；這個教派至今仍在某些黑人社區推動戒毒工作，其政治立場較為溫和而保守，初期主張暴力手段的馬爾坎‧X自然無法見容於這個教派。

諷刺的是，這位和馬爾坎‧X交好後來又和他翻臉的黑人回教領袖，也曾因為拒絕參加二次大戰而入獄；甚至馬爾坎‧X於1965年在四百名支持者的眾目睽睽之下遭到槍殺的事件，也跟以利亞‧穆罕默德扯上不少關係；本名凱修斯‧克雷（Cassius Clay）的阿里，其取得拳王頭銜後的新名字穆罕默德‧阿里，還是這位黑人回教領袖取的哩！

一年一年時間過去，一方面隨著人們對阿里的淡忘，阿里對黑人民族的影響力已無法轉化到政治上；另一方面美軍在越南戰場上的節節失利，使得在輿論開始轉向的壓力之下，當局決定取消整肅的行動，阿里終於在1971年被認定無罪。

1974年，已經三十二歲的阿里，為了索回那原本屬於他的一切，在原稱剛果的非洲「黑暗之心」薩伊首都金夏沙，接受拳賽經紀人的安排挑戰當時的年輕拳王喬治‧福爾曼（George Foreman）。由於福爾曼身材壯碩，又比他年輕，賽前他的繼任妻子非常擔心，質疑他為何甘冒生命危險做別人的吸金及宣傳工具，而影片中的這個「別人」，除了經紀人、拳賽的舉辦者，甚至還包括薩伊總統莫布杜。但阿里以行動及智慧證明了他不會永遠被壓住，不管那壓住他的力量是什麼。他以計分獲勝擊敗喬治‧福爾曼，重回世界拳王寶座，估計造成「別人」的損失高達一千萬，而阿里則失去了他的妻子，雖然他身邊永遠不缺女人。

回顧整部影片，你會發現前半部黑人民權運動背景下的社會氛圍，到了後半部只剩下阿里一人獨自為其個人處境奮戰。它不像《阿甘正傳》（Forrest Gump），從頭到尾讓阿甘荒謬地去參與每一個當代美國人民記憶中的歷史場面，這樣塑造出的文化吸引力或召喚的力量是十分強大的，強大到足以獲得六

項奧斯卡金像獎以及三億美元的票房。而《叱吒風雲》卻只能靠著威爾·史密斯（Will Smith）的動人演技來支撐整部影片，開場長達數分鐘的黑人夜總會演唱與六〇年代美國南方的社會現實交叉剪接，及片末阿里在金夏沙街頭巷弄中跑步時所見到的，他的黑人同胞在非洲母大陸的生活環境（對比阿里接受莫布杜晚宴款待時，其總統府中的帝王級擺設，控訴的作用不言可喻），這兩場戲中 MTV 式的炫技雖然無法討好亟待敘事的觀眾，卻呈現出導演對整個時代氣氛的掌握甚至耽溺。以六〇年代為主要背景的電影多不勝數，這種處理卻是十分地罕見而別具意義。

拳王阿里在那樣的時代，直率地碰觸整個社會的保守價值觀，促使他必須與隨之而來的種種國家暴力形式奮戰到底，等於是從政治極不正確，一路打到今日的政治正確，阿里的成就才能與他付出的代價同獲肯定。但是從今日回顧往昔，如果不願去醜化如今仍然強大無比的壓迫體制，似乎也只有一首首的謳歌方能表達憐憫。

這就是《叱吒風雲》反叛的極限：將更具批判性的敘事觀點模糊化、曖昧化，沒有任何角色是國家暴力的化身，國家對個人壓迫的不義隱身在一個個無面孔但也需要吃喝拉撒的監聽監看幹員身後，避免碰觸似乎已無必要再去碰觸的社會及歷史爭議，讓所有奮戰之後的榮耀歸於主角阿里一身。雖然從頭到尾我們看不到他所要還擊的真正對手，但這無疑是一個聰明的做法——因為已經沒有必要讓胡佛現身跟阿里對打。

六〇年代是個反叛的年代，所有當代的工運、學運、婦運、弱勢團體與少數民族運動，以及政治經濟理論，無不在這個時期次第開花結果；但是這個「反叛的極限」卻很適合在四十年後的現在用作呈現那個時代的美學理論，它讓我們可以輕易地接近並接受那個時代，卻不致忘掉那個時代的所有醜惡不堪與不公不義。

而作為一部好萊塢出品的娛樂片，《叱吒風雲》也沒有讓我們失望：幾場拳

賽的拍攝手法比之八〇年代喧騰一時的電影《洛基》系列呆板的現場轉播式拍攝要來得更具張力得多。威爾‧史密斯的演技充分展現了拳王的語言天分及情感厚度，全片演來層次細密一氣呵成，是觀影最大樂趣；比之《震撼教育》（Training Day）中飾演惡刑警的丹佐‧華盛頓（Denzel Washington）亦有過之無不及，雖然本屆奧斯卡金像獎最佳男主角給了後者，但威爾‧史密斯在此片中的精采演出不容抹煞。

老牌演員強‧沃特（Jon Voight）則是另外一個驚喜，由於好萊塢高超的化妝技巧，若非特別留意演員表，一般很容易忽略；他飾演的資深運動播報員Howard Cosell，與阿里在人前互相嘲弄譏諷，甚至叫囂謾罵，但人後卻是情同父子溫馨無比。阿里的官司勝訴後他第一時間打電話告知，短短幾句關懷愛護之情溢於言表，這種男性情誼也是導演麥可‧曼自《烈火悍將》(Heat)、《驚爆內幕》(Insider) 以來所一向擅長。

從馬爾坎‧X、馬丁路德‧金恩到以利亞‧穆罕默德，從伊利諾、密西根到邁阿密，從甘迺迪、詹森到尼克森，《叱吒風雲》形塑並歌頌了一個時代，藉著歌頌一個英雄──拳王阿里。如同1968法國五月革命時那句著名的牆上標語，當國會變成黑白種族問題的拳擊場，他就把拳擊場變成國會，在那裡一次又一次地擊碎反對者的眼鏡，贏得所有人的支持。

不管喜不喜歡，六〇年代都會是廿世紀最迷人也最具影響力的年代。

※ 本文刊於 2002 年 9 月號《張老師月刊》

天真的代價

──探尋《沉靜的美國人》跌倒的原由

「你是一位克倫斯基……我相信你的誠意，但是你太天真了！」──1974
年季辛吉與葡萄牙外交部長薩雅雷斯的談話，《Foreign Policy・里斯本與
華盛頓：葡萄牙革命的背後》

《沉靜的美國人》（The Quiet American）絕不是一部越戰電影，因為當那「沉
靜、天真，其實卻工於心計的」美國特工艾登・派爾（Brendan Fraser 飾演）
落入越南人圈套之時，越戰還沒有發生，法國人還掌握著北緯十八度以南的印
度支那。

《沉靜的美國人》也絕不是一部反美電影，更精確地說，這部片絕沒有簡單到
只把美國人塑造成年輕、無知又愚蠢的刻板印象就以此為滿足，因為在這部電
影裡，比起天真的美國人派爾，男主角資深英國記者湯瑪斯・弗勒（英國老牌
影帝 Michael Caine 飾演）可能還更天真一些。

然而《沉靜的美國人》卻可說是一部以越南為背景卻見不到越南的電影，因為
電影裡關於越南的地理人文風物土俗等任何面向的細節，除了必要交代的場景
之外，幾乎完全未加著墨。越南只是提供了派爾及弗勒彼此爭奪越南女子鳳
（杜海嚴飾演）這個三角關係上演的舞台，根本不是導演所欲加以呈現的重

點，我甚至懷疑此片在越南拍攝的必要性！

相較於格雷安・葛林的原著小說，我相信這是菲力浦・諾斯導演將其改編成電影最重要也最耐人尋味的差異點。

在葛林的小說裡，弗勒是一位上了年紀且老於世故的尖酸犬儒。他在遇到派爾之前，一直是個堅持中立、不涉入越盟與法國之爭的報社特派員，因之他幾乎無視於自己所居住的卡提拿街或大陸飯店，也無視於西貢或河內的異國風情，甚至派爾一度陷入的低級妓院！弗勒根本不在乎他身處的越南正面臨何種處境，或者將會遭遇到什麼命運，他只要鳳在他身邊，守到他老死斷氣為止。

這樣的弗勒在面對派爾正大光明卻又步步進逼的奪愛行動時，開始發生了轉變。從一開始就應該一直存在弗勒身邊的助理杜敏克斯，在小說中段才正式被介紹出場；葛林直到弗勒漸漸驚覺自己陷入某種危機時才開始描述他身邊這個東方人，這時弗勒整個自白敘述的語氣以及其眼中所呈現的事物逐漸改變，他環顧四週認真思考他的處境，計算他的得失，包括派爾成功的機會、鳳追求幸福的條件以及越南的戰爭局勢──這正是他涉入某一立場或選邊站的開始！

只有在這種時候，耳目全開，他的記者專業才真正發揮了作用。此後他聽從杜敏克斯的建議去見一位韓先生，逐漸察知派爾的陰謀，而同時派爾的奪愛行動亦已幾近成功。弗勒於是帶著絕望與挫敗的沉重心情，參與了一次由杜英機長駕駛 B-26 轟炸機的戰鬥行動，這次行動幾乎將他封閉已久的內在淤積全翻了出來。杜英機長後來告訴他：「人人都必須參與某一立場，如果他不想失去人性的話」！

於是在派爾策動了一次死傷無數的恐怖爆炸案之後，彷彿生平第一次看見戰爭殘酷景象的弗勒決定與韓先生那幫越南人勾串，設計誘殺了派爾。至此弗勒可說已完全違背自己的原則，卻連自己站到哪一邊都不知道了。

葛林原著小說的精采之處即在此：透過弗勒第一人稱的敘述，隨著情節的推演，讀者完全可以進入弗勒的心理意識層面。原本他只是個婚姻破裂自我放逐到異鄉的孤憐老頭，到東方來的目的原是「為了與死亡相伴」，結果卻找到了鴉片及鳳這個情感及肉體上的依靠。對他這個尖刻且虛無的犬儒者而言，什麼殖民戰爭、國際政治、異國文化，甚至宗教信仰，不過是糞土雲煙，根本不值得投注任何熱情；然而當派爾這個強勢的情敵出現，不但危及了他整個人生，更影響到他的道德判斷及處世原則，於是他所有的觀察敘述、行為抉擇都逐漸滲入了自己的好惡判斷，他再也不能做個冷眼的旁觀者了！

但是小說的精采，在影像的呈現上卻遇到了一個困難。

小說可以輕易（相對於電影語言而言）做到外在客觀環境與內在經驗的互相對應彼此印證，比如放著那具有誘人東方情調的妓院不加任何描述，以表現弗勒的視而不見漫不在乎，而傾全力去把一個飛機轟炸的殘酷場面營造成主角復仇心思受到強烈啟發的暗喻，再怎麼天真的讀者似乎也能夠透過這樣細微轉變的敘事方式體會到主角所經歷的巨大衝擊。然而在影像的處理上，既要顧到戲劇情節，又要表現出上述這點，同時還要維持全片影像調性及氛圍的統一，這對任何導演來說，恐怕都是個嚴苛的挑戰或要求。

面對這個改編上的難題，曾經以《愛國者遊戲》(Patriot Game) 和《迫切的危機》(Clear and Present Danger) 聞名的澳洲導演菲力浦‧諾斯，大膽捨棄了場景呈現與角色心理之間複雜的相互印證，而選擇以他所擅長的情節敘事為主，來呈現這高度政治化的三角關係，不能不說是個具有自知之明的做法。

於是除了開場在西貢的達可橋邊夜景，弗勒以旁白娓娓道出他對越南的依戀心境，以及那個搭景頗為繁複卻出現不到十秒的妓院場景，我們再也找不到任何一幕可供學者薩伊德歸為東方主義的批判材料。甚至連弗勒坐上杜英機長的 B-26 轟炸機那場至為關鍵的戲都刪了，猜想可能是出於製片的考量，菲力浦‧

諾斯畢竟不是史蒂芬‧史匹柏。

於是整部片其實不過是派爾與弗勒在室內、或在碉堡內、或在瞭望塔內、或在酒館餐廳內、或在爆炸現場的爭執對談，偶而代之以鳳、或鳳的姊姊、或杜敏克斯、或法國警官維格、或戴將軍——那個派爾所欲扶植的第三勢力。

當電影把敘事情節的重要性拉高，並藉由傑出的演員表演，寄望觀眾能發揮高度的同理心、能從外到內徹底地理解並感受到原著所欲碰觸的人心之所以轉變的內在性因素，這不但是麥克‧肯恩施展渾身解數也達不到的任務，恐怕也顯現出導演的另一種天真，而這種天真可說是其來有自。

不論是薩伊德的《東方主義》或是杭廷頓的《第三波》，大抵都將二次大戰結束作為一個歷史的分段點，不同的是薩伊德將其視為「英法殖民主義消退，取而代之的則是美國以其全球霸業來填補後殖民時期的權力真空」；而杭廷頓則視其為全球第二波民主化的起始點，在歷經了自1958年開始的一段回潮（直言之就是逆流，以巴基斯坦、韓國、印尼、菲律賓甚至台灣的威權獨裁體制為代表）之後，才由1974年的葡萄牙革命再度點燃全球第三波的民主化。

有趣的是當葡萄牙推翻卡埃塔諾獨裁政權後，其臨時政府裡溫和派的外長薩雅雷斯到華府會見季辛吉時，居然被指責說他與十月革命被推翻的俄國總理克倫斯基一樣天真。言下之意是葡萄牙臨時政府若對共產黨手軟，一定也會跟克倫斯基一樣被左翼共黨奪權倒台，那是美國最不願意見到的事。

杭廷頓引述季辛吉指責葡萄牙外長的話中，隱然有將民主價值無限上綱，而肯定美國乃是全球民主化的標竿推手之意。他在書中甚至宣稱：「民主政體的擴張就意味著，世界的和平地帶也在擴大。」

無獨有偶地，薩伊德也在書中談到了季辛吉的一篇論文，內容則是關於如何辨

識東方與西方。季辛吉認為對西方而言，「真實世界乃是外在於觀察者的客觀存在……但是對於沒有經過牛頓科學革命的東方，所謂的真實世界乃是完全內在於觀察者！」

原來，這就是季辛吉眼中的天真！

沉靜的薩伊德指出季辛吉這樣的二分法，乃是以文化差異界定出東西方的戰線，然後「透過西方優越的知識以及各種配套措施」，使西方得以控制治理東方，「至於它的後果、各種敵意的區隔所需付出的代價，歷史上已經很清楚……」

薩伊德在此打住不願去翻歷史舊帳，葛林卻在薩伊德成書之前二十五年就已計算得清清楚楚：那派爾所推崇的學者哈定，不也是如杭廷頓一般，樂觀地瞅著中南半島嗎？二次大戰日本與希特勒結盟以後，法國維琪政權與日本狼狽為奸，在中南半島形成奇特的共管；為了打擊日本，美國甚至不惜扶植胡志明（海珊之笨由此可見一斑）。波茨坦協定將越南分成南北兩半之後，南越交還給法國，北越則是中國支持的越盟勢力，美國人不願支持舊殖民主義更不想見共產勢力擴張，這才有所謂第三勢力的理論。沒想到在奠邊府一役武元甲以重砲轟垮了舊殖民主，把法國人趕回歐洲，美國人只得直接跳出來取而代之而與胡志明相抗，此後更一步步跌入中南半島的泥淖，這種推廣民主的方式其代價甚至算到 911 事件及小布希攻打伊拉克的今天還算不完！

幸好葡萄牙革命成功，被季辛吉指責過的外長薩雅雷斯後來還成為葡萄牙總理，否則誰知道伊比利半島會不會演變成另一個中南半島！

派爾天真地相信了哈定第三勢力的說法，以為民主可以解放越南，為他們帶來和平及自由，但他卻毫不猶豫地選擇以恐怖的手段進行；弗勒天真地以為幹掉派爾可以阻止更多人命的犧牲，但事實上連他自己都分不清究竟有多少私心是

為了奪回鳳！這兩個在季辛吉定義下均屬認為真實世界乃是外在於自己的西方人（甚至包括那個研讀巴斯卡的法國警官維格），卻都在最後將自己完全交給了心中的上帝（不論是否為魔鬼所扮），結果不是成了「墮落前拯救論者」就是「墮落後拯救論者」。

在天字第一號大犬儒的美國作家安布羅斯‧比爾斯眼中，前者相信亞當的墮落乃命中注定，上帝早有拯救計畫；後者則相信亞當的墮落係出於自由意志，上帝只有在事後才能加以拯救。

眼尖的觀眾應該還記得派爾遭暗算時是向前還是向後跌倒的吧？似派爾這種「墮落前拯救論者」，一味堅持亞當是向前跌倒；而弗勒這種「墮落後拯救論者」，則堅持亞當是向後跌倒，不幸的是根據安布羅斯的《魔鬼辭典》：「連亞當本人都不去分析為什麼跌倒，只當是被隆隆雷聲開了個玩笑。」從葛林到薩伊德這樣從外部歷史一直推推推，推到宗教哲學，去分析美國人為什麼跌倒，又到底起了什麼作用呢？

難怪安布羅斯老來覺悟要跑去參加墨西哥革命！

※ 本文刊於 2003 年 6 月號《張老師月刊》

世界末日不會發生？

——從外部觀點看《魔鬼終結者》的內爆終結

「在世界末日到來之前，這個世界早已解體。」——尚‧布希亞（Jean Baudrillard），《波灣戰爭真的發生了嗎？》

在本文寫作的同時，阿諾‧史瓦辛格（Arnold Schwarzenegger）正宣布參選加州州長。

這是一個相當具有象徵意義的事件，打從阿諾‧史瓦辛格與「魔鬼終結者」(The Terminator) 的形象緊緊結合在一起開始，魔鬼終結者先是像個從末日世界回來警告世人的使者，然後居然反過頭來協助世人扭轉命運以遠離世界末日，一次扭轉不成再來一次。

1984 年，第一個魔鬼終結者 T-850（阿諾‧史瓦辛格飾演）從 2029 年的未來機器世界回來，準備終結掉反抗軍首領的母親莎拉‧康納（Linda Hamilton 飾演），結果被反抗軍首領派來的部下凱爾（麥克‧賓恩 Michael Biehn 飾演）成功攔截，T-850 失手，凱爾卻成了反抗軍首領的生父，成就了一個超越時空的亂倫寓言。

1991 年，未來世界的主宰天網派出更先進的液態金屬魔鬼終結者 T-1000

（Robert Patrick 飾演）再度從未來回來，目標則是終結掉年紀尚小的反抗軍首領約翰・康納（Edward Furlong 飾演），結果未來的約翰・康納派了另一個程式經過修改的 T-850 回來，T-850 協助康納母子反過來阻止了世界末日發生，不僅終結了 T-1000，也終結了天網，甚至終結了自己。

2003 年，成年的約翰・康納（Nick Stahl 飾演）以為天網既已終結，世界末日也沒有發生，正當他失去存在的意義而陷入悵然的空無之時，不料卻又出現了個比 T-1000 更先進的女性液態金屬魔鬼終結者 T-X（Kristanna Loken 飾演），準備終結約翰未來的妻子，同時也是未來反抗軍的副首領凱娣（Claire Danes 飾演）；原來在未來世界中，凱娣繼約翰死後成為首領，並且消滅了天網，天網則在毀滅之前派出 T-X；為拯救從前的自己，凱娣仍舊派了個 T-850 回來，在凱娣與約翰的合作下，世界末日得以「順利」發生，T-850 與 T-X 同歸於盡，而凱娣與約翰也得以順利成為人類反抗機器人統治的領袖。

但是世界末日根本不會發生。

從《聖經・啟示錄》開始，關於「世界末日」的種種議論及說法就不曾在人間止息，每當有重大災難事件發生，或是某些在數字上具有神秘意義的年份到來時，「世界末日論」就會被提出複誦一次，千禧年、911 事件都是近例；別以為這種說法是宗教團體的專利，全球政商企業界的預言家們每年都會提出警世明言，許多藝術家、享樂主義者甚至濫交吸毒者更是以生命為之奉獻，包括三不五時就會傳出的某某地下教派搞出的集體自殺，從奧姆真理教到法輪功都因此被冠上邪教之名；至於科學家，就連牛頓都曾提出過 2060 年將是世界末日的說法。

這些現象反映出人類面對未來常會產生一種茫然未知的恐懼，這種心理結構在個人層次既可以是一種對宿命的悲觀，也可能發展成積極改變未來的作為，然而一旦經過外部集體化的放大作用而被凝聚成為一種社會共識或是國家意志，

使得人人無所逃於天地之間，那通常便意味著真正的末日就要降臨

三部《魔鬼終結者》系列電影的出現，恰恰在全球歷史上與現實產生一種呼應甚至對照關係，一方面深刻地反映國際現實，另一方面也狠狠地反諷了這種以美國為核心的集體精神官能症、集體的物化以及集體的閹割焦慮，其規模當然也是全球的。

1984 年，美國總統雷根（與阿諾‧史瓦辛格同樣出身演員）連任成功，美蘇之間超過四十年的冷戰對峙已達到一個令人不耐且不安的局面，主要是因為蘇聯也正處在一個政局不穩定、領導人頻頻更換的狀況下：1982 年布里茲涅夫過世，安德洛波夫上台；1984 年安德洛波夫過世，契爾年柯上台；一直到1985 年契爾年柯過世，戈巴契夫上台，冷戰終結的曙光才真正開始浮現。

但在此之前的這段長達四十年的黑暗時光，加上雷根強烈的英雄形象以及蘇聯的政局不穩，在在使得核戰爆發的毀滅陰影猶如惡夢一般，在所有人的心頭揮之不去，任何一個失去警覺而麻木的人都將會遭到最嚴重的打擊──「I'll be back.」（世界末日必將到來！）魔鬼終結者 T-850 緊緊掐住美國人的脖子如此宣告。

「為了逃避真實性的巨變，我們選擇虛擬性的逃亡。」法國文化研究學者布希亞在〈波灣戰爭系列評論之一：波灣戰爭不會發生〉一文中，提供了我們一個絕佳的觀點，以理解 1984 年的《魔鬼終結者》所表現出美國人的集體絕望及其所具有的時代意義：銀幕上凱爾帶著莎拉‧康納逃亡，令美國人彷彿目睹自己的逃亡。這也說明了為何之前未被看好且阿諾其實也非主角（飾演凱爾的麥克‧賓恩才是）的《魔鬼終結者》會受到全球一致的矚目及歡迎，而阿諾也因此片崛起並走紅全世界。

1991 年，在歷經六四天安門民運、柏林圍牆倒塌以及蘇聯解體之後，冷戰時

代是結束了，但取而代之的卻是美國成為世界獨強，接續雷根上任的老布希其以警察天下為己任的作風及心態，充分展現在那年因海珊侵入科威特，美國決定攻打伊拉克的波灣戰爭中。然而軍事科技的發展以及媒體資訊的超載，早已使得戰爭脫離傳統的形貌，戰士看不見敵人也找不到目標，一切必須透過螢幕，然而伊拉克就這樣被美國打敗了，海珊就這樣把科威特吐還出來了，其虛擬的程度，甚至令人懷疑戰爭是否真的發生；戰爭再也不是以人為主體，反倒是科技（機器）成了戰爭的主體，而人類對戰爭也愈發失去了思索能力，這才是人類不知不覺走向自我毀滅的真正危機。

於是魔鬼終結者 T-1000 以更善變的外型潛伏在我們身邊，提醒我們：別以為世界末日已經遠離，它才剛要開始，而且一旦開始就會緊追著你不放！而魔鬼終結者 T-850 以拯救者的姿態出現，則象徵著潛藏在人性中的最後一股頑抗力量——「No Fate!」（我才不信！）由餐廳女侍搖身一變成為反抗軍首領之母的莎拉・康納，擔心美國人迷失在虛擬的假象宿命之中，於是用刀把這兩個字深深刻在他們心頭。

「任何未曾開始的都將以未曾發生終結。」這是布希亞在〈波灣戰爭系列評論之二：波灣戰爭真的發生了嗎？〉一文中所接櫫的規則，而《魔鬼終結者續集：審判日》(Terminator 2: Judgement Day) 則給了我們一個樂觀而肯定的答案：既然未來機器世界的主宰天網未曾開始，那麼它當然就會以未曾發生終結。

堪堪來到 2003 年，老布希的兒子小布希上台，由於千禧年剛過，接著又發生911 事件，小布希掌控全球最龐大的軍事機器卻抓不到賓拉登，竟不理會國際法的程序正義，轉而又把矛頭對準了伊拉克的海珊，在美國與恐怖分子彼此不受制約的軍事武力擴張陰影下，那股濃厚且熟悉的末日感受便又悄悄襲上美國人的心頭……

於是《魔鬼終結者第三集：機器的興起》(Terminator 3: Rise of the Machines)

中 T-X 的出現，就像是前一集中的 T-850，在體內的電路斷路之後，居然還能透過另一條途徑（備用電路）自動接通；天網在第二集中未被黑人電腦工程師戴森研發出來，不代表別人不能研發出天網，只不過推遲了十年而已。這表示世界末日終究還是會發生的，此路不通還有他路，只是時間早晚的問題。

布希亞在〈波灣戰爭系列評論之三：波灣戰爭不曾發生〉一文中又說：「我們的戰爭與其說是關乎戰士之間的對陣，不如說是關乎地球上頑抗力量的馴化。」意即那頑抗力量一旦被馴化，被編入某個秩序或體系中時，便不再需要戰爭了。一如《魔鬼終結者》續集與第三集中的 T-850 雖然不是同一個，但都必須經過馴化才能為人所用，亦不再有殺戮。因之以布希亞的觀點來看，整個魔鬼終結者系列所呈現的，不是終結者之間的對陣，而是彼此背後所各自集結的力量不斷地互相角力以馴化對方的過程。

T-X 以女性形象出場不啻為魔鬼終結者系列中的最大驚喜，然而全片根據此一設計所發展出的種種脫不開佛洛伊德式的性別或生殖的隱喻與巧思，企圖營造出驚心動魄的兩性大戰，雖然豐富了影評解析的層次與複雜度，卻在 T-X 開場時從女裝時尚玻璃櫥窗跨出的第一步就破了功：名模出身的克莉絲汀娜・蘿根因為長期穿著高跟鞋而明顯外翻的腳拇趾，也同時外翻了這一切虛擬與真實之間層層互涉的詭計。

對比續集中的 T-1000，T-X 顯然更加先進，然而這些機器人雖是朝著機器對人類行為的模擬及相似度而進化，在本質上卻是反人性的，反而較老舊的 T-850 比較接近人，並且能透過經驗學習而了解人類行為。即使 T-X 修改了 T-850 的電路，反轉了他既有已被人類馴化的電腦程式，使得他認知與行為產生不協調，而 T-850 竟能以人類才有的意志力扭轉自己，以關機重開的方式回復正常，並在最後千鈞一髮之際，引爆自己體內的氫電池而與 T-X 同歸於盡。正是這種內爆的力量終結了機器的世界，也終結了人類的無知。

全世界都知道卻很少有人注意：從 1947 年迄今，由芝加哥《原子科學家快報》雙月刊專為評估冷戰時代的核子危機所設立的「世界末日鐘」最近又被撥快了兩分鐘，由於 911 事件證明了恐怖分子開始敢於採取大規模的毀滅行動，加上小布希對於削減核武的消極態度，這個鐘現在指著 11 點 53 分，距離世界末日只有七分鐘。

由此看來，《魔鬼終結者》續集與第三集上映的時間緊追著美國總統布希父子發動的波灣戰爭，實在不能說只是個巧合。甚至可以這樣說：魔鬼終結者就是那個「世界末日鐘」，時時刻刻提醒我們正視人類的內爆危機，因為一旦爆發，那規模絕不會只是一顆氫彈而已。

另一個現實的問題是：當魔鬼終結者開始從政，你認為那鐘應該被撥快還是撥慢？

※ 本文刊於 2003 年 9 月號《張老師月刊》

附錄：魔鬼終結者系列型號考

———————

阿諾·史瓦辛格飾演之魔鬼終結者，經查官方網站，其型號應為 T-850，T-800 則為去除阿諾外皮偽裝之機器人，台灣版影碟之字幕翻譯將其型號改為 T-101 雖為錯誤但亦無不可，蓋 T-1000 及 T-X 都較其更為先進。有觀眾指 T-X 不如 T-1000 實為大謬，茲有數例實證：

1.T-1000 僅能局部變化以模仿物體之外型如手刀或尖針，無法模擬複雜之機械；T-X 則可局部變化出槍械、輪鋸等複雜之機械。

2.T-1000 的液態金屬其剛性不足，一旦外型遭到較大之破壞，短時間內雖能復原，但復原之前等於任人宰割；T-X 則是剛柔並具，軟硬兼施。

3.T-1000 僅能獨立作戰；T-X 還能更改其他機器聽其指揮。

T-1000 及 T-X 其實並無男性女性之分，因為其既能變換為男也能變換為女，只不過兩者由未來回到現今時，T-1000 首先碰到男性，而 T-X 首先碰到女性，此後便固定以其身分出現；他們亦毋須如 T-850 一般奪人衣物，否則多次戰鬥之後早就衣不蔽體。然而 T-X 比之 T-1000 雖較先進但幅度不大，T-1000 比之 T-850 其進步幅度則相對較大，是以 T-1000 才會比 T-X 予人更為深刻厲害的印象唄？

2003.08.08

《捕夢網》到底捕到什麼？

文評家唐諾曾在一篇〈入戲的觀眾〉文章中介紹他如何發現並開始閱讀葛林的小說，是「因為一個人的一句話，那是哥倫比亞的賈西亞・馬奎斯。」他說。接著他開始敘述那「宛如核分裂連鎖反應的閱讀經驗」，並提醒讀者：「下一本書在哪裡？下一本書就藏在你此時此刻正讀著的書裡面。」

電影的閱讀不太一樣：你看著一部電影，突然發現有那麼一段情節，或有那麼一個場景，甚至有那麼一個動作，甚至有那麼一句台詞，是你清晰或者依稀記得在另一部電影中似曾相識的，但是當燈亮散場之後，你很難在另一家戲院看到那另一部電影。

於是從影像到劇本的一再擬仿複製，以電影製作而言就被視為再正常不過的事情，反正只要手法變換一下，一般觀眾不是看不出來就是無從比較，更高明的還能讓觀眾拍案叫絕；正因為影像、作者與觀眾的關係可以如此疏離，對電影作者論的質疑也就變得振振有詞：你可以接受曼奇維茲和菲力浦・諾斯相隔四十四年先後拍出不同版本的《沉靜的美國人》，卻無法想像如果馬奎斯竟然要重寫葛林《愛情的盡頭》（你知道馬奎斯當然不會那麼做，but why?）。

從這個角度出發，來看美國暢銷小說作家史蒂芬・金最新的原著改編電影《捕夢網》（Dreamcatcher）就有意思了。如果先不急著把抄襲這頂帽子戴在它頭上的話，也許會發現這部影片最大的趣味其實在於它幾乎揉雜了所有同類型電

影的元素——撇開萊斯利·尼爾遜主演的那一系列擺明諧仿搞笑的電影不提，《捕夢網》幾乎是我所看過統合其他電影元素最多的一部（此紀錄已被後來的周星馳《功夫》打破），不論那些元素是來自於史蒂芬·金自己的或別人的——而且居然能夠自圓其說，並且維持住完整的架構及娛樂驚悚的本質。曾和喬治·魯卡斯一起共事，為八〇年代最賣座電影《星際大戰》、《法櫃奇兵》等片擔任編劇的本片導演勞倫斯·卡斯丹，顯然具有相當的劇本整合能力。

說起來《捕夢網》的故事架構並不複雜：四個從小到大的好朋友，由於幼年時的一樁神秘經歷，使得他們分別具有不同的超能力；多年以後，當他們又相聚於森林木屋時，發生了一件恐怖事件，他們漸漸才明白，原來小時候被賦予的超能力，竟是為了解決眼前的危機。

看過史蒂芬·金原著小說改編的電影《站在我這邊》（Stand by Me）的觀眾，當不陌生片中那四個孩子出發去尋找一具無名屍體的故事，那是一個從男孩到男人的自我追尋過程，主考的項目是勇氣，而過關的獎勵則是友情與回憶。勞倫斯·卡斯丹毫不費力地把那四個男孩挪到《捕夢網》來，只是這回讓他們尋找一個失蹤女孩，把主考的項目改成性與正義，而除了同樣的獎勵之外，還多了一份超能力，並且在廿年後還來個無預警加考！

這個無預警加考即是他們在森林小屋中遇上的恐怖事件，基本上可以簡單歸納為：外星生物以病毒形式，透過人畜傳播所造成的地球危機。這則構想的原型來自於1998年《X檔案》的電影版，當然，從電視影集就開始竄紅的《X檔案》也跟史蒂芬·金脫不了關係。

外星生物雖以病毒的形式寄生於人體，但一旦成形，宿主便會發病死亡，此時外星生物必須破體而出，另覓宿主。這個創意當然是來自於《異形》（Aliens），只是導演挾著某種居心叵測的黑色幽默，不但以瑞普莉（雪歌妮·薇佛在《異形》中的名字）為外星生物命名，還將其穿破人體的出口由胸腹改移到肛門，

前兆則是頻頻放屁，在悚慄之餘，居然加入不少笑料；同時導演在外星生物見光之前，先鋪排四個好友相聚時彼此心靈的探索與情感的追憶，此後一路漸漸轉向荒謬的驚悚，整個過程觀眾被挑動的情緒相當複雜，顯見導演功力。尤其在森林小屋中人與外星生物相抗的情節氛圍，不能不令人想起奈‧沙馬蘭的《靈異象限》（The Signs）；至於外星生物的蟲體造型，則明顯襲自1990年讓凱文‧貝肯鹹魚翻身的B級恐怖片《從地心竄出》（Tremors）。

外星生物愈長愈大，居然可以化為人形，佔據人體，控制人的意識，成為人形怪物，只是不巧的是，它所選中並加以控制的那位老兄具有超強的心志能力。於是導演費心搭景，建了一個華麗細緻的巴別塔式的圖書館象徵他心靈的迷宮，然後讓他在迷宮中與外星生物大玩捉迷藏；人與異類進行鬥爭的戰場居然從現實世界轉進到心靈意識的內在世界，來個內外交戰，好個勞倫斯‧卡斯丹，尚－賈克‧阿諾改編自艾柯同名小說的《玫瑰的名字》（Name of The Rose）也不過如此！

外星生物如此造孽，難道地球的存亡就靠那四個傻蛋嗎？當然不是！摩根‧費里曼所飾演之瀕臨瘋狂的特種部隊指揮官早就與其纏鬥多年。方法則有點類似對抗SARS的台北市衛生局長邱淑媞：大量受病毒感染的人和動物都必須被隔離，然後以非常手段消滅感染源。看過達斯汀‧霍夫曼所主演《危機總動員》（Outbreak）的人應該不難體會從邱淑媞到摩根‧費里曼的壓力與痛苦。然而導演卻仍嫌戲不夠，既然摩根‧費里曼瀕臨瘋狂，眼看就要出亂子，於是找來他的學生湯姆‧塞斯摩去解除他的軍權（馬市長聰明多了，這種事交給邱淑媞的老師葉金川就搞定了）。曾經搶救過雷恩大兵的湯姆‧塞斯摩以前對長官可是有如父親一般的敬愛，但現在眼見其暴虐惡行，唯一的辦法只有向《現代啟示錄》（Apocalypse Now）的馬丁‧辛看齊。

最後，當所有的外星生物都被消滅，唯一剩下的那隻瑞普莉卻學《幽靈終結者》（The Hitcher）裡的魯格‧豪爾，以搭便車殺駕駛的方式一步步來到波士頓

水庫邊，企圖在水中播下病毒，結果如何，看完觀眾自有分曉；只是這樣一路拆解下來，從頭到尾充滿前人遺跡的《捕夢網》究竟還有什麼可看性呢？

也許這會是其中之一：在所有史蒂芬‧金的小說改編拍成的電影，最傑出的當屬庫柏力克的《鬼店》(The Shinning)，其中被鬼迷了心竅的傑克‧尼柯遜持利斧劈開老婆的房門時說了一句經典台詞：「Honey, I'm home.」有興趣的觀眾不妨留意，看看《捕夢網》裡這句台詞出現在哪裡！

※ 本文刊於 2003 年 6 月號《Leader 卓越華人誌》

枯血的縫合

——試裁《追殺比爾》的文化拼貼

「抄襲並不是一件見不得人的事，相反地，那是一門藝術。」——布雷希特
（Bertolt Brecht）

原本抱著輕鬆愉快的心情看昆丁‧塔倫提諾（Quentin Tarantino）導演的《追殺比爾》(Kill Bill)，沒想到第一個鏡頭女主角鄔瑪‧舒曼（Uma Thurman）開著 Pussy Wagon 出現，就令人直呼：「她老了！」從十八歲和約翰‧馬可維奇（John Malkovich）演《危險關係》(Dangerous Liaisons)，到 1994 年令昆丁‧塔倫提諾在坎城影展大放異彩的《黑色追緝令》(Pulp Fiction)，鄔瑪‧舒曼從來就不適合演什麼乖乖女的角色；現在，鄔瑪‧舒曼終於也有了為人母的一天。

然而鄔瑪‧舒曼在這部新片中所散發出的前所未有的母性，到底給昆丁‧塔倫提諾帶來什麼影響？這話可能得從香港邵氏的張徹導演說起。

提到張徹，可能許多年輕觀眾只聞其名卻未看過其作品，而昆丁‧塔倫提諾這部新片實在有欺瞞沒看過張徹電影的觀眾之嫌。若論暴力及血腥的程度，硬橋硬馬的張徹可能比昆丁還更限制級（更別說深作欣二與三池崇史了）：想像一個男人被兩個嘍囉架著，然後被強壓著從屁眼貫穿入一根長槍；注意他們不是

拿長槍捅他，而是把他雙腿掰開然後慢慢壓下去，暗紅的鮮血就從長褲中湧染而出，整個過程還是慢動作鏡頭……

這是張徹導演 1990 年的作品《西安殺戮》中的一幕。

關錦鵬導演在 1996 年拍攝自己出櫃的紀錄片《男生女相》中，一開始就剪了一段與張徹導演的訪談：「以前一般中國人拍武俠片，武俠打鬥是一種目的，所追求的是怎樣打得好；那個時代有些人，譬如我、胡金銓，我們是以武打作為一個手段，而不作為一個目的；就是通過武打來表現另外一些自己的意念，希望表現自己想到的、不是現實存在的、近乎幻想的自己的境界。」

那麼張徹通過武打這個手段所要表現的意念又是什麼呢？「赴湯蹈火，識英雄重英雄」、「不重女色而以男性情誼為主」，張徹自己這麼說。

這樣子提倡陽剛的結果竟是造就出了六〇年代開始，邵氏從王羽《獨臂刀》到狄龍、姜大衛《刺馬》，以及七〇年代李小龍到八〇年代吳宇森這一脈傳承的香港電影主流美學；而在性別意識上不避諱曖昧情感，以及在各種暴力場景下進行人體實驗的結果，也使得這些電影幾乎成為男性封閉場域的極樂園。

難道這種陽剛的精神竟是昆丁・塔倫提諾所要模仿學習的嗎？當然不是。

《追殺比爾》的可觀之處並不是來自導演帶著喜感以多種美學手法耍弄殘酷暴力，而在於這實是一次成功的文化拼貼，從片頭出現三家電影製片公司的畫面來看已經很清楚。女主角「黑響尾蛇」鄔瑪・舒曼懷了「毒蛇暗殺組織」老大大衛・卡拉定（David Carradine）的孩子，她決定自己把他生下來，卻在德州一個小教堂偷偷結婚時被「毒蛇暗殺組織」堵到。婚禮上包括新郎在內的所有人都被屠殺，只有鄔瑪・舒曼幸運地存活但昏迷了四年，在醫院中甚至受到不肖醫護人員的卑劣對待。四年後她被一隻蚊子叮到居然令她醒來，

多年往事全部湧上心頭，之後便展開一連串的復仇計劃。

這樣的劇情幾乎是在暗喻昆丁拍攝此片時的現實文化背景：他在美式黑幫文化中打滾一直想生個自己的孩子，但是那個懷抱著父權心態的文化機制卻對他進行無情的批評攻訐與打壓，他就這樣昏迷了四年（2000 年昆丁監製的《魔界妖姬》（The Hangman's Daughter）可算是他最近的一部作品，在編導方面則昏迷得更久）；現在他以《侏儸紀公園》（Jurassic Park）的方式甦醒，並且前往東方向武術大師取經，當然就是他大開殺戒的時候了。

雖然《追殺比爾》在動作上盡是砍劈斬殺，斷肢與顱髮齊飛，刀光共血漿一色，但事實上卻是把不同類型或文化的元素加以揉雜。昆丁導演或監製的電影從《惡夜追殺令》（From Dusk Till Dawn）以來一直都在進行著這類異文化與異類型電影的交媾或縫合：

在這部由昆丁・塔倫提諾自任監製並演出的《惡夜追殺令》中，喬治・克魯尼（George Clooney）與昆丁飾演的搶匪兩兄弟，在逃亡途中綁架了哈維・凱托（Harvey Keitel）及茱麗葉・路易絲（Juliette Lewis）等父女三人，從加州一路南逃到墨西哥，以為已經獲得自由及財富，不料卻誤入了一家吸血鬼夜店，幾乎所有人都被吸血鬼撕裂分食，只有喬治・克魯尼與茱麗葉・路易絲生還。此片結合了公路電影及吸血殭屍恐怖片兩個類型片的元素，創新類型之意不言可喻，成績也頗為可觀。之後由昆丁・塔倫提諾監製的兩部續集同樣也想玩一玩這種結合的創意，只是結果一成一敗。

在《惡夜追殺令》第二集《嗜血狂魔》（Texas Blood Money）裡，我們看到的是想結合警匪槍戰動作的恐怖片。導演史考特（Scott Spiegel）讓一群銀行搶匪惹上吸血鬼，但他的企圖不僅如此，全片從場景服裝到演員口語動作無不瀰漫著濃濃德州風格，甚至到了醜化德州佬的地步。演慣德州牛仔的男主角勞勃・派崔克（Robert Patrick）一派精明卻慵懶的演出可說是最大看頭。

第三集《魔界妖姬》則是一部想結合西部片的恐怖片，導演 P. J. Pesce 雖然請不到喬治·克魯尼和哈維·凱托這種等級的演員，但是卻把一位美國的老作家安布洛斯·比爾斯（Ambrose Bierce，由 Michael Parks 飾演）給請了出來；這位老作家曾在 1911 年編寫了《魔鬼辭典》(The Devil's Dictionary) 一書，是個早已看透世事的犬儒大宗師，此片讓他現身不但收畫龍點睛之效，更多次藉由他與片中一個槍殺了自己全部親族的德州少女的互動，觸及自己的心理層面，相當有意思；另外還把巴西老牌性感女星 Sonia Braga 請來飾演吸血鬼母后，真箇是妖艷動人，教人難以抗拒。

到了這部《追殺比爾》第一集，西方驚悚片與東方功夫片兩種類型的結合由於後者的比重較大看來不甚明顯，但昆丁把之前早已經深入研究並呈現過的加州與德州不同人文風貌並置，例如加州式的獨門獨幢宅院與單親家庭，以及德州刑警處處自以為是的自大狂心態；加上東方的香港武打（除了袁和平任武術指導外，《少林三十六房》的劉家輝也被請到片中發揮一角）與日本文化，再細分一點還可分成傳統琉球（傳統小酒館裡千葉真一飾演的鑄劍大師）與現代東京（高級餐廳中的日本女子樂團與栗山千明飾演的高校女殺手）。

但是任何一種擬仿都必須思考一點，即模仿的目的為何，否則就像北海道的熊牧場一樣：熊向遊客招手令遊客驚訝，遊客卻沒想到自己先向熊招手；換句話說，熊無意識地模仿人類，而人類則是透過這種模仿才產生了認識行為。

如果說昆丁·塔倫提諾不僅以鄔瑪·舒曼的母性來詮釋或重現張徹導演的陽剛暴力美學，更是以本片向剛過世不久的日本導演深作欣二（想必昆丁看過其遺作《大逃殺》）致敬，可能是低估了昆丁的企圖；然而要說他是以布雷希特式的「批判性模仿」進行反諷，卻又太過膨風，即使他確實在發展某種「抄襲的藝術」；我只能說，就在這兩種複雜的企圖之中，我看到了昆丁的矛盾與尷尬。

一方面，他早就自我意識到本片美日中三方混血，才會安排具中國血統、在日

本長大、受美國教育的御蓮（劉玉玲飾）在東京黑道餐會上梟去反對者首級，然後對著鏡頭以流利的英語說（居然找個法國妞作即席日文口譯）質疑我的血統就是這個下場！

另一方面，他在劇情上的安排卻又只是明顯而狹隘的簡單正義，缺乏更深沉的心理刻劃：我不犯人，人也別來犯我；要是犯了我，天涯海角我也要報仇到底！尤其英文片名「Kill Bill」以及醫院醫護員工的名字「Fuck Buck」，換一個字母意義就完全不同，也暗示了昆丁掛羊頭賣狗肉式的乾坤大挪移，這些小細節在在表明本片的最大意義在於美學上的突破，而不在人文的省思。

所以張徹說他的電影武打只是一種手段，而昆丁的《追殺比爾》看來則恰恰相反，武打才是他真正的目的。從空手搏擊、武士刀到流星鎚，從一對一單打到多對一或一對多，從德州、加州到日本，從家庭、醫院到餐廳，縱使動作上還不夠俐落，至少從頭打到尾，絕無冷場！

然而它真正的缺憾也就在這裡：布雷希特所說的旋轉木馬式的幻覺製造機。木馬不動，只有拼貼的風景畫片在動，卻讓人以為木馬真的有在旋轉。那些拼貼的風景畫片美則美矣，其實也不過是昆丁俯仰撿拾的文化屍塊，很難說有什麼生命力。而即使昆丁使用他從《黑色追緝令》以來所建立的時序錯位剪輯手法，也無能給乾枯的角色注入新血。

雖然說到底結論不過又是一次將拾掇而來的文化屍塊加以枯血的縫合，但是千萬不要小看昆丁這樣一次又一次的努力嘗試，因為一旦通上適當的電流，誰知道那「科學怪人」——一個新的電影美學典範——會不會因此真的誕生？

※ 本文刊於 2003 年 12 月號《張老師月刊》

製造一個特立獨行

如果把拍電影比喻成治理一個國家，大多數導演都會是獨裁的暴君，而約翰‧卡薩維蒂（John Cassavetes）可能是最民主的，因為他本身也是個演員。

1968 年羅曼‧波蘭斯基（Roman Polanski）執導《失嬰記》(Rosemary's Baby）時，為了女主角米亞‧法羅（Mia Farrow）的先生蓋伊（Guy）一角該找誰演而傷透腦筋。本來屬意勞勃‧瑞福(Robert Redford)，不料派拉蒙電影公司高層正打算控告他，竟趁他來公司與波蘭斯基洽談時讓律師遞給他法院傳票！勞勃‧瑞福惱怒之下這樁好事自然泡湯。

而當時有意接演的還有年輕意氣風發的傑克‧尼柯遜（Jack Nicolson），卻被導演打了回票，原因是名氣不夠、憂鬱氣息太重（直到 1974 年波蘭斯基執導《唐人街》(Chinatown) 時才和傑克正式合作），而蓋伊必須要是活力十足、風流不羈的；找來找去都沒有中意的，最後才決定由約翰‧卡薩維蒂接演。

結果在拍片期間，兩位導演幾乎鬧到翻臉，因為卡薩維蒂總是抗拒按照波蘭斯基的指示做他該做的動作、講他該講的台詞。卡薩維蒂總是與波蘭斯基爭論不休，活像隻不安分的毛躁猴子，甚至對波蘭斯基的導演工作指東說西，最後兩人在失和狀態下勉強把片子拍完，波蘭斯基氣得公開否定卡薩維蒂的導演生涯：「他算是什麼導演！他只是拍了幾部片子而已。任何人都可以拿一部攝影機像他拍《影子》(Shadow) 那樣拍電影。」

然而事隔多年之後看來，波蘭斯基一時的氣憤嘲諷卻反而成了對卡薩維蒂的最佳肯定。兩位導演的衝突正好代表兩種電影表達的觀念，波蘭斯基代表的是傳統戲劇作品的主流方法：在拍攝之前由編劇或劇作家把腳本定稿（導演當然也可自兼編劇，但在開拍前他做的就只是寫劇本），腳本有清楚的分鏡、走位、台詞，然後導演按分鏡把每一場戲拍攝出來，再進入剪接室把影片剪接完成。整個過程雖非一成不變，但導演的個人意念必須貫穿每一個細節，尤其在 1963 年《電影文化》(Film Culture) 雜誌的特約撰述安德魯·薩瑞斯（Andrew Sarris）將歐陸的「作者論」引進美國之後，導演的權力及其所負擔的影片成敗的責任都遠遠超過好萊塢六〇年代之前的片廠時期。對波蘭斯基這樣的導演而言，演員及攝製工作人員只能盡力做好導演要求的事，要自己突發奇想做出不在導演想像之中的表現幾乎是不被允許的。

卡薩維蒂則是在好萊塢的片廠制度之外，大搞特立獨行的「個人電影」、「獨立電影」，雖然好萊塢前後兩度向他招手，但也只有 1980 年《女煞葛洛莉》(Gloria) 獲得較大成功；他的電影創作理念與其說是美國本土的「作者論」，其實更接近「個人化」。沒有片廠製片在旁邊牽制掣肘，卡薩維蒂拍片的自由度其實很大，他結合了幾位忠誠的班底：班·加札拉（Ben Gazzara）、彼得·佛克（Peter Falk）、西摩·卡索（Seymour Cassel）以及卡薩維蒂的妻子吉娜·羅蘭（Gena Rowlands），大家一起出資拍片，一起討論劇本及表演，因此有相當程度的即興創作成分，且由於沒有什麼定於一尊的權威或規範，拍攝過程若有精彩的火花，就算事先寫好了劇本或對白，修改也是不斷發生。

而這正是波蘭斯基與卡薩維蒂兩位導演的不同之處：前者透過一定的制度及技術，可以表現任何故事，不必一定要是現實事件（比如波蘭斯基可以拍《黛絲姑娘》(Tess) 和《孤雛淚》(Oliver Twist)）；但後者的創作方式卻逼使他們非得在現實之中找到故事不可。

這也正是 1975 年《受影響的女人》(A Woman Under the Influence) 在巴黎

首映時，法國影評人米歇爾‧西蒙（Michel Ciment）所言：卡薩維蒂拍片，「是在製造一個事件，而不是再現一個事件。」

1959年卡薩維蒂拍了他的第一部16釐米黑白電影《影子》（Shadow），便是電影史上一個重要的事件，它以生動俐落的鏡頭捕捉片中黑人三兄妹日常生活中瑣碎且不經意的點點滴滴，讓每一格畫面都充滿真實自然的驚喜，並且以一種反傳統敘事結構的姿態，信心滿滿地宣告：電影可以這樣表現真實。正因為太接近真實，所以波蘭斯基的嘲諷才能成為真正的讚美！事實上這種電影當然不是任何人拿一部攝影機上街就能拍的。

也許是受了亞里斯多德之《詩學》以來西方古典戲劇思想的影響，波蘭斯基所代表的這類電影無不盡力排除所有無關乎劇本或角色的元素，每一場戲都必須有其功能，每一句台詞都得有意義，所有會令觀眾認知到別的地方的元素都要更改或拿掉，開頭、中腰與結尾段落結構都清清楚楚，這樣要求呈現一個精純完整的故事其意義乃是：藝術作品與真實人生是兩碼事，彼此或許有鏡向映照的關係，但是不論如何真實地反映人生，觀眾終究會認知這只是一個故事。

卡薩維蒂的想法則是根本否定這種觀點！人生本來就是拖泥帶水的，你不可能在一段時間內只做一件事而沒別的事幹，就算你什麼也不做也可能會有什麼事找上門來，而你永遠意想不到；「有一天我對自己說，我從來沒有經歷過這麼美好的生活，但一分鐘之後，我想自殺，或者別人想把我殺死！」這才是卡薩維蒂認知的人生。所以在他的電影裡，演員一旦全心進入角色，就算劇本寫得清清楚楚，「只要演員覺得演不下去了，那肯定是劇情站不住腳；不是台詞出了問題，就是這場戲的意圖不明顯。」卡薩維蒂1975年在巴黎受訪時這麼說道。

1974年的《受影響的女人》是卡薩維蒂（及其劇組）攀上巔峰的開始，此片讓他與妻子吉娜‧羅蘭雙雙獲得最佳導演及最佳女主角獎提名，創下奧斯卡獎

首次夫妻同獲提名的紀錄。劇情說來簡單，不過就是一對夫妻與兩個子女的家庭日常生活，由於妻子在幾次宴客時的言行愈來愈怪異，終至失控，在經過精神病院六個月「矯治」後的結果。

此片引出的思考層面相當複雜：吉娜・羅蘭飾演這位「在丈夫控制下」生活的女人，她不僅得扮演好做妻子、母親的角色，還得在親友之間扮演好女主人的角色，她的痛苦在於：她不知道如何扮演才是「合宜」的；這種痛苦是不公平的，卻又極為普遍，尤其在那樣一個工人階級的家庭。

但是其實控制她的並不是她的丈夫（彼得・佛克飾演），片中這對夫妻是非常相愛的，只是生活的折磨讓他們感到痛苦；吉娜・羅蘭在壓力不斷堆疊之下，被判定行為舉止失常必須進入精神病院，這對夫妻兩人都是巨大的打擊。然而藉由這種判定，卡薩維蒂質疑了美國社會中正常異常的標準——真正控制著女人的，正是這種約定俗成有時卻又極容易形成迷思的所謂社會正常標準，而男人何嘗不是同樣受其控制？複雜的是除此之外，夫妻兩人之間的愛也是一種控制的力量來源，這種力量的形式並不是上對下的權力位置關係，而是一種軟性的、內在的控制形式，它會在理性無法運作的時刻以更柔韌的力道迫使一個人為愛做出扭曲自己的行為，而當她一旦做出這種行為，可能連她自己都不敢相信！

想像這樣一種揪心揪到血淋淋的婚姻關係並不是卡薩維蒂設定好的演出，而是經過導演與演員們的討論排練，而影片等於是紀錄了整個過程（但不是用紀錄片的拍攝方法）；吉娜・羅蘭的表演太令人讚嘆，連卡薩維蒂都毫不避嫌地以「偉大」一詞稱讚之，此片她實在當之無愧。

1976 年的《暗殺中國賭徒事件》(The Killing of a Chinese Bookie)，可能是卡薩維蒂的電影裡最特別的一部。由班・加札拉飾演的一個艷舞俱樂部的老闆因欠賭債而受制於黑幫，被要求執行一樁暗殺行動，結果遭到出賣。這部黑色

電影吸引人的不是什麼場面動作，而是導演所經營的色調與氛圍，飽經人世滄桑的辛酸與情感，在那樣一個低級夜總會裡緩緩暈染開來，脫衣女郎與酒客之間與其說是以肉體色慾連結彼此，不如說是藉著此種短暫的交會舔舐彼此的創傷；班・加札拉人在江湖，不得不喋血求生的無奈，對照他平日認真指導旗下的脫衣女郎們排練演出，以及私底下對她們的呵護照顧之情，不難體會出卡薩維蒂自我的中年心境。

1978 年的《首演之夜》(Opening Night)，則彷彿是卡薩維蒂針對在拍攝《失嬰記》期間的種種不快所產生的反思。《失嬰記》的故事是女主角蘿絲瑪麗（米亞・法羅飾演）在懷孕時懷疑新家的鄰居，兩位和藹可親的老夫婦乃是撒旦的使者，而丈夫為了自己的表演事業與他們訂約出賣了她，令她懷了魔鬼的孩子，她愈想身邊的人都愈不可靠，讓自己陷入一種幾近無助與絕望的困境。波蘭斯基更刻意讓她身邊一切的人事物都展現出一副「正常」的樣貌，連蘿絲瑪麗自己都無法判斷究竟何為真實何為幻影。片尾謎底揭曉，她所憂懼的都是真的，但是講給一般人聽卻都被斥為幻覺，波蘭斯基成功地向觀眾傳達出這種恐懼，這也是《失嬰記》成功之處。

卡薩維蒂的《首演之夜》則是讓吉娜・羅蘭飾演一齣正在巡演的舞台劇的女主角，是個具有高知名度的明星，某晚演出之後離開劇院時遇上一位年輕女戲迷，向她表達了高度的愛慕之意，不料當時大雨滂沱，竟然發生意外，年輕女孩遭車撞擊而死；吉娜・羅蘭本來對演出此戲心中有梗難吐，在目睹此一事件之後，心中的不快開始擴大，她向導演（班・加札拉飾演）及其他演員傾吐並表達反抗劇本之意，甚至擅自改變演出方式，讓演出對手戲的男演員們難以配合應對。由於舞台劇必須有固定的演出方式，女主角自己臨場改戲，幾次險象環生的演出下來溝通沒有共識，連劇團老闆與劇作家出馬也都沒有用，於是開始危及整個劇團的巡迴公演。

這種演員與導演溝通不良的經驗在卡薩維蒂而言其實是家常便飯，拍《失嬰

記》時尤然！但卡薩維蒂在此片中將劇團老闆與劇作家兩個角色設定為一男一女兩位老人家，與《失嬰記》中那兩位老夫婦（撒旦的使者）在形象上如出一轍！甚至還讓吉娜‧羅蘭產生「撞邪」的幻覺：年輕女孩如鬼魂般現身與她交談，這種狀況多了之後連吉娜‧羅蘭自己都分不清真實與虛幻了，於是劇作家老太太還帶她去找靈媒進行驅邪儀式，這部份整個都在影射《失嬰記》！

只不過吉娜‧羅蘭斷然拒絕這種荒謬，她堅信自己的意志（同時借助菸、酒、咖啡），終於在巡迴至紐約的首演之夜，從一開始大醉需要別人攙扶的狀況下，慢慢找回自己，最後在舞台上表演了一場好戲。雖然同台對戲的男演員（其中一位正是卡薩維提自己飾演）仍然不知道她會怎麼演，但是有了之前幾次隨機應變的即興演出，大家心裡有了準備也都能跟上她的步調，共同創造了一場難得而獨特的演出。片尾劇團老闆與劇作家根本不能接受，認為戲演砸了，但是導演坐在觀眾席上看著這場已然與他無關的表演，當全場觀眾爆出熱烈掌聲時，他雖然無動於衷，但是眼神流露出肯定之意，或許這是卡薩維蒂希望波蘭斯基能明白他的理念吧？

卡薩維蒂的電影非常借重演員的真實生活體驗，他對演員的尊重及信任有其一貫的理念，這的確是其他通曉如何以剪接或調度補演員不足的導演所難體會的吧！

《首演之夜》的精湛演出讓吉娜‧羅蘭拿下柏林影展最佳女主角獎，有趣的是片中巡迴公演的舞台劇名叫《另一個女人》（Second Woman），1988年伍迪‧艾倫（Woody Allen）看中這齣戲中戲，將它重新構思拍成電影，只是改名為《Another Woman》，還把吉娜‧羅蘭請來參與演出，而另一女主角則是伍迪‧艾倫當時的妻子，同時也是《失嬰記》的女主角米亞‧法羅！這些人事歷史的關聯牽扯幾乎可以寫一本書甚至拍成記錄片了。

在所有卡薩維蒂的電影中，最廣受喜愛的應該要算是 1980 年他重回好萊塢拍

的《女煞葛洛莉》(Gloria) 了，此片與路易·馬盧 (Louis Malle) 的《大西洋城》(Atlantic City) 同獲威尼斯影展最佳影片金獅獎。最適合詮釋《女煞葛洛莉》的當然還是吉娜·羅蘭，她頂著一頭金髮力抗紐約黑幫的女煞星形象甚至成為影史經典，王家衛在《重慶森林》(Chungking Express) 裡讓林青霞戴上金色假髮，便有影評人指出是在向這位女煞星致敬。

吉娜·羅蘭在本片飾演一位本來討厭小孩的黑幫老大棄婦，因為受人臨危託孤，不得不帶著此男孩躲藏逃命，但黑幫死命追殺，反而激發她的母性；吉娜·羅蘭與男孩之間的對手戲相當精采，卡薩維蒂以個人的獨特視角把紐約的下層社會拍得頗為有味，幾個重要的動作場面調度都很有風格，想要認識卡薩維蒂的觀眾不妨從此片入手。

1984 年的《暗湧》(Love Stream)，則是卡薩維蒂晚期最後一部傑作，他與老妻吉娜·羅蘭這回飾演一對兄妹，只不過要到影片中段才會發現；兩人一個是永不缺女人的寂寞作家，一個卻是被丈夫女兒同時拋棄的離婚婦女，彼此在情感上相互依賴，對比真實世界中兩人的相知相惜，實在感心不已。

1989 年卡薩維蒂過世，他的兒子尼克·卡薩維蒂（Nick Cassavetes）繼承父業也成為電影導演（尼克乃是《受影響的女人》裡男主角的名字），1997 年先是把父親留下的劇本拍成電影《戀戀風暴》(She's So Lovely)，故事雖是由於性格與命運形成的三角戀情，但主題卻是關於情感與道德拉扯的兩難。尼克在拍攝方法上並未繼承父親，本片成績也只能算是平平。2004 年的《手札情緣》(The Notebook) 甚至把母親吉娜·羅蘭請來助陣，仍然碰觸同樣的主題，但技巧上成熟許多，評價已算不差。今年 2009 年拍的《姊姊的守護者》(My Sister's Keeper)，在呈現家人間的情感互動上竟然有幾分父親的影子，不能不說是個驚喜！

因為與好萊塢電影工業保持了相當距離，約翰·卡薩維蒂成為一個容易被忽略

的導演，但是一旦接觸到他的電影，相信很快就會發現他的與眾不同：他不斷在真實之上創造真實，促使我們反思自己的人生，追問真實與幻影的意義，任何一個真心喜愛電影的影迷，應該都不容輕易錯過這樣一位導演的作品。

※ 本文刊於 2009 年 10 月號《聯合文學》月刊，及 2009 台北金馬影展焦點影人專書《獨立製片的先行者：約翰‧卡薩維蒂》（田園城市出版）

英雄的幻影

柯恩兄弟 1996 年的電影《冰血暴》(Fargo) 裡，懷著身孕的女警探法蘭西斯·麥朵曼（Frances McDormand）逮住正在使用碎木機絞碎同夥屍體的兇犯彼德·史托麥（Peter Stormare）時，在警車裡難以置信地問他為什麼做得出這種事？彼德·史托麥竟露出一臉清白無辜樣，沒有任何回答。

十一年後，柯恩兄弟以《險路勿近》(No Country for Old Men) 對《冰血暴》做出了回應。

喬許·布洛林（Josh Brolin）飾演的牛仔獵鹿人意外闖進美墨邊境一處荒野，從毒品交易黑幫火拼後的死亡現場帶走一箱現鈔，但他不是瞎貓碰上死耗子的誤打誤撞，而是詳細地檢視現場線索，追蹤最後一位可能的生存者，直到確定他亦傷重死亡這才上前把錢帶走。

這整個過程需要對於人心及人性都有相當程度的理解，才能準確地判斷現場發生了什麼事、有沒有人倖存生還、生還者可能擁有什麼、他會選擇如何逃生等等，如此才能追蹤得到他。

等到喬許·布洛林拿走了錢，他的身分立刻從獵人變成了獵物。當哈維爾·巴登（Javier Bardem）飾演的殺人魔進入喬許·布洛林的荒野小屋時，這個越戰歸來的牛仔當然早已倉皇落跑，這時哈維爾·巴登一樣得從現場狀況判定該

如何展開追蹤，他所做的事和先前的喬許・布洛林一模一樣。

沒隔幾分鐘，老警長湯米・李・瓊斯（Tommy Lee Jones）也找上門來，哈維爾・巴登之前犯下的幾宗案他都知道了，他清楚了解哈維爾・巴登是個怎樣的兇徒，而他發現幾分鐘之前哈維爾・巴登才來過，盛滿冰牛奶的玻璃杯外緣還在滴水，沙發也還是溫熱的。

（這兩個溫度的對比拉扯恰恰提示了老警長的內心波動……）

柯恩兄弟刻意讓他倆坐在同一個位置，同樣看著電視機裡自己的黑影，這兩個相同鏡位的鏡頭成功讓影片所欲傳達的英雄老去的恐懼呼之欲出，因為只有透過這樣的「移情作用」，老英雄才能完全感受到冷血兇徒的杳無人性與罪惡氣息，從而回頭呼應到片名原意「No Country for Old Men」（人老無立足之地）。

而喬許・布洛林與哈維爾・巴登的競逐對決其實是從兩人的造型開始，前者是不折不扣的德州牛仔硬漢，後者在服裝上的刻意平凡卻以一頭毫不妥協的搶眼髮型暗示了一個新的「復仇者」登場：熟悉美墨兩國戰爭歷史的觀眾應當不難理解何以哈維爾・巴登能夠沒有任何理由就下手殺害美國警察與一般平民，對墨西哥裔的他而言（雖然現實上哈維爾・巴登是西班牙人），在德克薩斯這塊土地上的美國人沒有人是無辜的。

這也許能夠解釋為什麼柯恩兄弟要在兩人勢均力敵的纏鬥中安排伍迪・哈里遜（Woody Harrelson）介入，伍迪・哈里遜十四年前演過奧利佛・史東（Oliver Stone）的《閃靈殺手》(Natural Born Killer)，在此片他成為另一種拿錢辦事的過氣殺手，成事不足，注定被掃進歷史（柯恩兄弟有暗嗆奧利佛・史東之嫌）。

喬許・布洛林先是狠狠解決了惡犬的追趕，而後又再次狠狠地躲過了哈維爾・

巴登的追擊（兩人先後掛彩），他的能耐已經充分證明不是易與之輩。但最後一場理應是全片高潮的兩人對決戲卻硬生生地被柯恩兄弟跳過，直接讓喬許‧布洛林陳屍汽車旅館，勝敗忽然確定，相信不少觀眾覺得好生失落。但這反而突顯柯恩兄弟想要呈現的不是拔槍對決的動作場面，有意思的反而是那些看似無關緊要甚至多餘的細節。

當負傷的喬許‧布洛林欲穿越邊界逃到墨西哥時，在橋上見到兩名路人，他立即表明願出高價買下其中一人的外套以遮蓋血跡。兩名路人見到一身是血的他自是嚇一大跳，但一旦發現有利可圖，立即毫不猶豫地達成交易，喬許‧布洛林得以順利地喬裝成醉鬼騙過駐守警衛逃到墨西哥。

同樣地，當哈維爾‧巴登最終得勝，為了信守自己的誓言還趕去將喬許‧布洛林的妻子也做掉。就在他駕車離開之時被另一輛車從旁撞個正著，兩個未成年小鬼騎腳踏車經過正好目擊一切，身受重傷的他為了避免被趕來處理的警方發現，立即表明願出高價買下其中一人的襯衫以撕成繃帶固定傷肢。兩個小鬼見到哈維爾‧巴登左手的穿透性骨折自是嚇一大跳，但一旦發現有利可圖，立即毫不猶豫地達成交易，哈維爾‧巴登得以順利地固定好傷肢然後匆匆逃離。

這兩人面對災厄的處理方式完全一模一樣，可以說是柯恩兄弟企圖藉由這樣一種角色取代——新復仇者取代地方英雄（Local Hero）——來陳倉暗渡其對於美墨交界之地方志的歷史觀，要說明這是個什麼樣的歷史觀並不容易，因為十分隱晦，但如果回頭細察兩人之間的差異或許會比較清晰：

喬許‧布洛林其實是個「人本主義」者，他所遭遇的一切全是因為他「太有人性」才招惹來的：他獲得一大筆意外之財，竟然為了在毒梟火拼現場見死不救（一個傷重的老墨司機不斷問他要水喝）而半夜睡不著覺，決定提一桶水回到現場，結果被各路人馬發現身份曝光。他自己也知道這樣很蠢，但他非這麼做不可，這表明他所服膺的價值仍是十分老派（old fashioned）及傳統

的;諷刺的是,當他在墨西哥養好了傷,滿懷信心要回來幹掉哈維爾‧巴登時,卻在汽車旅館遇到一名落單女子不斷挑逗向他索愛,對比之前渴得要死向他要水的老墨,這個寂寞女子的水卻是太多了——一大個游泳池以及一冰箱的冰啤酒!他以對待老墨的方式回應了她的求索,結果就是女子死在泳池裡,而他死在房間裡,可以說他的死是他自己造成的。

但是哈維爾‧巴登完全不是這樣。他其實是個宿命論者,動不動就擲銅板決定別人的生死。他總是以銅板代替自己的好惡:「這個 1958 年的硬幣經過二十二年出現在你面前,想想為什麼?」(也讓觀眾想起影片的年代)一切都是偶然與巧合,因此他能夠如此冷血無人性:碰上我算你倒楣,不是我要殺你,是你命中注定。他的宿命價值觀直到最後被喬許‧布洛林的妻子打破,她死也不願擲銅板,她要哈維爾‧巴登自己決定扣不扣板機。她和丈夫的價值觀相同,總是相信人性與傳統社會道德,因此哈維爾‧巴登至此才是真正和喬許‧布洛林及其妻子背後所象徵的價值體系正面對決。柯恩兄弟沒有直接演出哈維爾巴登到底殺了她沒,但是隨即讓他心神不寧發生車禍,而照他以前的風格,他是不會用喬許‧布洛林的方式買下那個小鬼身上的襯衫的。

至於苦苦追兇的老警長湯米‧李‧瓊斯試圖證明自己仍有勇氣,於是重回兇案現場,喬許‧布洛林喪命的汽車旅館;之前柯恩兄弟還讓另一個老警探提醒他和觀眾:兇徒總是會重回現場。湯米‧李‧瓊斯在門外駐足許久,巨大的身影印在門牆上,但他的心是否也足夠巨大呢?湯米‧李‧瓊斯拔槍進門,小心翼翼地搜尋角落暗處,當確知無人之後,他整個軟癱坐倒,之後便退休回家。

片尾他的快樂妻子早起說要去這去那,湯米‧李‧瓊斯問說有沒有需要他跟去的地方,老妻一口回絕(真是「No Country for Old Men」啊!)。於是他說起昨晚的夢境,夢中他的父親年紀竟然比他還輕,兩人騎著馬走過狹窄的山徑,而父親搶先他一步躍進一處隘口——對此,如果榮格那些關於影子與夢境的說法無誤——夢中的父親既是他的英雄形象也是他的影子,而他單槍匹馬重

回命案現場那晚，先進門的不是他，是他的影子！

柯恩兄弟在《冰血暴》、《謀殺綠腳趾》(The Big Lebowski) 之後便再無甚可觀的作品，《險路勿近》重回他們拿手的黑色電影基調，並且收放自如有取有捨，不輕易向取悅感官妥協。整部片由美墨邊境地景所透出的荒漠滄桑更加深人事乖悖的世態炎涼，三個主要演員各自展現不同神采，湯米‧李‧瓊斯結尾汨汨道出英雄老矣的悲情則是他近年演出最為動人的一幕；至於那枚 1958 年的硬幣經過二十二年到底帶出什麼歷史觀？我只能說這是對 1981 年上台的雷根政府最強烈的嘲諷！

2008.03.21

認識的奧秘

柯恩兄弟的電影一向角色眾多劇情繁複，且總是拍得懸疑緊湊扣人心弦，不論劇情是否通俗易懂，節奏的拿捏及氛圍的經營才是他們的拿手絕活；偶有幾部角色較少劇情較單純的，反而更需要反覆咀嚼才能理解其深意，1991 年的《巴頓芬克》（Barton Fink）就屬於這類。

《正經好人》（A Serious Man）也是這樣一部柯恩兄弟的電影。全片可說是在反思六〇年代美國城市郊區猶太中產階級家庭的處境（這裡每個詞都是關鍵詞），而柯恩兄弟最擅長的黑色幽默、辛辣反諷及神秘主義，於本片無一不缺，只是其中包含許多猶太教的典故與道德教訓，甚至還涉及量子物理的概念，等於要從認識論、宇宙論談到人生哲學，對一般大眾而言其實並不容易親近。

開場那段與正文無關的短片妙不可言，幾可說是本片的註腳或縮影：表面上說的是（猶太）人總是恩將仇報，對你無所求卻來接近你的大好人一定是惡魔所偽裝的；然而事實真是如此嗎？沒到最後根本不知道！而最後又是什麼時候？這段寓言式的開場橫跨在科學知識與宗教信仰之間，各執一端的人大概都會覺得坐立不安，開始自我質疑，然後導演這才開始說他真正要說的故事，這樣的安排很是高明。

男主角 Larry（Michael Stuhlbarg 飾演）是個大學物理教授，他有能力處理需要複雜運算推導公式的量子力學，卻沒有能力應付他人生中各種突如其來的

狀況：韓裔學生私下求見希望讓他及格，Larry 給他打了回票之後卻發現桌上多了一封現金；老婆外遇了一陣子，夫妻攤牌之後突然老友現身勸離，原來他就是情夫；Larry 一直期望的教職升等機會眼看就要順利過關，哪知同事前來告知收到對他不利的黑函；社區搬來一對夫妻，每日在家無所事事的美麗少婦看來寂寞難耐，當他終於有機會與她獨處時她卻遞上一管大麻……

面對這些惱人的事情 Larry 什麼也沒做但狀況就是愈來愈糟，幾乎要到不可收拾的地步。他急著向猶太教士拉比求助，前後兩個拉比的談話卻都謹守教義，年輕的勸他重新發現世界的美好（看看停車場裡的那輛車吧！那正是上帝讓它停在那兒的，多美啊！）；年長的則勸他不要企圖尋找答案，那樣只會自尋煩惱，不如盡情享受當下的生命，誠心接受上帝對他的一切安排；最後一位年老的教士則根本連見他一面都沒空。

這些接二連三的狀況都符合了 Larry 在課堂上驗證推導「測不準原理」時提到的關於「薛丁格的貓」這個假想物理實驗：所有事物都像原子衰變一樣不斷在進行細微的變化，而人們根本無法看見，除非直接把箱子打開，看那貓是死是活──事實上整部片正可視為是柯恩兄弟拿 Larry 做「薛丁格的貓」的實驗，企圖對人生提出某種啟示：人的一生究竟是命中注定，還是可以靠人力扭轉？對此導演當然不會給出什麼答案，片中三位教士似乎便是導演的化身，要求教只會得到一般的答案，要再問下去就給你吃閉門羹了。

片末 Larry 的狀況竟然又漸趨好轉，難題一一自動解決，誇張的是他仍舊什麼也沒做！一切彷彿只是 Larry 自己杞人憂天；然而結尾遠方強勁龍捲風的出現又重新挑起了觀眾的不安。雖然借用了《聖經·約伯記》的典故，但其作用卻是把所有觀眾帶回原點，那個在科學與宗教之間不斷角力的狀況：當人生面臨選擇，你會以何為依憑去作決定？而你的選擇又能夠改變什麼？

《正經好人》乍看故事曲折又緊張懸疑，結果什麼也沒有發生，但卻可能在最

意想不到的細微之處改變了你對人生及宇宙萬事萬物的看法，堪稱是柯恩兄弟至今最奇特的作品。

※ 本文刊於 2010 年《Fa 電影欣賞》雜誌第 144 期

反類型的少女學

關於少女的成長（這是一個非常吸引人的題目），歷來已有不少電影對此有非常深刻細膩的呈現，從動作片《終極追殺令》(Leon) 到動畫片《神隱少女》(Spirited Away)，從恐怖片《魔女嘉莉》(Carrie) 到歌舞片《秋水伊人》(The Umbrellas of Cherbourg)，均不愧為個別類型之佳作；更古早之前的《綠野仙蹤》(The Wizard Of Oz) 這等經典代表固不待言，即使只將焦點放在日本電影裡的少女角色就幾乎可以出一本「少女學」的專書了，可以說這個主題是完全不受時間或地理因素限制的。

然而柯恩兄弟最新執導的這部《真實的勇氣》(True Grit)，表面上是西部片經典重拍，其實卻反而拍出了一部反類型的經典！

西部片作為一個早在上世紀三零年代即擁有大量文本的類型，導演約翰‧福特（John Ford）與演員約翰‧韋恩（John Wayne）在當時攜手打造了西部片的美國國族神話，可謂呼風喚雨。但同樣的意識形態甚或同樣的風格手法不可能永遠叱吒風雲，其刻意反類型的電影亦早在五〇年代就已出現；經過六〇年代初期的一陣衰退，塞吉歐‧萊昂尼（Sergio Leone）與山姆‧畢京柏（Sam Peckinpah）兩位導演又分別自義大利及好萊塢內部重新燃起西部片的烽火；緊接著另一位以西部英雄成名走紅、演而優則導的克林‧伊斯威特（Clint Eastwood）於七〇年代後期克紹箕裘，但西部片整體票房已漸走下坡，拍攝數量大減。1985 年其自導自演的《蒼白騎士》(Pale Rider) 上映時便曾被媒

體封為「最後一部西部片」，可見西部片類型之式微，但豈知到了 1992 年他又拍了一部《殺無赦》(Unforgiven)！

在整個類型已然沒落的時代，像《殺無赦》這類偶一出現的作品若能成為經典必定都深埋了反類型的爆點。《殺無赦》以其複雜的道德意識型態辯證與反英雄的角色塑造，成為其反西部片類型的爆點；而這次柯恩兄弟深埋的爆點則是一顆真正聰明且強悍的少女心。

柯恩兄弟的重拍版《真實的勇氣》與 1969 年亨利‧海瑟威 (Henry Hathaway) 導演的《大地驚雷》(True Grit) 同樣改編自查爾斯‧波帝斯 (Charles Portis) 的同名小說。舊版當時便頗為叫好，雖然男主角約翰‧韋恩已是生涯後期，奧斯卡以此片頒給他最佳男主角獎亦不無「把握最後鼓勵機會」的象徵意義，但影片的整體表現在當時的確是受到肯定的。

然而若以原著為本，將兩片細細比對，就可以明白柯恩兄弟重拍的新版高明不只一籌。查爾斯‧波帝斯的原著故事是十四歲的地主之女麥蒂‧羅斯 (Mattie Ross) 因為父親被好賭的雇工湯姆‧錢尼 (Tom Chaney) 殺害，她想為父報仇，於是找到以強悍著稱的聯邦警官「公雞」考柏恩 (Rooster Cogburn)，加上早已在追捕湯姆‧錢尼的德州騎警勒博夫 (La Boeuf)，三人深入阿肯色州的印地安區，在彼此衝突又必須合作的狀況下進行了一段冒險旅程。

這樣的復仇故事看起來平平無奇，似乎不過是西部故事作家法蘭克‧古魯柏 (Frank Gruber) 所謂「西部故事只有七種基本情節」[1] 中關於執法者與亡命之徒加上復仇主題的複合式故事。然而查爾斯‧波帝斯並不只是單純敘述這個故事，他採取了以女主角麥蒂‧羅斯第一人稱作為敘事觀點，甚至是以已經成為中年熟女的麥蒂的身分來回憶、倒敘這段當年的往事。這兩點非常關鍵，是

1——見書林出版之《荒野大決鬥》一書，John Saunders 著。

讓所有情節產生耐人尋味之趣味的起點；而柯恩兄弟把握住了這兩點並且把這些趣味毫不保留地呈現了出來，這樣的改編本身就可說是具有某種「真實的勇氣」。

1969 年拍攝《大地驚雷》的亨利‧海瑟威並不是不了解，但是可能受限於當時的拍攝條件（例如將所有夜景取消全部改成日景，應該是已經入冬的時節也改為蕭瑟的秋季，導致原著中死白孤寂的大雪漫天變成了艷陽下的黃土地與淺綠偏黃的樹林），或者為了延續約翰‧韋恩既有的西部英雄銀幕形象，因此把麥蒂的主觀敘事者角色取消掉，整部片便成為導演以第三人稱講述的一個西部故事，在符合傳統西部片的類型架構之下盡力突顯約翰‧韋恩的硬漢風格，這樣的改編是最安全也最符合製片理想的。

除了地理時空背景的差異之外，新舊版本從「公雞」考柏恩的出場最能看出導演的選擇不同：舊版由於是以第三人稱觀點，所以不可能會有麥蒂的主觀鏡頭，約翰‧韋恩飾演的考柏恩是以押解一批犯人出場，最後一人走得慢了些他還踹上一腳，然後麥蒂從圍觀的人群中衝出來追著要找他，但考柏恩砰地一聲把門關上對麥蒂理都不理。這段呈現的重點是：硬漢就是硬漢，但整個手法坦白說平平無奇。

至於柯恩兄弟則完全悖反，不但以麥蒂（由 Hailee Steinfeld 飾演）的主觀鏡頭為重點，還刻意讓傑夫‧布里吉(Jeff Bridges)飾演的考柏恩的聲音先亮相：麥蒂在酒吧後面的公共廁所一邊拍門一邊嚷著要考柏恩出來講話，公廁內的考柏恩聽得出聲音頗為不耐但又無可奈何，只能一直說廁所有人別再拍門了；讓原本應該是豪放不羈的西部硬漢被一個（真正無畏的）小女孩逼迫得窘在廁所裡，這已不僅是柯恩兄弟的另類幽默，更是角色定性的重要場景。

隨後在考柏恩出庭作證的那場戲，柯恩兄弟刻意以中長鏡頭緩緩攀移，這個主觀鏡頭清楚地呈現出麥蒂是如何在打量、凝視著她所選擇的男人。此鏡頭攀移

的時間甚至長到足以產生依戀的解讀意涵！柯恩兄弟高明之處在於只呈現影像但不把意義說白，因此給了觀眾極大的解讀空間，而我認為這也是原著小說的精髓所在。

一個十四歲少女，忽然間有了極為正當的從家庭出走的理由（為父報仇），她處心積慮地尋找她中意的男人（可以帶著她冒險遨遊的英雄），也親自挑選她的坐騎，她在對一連串警官名單毫無認識的情況下選擇了其中一位叫做「公雞」考柏恩（注意「公雞」這個詞所隱含的性暗示！）的公認心狠手辣惡警，這表示她想要的是一個壞男人（或者說真男人），而這個壞男人其實對她比較好；後來還出現另一位由麥特‧戴蒙（Matt Damon）飾演的德州騎警勒博夫，他看起來是個好男人，比較年輕比較帥，但是對她卻比較壞。

其後一路上她就看著這兩個男人在她面前爭風吃醋（像兩個大男孩般爭吵誰的槍法準），享受周旋其間的滿足感；緊要關頭他們為了她都能夠犧牲自己（連馬都要為她犧牲！），而她也能夠把自己（的身體）交給他們！

她一生最重要的四個男人都在這趟旅程之中各自佔有重要位置：她的父親過世給了她自由的機會，處理殯葬事宜的老頭說了三次「你可以親吻你的父親」都被她拒絕（這當然有其聖經上的隱喻，與最後她掉落洞中慘遭蛇吻亦有所關聯），這說明了父親的死在她心中另有意義；舊版的麥蒂曾經抱著父親的遺物拭淚，則是為了在道德上強化麥蒂找人緝兇的正當性而掩蓋了她內心所懷的鬼胎。

她找上的第一個男人將是她此生唯一肯認的男人，但同時必須有另一個男人來找上她，兩人都得各有所長教她難以選擇，這在她的男人經歷上才能稱得上圓滿；最後一個男人雖是殺父仇人但也是讓她得以自由的恩人，她在面對他時必定有更為複雜的心情，她既想找到他又不想找到他，因為一旦找到他也就表示這趟冒險旅程即將結束。

這樣一種縝密又複雜的少女心是不可能在 1969 年的舊版被直接呈現的。它是一個反童話、反西部的故事——雖然看起來像是個西部的童話故事；它既是《綠野仙蹤》的變形，同時也是一個反《蘿莉塔》(Lolita) 式的冒險旅程——在納博可夫的小說中，性早熟但未成年的蘿莉塔被亨伯特所揀選，兩人一同踏上西部的旅程，結果途中被另一個男人奎爾蒂劫走。蘿莉塔在整個過程中看似一切被動，其實她與亨伯特之間一開始的性行為反而是她主動，她與其他男人之間亦然；這和麥蒂看似一切主動完全不同，在真正的性的層面上，麥蒂並沒有任何主動的行為，所以突顯的是這樣一顆長於精算的少女心。

當麥蒂來到考柏恩的住處要與他簽約談緝兇的酬勞條件時，考柏恩正睡在床上，新舊版本的微妙差異正突顯了導演對性這個議題的不同考量：舊版的約翰·韋恩雖然躺在床上，但是衣衫服裝都還是整齊正常，意即他可以立刻起床外出上馬，完全沒有著裝或改裝的必要；但是柯恩兄弟卻讓躺在床上的傑夫·布里吉衣衫不整，不但脫了外褲，似乎還可以看到激凸的陽具，而麥蒂就這樣公然而大方地直接面對他———一個未成年少女敢這樣面對一個男人時說明了什麼？——她可不是只有一隻眼！

而當剛出發不久麥蒂死命跟著兩人時，勒博夫把她拉下馬來用父親處罰女兒、大人教訓小孩的方式以樹枝抽打她的屁股，麥蒂卻向考柏恩哭叫：「難道你就這樣看著他打我嗎？」這已是在向考柏恩攤牌，要他向勒博夫確認他才是她的男人，只有考柏恩才能動她，考柏恩果然出聲嚇止，甚至亮出槍（誰都知道槍象徵的意義是什麼）來，而此後他對她的態度也就完全不同了。

後來麥蒂跌入洞中遭到蛇吻，一方面是印證聖經即使進入死蔭幽谷她也毫不畏懼（而且她的男人會來救她），另方面她也必得經過這次流血方能真正成為女人，這無疑是她成年的儀式。舊版在此之後就與原著分道揚鑣，導演竟然讓約翰·韋恩陪著麥蒂來到她的家族墓園，麥蒂指著空墓穴位意有所指地說希望以後你葬在我身邊，這已經近乎是心意的表白了。然而約翰·韋恩為了維持自己

的西部硬漢風格，說什麼也不會進入家庭做顧家的好丈夫，離去時還耍帥表演了騎馬越過高欄的高危險特技動作，這當然是傳統西部片所偏好的典型結局。

柯恩兄弟的處理則完全抓住原著的精神（同時還能維持自己的風格與特色，實不簡單），在考柏恩上馬載著中毒的麥蒂疾馳就醫時，讓她還能對著她的英雄得勝的戰場做出最後巡禮（根本是將自己作為英雄的戰利品！），這本是對旅程的終點告別，卻已開始顯露出緬懷的心情，這段攝影機的運鏡拍攝竟能將少女的憂傷與哀愁完全暈染開來，實在令人驚歎不已。

整體而言，除了慣常的黑色幽默、令人發噱的南方口音與某種宿命的氛圍之外，柯恩兄弟也不忘在印地安人、黑人甚至中國移民這些當時美洲少數異族的歷史處境上有所著墨：開場的公開絞刑上，白人問吊前都還可對群眾發表最後遺言，印地安人則是根本不讓講話，直接問吊！考柏恩看到印地安小孩拿可憐的騾子尋開心時也照K照踹不誤，簡單兩個動作便說明他心中具有的某種正義感。麥蒂對黑人老家奴與顧馬的黑人小孩態度也是平等而和善的，考柏恩更誇張，他能與中國人同住一室，一張床輪流睡，這在當時的美國南方人眼中看來應該是個大異類吧？

印地安區裡的氛圍也詭祕得迷人，為原著所無，卻更能增添電影感，柯恩兄弟的導演思考真不是蓋的。

至於最後已入中年、只剩一臂（正可匹配她男人的獨眼！）的麥蒂來到馬戲團想一探已稱老朽的考柏恩，卻連見一面亦不可得，考柏恩已溘然而逝[2]。而她終生堅持不嫁的心意也讓她成為一個堅毅而強悍的女人，對身旁四周的眼光完全無視，還對著一個粗豪無禮的男人嗆罵人家是孬種！她把考柏恩遷葬回自家

2——一開始見不到面是故意讓英雄受困窘，最後見不到面卻是在維持英雄最後的尊嚴！而這前後兩次考柏恩都是被關在大木箱子裡。

墓園，完全無懼外人的閒言閒語，全因她心目中唯一的男人已逝，她的世界至此只剩下她獨自一人，踽踽獨行於他們曾經奔馳共騎過的地平線上。

沒有一部西部片這樣呈現過一顆少女心，正如柯恩兄弟此番繼往開來的創舉在奧斯卡被提名十項獎卻全軍覆沒一樣締造了歷史，那即是 2011 年的奧斯卡評審們完全沒有慧眼——連一隻都沒有——的可笑歷史！

※ 本文刊於 2011 年 5 月號《人籟論辨月刊》

看誰下地獄？

——審視《女魔頭》的神聖與卑賤

「我告訴你，她的許多罪愆都將因此獲得赦免，因為她深深地愛過。而那愛得少的人，所得到的赦免也少」——《聖經‧路加福音》第 7 章第 47 節

佩蒂‧潔金斯（Patty Jenkins）導演的這部《女魔頭》（Monster），係根據八〇年代在佛羅里達州連續殺害了七名駕駛的妓女艾琳（Aileen Carol Wuornos）之真人真事改編。拍攝這類電影的困難之處在於：你不可能一面想著還原重建一切真實的事件細節，一面又想塑造每位當事人的個性甚至心理狀態，同時還企圖強化戲劇性或者表現某種敘事手法。這些方向很多時候是互相衝突的，而導演必須根據自己的拍攝意圖或目的來決定何者該留、何者該棄。

一個比較簡單而直接的思考方式就是：先決定主角是誰。

楊德昌根據真人真事拍攝的《牯嶺街少年殺人事件》，就很聰明地選擇以場景為主角。他不願簡化人物角色性格，或者誇張化戲劇情節讓觀眾一看就懂，反而鉅細靡遺地重現時代的場景，刻劃每一個細節，目的只是為了使出所有力氣經營出一個黑暗、壓抑卻又充滿浪漫的時代氛圍。

楊德昌成功了，但那是他的本事。

佩蒂·潔金斯則決定回到人物自身而以艾琳為主角（Charlize Theron 飾演），於是她讓我們看到一個從十三歲就開始賣淫求生，飽經風霜摧折的妓女如何一步步成為「女魔頭」的心路歷程。整個影片中關於現實場景的重建以及相關人物情節的真實性，導演則選擇以某種程度的淡化、簡化甚至符號化來處理。沒有灑狗血地剝削艾琳的悽慘遭遇，也沒有特別玩弄被害人的驚悚手法，導演只是藉著艾琳的遭遇呈現出一種「看的方式」，讓每天都面對彼此目光的觀眾們自己省思：我們現在所存在的這個社會真實，究竟是如何藉由道德體系或符號象徵的秩序一步步建構起來的，而這種「看的方式」一旦通過社會的定型化作用，其結果又是什麼人會成為受害者。

例如片中艾琳所殺害或企圖下手的男性駕駛人之中，只有第一名是個變態施暴者，固然死有餘辜，然而其後幾名有疑似亂倫變童癖者，有一副兇神惡煞樣其實卻只是個與女性性交有心理障礙的大男孩，更有需要長期照顧下半身癱瘓老妻的警長，或者想幫助她的善心男士。這些人有的的確是具有某種特殊的性癖好（但不見得會產生暴力或性犯罪行為），有的只是一時的性衝動（不論在艾琳試探之前或之後），甚至最後一位才剛當上爺爺的受害者根本毫無性需求，但是仍遭艾琳毒手。

導演只用幾句簡短的談話，再加上一、二項相關的道具如照片、警徽等來交代受害者的社會背景，每個受害者除了年齡、服裝、長相之外再也沒有明白清晰的人格刻劃，看得出來導演是刻意讓觀眾對這些受害人的了解與艾琳一樣多。

很少有人會懷疑導演如此處理背後有什麼特殊目的，但是這種手法揭露了艾琳在挑選這些被害人時其實用的都是同一種標準、同樣的眼光——根據她十三歲開始賣淫維生以來對男人的理解與自信。艾琳甚至一再用同樣的手法來誘使搭載她的駕駛人上鉤：她拿出一張有兩個孩子的照片，說那是她在佛羅里達的小孩，她想去看他們，以此來搏取駕駛人的同情心。幾次得手都證明了這個手法有效，但結果她所殺害的駕駛人卻與她本來只想挑性變態下手的初衷完全不

同，甚至相反。

正是這種「看的方式」不但決定了艾琳的犯案模式，也決定了她受審判的方式。

公平嗎？當然不公平！但是艾琳沒有選擇，因為她怎麼看這個社會，乃是來自於這個社會怎麼看她。每個第一眼見到她的人 (不論男女，都是社會經驗豐富的成年人)，都知道她是個公路妓女（highway prostitute），至少也是個在外遊蕩者、沒有受過社會良好教養的危險份子，最好不要接近。所以在她認知之中早有如此定見：敢接近她的人不是想玩她上她，就是要剝削她利用她，因之她一旦開了殺戒，到走投無路之時，即使明知無辜她也還是非殺不可。

另一方面，即使她有意從良，也得不到社會的接納：她穿著極為廉價俗麗的套裝應徵幾家律師事務所秘書，不是受到白眼就是嘲諷（由於她卑賤的服裝品味還是無學經歷？）；甚至求助社會局，那象徵政府權力的黑人女辦事員也幾乎不正眼看她（恰也是個關於膚色的反諷）！

因為他們只憑一眼就判了她生死。

這當中只有兩個人例外，一個是提供她簡單吃住不收取費用的越戰老兵湯瑪斯（Bruce Dern 飾演），另一個就是她的「女朋友」西爾比（Christina Ricci 飾演），雖然艾琳始終並非同性戀者。

老兵湯瑪斯身為國家暴力下的受害者，他能夠理解艾琳的處境並給予同情及實質上的幫助。遺憾地是艾琳對他卻沒有相同的理解，反而將他的嘗試通風報信誤解為對她有所需索，這不但加深了艾琳所背負的悲劇性因素（對男性根深蒂固的不信任感），也順勢將這樣沉重的絕望感轉移到觀眾的心頭。

西爾比則是個年輕的女同性戀者，她在父權家庭中顯然同樣處於受壓迫者的位

置，她之所以接近艾琳，只是單純地把她當成一個人來交往。這在艾琳的生命經驗中可以說是不曾有過的待遇，就為了回報這一份真誠的愛意，即使艾琳並非同性戀者，她也願意赴湯蹈火、為愛犧牲，走上不歸路。

一開始兩人在溜冰場外旁若無人的擁吻，只是兩個寂寞的肉體彼此撫慰（雖然之後艾琳還是難以接受而拒絕西爾比的肢體探觸），然而艾琳的旁白卻為這段感情定了調：西爾比的出現乃是上帝在她生命走到絕路時的特殊安排。隨後艾琳劫後餘生到開始殺人奪車，與西爾比兩人攜手天涯卻一直不願讓西爾比知道，只因為她相信這是她一個人的事，是她自己要去面對處理的。甚至後來西爾比認識了新朋友，她也能夠坦然地相信西爾比，而沒有像一般情侶之間為這種事吃味爭吵。

當第一晚西爾比要與艾琳同床而眠時，不論之前或之後艾琳都特別洗浴淨身，而且在第一次殺人之後艾琳也做了同樣的洗浴動作，這個行為暗示了艾琳對己身卑賤且不潔的恐懼，以及自戀的心理——依照當代語言學家克莉絲蒂娃（Julia Kristeva）的「卑賤體」（abject）概念——這正是她亟欲從社會中男性慾望投射的客體，開始朝向賤斥異己以區隔出自我的方向前進，從而完成其主體的建構過程。

從這裡回想起英文片名「Monster」的意義就很有意思了：「Monster」在片中本來並不是指稱女魔頭艾琳本人，而是艾琳向西爾比所提及家鄉的一處遊樂場，其中摩天輪是她小時候最想坐的，但是一坐上去就暈眩得想吐，她稱那摩天輪為「Monster」。

摩天輪的女性生殖象徵一方面作為艾琳的自我向外投射的客體，表面上暗示她對女同性戀的排斥，實際上她卻是藉由強忍著暈眩與嘔吐以表達她對西爾比的愛；另一方面，摩天輪更成為艾琳的「卑賤情境」（abjection），對存在於西爾比想像或慾望中的艾琳（可與她一同享受快感的艾琳，並非艾琳的真實存

在）而言，摩天輪其實並不是一個他者，而是兩人性愛高潮的象徵；但是真實情況並未如此幸福圓滿，所以艾琳在摩天輪上的暈眩嘔吐，反而使她成為一個驅逐、賤斥以企圖嘔出「自我」的他者。

更深入地說，當艾琳發覺自己的一生也已成為一種摩天輪，被限制只能在某種規則或軌道上運轉之時，她等於已體認到了「自身的卑賤」，整個社會看到她就覺得噁心，她的不斷流浪也印證了這個社會幾乎沒有她存在的位置；摩天輪的巨大空缺即象徵了她人生的巨大空缺，「一種作為整體存有、意義、言語和慾望奠基者的空缺。」克莉絲蒂娃如是說。在這種情境之中，艾琳若不是徹底墮落成痛苦與歡悅的自虐狂，就是轉向尋求一位存在卻不可信賴、關愛卻不知何時歸來的父親——且讓我直說——那就是上帝！

令人慶幸地，她選擇了後者。

艾琳對西爾比的愛就是個證明，雖然西爾比對艾琳不過是一般的情愛，但艾琳對西爾比的愛卻提升到了信仰的層次，因為艾琳心中一直有上帝！

難道不是嗎？「我知道祂——上帝的存在。但我卻不知道祂知不知道我正以這種方式存在著；顯然不知道，因為如果祂知道，還會讓我受到這種待遇嗎？所以我要用這種方式來讓祂知曉我的存在。」這段話是我替艾琳說的。

只有在這個時刻，那信仰的神聖與存在的卑賤才能同時體現於艾琳自身，這個摩天輪的多重隱喻意義之豐富，以之審視艾琳內心的神聖與卑賤，實在再巧妙不過。

然而這還沒完，更妙的是片尾艾琳的回頭一瞥。

當艾琳昂然面對來自整個社會的審判時，她痛斥判她死刑的法官才該下地獄，

「因為他讓被強暴者流血」。然後兩名法警押著她離開，背景一片光亮，此時艾琳突然回頭，雙眼狠狠瞪視著鏡頭／觀眾／我們，然後消失在那片白光之中，片子結束。

這個瞪視直可說是神來之筆，只有這個動作才有足夠的力道抵抗那整個偽善社會的偽善目光，彷彿是在說：「看看是誰下地獄？」這不僅是反抗那維護道德秩序的審判方式，同時更是反抗那充滿荒謬偏見的「看的方式」。

艾琳無疑是反道德的，但是她以強暴者的血為自己施洗。這就是克莉絲蒂娃在《恐怖的力量》一書中所說的：「拒絕服膺道德的人並不卑賤，因為在反道德的行為中，甚至在目無法紀、叛逆、解放、自殺性的犯罪行徑中，有可能展現另一種偉大。」

只不過當自審目光犀利的觀眾們沉緬於（人人都看得見的）莎莉·賽隆極具說服力的演技，卻反而看不見或忘記艾琳所遭遇的一切非常人所能忍受的真實人生時，這個罪愆又該由誰來承擔？

「我代替上帝赦免你。」散場之後，我只能在心裡幽黯地這麼說。

※ 本文刊於 2004 年 6 月號《張老師月刊》

黑暗的魅力

有資深影迷提到馬丁‧史柯西斯（Martin Scorsese）的《隔離島》(Shutter Island) 和亞倫‧派克（Alan Parker）的《天使心》(Angel Heart) 有像，認真想想的確有部份手法與劇情意含相近，包括對於自我認同的追尋、對戰爭與國家的質疑等，但《天使心》碰觸到更多南北差異、黑白種族、宗教（基督教與巫毒）、性與亂倫等等議題，野心實在不小；《隔離島》相形之下較為單純，這是它能夠傾盡全力一擊到位的原因。不過《天使心》的懸疑驚悚氛圍不下《隔離島》，亂倫及妖邪爭議更與波蘭斯基（Roman Polanski）的《唐人街》(Chinatown) 及《失嬰記》(Rosemary's Baby) 有得拼，絕對是影史不容錯過的黑色電影！

導演亞倫‧派克最風光的時期是在八〇年代，1980 年他以《名揚四海》(Fame) 一片崛起，隨後的《平克佛洛伊德之牆》(Pink Floyd The Wall) 擄獲無數資深影迷樂迷的心，《鳥人》(Birdy) 則是我剛上大學時的啟蒙電影之一，接在《天使心》之後的《烈血大風暴》(Mississippi Burning) 更是深入美國南方挖掘種族政治醜惡的代表作。

《天使心》當年上映便引起國內外爭議不斷，雖然影片後段跳躍的敘事剪輯以今日的電影觀眾而言應已不難解讀，但在 MTV 剛出現不久的當時這種剪輯方式仍然具有前衛性（亞倫派克可是 MTV 時代祖父級的導演哪！但《天使心》並不是一部音樂 MTV 般的電影）；加上引起更多爭議與紛擾的性愛場面，記

得當年連錄影帶都剪光光，導致許多觀眾都說看不懂，如今看的是完整版，尺度上也沒有米基・洛克（Mickey Rourke）前一年主演的《愛你九周半》(9 1/2 Weeks) 那麼煽情挑逗，相信事隔廿多年後更能讓觀眾集中目光來看亞倫・派克在此驚悚片中暗藏哪些玄機。

男主角米基・洛克自演出法蘭西斯・柯波拉 (Francis Ford Coppola)《鬥魚》(Rumble Fish) 開始受到矚目，之後的《龍年》(Year of the Dragon)、《愛你九周半》雖然都惹出不小爭議，但卻一步步把他推上紅星寶座，尤其以帶著邪惡氣息的頹廢特質聞名。拍完《天使心》之後，又趕拍另一部角色刻畫異曲同工的《黎明前惡煞橫行》(Johnny Handsome)，其大玩相貌與身分之間的辨證創意還早在吳宇森《變臉》(Face Off) 之前。

可惜之後傳出嗑藥疑雲，接演的片子也一部比一部小，九〇年代之後幾乎銷聲匿跡。米基洛克甚至有意回他原本的拳擊界，但是身體的巔峰期早過，不少影迷提起時言語中都不勝唏噓，沒料到他竟然還有翻身的一天。

此刻正於台北院線上映的《鋼鐵人2》(Iron Man 2) 裡的小勞勃・道尼 (Robert Downey Jr.) 原本同樣也以頹廢氣質吸引大票影迷，不過他的頹廢是帶著陽光氣息的，與米基・洛克這種經年侵蝕入骨的黑暗相比可能稱作慵懶更為適合。難怪這部片的反派要找米基・洛克來演，還有誰比他更適合向好萊塢一線紅星寶座復仇呢？

看到米基・洛克近年重新走紅，他主演的《力挽狂瀾》(The Wrestler)、《生死一擊》(Kill Shot) 卻都是中年身材走樣的造型，揹著彷彿歷盡滄桑的悲慘人生，說《天使心》是他演的說不定有些年輕影迷一時還認不出來。

勞勃・狄尼洛 (Robert De Niro) 的角色也很特別，絕對是他演過的角色裡不可忽略的一個；而麗莎・波奈特 (Lisa Bonet) 當年在全美當紅電視劇《天才

老爹》(The Cosby Show) 裡演二女兒，卻因為在此片中不避演出大膽裸露的性愛及「邪教」祭典場面，結果在上映之後引發爭議，導致她遭到比爾老爹的封殺，幾乎斷送演藝生涯，慘狀比起演出《色｜戒》之後的湯唯還有過之而無不及。

黑暗角色的魅力在電影世界裡是無法擋的，但是虛幻與真實的界線有時也不是幕前幕後可以分隔得清楚的，演員們為了觀眾（或所謂藝術）而「犧牲」，全心投入之後難以自拔，原本愛看的觀眾這時卻開始譴責、抨擊，棄之如敝屣，然後（魔鬼一樣的）製片就等著時候到了再把他拉回來試探觀眾的接受度，究竟誰比較黑暗？誰比較偽善？也許還是得鑽進銀幕裡去看個仔細才能分辨得出來。

看過《天使心》的朋友必然懂得我這些語無倫次的。

2010.05.15

野性的停泊

在眾多好萊塢明星中，尼可拉斯・凱吉（Nicolas Cage）對我而言是個又愛又恨的異數。

自《鳥人》(Birdy)、《扶養亞歷桑那》(Raising Arizona)、《發暈》(Moonstruck) 乃至《我心狂野》(Wild at Heart) 以來，他的演技已為多數影評及觀眾所肯定。但他從影三十多年來所主演的片子，十部裡卻總有七、八部是商業芭樂片。

於是這便形成一種矛盾情結：一方面你會想要看他主演的電影，但同時你碰到地雷的機會卻也高得出奇；近年來尤其變本加厲：從《惡靈線索》(The Wicker Man)、《惡靈戰警》(Ghost Rider)、《無聲火》(Bangkok Dangerous) 到《末日預言》(Knowing)，加上兩集《國家寶藏》(National Treasure)，無不令人失望，倒彈連連。

不過今年這部《爆裂警官》(The Bad Lieutenant: Port of Call - New Orleans) 終於讓人眼睛一亮，因為這次與他合作的導演是德國新電影的重要代表人物韋納・荷索（Werner Herzog）。

這麼說並不是單純指稱荷索代表了某種品質保證，更有甚者，以荷索在影史上所受到的推崇與質疑，這樣的組合其實具有相當的複雜性。

所以恐怕得先從尼可拉斯・凱吉過往的銀幕形象來切入他在《爆裂警官》裡的表現，釐清荷索挑選他來演出的原由，才可能更深刻地理解或感受荷索在這部電影裡所深埋的綿裡針。

尼可拉斯・凱吉自從 1990 年在《我心狂野》裡飾演一個動不動就與人鬥毆的火爆青年之後，對於「頹廢」、「陷溺」、「墮落」或「使壞」等等這類演出的拿捏方式就一直有他自己的一套——他可以盡情地狂野到某個地步，卻仍然讓觀眾認同他有一顆善良正直的心；這也是為什麼他能夠叱吒好萊塢三十多年，因為若是一開始就被定型為反派之後就很難成為主角了。

1994 年尼可拉斯・凱吉演出《遠離賭城》(Leaving Las Vegas) 的酒鬼落魄劇作家角色，讓他拿到包括奧斯卡最佳男主角獎在內的大小獎項，一時水漲船高，也因此接演了一堆大預算卻沒什麼營養的商業動作片。1997 年吳宇森導演的《變臉》(Face Off) 亦是這類代表作之一，但是這片卻還有個特別之處：兩個主要角色都必須在正邪之間遊走（其雙重臥底的編劇創意還在《無間道》之前），只不過另一個男主角約翰・屈伏塔 (John Travolta) 性格比較溫吞內斂，與尼可拉斯・凱吉的狂放不羈正巧成為對比；且到最後已經變成你中有我、我中有你，正邪善惡界線模糊，兩人根本是同一人。

1998 年布萊恩・狄・帕瑪 (Brian de Palma) 導演的《蛇眼》(Snake Eyes) 則可信之為尼可拉斯・凱吉提供了《爆裂警官》裡的角色原型：一個看似玩世不恭、手底下不乾不淨、既沾黑又帶灰的警官，卻楞是在緊要關頭做出合乎正義的選擇。《爆裂警官》乍看亦在玩這種形象反差的遊戲，但其實更複雜得多，挑戰性更高。尼可拉斯・凱吉累積了之前的演出經驗，縱然大多數其他影片不值一晒，仍能獲得荷索信任，就結果來看他這次的演出也是相當成功的，甚至可說是再創生涯高峰。

然而從尼可拉斯・凱吉的銀幕形象來論述《爆裂警官》，怎麼看都還是好萊塢的標準。若從影史上關於荷索電影的定位與角度，也放入這個框框裡來看不免

有點尺枘不合，畢竟荷索過去的電影別說與好萊塢的商業或娛樂電影八竿子打不著，就連電影的主題內容也都極少呈現美國，甚至高樓大廈、塞滿汽車的公路等等這些現代都會文明景觀。

唯一的例外也是荷索電影中最平易近人的一部，乃是 1977 年的《史楚錫流浪記》（Stroszek），此片呈現三個德國移民的美國夢如何在現實中被扭曲終至破滅，其間的諷刺與批判不在話下。但荷索更將威斯康辛州所代表的美國社會經營成為某種「奇觀」，以十九世紀人類學者的視角，從拍賣會主持人的連珠炮言語方式、美國警察的機械化反應，加上嘉年華會場的跳舞雞以及空無一人卻不斷轉動的滑雪纜車，這些畫面肯定讓美國人看了心裡不舒服，然而這正是荷索特有的「靈視」。他的每一部電影都有這種「靈視」鏡頭，幾乎已經成為他的作者印記之一。

荷索的另外一個作者印記則是他電影裡的主人翁。

沒有第二位電影導演像荷索這樣如此執著於探索人類意志與心靈的力量，也因此他電影裡的人物多是在身體上異於常人者：《生命的訊息》(Signs of Life) 裡精神異常的傷兵、《侏儒也是從小長大的》(Even Dwarfs Starts Small) 裡的侏儒們、《沉默與黑暗的世界》(Land of Silence and Darkness) 裡的盲人與聾人、《天譴》(Aguirre, The Wrath of God) 裡偏執而瘋狂的叛變者阿奎爾、《賈斯柏荷西之謎》(The Enigma of Kasper Hauser) 裡從未接受人類文明洗禮過的棄兒、《浮石記》(Woyzeck) 的弱智士兵、《陸上行舟》(Fitzcarraldo) 裡浪漫而瘋狂的夢想者、《納粹製造》(Invincible) 裡的猶太大力士等等……

電影如此，荷索紀錄片的主角也不惶多讓：《白鑽石》(The White Diamond) 裡堅持在瀑布上空飛熱汽球的飛行家，以及《灰熊人》(The Grizzly Man) 裡愛灰熊愛到被吃掉的加拿大青年，都成為荷索電影中所有那些特殊人格的特殊印證。

相較之下，《爆裂警官》裡尼可拉斯‧凱吉飾演的警官開始還算正常，但開場的安排便已揭示了他的特殊人格：在卡崔娜颶風侵襲時的紐奧良，他和另一警官（方基墨飾演）發現監獄裡還有一名囚犯未被移監而大水已行將滅頂，囚犯苦苦哀求相救，但他卻冷言冷語說不想弄濕他身上所穿價值上百美金的內褲。從他的言語內容看來，的確是個冷血無人性的惡警，但他一陣冷潮熱諷之後終於還是跳下水去救人，這行為看似與他的惡言相牴觸，卻預示了他在惡劣乖張的外表下所隱匿的一顆良善正義之心。

行此善行的回報是他被擢升為副警長，代價則是他弄傷了背，可能得終生服用止痛藥，結果他卻因此染上毒癮。這個警官似乎自此開始更是壞事做盡：唆使同事短報原應作為證物的毒品以供自己吸食，同事畏事拒絕再提供後，他就到夜店前勒索帶毒的男女，和他的妓女女友（Eva Mendes 飾演）一起吸毒，又在組頭處下注賭錢⋯⋯在黃賭毒三件事情上他作為一個警官真的是惡劣大膽到一個境界。

然而在他的轄區發生一樁非裔家庭慘遭毒販滅門的血案，死者均為無辜婦孺，調查並逮捕凶嫌乃是他的職責。但由於他的毒癮使他陷入一連串的麻煩與窘迫，來自黑白兩道的壓力幾乎把他逼到絕境。於是他先藉著他的敗行劣跡取得毒販老大的信任[1]，借力除掉另一股黑道勢力，然後再設計取得毒販老大的唾液，栽贓到命案現場以令其名正言順被定罪制裁。他所用的一切手段幾乎都是非法，卻不能不說是服膺某種正義價值觀。

如此具有爭議的言行，當中所有的道德複雜度早已非常人所能輕易衡量。雖說

1——這種惡由心生的相貌是偽裝不來的，所以尼可拉斯‧凱吉才會在面對毒販老大的質問時，直接反嗆要他看看自己，兩人看起來其實是一樣壞！

2——本片原就是改編 1992 年哈維‧凱托主演的《壞警官》（Bad Lieutenant），而 1988 年亞倫‧派克（Alan Parker）導演，金‧哈克曼（Gene Hackman）與威廉‧達佛（Willem Dafoe）主演的《烈血大風暴》（Mississippi Burning）亦可為其借鏡。

好萊塢本不乏此類編劇[2]，但荷索豈甘於使用好萊塢的敘事方式？他仍然是以自己那一套來翻新這個舊劇本。

哈維・凱托（Harvey Keitel）1992 年主演的《壞警官》（Bad Lieutenant）原本的時空背景是紐約，荷索則改為卡崔娜颶風侵襲後的紐奧良；原本是一位修女遭到強暴，荷索亦改為非裔家庭因涉毒而遭滅門。這兩處改動不僅突顯了荷索有意自居的邊緣位置，也同時放大了影片格局，而不僅是紐約大都會一則當代的光怪陸離與駭人聽聞而已。

而《爆裂警官》裡荷索的「靈視」鏡頭，更是三不五時跳出來豐富了影片的層次：片頭的紐奧良大水，一條蛇緩緩游走水中，帶出監獄囚犯的困境，也展開整部電影；災難來時蛇有蛇路的自然隱喻，既彰顯人類社會的凶險一如自然荒野，更是對人類文明窘狀的蔑視諷刺。

尼可拉斯・凱吉每當吸毒後總會見到鬣蜥，而方基墨等旁人卻見不到，若僅止於此則不過點出其心靈具有狂野的一面，但妙的是荷索還安排了一處公路車禍現場，一隻鱷魚被撞得白肚翻轉而死，對觀眾而言，鬣蜥與鱷魚乃是同樣真實；且這乃是把真實情景與主角吸毒的幻象等同起來，直刺美國社會的荒謬性，實在生猛有力！

更有甚者，當尼可拉斯・凱吉與毒販勾結，因緣際會幹掉另一黑道老大之時，竟然嗨到要毒販手下對那黑道老大的屍體再開一槍，毒販手下不解，尼可拉斯・凱吉指著地上屍體狂笑道：「因為他的靈魂還在跳舞！」於是便真有一孩子在屍體旁跳著霹靂舞；毒販手下自是看不到，但此種「浪漫的靈視」卻是荷索有意呈現給觀眾看的，與《史楚錫流浪記》裡呈現美國夢的手法如出一轍；而自尼可拉斯・凱吉的角度看來，則又彷彿是《我心狂野》裡的水手賽勒的銀幕再現！

而當片終危機一一解除，尼可拉斯‧凱吉因破案有功升為警長，但仍為背傷所苦。此時遇上當初他所救出的囚犯，兩人靠著水族館的大片玻璃牆席地而坐，背後各類水族游魚來回逡巡，對比開場兩人在水中的相會，更是別有況味。再加上滅門血案中小男孩書桌上留下的一首詩及一缸魚，三者的意象連結起來，之前種種狂暴不羈的野性全都定了下來，靜靜停泊於此，舒緩了所有緊繃的情緒氣氛，也引發觀眾的反思。荷索成功地把尼可拉斯‧凱吉心靈中的善推到極致，卻又能將它與日常的惡行並存於一體；尼可拉斯‧凱吉也成功地演繹出某種壞警官的複雜人格，可說是與荷索聯手把人類對於人自身的認識又拓深了一層。

《爆裂警官》真可說是荷索與好萊塢的一次美好相遇！

※ 本文刊於 2010 年 2 月號《人籟論辨月刊》

綠巨人的褲子

——解析《綠巨人浩克》的人性糾葛

「上帝死了，現在我們要這超人活下去。」——尼采，《查拉圖斯特拉如是說·論更高的人》

作為一部好萊塢出品的娛樂電影，若純以娛樂程度來檢驗，李安導演的《綠巨人浩克》(Hulk) 可能並不盡如人意，但如果我們願意改換另一種標準，則《綠巨人浩克》可說成功地突破了傳統好萊塢式的英雄格局，不管你喜不喜歡。

在介紹綠巨人出場之前，如果你看過《冰風暴》(The Ice Storm) 這部很可能是李安至今拍得最好的電影，應該還記得開頭有這一段話：「第 41 期《超能四人組》(Fantastic Four)，1973 年 11 月出版，瑞德·理查必須用反物質槍射殺變成人肉原子彈的兒子；四人組總是碰上這種難關，他們跟其他英雄不同，他們就像一家人，關係愈親密，愈容易不自覺地傷害彼此，這就是超能四人組；家庭就像那把反物質槍，你在家裡出生，也在家裡死亡，弔詭的是，被拉得愈近，陷得就愈深。」

這段開場的旁白是由陶比·麥奎爾 (Tobey Maguire) 演出，他飾演一個還在青春期摸索的十六歲少年，喜愛超能四人組漫畫及杜斯妥也夫斯基，其「地下室人」般的性焦慮在片中表現得非常具有說服力，後來果然被導演山姆·

雷米（Sam Raimi）相中去演了《蜘蛛人》(Spider-Man)；相對於《冰風暴》所造就的另一位少年明星，即片中死於電擊意外的伊利亞‧伍德（Elijah Wood），後來被導演彼得‧傑克森（Peter Jackson）相中去演了《魔戒》(The Lord of the Rings）的佛羅多，雖然他在《冰風暴》的戲份不多，但如果要比自毀傾向的晦暗程度，《怵目驚魂 28 天》(Donnie Darko）可能只好說是憤世嫉俗而已。

然而不論是盲目追求性冒險卻在關鍵時刻選擇全身而退的陶比‧麥奎爾，或是追求如幾何學般絕對完美最終卻遁入虛無的伊利亞‧伍德，李安在這兩個青少年的角色塑造上，都比《臥虎藏龍》裡始終掙不脫江湖束縛的章子怡，更能深刻而細微地提供我們理解「綠巨人」布魯斯‧班納（Eric Bana 飾演）的線索，而理解的關鍵則在於綠巨人變身前後的人性掙扎。

一個人之所以具有人性——與此相關的理論非常繁雜——從康德自律的道德觀點解釋，在於人能自由而理性的選擇；然而對佛洛伊德而言，這種選擇乃是出於一種性衝動；在馬克思眼中則是社會經濟力的結果；至於達爾文的說法則是「人是由『次人』進化而來的」；而近現代自然科學的研究趨向，卻愈來愈顯示人的本質需要從生物學甚至生化學去理解，這也就是生物學家康拉德‧勞倫茲（Konrad Zacharias Lorenz）在《所羅門王的指環》一書中所指出的：「人類為了得到文明和文化的超然成就，就不得不有自由意志，更不得不切斷和其他野生動物的聯繫，這就是人所失掉的樂園。」

所以當綠巨人為避開軍隊追擊一躍而入美西沙漠中時，他感到的不僅是孤絕，更是一種自由，但這僅僅是一種回歸動物本性的快感，甚至乃是一種自然的幻覺，因為在自然之中無拘無束地生活乃是動物而非人的真正自由；如果肯定自由是人性的本質之一，那麼這自由即成了人與自然對立的關鍵，因為人不是由動物本性所決定，反而是透過否定自己動物本性的能力所決定，人只有超越自己的動物性存在，才能成為一個自由而真實的人。

在布魯斯・班納第一次變身為綠巨人之前，他與一般人沒有什麼不同，都是順著自己的本能與感覺去生活。他對幼時過往的失憶以及現時與女主角珍妮佛・康納莉（Jennifer Connelly）之間的情感挫折，還不足以幫助他揭破那層自然的幻覺，在這個時候，他還只是一個以動物性存在的「非真人」。然而當他為救實驗室同僚，情急之下竟以自己肉身遮擋高劑量的伽瑪射線時，這裡他第一次展現了成為一個真人的意志與潛能，也為本片略嫌突兀的結局埋下一個伏筆。

但是當自然的幻覺破滅之後，布魯斯・班納在心理上將面臨一個選擇：要嘛他選擇接受，從此安於做一個綠巨人（此處只是單純化的分析，暫時剔除他父親尼克・諾特（Nick Nolte）的因素，讀者在此也可想見一旦加入這個因素情況將變得有多複雜！）；或者是拒絕接受，而選擇回到以前的階段，但是肉體上的變化既已造成，這種選擇實際上等於擁抱虛無，而且他沒有理由說不知道自己選擇的是什麼，這樣下去必將導致自我分裂，甚至毀滅。這也就是《冰風暴》裡伊利亞・伍德的選擇，明明無法接受情人克利斯汀娜・蕾西（Christina Ricci）與自己弟弟有染（三人其實都未成年，對性的試探還扣不上道德的大帽子），卻自我安慰自欺欺人，最後死於一個美麗的意外只能說是算他幸運。

在布魯斯・班納意識到這個選擇之前，他的父親尼克・諾特現身了（從編劇的必要性來看，其實也等於是促成他做出選擇），這父子倆的意志大對決就成為本片最有看頭的部分。也由於太過激烈，恐怕心臟較軟的觀眾無力負荷，這才需要一個溫和對照組：女主角珍妮佛・康納莉及她的將軍爸爸山姆・艾略特（Sam Elliott）。

片中的科學家尼克・諾特三十年前就獻身於國家的軍事科技，研發人體受傷再生的能力。這項研究目標暗指國家暴力的反人性：愈低等的動物再生能力愈強。尼克・諾特當年戮力鑽研達到瘋狂的境地，竟以己身進行人體實驗，但當他了解到這項科技的危機在於人（人性）的毀滅（不只是布魯斯所說青蛙的毀

滅而已）時，他於是狠下心要毀掉自己的實驗成果，包括他的親生兒子；只不過事與願違，雖然當年的實驗設備一切俱毀，但布魯斯・班納卻存活了下來，三十年後經過那個輻射外洩的意外，潛藏在他體內的毀滅性力量就被喚醒而成為綠巨人。

許多觀眾可能對片中關於物質面貌的特寫鏡頭覺得困惑：乾枯的樹幹表皮與皺褶的岩石紋理穿插全片，難以索解。其實這與《冰風暴》裡的冰晶透析（甚至《臥虎藏龍》裡的風擺竹林）如出一轍，同樣是呈現宇宙中萬事萬物所具有之自然意志，而綠巨人在面對這種自然意志的展現時便出現了自我分裂之危機：一方面他體內的動物性存在受到召喚，要他回歸自然；但另一方面，他的人性存在卻又帶領著他超升自然意志。這種內在崩解的張力在綠巨人被戰鬥機象徵性地帶到大氣層邊緣後落下的那一刻，達到最高潮。隨後李安立刻巧妙地剪進綠巨人嘲笑鏡中的布魯斯一幕以表達這股巨大的張力，最是令人擊掌。

內在的危機未解，外在的逼迫更是毫不留情地接踵而至：一方面山姆・艾略特所代表的國家機器，在與商業資本的合作下仍然找不出收編綠巨人的途徑或方法，唯一能做的便只有全力銷毀一途；另一方面，自身也擁有這股力量的尼克・諾特，卻做出了回歸自然的選擇，他能夠與物同化成為木石鋼鐵的超能力，以及要求綠巨人與他一同起身對抗國家暴力的合理化說辭，正說明他已然順服於自然的意志。雖有某種層面的正當性，但畢竟這種對抗也使他同時失去了人性。此所以尼克・諾特在擁有與物同化的超能力以前，還認布魯斯為兒子，但當他擁有超能力之後，便只認綠巨人為兒子了。這個心理轉變雖然突兀，但並不難理解。

而綠巨人自高空落水之後，又從地底一路打上來，這段上天下地的焠煉過程，幾乎要撕裂他整個內在，眼見就要順服於動物性本能而大開殺戒之時，卻在舊金山街頭的軍警之中，認出了愛人珍妮佛・康納莉，並在其懷抱中逐漸還原為布魯斯本身。愛的力量當然動人，但如果綠巨人未在內在逐步與布魯斯

達成和解，從惡犬口中救人容易，在威脅環伺之下自廢武功可是千難萬難（正如《冰風暴》裡本來有大好機會染指昏迷的女同學，緊要關頭卻踩了煞車的陶比‧麥奎爾），當然她的現身多少也令他察覺軍方妥協的願望；這同時也說明了綠巨人再怎麼獸性大發始終也得留著條褲子，那是他人性存在的重要根據，而之前當他殺掉惡犬後可還是全身赤裸如動物一般。

當綠巨人與布魯斯的意志調和之後，又與軍方暫時罷手，最終當然就剩下來自父親及創造者尼克‧諾特的挑戰了。這場父子攤牌的重頭戲，尼克‧諾特演來收放自如毫不含糊，充分展現出「我就是宇宙，我就是上帝」的氣魄，布魯斯即使化成綠巨人與之相抗，按理仍是不敵的，但這裡已經不是科學道理的問題，而是對人性有無信心的問題；畢竟只有出於某種價值判斷，才會有人敢主動以肉身阻擋坦克。

「我們對人性有信心，挾泰山以超北海也要去做；我們對人性無信心，為長者折枝也不必做。」1957 年蘇聯發射第一枚人造衛星時，台灣的社會學者居浩然先生發表了一篇〈派弗洛夫的狗與人造衛星〉，文章中這麼說道。

派弗洛夫是蘇聯的心理學家，他著名的交替反應實驗是每次餵狗時搖鈴，日久之後，狗只要聽見鈴聲就會垂涎，不論是否有食物送到面前。這個「刺激、反應」的實驗，成為日後史達林與赫魯雪夫在蘇聯長期進行的人變狗的實驗。居浩然在評論文章中指出，科學層次的問題用邏輯分析就可以解答，而人類之所以能自覺有「自由意志」，卻是因為所有的價值判斷在出發點上必然是「任意的」、非科學的。此所以杜斯妥也夫斯基才會承認二二得五有時也很有魅力；而人變狗的實驗所以注定失敗，正是因為承認二二得五的人性永遠無法磨滅。

綠巨人與他的上帝爸爸糾纏不清，一旁等著坐收漁翁之利的軍方於是發射伽瑪彈（其作用正有如超能四人組的那把反物質槍），解消掉化為水蒸氣的尼克‧諾特，而綠巨人則獲得「重生」，創出新的自我，他已成為一「真人」，即尼

采所謂之「超人」或「更高的人」。影片結尾安排他到第三世界叢林裡去行醫，此種濟世行善的價值判斷，乃是回應他在變身綠巨人之前捨身救人的合理安排。而李安在本片中對於人性與存在困境的探索，已足以使他成為同類影片中之巨人，不管你喜不喜歡。

※ 本文刊於 2003 年 8 月號《張老師月刊》

0 與 1 的宇宙論

「一切都是數字。」—— 畢達哥拉斯，西元前六世紀希臘哲學家

在耶穌之前，古希臘哲學家們最初感到興趣的問題是：一與多、有與無、虛與實、善與惡。他們站在人類思想發展的起點，觀察著身邊所有的事物，還說不出的就用手去指；漸漸地有人開始提出說法，嘗試去描述、形容、解釋他們身處的宇宙，然後產生許多愈來愈深入的思辨，就這樣開啟了整個（西方）文明。

古人在面對宇宙時，最直接也最素樸的觀察就是宇宙的殊多萬變：日月星辰的斗轉星移、山川草木的榮枯凋零，乃至飲食男女的生老病死，無不彰顯出這個宇宙無時不在變化的表象；然而現實萬物的變化不安定，卻引出一個其背後是否有個不變原理的命題，這個命題的提出可說開啟了人類形上思考之門，第一個提出這個命題的泰利斯也因此成為希臘哲學之父。

《駭客任務2：重裝上陣》(The Matrix: Reloaded) 延續第一集帶給觀眾的種種驚嘆，企圖在現實世界與電腦虛擬世界中，繼續玩著認知轉換及互為表裡的創意或玄虛，但是當吊人胃口的簾幕漸漸揭起，呈現在觀眾眼前的世界卻不知該令人嘆息還是嘖嘖稱奇：原來片中所有關於真實與虛擬、變化與不變，甚至命運與選擇等種種安排設計，居然全離不開古希臘時期的古典哲學命題。雖然主要演員從莫斐斯（Morpheus，Laurence Fishburne 飾演）到崔妮蒂

（Trinity，Carrie-Anne Moss 飾演）的名字都取材自希臘神話，但這種形而下的障眼法卻提供了另一種形而上的理解線索。

從某種形上的角度來看，華考斯基兄弟導演的《駭客任務》，將其主要的敘事架構在人類於電腦文明發展至極致之後卻反受電腦母體操控，於是人類現實的文明必須一切歸零重來。這樣的劇情設計，幾乎可說是在模擬一個類似希臘城邦的前文明世界，在這個尚未有任何哲學思想出現的前文明世界中，每個角色彼此之間就像原子碰撞一般，不斷進行著思想辯證，一步步釐清他們自己所身處的那個世界，同時開啟文明繼續向後發展的門徑。

於是錫安（Zion）與母體（Matrix）之間看似永無休止的鬥爭，正有如海拉克利都斯（西元前五世紀的希臘哲學家）所主張的宇宙運行之公道：宇宙的變化指向一種合一的需求，衝突乃是萬物之母，一切事物都來自於對立與鬥爭，譬如生命與死亡、善與惡、光明與黑暗，這種對立與鬥爭一旦完全止息，宇宙即等於歸於寂滅。

依海氏觀點，這個宇宙運行的公道統萬變於不變，乃是內在於萬物的普遍規律，而人的理性與智慧只是為了實現這個普遍規律，只有通過不斷的自我探求才能獲得對普遍規律的認知及了解。在他眼中，這個不變的普遍規律就是宇宙的真理，就是上帝；而「最智慧的人與上帝相比，也不過是無尾猴。」海拉克利都斯如是說——這不就是《駭客任務》第一集裡，莫斐斯對剛從母體清醒過來的尼歐（Neo，Keanu Reeves 飾演）所進行的思想教育訓練嗎？

當莫斐斯與錫安諸人不斷進出遊走於現實及虛擬兩界，他們對母體的認識愈多，愈感覺到掙脫其控制的需要（可視為一種重新肯定人的價值的需要），此種形而上的渴想又被具體化而以救世主為象徵的形式呈現。因而莫斐斯發現的尼歐其實不一定非尼歐不可，但是既然命運（導演？）選中了尼歐，即表示未來所有的考驗他都能夠通過，因為命運從一開始就已經注定了，問題只在於他

是如何通過的（如第二集中祭司 Oracle 所言）。

然而在此他首先便面臨一個選擇，這同時也是第一集的核心議題：尼歐從母體中甦醒，等於是剛出生於世，他對母體的了解不像莫斐斯那麼多，所以必須自己去摸索認識自己所處的現實。當他與莫斐斯一樣明白並肯定了通過萬變以求不變、通過表面的衝突以求得客觀真理的大方向之後，卻還不能意識到自己身為一個認知主體（記得那位能以念力折彎湯匙的光頭小孩告訴尼歐，湯匙其實並不存在？）所具有的潛能與重要性，於是他感到困惑與迷惘。如果他一直無法超越那個經驗世界，那麼很容易就會流於傾向虛無的悲觀主義或懷疑主義（所以莫斐斯與尼歐拆招練武時才會不斷告誡他：「不要懷疑。」）；以中國武學解釋，即是走火入魔，有如《射鵰英雄傳》中，郭靖在老頑童的惡作劇下胡亂練成九陰真經之後，竟產生對自己練武目的的懷疑；更嚴重甚至產生詭辯學派的感覺主義，有如那個寧願回到母體任其替代控制自己所有感覺與思考的錫安叛徒 Cypher。

於是 Gloria Foster 飾演的祭司，就如同將希臘早期的自然主義辯論轉為探求人類自身道德知識的蘇格拉底一樣，引導尼歐放棄對外在表象的懷疑，自我探求才是最重要的關鍵（尼歐曾問過 Oracle 廚房中掛著的木牌，木牌上以拉丁文寫就的文句正是「了解自己」）；而外型酷似蘇格拉底（的媽媽？）的 Oracle，甚至連開導尼歐的方式也是蘇格拉底自稱的「助產婆式」：不給任何答案，一切得靠提問者自己追尋。

第一集在尼歐通過種種考驗，終於相信自己是救世主之後結束；第二集導演繼續以電腦虛擬環境的各項特性或要素，設計呈現出許多關於母體的巧妙隱喻（如程式控制的本質、Keymaker 的後門概念），卻在最後提出了一個更深入的命題，讓母體藉著造物主 Architect 之口，又「重新整理」了一次尼歐所認識的世界。

在理解導演的處理手法之前，也許有必要簡介一下柏拉圖的「洞穴」寓言：人

就像困在洞穴中的奴隸，只能看到洞外火光投射進去的影子，由於從未走出洞穴的奴隸還不認識什麼是現實，所以便把這些影子當作現實；一旦奴隸獲得自由，走出洞外看到現實世界，才發現原來當初在洞內看到的一切皆受到洞外光源（即太陽）的控制。柏拉圖下結論說，這個自由人一旦認識到真正的現實並非這些影子，等於已從感覺的世界超越到存有的世界，而（由蘇格拉底提出的）「善」這項德行在存有的世界中乃是最高價值，如果自由人願意回到洞穴幫助解放其他的奴隸成為自由人，那麼便是實現了善的最高價值。

在第一集中，莫斐斯等人將尼歐從母體的控制中解放出來，一直認為自己並非救世主的尼歐選擇重回虛擬世界（洞穴）救出莫斐斯，這種向善的超越改變了他的認識，使他開始相信自己是救世主，但仍只是相信而已，真正的考驗在第二集。錫安的政治型態至少包含了柏拉圖《共和國》的三個階級區分：統治者、保衛者及人民；在此「理想國」中，消極而犬儒的斯多葛學派，與追求幸福快樂的伊比鳩魯學派同時並存，面對毀滅的危機，沉默的苦行與放蕩的狂歡便成為自然的反應。而當尼歐再次選擇回到虛擬世界，最後終於進入母體時，原以為只要將其 shut down 關機，救世主的任務便能達成，卻沒想到造物主 Architect 說這一切只是個遊戲，尼歐只有兩個選擇：重新建造錫安，或者是，回到原來的遊戲。

前者就是重來一次，原先的一切記憶，包括尼歐和錫安諸人，甚至與崔妮蒂的感情都將全部洗掉抹去（否則不會有前五任救世主的說法而尼歐毫無記憶），如此一來錫安之危解了等於沒解，因為只不過是一切重來，然而新的救世主卻也不再是當下這個尼歐了；而若選擇後者則是等於沒進去過，錫安更加危險緊急但並非全無希望，關鍵差別是尼歐能救回心愛的崔妮蒂，這份愛乃是他身為 The One 的存在肯定。

尼歐憑著理性認知再一次做出了柏拉圖式的選擇，他回頭去救出了愛人崔妮蒂。影片最後更懸疑地讓尼歐在現實世界中也能施展超人的能力，一舉手便

解了錫安之危，這樣的安排幾乎讓埋在第三集的答案呼之欲出：現實世界的錫安其實仍是個虛擬環境？所有人包括觀眾都還在洞穴之中沒看清真正的現實，救世主尼歐卻已經透過再一次的超越看到了？

這幾乎是在重演那個歷經蘇格拉底、柏拉圖之後，又將出現亞里斯多德的歷史必然。因為在亞里斯多德的形上學裡，其所以能繼承柏拉圖，成就希臘哲學的最高峰，乃是他在認識論及宇宙論上又推進了一步，亞氏肯定任何一個天界的運動必須有一個不變的原因：第一個發動者。這第一個發動者不能是被動的，否則就需要一個啟動它的原因，正因為每一個運動都需要一個原因，因此必須肯定有一個不動的發動者存在；亞氏於是肯定上帝發動宇宙，但他所謂的上帝並非有位格的神，不是意志，也不是愛，更不是宇宙的創造者；上帝的觀念是出於宇宙論的需要，而不是出於人類被拯救的渴求；人與上帝的關係，不是位階關係，上帝是外在於人的客觀存在，就如同我們與數學原理之間的關係：不論人類是否存在，直角三角形其直角兩邊的自乘之和永遠等於斜邊之自乘（畢氏定理）。

上帝發動宇宙，正如同母體發動虛擬世界，但如果超越到更高層次，將錫安與母體共存的現實世界也當成一個天界來看，那麼亦將需要一個更高層次的上帝或母體，來發動這個宇宙或天界。尼歐原本代表人類初生時對普遍真理的渴求，至此也將更上層樓，直接與上帝接觸，那可是西方文明對於真善美的最高追求，也由此進入神學的信仰層次，這也說明了為什麼西方哲學在亞里斯多德之後又摸索了三百多年，那位人與上帝之間的代理人耶穌才終於誕生了！

如果說《駭客任務》裡的一切都是遊戲，那恐怕只是因為導演採用電腦虛擬的形式而言，創意有趣但也僅止於此；然而從形上角度來思索《駭客任務》所逐步發展的宇宙論，我更相信兩千五百年前發現畢氏定理的畢達哥拉斯所言：「一切都是數字」（這正是尼歐眼中的虛擬世界），那可是從自然主義哲學家到蘇格拉底，從柏拉圖到亞里斯多德，一路走來始終服膺的哲學基礎！

※ 本文刊於 2003 年 7 月號《張老師月刊》

第二世界

心靈的框限

不憂傷，不巴黎

新浪潮總是逼問觀眾：「電影是什麼？」

每次看完法國新浪潮導演的電影，心裡總是會浮現上面這個問題。

高達的《斷了氣》、楚浮的《四百擊》已是經典中的經典，卻怎樣也不能掩蓋亞倫·雷奈的《去年在馬倫巴》；夏布洛的《血婚》、侯麥的《綠光》再怎麼不讓人專美於前，又有誰能忽略路易·馬盧的《通往死刑台的電梯》？若說尚·胡許或是莒哈絲都不容遺忘，可別忘記還有新浪潮之母安妮·華妲呢！

新浪潮導演們人人各據一方，左岸派、筆記派各領風騷數十年，別說影評論述多如牛毛，光是片單就看不完，若是貪心一點，想在一部片中盡窺新浪潮精華（甚至盡得新浪潮風流），恐怕非《1965 眼中的巴黎》(Paris vu par) ——又譯《……看巴黎》或《巴黎見聞》——一片莫數了。

《1965 眼中的巴黎》是由六位新浪潮導演每人各拍一部十五分鐘左右的短片集合而成，依序為：尚·杜歇、尚·胡許、尚·丹尼爾·保勒、侯麥、高達以及夏布洛。這類集合新導演的拍片企劃製片如今已是司空見慣，但我想沒有一部重要性會比得過這一部，即使是《十分鐘前》、《十分鐘後》這些集合全球名導的片子。

關鍵在於《1965眼中的巴黎》的六部短片都是在導演成名之前或剛成名不久、未達顛峰期所拍的短片；導演們全都是以巴黎（自己所在的城市）為背景，而以表達自己的電影理念為主要目的，所以格外能令人感受到清新的創作氣質（即使在四十多年後的今天看來仍是如此）。現今這類影片則不然，集合已成名的國際大導拍短片集，說穿了不過是想花小錢請大導拍片，背後總脫不開濃濃的行銷策略及票房利益的考量，縱然其中不乏驚喜，但那種「僅僅為了電影本身而拍」的創作精神到底是再也見不到了。

譬如第一段尚‧杜歇的《聖傑曼得佩區》，開始就是巴黎街頭，鏡頭在街道中不斷前進，時而pan左時而pan右，就像是觀光客乘坐市區巴士，所見從羅馬修道院、法蘭西學院到花神咖啡館，旁白也以一個導遊般的平緩語氣娓娓介紹這些地點與建築，正當你以為是巴黎觀光指南影片時，故事就從花神咖啡的前一天開始：一個美國女孩與男孩在此相識，於是坐上他的車回到他的住處，途中經過一條擁擠的街道，從旁白得知，他們甚至可能與沙特擦身而過！

這段畫面中沒有主角亦毫無故事，完全以旁白加上偶而落在無人露天桌椅或僻靜巷中標語如凝視般的空鏡，反而讓將要發生的故事先就充滿了失落感，儘管隨後我們便知道男孩是如何騙女孩上床、女孩又如何發現真相，但這種讓感受先於故事的手法，還是令人驚艷不已。

尚‧胡許的《北站》則可能是整部片最傑出的一段，鏡頭從一處大樓工地zoom-in進到一對小夫妻的公寓。妻子從不滿工地噪音開始，不斷數落埋怨丈夫的不是，丈夫先是哼哼唧唧置之不理，然後漸漸不耐終至翻臉，爆發激烈衝突，接著立刻後悔向妻子求和，但妻子氣沖沖地出門再也不理丈夫。此時尚‧胡許用了一個令人印象深刻的一鏡到底跟拍：從妻子出門開始，經過長廊坐電梯下樓，走出公寓大門，過馬路差點被車撞到，一個風度翩翩的男人過來道歉，兩人邊走邊談，男人以言語誘惑她，企圖說服她跟他走，女人心裡似乎經歷掙扎，但仍堅持抗拒。男人最後說出心中話，原來他是想尋死但見到她時

又覺得人生仍有希望。他給女人十秒鐘決定是否要跟他走，原本對現狀極其不滿的女人此時搖頭說不，男人二話不說從車站天橋上跳下去，鏡頭 zoom-out，只見女人在天橋上驚聲尖叫望著倒臥在橋下鐵軌上的男人。

僅僅是兩個簡單的 zoom-in 與 zoom-out 之間，尚・胡許呈現出人生中兩個不同層次的真實面向：夫妻之間的日常爭吵，以及現實與想像之間的差距。再怎樣對現實不滿，終究比不上對未知的恐懼，結局不論死活，都是無盡的悲哀。

尚・胡許是新浪潮的紀錄片大師，其「真實電影」的理念深深影響後世無數的紀錄片拍攝者，此段《北站》不但是其難得一見的劇情短片，而且立刻就能讓人感受到他對於拍攝記錄片的理念其來有自。

尚・丹尼爾・保勒的《聖德尼街》則是在一間公寓中發生的故事：一張床、一張餐桌、一對男女，簡單的角色設定就把故事演完，但是剪輯乾淨俐落，不同鏡位的運用讓簡單的空間對話絲毫不覺乏味，不但引人入勝更引人深思。一個年輕男人在住處召妓，穿著整齊西裝卻聲稱自己是洗碗工人；女人年紀較大自然熟稔世故，知道年輕小夥子第一次需要培養氣氛及勇氣，於是耐心與他聊天、吃飯甚至還猜起謎語來。但是小夥子扯東扯西還要聽足球賽廣播，就是不辦事，最後女人乾脆在床上看起報紙來。等他終於要採取行動時卻停電了，小夥子吃了一驚，只聽得女人冷冷地說道：「黑暗對我不造成問題。」黑暗中年輕小夥子怎麼反應成熟妓女的直言快語我們不得而知，不過大概是辦不成事兒了！

侯麥的《星星廣場》則頗有卡夫卡的味道：一個服裝店的店員上下班都要搭地鐵，並走過幾條凱旋門附近的街道，保守而拘謹的他在這段途中並不如意，不是被人行道上的工程廢土弄髒皮鞋，就是在地鐵被女人的高跟鞋踩到。有一天甚至與路人擦撞發生爭執，他不小心將對方打倒在地，誰知對方倒地不起，他又尷尬又發窘，嚇得一溜煙跑掉，後來還不斷找報紙看看有沒有路人死亡的

新聞。直到某天在地鐵裡居然又看見那個無賴找上別人爭吵；最後他走出地鐵站，雨傘還差點戳到一位女士的眼睛！

片子開始的一段關於凱旋門的旁白中，明言只有觀光客會來造訪凱旋門，巴黎人沒事不會想到這裡來。凱旋門象徵的是這個城市甚至這個國家的所有榮耀，法國更以自由開放聞名於世，但生存其中的人們卻被這個體制籠罩著，束手縛腳不良於行。侯麥平實中帶有幾許幽默的風格與場面調度的偏愛，從此片中已經可以發現一絲端倪。

與侯麥的平實風格相比，高達改編自 Jean-Paul Belmondo 小說《女人就是女人》的故事就生猛有力得多：一個女子同時寄出兩封信，卻把信和信封弄錯了，她來到一個雕塑家男人的工作室，說了實話（她說愛他，但有另一個男人，她打算拒絕）結果被男人轟了出來；她又來到一個修車男人的修車廠，說了謊話（她也說愛他，但有另一個男人，她打算拒絕）結果也一樣被男人轟了出來。原來信根本沒被放錯，女人兩邊受挫，只有黯然離開。

最後是偏愛中產階級家庭議題以及外遇題材的夏布洛，他拍的這段《耳塞》也不例外，讓一個學業成績優異的乖乖牌好學生以耳塞逃避父親與女傭的偷情、父親在餐桌上的政治議論，以及母親的吵嚷叫罵。某日父母又為小事爭吵，父親受不了出門，母親卻不慎從樓梯上摔落，但這個乖乖牌好學生始終聽不見母親的呼救聲。

從夏布洛中產家庭裡無奈戴耳塞的兒子、高達的兩頭落空的女孩、侯麥的保守店員、尚·丹尼爾的召妓遇到停電的小夥子、尚·胡許目睹陌生男人求愛不成竟然自殺的女子，到尚·杜歇受騙的美國女孩，每一段故事都呈現出一種幽渺的憂傷與失落的哀愁，一個又一個串接起來，似乎不憂傷便不巴黎了。如果這不是巧合，只能說六〇年代的巴黎滿是這種挫折、受壓抑的傷感，在影像上的表現是如此直接毫不修飾，這當然也毫不意外地預見了 1968 的五月革命；

而電影新浪潮能在這個歷史關頭同時爆發開來，對於一個後生影迷而言，能看到這樣真誠不做作的電影，當比看到任何當代名導合集都要來得萬分幸運。

※ 本文係受邀為 2007 年《1965 眼中的巴黎》台版 DVD 發行所寫。

大師的反電影

人在睡夢中不能體會作夢時的樂趣。

1927 年老毛的名言：「革命不是請客吃飯，不是做文章，不是繪畫繡花，不能那樣雅致，那樣從容不逼、文質彬彬，那樣溫良恭儉讓。革命是暴動，是一個階級推翻一個階級的暴烈行動。」

《巴黎初體驗》(The Dreamers) 裡，貝托魯奇（Bernardo Bertolucci）卻讓一對兄妹示範了用「請客吃飯、讀書、做愛、洗澡、看電影、聊天打屁」等等無聊的活動——不需要暴動，一個階級就可以推翻一個階級。

電影一開場，鏡頭順著巴黎鐵塔一直向下沉淪，結尾的演職員字幕表也一反常態地由上往下墜落，而所有的劇情也都是一反再反：你以為兩兄妹是積極參與「革命」的激進大學生，其實他們只是封閉在影像世界中搞近親繁殖的魚；你以為「革命」多麼浪漫，他們的家庭革命卻只是趁父母不在隨意吃喝拉撒；你以為新浪潮電影是多偉大的藝術，其實他們當初也是一樣隨意吃喝拉撒——這不正是新浪潮的精神嗎？

新浪潮之興起正出於對傳統電影之質疑：為什麼一定要有精細完美的戲劇結構，加上資金充裕的財團片廠、周到健全的發行制度，甚至精湛完美的表演方法才能完成一部電影？看看侯麥，幾個男女吃吃喝喝哪裡不如蜘蛛人蝙蝠俠？

說到這裡也該懂了：貝托魯奇其實是用反革命的方式向五月革命致敬，用反電影的姿態向電影新浪潮致敬。

但是重點不在致敬，而在造反。因為「造反有理」，革命才發生了，新浪潮才起來了，然後呢？有更新的浪潮出來嗎？有更新的革命發生嗎？沒有！革命就這樣終結了，像一場長夢，雖然夢中自有夢中的滋味，但只有醒來才能體會作夢時的甜美。作為一個真正的作夢者「The Dreamer」，貝托魯奇再次示範給我們看，只是我們不再懂得造反，只知道膜拜了。

貝托魯奇或許只是重溫舊夢，我卻從這夢中看到他的痛。

<div align="right">2005.05.17</div>

《馬哈/薩德》與倒扁

原本想好的題目是「我看彼得・布魯克導演的彼得・懷斯的劇作《薩德侯爵導演夏亨東的精神病患演出尚・保羅・馬哈受迫害並遇刺的故事》」，但想到當中還可能牽涉到帕索里尼，加上亞陶的殘酷劇場以及布雷希特的疏離效果等劇場理念，如果還要扯到西蒙・波娃、羅蘭・巴特或是卡爾維諾等對於薩德及帕索里尼的評論的話，那麼這個題目可能還嫌太簡略了。

好在欣賞這齣戲並不用這麼囉唆。事實上《馬哈/薩德》（Marat/Sade）原本的片名《薩德侯爵導演夏亨東的精神病患演出尚・保羅・馬哈受迫害並遇刺的故事》長度大概已經破了影史紀錄，但是這倒不失為一目了然的本事。如果對這齣六〇年代的名劇並不陌生的話，國立藝術學院的劇場研究學者鍾明德於1987 年亦曾將其改編為《馬哈台北》在台北搬演，可惜那年我離開台北就學，未能親炙。

從形式上看，這齣戲乃是一層又一層的後設：薩德藉著導演法國大革命領袖之一馬哈遇刺的故事來與馬哈對話，飾演馬哈的演員原是夏亨東精神病院裡的一個偏執狂兼皮膚病患。而安排馬哈與薩德這兩個真實的歷史人物送作堆的則是德國劇作家彼得・懷斯，然後由英國劇場導演彼得・布魯克拍成電影，每一層的設計及呈現都令人拍掌擊節，可說是本屆光點劇場影展最不容錯過的影片之一。

然而馬哈遇刺這個故事的核心究竟有什麼魅力，能夠引起（懷斯與布魯克認知裡的）薩德的興趣？法國大革命都過了兩百多年，《索多瑪120天》也終於能夠搬上檯面（儘管帕索里尼因此被人謀害慘死），在現在這個時空當下來看一群精神病患搬演馬哈遇刺，能夠帶給我們什麼啟發？

首先，馬哈的時代也正是薩德的時代，當巴黎暴民如火如荼攻進巴士底獄時，薩德事先被移置夏亨東精神病院。之後法國陷入霍布斯所謂「所有人與所有人作戰」的初民狀態，舊體制已被推倒而新「巨靈」則尚未產生，即使高高在上的國王只要反對也被送上斷頭台，外國干涉則向四鄰宣戰，封建既得利益問題糾葛也不計代價一律抹平消除，連教會僧侶也被迫分裂（誰來當法蘭西的主教憑什麼羅馬說了算？），甚至乾脆否定耶穌，改為崇拜另一個「最高存有」（Supreme Being）。在此情況之下，全國處處是盧梭所謂之「高貴野蠻人」，在自由、平等、博愛三大價值所高舉的旗幟下，卻覆蓋著三十萬顆人民的腦袋。

不知是幸或不幸，馬哈早一步被一個地主的女兒夏洛特・柯黛刺死於浴桶，另二位革命領導人丹頓與羅伯斯庇爾則在革命後期先後被群眾送上斷頭台。歷史埋葬了他們卻放過了馬哈，正因馬哈的革命理念未能得經歷史實證，這才給了後人揣想做戲的空間。

薩德侯爵大約早就對時局有深刻體認，在革命發生之前，他自己就已先開始從事腦內革命。他摒棄一切價值而主張快樂原則，經過理性論證出極端的自然主義，聲言人類的任何行為均出於自然，即使這些行為包括謀殺、亂倫、雞姦與嗜糞，因為在殘酷的自然面前，即使人類全部滅亡她也不會吭上一聲；於是薩德終其一生都在進行這些所謂「惡行」的極限探索，即使是在巴士底獄或是夏亨東精神病院，他也汲汲營營於寫作與排演戲劇；然而對於馬哈所領導的人民革命，如果認為走在最前端的薩德必然支持，那麼這齣戲讓人意外及深思的地方可就多了。看看下面這兩段對話：

「侯爵，你或許能在我們的法庭充當法官，去年九月當我們從牢中拖
　出密謀反抗我們的貴族，你或許和我們並肩作戰，但你說話還是像
　個爵爺，而你所謂的大自然的冷漠，只是你自己的缺乏憐憫心。」

「馬哈，這些人類內心的桎梏比最深的地牢還可怕，只要它們被鎖
　上，你的革命只不過是監獄叛變，將被其他腐敗的囚犯鎮壓，若沒
　有集體交媾，革命有何意義？」

好一個「若沒有集體交媾，革命有何意義」！

當訕笑輕視一切美德的薩德遇上在浴桶中對革命猶豫不決的理想主義者馬哈，
其交鋒之精采不在話下，然而不僅止於此，彼得‧懷斯的劇本還讓其他戲中戲
外的角色擁有不同的權力位置及交互辯證的空間：舞台監督負責推動戲劇演
出，具有理性及最高權力象徵的夏亨東精神病院院長則時時打斷演出，這兩個
角色一推一拉卻巧妙運用了布雷希特的疏離效果；飾演女刺客柯黛的演員患有
嗜睡症及憂鬱症，經常在演出中睡著，她必須三次舉刀才將馬哈刺死，這便拉
開了彼此辯證的空間；飾演其男友杜柏黑的演員則是個有暴力傾向的色情狂，
他嘗試阻止柯黛的刺殺行動；馬哈的革命盟友賈克盧神父則總是以激進的言論
煽動暴民，加上四個合唱隊歌手總能適時地調整觀眾與舞台的距離。

這一切在彼得‧布魯克的執導之下，劇終所有衝突終於爆發成為精神病院中的
暴動，歷史情境眼看又要在現實重演──革命終究是會跨越舞台藩籬、穿過電
影銀幕傳遞給觀眾的。這股力量彼得‧布魯克自己形容得最妙：「從劇本標
題開始，劇中的一切都是設計好要在要害上切割觀眾，再用冰冷的水潑醒他，
逼他理智地評價他剛才的遭遇，然後對他的睪丸給予致命的一踹，還要他馬上
恢復知覺。」

薩德最後下了個結論──好歹他是馬哈遇刺的導演──說：「這齣戲的主要目

的是瓦解偉大論點和其相反論點，看看它們的效果並讓它們鬥爭到底。」

寫作此文時係 2006 年，彼時台灣或許給人感覺紛亂不已，擁扁與倒扁兩方各自信誓旦旦要用盡一切手段推倒對方，何不看看《馬哈／薩德》？或者帕索里尼的《索多瑪 120 天》及薩德原作，測試一下自己與異端的距離，感受一下理性如何轉化為瘋狂，順便體會一下米蘭昆德拉所說：「媚俗就是對大便的絕對否定。」或許就不會那麼急著去否定混亂（Chaos）也有其價值。

2006.08.24

宿命的社會化

電影一開始，一臉無辜的伊斯蘭青年馬里克（Tahar Rahim 飾演）被帶領進入監獄，眼神純潔得像一張白紙；他被剝得赤條條的，像個嬰兒，就這樣被丟進那個封閉的「社會」之中；他與外面世界的聯繫，只有一張五十歐元的紙鈔。

等到電影結束，你會發現步出監獄的馬里克已經變成黑幫老大，他的眼神篤定而自信，既複雜又神祕，原來那張白紙上已經寫滿了故事，而外面的世界還有一個女人、一個孩子、一群幫眾以及數不清的財產在等著他。

簡單地說，電影《大獄言家》（A Prophet）就是一部黑幫老大的養成史。

但是導演賈克・歐迪亞（Jacques Audiard）可沒這麼簡單。

光從片頭與片尾兩場戲，觀眾很容易就對馬里克產生一種宿命論的想法：「此人命中注定要成為黑幫老大。」然而這只是導演刻意強化入獄前與出獄後的反差所致，他對馬里克這中間的六年監獄生涯點點滴滴巨細靡遺的刻畫卻是一種社會化的過程。

把宿命論包裹進社會化過程裡所產生的衝擊，乃是這部電影所帶給觀眾的最大衝擊，加上賈克・歐迪亞慣用的近身跟拍（非常適合本片中空間窄擠的監獄囚室）、主觀與客觀鏡頭的交叉剪接，讓全片產生一種類記錄片式的真實感，

衝擊性更是強大。

而導演對影片主角的種種設定其實暗藏許多刻意的機巧：馬里克是個十九歲阿拉伯裔青年，不識字但會寫自己名字，會說法語和阿拉伯語，但不確定哪一種才是他的母語；與他的伊斯蘭同胞不同，他甚至吃豬肉，沒有宗教信仰；觀眾不僅對馬里克為何會被法國司法體系送入監獄幾無所知（這便立刻創造出關於這個國家司法與社會種族歧視現狀的想像空間），連他入獄之前的十九年人生也幾無所知（只知道他沒有父母、在少年感化院長大）。

這樣一張白紙被放進監獄這個大染缸裡，所產生的作用是立即而明顯的：他被迫要在監獄中存活（直到他羽翼已豐之後仍以此為自己辯白：「我只是一個求生存的阿拉伯人。」），必須很快熟悉一切規定以及潛規則；由於他之前近乎一片空白，因之從監獄外的實體世界「轉換」到監獄內的實體世界來，透過一連串儀式性的入監程序，整個過程便猶如「降生」一般。

緊接著而來的是一樁又一樁的黑幫暴力事件：他被科西嘉幫老大凱撒（Niels Arestrup 飾演）脅迫納入其麾下，以他的種族外衣為掩護，幹掉了一個伊斯蘭大老雷米，令整個伊斯蘭幫視之如敵讎。而即使他為科西嘉幫立了功，他的種族身分仍然讓他受盡一些科西嘉白人的歧視，但也由此引發他對於自身種族文化的自覺。他開始學習法文及電子學、經濟學等知識，結交對他友好的同胞獄友利亞德。隨著日子一天天過去，他的人際連結與見識膽識都逐漸成長茁壯。

一方面他仍然聽科西嘉幫老大的話語命令做事，另方面也利用機會發展自己的事業：和吉普賽人合作安排運送大麻販毒。不僅在監獄內部搞，還搞到監獄外頭去。科西嘉幫老大凱撒在監獄外面還有個老大哥，同時他和「科西嘉民族解放陣線」（FLNC）似乎也有曖昧不清的關係（結合這種政治勢力反而使得凱撒能夠掌握監獄警衛）。馬里克刑期過半又表現良好可以請假外出時，

凱撒便命他外出幹事。最終當各方利害糾葛牽纏不清時，馬里克趁勢結合伊斯蘭獄友激化科西嘉幫內部衝突，等到這些白人自相殘殺搞得一蹶不振，他不費吹灰之力接管一切成為最有權勢的老大。

整個過程透過快節奏的剪接，營造出一波未平一波又起的緊迫氣氛，情緒與壓力也不斷堆疊，寫實情節與敘事手法結合得堪稱完美。更令人屏息的是，導演讓馬里克在殺害伊斯蘭幫大老雷米之後產生「預視未來」的能力，這也是片名原意「預言先知」（A Prophet）的因由。

馬里克的「預視未來」其實並不是指他能預見什麼事件的結果，只是能看見一些即將發生的影像片段罷了，甚至還是由被他殺害的雷米「鬼魂」現身指引（要說是鬼魂或馬里克的良知或他的虛構想像都可，但依此「預言先知」指的便不是馬里克，而是雷米），且在關鍵時刻竟能產生救命之效，倒轉了他的命運。這種「意識在不同現實中穿梭」的魔幻手法，其實已經近乎宗教「神蹟」，在本片裡當然與伊斯蘭教有關。

在彼得・柏格（Peter Berger）與湯姆斯・樂格曼（Thomas Luckmann）兩位社會學家合著的《社會實體的建構》書中論及「日常生活中的知識基礎」時曾言：「所有意義的特定領域特質，都在於轉移人在生活現實中的注意力。當然，在生活中注意力的轉移是常有的事，但轉移到有限與特定的意義領域，因為會造成意識上的極大緊張，故而是最為激烈的一種。在宗教經驗裡，這種轉移稱為『躍進』（leaping）。」

在馬里克殺害雷米之前，他還是個純潔無辜的青年，受到科西嘉幫極大的暴力脅迫下才做出殺人行為，可想而知他心中的恐懼以及對雷米的罪咎感；特別是雷米雖對他產生肉慾，但也是他開啟了馬里克對於自身文化的認同，同時激勵了他的學習渴望。

而也正是在這樣一而再再而三地「躍進」，馬里克愈發明白他所「預視」到的主觀現實與監獄生活的客觀現實之交互作用（由此更可明瞭導演使用主觀與客觀鏡頭交叉剪接的妙處）。日常的時序結構對於生活其中的人們而言，往往是最大的制約，以此而言監獄僅僅是一層隱喻罷了。例如凱撒一開始便對馬里克撂狠話下重手全是因為雷米即將轉監，為了把握時間所致；就連馬里克每一趟受命請假外出的「公幹」，從監獄內轉換到監獄外，也一樣得受時序結構支配，而關於其內涵的哲學思考則從日常擴及到整個人生。有如馬里克的伊斯蘭獄友利亞德在癌症復發（生命即將終結）之後對他說的：「你出獄之後我已不在人世，你還可以規劃你的未來。」

在馬里克第三回請假要去較遠的馬賽為凱撒辦事時，由於外出時間有限，來回不能超過十二小時，他生平第一次穿西裝搭飛機。在通關時面對海關安檢人員，他做出和入獄檢查時一模一樣的張口吐舌動作，只差沒有脫光轉身彎腰咳嗽。一個簡單到令人發噱的小動作，卻透出一個重要的訊息：監獄日常的客觀現實已經「內化」成為馬里克的主觀現實。即使他對於監獄內的客觀現實已經做出必要的個人反省，但一旦忽然外出要面對更大的社會現實時，他仍然欠缺反應能力，而且不知道什麼時候會不小心暴露身分；這也是為什麼當他達成談判任務後，馬賽這邊的黑道老大要他玩個女人再走，他寧願一個人留在海邊不想面對這些「外面的」人群──因為他缺乏足夠的外面社會的日常客觀現實。

片中所有人的每個行動莫不是被迫依照客觀的時序結構做出選擇，如此點點滴滴所建構出的現實感之巨大，及其所引發的種種對於「社會化」的反思，已可視為導演的成就。就此點而言，《社會實體的建構》不啻為本片之最佳輔助閱讀書籍。

本片其他的次議題也得到細膩的發揮，尤以身分認同的種族議題最為精采，前文已有略述。

馬里克先是以一個阿拉伯人卻為科西嘉人辦事，事情即使辦成功卻仍受到幫內眾人歧視侮辱。甚至當他成為幫中最受凱撒倚重的人物之後，還是得為比他晚入幫的科西嘉人泡咖啡、清潔、打掃。然而毋須為馬里克抱不平，馬上你就會發現馬里克是如何善用這些外在的現實隱藏自己的城府心機；他聽不懂科西嘉幫的日常對話，竟然私底下傾聽學習。他第一次把他會科西嘉語這件事告訴凱撒時（還是以一種兒子對父親的孺慕之情），凱撒的反應不是感動讚許而是刮了他一大耳光，原來他根本不信任他！

在一次凱撒抱怨伊斯蘭幫人數愈來愈多之後，馬里克假裝不經意地獻計：只要凱撒令幾個警衛過去惡整他們一下，他們就知道這地方誰是真正的老大了。凱撒驚喜地讚賞，並且立即實行，一開始警衛頭頭不太願意還被凱撒惡言嗆聲，果然伊斯蘭幫的老大哈珊只得過來致意。

表面上，馬里克獻計讓凱撒實行後也能達到效果，惡整伊斯蘭幫更能贏得科西嘉幫信任，可以說是一舉兩得。但是馬里克心機顯然不只如此，他知道伊斯蘭幫要向凱撒求和的話，必定得先找上他做中間人，則他當年殺死雷米一事必可因此漸獲伊斯蘭幫和解，後來他又將大麻生意所得的黑錢全數「奉獻」給了伊斯蘭幫。此後馬里克的影響力已經橫跨兩幫，成為真正能夠呼風喚雨之人。

此事過後凱撒察覺馬里克心機很深，有次便當面質問他為何還願意做那些小弟做的事，馬里克自然不動聲色，凱撒出言警告：「不是我需要你，是你需要我！」但是誰都看得出來，此時馬里克已經不需要凱撒了。最後凱撒甚至不以老大的地位命令馬里克做事，而是以信任他為由出言請求，但馬里克的叛意已堅，聽不懂阿拉伯語的凱撒根本無從得知馬里克的計謀，最後連以前只有科西嘉幫能坐的庭院板凳這一席之地也保不了。

賈克・歐迪亞的電影似乎總偏好讓主人翁橫跨兩種不同價值領域的邊界之間，視其在衝突矛盾避無可避之處如何做出選擇。2001年令其一鳴驚人的《唇語

驚魂》(Read My Lips)，以及 2005 年《我心遺忘的節奏》(The Beat That My Heart Skipped) 都是風格一貫的精準細膩之作，對於演員表現的要求也很高，每一片都造就出令人不得不讚嘆的好演員。《大獄言家》顯示導演的視野與格局都有更驚人與深刻的成長，似乎更反證出導演自己才是背後那真正的「預言先知」！

※ 本文刊於 2010 年 4 月號《人籟論辨月刊》

從少女、豪放女到性女

「愛情很愚蠢，一切都是權力鬥爭。對他忠心他不肯操妳，背叛了他他卻來操妳，他們不會以為妳出賣了他，他們只感覺妳在疏離。」──凱薩琳·布蕾亞，《羅曼史》

2000 年的金馬影展，我把焦點放在法國女導演凱薩琳·布蕾亞（Catherine Breillat）的三部作品：《愛慾解放》（A Real Young Lady）、《不完美愛情故事》（Perfect Love），以及這次因新聞局悍然動剪而引起軒然大波的《羅曼史》（Romance）。

《愛慾解放》是凱薩琳·布蕾亞 1976 年的處女作，選擇了與楊德昌的處女作《指望》一樣的題材（後者是楊導 1982 年的作品，這話或許該倒過來說），一樣地與時代記憶深刻互動，雖然一個露骨、一個含蓄。中學女生 Alice 就是那個 Real Young Lady，她正處於身體的成熟遠超過心智成熟的狀態，使得家鄉炎熱且百無聊賴的暑假充滿了連法國總統戴高樂都壓抑不住的熱情，各種年輕少女的性幻想（不只是懷春而已）已經大膽、直接到令人不忍直視的地步：和爸媽同桌喝下午茶時，Alice 可以在桌子底下將湯匙塞入陰道，再取出使用；當老爸看著電視轉播戴高樂閱兵大典，Alice 就在旁邊幻想著老爸一邊看一邊掏出老二來打手槍；老爸新雇的年輕鋸木工人擁有結實的身體、帥俊的面龐，

Alice 就三天兩頭騎腳踏車去工廠偷看他緊繃著的牛仔褲裡的下部，甚至幻想他將一段一段捏斷的蚯蚓塞入她的陰道……

這麼大膽直接地表達年輕少女的性幻想，即使是在五月革命早已落幕，戴高樂也已下台的法國當年，仍然只有遭禁的份，而且直到去年才解禁，但在廿多年後的今天看起來，倒似乎成了六〇年代法國學生運動及解放思潮興起的前兆。凱薩琳・布蕾亞似乎要告訴我們：要戳穿極右法西斯威權政府所歌頌的保守社會價值，一個 Real Young Lady 的性幻想足矣！可想而知，差不多早幾年興起的女性主義，也不斷地從類似的角度切入，以呈現男女對性所抱持的態度及差異，挑戰並質疑父權社會中，女性的身體被物化或客體化，以及在各種場域中女性通常成為權力衝突下的犧牲者等種種現象。作為一個價值衝撞者，凱薩琳・布蕾亞的第一擊確實出招精準而且力道驚人。

《愛慾解放》之後，凱薩琳・布蕾亞斷斷續續並未拍出多少作品，但相隔廿年，1996 年她又拍出了《不完美愛情故事》(其實原文片名正好相反，該翻譯成「完美的愛情」才是)。一段女大男小的戀情，以浪漫溫馨開始，竟以血腥暴力收場。男人與女人從邂逅、傾心到互相愛戀，一切似乎是那麼地美好：迷人的月光、沙灘漫步、相擁溫存。然而，隨著彼此的生活嵌得愈來愈緊密，兩人的衝突對立也愈來愈尖銳。

年長而成熟的女人歷經兩次失敗的婚姻，身邊帶著兩個小孩，仍未對愛情絕望，可是即使身為牙醫這種社會菁英、高級知識份子，卻在男女感情的角色扮演上，立刻就退化成為小女孩，並且連智力、判斷力也一起退化。年輕而稚嫩的男人從小跟著被父親遺棄的母親，於是成為她的原罪，他急於成長，急於證明自己，但他的心智及思想卻沒有跟著成長，他根本無法應付成熟的女人。

這個成熟的女人在心理上不敢相信自己還能經歷愛情，也搞不清楚她要的到底是愛還是性；年輕的男人不耐絮叨的母親，像他父親一樣擺脫了她，卻搞不清

楚自己要的到底是愛人還是另一個母親。於是他們各自困在自己的迷惑之中去要求對方，結果一個始終空虛，一個始終不舉。當成熟的女人放棄扮演柔順的小女孩，而要回復成兩個小孩的媽時，年輕的男人也回復了他長久壓抑在心中的怒恨：他把對母親、對家庭的恨意完全發洩在成熟的女人身上，他虐殺了這個象徵他母親的成熟的女人，以此證明他已長大成為男人。這豈是個「完美的愛情」？凱薩琳‧布蕾亞以片名反諷了愛情的美好，任何戀人眼中完美的愛情都不可能長久，一旦落實在現實生活中，當初所有的甜蜜誓言都可能成為一把把的利刃，將你亂刀砍死！

這個驚心動魄、刀刀見血的反諷，無疑是對困執於美好愛情神話的男男女女一次深刻的覺醒！但是如此亂刀剖析，驚惶悚慄有之，似乎還未深刻見骨，凱薩琳‧布蕾亞於是又拍了一部劇情如出一轍，卻更見精彩犀利的《羅曼史》。此片不但遭到多個國家的修剪或禁演，也將凱薩琳‧布蕾亞一舉推向可與日本大島渚、義大利貝托魯奇堪堪相比，甚至與薩德同樣敗德的爭議性人物之列。

同樣是男人與女人之間的情慾糾葛，《羅曼史》裡的男人以「性」控制著女人，女人的情慾需求無從滿足，於是不斷給自己找出感情出軌的理由，完成了種種大膽刺激的性實驗及性冒險；而一旦女人不必再去實驗或無法再去冒險（懷孕）時，她也就不再需要男人。《羅曼史》裡的男人與女人出了問題，卻誰也沒有真正去面對，男人對女人視若無睹，自私自利，女人也只好任由愛慾橫流，向下沈淪。女人正視自己的情慾，乃是現代女性另一種自主性的覺醒，也同時對現代社會的性道德產生撞擊，但是面對仍不長進的男人，難道女人只有在懷孕之後便把男人幹掉一路可行？

「男女之間性不是一切。」多麼冠冕堂皇的理由！但這卻是男人掌控女人的手段，其背後則絕對是赤裸裸的權力問題！女性有此覺醒，也就是真正擺脫男性宰制的開始，只是面對新聞局之類的國家機器企圖以剪刀控制我們的陽具，女性同胞們要想擺脫父權性道德的宰制，恐怕先要幫助男性同胞擺脫社會整體

的閹割焦慮。

從幻想將蚯蚓塞入陰道的少女、屢次求歡被拒最後卻慘遭虐殺的豪放女，到沈迷於身體被綑綁卻因為羞恥反而得到快感的性女，凱薩琳・布蕾亞深入且細膩地探討了女人的慾望與慾流（desire and drive）與社會象徵結構的關係。正如莎樂克（Renata Salecl）所言，慾望的法則是：「雖然這樣做是違法的，但我還是要這樣去做。」慾流的法則則是不管律法的：「雖然我並不想去做，但我仍然如此去做了。」（蔡淑惠〈癲狂中的愛慾／鬱：詭譎幻象與主體空白〉，《哲學雜誌》第 33 期）

不論是認清自身慾望而挺身與律法相抗，或是甘受慾流操控，不理會理性意志的導引或壓抑，做為一個現代女性，確實有必要了解「一切都是權力鬥爭」這句話在兩性議題上的真切含意。如果認知仍僅只止於「女性主義就是敗在愛情與衣服兩件事上」，或者不明白「返老還童」這等瘦身美容的廣告訴求背後的意識形態操弄，那麼，任何企圖藉由性解放而達成性道德觀念解放的努力都將是緣木求魚。

最後，請容我用一點篇幅介紹這部由 Philippe Harel 導演的《禁忌的女人》（La Femme Defendue）。

《禁忌的女人》處理的題材是現代男女的外遇問題，這其實更好說是「女人的禁忌」。導演自己就是男主角卻不露臉，畫面皆以其主觀鏡頭呈現，從他以有婦之夫身分卻搞外遇追求女主角開始，我們看到他如何一步步以言語挑逗、引誘女主角上床，說服她和他在一起偷築愛巢，然後兩個人終於成為所謂「敗德的共犯」。這之間女主角也和別的男人往來，發生性關係；和男主角時好時壞彼此恩愛、彼此折磨，幾次若即若離分分合合，不斷試探對方的感情，最後東窗事發女主角和另一個未婚男人相愛而去，兩人終於完全分離。

男女主角之間並無絕對的強弱之勢，其消長完全是流動、變化的，這真呼應了凱薩琳‧布蕾亞那句「一切都是權力鬥爭」。兩人之間的種種互動、拉扯、進退，全係權力消長所致，雙方其實心知肚明，也就沒有誰壓迫誰、誰剝削誰的問題，更沒有誰吃虧、誰佔便宜的問題，全是心甘情願，代價也由各人自付，活脫脫是「典型的」現代男女關係。但如此「典型」，若還用通俗劇方式來呈現，不免落入俗套，所以導演完全使用主觀鏡頭，反而男女主角的一切心理轉折全部暴露在銀幕之上，充分滿足了觀眾的窺視慾望。男主角雖未露臉（只有一幕：他和女主角吵架，半夜失眠，起床到浴室時，我們才從鏡子看到他的樣貌），但他和女主角一樣被我們窺視，或者說他有意如此暴露自己所作所為所聽所看所見所言，讓觀眾深深了解他的一切，而經由某種「認知替代」（男主角的認知替代了觀眾的認知）作用，使得我們也了解了女主角的一切。這麼一部形式精彩（也很精準）、內容漂亮的電影，實在可用作教學影片。

我認為這部片應該改名叫做《愛慾解放後不完美的羅曼史》。

2001.07.12

慾望的凝視

法國導演凱薩琳·布蕾亞（Catherine Breillat）一直以來都在探討女性與性的種種議題，鍾情的程度已開始令某些影迷感到厭煩。這回在《情慾二重奏》（Une Vieille Maitresse）裡，她卻把焦點轉到了男性身上，不啻為一大驚喜，儘管男主角弗德·艾特羅（Fu'ad Ait Aattou）實在太過俊美，李幼鸚鵡鵪鶉大師應該不會放過才是。

不知此片的中文譯名是誰決定、如何決定的，但既然如此命名，可以想見這是因為片中男主角周旋於長期同居的前情婦艾希雅·阿基托（Asia Argento）以及新婚妻子蘿珊·梅斯基達（Roxane Mesquida）兩個女人之間所致。然而我卻傾向於認為這個「二重奏」指的是男主角自己以及他新婚妻子的祖母克勞德·薩侯特（Claude Sarraute）。

這個老祖母極喜愛她為孫女所挑選的夫婿，但是男主角花名在外，他與情婦糾纏十年的情史名震巴黎，讓她的好姊妹非常擔心，親自登門勸阻；為了證明自己眼光獨到，選擇正確無誤，老祖母在婚禮前夕要求男主角和盤托出那段情史的種種細節，以便了解他與情婦之間究竟是怎麼一回事。整部片最令人驚喜的部份即在於此：年輕男人向老祖母巨細靡遺娓娓訴說他過往的性經驗史，觀眾不僅觀看著男主角敘述自己情慾的發展，也同時發現老祖母在聆聽（想像）這段情慾時的反應，這雙重的觀看與凝視相互交疊，巧妙地反轉了傳統男女情慾的主客體位置——表面上是男性回顧省視自身當初如何征服女人以及

其後種種，其實卻是女性觀察（享受）著男性敘述過程的情慾想像——當然，觀眾又是另一重觀察（享受）者。

更有甚者，凱薩琳·布蕾亞以往所呈現的慾望（desire）與慾流（drive）的雙重辯證總是以女性為主，這回卻讓男主角在面對情婦時，慾望與慾流的作用影響更加清晰：之前十年，他與情婦糾葛牽纏無視於社會道德律法（恰恰對映法國大革命剛結束的時代背景），是慾望牽著他鼻子走；等到他找到真心相愛的妻子，雖然極不願再回頭去找情婦，但他還是這麼做了，整個人完全成為慾流的奴隸，沉淪到無法自拔，可悲得無以復加。

無獨有偶，帕絲卡·費弘（Pascale Ferran）導演的《查泰萊夫人》(Lady Chatterley) 也同時上映，這位女導演慧眼獨具特別選擇了 D.H. 勞倫斯的第二版為改編文本。我雖然未曾讀過原著，但在亞歷山德里安（Sarane Alexandrian）所著之《西洋情色文學史》中的第八章有專節介紹比較 D.H. 勞倫斯三個不同版本的《查泰萊夫人》，第二版的重要情節書中多有描述，亞歷山德里安並且深信「這部第二版的《查泰萊夫人》是現代情色小說中最高貴動人的一部。」

電影則是將查泰萊夫人與獵場看守人柏金逐步陷入激情肉慾的過程刻畫得絲絲入扣，兩人在小木屋共度的那一夜尤其傳神：查泰萊夫人康斯坦絲躺在床上，燭光還未吹熄，她要柏金脫去衣服（給她看）；柏金沒想到康斯坦絲會提出此要求，愣了一下，於是回應要她也脫去衣服，康斯坦絲立即脫了個精光；柏金看她直盯自己看，竟不好意思地慢慢脫去自己的衣服（還是將內衣和襯衫兩件一次脫除），然後起身吹熄蠟燭，背對著康斯坦絲上床；康斯坦絲忍不住要他轉過身來，柏金依言轉身，晶瑩月光下，映照著柏金已然雄偉堅挺的粗大陽具。

亞歷山德里安說 D.H. 勞倫斯筆下的這一夜是「文學史上描繪肉慾最詩情畫意

的偉大場景」，看了電影毫不保留的呈現之後，我也深深相信。

這一幕將女性凝視下的男性情慾表達得既精簡又極致，不禁令人回想起在《情慾二重奏》裡，年輕美男在老祖母的凝視（以及聆聽）之下訴說自己的過往情史，雖然少了慾望的成分，但反襯出的卻是老祖母不斷變換的慵懶坐姿所藏掩不住的自身情慾──正是在這些「有魔鬼藏身其中」的細節之中，我們才得以發見並體會情色文學與電影的存在價值。

「目睹男女交媾有何不妥？難道禽獸還比我們自由？」擁有「現代色情之父」的十六世紀義大利作家阿雷提諾（Pietro Aretino）曾如此理直氣壯地說道。

從一部男主角露蛋女主角露毛的非情色電影《色｜戒》就可以把台灣社會在面對情色時的尷尬虛偽面孔給逼出大半，我想我們的文藝工作者還有很大的創作空間。

2007.11.21

一個連舒伯特也無聲以對的生命時刻

本屆 2001 年台北金馬影展的閉幕影片有兩部，我捨香港導演陳果的《榴槤飄飄》而選了這部由素以冷調疏離著稱的麥可‧漢內克（Michael Haneke）導演的《鋼琴教師》（The Piano Teacher）。看之前已有了心理準備，沒想到看完之後只有一個字：幹！

這不是在罵導演拍了部爛片，相反地，這還是部極佳的影片。我相信許多觀眾看完他的前作《大快人心》（Funny Game）之後，心中也一樣會湧出這個字。這個字之從我心頭湧出是那樣地自然，只有真誠無偽的導演能夠去碰觸那人心中最骯髒齷齪的一面，而讓觀眾在體會了導演的哲學或企圖之後，也能極其真誠無偽地迎合導演，打從心底自然而然地吐出這個幹字。

換句話說，這個幹字正是導演要表達的。

但罵這髒字針對的是什麼呢？從劇情上看，一個自以為懂愛卻在道德上脆弱得任由自己的黑暗墮落下流的男學生，追求一個的確不懂愛而只能以滿足肉體性慾作為最低層次願望的女鋼琴教師。這樣的安排很明顯已是一個悲劇。

開場中年未婚的女教師與年老母親之間的緊張關係，似乎透露出她的情慾表現方式之所以極度扭曲的原因：她長期單身，與母親同住，兩人與其說是互相依靠扶持，還不如說是互相虐待折磨。在嚴苛的音樂專業訓練及家庭教養壓力

下獲得高度名望及成就的女教師，已經因為從小接受上流社會的規訓教育而造成某種程度的人格異常。一方面她氣質出眾、談吐甚佳，並且極度地理性：她懂得音樂，懂得音樂中的感情，甚至能夠精確地詮釋舒伯特這等古典作曲大家們的情感及創作歷程；從她在上課時信手引用西方馬克思主義學者阿多諾的文化批判觀點來自我嘲諷並奚落學生，更可以看出她同時也是一位具有相當知識水平及思想高度的傑出女性。

但是這些並不能掩蓋她在性這方面異於常人的變態慾求：為了解決性慾，她公然進出成人錄影帶店觀賞 A 片，無視於店內所有男人的驚異眼光，其泰然自若的「威嚴」甚至造成一名在店內與她巧遇的男學生產生道德危機；她在自家浴室中以刀片割自己的陰蒂，從其保存那刀片的方式看來，此一行為應該由來已久（有外電報導說曾有不少西班牙觀眾看到此幕時因過度震驚而暈厥，一一被抬出戲院）；她躲在轎車邊偷窺男女在車中做愛，看著看著竟就地蹲下排尿！

另一方面，她對自己這些行為卻又具有相當的自覺，意即她已經意識到自己性慾的變態扭曲，反而能以理性做出判斷選擇：看 A 片對自己或他人均無影響，她就光明正大進行；刀割陰蒂的行為不宜讓母親知曉，她就在浴室如此自瀆自殘；偷窺性交為當事人所不容，苗頭不對她也是拔腿就跑。她的智識水平顯示她沒有理由不了解自己，也唯有如此才能解釋，作為一個情慾主體的女教師為何能無憂無懼地處理這種種狀況。

但是那位追求她的男學生不懂這些。

一開始，兩人從社會地位、階級、年齡到知識的權力落差，使她根本不理會他的熱烈追求，但是她的情慾需求又是那麼殷切。直到有一天，從她學琴的女學生即將在學院音樂會登台演奏，卻緊張得連排演時的壓力都無法承受，男學生適時出現，有意無意地當著女老師的面加以安撫紓解，也表現出足夠的體貼溫

柔；看在女教師眼中直是再明白不過：他是要激出她的妒恨！她在後台焦慮萬分，彷彿明白了他可能是她青春尾巴的最後一絲希望，要得到他，就必須有所動作！她因此把碎玻璃放進自己學生的外套口袋令其受傷，以此強烈暗示她對他的情感。果然，當女學生抱著流滿鮮血的右手驚聲尖叫時，他立刻明白了她下此毒手的召喚意義，此後兩人的關係便從單純的異性追逐轉變為肉體探觸，從而開展出一段驚心動魄駭人聽聞的拉扯。

她向他表明她不要正常的性交（因為正常的性交已不能滿足她！），她將所有想要和他嘗試的性行為寫成一份清單，要他照作。光從他唸出的一段已可窺見其變態的程度：她要他打她、捆綁她，並且命令她舔他的屁眼。男學生勉強唸完那份超越他自身道德規範所能接受程度的清單，無法置信地問她：「這真的是你要的嗎？」女教師堅定地點頭。於是男學生賴以存在的道德體系崩潰了，他變得歇斯底里激動異常，不敢相信他日夜愛慕的女老師會是個性變態；他也不能接受她不斷的委身相求，那使他更加看不起她，於是開始極盡所能地痛罵她、嘲笑她、侮辱她，說她不懂愛……

然後在一個晚上，他深夜前來叫開她的門，把她的老母反鎖在內房中，在房門外辱罵她、毆打她，最後強暴了她，一邊還問著：「這就是你要的嗎？我現在來滿足你了。」女教師只能痛苦地搖頭，請他不要傷害她，那不是她要的。

很明顯地，即使那強暴的過程不如那份清單上所列來得勁辣生猛，這種行為仍然不容被曲解為可接受或是合理的，因為那不是女教師真正需要的性交。男學生不了解女教師提出那份變態性行為清單背後深沈的個人因素，也沒有去試著了解，竟立即以自身的道德標準強加指責（語言暴力）；爾後又覺得既然女老師自賤如此，那麼不上白不上，於是深夜前來將其強暴（肢體暴力），還把施暴的原因歸咎於她，說是那份變態的清單挑起他的性衝動。這種以暴力來解決自己的道德危機，無視於自己的黑暗暴行，更是惡劣到近乎無恥！

本來是奮不顧身的求愛行為，卻弄得身受重創，女教師在挫敗之餘，仍十分冷靜地準備在學院音樂會上帶刀尋仇。卻不料因為應付一個朋友的招呼，男學生與她擦身而過進入演奏廳，使她錯失下手機會；她呆站了半晌，突然以刀猛戳自己胸口，然後怂怂地離開會場（她原本要代替那位被她弄傷手的女學生上台演奏的）。影片至此嘎然而止，不同於一般總會有配樂的影片結尾，此刻直到演員及工作人員表出現，就是一點背景音樂也無！這個無聲的結尾處理得令人極不自在又歎為觀止，面對這個當真連舒伯特都無聲以對的時刻，除了一個幹字，我真的再也找不到任何字眼能夠描述這種時刻。

雖然「髒話是弱者的語言」，馬庫色如是說。

連髒話都罵不出口的女教師以無聲對她的生命遭遇做了最沈痛的抗議，作為一個音樂家，她最有力的抗議就是拒絕出聲。她復仇不成反插自己一刀，總算是有勇氣超脫她原本乾涸荒謬並且可悲的一生。

《鋼琴教師》由伊莎貝拉‧雨蓓（Isabelle Huppert）主演，她傑出的表演及勇氣實在令人敬佩不已，沒有她的大膽演出（片中有多場「殘忍」的性交場面），本片便無如此成就；能獲得 2001 年坎城影展評審團大獎及最佳男女主角等三項大獎，除了最佳男主角有點名實不稱之外，確是實至名歸。

《鋼琴教師》是我 2001 年看過的最佳影片。

2001.12.29

純潔的罪惡

1992年6月28日法國總統密特朗突然造訪塞拉耶佛，當時波士尼亞戰火正熾，有看過1994年威尼斯影展金獅獎電影《暴雨將至》（Before the Rain）的朋友，應不難體會南斯拉夫解體之後的巴爾幹悲歌；然而巴爾幹悲歌又是如何造成？密特朗造訪的日期可說是個追溯理解的關鍵，卻沒有多少人了解法國總統在那天來到波士尼亞首都對於巴爾幹的歷史到底有什麼啟示意義，英國史學家霍布斯邦（Eric Hobsbawm）在《極端的年代》（Age of Extremes）一書中就感嘆「歷史的記憶，已然死去。」

原來6月28日這天在1914年乃是奧匈帝國王儲斐迪南大公在塞拉耶佛被刺身亡的日子，整整一個月後也就是7月28日，奧匈帝國向塞爾維亞宣戰，俄國隨即動員兵援塞爾維亞；由於德奧同盟，所以8月1日德國即向俄國宣戰；又因法國與俄國互有協約，故8月3日德國又向法國宣戰，隔日入侵比利時，此舉不僅在陸地上衝著法國，在海上更是衝著海峽對面的英國而來，引發英國向德國宣戰；8月6日奧匈帝國向俄國宣戰，8月12日英國向奧匈帝國宣戰，至此歐戰全面爆發，歐洲以外其他國家又陸續投入，乃形成上個世紀死傷極為慘重的第一次世界大戰。

然而此處之所以觸及第一次世界大戰的約略簡史，係因為奧地利導演麥可·漢內克（Michael Haneke）在今年獲得坎城影展金棕櫚獎的電影《白色緞帶》（The White Ribbon）中，於末段不經意提及1914年6月28日這起奧匈帝國

王儲斐迪南大公被刺身亡的事件，點出整部電影的歷史背景。而這部片之所以具有如此震撼人心的效果，可說全繫乎此，如果電影沒有與這段歷史真實牽連上關係，則整個故事就失去足夠的關照格局，變成只是單純突顯人性的某種黑暗面向而已。

《白色緞帶》藉由一位德國鄉村教師的旁白，回憶 1913 至 1914 年間他在這個鄉村中所經歷的一連串驚悚詭異的事件：先是醫生騎馬回家時被不明的細線絆倒落馬，傷重住院月餘，幾乎喪命；接著一位農婦意外踏破鋸木場腐朽的木板而摔死，其長子質疑男爵管家的不當派令，卻遭到父親的斥止，父子產生嚴重衝突；秋末農田收割完畢，村民齊聚廣場歡慶當天，男爵的包心菜田卻被人全毀，幼小的獨子更被人綁走吊起來毒打，發現後救回來時已是奄奄一息；入冬後某日天寒，竟有人惡意打開窗戶，讓男爵管家剛出生的嬰兒幾乎凍死；然後村中穀倉遭人縱火，致使農夫上吊自殺；牧師養的小鳥亦遭利剪刺死……

一個又一個恐怖事件，彼此的關連性若有似無，卻沒有人能夠揭開謎底找出元兇，搞得全村人心惶惶，互信的基礎幾乎蕩然無存。而這一切似乎都在斐迪南大公被刺的消息傳來之後軋然而止，但是熟悉這段歷史的人應該知道，真正大規模的恐怖才正要開始！

麥可‧漢內克以冷靜細密的手法將這些事件編織在當時德意志帝國的社會形貌裡，根據克勞斯‧費舍爾（Klaus P. Fischer）所著的《德國反猶史》（The History of an Obsession），德皇威廉二世對於軍事與軍務的熱衷，使得德國在生活和文化層面逐步地「軍國主義化」。這些從十九世紀末就開始影響、改變人們的日常生活，並且展現在父母對待子女、丈夫對待妻子、雇主對待工人、貴族對待農民等各類社會倫理關係的層面，過多的權威語言以及軍事化思想甚至引起尼采的憂心：「他不僅為德語中那悅耳的音樂感的即將消逝而擔憂，而且還擔心德國早先孕育這種音樂感的感覺和意識也在逐漸消亡。」

此所以《白色緞帶》電影裡最令人揪心的反而不在上述那些恐怖事件，而是在那些父親教訓子女、妻子反抗丈夫（尚未婚嫁的年輕女子甚至會「畏懼」她的未婚夫）、雇主隨意解雇傭僕，以及貴族無時無刻不展現出對農民的權威等場面；不同的上對下關係有不同的嚴峻與殘忍，尤其是片中牧師對犯了過錯的長子、長女的幾次規訓與懲罰，場面最是可觀：麥可‧漢內克以刻意舒緩的鏡頭運動（提醒觀眾的旁觀者角色）、特殊的場面調度，向觀眾「展示」牧師教育子女的鐵血手段。有一場鞭笞戲甚至是空鏡，只有聲音而看不見人物動作，但是任何人都能夠想像那場面，比直接呈現更讓人感到不寒而慄。

片名的白色緞帶在此成為再明顯不過的隱喻：在這樣（舉國不自覺）的軍事化教育之下，牧師要求子女「重新」配戴起白色緞帶（表示這並非一時的突發奇想，而是已經形成「制度」），表面上說是要隨時提醒他們維護自我的純潔與榮譽，實際上這卻象徵了他們的不潔與罪惡；對於長子更多了一種差辱感，只因父親在夜晚以白色緞帶縛住其雙手以使他睡覺時無法手淫。

在這樣一個禮教階層均十分嚴明的階級社會，整個國家所宣傳召喚人民的意識形態又是奠基於種族主義以及擴張的帝國主義（在俾斯麥下台後）；整個世界甚至彌漫著一股社會達爾文主義的潛潮，這使得日常倫理關係中權力（或暴力）的行使不斷由上往下複製，而且似乎沒有底限。片中德國鄉村所發生的一連串恐怖事件，剛開始還可說是對上層權力的反抗，但愈到後來，受害者愈是無辜，凡此種種均具體而微地體現了當時國家內部蓄積的壓力有多大！連一次世界大戰也無法祛散其鬱積，待到二次世界大戰，當數以百萬計的猶太人被迫配戴起「白色緞帶」送入集中營，一批批處決時，這一切都早已被合理化、制度化，甚至出現如漢娜‧鄂蘭（Hannah Arendt）在其政治學名著《極權主義的起源》(The Origins of Totalitarianism)所提及的「永恆的反猶主義」：「假如人類不停地屠殺猶太人已有兩千多年的歷史是事實的話，那麼屠殺猶太人就成了一種正常的、甚至是符合人性的職業，仇視猶太人也就自然地被合理化了。」

《白色緞帶》裡那些看似天真純潔的孩子們一再被導演影射為犯下恐怖事件的元兇，一如麥可‧漢內克之前的電影：《班尼的錄影帶》(Benny's Video) 及《隱藏攝影機》(Hidden)，兩片中都不乏類似情節，但反叛或復仇的意味明顯，目的則在於控訴。《白色緞帶》較特別的地方在於導演刻意展示納粹法西斯的心理結構是如何透過制度化的暴力一步步被建構的，甚至以黑白攝影、古典的敘事手法貼合影片的時代背景，歷史反省的企圖可謂更深一層。

已故的德國法學博士賽巴斯提安‧哈夫納（Sebastian Haffner）在其所著的《從俾斯麥到希特勒》(Von Bismarck zu Hitler) 一書中提及，1867 年俾斯麥在對國會演說時曾意氣風發地說道：「讓我們把德國放到馬鞍上面，它一定有辦法學會怎麼騎馬。」然而到了 1883 年，俾斯麥卻心灰意冷地把這句話收回，說：「這個民族根本就不會騎馬！…… 我所看見的德國前途是一片黑暗。」

對比《白色緞帶》一開頭就讓鄉村醫生騎馬摔倒，電影與歷史的對映實在令人不勝唏噓。而影片最終的受害者乃是產婆的唐氏症孩子，這個受害者簡直把導演之前所堆疊的不安與悲憤一舉推到最高點！

無獨有偶，韓國導演奉俊昊的電影《非常母親》(Mother)，雖然風格手法完全不同，故事差異更大，但在對於國家制度化暴力以及社會集體之權力意志的批判上與《白色緞帶》可說有異曲同工之妙。奉俊昊讓金惠子所飾演的母親為了其弱智兒子（元彬飾演）被控謀殺高中女生而四處努力奔走，試圖證明兒子的清白無辜，然而最後她的成功卻是藉由踐踏犧牲別人而達成，最終的受害者亦為唐氏症兒。

如果被控謀殺的弱智者是無辜的，且眾人皆曰其無辜，難道唐氏症兒不是更加無辜嗎？影片的震撼結局向觀眾丟出此一鏗鏘有力但卻令人無言的質疑，正與《白色緞帶》中同樣作為最終受害者角色的唐氏症兒有所呼應。

一如漢娜・鄂蘭在論「反猶主義」時言道：「正是被恐怖機器擄獲住的個人是完全無辜的，以及他們絕對無力改變自己的命運，才打動了我們。」

當為了顧及全體而要求個體的犧牲時，犧牲者的純潔無辜本身即被視為一種去之而後快的罪惡。不僅因為他們對權力（或暴力）完全無抗拒能力，也因為他們的絕對純潔無法與其他人同流，甚至還不斷映照出別人的黑暗猥瑣，於是只有被推出犧牲，只因這是他們對全體唯一所能的貢獻——而猶太人甚至根本被排除在全體之外。

奉俊昊導演在其驚人的前作《殺人回憶》（Memories of Murder）及《駭人怪物》（The Host）片中便已十分熟稔於呈現現代國家機器的暴虐與無能，但在《非常母親》中只是輕輕帶過。整部片的重點放在母親如何面對她所發掘到的真相，藉由開頭與結尾兩場精采的身體表現且相互呼應，奉俊昊以身體不由自主的癲狂狀態深刻批判了東方式父權體制，對比麥可・漢內克絕對冷靜理性卻內蘊極致爆發力的表現，兩片各有妙著，實在都是當代不可多得的傑作！

※ 本文刊於 2009 年 12 月號《人籟論辨月刊》

偽善的驚狂

2009 年 9 月,正當美國不斷對瑞士銀行施壓,要求瑞銀交出數萬名可能逃漏稅的美國客戶資料之時,瑞士政府突然逮捕了因獲蘇黎士電影節頒發終身成就獎而前來領獎的電影導演羅曼・波蘭斯基(Roman Polanski)。

顯然在瑞士政府眼中,波蘭斯基是個罪犯,而且是美國的罪犯。

然而對一個像我這樣的影迷而言,波蘭斯基乃是當代電影界的主寶、世界影史上不可或缺的一塊重要拼圖。他的最新電影《獵殺幽靈寫手》(The Ghost Writer),其後製作業是在瑞士被軟禁期間完成(須戴上電子手環限制行動範圍);在懸疑驚悚的故事情節與氣氛之外,竟還對照反映了他過去的電影及人生,不是一般的改編作品,難以等閒視之。

波蘭斯基的一生可說是個驚異傳奇:他 1933 年在波蘭出生,二戰期間母親死於納粹集中營,1962 年以《水中刀》(Knife in the Water) 躋身國際影壇,1965、1966 連續兩年以《反撥》(Repulsion) 及《死結》(Cul-de-sac) 拿到柏林影展銀熊及金熊獎;1968 年更以《失嬰記》(Rosemary's Baby) 成為好萊塢大導演,電影生涯可謂一再攀上高峰;不料 1969 年他那懷有八個月身孕的妻子雪倫・泰特(Sharon Tate)與三名友人在家中慘遭歹徒謀殺,慘案發生後媒體大肆渲染雪倫等人的死八成是因為《失嬰記》裡關於邪教的情節所遭到的「報應」,並且影射受害者平日酗酒、吸毒、亂七八糟的性關係以及信仰

邪教等等，彷彿這樣的死法還不夠慘，不能彌補他們的「罪惡」。

後來破案後當媒體得知犯案者竟是「曼森家族」（Manson Family）這個瘋狂組織的成員時，又一面倒地將砲口對準「曼森家族」，完全忘記它們自己當初對受害人的污衊與誹謗，「就像他們早就知道曼森家族是此案的罪魁禍首一樣」，波蘭斯基在回憶錄中如此諷刺地說道。

經過這件「匪夷所思」的悲慘事件與打擊之後，1974 年波蘭斯基拍出了經典黑色電影《唐人街》（Chinatown）。此片展現對政治與人性深沉的無望，毫無救贖的可能，加以一股黑到骨子裡的迷離氛圍，緊緊扣住觀眾心弦；特別是對於當時美國富豪階級之偽善生活及面貌，有著十分複雜的心理揭露，這當然也反映了之前他在媒體上所經受過的種種非人待遇，以及對美國社會的深度觀察。

《獵殺幽靈寫手》在最淺顯的層面上無疑是《唐人街》的簡單再製：兩個苦苦追索真相的男主角伊旺・麥奎格（Ewan Mcgregor）與傑克・尼柯遜（Jack Nicholson），其出發點都是為了自己在業界的名聲（Reputation），追查過程當然也都險象環生，巧的是還都差一點遭逢「水禍」，而最重要的則是都與女主角上了床。

作家詹宏志在《偵探研究》一書中曾提到達許・漢密特（Dashiell Hammett）與雷蒙・錢德勒（Raymond Chandler）這兩位冷硬派推理小說大師，由於反對福爾摩斯這種「智力超人神探」，故而創造出一種新的偵探類型，但這種新偵探卻是另一種「道德超人神探」。福爾摩斯的超人智力是為了對付犯罪者的「巧思」，然而冷硬派偵探要對付的卻是社會中不同層面的「利益網絡」，因之他必須有超人的道德堅持與職業倫理，不輕易被打動、說服、誘惑、收買——當然，這樣的「道德超人神探」是不會與女主角上床的。

波蘭斯基拍《唐人街》已是「後冷硬派」時期，他亦不可能找傑克‧尼柯遜來演一個「道德超人神探」，且他與女主角費‧唐娜薇（Faye Dunaway）之間除了僱傭關係之外沒有任何其他社會道德規範，感情上如此安排尚屬自然（也是為了對比女主角與其父之間的亂倫悲劇）；但在《獵殺幽靈寫手》中，伊旺‧麥奎格的工作是為前英國首相（Pierce Brosnan 飾演）捉刀立傳的寫手，並不是什麼偵探，他卻能毫不猶豫與首相夫人（Olivia Williams 飾演）上床！縱然是女方主動，但此舉應該另有深意。

我認為這是其角色性質開始扭轉的反曲點：伊旺‧麥奎格自此由「Ghost」（片名直譯為「幽靈」，但我認為譯為「影子」較適切）逐漸轉為主體，因為只有如此才能真正碰觸事件真相，影子是什麼也碰不到的，且過程中一再遭到首相夫人及其他相關人士的阻止，就是希望他回歸到自己影子寫手的定位；而其危險也就在於一旦由影子轉為主體，就必須承擔一切真相的後果，前任寫手的下場已經是個明顯的預告。

本片的妙處也在於此：主要幾組人際關係上的兩個個體都具有身分上的相互性，關鍵字正是「Ghost」。當寫手由前首相的「Ghost」反過來涉入他的生活與生命，替代他成為主體時，前首相也跟著轉化成為寫手的「Ghost」。結尾那場戲證明了這一點：伊旺‧麥奎格手持著關鍵原稿走在馬路上，要招計程車招不到，待他走出鏡頭，卻傳來車體撞擊與煞車聲，原稿紙頁頃刻間隨風飛散，作為真相的唯一證據就此被湮滅，此時背景正是在大樓廣告看板上微笑著的前首相本人，彷彿這場車禍乃是已經成為「Ghost」的他的傑作（且他還是目擊者）。

片中皮爾斯‧布洛斯南和他的元配奧莉薇亞‧威廉斯這組夫妻關係也是一樣，本來妻子是丈夫的「Ghost」，但是當她把他和秘書（Kim Cattrall 飾演）偷腥的醜事在會議上公開道出時，她也就扭轉了兩人的位置；當伊旺‧麥奎格終於獲知關於她的不法真相後，她的「Ghost」，也就是皮爾斯‧布洛斯南，暗

地裡幫她擺平。

更有甚者，作為前英國首相，皮爾斯‧布洛斯南在任內一直是美國的「Ghost」，美國在中東的政策他都是頭號響應及首要的支持者（這當然是明顯地影射布萊爾）；但當他一旦卸任，角色立即轉換，美國反而成了他的「Ghost」，幫他擺平一切麻煩。

波蘭斯基由此所揭露的關於一切人間的偽善，從個人的性道德層次到國際政治，可以說是一貫的且穿透力十足：伊旺‧麥奎格與首相夫人上床的姿態是那麼樣正大光明理所當然，固然有其隱喻，從另一面來解讀，也可以說他是片子裡唯一一個不做作不偽善的人。

從這點看來，《獵殺幽靈寫手》在精神層面上反而與波蘭斯基 1988 年的《驚狂記》(Frantic) 有較深切的對照與連結：男主角哈里遜‧福特 (Harrison Ford) 與其說在《驚狂記》裡是波蘭斯基的化身 (Ghost)，目的是對自己過往的懺悔，尤其是對無辜少女，但其實從某個層面看來他才是最偽善的人：一個美國醫生偕妻子到法國開會，妻子不見了，卻出現一個性感美女，結果他歷經千辛萬苦把太太找回來卻讓那性感美女死了！

《獵殺幽靈寫手》則是：一個影子寫手到美國幫英國首相寫傳，首相走了，卻出現首相夫人，結果他歷經千辛萬苦把傳記寫好自己卻死了。

兩部片都是波蘭斯基導演，如果說前者哈里遜‧福特是波蘭斯基的「Ghost」，那麼在後者波蘭斯基就是伊旺‧麥奎格的「Ghost」！

1977 年，波蘭斯基應倫敦《Vogue Hommes》時尚雜誌邀請擔任主編，他在洛杉磯工作時順便拍攝一些時尚照片，友人介紹一個女孩給他當模特兒，他為她拍了一些照片，覺得不錯，第二天還臨時起意到傑克‧尼柯遜家裡去拍。

傑克‧尼柯遜當時不在家，但鄰居也是圈內認識的朋友，便幫他開了門，後來拍照過程兩人便發生關係。女孩回家後打電話給男友告知此事，她姊姊無意間聽到後告訴媽媽，於是媽媽就報了警。

這樁事件一開始讓波蘭斯基被控包括強姦在內的六項罪名，但後來他只認了「非法性交」一項。過程中和法官不斷發生齟齬，加上媒體的推波助瀾，在正式判決前，波蘭斯基認為這個審判將斷送他的藝術生涯，於是選擇逃離美國，至今已三十二年。

1979 年他拍的《黛絲姑娘》(Tess) 獲得三項奧斯卡金像獎，2002 年拍的《戰地琴人》(The Pianist) 奧斯卡又頒給他最佳導演獎，他仍沒有來領獎，由哈里遜‧福特代領（果然是他的 Ghost！）。

從 1969 年妻子被殺至今也已四十一年，波蘭斯基在 1984 年的回憶錄中坦承那是他一生的分界線。他的生命糾結了太多扭曲的死結，在很多人眼裡，他是放蕩不羈、無行無德的矮人侏儒，只從媒體認識他的人必定對他產生極惡劣的印象，波蘭斯基在回憶錄裡最後說：「人們對我有太多不準確的評價、太多的誤會、太多的中傷和誹謗，以至於那些不認識我的人對我的人格產生了一種完全錯誤的印象……這種印象實際上是一幅漫畫，但它卻被當成現實。」

雖然現今瑞士政府已經拒絕美國的引渡要求，但我想很少有人比波蘭斯基更痛恨媒體與政客這些偽善者（還有數不清的追隨者），他拍《驚狂記》若是自我懺悔，拍《獵殺幽靈寫手》則是要讓他們感到驚狂，雖然結局悲觀，但是真相不會隨風而逝，因為每個觀眾其實也都是暗中見證的「Ghost」！

波蘭斯基不再以複雜的編劇在角色心理上給觀眾層層牽纏，僅以表面上看似平常無異狀實際上卻別有蹊蹺的手法，來推動敘事並營造張力，雖然整體看來稍嫌薄弱，但至少比其劇情更為複雜卻拖沓滯礙的前作《鬼上門》(The Ninth

Gate）要來得簡潔有力。

至於如片中象徵良知始終不熄的燈塔微光，早在波蘭斯基 1994 年的《死亡與處女》(Death and the Maiden) 裡便已是重要的隱喻手法；而伊旺‧麥奎格在破壞保密協定私自使用隨身碟複製原稿時，突然整座首相宅邸警鈴大作，後來證實只是導演故意調侃伊旺作賊心虛，則又重現了導演在 1967 年《天師捉妖》(The Fearless Vampire Killers) 裡三不五時展現的頑童心態。

諸如此類機關重重，乃是看電影的重要樂趣之一，難以窮盡，就留待熱情的影迷自行發掘指認吧！

※ 本文刊於 2010 年 9 月號《人籟論辨月刊》

心靈的框限

——聆聽《戰地琴人》的創傷與悲憫

在談及羅曼‧波蘭斯基（Roman Polanski）導演的新作《戰地琴人》(The Pianist) 之前，也許有一樁親身經歷值得先說一說。

SARS 襲台前的某個夜晚，我獨自來到東區一家堪稱道地的港式燒臘店，點了一客燒鴨腿飯。然後進來一個中年男人，坐在我前面的空桌，背對著我，看都不看菜單，就以濃濃的港式國語，向女服務生點了一盤蔥薑撈麵。女服務生離開沒多久，廚房的師傅跑了出來，開口就是廣東腔，向他連聲抱歉，表示沒有這道麵食；那位中年男人一聽是老鄉，也就直接說起了廣東話：「怎麼會沒有蔥薑撈麵呢？你也是香港過來的吧？這東西在香港很平常的嘛！」

「台灣人吃不慣蔥薑撈麵，我們就沒有做啦！」師傅陪笑道。

「台灣人真是不懂得好吃的啦！」中年男人很遺憾地回答，順手把一本厚厚的原文書放在桌上，這才拿起了菜單；我探頭一看，封面的書名是：《Frames of Mind》(心靈的框限) 。

這一幕「蔥薑撈麵事件」實在足堪咀嚼玩味，甚至頗具啟發性，乃至後來重看波蘭斯基《失嬰記》（Rosemary's Baby）以及楊德昌《一一》時，對於兩位導演分別以不同手法呈現那被框限的心靈所承受的諸般悲喜憂懼，更是別有一番興味。

然而說起《戰地琴人》，解釋起來可能有點複雜——其實這並不是一部容易評論的電影——首先，它很平實，相較於波蘭斯基之前的許多經典鉅作，它簡單得像是一部小品，甚至沒有太多明顯的波蘭斯基風格。許多人因此拿導演的猶太生平來印證電影，以證明它的特殊性或品牌價值，彷彿如此才不辜負了電影票錢，只是依我看這卻是辜負了電影——導演的過往經歷或名聲絕不等同於電影成就的保障，否則我們看喬治‧盧卡斯（George Lucas）的《星際大戰首部曲》（Star Wars：Episode Ⅰ-The Phantom Menace）就不會那麼無言以對。

另一方面，《戰地琴人》也沒有表面那麼簡單，許多人一看此片本事，最直接的反應就是：「又一部猶太人受德國迫害的片子！」故事題材老套沒錯，可愈是這樣的電影其實愈難拍，除非對這種題材沒有興趣（最好就別看），否則以此作為非議的理由只會暴露出自己的框限。

而我認為《戰地琴人》真正與其它單方面控訴納粹迫害猶太人的片子不同之處，在於它更細密地呈現了人的尊嚴是如何在武力壓迫之下一步步喪失，又是如何在覺醒的抗拒行動中一步步尋回；在此過程中，握有武力的施暴者也並非是全然受批判的一方，受害者本身意志的懦弱屈服致令自我繳械，以及旁觀者對人間正義的視而不見或噤聲不語（戰前瀰漫西歐北美的姑息主義正是箇中代表），都同樣成為那個不義時代整體惡行的幫兇，這才是二次大戰中猶太人受迫害的真實樣貌，而此正是出於導演波蘭斯基對人類自我框限之自覺。

從男主角波蘭鋼琴家瓦迪洛‧史畢爾曼（Wladyslaw Szpilman，Adrien Brody 飾演）於德軍空襲時逃回家開始，我們就眼睜睜看著波蘭華沙的三十萬猶太人如何一步步被殘害、奴役、隔離、遷徙、運送終至消滅，所有原來他們不相信會發生的事情都不幸一一成真：原來打算舉家逃離的，一聽到英法對德宣戰就留了下來；英法節節敗退，又轉而埋怨美國；德軍佔領華沙之後，原來拒絕戴上猶太臂章的，還是乖乖戴了；原來以為德軍動不了三十萬猶太人的，一道命令發布，三十萬人全都乖乖地搬進隔離區；原來還嘲笑德軍打算建造猶

太專用天橋的想法，後來天橋真的蓋出來了，大家必須擠著通過它前往未知的地獄，嘲笑過這座天橋的人全都啞口無言；原來以為德軍會利用他們的勞動力，不會殺害他們，結果一火車一火車的人硬是被運走有去無回。

前半段總是希望別人來拯救的猶太人，在忍受了極大的屈辱、恐懼與痛苦之後，終於有人開始計畫反抗自救。一波波地反抗突擊，雖然仍多失敗，但當其中一名正欲脫逃的女子被德軍從背後開槍射中，她蜷縮著身體緩緩倒地，這為了抗暴的理念而死的虔誠跪姿，正象徵人類尊嚴重新被激揚，已經遠遠超越之前因為冒犯或飢餓而死，甚至因為種族原罪而死的境界。

而所有這一切都發生在東躲西藏的史畢爾曼眼前，許多是他親身經歷，許多則是他冷眼所見。他所見的殘忍與殺戮愈多，他意識到的框限愈多，處在他身後的觀眾則當意識到更多。這裡的框限可說是同時代德國哲學家卡爾·亞斯培（Karl Jaspers）所謂的「綜攝」（Encompassing）實在：人類的認識及潛力總是有其限制，但沒有一層框限是絕對的，一旦認知或意識到框限的存在，悲劇就會產生，你唯一能做的只有去克服它；而每超越一層，就不可避免會出現另一層新的框限，發生新的悲劇，在這樣循環更迭的悲劇之中，甚至可以把人性折磨一空。

卡爾·亞斯培是二次大戰時的德國哲學家，這位存在主義的命名者及開創者，在戰爭期間選擇留在德國，是最早敢於面對德國民眾之罪惡與責任問題的少數思想家之一。其思想著作中最重要的作品之一《罪惡問題》，乃是針對德國民眾在面對納粹暴行時的沉默，所進行的深度思考及反省批判的力作。而此批判的哲學基礎則是根據其超過一千頁的巨著《關於真理》一書，「綜攝」這個概念即是其思想體系中相當重要的一個基本概念。

亞斯培書中有個絕妙比喻：想像你正在攀登一座山峰，放眼望去總是為地平線所環繞，你看不見地平線以外的景象，但你仍舊可以想像那些你看不見的部分，

這些想像與你所看見的景象一樣實在。如果你愈爬愈高，原先看不見的部分，有一些現在看得見了，但是不論你爬得多高，總有看不見的部分，你可以不斷將此界線挪後，但你不可能把這條界線消除，在這個界線之外的廣闊實在，就是亞斯培所謂的「綜攝」。

由這個「綜攝」概念引申出來的悲劇哲學，則是亞斯培思想之精華：每當人認知或意識到那「綜攝」的框限而潛能尚無法超越時，悲劇就會產生；而即使當人類的潛能施展出來，超越了舊有的認知時，新的認知卻也同時被拓展開來，於是又產生新的悲劇。因此，悲劇可以說是發生於認知勝過潛能之時。

當史畢爾曼為躲避德軍，藏身的公寓換了一間又一間，最後從德軍醫院翻過後牆時，在他眼前出現的景象竟是無邊無際的破敗與戰毀，這個廢墟般的場景完全展現出納粹及一切極權國家的悲劇實在：

> 「只要飄蕩無根的心靈要尋求某一信仰模式，他就會發現『唯有悲劇』的哲學恰能掩飾空無。悲劇的巍峨壯麗能夠使他的自我提升到感覺自己是英雄的哀悽裡。……此種悲劇哲學的濫用，使得騷嚷的潛在衝動——無意義的活動、折磨他人和被折磨、沒有目的地摧殘、對世界與人類的憎恨，以及對自己存在的惱怒——得以自由發洩。」
> （卡爾・亞斯培）

史畢爾曼不知是幸或不幸的遭遇至此可說已達頂點，在他受框限的認知中，整個事件已經從一人一地的悲劇不知不覺發展成為全球人類的悲劇；在那個善與正義同遭泯滅的黑暗時代，他經驗並目睹著整個德國由於濫用這種悲劇哲學所引發的罪惡，同時也察覺及認知到人性尊嚴的逐步提升——他正在累積超越的潛能。

「若對超過我們掌握之外的無限廣袤沒有一點感受，最終我們能成功地傳達的只是苦難——而非悲劇——只要災難不是罪愆的贖償，且與生命毫無關聯，這個悽慘猙獰的實在就不是悲劇。」亞斯培如是說。

影片至此敏感的觀眾必定與史畢爾曼有一樣的體會：在這個世界所發生的暴行中，所有的人都同樣地犯罪並且必須共同承擔。既然施暴者矇昧滿足於發洩的快感無從認知自身的框限，那麼受害者即必須採取某些行動激使對方產生更新更高的認知，才有機會共同超越這個悲劇。

所以受害者必須反抗，不僅為了個人免於遭厄，更為了爭回人類共同的尊嚴及價值；這便是受害者的偉大之處，當面臨關鍵時刻，他會選擇以非常的態度或方式犧牲他的存在。

是故當史畢爾曼經過那樣長期的肉體與心靈的雙重摧殘與折磨，在幾已不成人形的狀況下遇上德國軍官時，他選擇不再逃跑，並且居然還有機會演奏一曲蕭邦（這樣的人間善意及慷慨幾乎足以使原本應是施暴者的德國軍官成為上帝的化身）！那短短幾分鐘所釋放出的力道，實足以征服整個納粹極權的傲慢與邪惡；誇張點說，上帝簡直就是為了聆聽這一曲才選擇讓他存活下來的！這是他在戰前甚至在翻牆以前都演奏不來的神曲，但是一旦他翻過那道心靈的框限，他眼中的世界便再也不同於從前了，悲劇即將超越，而罪惡亦將洗滌。

在演奏的過程中，導演始終只拍史畢爾曼的背影、身側，不拍他的表情；這樣的鏡頭呈現不僅意味著想像的根據及起始點，更標示著一個安全的窺視位置：史畢爾曼窺視著週遭的一舉一動，波蘭斯基則透過鏡頭窺視著史畢爾曼的一舉一動，為的就是讓觀眾主動去意識到並觸及主角心靈的框限，也只有意識到自己與導演站在相同位置的觀眾，才能體會導演如此拍攝的真誠心意。如同之前我所遇到的「蔥薑撈麵事件」：作為一個從未嚐過及聽聞過蔥薑撈麵的台灣人，也許我永遠無法嚐到它有多麼美味，如同我永遠也嚐不到史畢爾曼手中緊抱著不放的醃黃瓜，但我卻能完全咀嚼出它們的滋味——透過想像——它們雖是我的心靈框限，卻也是我的綜攝實在！

2003.06.27

背向波蘭斯基，反史蒂芬‧史匹柏

歷來描寫二次大戰猶太人受迫害的集中營電影實在太多，這是《非關命運》
（Fateless）這部電影無法迴避的大環境，但卻正是因為在這種狀況下，此時
這部電影的出現才格外具有意義。

遠從史蒂芬‧史匹柏（Steven Spielberg）的《辛德勒名單》（Schindler's
list），近到波蘭斯基（Roman Polanski）的《戰地琴人》（The Pianist），
能夠在這種題材中脫穎而出，必有其不可忽視的可觀因素，那麼《非關命運》
到底有些什麼不同？在看完電影之後，再看看網路上的相關評論心得，覺得可
以出來說說這一點。

片名其實根本講白了：就是「Fateless」，非關命運。

不是反抗命運，也不是否認命運，而是根本與命運無關，這一基本看待生命遭逢
苦難的態度，就與上述那兩部大片（背後所突顯的思考方向）產生了根本區隔。

《辛德勒名單》其實根本沒有呈現任何對所謂命運的思考，史蒂芬‧史匹柏可說
完全沉溺在命運之中，絲毫沒有感受，因之他對於集中營的態度，對戰爭乃至
猶太人，都只有簡單而呆板的呈現：集中營就是地獄，戰爭就是罪惡，猶太人
就是被迫害。這種想法不能說是錯誤，但是若以為只是這樣，就不免淪為表面，
而無法真正深入所有那些陷入苦難的生命心靈；然而當這種浮面思考成為歷史

反省的主流，不客氣地說，這甚至可能是對死難者生命真實的一種抹殺！

深沉的反省則有如波蘭斯基的《戰地琴人》，他進一步思考歷史是如何走到這樣的地步，同時藉由鋼琴師史畢爾曼的個人遭遇，來彰顯個人如何生出反抗命運的意志，同時化為一種需要極大勇氣的行動，這個行動的背後動力是：悲劇必須被超越，而罪惡終將洗滌。

改編自諾貝爾文學獎匈牙利作家因惹·卡爾特斯（Imre Kertesz）的同名自傳小說、由拉尤斯·寇泰（Lajos Koltai）導演的《非關命運》，則採取了與波蘭斯基相反的思考路線：在苦難之中，個體的命運不是每個個人都能反抗或扭轉的，但是能夠在過程中保持自己的意志，不被苦難一點一滴剝蝕生命原本具有的感受力，甚至不放棄每一個可能感受生命美好的時刻，這也是一種超越。

進集中營時才十四歲的 64921（導演顯然有意要在最後十五分鐘才要觀眾想起他的名字叫卡維）其實並不在意「猶太人」這個身分標記（史蒂芬·史匹柏就是因為太在意了？），他暗戀的小情人為此可以痛哭流涕，他卻只視為一個集合名詞。

他在年少而慘痛的這幾年面臨了多次可能扭轉命運的選擇：一開始在父親被送進勞動營之後，他大可以回去跟親生母親一起住，結果他仍然聽從父親跟著繼母；第一次到工廠上工，兩個鄰居老伯伯一個跟他說坐火車、另一個說坐公車，他選擇坐公車結果中途被警察攔下就此進入集中營；在進入集中營之前，那個警察有點良心不安地對他猛眨眼示意他逃走，他選擇留下來；在通關篩選的時候，有人告訴他要說自己十六歲，才能因為被視為有勞動價值而存活，他的同學個子小說十六歲被推到一邊，他也說十六歲卻被安排到另一邊；等到德國戰敗，美軍進來，有個軍官誠摯地勸他別回匈牙利，到瑞士、瑞典甚至美國都很好，但他仍選擇回匈牙利，結果他繼母家裏卻住著陌生人，最後還是只得回去生母身邊。

可以說他回到原點嗎？當然不能。上面的每個選擇都可能讓他產生不同的命運，但是 64921 除了身體遭受折磨而變形之外，他的內心深處始終還是原來那個卡維。即使在集中營裡遭受非人對待，受盡屈辱，但是他仍然保有一顆純稚之心，去感受、體驗、品嚐任何一點可能的美好時光（攝影師出身的導演，果然把片中的集中營拍得甚有詩意）；甚至在集中營後期，生命受到極大威脅幾乎已在死亡邊緣時，也是如此。片子最終他離開繼母家來到大街上，心裡卻在懷念集中營裡每天放飯的那一小時快樂時光。

這是寬容加害者、為惡行粉飾嗎？當然不是。64921 戰後歸來的態度，讓所有接近他的人都覺得奇怪，他又瘦又襤褸，還瘸著一條腿，外表看起來很慘，每個人都以為他恨透了德國人，恨透了集中營，希望他說出來，控訴不義，而他卻反應冷淡──他的確也恨，然而他卻沒有被這恨所吞噬，因為他還保有最真的自己，以及體驗生命的能力。

一個從死亡邊緣走過來的人，既然所謂命運、悲劇云云，都已不在他眼內，又怎會去想著復仇、清算、正義，甚至西方好還是祖國好這些虛妄的意識呢？

「不能超越環境，就只好在環境中超越。」十幾年前正在當兵的我，在清運垃圾的軍卡上讀著卡爾‧亞斯培（Karl Jaspers）的《悲劇的超越》(Tragedy is Not Enough)，惡臭之中只覺一陣陣狂喜，之後便寫下這一句。

在這一點上，《非關命運》揭示了人在苦難中析出自己生命的本質，有如自岩石中琢磨出晶鑽，而這正是波蘭斯基的另一面，而史匹柏（恐怕）永遠也看不到的。

2006.07.21

俄羅斯還沒有準備好

你根據什麼判人生死？真相還是想像？

俄羅斯導演尼基塔‧米亥柯夫（Nikita Mikhalkov）的新作《12 怒漢：大審判》(12) 將 1957 年美國導演薛尼‧盧梅（Sidney Lumet）的《十二怒漢》(12 Angry Men) 改編重拍，其重要性應不輸侯孝賢重拍五十年前的《紅氣球》(The Red Balloon)。然而比較兩部片，卻有著極大的落差。

薛尼‧盧梅的《十二怒漢》著重在於真相的探索，男主角亨利‧方達（Henry Fonda）從案件的疑點出發，一步步引發其他陪審員對釐清真相的熱情。整個討論激辯的過程不僅體現了美國現代社會的兩大支柱：民主與科學（前者提供公平的程序原則，後者則必須支撐所有論證的基礎）；更由於編導的傑出使得全片的拍攝不出一間斗室，僅憑著縝密的推理對話、鬆緊有致的鏡頭剪輯便能成就一部百看不膩的經典。

米亥柯夫的《12 怒漢：大審判》則除了正義價值這個出發點相同以外，整個影片的方向卻是導演企圖扭轉俄羅斯的社會迷思。陪審員們對真相的辯證討論少之又少，反而只是各自陳述自己的生命故事，一個接一個地產生同情而改變立場，其中幾位陪審員的改變既關鍵又耐人尋味：以牆頭草形象出現的媒體大亨投下使無罪勝過有罪的那一票，形勢自此正式逆轉；而從頭到尾看似最堅定頑固的計程車司機，他的悲慘故事十足反映因為社會迷思而受害最深的人，

其實反而可能是整個社會中最不容易打破迷思的人。

自己飾演第十二名陪審員的導演米亥柯夫甚至說他一開始就知道車臣少年無罪，這無疑成為影片的前提，也揭示了本片的重點不在案情有何懸疑，真相只有一個，車臣少年並無弒父，導演說了算，因此也無須搬出科學證明給你看；至於民主，則只成為形式上的做戲，整個陪審團的討論被安排在一間小學的活動中心，不無此審判只是兒戲一場的俄式反諷。

影片主軸既然落在這個層面上，討論法律或正義原則幾乎失去意義，我反而想起另一部真人實事改編的經典電影：日本導演大島渚 1968 年的《絞死刑》。

同樣觸及當代歷史的劇情設定，米亥柯夫讓受審罪犯是一個車臣少年，大島渚則讓受刑者 R 是一個在日朝鮮人，兩者同樣都有反思歷史現實的企圖；甚至在影片的結構上也大致相同，主戲都是斗室之內的往來言詞辯論，間雜以受審者在犯罪前或犯罪時的相關畫面（還都有騎單車的場景），前者都是室內景，後者則多為外景。但不論在劇情或場景的安排設計上大島渚都來得比米亥科夫更前進！

米亥柯夫是依循薛尼・盧梅的設計，大島渚卻是讓罪犯 R 的死刑早已定讞。影片一開始就是執行絞刑的場面，只不過 R 竟然未被絞死，而只是昏迷並失去記憶。行刑室內的檢察官、典獄長及教育部長等數位大小政府官員，以及監獄教誨老師和醫生護士為了確認 R 的記憶是否存在，於是與他展開對話及辯論，至此等於重開一次審判庭，R 甚至有為自己辯護的機會。

更有甚者，R 在自我辯護時的一個論點是：他犯此罪（姦殺日本少女）是由於反覆想像犯罪情節終至與現實混淆的結果，而他之所以會產生如此想像乃是源自於在日朝鮮人所受到的社會歧視以及國族與階級壓迫。由此帶出的議題既龐大又複雜，大島渚卻舉重若輕，作為一部徹底的「思想電影」，《絞死刑》

可比《十二怒漢》更難改編重拍。

對比米亥柯夫的無罪前提設定，大島渚卻是反過來先確定罪犯有罪的事實；兩片所欲探討的都是在案件發生前後社會如何面對與看待罪犯，由此帶出編導各自的社會觀察以及歷史文化等不同面向。只是正如日本影評人佐藤忠男在〈想像力的自由何在〉一文（收錄於已絕版之《革命‧情慾殘酷物語》一書，萬象出版）中所言：既然R的想像成為真實罪行，大島渚的設計等於是在審判R的想像。而米亥科夫卻是反過來以想像進行審判，在毫無科學證據的情形下，十二名陪審員自行以想像認定少年無罪，甚至導演更想像到判少年無罪等於是判他死刑，因為無罪釋放後的少年將會被真正的殺父黑道集團追殺滅口！

多駭人的社會啊！如果這是導演在影片最終所欲喚起觀眾的想像的話，我倒是想說：多駭人的想像力啊！

俄羅斯的陪審團竟得想像到法院以外的事情，並且這想像還會影響到他們的決定甚至價值選擇，當一國之法律制度必須這樣運作才能保護無辜的時候，我只能說：要出現真正的「十二怒漢」，俄羅斯還沒準備好！

有朋友認為本片是一個反諷，我非常同意，只是對象或許不一定是薛尼‧盧梅原作，可能是陪審團制度，又或者是俄羅斯的社會現實，米亥柯夫所組織的這個評審團就是個具體而微的俄羅斯社會。在此似乎應該提一下拉斯‧馮‧提爾（Lars von Trier）導演的《厄夜變奏曲》（Dogville）：一樣是用極簡的形式引發觀眾以想像來審判「狗村」的人民（即美國社會），但是導演的引導手法太直接，容易導致觀眾反感；米亥柯夫避掉了這點，卻在最後露出尾巴（說他早知少年無罪），讓我覺得為山九仞功虧一簣（憾甚，故為之一記）。

就像「蝙蝠俠」系列電影之《黑暗騎士》（The Dark Knight）裡的小丑設計好一個又一個難局，但最後他以為兩艘郵輪都會爆炸結果沒爆；拉斯‧馮‧提爾

設計了「狗村」這個局，最後卻讓它爆了！但是觀眾一開始就被明示自己是狗村的一員，到最後卻發現導演原來是要讓觀眾面對自己的難堪——這是一個被設計入局的觀影經驗，有自省能力的觀眾很可能會有被羞辱感；缺乏自省能力的觀眾則不會承認自己是那被影射的象徵物：「偽善的美國人」。而就像《黑暗騎士》最後郵輪上的人一樣，大多數人們都會認為自己絕對不會引爆炸彈（雖然事實難論），於是所有因為觀看電影所引發的難堪與難受會使得他們把矛頭指回向導演，尤其拉斯·馮·提爾自己並不在狗村裡（同時他也不是美國人），他也正是把大多數觀眾都當成是缺乏自省能力的人。

以上所提到的「觀眾」專指美國觀眾，不過這些也只是我自己的想法和推論，美國觀眾真正的反應我是沒有什麼資訊及事實可以佐證，所以純粹只是一些想法。

說回米亥柯夫的《12 怒漢：大審判》與拉斯·馮·提爾的差別就是：他知道自己必須是陪審團的一員，既然他把陪審團暗喻為俄羅斯社會，自己就不能缺席；他沒有視觀眾為需要被教化的一群，卻在影片中將陪審團的其他人視為需要被教化的一群，只能說他比拉斯·馮·提爾多意識到了自己的立場及位置，但我對此還是不能釋懷——我不只是對電影結尾有意見——其實我最有意見的是導演那一句話：「我早知道少年無罪。」

如果導演可以在最後跳出來設定這種前提，那麼之前所有的脣槍舌劍你來我往擺明就是在要弄觀眾。導演搞這結局當然是有意為之（哪一段不是有意為之？），他就是要等其他人一一發表意見，訴說自己的故事，表達自己的感情，之後他再來發表那一番高論，以示自己想得比其他人高遠周全。說得難聽一點，他敢自己跳進來成為陪審團的一員，不正是為了最後這場一錘定音？表示自己的觀點已經超越司法？拉斯·馮·提爾看了，說不定會認為真正偽善的才是這個傢伙呢！

我是不想用這般臆測的言語去酸這位大導演，只是想指出米亥柯夫這部片的編

劇其實並不高明，大島渚的《絞死刑》才真正看得出來他對國家的反省以及對社會人民的悲憫。

還有朋友提出另一個可能的解釋：也許導演自己知道「俄羅斯還沒有準備好」，所以以上的批評其實正是導演想要呈現的主題，但是因為導演自己對於俄羅斯的感情，導致他沒辦法像大島渚那樣的冷血客觀，所以他選擇自己跳下去現身說法，而失去了更高角度詮釋的可能。

對我而言，這是比較正向的解讀，正因不想對導演誅心，只有回過頭來檢視導演所想像並拍給我們看的俄羅斯社會現實：到底這個審判的意義是什麼？進步性存不存在？我覺得大島渚想得比米亥柯夫清楚，他批判的是國家，同情的是人民，層次分明；但是米亥柯夫的同情表現只在控訴歷史，卻不從法律政治面對國家體制進行反思，他還以前蘇聯部長的身分出現，只能說是以己身象徵前蘇聯的良心自省，但除了個人式的自力救濟，其他就無能為力。

再說到陪審團制度從世界法制史上來看乃是放任自由主義意識形態的體現，要求更嚴格的證據是為了提供被告更多的保護，前提是必須有鐵證如山的證明方可定罪。要說俄羅斯社會已具有自由主義意識形態特色恐怕還早得很，所謂「俄羅斯還沒有準備好」正是從這個思路上來說的。

註：感謝好友 e、Alfredo 及 Jonathan 參與關於本片的相關討論。

2008.08.01

詩人注意

人之所以會認識，通常是由於詩意。

由於現實的生命歷程總是汲汲營營、庸庸碌碌，一旦有不尋常的事物產生，人便以自身的理智或想像去迎接它，這便產生了認識活動——我正在觀看或注視著某事物——中文的「注意」二字正適合用在此，因為人只有在此時才會開始對事物「注入意識」。

而一旦通過語言，將此事物的意象（已不只是形象）表達出來，這就觸及詩的本質了。此所以德國哲學家亞斯培（Karl Jaspers）在論述希臘悲劇的起源時會說出這麼一句深得我心的話：「哲學最初是以詩的形態出現的。」

只是在看過擁有俄國血統的英國劇場大師彼得·布魯克（Peter Brook）的電影《與奇人相遇》（Meetings with Remarkable Men）之後，始覺這句話可能得改寫——不只是哲學，宗教信仰最初也是以詩的型態出現的。

《與奇人相遇》係改編自一位十九世紀末中亞哲學家古爾捷耶夫（G. I. Gurdjieff）的同名著作，其中有一個重要的觀念貫穿全片：「從認識到信仰，當中沒有思想存在的空間。」這觀念點出的其實是一個古老的命題：思想與信仰是人在認識之後不同的兩個方向，前者肯定人自身的理智，後者重視心靈上的直觀，二者既相生又相剋。因之神秘主義所生之處，總有理性主義起而擷

抗，又如佛教既有惠能的禪宗，亦有玄奘的唯識宗。

片中最具代表性的當屬這段：一個阿富汗女孩在地上的粉筆圈內像蒼蠅般地亂衝亂撞，卻怎麼都衝不出地上的圈子，彷彿有一堵無形的牆。而當女孩幾乎要發狂之時，疑惑的小男主角用腳將粉筆圈擦出一個缺口，女孩立刻從缺口衝出，圍觀人群嘖嘖稱奇。後來男孩遇到一位心理學家，便問他這是什麼狀況，這位留著與佛洛依德一樣的大鬍子先生不假思索便回答：「歇斯底里。」

究竟走不出圈圈的是男孩是女孩，或是那位大鬍子心理學家，彼得・布魯克顯然暗示了一個答案；然而精研西方古典戲劇從希臘到英國莎士比亞，甚至印度摩訶婆羅多的彼得・布魯克之所以將古爾捷耶夫這部著作搬上銀幕，恐怕並不是要深入辯證剖析這些微言大義，而是他回到人類認識的起點，「注意」到了其中最原始而純粹的詩意這個部分。

如前所言，如果人通過語言表達其所認識的意象是謂之詩，那麼唯有透過古詩，我們才能夠以想像去開展古詩人（照古希臘的定義，詩人和劇作家是不分的）眼中的一切實在以及他所「注意」的對象。

幸運地，彼得・布魯克不單單是停留在個人想像，更透過影像呈現出「前人眼中的詩意」──或者更精確地說──這就是「詩人的注意」：

比如群眾叢聚在荒野華厲的山谷中只為了聆聽一場歌唱大賽，裁判不是人，而是山谷中的奇岩巨石，誰的歌聲能震動整個山谷便是優勝者，至於獎品則是一隻活公羊。

比如長大後的男主角與友人穿越俄國與土耳其邊界時，遇上一群凶惡的牧羊犬，兩人立即盤腿坐下，牧羊犬們反而不知如何是好，於是也停止吠聲跟著坐下。但兩人站起要走時狗群又開始凶狠狂吠，兩人就這樣站站坐坐，最後只好

坐著等主人來把狗群帶走。

又如荒漠的夜晚沙塵暴突然來襲,所有旅人二話不說立刻互相扶助踩上高蹺,令人驚訝的是,在高蹺的頂端竟然沒有任何風沙。對照片子開頭男主角的父親與友人的對話實在別有興味:

友人問男孩父親:「上帝現在何處?」

男孩父親:「上帝現在在高加索某處。」

友人:「上帝在那裡幹嘛?」

男孩父親:「祂在那裡建造高梯,然後在梯子頂端繫上幸福,好讓人們與國家爬上爬下。」

男孩聽到這段對話,看著父親正從事著手邊的木工,彷彿說這些話跟一般日常閒聊無異。

這些獨具詩意的片段實在不適合加入太多解讀,只有觀者自行體會。然而正是在這樣一個又一個片段中所存在的種種動人的靈視與素樸的詩意,使我想起德國導演荷索(Werner Herzog)在 2004 年回到圭亞那的亞馬遜河流域拍攝的紀錄片《白鑽石》(The White Diamond)。此片是紀錄他與英國航空工程師葛雷・多靈頓(Graham Dorrington)意圖以自製飛船飛越亞馬遜河凱特瀑布區上空的計畫,這項冒險活動於十年前葛雷的摯友 Dieter Plage 便已為此喪命,十年後葛雷又帶著荷索來搞。須知氫氣飛船除了結構及升力均不穩定之外,瀑布上方的氣流更是極不可測的危險因素。而荷索與葛雷畢竟相遇於此,儘管過程中兩人迭有矛盾摩擦,科技理性與浪漫意志亦時難相容,最終卻能在亞馬遜河上空升起一枚令人驚嘆不已的白鑽石,這不僅是幾近瘋狂的壯舉,

更且是基於一種深層內化的詩意之信仰實踐。

片中最引人入勝的莫過於一位當地招募來幫手的西班牙裔「原住民」馬克・安東尼（Mark Anthony），他那未曾受過現代文明污染的天使般的天真靈視，以及貫串全片的妙語如珠，簡直是荷索眼中的靈魂至寶！他在瀑布邊與荷索偶然問答的一段，差堪可為以上所有的詩意時刻下出最佳註腳——當馬克・安東尼透過葉片上的露珠看瀑布時，露珠中的瀑布因光線折射呈現上下顛倒，理當懂得現代光學原理的荷索見馬克看得津津有味，不禁問道：「你從露珠裡看見整個宇宙嗎？」此時瀑布的轟轟然流水聲蓋過荷索的發問，但馬克・安東尼卻置若罔聞，淡然應之道：「你聲如雷鳴，我無法聽聞。」（I cannot hear you for the thunder that you are.）

這簡直是我見過最素樸的詩人所吟出最美的詩句了！

我不是詩人，只好這樣注意：《白鑽石》是我 2005 年看過的最佳電影。

<div align="right">2005.12.30</div>

鏡像的探索

「我們所深入了解的一切，都含有內在的自我否定。」——史坦尼斯勞·萊姆，《索拉力星》

何謂科幻片？

或者這樣問：一部科幻片該有的類型元素是什麼？

從故事發生的時空背景、人物角色的服裝造型、是否出現非人類或者非地球原生的物種，以及有無非現實的機器科技等面向來看，自小受到好萊塢洗禮的觀眾應該很容易就能辨識出科幻片這一類型來。

然而一旦看過前蘇聯導演安德烈·塔可夫斯基（Andrei Tarkovsky）1979 年的電影《潛行者》(Stalker)，關於科幻片此一類型的的辨識邊界恐怕將立即被打破！

《潛行者》從場景空間、人物角色到機器科技在在都維持著「素樸」的樣貌，導演根本不在這些面向上營造超現實感，而只是以當時代的自然及現實物質條件來演繹一個具有科幻背景的故事：一個失業工人拋下妻女帶領著一個物理學

家和一個作家潛入「禁區」（The Zone），那兒據說當初是隕石墜落之處，然而軍隊開過去卻無人歸返，當局不得已只好封鎖周邊禁止出入；後來傳說「禁區」中有個「密室」，任何人只要進到「密室」之中，心中的願望便能實現。

整部片便是那三個人如何突破封鎖，進入「禁區」，然後迂迴潛行，尋找「密室」的過程。表面上是個冒險旅程，然而塔可夫斯基卻以獨特的美學及高度風格化的詩觀，將此片拍成了一部自我探尋、自我辯證的哲學電影。

塔可夫斯基生平寫過唯一一本闡述自身創作理念的書，書名叫《雕刻時光》（Sculpting in Times），以其生涯所拍過的七部電影而言，可以印證時光是極其重要的主題；但若說到以攝影機「雕刻時光」，我覺得《潛行者》其實是最佳註腳。

看看他如何在這部片裡「雕刻時光」吧！片子一開場，鏡頭便以緩慢的速度向前推進，穿過一道窄門，進入一間臥室，可以看見男主角一家三口睡在一張大床上；然後鏡頭又以極緩慢的速度由右至左，再由左至右來回橫移——這等於是在「家」這個意象上劃十字！——是一個非常具有儀式性的象徵鏡頭。

爾後當三人會合出發，乘著一輛吉普車在廠區中與騎機車的憲警、鐵軌上的貨運火車大玩捉迷藏的遊戲，這一整段車輛行動的調度都十分精采。待順利穿越關卡之後，三人乘坐著一台軌道臺車駛往「禁區」，塔可夫斯基在這段行程中絲毫不帶到任何外景（為的是接著要突顯「禁區」那一片儡人的原野！），而只將鏡頭再次前後橫移，專注凝視著三人無言的表情——one by one——配合臺車在馳行時與鐵軌觸碰的聲音節奏，再加上一些充滿神祕詭異氣息的金屬敲擊聲，形成某種韻律，這也是整部片最具「科幻」感的鏡頭了！而這樣的「科幻」感卻完全只用聲音音效來表現，影像上則是最為單純的人物表情變化，隨著臺車移動，時間從眼前、耳邊流逝，本來單純的臉部表情可以變得無比複雜。用再多文字話語都難以解釋何謂「雕刻時光」，看到這個鏡頭就一切

都明白了。

(然而這還只是開始，他們還沒進入「禁區」呢！)

塔可夫斯基神人般地運鏡在《潛行者》裡可是發揮得淋漓盡致，然而三位男主角這般煞費苦心地潛行、轉進、迂迴、試探、閃避、環繞，為的是什麼呢？什麼樣的願望把這三位拉進來呢？物理學家說是對科學真理的追求，作家則是希冀能注入新的創作靈感，但這兩位卻都在最後一刻拒絕面對已近在眼前（卻可能不是他們所真正想要）的答案；失業工人乍看是渴求新生，但也由於他曾經進入過「禁區」，他的過往記憶既痛苦又美好（這一點也不矛盾），透過不斷地往來辯證，他的自我也愈加清晰，最後似乎是否進入「密室」也都變得不再重要，反而歸來之後與妻女相聚（外加一條「禁區」來的黑狗），這樣同心而溫馨的一家人已完全與剛開始那個分崩離析的家意義截然不同了。

其實從前一部片 1974 年的《鏡子》(Mirror)，就已經足夠確立塔可夫斯基的獨特風格及主題意識了。在《鏡子》之前的 1972 年，他還拍了一部較符合一般科幻片類型的《飛向太空》(Solaris)，當初拍完塔可夫斯基自己不太滿意，與原著作者波蘭小說家史坦尼斯勞‧萊姆（Stanislaw Lem）的衝突也令他感到挫折，更別說前蘇聯當局的種種阻撓與掣肘的行為讓他倍感憤慨；如今看來，在《鏡子》之後拍攝的《潛行者》似乎可以說是導演找回了自己的《飛向太空》——這次沒有原作者干擾他想要的改編[1]——難怪拍完《潛行者》他就離開了蘇聯，再也沒有回去這個祖國。

以美蘇冷戰架構來看安德烈‧塔可夫斯基七〇年代的兩部科幻電影，其實沒有太多可以著墨之處（頂多可以說在他創作、拍攝的過程中不斷受到國家的

1——《潛行者》係根據斯特魯格斯基兄弟（Boris and Arkady Strugatsky）原著《路邊野餐》(Roadside Picnic) 改編。

干涉或漠視），因為塔可夫斯基的電影從來沒有展現過對於當時的國際政治有過多的興趣；塔可夫斯基的電影幾乎每一部都是內向性的探索：對於生命的奧祕與糾結的興趣、對於鄉愁與記憶的擁抱、對於信仰的執著與詩意的連結，加上主角每每都是精神受俘之人，這樣的人總是向外探索自己的內在，這種鏡像的探索正如尼采所言：「當你凝視深淵，深淵也正凝視著你。」

深淵即是「禁區」的「密室」，也是《飛向太空》裡的索拉力星，從外面看再怎麼神祕難測，它原來不過反映人們自己的內心。

最後必須一提的是：我十分敬佩的「觀察」作家約翰・伯格（John Berger）於1971年曾寫過一篇〈原野〉，收錄於《影像的閱讀》（About Looking）一書，開頭即引用了一句俄國諺語：「生命不過是走過一片空曠的原野。」

這讓我想起《潛行者》的「禁區」，以及《飛向太空》男主角家鄉的俄國莊園；令人驚異的是：這篇文章之寫成還在這兩部電影拍成之前！我認為在欣賞塔可夫斯基之前，不妨先閱讀這篇優美的散文，甚至，應先依照約翰・伯格的建議，去觀察一片原野。

※ 本文刊於 2012 年 10 月號第 241 期《典藏・今藝術》

第三世界
全景的家園

誰的公路？誰的美學？

以切‧格瓦拉（Che Guevara）之名，這絕不是「兩個平行生命的短暫交會」！

看完《革命前夕的摩托車日記》(The Motorcycle Diaries)，上面那句片頭字幕又再次出現，第一次看到有導演這樣小心翼翼地替自己的影片「定調」，我想這裡面應該有值得玩味的地方。

也許，要拍攝一個全世界熱血青年的偶像，本來就是件吃力不討好的事情，一個弄不好，可能就身敗名裂。不過反過來說，如果導演真的擔心這種問題，那又何必碰這個題材？

於是，當我們走出戲院，忘掉在觀影時許多令人悸動的段落情節，再拿《摩托車日記》回頭來對照檢視整部影片時，有一個基本的問題不能不問：切‧格瓦拉真的是這樣的人嗎？

由此引發出的問題其實包含兩個層面：第一，就是藝術作品中涉及名人傳記的改編與歷史真實之間的問題。

就創作而言，改編並不是問題，重點是改編的目的。雖然片中情節百分之八十以上都符合切‧格瓦拉的《摩托車日記》，但是在某些具有爭議的行為上，導演卻做了明顯的更動：比如切的初戀情人給他的那十五美金，其實不久就花掉

了，甚至切還騙了她一只金鐲子，而導演卻改成切寧願餓死也不願拿出來和同伴阿爾貝托（Alberto）花用，彷彿是個有情有義的男人，結果最後還拿去幫助那對共產黨夫妻；片中切對湖邊大宅主人直言他脖子上長的是個惡性腫瘤，主人當然不悅，對兩人的態度也就意興闌珊，阿爾貝托不禁出聲埋怨而引發爭執，這段情節則屬子虛烏有；片末兩人在前往痲瘋村的船上遇到一個風騷女人，阿爾貝托幾乎為之瘋狂，但在切‧格瓦拉的日記裡，其實她是給了切「輕輕的愛撫」。

這三處改編看似細微其實非常關鍵：十五塊美金的轉折反映的是切對資本主義的反思與覺醒，腫瘤爭執則表達出切對人類生死真相的堅持，與船上風騷女人的經歷則呈現了切對於愛與性的態度。這當然可以看作是切‧格瓦拉的三個重要成長段落，只是切‧格瓦拉自有其純真的一面，但阿爾貝托本來卻有何辜，要被拿來作為襯托偉人成長的「墊腳石」？這哪裡是兩個平行生命呢？導演這樣改編，不僅是明顯地美化、浪漫化革命英雄世紀偉人，其實也涉嫌討好崇拜支持者或者影迷觀眾。

第二個層面是影片的美學手法以及觀點的問題（也是我在本文最想碰觸的部分），這個層面比較複雜，不僅涉及創作者與評論者的美學差異，而且還包含政治立場及觀點，尤其是當被拍攝的對象——切‧格瓦拉本人——也有一套美學思考論述的時候。

自切‧格瓦拉的革命年代以來，關於藝術與現實的辯證一直是個激烈的鬥爭場域，推到極致的話可以分做唯心及唯物兩派：前者認為藝術是一種完全出於人類自由的心靈活動，藝術可以創造世界，只有藝術家可以完全自由；後者則認為任何藝術在被創作出來之時，必定受限於政治、經濟、社會體制等各種桎梏，如果創作者對於這些沒有自覺，藝術不過是殖民者的附庸、資產階級的玩物。

雖然兩派彼此經常以否定對方的方法來界定自我，但後者顯然是切‧格瓦拉

所支持的論調。1965年他在一篇〈古巴的社會主義與人民〉文章中說道：「人們發明了藝術探討，把它說成是自由的表徵，但是這種探討有它的限度，這個限度，在碰到之前，也就是說，在人及其異化的現實問題提出來之前，是察覺不到的。無謂的苦悶和庸俗的娛樂，成為讓人類的不安心理發洩出去的便利門閥。」

這樣的觀點在拉丁美洲的時空環境中曾經掀起一股「反抗的美學」風潮（更別提中國的文化大革命了！），從古巴到烏拉圭、從阿根廷到墨西哥，不斷有藝術團體以裝置藝術、環境藝術的方式來參與社會運動，反抗北方強權與霸權體制。

「我們所做的只是把抗議變成一種慶典，我們得開啟想像力、民眾創造力與集體記憶的開關。我們得戰鬥來挽救自己的傳統與文化形式。我們得重新發明一些人們並非作為觀眾──而是主角──的行動方式。」一位墨西哥的行動藝術家曾經如此說道。

回頭來看這部由蓋爾·賈西亞·伯諾（Gael Garcia Bernal）主演的《革命前夕的摩托車日記》，雖然片中有氣勢磅礡的大河深雪、高山平原，也帶觀眾深入弱勢族群及原住民聚落，探索殖民者對古文明的破壞遺跡，以及親近無產階級眾多勞動者群像，然而導演卻像是隱身在主角賈西亞飾演的切·格瓦拉身後，讓觀眾先看到切·格瓦拉正在凝視、關注，然後才看到他所凝視、關注的事物；將對觀察者所觀察之事物的認同透過移情作用轉移到觀察者的身上，這種手法可說是有意識地在進行偶像主角的塑造，它已經不是開啟觀眾的集體記憶及想像力，而是將觀眾的集體記憶及想像「固定」在片中的切·格瓦拉這個形象上。

就這一點意義上來看，此片與目前全世界隨處可見的切·格瓦拉T恤、海報、CD等商品可說沒有任何不同。它讓我們對切·格瓦拉的認識既無增加也無減

少，換句話說，它可有可無，這是我對本片感到最失望的地方。然後我彷彿聽見導演又說了一次：「拜託，這不是英雄事蹟，不過是兩個平行生命的短暫交會而已……」

同樣由賈西亞主演的另一部公路電影《你他媽的也是》(And Your Mother Too)，手法正好相反。它的故事主軸是兩個荒唐少年帶著一位美麗少婦展開一段墨西哥式的性冒險，但攝影機經常有意無意地隨手一搖，讓觀眾忽而迷惑於甜蜜與苦悶交錯的 3P 性關係，忽而又迷惑於荒謬卻真實的路邊風景——只有當觀眾真正能夠以自己的記憶及想像力對影像展開思索之時，那才是他自己真正成為主角的開始！

《你他媽的也是》才是真正的「兩個平行生命的短暫交會」（不，應該是三個）！

至於仍然在各地叫好叫座的《革命前夕的摩托車日記》，切‧格瓦拉在那篇文章中接著說了：「遵守這一套做法（唯心派）的規則，就可以得到一切榮譽，也就是一隻猴子在耍把戲時可以得到的榮譽，條件是：不要試圖進出牢籠。」

雖然兩派美學各自擁有廣大的理論家及作品支持，但是，如果問到我自己的想法——尤其我也曾獨自騎摩托車環島數次——也許我可以這樣回答：既然要拍攝切‧格瓦拉，至少先想一想摩托車是開在誰的公路上，問一問自己該呈現的是誰的美學，否則就算是放隻猴子在摩托車上，也不見得就少了看頭！

2005.04.18

全景的家園

幾年前還在廣告公司做創意時，客戶某鮮乳產品欲在廣告中訴求其牧場擁有優越的自然環境，能讓乳牛得到最好的生長滋養，當時我想到一支 TVC：以360 度慢速旋轉的鏡頭運動，就像自動旋轉灑水的水喉一樣，拍出這個自然牧場的感覺；這個 idea 後來雖未採用，但我對這種鏡頭運動很有感覺，沒想到代表玻利維亞入圍 2010 年奧斯卡最佳外語片的《南方安逸》(Southern District) 竟然就是用這種鏡頭運動的方式拍攝！

令人驚異的不是只有幾個鏡頭，而是整部片都這麼拍，每個場景都在慢速旋轉！有的是固定鏡頭定點旋轉由內往外拍，有的是架上環形推軌由外往內拍，除了某些過場或特殊場景鏡頭維持不動之外，幾乎每一場都是用這種方式拍攝！這是一種很特別的全景式拍攝，導演胡安‧卡洛斯‧瓦迪維亞 (Juan Carlos Valdivia) 的目的就是要讓觀眾看到全貌。但是這種凝視與觀看的關係也同時讓人想起傅柯在《規訓與懲罰》書中所提及邊沁的圓形監獄，彷彿是導演在每個空間中架起了監視塔，邀請觀眾共同來「監視」影片中人物的行為、活動與言談全貌。

所謂全貌係指以 Carola 為女主人的這一家人其日常生活，這家人是居住在玻利維亞首都拉巴斯 (La Paz) 南方郊區的白人家庭，擁有一幢以西班牙式樓房為主建築的豪華莊園，這立刻喚起觀眾回想玻利維亞十九世紀之前的殖民歷史，而這一家人的身分與關係設定也恰恰反映玻利維亞的社會現實。

Carola 已與老公離婚，所以這家無男主人。她有三個孩子，兩個大的，一男一女，即將成年，各有其情侶；還有一個小男孩成天跟著男管家 Wilson 忙進忙出，另還有一個女僕，男管家和女僕都是玻利維亞原住民。

雖然 Carola 的前夫始終未出現，然而他的不在其實也是一種在，尤其藉由大兒子與女友的日日交歡宣淫，以及闖了禍（把家裡的名車給賭輸掉）卻不負責任，只向母親撒嬌獻殷勤就可安然度過（連保險套都要媽媽幫他準備）這二點，導演暗示他與他老爸其實是一個德行，上下兩代男人都是不負責任胡搞亂搞型的。而片中大兒子的白人同學們聚在一起（玻利維亞未來的統治菁英？）也是聊與女人的性事，甚至 Carola 與兒子之間都有模糊的曖昧行為，這些男性的「世代傳承」看似針對母系社會的諷刺其實是最直接的政治隱喻：

玻利維亞自 1825 年脫離西班牙獨立之後，就長期面臨著與鄰國智利、巴拉圭等國的戰爭動亂，政府總是由軍人把持，而且總是戰敗割地，連唯一的出海口都被智利奪去，變成南美洲唯一一個內陸國家。1952 年民族主義革命運動終於上台執政，但 1964 年又被軍人政變推翻，直到 1982 年才又恢復民主政體。

不只玻利維亞，八〇年代以前大多數拉丁美洲國家也都是這樣：民主政府貪污腐敗，導致人民怨聲載道，於是軍人政變取得政權，一開始人民也支持，但軍人無法有效處理各種治理問題，只懂得以威權恐嚇人民，於是政權又開始動搖，就這樣一代一代地輪替。

本片最重要的議題則是關於玻利維亞的種族議題：全國人口約一千萬人上下，一半以上是印地安原住民，印歐混血約佔三成，白人則佔一成五，儘管近年民主選舉已經選出原住民總統，佔少數的白人仍然掌握大部分的政治及經濟權力。從 Carola 這一家的狀況來看，即使玻利維亞脫離西班牙獨立已經一百八十五年，但他們顯然仍是統治階級：Carola 無時無刻不流露出一股統治階級的傲慢，只有她們才是真正的上流社會。原住民如男管家 Wilson 及女

僕雖然都為她辛勞數十年，但她仍然歧視他們，絕不會碰他們用過的東西，不小心碰到還脫口而出覺得很噁心。對此 Wilson 產生某種暗地裡的反抗行為：趁 Carola 不在進入她的浴室使用她的乳液及保養品！

然而 Carola 與 Wilson 之間（白人統治者與原住民）的關係，並非如此刻板，還有許多更複雜微妙之處：Wilson 照顧她可謂無微不至，連她出門前的沐浴更衣化妝打理他都得在一旁服侍；而 Carola 似乎也明白她不可能一輩子得人照顧，事實上她雖住在豪華莊園，卻幾乎面臨破產，這個莊園樓房不知道還能住多久，她甚至想到未來等孩子們長大離家，她只能和 Wilson 互相照顧（暗示白人必須與印地安原住民達成大和解？）；想是這樣想，那樣的未來仍在未來，在還握有權力的當下，她對 Wilson 仍然異常嚴苛：薪水連月不發，經常呼來喚去，一個不順眼就大聲小聲，連有急事要請假回鄉都不許。

Wilson 私下也與女僕商量過，他不可能回到原來的村落（似乎一般原住民對於為白人工作或與白人合作的同胞也有歧視或不信任感，這點從 Wilson 竟擁有一輛幾乎很少開的賓士車可以看出），既然 Carola 付不出薪水（到後來連菜錢都有問題！），不妨向她要土地，這樣他的晚年才有希望，「現在你照顧她，你以為你老了她會照顧你？」女僕對 Wilson 這麼說。

有趣的是女僕的戲份及場面雖不多，但整座莊園的花草植栽都是由女僕整理，連 Carola 與女兒想在花園躺椅坐著休息都得看她臉色，不能妨礙她澆水，彷彿她已是這裡的主人。

至於 Carola 的女兒則是個蕾絲邊，與她在一起的是個印歐混血女孩，Carola 經常告誡女兒，要她穿得有女人味一點，女兒則抱怨母親對她女伴的歧視。Carola 抬出女兒的印地安人教母來證明她沒有偏見，孰料後來這位印地安教母來看望 Carola 時卻提出收購這座莊園樓房的請求，這時整個家已經崩毀在即。Carola 能夠賣給自己人又能得到個好價錢已是萬幸，而這位原住民新統

治階級的出現無疑是對玻利維亞政治的更大諷刺！

最令人凝神屏息的是，Wilson 之所以急著回鄉，係因為他的小兒子夭折了，他開著那輛幾乎不曾開動過的賓士趕回村去，用行李廂載運兒子的遺體，不僅受到路哨管制的軍警刁難，Carola 的小兒子還躲在車子裡跟來。最後來到某處高地為兒子舉行原住民喪禮，這可能是全片最動人的一幕：十多位印地安原住民圍繞著遺體席地而坐，眾人分吃著原住民食物，鏡頭緩緩繞著、帶領我們看著這一切，悲傷與荒謬的氣氛瀰漫交錯，Carola 的小兒子依偎在 Wilson 身邊，以 Wilson 平日與他相處（幾乎比自己兒子還親）的感情，無形中給了他最大的撫慰。

然而導演早已諄諄告誡過我們這是個悲劇的輪迴：小兒子長大了也極可能跟他的父母兄姊一樣，盡情享受 Wilson 為他們做的一切，卻對他頤指氣使，恣意輕賤。

這種 360 度慢速旋轉的鏡頭運動，帶領觀眾看到的細節其實相當豐富，每個房間、每個角色之間的人際互動，導演彷彿剝洋蔥般地一片片剝除這個家庭富庶豐美的表象，結果讓觀眾看到的是玻利維亞社會的核心本質。整部片包含的議題多而複雜，從殖民歷史到種族與階級政治，光是女兒與母親爭執的幾場戲就包含多少複雜難以釐清的議題！

此片如此拍攝之立體效果已不同於繪畫般的平面視覺，而小男孩經常爬上屋頂與他想像中的史匹柏對話（象徵玻利維亞的美國夢？），當鏡頭在屋頂上方旋轉時，這個家庭的每個成員各居其室各有其位卻同樣孤寂，而鏡頭再旋轉拉高，更帶出整個玻利維亞山城的層次感，那種貧民山窟與白人富豪莊園的對比立刻撼動人心，但其實這個家庭正在崩解當中，整個過程就這樣一場一場剝開來給你看。

玻利維亞是南美洲唯一的內陸國，境內多為高山高原地形，首都拉巴斯更是全球海拔最高的國家首都。也因其身處南美中心，鄰國包括巴西、巴拉圭、阿根廷、智利、祕魯等幾個重要國家都與它毗鄰；以本片360度的旋轉運鏡來看，當拉高到某一高度時，其實暗示其視野可擴及整個南美。

這也是為什麼1965年切‧格瓦拉從非洲剛果（其非洲中心的地理位置正如南美玻利維亞）失敗歸來，不肯留在古巴，而要到玻利維亞來打游擊搞革命的原因：玻利維亞的地理與地形條件正適合發展游擊隊，可以向周遭國家輸出革命。

而切‧格瓦拉的失敗也正是敗在對玻利維亞山區之印地安農民的不了解，他們傳統上對外人甚至混血兒都具有極大的不信任感。1968年玻利維亞導演約吉‧桑傑尼斯（Jorge Sanjines）組織了一隊九人的拍攝小組，前往距拉巴斯四百公里以外的卡塔山區拍攝著名的經典電影《禿鷹之血》（Blood of the Condor），儘管他們事先與部落裡的領袖有所聯繫並獲得首肯，然而當地農民對這些外人的疑懼幾乎使得首領的權威與地位不保。而片子最後終於能夠拍攝完成實有賴於他們懂得尊重印地安的傳統，把自己能否拍攝的權力與機會都交給原住民來決定，整個過程精采無比（可參考《拉美電影與社會變遷》一書中約吉‧桑傑尼斯的回憶文章）。《禿鷹之血》於1969年終於完成，其內容主要是針對美國人在玻利維亞所進行的大規模婦女強迫結紮的行動，當時玻利維亞嬰兒的平均死亡率高達40％，而結紮甚至沒有經過婦女同意！

對比本片中Wilson的兒子夭折，而比他兒子更親的Carola的小兒子卻在屋頂上發著美國夢，真可以說諷刺到了極點！

本片其實與楊德昌《一一》也有很多相類的呼應，主要都是從一個家庭的核心成員逐步開展擴散，把整個家族史勾勒描繪出來企圖反映整個時代的社會文化與政治，只是《一一》更為繁複，格局更大；不過這片的形式特別，導演把整

個家庭成員及其相關人物處理得十分立體，每場戲的表演及走位調度都非常精準，難怪可以獲得日舞影展最佳導演及最佳劇本，真是當之無愧！

在台北電影節中放映的場次有限，希望有更多機會讓更多人看到，畢竟從好萊塢（第一電影）到歐洲（第二電影）的片子，台灣觀眾看到的機會很多，像《南方安逸》這樣的拉丁美洲第三世界電影看到的機會就不多了，有興趣的朋友可要好好把握。

※ 本文刊於 2010 年 7 月號《人籟論辨月刊》

無懼的真愛

人類歷史上自有民主政治以來，全世界第一位女性總統是 1974 年上任的阿根廷總統伊莎貝爾・貝隆（Isabel Martínez de Perón [1]），然而此一紀錄彰顯的不是阿根廷的榮耀，而是諷刺。

伊莎貝爾・貝隆本是副總統，前一任總統乃是流亡十八年的前總統璜恩・貝隆（Juan Perón）。貝隆流亡時與小他三十歲的伊莎貝爾結識，至西班牙後兩人結為夫妻。1973 年 3 月，高齡七十七歲的璜恩・貝隆自西班牙回國再度上任時因年事已高，身體不堪負荷，隔年 7 月 1 日便因病過世，伊莎貝爾依憲法接任總統，締造此一紀錄；然而接任不到兩年，至 1976 年 3 月便又被她自己任命的陸軍總司令維地拉（Jorge Rafael Videla）政變推翻，這次政變也是阿根廷迄今最近的一次政變。

以維地拉為首的軍事獨裁政權遂行白色恐怖殘酷統治，反對者均遭逮捕或殺害。據統計，維地拉統治期間至少一至三萬人被逮捕殺害或失蹤，數十萬人被迫流亡。阿根廷軍政府歷經數位領導人後於 1983 年崩潰倒台，其最後一任領導人加爾提里（Leopoldo Galtieri）甚至以為發動福克蘭群島戰役可以轉移人民對軍政府的不滿，結果戰事失利只是加速崩潰。

1——璜恩・貝隆早於 1946 至 1955 年便曾任阿根廷總統，1996 年亞倫派克（Alan Parker）導演的《阿根廷別為我哭泣》（Evita）即是以貝隆當時妻子伊娃（Eva）為故事主角，伊娃由瑪丹娜（Madonna）飾演。

1983 年阿根廷終於由人民重新選出文人總統組織政府，國內政治、經濟等各方面卻似乎沒有好轉的跡象：通貨膨脹、經濟衰退、巨額外債壓得政府喘不過氣來。1989 年上台的梅涅姆（Carlos Menem）在位至 1999 年，整整十年間戮力推行市場經濟、私有化政策，雖將阿根廷的通貨膨漲打消，但外債及失業率持續升高，工資及生產力低落，社會貧富差距擴大，梅涅姆下台後更陷入貪污及軍火交易醜聞，司法纏訟至今不息。

甫拿下 2010 年奧斯卡最佳外語片的《謎樣的雙眼》(The Secret in Their Eyes)，由阿根廷導演璜恩・荷西・坎帕奈拉（Juan José Campanella）編導，正是由 1999 年回望 1974 年的阿根廷，全片以強暴殺人疑案結合歷史現實，並佐以男女主角間的愛情分合與人生起伏，集懸疑推理、政治諷諭、蕩氣迴腸於一片，加以時序交錯的敘事手法，令回憶與真相、現實與歷史不斷辯證激盪，無論是否理解阿根廷歷史與社會，觀者幾乎無不揪心動容、百感交集，拿下此獎實非倖致。

《謎樣的雙眼》係改編自阿根廷作家薩契瑞（Eduardo Sacheri）的小說《秘密》(The Secret)，男主角班傑明（Ricardo Darín 飾演）在法院擔任書記官，片子開場就是幾幕班傑明 1974 年的回憶畫面，然而隨即出現 1999 年的他把筆記本上的文字全部塗銷──整部片就是關於記憶的修正與塗改，其目的卻是要喚起所有人面對真相的勇氣──看來飽經滄桑的班傑明正嘗試寫作，卻在半夢半醒之間在紙上寫下「TEMO」(恐懼) 這個字（恐懼已經內化到此地步！）；之後他與昔日女上司見面交談，兩人雖都已過中年，交會的眼神卻仍充滿了千言萬語。

時間回到二十五年前，比他年紀還輕的女上司，哈佛畢業的檢察官艾蓮娜（Soledad Villamil 飾演）第一天到任，他立刻為她的美麗所著迷，而她也似乎有所感應──從兩人的眼神就可以看得出來。

緊接著在一場為了釐清分案程序，幾名司法官僚互相推託的諷刺作戲之後，班傑明被迫接下一樁強暴殺人案：一個年輕美麗的少婦在自家臥室被強暴殺害。班傑明注視著她的眼睛大感不解：什麼原因讓這麼純潔美麗的無辜少婦死得如此淒慘？又是什麼人可以下此凶狠毒手？少婦腫脹變形的眼睛似乎傳達了某種控訴的訊息，而班傑明心中的正義與責任感讓他無法忽視那隻眼睛，久久難以忘懷。

然而正如大多數同時期的第三世界國家，阿根廷的司法陋習讓另一檢察官很快抓到兩名嫌犯，並且已經招認；班傑明一聽就不對勁，他去探視那兩個倒楣工人，想當然是遭到刑求，被打得最慘的那個還是玻利維亞的外籍移工。班傑明看著他被打腫的雙眼，一句話也不必多說，工人與少婦同樣腫脹的眼睛讓控訴（國家）的隱喻更加強烈。

在大動作抗拒這種亂逮人假破案（想想看台灣最近才爆出的江國慶案）的不義之後，班傑明決定自己抓出真兇。然而他之所以能夠及時掌握嫌犯高梅茲（Javier Godino 飾演），全賴他的助理帕布羅（Guillermo Francella 飾演），這位重度酗酒的夥伴與班傑明之間其實情同師友，平常總需要班傑明幫他付酒帳[2]、勸架、送回家，但是對於重大要事他的深度思考可不含糊；長期浸淫在美國影視工業、通曉好萊塢敘事方法的導演塑造此一角色相當成功：讓他戴上一副粗框眼鏡，嘴裡不時大放厥詞，幽默的妙語如珠與人生洞察頗有伍迪·艾倫（Woody Allen）之風，不但能舒緩時而緊張時而尷尬的氣氛，還能控制調整節奏，嫌犯根本該算是他抓到的。

帕布羅在酒館裡多次檢視高梅茲寫給母親的家書時發現一個重要的洞察（Insight）：「人的一生可以改變很多事，人可以改變他的外貌、他居住的

2——影片中班傑明第一次到酒吧找帕布羅時，兩名酒客不經意的對話也引人發噱，其中一個說：「你怎能為那種唯利是圖的總統說話？」另一人回答：「噓，說話小心點……」

地方、他的家人、他的女友、他的信仰，甚至他的上帝，但是他唯一不會改變的就是他所喜愛之事物的熱情（passion）。」

從這些信件中帕布羅發現足球是高梅茲最大的喜好（其實他和班傑明第一次進到高梅茲的房間應該就可以發現了，因為他房裡別無長物，但牆上卻貼著足球明星的海報），因此班傑明與帕布羅多次來到足球賽場守株待兔，方法雖有問題，但導演畢竟不負苦心人，終於讓他們僥倖撞見高梅茲，並費盡辛勞將其逮捕。

導演在這場戲的場面調度、肩上攝影以及一氣呵成的長鏡頭跟拍，締造了本片最血脈賁張的一幕：先由空中鳥瞰整座足球場，然後鏡頭一路往下拉到場內賽事，再轉到觀眾席（這裡稍微用了一點數位技巧）上的班傑明與帕布羅，待撞見高梅茲之後展開追逐，此時攝影機一路跟拍，高梅茲由廁所竄出，跳下高牆，進入賽場，員警四面八方圍上來將其撲倒，然而你以為終於可以鬆一口氣，案子破了？

在確認犯案真兇這一點上，本片恰可與韓國導演奉俊昊的《殺人回憶》（Memories of Murder）互相參照，差別在於《殺人回憶》裡的兩名警官雖然其思維反映出傳統與現代的衝突，但他們其實都代表國家的正面力量，始終將「查出真兇」視為天職，國家機器中的阻力與反面角色則隱而不顯，全片主軸也單純鎖定在查案過程。

《謎樣的雙眼》顯然要複雜得多，班傑明同樣矢志要「查出真兇」，國家非但不讚許鼓勵支持援助，反而還橫加掣肘百般阻撓，最誇張的是即使已經「查到真兇」，上級不但縱放，還見其有可用之才而將其延攬——這個國家在當時可以扭曲正義到這種地步，無怪乎軍事政變如家常便飯。

《殺人回憶》裡的兇手是導演精心設定的天才犯罪者（此片係依據韓國一樁至

今查無兇手的連續殺人案所改編），犯案手法幾乎天衣無縫找不到把柄，即使借助先進國家的科技實力，亦不能奈之何；好不容易找到的嫌犯其心志又異常堅強，兩名警官無論如何想方設法均難以突破心防，因此無力感也格外沉重。

然而《謎樣的雙眼》裡的嫌犯高梅茲並不是這樣的犯罪天才，且雖然沒有有力證據，但艾蓮娜卻以其美艷的性吸引力刻意貶低高梅茲的性能力，成功突破嫌犯心防：當高梅茲被艾蓮娜嘲弄之後，氣急敗壞惱羞成怒，竟然當場褪下褲子露出陽具，這個動作實已無異自承犯罪。

而當高梅茲罪刑確定欲待發監執行之時，竟遭釋放，只因受徵召為伊莎貝拉總統的隨扈[3]，高梅茲一夕之間情況逆轉，甚至還獲得配槍！班傑明與艾蓮娜發現後趕去理論已然無效，沮喪離去之時，更不巧在電梯中狹路相逢。三人都不發一語，但見高梅茲故意拔出配槍清理槍膛，一副「你們能奈我何」的眼神，此時班傑明之自尊掃地，如遭閹割去勢（與其當時無能也無力追求愛情的情況相符），與《殺人回憶》中警官於鐵路隧道口欲對嫌犯動私刑一幕同樣讓人長嘆不已。

而高梅茲露鳥於前、拔槍於後，前後兩個動作的重複性與國家罪惡的隱喻性亦已不言自明。

高梅茲對美麗少婦的愛慾以及班傑明對艾蓮娜的愛也具有對照作用，導演以照片中兩人以相同的眼神看著心儀的女性為類比，突顯班傑明與高梅茲之間的微妙差異。

3——本段原文：「而當嫌犯罪刑確定欲待發監執行之時，竟遭釋放，只因碰上 1974 年 7 月 1 日那天老總統貝隆過世，新總統伊莎貝拉接任（電影中出現了這個電視轉播的歷史真實畫面，喚起多少阿根廷人的傷痛回憶！）。」已見刊於《人籟》雜誌；然經查，電影中的凶案發生日期為 1974 年 6 月 21 日，意即此案發生不到十天，老總統貝隆即過世。電影裡後來找到嫌犯，已是一年後的 1975 年，仍為新總統伊莎貝拉在位期間。而電影中所呈現的電視新聞畫面，並非伊莎貝拉接任新總統（原文陳述有誤），而只是讓觀眾發現嫌犯竟然站在女總統身邊，意即嫌犯受國家徵召為伊莎貝拉總統的隨扈，性犯罪者卻受命保護女總統，這是多大的諷刺！時間雖有誤差，然無損於電影對歷史的反思，謹此說明，同時向讀者致歉。

然班傑明要對抗的不只是狡猾跋扈的兇嫌、國家司法系統裡的腐敗掌權者，還包括阻擋他與艾蓮娜之間愛情的社會壓力或階級鴻溝，這點更「適時」給了他深重的打擊，畢竟艾蓮娜家世尊崇又富有，當時亦有婚約在身，班傑明掂量自身斤兩，雖然彼此都有好感，實在沒有足夠的社會條件讓他敢於求愛；高梅茲對受害少婦也是如此，但他選擇以暴力跨越鴻溝打破藩籬，竟反而能因使用暴力而獲得權力。

至於在權力（暴力）面前變得軟弱恐懼的班傑明則連夥伴帕布羅都保不了：在高梅茲獲釋後某晚，他把酒醉的帕布羅接回家，結果遭到不知名匪徒闖入亂槍射殺，帕布羅成了他的代罪羔羊。這一下不僅輸到底，更可能連命都要賠上了，艾蓮娜趕緊把班傑明送出布宜諾斯艾利斯，這一離開就是二十五年（連帕布羅的喪禮都不敢參加）！

導演以毫不保留的煽情手法呈現了這一幕：艾蓮娜與班傑明神色緊張又淒苦地來到月台邊，然之前的情感矛盾糾結未解，未來無望，兩人也只能彼此相擁；然後班傑明上車，火車緩緩開動，艾蓮娜在月台上追著火車跑，甚至隔著玻璃以手相印；火車愈來愈快，班傑明來到最後一節車廂，透過車窗望著她，與心上人離別的悲情營造到最高點，不免讓人懷想起《齊瓦哥醫生》（Doctor Zhivago）這部銀幕經典！

然而導演隨後便機巧地讓 1999 年的艾蓮娜直接挑明這是虛構的小說片段，班傑明則堅稱是真實，「如果是真實，那當初何不直接帶我走？」（沒說出口的是「你還是個男人嗎？」）艾蓮娜此句果決如刀，直刺核心，班傑明登時啞口無言，原來過了二十五年他還是那副德行！

導演讓男女主角 1999 年的現實對話否認 1974 年的記憶，在全片中具有十分重要的意義：記憶是片斷的、經過篩選的，甚至有可能是假造的、自我感覺良好的想像，而經過長時間內化反而以假為真，只有當事人重新對話才有可能釐

清；班傑明一生至此，事業失敗、愛情落空、友誼斷送，若老來只剩下自我感覺悲壯的虛假回憶（如此寫出來的東西只會像許多好萊塢電影一樣煽情虛假），則他的一生還有何意義？

於是當初被害少婦的丈夫里卡度（Pablo Rago 飾演）那句話又在他心頭響起：「人怎能無意義地過一輩子？」班傑明一直記得里卡度是如何愛著他美麗的妻子，他一輩子沒看過那種愛的眼神，然後他又想起帕布羅那關於「熱情」的人生洞察，他決定把這本小說也拿給里卡度看看，為了核對一下彼此的回憶，結果卻發現整個案子最大的秘密（也是本片最震撼的爆點），也同時成為他扭轉人生的契機。

里卡度在妻子受害之後便深為復仇意識所佔據，他並不贊成死刑（1974 年案發時阿根廷便已無死刑），因那並非犯罪者應得的報應，既然不可能讓強暴犯也嘗嘗被強暴致死的滋味，他深深認為讓犯罪者空白而無意義地度過一生才是最大的懲罰，然而為了達成這點，他也付出了自己空白而無意義的一生——他把自己對愛妻的「熱情」全部轉換成為對兇手的憎恨（早在二十五年前他就連與妻子相處的美好記憶都忘光了），可以說他已成為被自己復仇意識所終生監禁的囚犯。

班傑明發現這個駭人真相之後，深深明白自己若無法自此案的失敗情結走出，也將會與那兩人一樣度過空白而無意義的一生，這才下定決心採取行動扭轉一切（在向艾蓮娜正式求愛前還先去老友靈前獻花致祭）；而這個質問其實也是對著每一個觀眾而來：你曾經懼怕過真愛嗎？那麼你很可能因此虛度一生！

已故的美國哈佛大學政治學教授杭亭頓（Samuel P. Huntington）在其著作《第三波：二十世紀末的民主化浪潮》中認為在近代世界史中出現了三波民主化，「頭兩波民主化浪潮的每一波之後都出現了一次回潮。」而每一波民主化失敗之後的回潮都造成該國的政治與社會劇烈動盪，有的國家只回潮一次，

之後便走向民主化的「正軌」，例如巴西；而阿根廷卻是歷經兩次民主化以及兩次失敗後的回潮。第三波民主化依杭亭頓的定義是由 1974 年葡萄牙政變開啟，但這年也正好是阿根廷第二波民主化失敗的回潮開端──要到 1983 年軍政府垮台，阿根廷才被視為趕上第三波民主化。

如果暫不理會高舉民主大旗的美國霸權立場的影響，阿根廷這個國家在過去數十年歷史中的動盪不安，可謂世所罕見，每一次動盪翻攪都在社會中累積了難以估計的力量，並以各種形式儲存在人民的記憶中。2007 年阿根廷終於產生第一位民選的女性總統，對比第一位非民選的女性總統，這個時候出現這樣一部充滿深刻歷史反思的電影，阿根廷人民觀看此片的心情不難想像。導演自己也說了：「在阿根廷這樣的國家，只要你是從七〇年代成長過來的，就會明白電影中人們的選擇是唯一的選擇。這是歷史留下的傷疤，更是我們今天要去理解的。」

在影片最後，班傑明把他當初在紙上所寫「TEMO」（恐懼）這個字的中間加了個（1974 年他的打字機老打不出來的）「A」，變成「TEAMO」（我愛），從我怕到我愛，足足耗了二十五年。

真愛無懼，他到老來才領悟這個道理，所幸時猶未晚，影片中這個動人的結局也將一切真偽回憶的辯證與對所有人生的斲傷一一撫平，相信每一位阿根廷人民都能從中獲得面對過往的勇氣。

※ 本文刊於 2010 年 6 月號《人籟論辨月刊》

墨西哥式悲劇的誕生

「如果有一天要把我丟到很遠的地方，任何地方都可以，就是不要拉丁美洲。」——布紐爾（Luis Bunuel）

曾經深深以為美國導演亞瑟·潘（Arthur Penn）1967 年的電影《我倆沒有明天》（Bonnie and Clyde）乃是影史上雌雄大盜的經典，雖說華倫·比提（Warren Beatty）與費·唐娜薇（Faye Dunaway）一再以搶銀行的冒險刺激來取代兩人之間乏善可陳的性愛關係，但是骨子裡那股渾然不把國家與社會道德體系放在眼裡的浪漫頹廢氣息，卻在最後藉由兩人自投羅網被射成馬蜂窩的那場戲帶給所有觀眾（不論哪個時代）最亢奮也最哀傷的高潮。

不過在看了墨西哥導演奧圖魯·利普斯坦（Arturo Ripstein）1996 年的電影《深深的腥紅》（Deep Crimson）之後，之前的想法便有了修正的必要：同樣是雌雄大盜，同樣地心狠手辣，同樣在最後被射成馬蜂窩，但是墨西哥的這兩位，尼可拉斯與蔻拉（Nicolas and Coral），顯然並沒有像美國的邦妮與克萊德那兩位一樣的快意與灑脫；反而更像是《午夜牛郎》（Midnight Cowboy）裡的強·沃特（Jon Voight）與達斯汀·霍夫曼（Dustin Hoffman）那樣悲慘地相濡以沫，最後自傷自憐決定自了自首，在竟然無須經過法庭審理的墨西哥警察私刑之下，悲慘地共赴黃泉。

如果說美國的雌雄大盜是敢於起身對抗金權國家不義的絕命英雄，那麼墨西哥的雌雄大盜就是委身在國家不義之下鋌而走險的卑微祭牲；而在影片的整體表現上，《深深的腥紅》不僅有著墨西哥阿茲特克文化的濃烈色彩，更揉合了布紐爾式的超現實影像風格以及法斯賓達式的耽溺悲慘氛圍，對比《我倆沒有明天》的純粹美式經典，可說毫不遜色。

這樣一部具有歐陸文化深度的電影出自墨西哥，很明顯受到西班牙殖民三百年的影響，然而令人驚異的不僅是影片在色彩運用上的艷麗大膽（那本就是墨西哥本土文化的美學情調），更在於導演對墨西哥所受到的殖民創傷有著非常獨到而高明的展現。一個最明顯的例子：男主角尼可拉斯利用他的西班牙口音來勾引單身寡居的寂寞婦女，一路騙財騙色無往不利，不料後來逐漸受到女方起疑，最後遇到的修車廠老闆娘更對他的西班牙口音絲毫無動於衷，讓他窘迫不已。

除了口音，殖民母國遺留下來的東西還有宗教信仰，片中尼可拉斯操弄這些對於殖民母國的美好景仰，功力可說一流。而導演的處理也恰恰反映出殖民地人民在後殖民時期對於殖民母國的愛憎情結，這個矛盾心理對曾經遭受日本殖民統治五十年的台灣來說一點也不陌生。

然而眾所皆知，十九世紀拉丁美洲的獨立革命就其性質而言，是緊接美國與法國革命之後一連串階級革命的一環，但是革命發動時的社會條件卻完全不一樣。美國與法國革命是社會內部不同階級勢力的發展結果，拉丁美洲卻是由於拿破崙奪取西班牙王朝造成殖民母國的政治崩潰，結果少數本土菁英合縱連橫把持權力接收革命果實，加上英、美等新興勢力透過更細緻精明的殖民與剝削手段不斷把手伸進拉丁美洲攫取利益，導致拉丁美洲的政治發展一直以來先天不良後天失調，動盪至今整體政經表現仍然不見起色。

就電影而言，《深深的腥紅》的確展現了歷史反省的深度，只是這種反省乃是針對外部國際政經結構因素的反省。而在伊格納西奧‧歐提斯（Ignacio

Ortiz）2002 年導演的電影《墨西哥床邊故事》（Bedtime Fairy Tales for Crocodiles）裡，我卻看到了墨西哥乃至整個拉美語系對於自身民族或文化內部因素的反省。

《墨西哥床邊故事》的時空背景是從墨西哥獨立之後開始，經過（歐洲傳進來的）大瘟疫、自由派與保守派的慘烈內戰「改革戰爭」、法國拿破崙三世派兵入侵、墨西哥大革命直到現代，貫穿過往今昔至少一百五十年；而在故事情節上，則藉由一代又一代的手足相殘來諷喻不同時期的歷史現實處境：一個荒瘠山野中的大屋、一棵標明時空演進的桃樹，一對同甘共苦的兄弟──一個有夢最美、一個始終無眠，只因為土地重新分配的疏失導致兄弟鬩牆，不僅要佔有對方的土地，也要佔有他的夢，誰知那美夢不過是脫口而出編造的謊言，夢中的兄弟其實如在煉獄；殺了他，就是喚醒了他，卻是沉淪墮落了自己。

如果這只是一代的悲劇還可以單純地歸因於人性貪婪，然而相同的悲劇一再重演有如整個家庭（國家、民族、血脈）受到詛咒，就不得不讓人回頭省思這個墨西哥悲劇的源頭──是什麼因素讓殖民者消失了、入侵者離開了，而整個國家卻變得如此？又是什麼因素讓別人平平沒事而獨獨發生在我？如果這真是個詛咒又該如何才能消解？

這是一連串嚴肅而沉重的題目，令人驚喜的是整部片並不直接批判或厲聲質問，反而是以一種神秘及超現實主義的方式來表現。最明顯也最特別的是導演借用了聖經中天使米迦勒（Miguel）及天使加百列（Gabriel）的二元對立來塑造兄弟之間的衝突，在水、火、風、土四天使所象徵的四元素（想想《第五元素》）中，天使米迦勒及天使加百列正是分別代表水、火二元素，而天使米迦勒是不眠的，天使加百列卻是司夢的。

透過這樣的聖經角色象徵，導演企圖援用尼采在《悲劇的誕生》中日神與酒神的辯證與衝突來提出文化解釋的可能性，可惜的是天使米迦勒與天使加百列或許真有其文化隱喻或轉喻的種種可能，然而卻很難以電影語言達成這種種解釋

所需要的縝密性與完整性，因之我們只能透過想像與感覺來捕捉導演的企圖與思惟，圓滿的解答在此顯然是不可能的希求。更可惜的是，導演竟也捨棄了墨西哥本土的美學風格，而僅在敘事手法上向布紐爾靠近（真要感謝布紐爾在墨西哥拍了二十部電影？），導致即使時空背景拉得很長，卻沒有希臘的安哲羅普洛斯（Theo Angelopoulos）那種史詩經營的規模與格局，更別提哥倫比亞小說家馬奎斯的魔幻寫實經典《百年孤寂》在細節上的經營了，這點從片名（實該譯作《殘酷冷血者的床邊故事》）的刻意小品化來看，其實已可窺知一二。

從《深深的腥紅》到《墨西哥床邊故事》，不論是從外部歸因或內部歸因，墨西哥式的悲劇到最後都以自毀自盡來終結己身這悲慘的命運，只因這個牽連百年的詛咒只有透過現存者的即時省悟及身而絕，才有可能如《百年孤寂》的結尾所言：「書上寫的一切從遠古到將來……永遠不會重演，因為被判定孤寂百年的部族在地球上是沒有第二次機會的。」

也許是因為同為拉美人民的馬奎斯文學典範在前，這齣墨西哥式的悲劇始終沒有偏向布紐爾的辛辣諷刺去，但這樣的結局處理在哀憫人心之餘，也帶給觀眾深深的挫折與無力；而這種人性幽微的展現與面對悲慘現實的折磨，其實與台灣日常所接觸的拉美人民熱情有勁、天真樂觀的印象大相逕庭，想來這也是不斷以超現實主義嘲諷現實的布紐爾所無力扭轉改變之處。

有趣的是在這段歷史現實之中仍然具有非常超現實的一點，那就是：儘管這位西班牙的超現實主義大師之前對拉丁美洲多麼厭惡瞧不起，事實上他後來由於西班牙內戰卻在墨西哥住了三十六年，甚至還於 1949 年成為墨西哥公民，或許這也算是殖民母國遺留給殖民地人民的美好景仰之一吧？

※ 本文刊於 2005 年拉丁美洲影展之專刊《拉丁、文化、電影、世界觀：一場魔幻瑰麗的映像旅程》

取消了大時代之後

——從《揮灑烈愛》看芙烈達‧卡蘿意志與表象的世界

「這世界乃是我的表象。」——叔本華

在進入芙烈達‧卡蘿（Frida Kahlo）這位擁有一字濃眉及不凡身世的墨西哥女畫家的世界之前，也許有必要先介紹一位俄國的共產革命領袖托洛斯基。

托洛斯基是與列寧一起發動十月革命的共黨同志、蘇聯紅軍的建軍者，列寧死後因黨內權力鬥爭被史達林視為最大政敵，亟欲除之而後快，但他由於一時軟弱未及時公佈列寧遺囑，致使史達林派掌權日重，無可動搖。1924 年托洛斯基出版《十月革命教訓》，企圖展開與史達林派在共產國際問題上的思想路線鬥爭，結果仍於 1926 年俄共第十五屆黨代表大會被逐出莫斯科，1929 年離開俄國流亡土耳其，1933 年流亡法國，後又前往挪威；1936 年史達林以中止海產貿易為手段向挪威施壓，托洛斯基於是面臨在歐洲無處容身的絕境！

在此之時，有「墨西哥列寧」之稱、曾到過莫斯科參加十月革命紀念大會、墨西哥共產國際聯盟的壁畫藝術家狄亞哥‧里維拉（Diego Rivera），為托洛斯基向墨西哥總統爭取到政治庇護。於是在 1937 年初，托洛斯基從奧斯陸來到了墨西哥市，也因此認識了狄亞哥的第三任妻子芙烈達‧卡蘿，隨後並與之發生感情，但不久即結束。托洛斯基後來雖與狄亞哥因性格及政治理念不合而

絕交，但他在墨西哥成立第四國際，與史達林掌握的第三國際別苗頭，再次激怒史達林。1940 年托洛斯基兩度遭到史達林信徒及格別烏的祕密警察暗殺：第一次失敗，使得狄亞哥受到強烈懷疑而不得不出走舊金山；三個月後第二次暗殺成功，托洛斯基遭到利斧襲腦，一代政治家就此殞命異鄉，而兇手梅卡德竟是芙烈達・卡蘿的朋友！

捲入這樣的歷史事件，加上狄亞哥及芙烈達夫婦同是近代墨西哥民族藝術復興的重要先驅者，擁有世所公認的藝術史定位及評價，芙烈達・卡蘿怎麼看都不會是個大時代的小人物。

但是在《揮灑烈愛》（Frida）這部關於芙烈達・卡蘿的傳記電影之中，我們卻看不到精細還原的歷史現場，以及往來辨證的政治思想；整部片反而以歐洲古典的表現主義與超現實的手法，穿插動畫的方式，加上墨西哥阿茲特克文化所偏好的濃烈色彩，來突顯芙烈達・卡蘿在生命及藝術上的文化根源。看到這樣獨特、不同於一般歷史人物傳記電影的處理，不禁令人深思：導演茱莉・泰摩爾（Julie Taymor）取消片中的大時代背景意欲何為？

從躺在床上的芙烈達連人帶床被抬出家門開始，那股原始、飽和、粗列的濃豔色彩就一直跟著她揮灑不去。芙烈達輕聲地呻吟說自己已死（後來導演告訴我們，那時已無法起床的她拼死也要出席自己在墨西哥家鄉的第一次畫展），然後一個翻身，跌出了少女芙烈達，以及她當時的甜蜜小男友阿雷杭多。這對小情侶不但拿黑格爾、馬克思的思想著作當成綿綿情話，甚至連叔本華、斯賓格勒也成為公車上的讀物之一。

接下來發生的事正如熟悉芙烈達生平者所知：她第一次在學校禮堂戲弄大胖子狄亞哥，使他對芙烈達埋下極深的印象；接著發生嚴重而奇異的車禍（電車緩緩擠壓公車，壓力到達臨界點時車窗與車體迸裂，電車扶手的金屬橫桿從芙烈達下腹刺入骨盆，穿過陰道而出，「這給了我一個十七歲就失去童貞的

好說詞。」她說），大難不死的她在體認到此後必須承受永無止境的苦痛時，阿雷杭多離開墨西哥去了巴黎，而芙烈達則開始拿起了畫筆……

隨著狄亞哥在芙烈達生命中佔的份量愈來愈重，我們也愈來愈清楚地發現，繪畫創作原來並不是芙烈達生命中最重要的事；她一生中最重要、也耗費她最大心力的事情竟是：抵禦生命的痛苦──不論是肉身逐漸崩散裂解的痛苦，或是在處理兩度成為她丈夫的狄亞哥幾乎從未間斷的婚外性關係時，愛恨情感上所受的傷害折磨。

她早知狄亞哥「生理上性慾無法自主且經過醫生證實」永遠無法改變卻仍願意嫁他，這不單是忠於真愛，也是在兩性關係上有著超越同時代的體悟與了解；她甚至能夠誠實地、同時面對狄亞哥與自己的情慾──當她與狄亞哥齊赴紐約為洛克菲勒父子作畫時，狄亞哥得空就勾搭女人，她則放開自己，不但勾搭男人更勾搭丈夫勾搭過的女人；但她一直都清楚地了解狄亞哥是她一生中的最愛，這也是她對狄亞哥在感情上的自信與婚姻上的承諾。

只不過她勘得破終究無常的性愛關係，卻勘不破人類最基本的倫常關係：當狄亞哥把列寧頭像畫上了美國的資本主義堡壘──洛克菲勒大廈的正廳牆面時，許多保守的美國人開始發出了不滿的怒吼，壓力大到洛可菲勒非請狄亞哥走路不可。深入虎穴卻未得虎子的他帶著挫折與怒憤回到墨西哥，心情沮喪之際，竟然勾搭上芙烈達剛剛經歷婚姻失敗的妹妹！面對這樣難堪的雙重背叛，芙烈達與狄亞哥的關係盪到谷底，不但協議分居，並且從她日後與丈夫的朋友、共產主義革命的悲劇英雄托洛斯基所發展出的那段感情當中，不難體會出她對狄亞哥的深深不滿與報復恨意。

而當看到芙烈達在結束與托洛斯基的那段激情愛欲之後，出現了一個她在浴缸中的主觀鏡頭，接著溶入她那幅有名的畫作《水的給予》(What the Water Gave Me)時，那個從一開始就困惑著我、關於電影處理手法的問題忽地豁然

開朗。

《水的給予》是芙烈達自認相當重要的一幅畫，畫的內容是她的浴中所見：浴缸中的她赤裸著自己的雙腳，腳趾突出水面，並清楚地倒映下來，右腳大拇指裂開，而在雙腳之下的細部畫面雖然在銀幕上不及一一辨識，但整幅畫作給人的感受卻是驚人地複雜：血滴入水的死亡意象，根部蜷曲如毛髮的植物暗示了生之憂慮及糾結的回憶，將要爆發的火山更是痛苦情緒的直接寫照……

這樣一幅具有濃厚超現實感的畫作，當它被置入影片的時空背景時，強烈地揭示給我們的已經不僅僅是畫作在藝術及美學上的風格成就，更暴露出芙烈達本人所經歷的殘酷生命現實，這不但印證了她所說的一句簡單話語：「人就是這樣看著人生的。」更是直接地表達出她自己的意志與表象的世界，不論那些與她同時代的表現主義或超現實主義者布烈東、康定斯基、畢卡索，甚至電影導演艾森斯坦（這些人沒有一個在電影中出現！），是如何對芙烈達的作品表示由衷地欽佩、讚賞與喜愛，但她根本是叔本華的信徒！

她曾在曼哈頓對洛克菲勒的趨前招呼拂袖而去理都不理，在底特律故意當面詢問公開反猶太的汽車大王亨利・福特是不是猶太人，在高傲的資產階級面前故意推崇馬克思，在天主教家庭對教會冷嘲熱諷。芙烈達的行事作風完全符合自達利、布紐爾以降的超現實主義者的嘲諷精神，但一直強調墨西哥本土的她自己卻不承認：「他們認為我是個超現實主義者，但我不是。我從來沒有畫過夢，我畫我自己的真實。」

這就是導演茱莉・泰摩爾所採取的切入角度：她要我們直接認識一個有血有肉、情真意重的芙烈達。

也正是由於取消了所有可能非常撼人的歷史場景（想像中那至少應該包括：墨西哥人民推翻狄亞茲獨裁政權的革命風潮、全國學生要求大學自治的示威活

動、狄亞哥在墨西哥共產黨內的政治鬥爭，以及獨裁政權倒台後革命建制黨一黨專政下的墨西哥，甚至托洛斯基在墨西哥的政治活動等），同時剝除了所有人世間的矯飾虛名，加上分別飾演芙烈達與狄亞哥的 Salma Hayek 與 Alfred Molina 精湛動人的對手演出，我們才得以看到一個從年輕時即為身體病痛所苦、繼而纏痛一生的小女人，其性格之烈、意志之強，是如何折服身邊所有男性企業家、革命家乃至藝術家；而由其情感慾望與骨血皮肉交織而成的藝術世界，又是如何地絢麗奪目、動人心弦！

有意思的是：芙烈達一生仍抱持堅定的共產主義思想，雖與托洛斯基有過一段婚外情，卻從未加入過墨西哥托派。在托洛斯基與她及狄亞哥先後過世的五〇年代之後，托派由於史達林鐵騎鎮壓匈牙利而在全球重新抬頭；相形之下，托派勢力反而愈形薄弱的墨西哥，經歷了七〇年代的經濟快速成長、八〇年代發生的債務危機，到九〇年代初期更發展成區域性的金融危機，全國瀕臨破產邊緣。到了 2000 年 7 月的墨西哥總統大選，最大反對黨國家行動黨的福克斯獲勝，墨西哥人民終於以選票唾棄了當時世上執政最久（長達七十一年）的革命建制黨。

說巧不巧，同年 3 月，台灣人民也以選票唾棄了在台灣執政長達五十三年的國民黨；而在此之前，台灣與墨西哥唯一拉得上的關聯，很可能是我們在經濟起飛時的總統蔣經國，也曾經是個信仰堅定的托派！

※ 本文刊於 2003 年 4 月號《張老師月刊》

從藏族的帝王學到建構西藏的國族想像

「權力是要建築在道理上的，如果我命令人民跳海，他們會造反。所以我不可能命令日出或者日落，儘管我統治著整個宇宙。」──《小王子》

在西藏高原，人要生活只有靠游牧，商隊以鹽換麥搬有運無供給族人，但高原運輸談何容易，千百年來只有靠犛牛，於是所有的生存法則全都維繫在犛牛商隊的運輸上。《喜瑪拉雅》(Himalaya) 裡的老酋長世代都是領隊，但兒子意外死亡，孫子年幼接不上手，他懷疑兒子被副領隊謀害，說什麼也不同意讓他成為領隊，但放眼族中確實只有他一人足堪大任，在情勢交逼之下，老酋長竟然決定自己帶隊！

年輕力壯的副領隊仍然組織了一批年輕商隊，不理喇嘛們從曆書上決定的好日子而早了四天出發。老酋長帶領剩下的一批則都是老部屬，包括自己的老犛牛元波，以及媳婦、孫子，還有一個自幼就被送去做喇嘛的二兒子也跟著。老酋長遵守喇嘛定的好日子出發，卻要求大家要追上前面那隊，簡直是不可能的任務。但他面對所有人的質疑絲毫不為所動，他身為領隊，聽不進所有人的話，但他的話也無人可以反駁，因此全都只好聽他的，大家只能私下互相抱怨。

但最後的結果證明老酋長是對的，他帶大家走湖邊近路，不但一舉趕上，也

贏得整個商隊的領導權。雖因此損失一條牛兩包鹽，但代價極輕；此舉雖險，但領隊自得有把握才成。老酋長記得古訓：「當有兩個選擇時，選難的走！」大概因為難走的路通常是正確的？

老酋長追上年輕商隊後，天色一片大好，但他撒鹽入火堆卻沒有爆裂聲（表示鹽粒是溼的，高山的空氣水分突然變多，應是暴風雪的前兆），於是決定不再休息，立刻走人。年輕領隊不願，認為以火試鹽太無稽，面對著大好天氣，之前又連走了十四天，說什麼也要多休息一天。而老酋長在留下與啟程之間再度選擇了較難的後者（要在人疲牛困、天氣看來又好的時候啟程，當然是比較難的選擇），大家也只好乖乖地跟著走，只有年輕領隊負氣坐守原地，沒想到暴風雪果然說來就來，老酋長在後押隊，等大家都安全到達庇護地紮營時，這才因體力不支而倒在雪地中，結果是後面趕上的年輕領隊救了他。兩人在這次事件中互相了解了對方的心意及能力，於是老酋長釋懷一切，將領隊旗正式交給年輕人然後溘然逝去。「領袖一開始都是叛逆的。」這話代表老酋長了解了年輕領隊的叛逆正是成為一個領袖人物必有的特質，於是放心交給他領隊，整個事件如此發展，著實令人動容。

在生存環境如此險峻的地域，人類社會自然得以經驗法則發展出一套政治哲學及社會道德。不只如此，甚至老酋長的媳婦也改從新的年輕領袖，而族人及她的兒子也能接受。若以此批評藏族女子道德水平低下不能守貞的話，未免太自我中心、太狹隘了，在西藏高原那種生活條件及生存環境之下，根本就不可能產生漢族那種從一而終的性道德觀或社會價值。老酋長帶領族人與天鬥爭，雖然處處透著權力的專制性格，但是在這種事情上，也不得不聽族人的勸：「這次聽自然一次吧！」

相較於《喜瑪拉雅》以高原大山所襯托展現的西藏帝王學，《高山上的世界盃》（The Cup）則是一則會心而引人深思的小品，其所投射出的不僅是西藏對於建構自身國族社群的集體渴望及想像，更包括了對建構這種想像所需要的倫理

基礎的反思。

表面上，《高山上的世界盃》所敘述的故事只是一群小喇嘛們風靡歐洲足球偶像，適逢世界盃開打，他們偷溜出寺觀看實況轉播，負責管理師弟們的大師兄身為表率，雖然自己也迷，卻無法放鬆管教，最後小喇嘛們央求，他順勢代表出馬徵求老方丈同意，小喇嘛們湊到錢弄來電視和天線，終於看到了世界盃決賽。

在過程中，我們不斷可看到這群流亡於尼泊爾的喇嘛們對自身處境的自嘲及反應：兩個剛從中國逃出的新喇嘛，其中一個被拖著一道偷溜出去看足球轉播，動作慢了點兒立刻被虧：「你是怎麼逃出中國的？」後來一群人回來被大師兄逮到，他開始擔心被罰，結果又被糗：「放心，還不至於把你送回中國！」這反應了部分藏人對中國的態度，如果不是痛恨嫌惡，至少也是敬而遠之，如同《屋上提琴手》(The Fiddler on The Roof) 裡，一位村中老者被要求為沙皇祈福時，竟說出這樣引人噴哧的一句：「願上帝保佑沙皇——遠離我們！」

一個更清楚的例子是：當一個小喇嘛期盼西藏也能有一支自己的足球隊時，另一個回他：「你認為中國會同意嗎？」這種無奈與挫折，看在長期以來一直想要爭取更多政治主體性的台灣人眼中，自是不難理解。對中國如此，流亡到印度就好了嗎？也不見得。印度人一樣不把他們當自己人，小喇嘛們連付錢去人家雜貨店裡看轉播，歡呼聲大一點就被趕出來，還把錢還你，表示不屑或根本不歡迎你（當然，小喇嘛們自己也會有一些對印度人不屑或不爽的成見）。在這樣一種裡外不是人的處境，小喇嘛們藉由風靡世界盃足球這樣一種運動競賽，來宣洩心中的國族認同挫折是很可以理解的。

但是如果影片只是單純地呈現這種宣洩就不足觀了，重點在老方丈的澈悟與自省。

眾所皆知，世界盃足球賽是以國家作為各隊區分敵我的認同基礎（唯一例外的是分成四隊的足球發源地英國），每四年一度的世界盃開打幾乎可以等同於一種無傷亡的、想像中的世界戰爭開打一般。但是老方丈完全不懂這些，他直觀地認為兩個國家為了爭一顆球鬧得全世界為之瘋狂是非常荒謬可笑的事情，尤其爭勝的一方只能得到一個杯子（The Cup）！面對連全寺僧眾也不可免的情況，老方丈的自省修為畢竟不同凡僧；他天天在打包，整理舊物品，為的就是有一天回到西藏去，而這一天當時看來實在遙遙無期。自和大家一起看完足球賽之後，他反而澈悟了：那國家的界線是人為劃分的，是虛幻的、不真實的，為了那道界線，被逼得要遠離自己的信仰中心及土地（這些才是實在的），也同樣是荒謬可笑的。

「敵人像空間一樣無所不在。」他說。如果執著於那條國家與國家、自己與敵人的界線，那麼這樣的敵人是消除不完的，只有消除自己心中那條區分敵我的界線，保持寬容，才是唯一可能消除所有敵人的方法。

「對於一個大澈大悟者，自我即是萬物，他一旦見此一統，還會有何悲傷？何必再事追尋？」(漢彌敦，《希臘之道》)老方丈最後超越了那條界線，所以他終於回西藏去了，這是最使人感悟的一點，片中對中國及西方國家始終不出惡聲，也正是老方丈所說的寬容。

另一個有趣的問題是：小喇嘛們立下志願要成立第一支西藏足球隊，代表西藏喇嘛們的普世態度在現代化的衝擊下思想轉變的影響。片中小喇嘛們所能接收到的關於世界盃的資訊，來自印度及西方的雜誌畫刊，那裡面同時包括有時尚訊息及西方美女名模的廣告圖片，這些圖片及訊息的隱含意義對年輕喇嘛的吸引力實在耐人尋味，而本片巧妙地迴避也較少著墨。為了籌買電視的錢，小喇嘛寧願賣掉母親送的一柄象徵成年的短刀，也不願賣掉他那雙黑黃相間，看來款式甚新的足球鞋。好奇的我倒是禁不住想問：將可口可樂空罐注入白蠟點燃，放在佛龕前充作禮器，算不算是西（藏）學為體，西（洋）學為用？

從西藏的帝王學到建構西藏的國族想像，《喜瑪拉雅》及《高山上的世界盃》非常忠實而誠懇地向世人展現了這個生活在世界屋脊上的民族看待自己及世界的哲學，為侷促於亞洲另外一邊的小島台灣，提供了一個更寬容且寬廣的視角，在在令人深思。

2002.01.25

看東

日本
身體的地獄

切腹的美學

——評賞《末代武士》的櫻花祭

以前
在奈良都的
八重櫻

今日
在九重宮中
盛開著

—— 伊勢大輔，《小倉百人一首》和歌集

武士是日本社會的一個特殊階級，若論及日本歷史上的末代武士，毫無疑問該是西鄉隆盛。

2002 年第一次到日本，造訪首都東京，由於放眼望去皆不識，遂逢物必問。記得在一片蕭瑟的上野公園見一銅像，一問之下，原來正是西鄉。

西鄉隆盛原是明治維新三傑之一（與大久保利通、木戶孝允——即桂小五郎——並稱），自 1853 年「黑船來航」事件美國海軍准將培里敲開東瀛三島的大門，翌年並簽訂不平等的「美日親善條約」，日本進入幕末時期，並繼中英

鴉片戰爭（1840 年）之後開始正式領教西方的船尖砲利。在鹿兒島的西鄉隆盛等人主張以武力尊皇討幕，與坂本龍馬、土佐藩主張不流血的和平倒幕派分庭抗禮。1867 年原本兩派都接受了討幕密詔書，卻不料第十五代「末代將軍」德川慶喜適時宣布「大政奉還」，不但讓武力討幕失去正當性，同時提高了坂本龍馬、土佐藩掌握新政權的可能。就在這種詭譎的政治氣氛中，受命籌組明治新政府的坂本龍馬首先遭到暗殺，成為日本近代史上的一大謎團。篠田正浩 1964 年導演的時代劇《暗殺》（The Assassination）正是一部以此事件為背景的佳片。

及至 1868 年明治元年，江戶改稱東京；1871 年明治四年頒布「廢藩置縣」令。明治維新的改革措施既以西化為主要目標，日本傳統社會結構勢必遭受衝擊動搖（隔海的中國在近代史上面臨的幾乎是相同的壓力與挑戰，只是歷史的道路卻截然不同，毋庸贅述）；而不論購進新式武器乃至軍事體制的改革，首當其衝的都是武士階級。尤其失去藩主、城主供養的低階武士生活日漸窮困，其引發的社會問題與香港回歸前陳果的電影《去年煙花特別多》裡的華人英軍如出一轍。山田洋次 2003 年導演的《黃昏清兵衛》（Twilight Samurai），便是以此時期的下級武士生活困境作為題材背景，在台港日都引發陣陣好評。

在實施「徵兵令」之後，武士的軍事專業等於宣告取消，各地紛傳動亂。為了打開僵局，武士出身的西鄉隆盛於是倡議「征韓」。然而昔日同黨大久保利通、木戶孝允卻認為解決國內問題才是當務之急。1875 年明治八年，西鄉隆盛辭官回鄉辦學習武，隔年天皇更頒布「廢刀令」，禁止武士隨身佩刀，更進一步令其繳械；再一年也就是 1877 年終於爆發最大規模的武士叛亂——西南戰爭。西鄉隆盛被學生推舉為首領，持續數月之後失敗，西鄉隆盛在鹿兒島近郊城山切腹自殺。此役顯示現代化新軍力量已勝過傳統武士，明治政府從此再也不擔心舊封建勢力擁兵作亂。

然而與歷史抗拒就一定是保守錯誤的一邊嗎？如果西鄉隆盛被定位為叛軍首

領，為何他的銅像可以在首都公園內樹立至今而與皇居同在？

我一度深感疑惑不解。

在愛德華・茲維克（Edward Zwick）導演的這部《末代武士》(The Last Samurai）中，渡邊謙飾演的森勝元幾乎可說是西鄉隆盛明治時期的翻版。

若說這部片長 153 分鐘的影片又是一部好萊塢看東方的熱鬧，恐怕是過於武斷且有失公允的，到底此片的重點在於透過美籍軍官納森・歐格仁上尉（Tom Cruise 飾演）的親身體驗，領悟到日本武士道的精神之美，並願與勝元站在同一陣線而守護之；換言之那個令日本國民念念不忘的西鄉隆盛與本片主角勝元之間，除了編劇與歷史的接近性之外，還有一個本質上的共通性。

答案正是武士道精神。

作為一個經歷過南北戰爭自己人打自己人，之後又被迫到西部拓荒「屠殺」印地安人的美國軍官，納森・歐格仁上尉受到自我的良知譴責，使他在美國本土幾乎放棄了自己的軍事專業。就日本觀點而言，他等於是個「浪人」（無主的武士）。在美國繼續橫渡太平洋西進到日本之時，這個美國浪人也隨著這股歷史浪潮漂到日本，原本只當成是場放逐之旅，賺錢只是遠離傷心地的藉口，但沒多久就發現自己根本無法安於做個旁觀者，他被迫介入日本的宮廷政治鬥爭，第一場戰事就被推上火線並且被「敵方」勝元將軍所俘虜。

納森在被俘之時瞥眼見到勝元以武士刀砍下正在進行切腹儀式的己方將領（亦為一位傳統武士，其與勝元在對戰之前同樣效忠天皇，換言之兩人曾是同儕只是選擇效忠的方式不同）的頭顱，這一幕首先在觀眾心中點出一個文化差異的問題：在納森眼中，這是野蠻人對待敵人的行為；但是在日本傳統中，武士不可能活著承擔戰敗的恥辱，失敗就要切腹自殺，而為了減輕切腹者的痛苦，

必須有人在一旁斬下他的頭顱，此謂之「介錯」，是個極光榮的任務，只能由切腹者最親近隨侍的人來擔任。

回想影片一開始，勝元在山上一間寺廟旁獨坐練武修行的影像，與一個斗大的書法漢字「侍」（本片真正的漢字片名）相互疊映，這個片頭的處理其實頗具禪宗意象：人在寺旁，正是一個「侍」字；再進一步引申，則有通過一定的學習修練過程方能成為「侍」的意涵在內，這正是本片的主旨——讓納森從武士道的旁觀者到介入成為參與者，然後一步步理解深入修練學習，最後甚至願意犧牲生命以衛道且成為勝元的「介錯」人，這整個過程正是本片最動人之處。

在那樣一個東西方交會的時代，雙方所面臨的文化差異問題其實不只在納森身上發生，而導演在片中則是有意識地透過不同角色與觀點的轉變，交織出頗為細緻的呈現：當時美國人普遍瞧不起東方人，認為他們野蠻落後，但是當赴美邀請納森為日本練兵的大村在雙方第一次會面時，不顧餐桌禮儀而表現失態的卻是納森，令同桌的其他美國人感到尷尬不安；真田廣之飾演的武士氏尾則是另一種東方人看待優勢西方文化的典型：他對納森一直持輕視與否定態度，即使納森修習劍道進步神速（只一個冬天便能與他數十年的修為打平），他亦視之為自身文化的勝利，即使兩人最終能並肩而戰，但彼此之間始終未有任何溝通（姿態簡直比天皇還倨傲！）。在他心中，是不可能接受外來新文化的。

至於勝元本人則絕非義和團之流的民族主義者，他雖俘虜了納森，卻不以俘虜待之，反而對其展現無比的寬容，透過不斷的「會話」交談，他與納森之間逐漸發展出亦師亦友的情誼，也理解西方優勢科技的難以抵擋；但他仍然力抗到底的最終原因，實乃出於維護傳統武士的精神，與納森之「維護自己認為美好的事物」本質上是相同的。這是一個價值的選擇，已超越現實政治的利害關係，即使犧牲生命也在所不惜，因此西鄉隆盛也好，勝元也罷，他們堅持到底以身殉道雖然悲劇性十足，卻對武士精神做出了最完美的詮釋典範（當然這種完美亦可說是藉由銅像及影像所塑造出來的）。

比較耐人尋味的則是勝元的妹妹多香（小雪飾演），她的丈夫在第一次交戰時為納森所殺，勝元卻要她照顧受傷的納森。由於涉及男女情慾，這層關係理當呈現出更多更複雜的道德顧忌，一如成瀨巳喜男1967年導演的《亂雲》，一名女子面對開車意外撞死丈夫的年輕人竟然由恨生愛，最後兩人終於能夠填補彼此生命的失落與遺憾，這當中情感的微妙轉變女主角司葉子演來絲絲入扣，頗具說服力。但若拿成瀨的標準來要求愛德華‧茲維克，實在太過嚴苛，在此也只好說意思到了就夠了。

多香最後為納森穿上亡夫的盔甲，乃是一場極為重要的情慾隱喻，更有以納森取代亡夫的意味，可惜此幕女人為武士披掛穿戴時該有的服飾之美卻欠缺了日式原味的細緻展現，最是令人遺憾。

至於另一位難以忽略的配角，則是在東京專為兩方接頭交涉的英國買辦賽門。他從一開始對日本人與印地安人表現出同等鄙夷，繼而對納森的轉變所感動，竟加入營救勝元的行動。雖然最後他在大村與勝元雙方決死的戰役中擔任紀錄攝影的旁觀中立角色，但他眼見勝元以盔甲及武士刀力抗機槍大砲終至全軍覆沒，其眼神中所流露出的同情與憐憫，顯示他早已不是當初那個嘲諷印地安人剝頭皮習俗的賽門了。

飾演賽門的是傑出的英國演員 Timothy Spall，他曾經在麥克‧李導演的《折翼天使》(All or Nothing) 中飾演一個疏於與家人溝通卻有滿腹辛酸的計程車司機，對情感的掌握精練而純熟。這次在《末代武士》中的演出戲份雖不多，但仍無法令人忽視。

值得一提的是影片最後的處理比片頭更見禪意：在戰場上奄奄將息的勝元臨死前見到了隨風凋逝的櫻花。就日本文化而言，再也沒有比盛開即凋的櫻花更適合呈現武士就義時的絕美；而縱然櫻花易逝，來春又將盛開，且一時一地的凋

零失落，不代表他日他方不能開出更燦爛的花朵；此所以平安時代與紫式部、和泉式部互有交往的女歌人伊勢大輔，即席作出這一首關於櫻花的和歌（如文首所引），簡單數句卻傳誦千年，正可為此情此景下出絕佳註腳。

武士道講究精神的專注與力量的完全釋放，與櫻花的花性實有相合之處。數十年來日本時代劇對於武士精神的詮釋呈現，可以說非常完備而精細，且並非一面倒地歌誦讚嘆，亦有反省嘲諷及深度批判。

遠從 1947 年稻垣浩導演的三部《宮本武藏》(Samurai)，三船敏郎從年輕時的狂放不羈演到與佐佐木決鬥時之不慍不火臻於化境，細密地呈現了一個武士得道的過程，與《末代武士》的納森自是不可同日而語。而近至 1999 年篠田正浩導演的《梟之城》(Owls' Castle)，其中以淡筆勾勒豐臣秀吉與德川家康之間的爾虞我詐，更是令人擊掌拍案：秀吉嫡長子病死，大慟之下自斷髮髻，披髮而哭若瘋癲狀，席間群臣肅然，唯家康喀擦一聲跟著斷髮以示效忠，其他人一愣哪裡還敢留著？也紛紛割斷自己的髮髻。篠田正浩只讓其中一個人小小發句牢騷，就把德川家康複雜的心思完全傳達給觀眾，可見現實狀況即使單純如一個效忠主公的動作，也包含著多少政治算計，此間滋味之微妙，即使非東方觀眾諒能咀嚼一二！

然而編導既然無此慧根，《末代武士》所呈現的便只能說是理想化了的武士道精神（從勝元與大村的形象忠奸分明即可知曉），只是以一個西方導演而言，愛德華・茲維克對武士文化的掌握能夠有如此烏托邦式的理想呈現，已是難能可貴。

※ 本文刊於 2004 年 2 月號《張老師月刊》

雙重的平反

在二戰結束六十多年後，山田洋次導演的《母親》在日本現代史及電影史上可說具有兩個重要意義。

首先，它並不只是呈現二戰時期的日本庶民生活而已，更重要的是日本左翼史觀的「翻盤」。由於戰敗，主張反戰的日本左派在戰後聲勢壯大了好一陣子，不過自六〇及七〇年代兩次反對美日安保條約的運動失敗之後，左派的力量聲音慢慢消減；而後至蘇聯瓦解、柏林圍牆倒塌、中國大陸在鎮壓學運後全國轉向投入經濟的蓬勃發展，在在都讓左派抬不起頭來。在右派及保守主義蔚為主流的大環境氛圍下，要拍一部以一個二戰時期左翼知識份子的家庭生活（當時他們可是被視為「非國民」！）為主的電影，可真需要一點勇氣！

日本左派雖然派系團體繁多，但主要立場乃是反戰，只是大多沒激進到反天皇，山田洋次在《武士三部曲》之後再來拍這部，立場站得穩當，就不怕別人拿愛不愛國這種意識形態來說嘴了。同時焦點雖多在吉永小百合飾演的母親角色上，但許多場關鍵戲都在為當時受到「非國民」待遇的日本左派平反，包括母親帶小女兒去見丈夫的老師時發生的衝突、與自己警察父親的衝突、去警局探視丈夫時怕惹怒檢察官而掌摑女兒、少根筋的叔父在街頭與人對反奢侈運動的爭執等等，就算沒有直指國家發動戰爭之不義，也不斷在提醒觀眾左派堅持的是什麼。

可能有觀眾對於煽情的情節三不五時就來催淚一次感到有點受不了，但從上面這個脈絡來看，卻似乎反而成了必要的安排：沒有這樣巨細靡遺地在生活中各個層面突顯「非國民」所受到的壓迫、歧視與誤解，怎麼可能爭取到觀眾的同情與認同？

再從日本電影史來看，六〇年代「松竹新浪潮」以大島渚為首的幾位導演，包括篠田正浩、寺山修司等人的作品都非常具有衝擊性。不過這段「松竹新浪潮」其實只有短短幾年，這些導演又都離開了松竹，松竹此後的影片走向被認為相當「反動」，其原因正是由山田洋次所開啟的《男人真命苦》系列電影。

如今山田洋次仍打著松竹旗號，竟能將《男人真命苦》裡粗野善良又天真常樂的渥美清與《武士三部曲》的幕末落拓武士形象揉雜於一片，外借稻垣浩導演《無法松的一生》裡車伕松五郎暗戀主母的不倫感情架構，來為二戰左派歷史翻盤，其衝擊性相信令不少山田的老影迷感到意外。

《男人真命苦》的渥美清可是曾經寫信給天皇表示「感謝」，說「再也沒有比軍隊更能學到東西、更讓人生活愉快的地方了。」（見四方田犬彥所著《日本電影 100 年》）；可笑的是在《母親》片末，丈夫的學生淺野忠信即使右耳半聾也得被徵召入伍，若從他的角度看，渥美清這幾句話還真是莫大的諷刺啊！

試看這一節：淺野忠信在晚間戒嚴時離開師母一家結果半路遭巡警盤查，他說了一大堆只要收到入伍召集令絕對義不容辭為國家站上前線的冠冕堂皇場面話，待巡警滿意離開後他喃喃地說道：「我還真敢說！」他的老師卻因為說不出這種話而被關到死，從前的渥美清可不是這般態度。

《母親》既為二戰時期被批鬥整肅的左派平反，也平反了山田洋次自七〇年代以來的「反動」之名，應該是件值得註記的大事。片中淺野忠信要送書進監牢

給老師閱讀前得先一頁一頁擦掉書上的眉批筆記，然而筆記可擦，記憶卻不可抹滅；山田洋次自數十年前日本社會的集體記憶之中一再還原當時的諸般細節，如此雙重的「平反」若不是有意而為，又該以何名之？

2008.08.28

身體的地獄

在看過中島哲也導演的《令人討厭的松子的一生》(Memories of Matsuko)
之前，幸好我先看過崔洋一導演的《血與骨》(Blood and Bones)。

在《血與骨》裡北野武主演的北韓移民金俊平，是一個困執在自己身體裡的可
悲魂靈。他憑著自己的身體來對付外在的一切壓力，所到之處總是伴隨著似乎
永無止境的暴力，不僅暴力對待別人的身體，也以暴力對待家人，甚至自己的
身體。最後當他費盡心力生了個兒子（並視為他的另一個身體），便挾著他回
北韓，把他養大，當他在家鄉終老，就還有一個年輕健康的身體來照顧自己已
衰老的身體，最後還能處理他的遺體，這就成了他的一生。

這種「生命不過是新舊的身體交替」的哲學，結合戰後日裔北韓移民的國族
鬥爭現實，為《血與骨》打造出一種獨特的歷史觀：當（根本還不知未來會
如何的）國家已無能透過家庭、學校、工廠、公司等社會機制介入處理人民之
間的種種問題時，人民要爭生存就只好憑藉著未曾受過國家規訓的身體。《血
與骨》的片名縱使指的是每個人子都是由母親的血與父親的骨所生成，但也直
接點明了電影裡的身體政治學。

相形之下，《令人討厭的松子的一生》就沒有這麼嚴肅深沉，反而把焦點放在
「身體如何把人拖入地獄」這樣一個獨特的議題上。

《令人討厭的松子的一生》裡中谷美紀飾演的川尻松子，是另一個困執在自己身體裡的可憐魂靈。她的一生不斷地面對身體帶給她的苦惱：一開始學校上司覬覦她的身體，藉機要脅，她想也不想就任其得逞——原來她自小便習慣扭曲自己的面孔表情以博取父親的關注一笑，沒想到竟扭曲到內化成為遇到壓力時的反射動作！

其後每一次被男人離棄，她總哭著問為什麼，那些男人沒有一個給她明確的回答，但是片子到後來其實給了一個答案：原來他們之所以跟她在一起，乃是因為她的身體；這並不是說那些男人全是色慾薰心的癡漢之流，而是導演有意藉此探究日本現代社會對女性身體的管制，究竟是如何同時對男女兩性造成無可挽救的（也是制度性的？）悲劇，此所以松子這個角色作為一種現代日本女性的典型才具有討論的價值。同時貫串全片的女體演出華麗歌舞及廣告化的美術表現，一方面調解了松子的悲劇氛圍（另類形式的合唱隊反而增強了悲劇感），另一方面也提高了編劇上隱喻的象徵性，這也是為什麼導演不以寫實手法表現松子的一生——否則如何跳脫溝口健二的《西鶴一代女》或者成瀨巳喜男《浮雲》的障礙呢？

既然身體是影響松子一生的起點，松子的身體就成了全片最重要的觀察重點；而松子的身體對男人既是極大的吸引，那麼在她生命中的每個男人究竟如何看待她的身體，就必須加以進一步深究。

松子一生中的第一個男人是她的父親，她從小便發現總是板著一張臉的父親比較疼愛體弱多病久臥在床的妹妹——這是個聰明的安排，松子還有個弟弟但父親疼愛的卻是身體不好的妹妹，不但避免落入男尊女卑的東方傳統俗套，更強化了權力的擁有者藉由面無表情捉摸不定而塑造出神祕高不可攀的形象。年紀還小的松子當然不知道為什麼，只有一天發現她做鬼臉能逗父親發笑，只要父親對她笑，她便感覺到被疼愛，於是她一有機會就對父親做鬼臉，長久下來，這個「派弗洛夫式」的「刺激－反應」模式居然就制約了她的一生！

但發出刺激以期待反應並非表示松子具有自主性，反而恰好相反，這反映的正是父權體制下的身體管束。松子其實日常的一舉一動都得看父親臉色，只有在未成年之前能被容許有一點點作怪的自由，而且作怪的目的還得是為了吸引權力的關注。到了松子的成年禮，她再次對父親做出鬼臉，這次得到的反應便不再是慈愛的微笑，而是嚴正地制止，而從此父女之間也不再有任何「刺激－反應」了——松子的每一段感情也都循相同模式：當她送出「刺激」得到的卻不再是所期待的「反應」時，便又是一段悲劇。

成年後當了國中老師的松子先是遭父親指責「不考慮妹妹的心情」後大慟離家出走，又因處理學生偷錢事件不當，不但遭上司藉機猥褻，更被偷錢的叛逆學生擺道，最後還是離開了學校，等於是遭到「正常社會」的排擠。中谷美紀以誇張的表情動作表明她之所以受到這樣的欺壓與排擠，乃是因為她的身體反應不符合家庭及社會規範。

松子離校離家後的第一個男友是個太宰治型的失意作家，也是片中最早意識到「身體是地獄」的男人，此所以他以暴力對待松子的身體其實反映的是他對於人慾地獄的一種抵抗方式，一旦他領悟及此，終於付諸行動立於鐵軌自殺，死前只留下一句「生而在世，我很抱歉」。松子目睹他的身體被火車撞成碎屍數段，卻未體會到這於他是一種解脫，於是她又投身男友的朋友，此男已婚，妻子無姿色卻很精，這個毫無勇氣的男人玩過松子的身體之後便立即脫身，但是松子卻不明白為什麼。

此時松子既不願回到家庭，在必須自力生存的壓力下，她跑去做陪浴女郎，自此進入色情場域，而此時也只有色情市場能夠容納她的身體（當然這不是她唯一選擇，但導演顯然要帶領我們進入一個最剝削女性身體的場域，只是呈現不夠深入令人扼腕）。日本的色情市場對於女體的年輕化要求使得她只能獲得短暫風光，不久她就過氣了。面對比她更年輕的女體競爭（就算是痴肥的恐龍妹，只因比她年輕竟能比身材好的她還吃香，點出日本社會對年輕女體的變態

慾求），才二十六歲的松子又陷入絕境，最後殺了吃她睡她奪她財產又勾搭年輕女優的同居男子，以此退出了那個女體打造的地獄樂園。

在她為殺人入獄之前，還遇到一個喪偶的理髮師，他把正要跳河卻因河水乾涸而站在窄淺河床上的松子撿了回去，並且溫柔細心地幫她剪了個妹妹頭。眼看人生有得到幸福結局的可能，卻又因入獄八年而硬生生斷絕——你怎能期待一個刺激在八年後還能得到完美的反應！

不論在色情場域或者在監獄中，松子的身體都得接受一定的（職業）訓練，訓練一定有目的，這顯示了社會看待每個個體的潛在邏輯是：身體一定要有用，因此不允許存在沒有用的身體，沒有用的身體是會被社會所討厭排斥的——這就是松子此片片名的由來！

更深一層的暗示則是對身體的規訓其實在社會中任何一個角落都會存在，即使再怎麼邊緣的位置也是如此。松子最後在獄中習得美髮技能，這使她變得有用而得以重回「正常社會」生存，但她始終不明白為什麼得不到真愛——在經過這麼多的身體管訓之後，她明明就已經很馴服了啊！

松子的最後一個男人是當初擺她一道，害她離開學校的偷錢學生龍洋一，這是個三島由紀夫型的男人，他坦承年少當時是愛慕老師，但不明白自己何以會做出那些事情（其實不正和松子做鬼臉吸引父親關愛的心理一樣？）。松子一瞬間便理解龍洋一長大了還來找她表示他一直愛慕著她，只是她該不該接受這個害她一生乖桀而且還在混黑社會的人？

「在裡面是地獄，出去也是地獄。」躲在房中的松子望著等在門外的龍洋一這麼想著，最後她選擇出去接受了龍洋一的愛，反正都是地獄。松子這麼想沒錯，但是她並未做好下地獄的準備，這個三島由紀夫型的男人爆烈程度比之前那個太宰治型的男人尤甚；在與松子相處過一段時間之後，終於有一天為逃避

黑社會追殺時兩人企圖殉情卻無法痛下決心（這於松子已是第三次自殺未遂，表示她一直無法放棄身體），於是男人報警投案入獄，在獄中他也領悟到了「身體即地獄」的道理。他對松子既愛又愧，但是愧大於愛，使他根本不敢再見到她。松子在男人出獄當天打扮得美美的去接他，結果男人像見鬼一樣嚇得給了她一拳然後跑得不見蹤影，松子趴在地上，連問為什麼的力氣都沒有了。

此後松子完全放棄經營自己的身體，任其發臭發胖臃腫不堪，甚至也拒絕面對社會（包括獄中好友的接濟），成為半個遊民（她還擁有自己的小房間，有電視，還能上醫院看精神科）。本來這反而該是她最幸福的時光，但導演仍然讓她「執迷不悟」：松子看電視瘋狂迷上一個偶像團體的少男歌手，不斷寄出信件卻始終不見任何回信，又老又腫的她每天喃喃自語的還是那句為什麼。直到某個耶誕節她終於受不了那個空信箱了，於是在牆上寫下太宰治前男友的遺言「生而在世，我很抱歉」，彷彿到此也看透了決定解脫，卻又夢見她為已過世的妹妹剪了個妹妹頭。松子醒來哈哈一笑覺得自己還能做美髮這一行，於是急急回到河邊尋找不久前被她丟棄的好友名片，名片是找到了（那可是她回歸社會正軌的鑰匙），但她卻被河邊幾個不良少年持球棒活活打死，就這樣結束了她黯淡孤寂的一生。

然而松子的一生可以說是個悲劇嗎？有論者認為此片雖具有歌舞喜劇的形式，但骨子裡仍是一齣悲劇。我比較不傾向這樣的看法，我認為松子的一生仍然是喜劇的，即使她遭受了那麼多不平的待遇以及殘酷的打擊，她的身體雖然受到整個社會不斷地操控扭曲，但每個擁抱過她身體的人都獲得了人生難能可貴的美好，她的姪子正是因此才認為她是個天使；而松子經過一次又一次的慘痛失敗，卻總還是堅持自己率性而為，支持她活下去的則是一個又一個幸福的美夢，即使到最後沒有一個實現，她仍然能在地獄般的現實裡找到生存的希望。片尾松子死後，導演用了一個主觀鏡頭，鏡頭騰空沿著河岸飛越略過松子的一生，彷彿是擺脫了身體的地獄而飄升起來，回想並感受自己一生的美好時光，這樣的結局難道不是最好最幸福的結局？

2006.12.15

母親的第三條路

——《告白》（Confession，中島哲也，2010）

一樁少年殺人事件，每個相關當事人輪番告白，形式與故事精巧合一，原著小說便已呈現完美結構，電影雖差異不大但與之相互輝映各有巧趣，不論看書或看電影都能讓人深刻感受到原作者湊佳苗的用心，中島哲也則幸不辱命，可說是一部不負觀眾期待之作！

然而本片表面上藉著聰敏少年設計害人以及受害教師設計復仇的激烈情節以撼動人心，實則觸及的深層反思卻並非人性能有多麼黑暗，或者法律到底還有多少模糊空間，畢竟過於匪夷所思的情節已經失去某種現實感；重點反而是本片對於日本社會中母親角色的反省，以及整個教育體制要求絕對正向的價值觀所帶來的負面效果。

許多日本文化學者都曾研究過關於母親在日本文化中所扮演的角色及形象，旅日作家李長聲在荷蘭籍日本文化學者伊恩‧布魯瑪（Ian Buruma）所著《鏡像下的日本人》一書的推薦文章中更直接道出「日本所有的女人都是母親，而男人都是兒子」這樣的說法。從日本古代神話到歷代經典著作，乃至溝口健二、黑澤明、今村昌平、山田洋次等電影導演的作品，歷來已有難以計數的文本可以佐證這樣的看法，《告白》也不例外。但本片並非強化既有刻版印象，而是透過三位不同的母親角色進行反思：

少年A的母親本是電子物理的傑出學者，卻因為婚姻導致她必須放棄原來她所

喜愛的研究工作（這當然是社會傳統觀念作祟），在始終抑鬱不樂的狀況下她甚至把情緒發洩在孩子身上，最後她選擇離婚找回原來的生活，只是如此一來少年Ａ所受到的創傷就難以平復了。

少年Ａ與其說他念茲在茲的就是要重新獲得母親的關注，其實他亦有某種程度的報復心理。日本傳統的理想母親形象在既有的文本中多是家庭的犧牲者，付出一生的辛勤勞苦，任勞任怨只為了把孩子扶養長大，且到最後都無怨無悔。少年Ａ的母親很顯然是在反抗這一傳統觀念的情形下，反而讓少年Ａ成為被犧牲者。

而他的報復行動，則是先找到一個與母親近似的實驗對象，於是找到了他的導師松隆子。雖然不是他主動選擇，但是當少年Ｂ提議時他立刻覺得松隆子很適合，因為松隆子把女兒丟在保健室自己去上課的行為正與少年Ａ的遭遇類似，只不過松隆子自己當時也正是在傳統母親形象下掙扎而已——其實當少年Ａ一開始選擇松隆子測試他的防盜錢包時，他已是在下意識地尋找母親的代罪羔羊。

片中另一個對照組則是少年Ｂ的母親木村佳乃。這個母親角色就完全是日本傳統的理想母親形象了，一切任勞任怨逆來順受，只要能讓事情好轉自己吃盡再多苦都無所謂。但是這樣的母親教養出的少年Ｂ，卻和由一個反傳統的母親所遺棄的少年Ａ，聯手殺害了松隆子的小女兒。

松隆子的努力本來也只是在傳統母親與現代職業婦女之間做調適，但小女兒被殺害，她的所有付出都成為泡影。這不單是感情創傷，在作者思考的層次更象徵著第三條路的失敗！而從片中三個母親最終都以悲劇收場看來，作者對於女性的出路其實是相當悲觀的。

在傳統的觀念上，少年Ａ、Ｂ兩人的行為背後都有令人同情的心理因素，但松

隆子拒絕從傳統的觀點出發來同情他們，反而設計了復仇策略。導演似乎不願意讓她失控變成復仇的怪物，這就看觀眾是否以同樣的立場來同情松隆子。

由此焦點就轉而對上了標舉正面價值的教育體系。片中松隆子的丈夫是那樣一個正面的教師典範，當他察覺松隆子的報復意圖便立刻做出阻礙。他自己曾經是隻迷途知返的羔羊，卻以為只要有愛就能讓所有的羔羊都迷途知返，這無疑是他及其追隨者的最大盲點。他成長時期只有少年 B 的資質卻和少年 A 有同樣的遭遇；以他為學習榜樣的代課老師岡田將生也只是不斷複製其教育理念口號，結果不但沒有任何效果，反而遭松隆子利用來作為報復少年 B 的手段（這豈不也是前後兩個少年 B 的悲劇？），產生將事情推往無盡深淵的反效果，這對於日本教育體系真是莫大的諷刺（其他非日本的國家又何嘗不該感到惴慄？）。

而小說之所以令人不安實是因為作者並未安排任何救贖，整個社會傳統道德及價值體系有了這麼大的缺失，卻沒有任何調解的可能，所有的一切都遭到崩解，對於一心想維護這些的日本觀眾應該會是極大的衝擊；至於電影，中島哲也則是很聰明地讓松隆子以一句「開玩笑的」就拯救了所有觀眾，卻仍然留下問題讓觀眾思索，可謂四兩撥千金，加上一貫華麗的影像風格，反而會讓觀眾喜愛上這部影片。

湊佳苗認為應該一切打掉重練才有新生，中島哲也則希望大家經此事件能有所警惕，這大概就是電影與原著的最大差別。

※ 本文刊於 2010 年《Fa 電影欣賞》雜誌第 145 期

時間的滋味

我與是枝裕和曾有過一面之緣。

1993 年日本富士電視台 NONFIX 來台灣拍了一個紀錄影片《侯孝賢與楊德昌——當電影反映時間與歷史》(When the Movies Reflect the Times and History)，楊德昌當時正在拍《獨立時代》，因此某次訪談我有幸在場旁觀，這部影片的導演正是是枝裕和。

後來是枝裕和從日本寄來這支片子，我又有幸保留了一支 VHS 拷貝，這支片子不同於一般電視節目之處在於：是枝裕和並不企圖將台灣兩大導演對電影的理念傳達給日本觀眾（事實上短短四十八分鐘裡他們能談的東西也很有限），反而在侯導與楊導的訪談畫面之外，剪進了許多看似平凡無聊又無特別意義的鏡頭，例如侯導在工作室裡和員工抽菸、閒談、泡老人茶，彷彿這些正是他工作的一部分；楊導明亮白淨的工作室則根本像是從事科技業，他大部分的工作都是在電腦上進行，即使休息時也在玩電腦接龍。

這幾個簡單的鏡頭一帶，無須多做說明，觀眾立刻了解侯楊兩位導演的差異：侯導把生活融入工作，而楊導的工作就是他的生活；侯導比較隨性，楊導長於精算；侯導熱情、重視感覺，楊導則總是沉靜，不容許謬誤。

是枝裕和在短時間內抓到侯楊兩位導演的差異點，固然與他對他們的認識與喜

愛有關，但最重要的還是來自於他敏銳的觀察力——能從最是平凡的生活中看（攝）出興味來！

除了侯楊的訪談之外，是枝裕和還剪進了兩段足以「反映時間與歷史」的畫面，一段是在某個廟口前的露天電影放映過程，導演訪問了放映師；另一段則是西門町的紅樓戲院，導演也訪問了當時的主事者。這兩段影像也反映出是枝裕和關注的「物質」層面，電影的歷史並不僅止於電影本身，電影的映演形式、過程、器具設備乃至空間場所亦是重要的一環；這些當時實屬平常的相關物事，有時比電影文本還容易被遺忘而流失，但它們身上所承載的歷史可能比當時的電影更能標示或敘述那個時代，就這點看來是枝裕和非常明白歷史真實與時間的本質。

也因此他的新作《橫山家之味》(Still Walking) 可說完全展現出對日常事物的歷史關注以及用影像「反映」（甚至描繪）時間的能力。

兩天一夜的家族聚會，橫跨三代一共十名家族成員（已過世的長子也算在內），任兩個角色之間都有故事，某幾個角色湊在一起又有不同的故事，故事與故事之間不斷對話，彼此印證、扣連、試探、對質、辯解乃至澄清表白，從而又激撞出新的角色反應創造新的故事。如此看似繁複，導演卻能舉重若輕御繁於簡，以最簡潔的鏡頭處理複雜的角色與故事關係（這點也正是楊德昌所長），尤其不玩倒敘插敘或其他花俏的敘事手法（直白反而更能突顯誠懇，誠懇也是這部電影必要的態度），電影就順著「真實時間」一路直敘到最後，這種敘事方式將焦點集中於當下，卻戮力將影像意義的豐富性擴充到過去與未來，其終極目的也正是為了「反映時間與歷史」。

因此我們不妨看成是枝裕和就是在描繪時間。他精準地控制每場戲的氣氛與節奏，幾場相同鏡位的戲因入鏡的角色不同而凸顯了時間的先後，這種空間的「對位」既出於時間順序的差異，於是便可以令觀眾揣想橫山家族的歷史開

展與演進：比如同樣是一段稍陡的梯道山路，先是橫山家的老太爺（原田芳雄飾演）拄著枴杖下山上山，後來他又和兒子橫山良多（阿部寬飾演）及其子淳史（良多之妻與前夫所生，田中祥平飾演）一同下山上山，可以想見這條路橫山家人已走了數十年，從小走到大走到老，從一個人走到一家三代在走，不著痕跡便點出人事滄桑（本片的日文原意就是「一直走一直走」）。

又如同樣是去為兄長掃墓，良多一家三口先是帶同母親（樹木希林飾演）走路前去，片末這一家三口再去時便多了一口小的，還有一輛車，而老母親不再出現，對比她之前三番兩次開口希望能坐自己兒子的車以免走路辛苦，這淡淡的一幕多麼令人感傷！

而不論橫山家族人聚人散，電車依舊（按時）駛過，不免教人想起侯導為紀念小津而拍的《咖啡時光》——的確，這種家庭日常生活中的細緻感受（不論是視覺、聽覺或是味覺），是枝裕和拍來頗有小津的味道；然而是枝裕和似乎也知道會被拿來和小津相比，因此有一幕刻意讓橫山家老爸洗過澡後在門外晾毛巾，本來他把毛巾四角拉平，忽然一怔動作停頓了一下，然後忿然將毛巾亂揉一氣轉身進門，橫山老爸的情緒固然事出有因（年輕時的出軌被老妻不經意道出），但影像本身更像是在回應小津《彼岸花》裡的一幕——晾衣繩上的彩色衣物被風吹得心花怒放的經典畫面——既然有小津那樣的典範在前，沒有超越的可能乾脆就揉亂它！

其實《橫山家之味》縱有小津作為典範，卻非日本電影所獨有，歐美導演也迭有相類的經典佳片，除了讓人想起貝特杭·塔維涅（Bertrand Tavernier）與侯麥的許多電影之外，最近的一部應該是阿薩亞斯（Olivier Assayas）2008年的《夏日時光》（Summer Hours）。同樣都是以家族聚會作為電影的核心場景，阿薩亞斯透過分隔三地的三兄妹幾次不同場所的相聚，既得處理母親驟逝後的家族財產與遺物，同時也得一併處理各人自己的情感記憶，其高度關注的則是這些物品（小如一杯一盞，大至整幢房屋與大片田產）所承載的家族歷

史與時間所賦予的價值，與《橫山家之味》一東一西，文化上雖大異其趣但咀嚼起來都令人百感交集、百味雜陳。

已故的電影導演勞勃．阿特曼也同樣擅好此道，其遺作《大家來我家》(A Prairie Home Companion) 簡單呈現美國南方一個完全播放現場音樂及脫口秀節目的廣播電台的最後一天，錄音間與後台的角色故事（就像個大家族）不斷交替上演，讓人目不暇給，偏又極為有味，堪為箇中經典。是枝裕和以一位尚稱年輕的導演，能拍出成熟度如此高的《橫山家之味》，絲毫不讓前輩專美，甚至被譽為再現小津，實在難能可貴。

2009.04.02

韓國
回憶的表情

第三世界拘謹的魅力

——挖出《共同警戒區 JSA》的超現實特質

重回兇案現場

落葉嘗試飛行

卻沒有人看見

回憶的彈道上

被射穿的咽喉

青春不再賦詩

沒有槍擊

卻有人不斷中彈

——鯨向海詩集，《通緝犯》之〈1998〉

選用這個題目，其實是經過相當苦思後的決定：一方面，它太容易讓熟悉影史的影痴們想起《中產階級拘謹的魅力》這部西班牙超現實主義電影大師布紐爾的經典名作，而《共同警戒區 JSA》這部片在手法及形式上其實與它一點關係也沒有，唯一可以稱得上相合的則是超現實主義者對現實的反抗與嘲諷精神；另一方面，與其說南韓導演朴贊郁拍的這部《共同警戒區 JSA》是「第三世界電影」，不如說它是一部「第三世界向主流靠近的電影」，這一點倒是跟李安的《臥虎藏龍》、張藝謀的《大紅燈籠高高掛》、陳英雄的《三輪車夫》類似。

雖然在我看來，《共同警戒區 JSA》並不能被簡單歸為「第三世界電影」，但它到底還是呈現了南韓對於自身的國際定位以及相對於北韓的政治態度。尤其在「國家」這個概念上，更有著隱而不顯的深沈控訴與抗議。由於導演一路拍來謹守好萊塢商業電影的份際，卻在影片的最後一幕神來之筆地（也是使本片具有超現實特質的來源）釋放出所有之前壓抑住的張力，大大提升了本片的藝術性，這才使我下定決心使用「第三世界拘謹的魅力」這個題目。

然而不可否認地，布紐爾原先使用《中產階級拘謹的魅力》這個片名，是帶有濃厚嘲諷意味的；而我在這裡也依循著大師的幽默靈感，對其灑狗血的手法，諷刺意味不在話下，只是它同時也承載了某種肯定，就好像布紐爾並不全然否定拒斥了希特勒的佛朗哥一樣。

如同片名所示，《共同警戒區 JSA》敘述的是一個發生在南北韓交界板門店的槍擊事件，南韓士官李水奕（李秉憲飾）受傷冒死生還，北韓方面除了一名軍官被槍殺外，還有一名士兵鄭在東身中十一槍而亡，由影帝宋康昊飾演的吳軍官則是槍擊事件中北韓方面唯一的生存者。

事件發生後南北韓關係緊張，且雙方各執一詞，經過協議決定交由瑞士及瑞典組成的中立國監察委員會調查，瑞士籍的韓裔少校 Sophie（李英愛飾）受命調查此一事件。當她問完南韓士兵南成植的口供發覺有異，想以測謊的方式迫他說出實話，卻沒想到南成植一聽說要做測謊，立即轉身跳樓身亡。隨著案情內外雙線進展的情勢一步步明朗，李英愛不僅揭開了槍擊案件的真相，也意外地獲知了自己的身世。

李水奕原本只是個兩年就可以退伍的義務役士兵，因為在一次偵搜行動中落單，四小時之後卻帶著一根地雷的插銷卡榫回到部隊，此舉令他那位豬頭長官感到震驚，認為能夠獨自拆除地雷而從北韓那邊毫髮無傷地回來的他，「絕不是個簡單的人物」，也因此將他升為士官。此後他更有許多被同僚欽服的英勇

舉動，比如敢拿石頭砸破北韓哨班房的窗戶玻璃。但是很快我們就可以發現，李水奕在長官與同僚之間的形象，與實際的他相差十萬八千里：他勾住地雷的引線時心中其實怕得要死，是北韓的吳軍官與鄭在東出來蹓狗時，看他哭得呼天嗆地才救了他的；他為了報答吳鄭的救命之恩，常三不五時扔一些南韓的歌曲錄音帶過去給他們聽，同時也收到他們扔過來的回信，結果有一次不慎砸破了北韓的玻璃，這才產生了那樣的誤解。

這樣的投來擲往，李水奕與吳鄭二人逐漸建立起令彼此都意外但也格外珍惜的友誼。三人隔空互通有無久了，因為鄭在東信中的一個玩笑，李水奕居然不顧一切地跨過界線，去與吳鄭二人見面。起初三人還互相帶有戒心，漸漸習以為常之後，李水奕還把一同守崗哨的新兵南成植帶過去，於是這四個人結成了好友，深夜之中一起喝酒聊天唱歌玩樂，完全忘了這是戰爭肅殺的板門店！

隨著外在情勢發展，北韓莫名所以地集結軍隊引起南韓方面高度戒備，快要退伍的李水奕擔心無法再見到吳鄭二人，於是南成植建議在鄭在東生日那晚做個最後告別，沒想到一個溫馨的生日及告別聚會，竟成了死亡聚會！

當一向以上級身分欺壓吳軍官的查哨軍官推門進來，與南成植打了個照面，李水奕緊張地立即拔槍與其對峙，鄭在東也被迫舉槍對準才剛剛送他生日禮物的李南二人，一時情勢緊繃到最高點；吳軍官居中勸服不成，李水奕按捺不住，先打傷查哨軍官，鄭在東驚訝之下開槍將他擊傷，李水奕隨後瘋狂還擊，眼中已經認不得好友鄭在東，竟連開十一槍將他擊斃，槍聲驚動兩邊守軍。從頭到尾保持冷靜的吳軍官在混亂之際先以復仇之姿給那名查哨軍官補上三槍，再教導李南二人說辭，將其趕回南邊同時湮滅所有證據。性格膽小懦弱的南成植丟下李水奕先跑回崗哨，負傷的李水奕則在橋上被南韓守軍救回。而在對李英愛的說詞中，指南成植才是殺害鄭在東的開槍者，經李英愛不經意地點破，案情才全部明朗，李水奕終也舉槍自盡。

至此四人的友誼已然發展為一樁無可挽回的悲劇，無知的查哨軍官固然無辜卻是死於個人之惡，鄭在東在關鍵時刻情願交出自己忠於「國家」，終也死於「國家」。李水奕本可超越「國家」界線而與吳鄭二人以人性之義相交，後來卻自迷於「國家」立場，導致整個事件往血腥的方向發展，是最令人惋惜之處。而南成植的疑懼懦弱更是推波助瀾，李南兩人先後自殺身亡，雖是對己身行為應付的合理代價，卻也保持了做為一個人的基本尊嚴。

影片最後唯一活著的吳軍官可說早就看透了人在戰爭中的價值，他說他不會去想已死之人的事情，以他曾被派赴國外戰場的資歷絕不只是個守邊的下級軍官而已，卻總是無法升職，這表示他與自身所存在的國家軍事系統是多麼地格格不入；但他在陣前救敵脫困，在兩軍對峙時上前與南韓隊長交換點煙，表現得蠻不在乎；事件發生時只有他保持過人的堅毅與冷靜，他看似狂放不羈，像個流氓、土八路，但他才是個真正的人！

李英愛飾演的司法官，雖是韓裔，但從小在瑞士長大，不明白南北韓邊界的中立政治學，她自以為能保持絕對中立，但可惜沒有人相信這回事——「無法決定自己立場的人最好保持沈默。」班雅明這麼說，但李英愛顯然無法沈默。她鍥而不捨的天真雖造成兩名南韓士官兵先後自殺身亡，但也使自己終於有勇氣面對生父是北韓將軍卻背叛了北韓的事實。

而我之所以認為此片具有超現實主義的特質，乃是由於影片結尾的處理。在四人尚未相識之前，板門店南韓這邊的開放觀光區，一位外國女子的帽子被風吹到北韓那邊，一名北韓軍官走來，先是面無表情地拾起帽子，然後微笑著還給她，另一位觀光客走近欲拍攝他的笑容，卻被一名南韓哨兵伸手加以阻攔。雖然只是個短短插曲，但影片的結尾導演以平移鏡頭帶領觀眾重新檢視了這張照片的所有細節：微笑望著鏡頭的正是北韓的吳軍官，伸手攔阻的則是南韓哨兵李水奕，照片的右上方一隊北韓士兵踢著正步走過，第一排第一個側臉看過來的是鄭在東，畫面左邊另一個站著的南韓哨兵則是南成植。

一張偶然拍攝的相片，事件中的四個當事人全部赫然在列，並且同時望向鏡頭，他們即將發展出現實難容而又無比動人的友誼，但結局卻是三死一傷；他們的位置全是由國家所安排，難道這就是不安其位的下場？我有絕對的理由相信這正是本片編導在想像此一故事時的靈感起始點。

拍過紀錄片《無糧之地》的布紐爾，在其自傳中有一章談到歷史命定論與偶然性的問題，他自承是永遠的無神論者，並認為「偶然與神祕存在著一樣東西，那就是想像」。他早期的《安達魯之犬》固然是超現實主義驚世駭俗之作，但愈到晚期他愈以現實的影像來表達超現實主義的精神，從《中產階級拘謹的魅力》、《自由的幻影》到《朦朧的慾望》，布紐爾捨棄了玩弄影像的技術手法，而以極具想像力的幻夢情節來反抗現實的邏輯必然性。布紐爾這最後三部作品，一般認為是他最成熟也最登峰造極的作品。

《共同警戒區 JSA》以好萊塢水準的電影手法灑了幾乎一百分鐘的狗血，卻在最後三分鐘重現了那一個看似無關緊要的歷史時刻，表面上是對四人的傷逝哀悼（如本文之前所引鯨向海詩），但其內在意義似乎正可以呼應布紐爾反駁歷史命定論的超現實主義精神。而除此之外，四人白天在崗位上互相以眼神及口水致意，晚上在崗哨附近像四個大男孩般繼續玩耍，加上焚燒蘆葦以清除地雷時的烈火煙花，簡直將板門店塑造成為人間天堂；而那隻被鄭在東野放後居然能在地雷區長大的黃狗，除了編導冷眼嘲諷兩韓邊界人不如狗的深刻暗喻之外，在我看來也與布紐爾的幽默風格極為相近。

作為一個電影後進國，南韓始終缺乏國際級的導演或電影作品，但這幾年以商業為導向的策略模式發展下來，卻使得他們能夠迅速累積再生產的資本，而使有志於影像創作的編導人才能獲得更多拍攝機會，儘管他們目前的成果與地位仍無法與台灣相提並論，但從《共同警戒區 JSA》一片看來，相信這一天已然不遠。

※ 本文刊於 2002 年 10 月號《張老師月刊》

回憶的表情

有這樣一種電影：整部片只為了一個鏡頭而拍。

比如《愛情不用翻譯》(Lost in Translation)，一開場導演就把鏡頭硬是對準了夏洛特（Scarlett Johansson 飾演）穿著褲襪若隱若現的臀部股溝，定著拍了三分鐘之久。一個渾圓緊繃的屁股、正該享受青春的肉體就這樣被「閒置」著，似乎之後的所有片長都只為了這個開場而存在，或是為了這個鏡頭所作的翻譯詮釋而已。光是這一幕我就不知道該說什麼，庫柏力克的《一樹梨花壓海棠》(Lolita) 開場也不過如此。

南韓奉俊昊導演的《殺人回憶》(Memories of Murder) 也是一部這樣的電影，只不過他把那個鏡頭放在片尾。

我去租售店找《殺人回憶》來看的時候，一位店員熱心地對我說：「這部片很好看喔，不過最後五分鐘有個大逆轉，我看不太懂，你看完之後能不能告訴我最後那個結局是什麼意思？」

我沒有當場答應他，畢竟我當時對這部片仍一無所知，但是看完之後，我很願意說一下我對這個結局的看法。

1986 年，南韓一個偏遠小鎮發生了殘酷冷血的連續姦殺婦女案件，當地警探

為了查案使出渾身解數，用盡一切方法仍然無法確定兇手。這種本事乍看之下很容易被認為不過又是部驚悚片或偵探推理片，好萊塢這類類型片多到不勝枚舉，劇情最接近的可能是 HBO 於 1995 年拍的一部電視電影《公民 X》（Citizen X），一樣是根據真人真事改編的連續姦殺案，案發地點則是舊蘇聯，老牌影帝麥克斯・馮・西度（Max von Sydow）飾演的犯罪心理學家，只是在嫌犯面前平靜地讀出他的研究檔案，就成功突破了嫌犯心防。

若是只看南韓自己的電影史，1999 年張允賢拍的《殘骸線索》(Tell Me Something）當時也是創下南韓影史票房紀錄的大片，南韓本地票房甚至還高過《駭客任務》。

然而不論上述哪一部，都不能跟這部《殺人回憶》相提並論，因為即使它具備類型片的要素，在視野、企圖與格局上卻超越了一般的類型片。

前百分之九十八的片長都在描述兩個小鎮刑警查案的過程，但是過程裡的每一個細節都足以令人深思（即使是台灣觀眾也能完全無障礙地了解，因為很多第三世界社會發展的經驗都是共通的）：

宋康昊飾演的老鳥刑警朴度文是個以傳統方式辦案的警察，金相慶飾演的刑警徐泰潤則是自願從首都（那時還叫做漢城）調職過來協助偵查，與朴度文不同的是：他深深信仰科學辦案的現代精神。

兩位主角一個幹練一個精明，但其身上展現出來的城鄉差距，相信不致令台灣觀眾陌生。然而架構在他們身上的傳統與現代的二元對立只是個表象，導演並不以呈現二者的衝突為滿足，反而千絲萬縷地細細編織出一幅南韓現代社會發展的脈絡圖象來。

朴度文憑著過往經驗深信從這個小鎮的人際網絡關係可以揪出嫌犯，於是仔仔

細細從每一個被害人周遭整理出一大本關係人的檔案簿。然而小鎮的社會條件還不足以支持科學蒐證的基礎，於是命案現場動輒被農耕機器、嘻鬧孩童、看熱鬧的群眾甚至警方自己所破壞；直到案情升高，國家機器才會直接挹注資源與人力，但一旦中央政權面臨危機，人力都被抽調回去，結果立刻又有新案發生（兇手等於擺明向國家機器挑戰）。於是大多時候朴度文只有依著自己閱人無數的直覺與自信，加上與另一刑警鄒勇久以兩人分扮白臉黑臉恐嚇疑犯的方式逼供，逼到急處連製造假證據、編劇誘導取供、毆打刑求，甚至求神問卜等光怪陸離的手段都毫不避諱用上。

然而這並不單純是一部社會寫實的批判電影，導演以顯然更寬宏的視野帶領我們從這些刑警使用暴力的手段看到隱藏其後的社會結構因素，他們是代替國家使用暴力沒有錯，但是觀眾馬上就可以發現他們自己其實也深深處於絕望無助的苦惱與挫折之中：案子遲遲未破，不僅老局長被撤換，朴度文跟女友做愛時也產生陽痿不舉，壓力過大大家一起上酒店找女人陪酒尋歡更是常事；老是愛用右腳踹踢疑犯逼供的鄒勇久更在一次暴力逼供後被新局長踹下樓梯，之後鬱悶的他在小吃店與看到警察就不順眼的大學生群毆，間接促成唯一目擊證人的死亡。

這一連串的安排顯現的是：國家透過階層體制一再由上而下地複製暴力，其實也就一再由下而上地透露出威權統治的無力與焦慮。

片頭一開始有個小男孩蹲在陰溝蓋上故意學朴度文說話（小男孩腳下的陰溝裡正蜷曲著一具螞蟻爬滿全身的女屍），他說什麼小男孩也說什麼。在殘忍得令人作噁的命案現場，這場荒謬得令人發噱的話語重複看似只是一種黑色幽默，其實是一種有意識地呈現父權統治思維如何從成人世界向下複製到兒童。包括後來犯案的對象也由成年女性向下延伸到未成年女學生，暴力同步向下複製的效應，只是更加突顯舊社會舊體制的危機：表面上是聽從父權統治的話語命令一句一句走，但身體姿態上就是一味地反抗不服從——這正反映出八〇年代南

韓所面臨由威權體制轉型成現代國家的危機與轉機（1987 年正是全斗煥下台，南韓結束軍事獨裁統治、開始進入民主化時期的關鍵年代）。

腦袋裡充塞舊思維的朴度文辦不出案，秉持現代科學精神的徐泰潤雖然也好不到哪裡，至少一步步接近目標，而真正給了他莫大助力讓他能繼續調查下去的，是一個個提出關鍵線索釐清辦案方向的人。出於導演的刻意安排，這些人全是看來不甚重要的女性角色：女警、女護士、倖存女受害者以及女學生（這個細微的性別差異有其喻意容後分析）。

然而就在徐泰潤揪出嫌犯亟欲確認之際，從某位被害人身上發現的一滴關鍵精液樣本卻必須送交美國檢驗 DNA，科學之緩不濟急且掌握在先進國家手裡，表明現代國家得來不易不是說成就成。此程序耗日費時對必須暫釋嫌犯的一眾刑警又是一陣心力交迫的痛苦折磨，孰料不過片刻鬆懈立即又發一案！

逼人太甚的是，兇手這回選了個未成年女學生（奉俊昊以主觀鏡頭呈現了兇手如何做出這個選擇，另一個被放過的對象則是朴度文的護士女友）。這個女學生之前提供線索給徐泰潤時，兩人之間曾經發生了一個小小插曲：她在學校舉辦的安全演習活動中扮演一具屍體（預言她是下一個受害者？）擦傷了後腰，而徐泰潤親手為她在腰部傷處貼了一個 OK 繃，當時保健室裡空無一人。女學生先是猶豫終又敢於讓男刑警碰觸她的身體，這可不僅僅是懷春女生對英俊男性的浪漫遐想，更表明了人民係出於國家的保護信任始敢交出自己身體；而當她一旦被殘忍地殺害，徐泰潤自然會有辜負其信任的深重罪咎感，特別是這女學生還是所有被害人裡受虐最慘的。

於是瀕臨瘋狂邊緣的徐泰潤再也按捺不住，挾持嫌犯帶往鐵路隧道口準備動用私刑處決，緊要關頭朴度文帶著美國老大哥的檢驗報告前來，徐泰潤拆封一讀，整個人徹底崩潰——原來科學也無法斷定嫌犯是否真是兇手——難道國家就此要退回舊時代？之前一切的努力及付出的代價怎麼辦？

朴度文此時展現了一股進步的正面力量——寧願縱放一百也不願錯殺一人（之前他會買「耐思」(NICE，非 NIKE) 球鞋送給曾遭鄒勇久刑求的弱智疑犯，彌補之前對待他的惡劣行為，便已說明他所具有的善良人性本質）；他最後一次憑直覺看著嫌犯的雙眼，企圖以對人性的信任與嫌犯正面對決，結果仍是失敗，他承認看不出來嫌犯是否是真兇，只得大嘆一聲鬆手放人。

隧道口大雨傾盆，兩個不同世代的刑警同時在此遭受深重的打擊——這樣一個現代國家轉型的反挫深深映照在這個巨大的隧道口，你得要有多粗多大的陽具才能夠滿足如此深邃難填的欲望？

正因受此重挫，片尾來到十七年後的 2003 年，早已棄警從商的朴度文舊地重遊與小女學生的交談，對比片頭小男孩桀傲學舌的場景恰才顯得寓意深遠：同樣是那片結穗纍纍的金黃稻田，天真的小男孩早已不見，而眼前出現另一略顯世故的小女孩，正反映了父權體制由陽性暴力的絕對宰制，轉化為受現代文明教化馴服的陰性新國家已然建構完成（透過各階層的女性指導及柔撫力量？）；而此時小女孩不經意的幾句話居然帶出當年懸案竟有在彈指之間輕易破案的可能，已然不再具有警察權力的朴度文在這得來全不費工夫的一瞬之間，腦海中所閃過的所有種種關於這段連續姦殺案的記憶及往事，怎不讓他面部抽搐百感交集呢？甭說他了，就是觀眾如我，看到最後朴度文這一正視鏡頭的表情（記憶的表情），氣血翻湧之際，腦中倏乎飄過的，不也正是那整部片前百分之九十八的點滴酸楚與艱辛折磨？

你說，要是一個韓國人看了，腦袋裡會不浮現過去數十年來韓國社會所經歷的點點滴滴？簡要地說，那也正是南韓另一導演李滄東的傑作《薄荷糖》(Peppermint Candy) 所不斷精彩回溯的主題。

我相信奉俊昊這部片以及新作《駭人怪物》(The Host) 已經遠遠地將台灣電影拋在後面，當我們的政治黑洞還在持續不斷地吸納社會大部分的注意及力氣

時，我對台灣電影就一天不敢再抱任何希望。

但我希望那個熱心的店員能看到我這個想法。

2006.09.29

怪物駭著了誰？

暴力不是弱勢者最有力的武器，除非它出於愛。

自好萊塢片廠制度成立以來，全球觀眾幾乎完全無法想像除了好萊塢之外，還有哪個國家的電影廠有足夠的資本能夠拍出同樣等級的科幻片、災難片；即使歐洲、日本偶有零星之作，相形之下也都粗糙不堪，並且難以為繼，至於第三世界更是想都別想；長久下來，甚至電影工作者本身也幾乎喪失或放棄了對這些類型文本的想像，而不斷地把創意空間拱手讓給好萊塢。

然而這並不僅僅是電影本身發展的問題，其外部還受到種種國際政治經濟因素的牽制影響，從二戰、冷戰、後冷戰到全球化，每個時代都有牢固難以撼動的框架，另一方面卻也提供了電影工作者不同的養分；即使縮小到每個國家的內部，甚至再縮小到個別創作者的個人經歷來看，也是如此。

於是，我想可以這麼說，每一部電影都可以視作是創作者個人歷史經驗的總結。

這一點，在第三世界電影的表現上可說非常明顯，但在好萊塢以娛樂為主的類型電影中卻經常被刻意隱藏或忽略，尤其是科幻片或災難片。這類影片的時空設定經常是非現實的，情節也多半經過誇張的虛構，因之觀眾在觀影的過程中得以與現實完全區隔，產生一種逃離的愉悅，對於片中可能的意識形態或政治

詮釋則多以商業目的為其開脫，甚至未加思索或一筆帶過，這便造就了對好萊塢所謂文化霸權或文化帝國主義的批評。

然而在今日韓國，有隻怪物出現了，這隻怪物的出現不但模糊了第三世界與好萊塢電影的界線，甚至可能改寫世界電影史。

南韓導演奉俊昊的《駭人怪物》(The Host) 可說是第一部以怪獸災難類型為文本的第三世界電影。許多人以為日本的哥吉拉是其前例，甚至有影評指為奉俊昊抄襲哥吉拉的創意，這實在是大錯特錯！這隻漢江怪物除了產出方式與哥吉拉類同之外，其存在本質其實與哥吉拉完全不同：哥吉拉作為日本大眾文化的一個重要象徵，在其系列影片中已經具有主體的地位，而漢江怪物卻是以一個亟欲被消滅的異常客體為其存在目的，因之漢江怪物比較接近好萊塢挪用擬仿的重拍片《酷斯拉》(Godzilla) ，而非日本原產。何況任一故事情節本來就可能有所雷同，重點是說故事的方式，這點《駭人怪物》遠遠勝過《酷斯拉》，高下立判，抄襲之說不但昧於事實，甚至幾近於攀誣構陷。

也許有人要問：第三世界電影與好萊塢的交流不是一天兩天，《駭人怪物》的特別在哪裡？

我想舉李安與周星馳為例，不論是《臥虎藏龍》或是《少林足球》、《功夫》，基本上都只是援引好萊塢的資金技術，來拍攝一個純粹屬於第三世界本身的故事。周星馳雖然也在《功夫》中對許多好萊塢文本有所擬仿，但上述無論哪一部片都不可能被歸類為好萊塢的類型電影。

《駭人怪物》則完全不同，它所具有的好萊塢特質極其明顯：一隻美韓軍事聯合體制下因人為的傲慢無知而產生的生化怪物肆虐漢江，造成災難；這種非現實的想像以及實際上所執行出的影像，本質上都是可辨識為好萊塢的類型電影文本。

除此之外，《駭人怪物》的敘事結構也極符合 Noel Carroll 所歸納出的「恐怖類型電影四段論」(The Philosophy of Horror, 1991)：

1. 怪物出現（Onset）
2. 發現怪物（Discovery）
3. 確認怪物對正常世界的破壞（Confirmation）
4. 正面對決解決怪物（Confrontation）

(引用自李達義〈被科技穿透的身體——歡迎光臨柯能堡的恐怖身體樂園〉一文)

換言之《駭人怪物》並不企圖在敘事結構上創新，這可視為是奉俊昊的商業策略，畢竟他不是大衛·柯能堡（David Cronenberg）。

然而《駭人怪物》卻又是一部不折不扣的第三世界電影，不論從情節敘事、意識形態或是對社會現實的反思。

電影設定的主角是一家祖孫三代五人，在漢江邊上開了一家雜貨飲食店，除了唯一的可愛小孫女賢書（高我星飾演）之外，其他四人統統都少根筋——這個全片最重要的安排最少具有三個面向的意義。

一是為了設定影片的黑色幽默及趣味的基調，周星馳的無厘頭風格在此具有一定的影響力；其次是以反英雄來調侃好萊塢，清楚區隔立場；但更重要的還是藉由角色的身分設定暗暗嵌入編導對於社會結構的反思：老爺子（邊熙峰飾演）的憨直讓他很難自社會底層翻身，而由於他的貧窮出身遂也導致其大兒子阿斗（宋康昊飾演，也是賢書的老爸）幼年營養不足，甚至直接影響其智能反應及言語表達；大女兒南珠（裴斗娜飾演）雖有幸獲得國家培養成為射箭選手，準頭是有，可惜動作總是慢半拍，始終無法成為頂尖選手；小兒子南一（朴海

日飾演）原本是全家最看好的希望，老爺子供養他唸大學，他也夠聰明，卻因為屢次參加學運社運，激進的思想使他畢業後始終無法見容於職場，於是成為白日醉酒的憤怒失業青年。

這一家人看起來父不慈、子不孝、兄不友、弟不恭，唯一相同的是都很疼愛剛唸國一的小孫女賢書，結果卻因阿斗的少根筋讓她好死不死陰錯陽差被漢江怪物給擄走！於是他們不僅要想辦法追出怪物蹤跡以救回賢書，還要對抗美韓聯手的國家軍警暴力、應付媒體的社會壓力以及醫療體系的專業暴力，整個過程充滿了社會底層人民反抗壓迫的辛酸悲苦，但導演奉俊昊卻以幽默趣味的處理巧妙化解沉重。而當最終四個要角結合各自特質並做出必要犧牲解決了怪物的同時，那屬於南韓自身的國族與身分認同也徹底被建立起來。即使從頭到尾看似徹底反美，但標舉家庭的核心價值也還是能被好萊塢接受，奉俊昊編導的整體策略分析至此可謂高明至極。

從奉俊昊的成功經驗來看台灣陳國富導演的《雙瞳》，雖也是一次第三世界拍攝好萊塢類型電影的商業嘗試（還比南韓更早），然而此片都會中產階級的親美保守立場，未能充分結合台灣歷史及社會發展的庶民經驗，也就平白喪失了建立本土自我認同的契機。

台灣在經過八〇年代的新電影洗禮之後，不但本土電影的發展愈來愈藝術走向及小眾化，在結合商業資本的嘗試努力也沒有足夠的勇氣，於是又只能回到藝術電影的領域以過往的成就自我安慰。堅持本土路線的卻欠缺總結歷史經驗的開創性，對文本的內容與形式沒有創意，反之者則甚至盲目擁抱全球化（是的，我說的正是《宅變》）。在此最糟的時代，除了鼓勵後來的創作者能勇於開創，拍出新意之外，實也沒有更多可期之機。

我相信一直以來始終對韓國電影不屑一顧的台灣觀眾，如果願意進戲院去看看這隻怪物，他們將會是被駭到的人裡最震驚也最感汗顏的一批。

據說金基德對《駭人怪物》很是感冒，認為南韓的藝術電影已被商業電影排擠出市場之外，結果遭到南韓影迷反彈，金基德難過得發表公開信想就此退出影壇。我沒有機會與金基德對話，但金基德也不必妄自菲薄，畢竟電影可以如此二分，觀眾自己可是不會的；好萊塢的類型電影能夠成功，還有個最重要的關鍵在於能夠不斷重製，「駭人怪物」的成功經驗能否重製出下一部，甚至能否生出更多導演一再複製這樣的經驗，還有待未來的檢驗，而且即使如此，能拍出《空屋情人》的金基德永遠都只有一個！

2006.09.22

空門豈是眾妙之門？

——勘破《春去春又來》的譫妄與執迷

「生命總是這樣，七次倒下，八次起來。」——日本諺語

第一次接觸韓國導演金基德的電影，是 2000 年的《水上賓館》(The Isle，另譯《漂流慾室》)：兩個受苦的靈魂在水上相遇。由於妻子另結新歡，男人殺害姦夫淫婦之後來到水上賓館躲避；女人則是水上賓館的老闆，她與愛人仳離之後，自己獨立在水上營生，但再也不開口說話。兩人從同情到產生感情，彼此相濡以沫，本來只是各自隨波逐流的遁世選擇，結果反而促成了一次巧妙的結合——男人最後游進了他可依存的孤島，但島上枝繁葉茂灌叢紛立，鏡頭拉開，那居然就是女人陰毛濃密的私處。

2002 年金基德又拍出了《只愛陌生人》(Bad Guy，另譯《壞胚子》) ：一個黑幫份子看上了女大學生，當眾求愛不成反遭女生掌摑侮辱，男人於是把她強擄去做妓女，當恩客來買春時，男人就躲在單向反射鏡後面窺視。一開始女生當然激烈反抗，日久竟也認命起來，甚至感應到男人對她的愛，發現甚少開口說話的他只是不知道如何表示（再次突顯金基德的語言無用論）。最後男人躲過黑幫仇家追殺，開著一輛小貨車帶著她共闖天涯，雖然仍得靠她賣春來過活，但兩人此時相愛相守，一切你情我願，如此心靈之愛早已超越肉體的佔有，也明白體現出金基德對於靈肉二元分離的理想。

在《水上賓館》與《只愛陌生人》中，金基德皆呈現出一種對女性肉體的深深執迷，甚至直接將女性陰部以視覺化隱喻為男性原鄉。而不論男人女人皆為此生之慾念所苦，這種生命之苦甚至無法以語言或文字加以超越或抒解（此所以金基德的電影並不以對白為主，且男女主角通常患有失語症），似乎只有通過肉體的折磨或苦行才能遏止這種對女性肉體的譫妄與執迷。不論是對不同物種的暴虐（如《水上賓館》裡被釣客生剖剜肉還能游動的鯉魚，以及女人活生生撕下青蛙腿來吃）、對自己身體的摧殘（如《水上賓館》裡男人吞下魚鉤尋短，其後女人仿效亦將魚鉤塞入陰部自殘），甚至對對方身體的凌辱（如《只愛陌生人》裡男人逼女為娼），在在揭示了這股生之慾有多麼惱人──如果肉體已成為禁錮靈魂的枷鎖，那麼渴望自由的靈魂會如何對待這副枷鎖？

從這個角度看來，金基德並不單純以呈現這樣的殘忍畫面來衝擊觀眾為主要訴求，反而像是在思索這個生命之苦究竟從何解脫的答案。以他的東方文化背景，這個提問恐怕不是基督教中世紀的鞭笞教派或印度教的禁慾主義可以輕易回答。

看完《春去春又來》（Spring, Summer, Fall, Winter and Spring）之後，回想起這部電影的片名，與其如片商的宣傳單上所說是「以春夏秋冬的四季輪迴」來闡示「佛家頓悟成道」，倒不如說是金基德的苦思終於有了結果。

在一開始的春天，小沙彌戲耍了游魚、青蛙與蛇，分別在它們身上綁了石塊。老和尚看了，便以其人之道還治其人之身，教導他己所不欲勿施於人，否則這罪孽要綑綁著他一生一世。

然後是夏天，母親帶女兒到佛堂來給老和尚治病，年輕和尚與女孩有如乾柴烈火般彼此吸引，一發不可收拾。老和尚察覺之後嘆說：「這是自然發生的事，不可違。」於是遣女孩回家，年輕和尚難耐情慾思念，終於離開。

秋天，老和尚偶然獲知男人殺妻被通緝，不久他果然回來。老和尚渡他責他打

他，然後在堂前寫滿了心經，要他把心經銘刻完成。兩名警察趕來等著，刻完之後把男人帶走，老和尚即自焚。

冬天，男人回到佛堂，這回是真心遁入空門，但老和尚早已不在。一名婦女蒙面而來，留下一個男嬰，離去時不慎淹死湖中，於是男人獨自撫養著男嬰，一如開始時的春天。

上述這個現代社會看來似乎無甚特殊的劇情裡，卻隱藏了一個相當重要的命題，那就是「自然」。

在動物身上綁石塊，這是違逆自然，如果不取下，動物必死無疑。但老和尚在小沙彌身上也綁了石塊，然後令他去取下動物身上的石塊，導致魚與蛇因為來不及取下而死，這過錯該算在小沙彌還是老和尚身上？

少男少女共處一室難耐異性相吸，這是順其自然，老和尚無法阻止，只能令二人分開。但少男仍尾隨少女而去，老和尚卻不再拿石塊綁著他了（反而少男自己帶著佛頭出走，倒像是抱石自縛），日後果然發生悲劇，這過錯又該算在少男少女身上，還是老和尚身上？

男人殺妻之後回來，喃喃自語說她怎麼可以變心，這回（導演倒是忍不住讓）老和尚開口了：「你難道不知道世事無常嗎？你喜歡的東西，別人也會喜歡哪！」有慾望就會產生佔有慾，男人妄想追求永恆不變的感情，可世間感情豈有不變之理？但他卻沒機會進一步追問：「那到底什麼才是自然？人應該如何與自然相處？」

看見女人蒙著臉抱著孩子來，又淹死在湖裡，男人彷彿有所頓悟，春天又接著來了——然而空門真是眾妙之門嗎？

看到導演親自上場（演出冬天那場戲裡的男人）抱著觀音像在雪地狂奔，我突然曉得金基德為什麼要呈現自然了。原來所謂四時之變象徵人世命運輪迴，或者拿貓尾巴寫心經等等這些外人看來禪意十足莫測高深的作為，不過是「五色令人目盲」的障眼法，這哪裡是什麼成住壞空的佛教教義或禪宗的人生觀？其實更接近中國道家的形上學，尤其是《老子》：「希言自然。故飄風不終朝，驟雨不終日。孰為此者？天地。天地尚不能久，而況於人乎？」（《老子》第廿三章）

什麼是自然？自然就是你「視之不見，聽之不聞，搏之不得」（《老子》第十四章）但它就充塞在你週遭，讓天地正位、四時有序、萬物生養其間，「不塞其原，不禁其性」，其微不顯，卻又妙不可言，「綿綿若存，用之不勤」——你說它存在嘛，又不見其形；你說它不存在嘛，萬物又以其存生——故曰「玄之又玄，眾妙之門」（《老子》第一章）。

當文明不斷進化，人類自亙古以來通過人文制作以點化自然素樸的企圖或理想也早已遠離（老和尚於此更顯得無力），面對日異分殊的人間私欲，人心豈能免除無窮的追爭逐北、逞豪鬥勇？殊不知世間每當各種對立與追逐不斷升高，彼時之文明其實也正走向自我毀滅的敗亡之途。《只愛陌生人》裡那條肉慾流肆、光怪陸離的妓院街從風光榮景到傾敗衰頹，正可作為最佳註腳。

然而看清現代物質文明對自然與人性的扭曲迷亂，使人存於此間又該如何自處？影片最後金基德在結冰的湖心抱起渾噩無欲的嬰孩，等於帶給歸於寂滅的人心一線希望，此正合於《老子》「聖人皆孩之」的最高境界：「眾人熙熙，如享太牢，如春登臺。我獨泊兮其未兆，如嬰兒之未孩。」（《老子》第二十章）——眾人見其可欲，竟如此興高采烈，彷彿在祭祀中享受牲禮，又像是春日登高，望見萬物勃發時的欣然可喜；我卻獨自駐泊於一空闊無形無名之處，彷彿一個還不懂得發笑的嬰孩……

而來春當孩子長大後對烏龜的逗弄，究竟是步上男人幼時的後塵，還是體現人與自然的和諧共處，那就得看各人回應自然的造立施化時，能體會多少微妙了！

拿《老子》來解讀金基德也許過於艱澀冷僻，金基德也未必讀過《老子》，但是他從《水上賓館》以來一路反省糾結於當代文明中的人性，所得到的答案不是很明顯了嗎？

最後一點意見是關於本片那受到各界觀眾一致熱烈讚嘆的美術成就：其實同樣是水中孤島，《春去春又來》的主要場景根本是《水上賓館》的再現，只不過金基德把肉慾橫流的賓館改成了肉身修行的佛堂（以空門取代眾妙之門？），加以四時的季節景象變換，讓「浮生」的意象更加明顯。然而這個刻意的安排卻顯得斧鑿痕跡過重，在戲劇性上的安排也十分古典，甚至早已是人類有史以來多少浮世男女的關係模式：男人為女人身體（美色）所迷，想佔有她，女人不從，另結新歡，於是男人殺妻，然後被捕入獄，一生為此付出代價。沒有細節鋪陳，沒有心理轉折，許多美學上的設計甚至有如張藝謀的《英雄》一般平面，甚至空泛。不過若能勘破影片中諸多「美色」迷障，會發現它其實還是頗有耐人尋味之處。

雖然金基德這回直探本心，企圖從古典公案中翻出新意，只是當接連幾部片子皆鎖定在同一個主題而只是以不同的手法呈現之時，不免也令人想起研究《老子》頗有心得的英國哲學家羅素，他說：「如果所謂的進步只是不停地變異，那種進步並不使我們更接近任何被企求的目標。」到底金基德是直臻化境，還是只是追著自己尾巴轉？我等著看金基德獲得 2004 柏林影展最佳導演銀熊獎的電影《援交天使》。

※ 本文刊於 2004 年 7 月號《張老師月刊》

中國
純真的消逝

梅蘭芳與吳清源

二十世紀的億萬中國人裡，有兩個名字是說出來可以讓絕大多數中國人感到驕傲的，這兩個名字不是政治領袖也不是知識份子，不是運動健將也不是作家文豪，他們一個是唱戲的，一個是下棋的，他們就是梅蘭芳與吳清源。

2005 年，大陸第五代導演田壯壯先拍了《吳清源》，今年則是陳凱歌拍了《梅蘭芳》，兩部片從導演到主角恰好都有可互為對照之處，值得簡筆記之。

田壯壯自從和作家阿城配合重拍了費穆經典名片《小城之春》以後，便十分醉心於以場景的安排及傑出的攝影表達人物角色的內在心境。到了《吳清源》簡直是更上層樓，每一場戲都拍得非常精緻：例如吳清源在抗戰前坐船回北平時，在甲板上望著澎湃的風浪，其內心之激動可知；又如在某日式庭園裡，瀨越老師要吳想清楚圍棋之路時他剛好走在一座小橋上，聽得老師如此言語一時停步，只見橋下波光流水、四面微風拂柳，正好對比其掙扎顫動的思緒；其後吳清源在公車上接到妻子來信告知終於退出璽宇教後，整個人失魂落魄在山野道中莫名所以地下車，回神後放眼四望前後無人，忍不住就蹲在路邊啜泣等等。這幾個人生面臨轉折時的情緒氣氛都拍得非常好非常美，但是——與他拍的《小城之春》一樣——美到一個境界就變得空了，因為缺乏足夠的現實細節的支持。

吳清源十四歲就到日本，十九歲與當時六十歲的本因坊秀哉名人對局時，弈出

一個名垂青史的經典佈局：三三、星位及天元。在當時日本棋壇上，第一手下三三（圍棋棋盤是個橫豎各十九線的正方形，三三正是棋盤座標上橫三豎三的位置）乃是江戶時期本因坊道策訂下的禁著，違反者甚至可逐出師門。吳清源雖非本因坊弟子，但對著圍棋老前輩、本因坊掌門人一出手便下這著棋，已被認為有冒犯之意；次一手佔對角星位（座標是四四）正常，再一手佔據正中央天元；邊角實利與中盤勢力兼顧，同時三顆黑棋連成一對角斜線將棋盤分割成兩半，擺明是個不懂戰鬥的局。

這三著大開大闔的新佈局震驚本因坊及日本棋界，秀哉名人打掛（喊暫停）了十三次，讓這盤棋前後下了三個多月。依當時規矩，打掛後名人回到門中是可以和門下弟子討論磋商下一手的，這場比賽下到第159手都是吳清源占優，第160手名人和弟子磋商出一記妙著，這才反敗為勝，但此後日本圍棋比賽就取消了這種不公平的規矩了。

電影從這場世紀棋賽開始演起，但是導演卻放棄經營吳清源這個新佈局對日本棋壇的衝擊，可以印證田壯壯說的：「我不想把吳老拍成一個英雄，他沒有英雄的那種感召力，他是個平凡的人，堅持了一種超越平凡人的信念。」這個說法是不錯的，但是精神與信念這種東西很難呈現，要表達它還是需要適當的情節來加以鋪陳。尤其吳清源雖然是個名人，但不是每個人都知道他在日本的實際生活細節，以及他曾經放棄圍棋加入日本璽宇教，這些事情既然被選擇為電影所要呈現的重點，就不能不把情節脈絡交代清楚。田壯壯捨棄吳清源在日本棋壇的種種偉大功勳，甚至連下棋的鏡頭都苛扣得要命，卻戮力呈現吳清源最落拓失魂徬徨無助的時期，真是個大膽的決定。但即使情節過於細碎缺乏連貫性，導演畢竟還是給了吳清源一個不甚明晰的定性，而此定性得要與電影《梅蘭芳》對照才能更加彰顯。

同樣是大陸第五代導演的陳凱歌，也常與作家配合編劇，之前先與李碧華合作拍了《霸王別姬》，後又與王安憶合作拍了《風月》，這回拍《梅蘭芳》合作

的編劇則是嚴歌苓；然而和一味強調精神心志與內在修為的田壯壯不同，陳凱歌的電影總是血肉豐滿蕩氣迴腸（英語驚悚片《溫柔地殺死我》與武俠片《無極》除外），他特別清楚觀眾要的是什麼；《梅蘭芳》在這方面可以說是是很成功的，尤其勝在導演選角與演員表現，但撇開這層表面工夫，陳凱歌究竟是怎麼看待梅蘭芳的？導演給梅蘭芳的定性是甚麼？

正如開場後不久邱如白邀梅蘭芳看一幅畫時說的兩兄弟的故事，熟悉一點中國文化基本教材的人都可以立刻明白畫裡的兩兄弟就是伯夷叔齊，這個伏筆點出了電影後段梅蘭芳堅定表現出的人生態度，只是在它形成的過程中卻造就了三個旁人的悲劇：前段的十三燕、中段的孟小冬以及後段的邱如白（或可加上田中隆一），它們分別呈現了梅蘭芳的藝術成就、感情世界與國族意識。

少年時期的梅蘭芳與十三燕的擂台戲是一個告別舊時代的象徵，新舊典範替代之際，一時的票房口碑不見得是真正的勝利，敗戰者的姿態身段其實比勝負更加重要。十三燕輸了擂台但即使台下無人也要堅持到底，這已是把戲子該掙的尊嚴典範留下來傳給了梅蘭芳。

中段孟小冬與梅蘭芳因彼此知音而生的情愫，卻難與梅蘭芳的藝術成就並存兩全，這是另一個難局。福芝芳與邱如白先後苦勸孟小冬離開，卻不是用什麼傳統性道德或污名化婚外情等等這些世俗的理由，而是這段感情將會犧牲梅蘭芳的藝術。電影裡梅蘭芳自己是懷疑的，但也無能做出抗拒，反而孟小冬作出明快的選擇，犧牲兩人的感情以成全梅蘭芳的藝術；梅蘭芳至此才以再也唱不了當初與孟小冬湊對兒的《遊龍戲鳳》，對周遭的世俗成見做出抗議：「犧牲了感情也會犧牲掉我的藝術！」但是一切都已難以挽回。

及至日本佔領北平，日本軍官田中隆一出於私心竟提出一個荒謬的論述：由於歷史上佔領中國的異族都會被漢化，所以日本若要避免重蹈覆轍，就應先征服中華文化，而征服梅蘭芳就成為這個指標。

先不說一個低階軍官的私心建議是如何成為日本征服中國的文化戰略，即使如田中所言，日本要避免被漢化的話，應該禁止梅蘭芳登台直接消滅京劇傳統才是正辦，田中的私心正好相反：「無論戰爭誰勝誰負，梅蘭芳都應該不朽。」其實表明他早已被梅蘭芳的藝術征服。

邱如白是另一個第一眼就被梅蘭芳征服的人，但他對梅蘭芳提出改良京劇的意見只在前段，中段他變成了梅蘭芳的經紀人，為找人威嚇孟小冬一事兩人鬧翻以後，後段他仍不屈不撓地希望說服梅蘭芳繼續唱戲，他的理由與田中一致：唱戲已是梅蘭芳的天職，天塌下來也應該唱！他的矢志規勸和日軍軟硬兼施的壓逼被視作一路，不但梅蘭芳週遭友人均與他劃清界線，梅蘭芳也難以諒解（眾說皆謂邱如白即係當年梅黨中的齊如山，但因編劇改了史實，自也不必硬將邱如白視為齊如山本人），等他在記者會上蓄鬚亮相以明志之後，邱如白只能回家怔怔地對著那幅畫。這幅畫便畫龍點睛地說明了導演對梅蘭芳的定性，其實是非常中國哲學的。

孟子曾經將上古時期的「聖人」分類成如下幾種人格類型：「伊尹，聖之任者也；伯夷，聖之清者也；柳下惠，聖之和者也。」《孟子·萬章篇》

陳凱歌以伯夷叔齊此「聖之清者」為梅蘭芳定性：前段富商邀宴卻包藏猥褻下流不軌，梅蘭芳立時翻臉走人，連照相也不屑與他比肩；中段他聽從邱如白之議赴美演出，美國觀眾反應一片大好，散場後本是個歡喜慶功的場面，但在得知好友買兇殺人的行為後，卻連車也不願跟他同座，寧願自己走回旅館；後段面對日本人的逼迫登台與邱如白的苦勸，他更是明白道出：「誰想看一個髒了的梅蘭芳？」甚至不惜蓄鬚打針稱病，不唱就是不唱。

梅蘭芳自清如此，人在日本的吳清源則恰好成了「聖之和者」。

何謂「聖之和者」？孟子說的是柳下惠：「爾為爾，我為我，雖袒裼裸裎於我

側，爾焉能浼我哉。」《孟子·公孫丑篇》

以現代語言來說，這種人格類型的人不大理會自己身處的環境，他只專注於自己感興趣的事物，不論對方是帝王將相還是販夫走卒，就算是再不堪再厭惡的人，他也還是能與之相處。

彼時日本侵略中國，吳清源人卻在日本，平日交遊往來皆被同胞視為敵人，且自己亦為其他日人視為敵人，如此政治是非不斷紛擾的環境，還能夠闖出一番境界，如果不是「聖之和者」，誰還能是？

吳清源自己也曾說過他的圍棋之道就是「中和」：

> 「所謂『中』，在陰陽思想中，既不是『陰』也不是『陽』，應該是無形的東西。無形的『中』成形的時候表現出來的就是『和』。圍棋的目標也應該是中和。只有發揮出棋盤上所有棋子的效率那一手才是最佳的一手。每一手必須是考慮全盤整體的平衡去下，這就是『六合之棋』。」（吳清源，《中的精神》）

更清楚的例子是對偽滿州國溥儀的態度，但是兩部電影均未著墨，梅蘭芳是堅辭不就嚴詞拒絕，吳清源不但欣然前往，還應溥儀要求與其侍醫對奕。

梅蘭芳是「雖有善其辭令而至者，不受也。不受也者，是亦不屑就已。」吳清源則是「由由然與之偕而不自失焉，援而止之而止。援而止之而止者，是亦不屑去已。」《孟子·公孫丑篇》

一個「不屑就」，一個「不屑去」，清與和之人格差別不過如此。有趣的是兩片均有忿忿不滿之人向梅宅與吳宅投擲石塊砸破玻璃的情節，似乎更能說明聖者遭逢亂世的必然處境。

戰後梅蘭芳留在北京，國民黨敗走台灣他並未跟來；吳清源卻是在戰前先入了日本籍，戰後又申請中華民國國籍，還來台灣見了老蔣，並且成為林海峰的老師開啟台灣職業棋士在日本的輝煌成就，至今不息。1979 年因為孩子的需要再次加入日本籍，直到 1985 年才再度回到北京。

吳清源也見過梅蘭芳兩次，第一次是吳清源十四歲赴日之前，梅蘭芳長他二十歲，加上吳清源有個叔父為梅蘭芳寫過劇本，故梅蘭芳以長輩居之加以勉勵；第二次已是戰後 1956 年，梅蘭芳以中日友好訪問團團長訪日時在東京見到吳清源，並且介紹兩位北京當時的天才棋手陳祖德與陳錫明，可惜當時長崎發生焚燒五星旗的事件，陳祖德等就無緣赴日了。

由電影談到歷史，再從歷史談回電影——其實兩部片還都巧妙處理了與台灣的關係：

《梅蘭芳》前段，邱如白頭一回看梅蘭芳唱戲前，有人說胡適、蔡元培到了，不久又說張國燾也到了，最後連袁大總統也來了；這幾位大人物只有聞名未曾如面，加上電影只演到抗戰勝利梅蘭芳重新登台為止，在在點出這電影拍的根本上全是中華民國的歷史，台灣影人還好有陳國富參與編劇，否則豈不難堪？

《吳清源》說來自戰後與台灣這邊就較親近些，但所有會令人聯想到台灣的元素或線索全都被刻意隱沒了，吳清源的大哥、母親及妹妹戰後都到了台灣，只二哥留在北京，電影裡便只出現二哥；飾演吳清源母親的是張艾嘉，戲份也幾乎被剪光，反而找了台灣的張震來演吳清源，連林海峰在電影裡也只被稱做林君，比起陳凱歌，我是更不理解田壯壯。

以人格類型來理解歷史人物應該只是一時的方便，本來就很難避免掛一漏萬，甚至簡略扭曲。但在短短兩個多小時內要呈現其人一生行誼，如此還是不得不的作法，重點只在於這樣的定性在影像上的實現程度有多高。陳凱歌與田壯壯

各有所重，「梅蘭芳」與「吳清源」雖非完美亦各有所長。或許有人要問誰可堪為「聖之任者」與「聖之時者」，前者我想南海十三郎當之無愧，以悲劇收場更增悲壯；至於後者，歷經千年孔老夫子儒家教化，你我皆早已是「聖之時者」啦！

2008.12.28

一個隱匿的暴露

我要做遠方的忠誠的兒子
和物質的短暫情人
和所有以夢為馬的詩人一樣
我不得不和烈士和小丑走在同一道路上

——大陸詩人海子的詩〈祖國（或以夢為馬）〉

中國大陸自 1949 年以來第一次的文化解禁，應該要算是文革過後所謂的「傷痕文學」，這種對文革的書寫儘管一開始非常淺薄，甚至對文革的真實性也做了某種程度的扭曲，但若任其繼續深化下去，很可能形成對整個政權及體制的反思，於是才有了中共在八〇年代初期一再重申的文化禁令。根據大陸文化學者戴錦華的說法，整個八〇年代，對中國大陸而言，一方面以文化壓抑政策將文革的敘述「定調」（1978 年中國共產黨第十一屆三中全會，通過「徹底否定文化大革命」、「毛澤東歷史功過七三開」等決議，開啟了鄧小平時代），同時轉移至歷史文化的尋根活動（記得蘇曉康的《河殤》？）；另一方面則通過「改革開放」、「發展具有中國特色的社會主義」，以及鄧小平不管黑貓白貓的「貓論」等關於現代化進程的種種論述，企圖營造中國「與全世界接軌」的美妙圖像。

這樣的政策結果則是在整個八〇年代的文化氛圍中，文革成為一個既無法忽略，也最重要的敘述背景，但同時又是個不能直接逼視、直接碰觸的「歷史暗礁」。文革已成為一個「在場的缺席」，就像是一段通了高壓電的彎曲金屬線路，任何嘗試去觸摸它、抵抗它、或者清算它的人都被銬鎖其上，既碰不得也脫不開，唯一可能的出路是在線路的盡頭，不知道有多長；你只能一邊移動，一邊小心翼翼、戰戰兢兢地保持這種狀態，當然免不了會做出種種自己都無法想像的怪異姿勢……

這個因為不可碰觸的神聖禁忌及歷史的失語症所引起的怪異姿勢，終於到了九〇年代而有所改變。鄧小平採取經濟放任、政治緊收的兩面策略，成功地吸引了一整代的知識份子集中焦點於中國現代化的烏托邦運動，漸漸忘記自己身處的窘境及姿勢之怪異；然而那股奮勇向前的熱情卻戛然中止於 1989 年天安門前一連串沈默的槍響，這等於是宣告「新神執位，舊神退位」，官方對文革的禁令不再通電了——現在通電的是天安門 89 民運。

伴隨著八〇年代末已逐步成型的文化市場機制，來自全世界的跨國資本開始介入中國這個文化市場。雖然「走下神壇的神仍然是神」，但原本對歷史的追問及清算力量卻再也無能匯集了，取而代之的則是一種轉化的新興力量——文化消費。文革頓時成為一種可不斷加工生產複製並消費的文化記憶，從九〇年代初的毛澤東熱，到田壯壯、陳凱歌、張藝謀這三位大陸第五代導演的三劍客，相繼獲得跨國資本協助所拍攝的許多電影 (代表作：《藍風箏》、《霸王別姬》、《活著》)，不但風靡兩岸三地的華語主流電影市場，甚且橫掃國際影壇。

然而在這些電影中對於文革歷史傷痕的描述，雖然對異文化的「他者」有著絕對的吸引力，卻無力回答一個更深沈的問題：為何如此長久而慘烈的集體傷痛，能夠沒有一絲一毫的政治動盪或歷史反撲就神奇地治癒了？中國反而迅速成為全世界最誘人、成長也最快的市場；看到東歐歷經了柏林圍牆倒塌以及民主運動的誕生，共產黨的老大哥蘇聯更是整個解體，中國究竟是怎麼辦到的？

規避這種問題的傷痕敘述，而同時又擔負著資本利潤的任務，不僅對歷史真實的記錄與解釋已然無關痛癢，更因為必須滿足「他者」的想像而做出種種可能比以前更怪異的姿勢，這種為了轉喻而產生的變形本身已是另一種轉喻。

一旦理解當代中國自文革結束以降的文化發展脈絡，我們才能清楚辨識出大陸女導演唐曉白的地下電影《動詞變位》(Conjugation) 所處的險峻位置，並感受到其「隱匿同時暴露」的影像張力。

「Conjugation」是雙關語，在英文及法文文法上是「動詞時態」、「動詞變位」的專有名詞，一般用法則是（男女雙方）「結合」或「婚配」的意思。導演唐曉白巧妙地以此為名，以一對年輕男女郭松及曉青的「非法同居」為主軸，極其真誠而勇敢地表達出她對 89 年北京民運的看法。

影片一開始就以字幕點明了 1989 年北京冬天的時空背景，那時天安門事件已經落幕快半年，導演唐曉白以細碎而靈活的短接分鏡，呈現郭松、田宇、小四、大貓及曉青等這幾個曾經參與民運而逃過坦克鎮壓的學生們，在事件落幕之後如何討生活過日子。表面上是這幾個年輕人打發無聊的對話以及繁瑣的生活細節，但實際上經過導演高度精細的安排設計，使得每一個分鏡場景、每一段人物對話都跟片頭字幕所揭示的那個時空背景脫離不了干係，觀眾自然也都明白這些影像之間的關連其背後是指向哪個事件。

影片從郭松及曉青夜晚跑到停放的無人公車上壓抑地做愛開始，接著搬進一個破舊的胡同小屋「非法同居」，兩人規劃著要添購傢具，以及擺設的位置，似乎正要開始一個新的美好人生，哪裡知道那股窒悶的虛無與消沈，是再熱絡的火鍋聚會，甚至再激烈的性或愛情也無法提振的。

已經畢業的郭松一開始被國家分發到鋼廠裡頭工作，為了亞運大會舞（國家的面子），主管要他配合參加，他一副大學生的倨傲：「我不會跳舞。」後來為

了生活，只好去跟著跳（不得不和烈士和小丑走在同一道路上？），他的知識尊嚴使他從頭到尾以面無表情（個人的尊嚴）來表達最深沈的抗議。他以為那是他所能控制自己身體的最後一部份，然而等到他必須去批貨擺地攤時，他頓時明白了連表情都不是自己所能控制，他必須在鏡子前練習如何撕去自己的尊嚴。

這是郭松所經驗的政治及經濟的雙重壓迫。

曉青在學校裡念的是法文，每天在家背著法文的「動詞變位」，夢想著有一天去法國，那是她的未來式；直到書念不下去，只好去田宇開的咖啡廳做服務生，跟客人聊天、說故事，最後還和客人到賓館房間去說，那是她的現在式；她幾次想和郭松一起回憶一位「在廣場上失蹤」了的哥兒們（綽號叫腳趾），郭松卻喝斥她不要再提，似乎害怕被觸及傷痛，在這群哥兒們之中，她無法再參與當初共同的回憶，無法藉由訴說來宣洩她與他們共同經歷的創傷，她無來由地被排拒在外，沒有自己的位置，雖然她和郭松是在廣場上相遇相識，但那已成了她的過去式。

這是曉青所經驗的政治及經濟的雙重壓迫，之外，再加上性的壓迫。

不僅郭松、曉青，其他的哥兒們也是一樣：看來最是豪氣開朗的大哥田宇不想再當教師，麻將愈打愈沒勁兒，開咖啡廳也賺不到錢，和郭松一塊兒投資開火鍋店，最後仍然倒店關門；小四的父母拼盡力氣繳足了錢賠給國家，讓他能夠出國留學，他卻對離開家人朋友顯得自責與罪惡；另一個大貓則是遠走山西，他在酒廠的工作則是個對比小四的隱喻：除了出國留學之外，只有酒才能遠離這個沒有希望的地方。

最後一個一直在場卻始終缺席的人物則是腳趾，他屢次在哥兒們的聚會或活動中被憶及，每次也都是他引發大家挫折及沮喪的反應；他遺留下來的牛皮紙袋

裡有一首長詩，其內容則是詩人藉著對姊姊及遠方的呼喚，來發抒心底的鬱悶。而每每在影片寒冷荒蕪之處，由象徵腳趾的男聲以如同背景音樂的方式將這首詩誦讀出來，將那股寒意直逼入骨子裡，卻又動人至極。

從郭松跟曉青搬進胡同裡的破屋開始，這部片的溫度就不斷地下降。導演以寫實的影像、隱喻的手法，不斷交織出她對天安門事件的觀點：開場房東小孩往牆上擲了一塊溼泥，到最後兩人搬出胡同時，牆上的溼泥已乾，暗示學生佔據廣場原本不過是小孩兒的玩意（國家為什麼還要這樣對付我們？），爛泥是擲不倒牆的，時間一久，還會變成牆的一部份；兩人住進胡同破房的第一天，夜裡闖進一隻鴿子，受困的意義十分明顯；燒著煤球的爐火一開始還紅著，最後熄掉也無人理會，不僅象徵兩人感情的逐漸降溫，更意味著年輕人對未來的絕望與喪失熱情（配上收音機裡不斷傳來偉大祖國如何偉大的廣播訊息，控訴的用意更是不言可喻）。

為了讓曉青可以睡得舒服點，郭松和哥兒們用當年載運同學屍體的板車去搬床墊，床墊太重、板車太舊只好丟棄在路邊，導演還給了板車一個特寫，這又是一個隱喻：過去的痛苦負載不了未來的幸福，然而板車可以丟棄，卻丟棄不了過去的痛苦記憶；曉青懷孕，郭松不得已只有帶她去墮胎，從診所出來坐車正好經過天安門廣場，這一鏡到底始終無言的畫面，卻對整個事件做了最深刻的結語：不但兩人因民運而結合的感情至此完全流失，整個民運也完全流失了！廣場上來自各地的捐款還留在田宇的床底，那是已死的人留給未死的活人一份無可言喻的責任及壓力，但是為了生存，哥兒們四個只有吞淚將它分了，民運的果實至此是一點兒也不剩了。

這些揉雜交錯的隱喻在影片的最末達到最高潮，郭松在血染凌亂的廚房持刀刨羊肉，旁白則是曉青對男客說著一個女人殺夫的故事：女人殺夫之後將屍身剁碎，浸在泡菜罈子裡，年幼的兒子在一旁看著，女人認為兒子太小不會記得，日久自己也忘了；兒子一天天長大卻始終不會說話，一天小姑突然來訪，問起

哥哥，女人正要回答丈夫已失蹤多年，從未開口的兒子卻說話了：「媽媽，罈子裡爸爸的肉可以吃了嗎？」而郭松仍然在廚房裡一片片刨著羊肉……這個血淋淋的驚悚隱喻正是對國家的謊言及暴行所做的最強而有力的揭發及批判！

兩人後來從結冰的河中挖來兩條冰凍的魚屍，在房裡煮魚吃，他們就這樣瞪著一雙空洞無神的眼看著鍋子裡的魚，彷彿正看著自己……

九〇年代，天安門事件取代了文革成為另一個新的「在場的缺席」，而導演則採取一種「隱匿的暴露」的姿勢來說它。這部極勇敢極衝擊的影片當然不可能獲得官方准許拍攝，更別說公開播映。在沒有多少資本支持的情況下，本片在多個場景中只好選擇以偷拍的方式，使其成為一部不折不扣的地下電影，但也因此能凝聚更強的力量。這是在現在仍然高度禁忌的體制下勢不得已卻非常高明的做法，既然握有權力的一方擅長「選擇性的遺忘」，要對抗它只好採取「創造性的模糊」。

渾沌理論中有一個著名的蝴蝶效應是這麼說的：「北京一隻蝴蝶拍動翅膀所造成的空氣振動，有可能引發紐約的一場大風暴！」對全世界而言，發生在1989年北京天安門廣場上的民運事件，的確是一次不小的風暴；然而對北京以外乃至全中國而言，這次事件真的就不過如同一隻蝴蝶拍拍翅膀而已，而唯有這種對生命的洞察及對歷史的真誠，能夠治療人民的失憶及失語症。事件發生時唐曉白十九歲正是當時的大學生，她能高度地組織運用影像來對歷史做出反思，在如今仍然奉行一黨專政的中共威權統治社會底下，令人佩服的已不僅是她的電影手法而已！

本屆女性影展能有此一片，夫復何求！

※ 本文刊於 2002 年 11 月號《張老師月刊》

純真的消逝

自 1976 年 4 月 5 日在北京爆發的天安門事件為文革的結束拉開了序幕之後，隨之出現並迅即在八〇年代捲起風潮的「傷痕文學」便成了清算文革的一個極重要的集體情緒出口。然而這種宣洩始終未能成為對政權或體制的質疑力量之集結，或者說鄧小平上台後不斷以追求現代化、改革開放等各種方式轉移或吸納了這股力量。但結果仍在 1989 年再次出現鬱積，並以流血鎮壓告終。

於是整個八〇年代突飛猛進的高昂情緒，以及多少人懷抱著理想主義式的純真，一下子被冷卻、急凍、粉碎，而造就了九〇年代知識青年之失語症的創傷情結（女導演唐曉白的地下電影《動詞變位》把這種失溫的過程表現得極佳），包含著更為繁複情感的「知青文學」也隨之應運而生。

然而菁英知識分子的噤聲不語使其失去原有的社會空間及地位之時，大陸的經濟環境、市場消費及大眾文化等方面的發展不但沒有隨之閉鎖，反而更以滔滔洪水的態勢迅速開展。社會形貌的變化之快速與目不暇給，很快便形成了具備中國特色的後現代情境。

九〇年代末，大陸第六代導演婁燁拍了一部被官方禁演的《蘇州河》，開場便是以蘇州河為中心的「現代」城市地景：不論是河岸人車的熙來攘往，還是河上機船引擎的轟然作響，都表明了時間不古；橫跨蘇州河的各式石橋與鐵橋帶出不同時期的歷史重疊感，更別說兩岸不停建造中的高樓大廈以及不斷清拆中

的老舊屋舍，加上人們往河中傾倒垃圾，工廠排放廢水等等，在在具現了一個現時中國城市的場景，而這個場景之所以形成的歷史背景，蘇州河畔的人民應該都心知肚明。

旁白甚至直接道出：「近一個世紀以來的傳說、故事、記憶，還有所有的垃圾，都堆積在這裡，使它成為一條最髒的河。」

然而之後觀眾就會發現片中在這條河邊發生的故事，竟是個脫離現實的真人版美人魚童話：男主角馬達（賈宏聲飾演）本以摩托車貨運為業，後來應客戶要求接送其女兒牡丹（周迅飾演），日久便生了感情；不料馬達卻和朋友計畫綁架牡丹向其父勒索錢財，馬達與牡丹的感情使他猶豫再三，但事情一發畢竟回不了頭；在得知自己的身價後牡丹憤而脫逃，竟跳入蘇州河！從此蘇州河畔便開始流傳金髮美人魚的傳說……

這樣的故事說來簡單，導演的手法卻不簡單。他以某個不知名（匿名）攝影師的主觀鏡頭與旁白來敘述這個故事，賦予其某種現實性，這樣的安排於是又產生了第二層故事：攝影師應「世紀開心館」酒吧老闆的要求，拍攝他店中大水缸裡的「美人魚」以便製作廣告文宣，因而認識了裝扮成這條「美人魚」的模特兒美美（亦為周迅飾演），兩人同樣日久生情；然而美美與牡丹太像了，導致坐牢數年出獄後一直找尋牡丹的馬達找上門來，並且藉由重複述說以確認美美究竟是否真是牡丹；最後馬達在城中他處找到了真正的牡丹，兩人卻一同淹死於蘇州河中，攝影師與美美看著河邊馬達與牡丹的屍體，思索著自己的愛情是否也能像他們兩人一樣純真；而在那雨中凄冷迷離的當下，兩人原有的自我身分、所有的故事與記憶，都隨著那段純真的愛情一同模糊、消逝。

由於婁燁獨特的敘事及拍攝手法，使得童話般的虛幻愛情故事與記錄片般的現實感奇異地冶於一爐，而且這種荒謬的奇異感又極貼合彼時中國沿海先進發展城市的後現代性——以酒吧老闆為攬客而想出的真人實境「美人魚」，

及 KTV 中不知名女孩演唱剛在華語流行樂界大紅的張惠妹歌曲〈解脫〉為最鮮明的象徵。

另一方面,由具匿名性(甚至未曾露臉)的攝影師作為主要敘事者,不但讓觀眾不斷產生懷疑:馬達與牡丹的故事是否為真?甚至揣測可能是攝影師在蘇州河畔拍到女子跳河,又看到殉情的情侶屍體,所以自己想像出那樣一個美人魚的愛情故事;如此則又帶出第三層的敘事者:導演自己。

可以這麼說:整部片都是導演婁燁自己想像出來的故事,只是他用攝影師這個角色來替代他自己,透過一層層的虛設,打造出這麼一部具有中國特色的後現代愛情童話。

更有甚者,其實婁燁是以反童話的方式來哀悼一種純真的感情或記憶的消逝。安徒生的美人魚故事本是個殘酷的悲劇:美人魚為了能和心愛的王子在一起,不惜以聲音換來雙腳,結果王子卻和被他誤認的女孩結婚,美人魚不忍殺害王子因而孤獨地死去;這個悲傷的結局在《蘇州河》裡被逆反為王子找到了美人魚,但卻一塊兒死去(當然,你也可以說是美人魚把王子帶回了水底)!雖然成全了愛情,但仍然是個人間悲劇。

目睹並經歷這一切而仍然存活者必然將帶著這創傷繼續存活下去,這樣的情緒與氛圍要隱喻或影射的事物實在再清楚不過。

有太多真實的故事不能被直接道出,所以要這樣層層迂迴;有太多深刻的話語不能出聲訴說,所以要這樣低盪著喃喃自語;甚至不能直接回憶、不能碰觸真正的創傷,就製造一個虛假的創傷(藉由童話包裝),以宣洩真實的情緒。這是文革以來的傷痕文學傳統,經過知青文學的轉化再提煉與再壓抑後,透過後現代的敘事手法所產生的奇特文本。

數年以後，婁燁不再迴避了，於是才有了《頤和園》。

附錄：歷史的幻覺

————————

當人被捲入某一歷史事件，不論參與之深淺，由於此事件牽涉影響之大，往往會讓人產生一種幻覺：我們所有的人生都與此事件緊密相連再也不可分割，甚至這事件有多悲壯，我們的命運就有多悲壯。

但這到底是一種幻覺。

婁燁導演的《頤和園》（Summer Palace）把這種幻覺呈現得特別迷離耽醉，幾乎讓人難以自拔；也許是因為碰觸到「六四」禁忌的緣故，婁燁沒有放太多態度進去，最多只讓男主角周偉的宿舍室友發飆暴怒一陣，表示憤慨。然而這頓暴怒即使能讓人清醒過來意識到歷史真實：中國的變革正激烈爆發著！但男女主角周偉和餘紅卻始終沒能從各自的幻覺中走出來，一個自我放逐到柏林，另一個休學在大陸四處飄蕩——他們當初溫存的「頤和園」、他們心目中的「夏宮」究竟在哪兒？

片中餘紅總愛一個人在乾涸的游泳池邊，開始還寫點什麼，後來連書寫的能力都失去了，這樣一種巨大而無盡的空缺，恰恰影射了六四那一代青年就算不是人人都有但一定也毫不陌生的空虛感與失語症，然而這難道是一種集體的幻覺？餘紅後來不斷藉由與男人作愛來維繫這股幻覺：「只有在那件事的進行中，你們才懂我是善良的。」但現實哪容得她一直這樣活著？

而周偉心中也不斷在編織幻覺，甚至不惜打破餘紅的好友李媞的幻覺，他讓別人

面對現實，卻管不住自己；十五年後，他決定回大陸，以為可以回到夏宮了，結果呢？

在《中國獨立電影訪談錄》一書中，婁燁與編劇梅峰在接受崔衛平訪談時提到：「如果不迴避性愛，為什麼要迴避歷史事件？」這等於間接表明了導演的態度，歷史真實竟得靠性愛維繫，最疏離的其實最傷人，最切身的反而完全失真，婁燁的《頤和園》或許讓關注六四的觀眾感到失望，但他卻把那一代青年的心找回來了。

※ 本文刊於 2010 年 10 月 3 日《旺報文化周報》

缺席的意識形態

自 1949 年以來，中華民國青天白日滿地紅的國旗就一直是對岸最大的政治禁忌之一，只要有中國共產黨出現的地方，就絕不可見到這面旗子。隨著兩岸實力消長以及國際形勢演變，中華民國國旗的能見度似乎是愈來愈小；到台灣退出聯合國以後，不要說中國大陸本土，許多國際場合，不論規模大小，從國際組織會議、民間展覽會場到各項運動比賽的場子，就算台灣這邊有會員身分、有代表資格也沒用，只要中共也參加，這面旗子還是不能拿出來見人。最近幾年狀況更是嚴峻，就算這些國際場合是在台灣舉辦，台灣是主辦國，仍然不可以見到國旗。雖說台灣在解嚴之前也不許見到五星旗，解嚴以後也維持了一段時間，但後來漸漸有所調整，現在五星旗早已不是台灣的政治禁忌了。

唯一能夠理直氣壯出現的地方，大概就是電影了。雖也並不常見，但凡是涉及 1949 年以前中華民國歷史的電影，那當然還是非青天白日滿地紅不可；只不過如果劇本的意識形態不夠正確，別說出現這面國旗了，可能連執行拍片的機會都沒有！當然這是指中國大陸電影界的狀況，在 97 以前，連香港電影也不曾理會老共這種禁忌。

由台灣導演陳國富、大陸導演高群書兩人合導的電影《風聲》(The Message)，開場就是青天白日滿地紅的旗海飛揚，甚至是慶祝雙十國慶，不由得讓人揉眼，難道老共解禁了？再一看字幕，原來是 1942 年，這個抗戰時期的年代出現國旗沒有話講，只是慶祝國慶的並不是重慶的國民政府，而是南

京的汪「偽」政府。這時便不免開始敏感起來，好奇編導如何規避政治禁忌。

只見整個故事在交代了時空背景之後，便接著開始製造前提：汪「偽」政府裡某位機要大員正與一位民國耆老晤談，明白表示希望對方棄蔣扶汪，不料晤談之間該官員遭槍手襲擊致死，接著日軍佔領區內又發生一連串重要設施遭爆破以及高級將領被暗殺的事件。日本軍官武田（黃曉明飾演）懷疑共產黨的間諜「老鬼」就潛伏在汪政府裡，為了抓出「老鬼」，於是暗中設局，牽涉其中的大小官員共有五名，統統被帶往一處豪宅大院「裘莊」軟禁起來。本片百分之九十的戲就是武田及其手下爪牙如何在「裘莊」別業之中從這五人裡抓出「老鬼」的過程。

武田先是放出假消息，令平常具有同事情誼、互相熟識交好的五人開始出現矛盾衝突、互相猜疑，再觀察他們的反應，研判真偽；但五人各自有各自的脫身盤算，有的只求自保，有的彼此互咬。話中帶刺、話裡有話的脣槍舌劍，以及期限將盡被迫刑求的種種奇觀，都讓這部電影充滿了懸疑、刺激與張力。

然而我卻感到些許失望，這種電影的主題大都是呈現在密閉空間中或為謀生路、或為求真相所展現之人性的光明與黑暗，而且多以驚悚或推理類型片的形式呈現。遠的不說，近幾年的好萊塢電影便已拍了不少：從 2000 年的加拿大電影《異次元殺陣》（Cube），到 2004 年一炮而紅的《奪魂鋸》（Saw），系列電影至今已拍到第六集，以及 2006 年的《玩命記憶》（Unknown），都是幾個人在密閉空間裡合縱連橫勾心鬥角，一面想著逃出生天，一面又要捉出（或提防）隱藏的內鬼；若是把尺度再放寬一點，不少科幻片其實也具有類似的結構，如：《撕裂地平線》（Event Horizon）、《地動天驚》（Sphere）以及近期的《顫慄異次元》（Pandorum），只是有的偏重血腥恐怖，有的偏重心理驚悚。這些電影看似空間場景不同、風格手法各異，其實編劇架構都是大同小異。

《風聲》的時空背景既是抗戰期間的日軍佔領區，除日本軍方及汪「偽」政府外，還有延安的共產黨與重慶的國民黨，加上其他外國租界使節等各類人員，照理有很多文章可做。偏偏編導把時空交待完畢，便迫不及待把空間場景及角色人員統統移往由日軍改為秘密機關的裘莊大院，不管是嫌犯還是軍警都不許出去，這一來格局立刻受到限縮，大家只在數間斗室中做戲，說來其實更適合演舞台劇。

本來這類電影要經營得好未始沒有看頭，已故導演勞勃・阿特曼（Robert Altman）的《謎霧莊園》（Gosford Park）就是一個很好的例子。他在有限空間裡講了一個引人入勝的故事，讓所有角色都有所發揮，並且還展現出導演對社會觀察的高度。不過《風聲》的編導企圖顯然並不在此，看看大陸作者麥家的同名原著就知道了，裘莊大院雖是主場景，但是五名嫌犯中的倖存者歷史背景縱深拉得很長，甚至還拉到了六十年後的台灣來！

可想而知，電影若是照拍，就會出現很多不可測知的因素，尤其涉及六十年來的兩岸歷史發展，牽涉到台灣現狀（老共到底承不承認？），當中的政治禁忌可能比中華民國國旗還要嚴重得多！文字上要規避還容易，影像上要規避，那就乾脆甭拍。

事實上導演還真的沒拍，只集中心力處理裘莊內的抓鬼過程。而前面既然下了猛藥（大肆慶祝中華民國國慶），後面的收尾就來個意識型態上的交心（強調中國民族大義並譴責好戰的日本軍國武夫），而凡是與「蔣幫」國民黨相關、連同台灣的後續發展部份則乾脆全部留白，割除得乾乾淨淨，成就了此一慶祝建國六十周年的「獻禮大片」。

陳國富在其 1985 年出版的電影文集《片面之言》裡，曾經詳細分析了電影與意識形態的關係：

「在一個以電影為謀利產品的制度裡（如好萊塢及其仿效者），大多
數的電影事實上只能機械式地反映既存的意識形態，因為任何違反
現實潮流的企圖都將危害到投資者的利益。……這樣一來，無論生
產者的態度是迎合觀眾口味或創新花招，電影都只能是保守的媒介，
無法充當批判性的角色。更何況電影投資者本身便屬於既得利益階
層，更適合擔任『製造』意識形態的工作。」

在二十多年後的今天看來，這樣的說法似乎仍然成立，並且正印證在導演自己
赴大陸的電影成品上：2007 年陳國富監製、馮小剛導演的《集結號》，把徐
蚌會戰（對岸稱「淮海戰役」）的戰爭場面拍得有如《搶救雷恩大兵》（Saving
Private Ryan）一般具有強烈真實感。擁有精良美式裝備的國（民黨）軍（隊）
被共軍打得七零八落，其中狙擊手直接命中國軍鋼盔上的青天白日國徽一幕，
對於台灣觀眾可能有一定的震撼性，但在對岸立場則是再「自然」不過的事
情。而劇情主要在於當年倖存下來的連長穀子地（張涵宇飾演），如何為他戰
死的弟兄們全力爭取國家的認可、追悼及褒揚。這樣的劇情直接在國家層級上
有其針對性，一個不小心可能會觸及統治階級的敏感神經，因此使得編導在尺
度拿捏上煞費苦心。原本可以有類似卡夫卡式的表現空間，結果是虎頭蛇尾，
相關管事官員多很人性地予以高度配合，困難只在於如何尋獲弟兄們的遺骨，
最後以一個終於獲得國家全面肯定的光明結局作收；為了建國大業犧牲個人生
命到底值是不值，連這樣底淺的質疑都只能蜻蜓點水似地點到為止，老共的意
識形態碉堡果然固若金湯。

2008 年同樣由陳國富監製、馮小剛導演的浪漫愛情喜劇《非誠勿擾》，則是
將陳國富 1997 年自己導演的《徵婚啟事》由劉若英主演的台灣女生版，改成
由葛優主演的大陸男性版。這一改動讓《徵婚啟事》裡具有時代進步意義的女
性意識產生一百八十度的倒轉，所有與葛優面試過的女孩子裡，女主角舒淇從
形象、裝扮到職業都是最現代的，但其意識及思維卻是最保守的，甚至還會為

身為有婦之夫的香港商人方中信跳海自殺。舒淇在本片中的心路歷程顯示編導根本無心表現「進步性的」意識型態，而只一意迎合市場口味，比之港台三十年前的文藝愛情片都有所不如（楊德昌 1983 年拍的《海灘的一天》，真有人跳海的話也該是毛學維不是張艾嘉）！

如今陳國富自己導演的《風聲》，從美術、攝影到音樂、剪輯，技術上都十分精進到位，幾位主要演員如張涵宇、周迅、李冰冰、黃曉明等表演也都在水準之上，但同樣是以抗戰時期汪政府為背景，李安的《色｜戒》可沒有給人家冠上一個「偽」字。而編劇主題的自我設限與畏縮保守的意識形態恐怕才是大陸近年來商業電影的最大敵人，並且可能還會持續一段時間。看看韓國電影就知道大陸電影到底哪裡不足，直接碰觸並反省南北韓軍事對峙的《共同警戒區》（Joint Security Area）都已是將近十年前的電影了，人家可也是商業電影！

※ 本文刊於 2009 年 11 月號《人籟論辨月刊》

香港
錯置的西天

四場葬禮與一場頒獎典禮

——看《金雞》回顧香港演藝圈的辛酸自況

「明知假使放寬，明朝一醒我心更苦悶……但我厭倦，在某天已拒絕再玩。」
——張國榮，〈拒絕再玩〉

香港演藝圈在過去不到一年的時間舉行了四場葬禮。

先是去年六月底，香港導演張徹過世，葬禮上，同是導演的吳宇森、許鞍華、許冠文、陳果、谷德昭、攝影師黃岳泰，以及楚原、石琪、黃霑、蔡瀾等人都到了；張徹的弟子們從王羽、姜大衛、陳觀泰、戚冠軍、梁家仁、李修賢等黑壓壓跪了一地，有的還泣不成聲；沒能趕來的則有狄龍、羅烈、午馬，包括那多年前先走一步的傅聲。

同年十一月，在報上看到一小塊報導，竟是羅烈因心臟病發猝逝深圳。2001年在台北舉辦的華語優秀電影展，曾看過黎妙雪導演的《玻璃少女》，是一部探討香港青少年問題的嚴肅之作，演員還包括吳家麗和劉以達，主角正是與李小龍同輩的羅烈，他在片中四處尋找失蹤的外孫女，不僅深入香港青少年的世界，更在過程中找到了自己。羅烈演技比起當年更見成熟內斂，但偶一揚眉，眼角之間仍可透出一股霸戾之氣，當時還頗為讚賞，想不到此片竟成了他的遺作。羅烈曾是唐季禮的姐夫，因此出席他在深圳的葬禮的，除了唐季禮，就只

有昔日好友汪禹了。

往前推一個月，香港歌壇教父羅文因肝癌過世，葬禮上除了大姐大汪明荃，還有梅艷芳、沈殿霞、張學友、譚詠麟、謝霆鋒、鄭伊健及容祖兒等人。早已出櫃的羅文還曾批評張國榮在演唱會上「自摸」的動作太過火。

最近的一場當然是張國榮，今年最震撼香港影藝圈的大事莫過於他在愚人節的跳樓自殺吧？去年底在羅文葬禮上出現過的影視明星，現在在張國榮葬禮上再出現一次。而根據四月三日明報報導，香港於四月一日深夜至二日早上，共有六名男女跳樓自殺，當中五人不治；這是張國榮自殺後不到廿小時發生的事。

張國榮唯一承認過交往的前女友，經常演出喜劇的影星毛舜筠，在接受媒體訪問時哀傷地說，她覺得香港最近很亂，又是戰爭（雖然是英美攻擊伊拉克），又是非典型肺炎。香港經濟本已受到連年通貨緊縮、失業率攀升、破產案創紀錄及房地產重挫等因素的影響，現在又受到非典型肺炎的打擊，很多餐館、零售及運輸業的生意一落千丈。每月都會發表酒店平均入住率的香港旅遊事務署，最新的統計數字一直停留在今年一月，可想而知觀光客大量止步的結果，對香港經濟的衝擊簡直是雪上加霜。出席電影金像獎頒獎的香港人把口罩拿下後是什麼表情，其實不難想像。

而過去近廿年來，除了觀光旅遊，影視娛樂事業可以說是香港的另一隻金雞。

1950 年以前的香港經濟主要是轉口貿易，五〇年代起香港開始工業化，到了1970 年，工業出口已占到總出口的 80％以上，使香港成為一個高度工業化的城市；七〇年代初，香港經濟開始走向多元化，金融、房地產、貿易、旅遊業迅速發展，特別是從八〇年代開始，由於製造業大量轉移到大陸內地，使得各類服務業更是蓬勃發展。以香港這五、六百萬的人口，又無顯著的農業部門，即使工業及金融資本的營運目標完全以國際觀點出發，其成長的利益分配至全

港居民亦綽而有餘，此所以香港的國民所得從來都高於工業化程度更高的台灣及南韓。

八〇年代香港經濟所產生的這個結構性轉變，乃是今日欲理解香港整體社會環境的一個相當重要的背景因素。它可以使我們理解為什麼董建華在第一任港督屆滿前的最後一次施政報告要宣示加強投資教育（因為教育是提供服務業所需專業人才的唯一途徑），同時也可以使我們理解香港的政治民主化運動為什麼始終沒有可供讚頌的成就（因為在這種教育體系下生產出來的經營管理菁英始終無法擺脫買辦意識）；這種解釋當然略嫌粗漏，然而它卻提供了香港的娛樂業一個非常良好的發展環境——這正是港片《金雞》的起點。

有意要向《阿甘正傳》看齊的《金雞》，主要劇情是描述一名始終在風塵中打滾的女子阿金（吳君如飾演，粵語阿金與阿甘同音），她一派天真、樂觀甚至無知，但卻善良，從魚蛋妹做到夜總會的坐檯小姐，再從桑拿按摩女郎做到一樓一鳳的個體戶，這廿年來她的人生際遇及悲歡起伏，全在一個荒謬的夜晚，對著一個想要搶她錢卻因停電而一同受困在銀行自動化服務區的劫匪阿邦（曾志偉飾演）娓娓道出。

這樣的故事結構，相當類同於溝口健二改編自井原西鶴原著小說的電影《西鶴一代女》，而這樣以呈現一整代生涯的歷史時序安排，通常具有兩種目的：不是針砭社會，進行批判；就是文化追憶，懷舊尋根。

《西鶴一代女》聚焦於前者，對日本傳統社會中的女性處境有著極深刻的剖畫，在幾乎無懈可擊的藝術手法之下，批判的力道強烈而震撼。反觀《金雞》，卻在兩端游移顧此失彼，雖仍各有可圈可點之處（分別藉由梁家輝及劉德華兩人的角色來達成），但這樣游移的姿態也成為本片在藝術表現上最大的敗筆。

先就文化追憶這部分而言，很顯然但可惜地，《金雞》原本可以是一篇精采的

香港娛樂界近廿年發展簡史。

從七〇年代末開始，阿金回憶當時十六歲的她正在魚蛋檔做魚蛋妹（指發育尚未成熟的未成年雛妓）的時代，既觀照到香港經濟起飛前的社會背景，更暗喻著香港娛樂事業光明前的黑暗。

接著到了 1980 年，阿金才剛從魚蛋妹升格為夜總會小姐，從粗陋的魚蛋檔進入豪華卻俗麗的夜店裝潢；從坐檯小姐們的服裝造型，到尋歡男客的身分背景，在在都標明了香港經濟開始起飛的黃金年代。而成龍主演的《蛇形刁手》同時出現在夜總會的電視中，這個短畫面不僅暗示著以成龍領銜的香港電影即將跟著經濟起飛而轉型，同時讓姿色並不突出的阿金靠著比畫醉拳或蛇形刁手來耍寶逗樂依然能賺進千金的安排，來暗諷這個時期的電影徒有花俏的動作、低俗的喜趣及淺陋的民族文化意識，缺乏嚴肅及深沉的內涵，這當然也預示著由許鞍華、徐克、嚴浩、譚家明、冼杞然等導演掀起的香港電影新浪潮即將代之而起。

新浪潮電影剛剛起步（第一屆香港電影金像獎也是自 1980 開始舉行），但是電視連續劇造成的風潮已經快速席捲港台：1982 年先是轟動全港的經典電視劇《上海灘》，由出身自1973年第一屆香港小姐選美的趙雅芝（得到第四名），與出身自電視演員訓練班、同時因拍許鞍華《胡越的故事》而走紅的周潤發所合演；到了 1984 年，同樣出身電視演員訓練班與選美系統的梁朝偉與張曼玉，合演了《新紮師兄》，更是風靡港台。《金雞》在場景中安排這兩部大紅連續劇的出現，除了彰顯兩代金童玉女的組合，亦點出明星在香港的源起與傳承。

九〇年代以後以「北姑」為主的大批內地妓女入侵瓜分人肉市場，也搶了阿金的飯碗，阿金只得去做按摩女，這段安排反而沒有再對香港影視發展的外籍勞工（從王祖賢、李連杰到杜可風都是）現象加以著墨，殊為可惜。

原本藉著穿插經典影視節目畫面來標示香港的娛樂界乃至整體經濟的發展歷程，同時以阿金換盡不同方式出賣身體色相來諷喻娛樂界的本質，《金雞》前半段的巧妙安排的確令人擊掌；然而愈到九〇年代後段，影片愈轉向社會現實面的諷刺，反而偏離了文化記憶的主題。而社會批判這個部分是更需要細膩經營的，導演趙良駿卻多次讓吳君如以旁白口述，穿插新聞畫面的方式（其作用有如澳洲導演菲利浦・諾斯的電影《新聞線上》），帶到 87 股災、89 民運，以及 95 年鄧麗君過世、96 年鄧小平過世、97 年回歸中國香港股市大跌、2001 年董建華第五次施政報告，直到 2003 年初電訊盈科李澤楷收購大東電報局被指欺瞞股民等事件，讓阿金糊裡糊塗跟著香港經濟狀況起落浮沉，除了累積悲情，當然更企圖喚起一點港人的共鳴。

即使整部片想碰觸的主題差距過大而有著前後不一的毛病，但從梁家輝及劉德華這兩個只是客串卻極重要的角色設計，還是可以一窺導演真正的用意：在香港勞工處前大排長龍的求職隊伍中，尚未成為搶匪的阿邦赫然在列（與阿金相見不相識），而阿金卻遇到了曾經數次光顧她的恩客——一位失業的經濟學講師陳教授（梁家輝飾演）。

開口閉口都不離經濟學原理的陳教授是在按摩院中認識阿金，並且多次在她的服務之下獲得了難以言喻的高潮。然而無論如何理性縝密的計算分析，不但算不清人慾的真正價值，更算不到香港經濟（娛樂業）會遭逢今日之危機，經濟學教授仍然與阿金同樣面臨失業的窘境，確實是個絕妙的諷刺。而在這次與阿金的相遇之中，他又獲得了一次暢快的性高潮，並從而悟出一個對策，這個對策電影演來簡單，不過就是建議阿金成立一樓一鳳的個體戶，所謂「靠山山倒、靠人人跑，靠自己最好」，簡單說就是將現有資產重新規劃分配，減少不必要的管銷開支——這正是目前港府的振興經濟措施之一，但有沒有用呢？

只有這樣當然沒用。

阿金仍然天天坐困愁城，香港經濟仍然面臨負資產、破產、雞慘（即禽流感，現在的 SARS 連人也慘）等三慘，直到劉德華以本人現身說法的方式，像《七夜怪談》的貞子一樣，從電視機裡爬出來教導阿金什麼是服務業該有的價值觀時，整部片子才又回到香港娛樂業界自我激勵、自我諷喻的主題意識上。

劉德華告訴阿金（大意是說）：你是雞（妓女）嘛！做雞就是要服務人群，哪有挑客人的道理？只做英俊又英挺的客人，老醜胖怪都不做，怎麼賺得到錢？

「努力一定搵到食！」劉德華最後爬回電視機裡說。於是阿金如惡夢初醒一般，大澈大悟，終於門庭若市、生意大好。

香港經濟真的這樣就救起來了嗎？

我不禁想到本屆香港電影金像獎頒獎典禮，主持人曾志偉說：「我看到電視上一班感染了 SARS 而康復的醫生，他們齊聲說：『我們會再回到病房！』我馬上知道，我們不可能退後，今晚的典禮一定要做。」

這正是香港影藝圈賴以生存發展的職業倫理，甚至也是整個服務業專業奉行的最高指導原則！殘酷的是連《金雞》這樣一個天真、樂觀的自我激勵，卻毀在四月一日張國榮這一跳，他這一跳不正是表明：拒絕再為人民、為影迷、為電影藝術、甚至為香港經濟繼續服務下去嗎？

看看服務了幾十年的羅烈吧，記得他的有幾個？

「我與大家在獅子山下相遇上……用艱辛努力寫下那，不朽香江名句……」影片最後在羅文演唱的〈獅子山下〉，讓阿金昔日的付出得到意想不到的回報，還不計前嫌地找到那烏龍搶匪阿邦要幫他還債。聽著羅文這首七〇年代名曲，想起陳教授對阿金說，而阿金又轉對阿邦曾志偉說的：「不要提什麼舊事，『舊

屎』是要沖到廁所裡的。」曾志偉回說：「回味又不花錢。」這話究竟還是錯了，回味不但花錢還可以賺錢，《金雞》本身不就是如此？

也許香港票房極為亮麗的《金雞》還是選錯了上檔時間，如果在張國榮自殺之後上演，恐怕對香港觀眾情緒上的感染力會更強，賣得更好也不一定。

至於演技極具說服力的吳君如這次演一隻天真快樂的雞，其表演成就如何？我只能仿魯迅的口吻說：「願阿金也不能算是香港人的標本。」

※ 本文刊於 2003 年 5 月號《張老師月刊》

香港人與地

——雜談陳果的《香港三部曲》

「我愛王丹，更愛彭丹。」——李照興，《愛恨香港的 101 個理由》

2000 年台北金馬影展一開始賣票，我翻查片單，第一個勾選的片子就是陳果的《細路祥》(Little Cheung)。我買的場次恰好等於是此片在台灣的首映場，大約是英雄所見略同吧，進場時還看到演員金士傑，背著個破布包包，在燈暗之後，迅速竄到後排就坐，然後電影開演，那時還是熱天午夜的九月初……

九月底隨著公司旅遊再度造訪香港（去年十一月才去過一次），出發之前特別再把陳果的成名作《香港製造》(Made in H.K.) 租回來看了一遍。老實說，這些觀影經驗在某種程度上，影響了我這次香港旅遊的行程安排，也讓我見到了一些可能是許多香港本地人平常視而不見的東西。

如果你也曾跟我一樣，早上在九龍舊城一家茶餐廳吃道地的港式早餐：缺了多處口子的瓷盤盛著一塊菠蘿油（菠蘿麵包夾奶油）、煎得嫩黃的火腿蛋，再加一杯浸過端盤夥計大拇指的凍奶茶。窗外拖著菜籃的帶子賓妹滿街游移，感覺既香港又不是香港；雖然有點懷疑，但下午在灣仔檀島咖啡喝下午茶：蛋撻加咖啡，只能喝一杯，果然道地香港製造；你帶著一肚子的滿意，傍晚乘著半山的戶外行人電梯，到了中環的 SOHO 區（South of Hollywood Road），

坐進街角的 Staunton Bar 喝一瓶 Root Beer from Mexican Lonely，四周坐的全是洋妹，感覺既不是香港又是香港，你不禁又開始遲疑。如果說這樣的遲疑是屬於凱魯亞克（Jack Kerouac）式的，那麼接下來這段經歷一定是屬於卡爾維諾（Italo Calvino）式的：前一天晚上你才在太平山頂發現一位在風中遺世獨立、衣裙飄逸的長髮美女，今天卻在廣東道上的糖朝餐廳看見她拈起兩根搽著鮮紅蔻丹的纖指，撕下一塊脂嫩鮮肥的黃油燒雞，你待她起身一走，立刻坐將上去，說不上有什麼特殊意義，只是那座椅的餘溫會讓你覺得，原來旅遊的快感不過是由一點一滴的小小驚異累積而起。

如果說王家衛從《熱血男兒》開始，不論是虛擬時空、再現金庸武俠世界的《東邪西毒》，或是遠離香港、流放南美世界盡頭的《春光乍洩》，其實都是在刻劃香港的「人」，他們的思考、他們的焦慮、他們的哀愁以及他們的追尋。但是陳果不同，他是更貼近土地的，他走寫實路線，以一種獨特的角度及視野觀照著香港這個城市。人當然也是重點，但對比讓梁朝偉、張國榮遠離香港的王家衛，專事起用非職業演員的陳果，他真正關注的香港人卻都是不會也不曾離開香港，或者說是被綁死在這塊土地上更底層的人民。

從《香港製造》裡被父母遺棄的血性青年中秋、《去年煙花特別多》裡被英軍遺棄的義氣軍曹家賢，到《細路祥》裡被迫與小人蛇阿芬分開的純真孩童祥仔，三部曲裡的主角及多位配角幾乎全都具有如此被遺棄或被迫分離割捨的遭遇，而遺棄他們的，多半也都是自顧不暇，迫於形勢，而非出於自己的本意。這樣的安排使得陳果的《香港三部曲》充滿了巨大的無奈及無力感。處在這樣紛亂的時代、這樣狹窄緊密卻陌生疏離的空間，無所依恃、無力超越也無能逃離的小人物們，只能憑著自己的原始本能、直覺及性格在這個玻璃瓶似的封閉社會中衝撞，當然不流血不成其悲劇。

在《香港製造》裡，李燦森飾演的中秋，是個國中就先遭到香港教育體系遺棄的青年，然後是在大陸包二奶的父親遺棄了他和他母親，最後連他母親也受不

了生活的壓力而將他遺棄，唯一肯收留他的，就只有看準了他還有剩餘價值可供剝削的香港黑社會。但是天性不願受人使喚的中秋有自己的想法，他努力地想證明自己不必依靠任何人也能頂天立地。在這過程中他不斷受到來自成人世界的欺壓、打擊，他只有採取暴力的方式還擊，最後連好友也被老大殺害，患有癌症的女友同時病逝，這時他賴以生存的意義已然喪失殆盡，於是在一連串瘋狂復仇的行動之後，於女友墳前自盡。難道這就是香港最後一個有良知的青年？他為了籌措女友醫藥費，答應老大持槍殺人，臨敵之際，本可趁其不備卻下不了手，這是良知使然；而他為友報仇，槍槍致命，也同樣是良知使然。如此血性青年，卻落得橫屍墳場，這是何等吃人的社會！

不同於《香港製造》的血色模糊，《去年煙花特別多》裡，陳果則是用一種更殘酷、更令人不忍直接逼視的角度，要我們透過一個古惑仔臉頰上的彈孔來看香港。這是陳果的寫實主義風格，他不一定在控訴什麼，也不一定在諷刺什麼，他只是把他所關注的這群小人物們的掙扎生活呈現出來，偶而在手法上以誇張的暴力美學將觀眾緊繃的情緒拉到斷裂點，卻讓人在震撼過後鬆懈之餘更覺其真實深刻。

然而在《細路祥》裡，陳果透過身處龍蛇雜居的油麻地、才六歲就已懂得用錢套牢人際關係的小男孩祥仔，讓我們見識到他的自省工夫。每當劇情開始緊繃，衝突的氣氛不斷醞釀升高，使我們以為陳果特有的誇張暴力動作又要出現，結果他卻以雲淡風輕的空鏡，配以幽默諷刺的旁白輕輕帶過，反而令人咀嚼起來餘味無窮，這種自我超越確實需要相當的自覺。

正如我這次香港旅遊更加深刻體會到的：香港地狹人稠，為了生存，不但要與天爭地，還要與人爭食。一百多年來與中國大陸的政治隔離，加上不斷的群己衝突鍛鍊出香港人今日的某些集體性格：獲取生存資源乃是人生最高指導原則，能搵便搵，搵得一點是一點，搵不到絕不強搵，以免失去轉圜餘地，反而有害於生存的目的。這種人生態度表現在具體的行為上，便是在香港隨處

可見的「摺凳文化」：一把摺凳，張開可隨時佔據空間，但因為安全感不足，所以坐在摺凳上必須保持對周圍環境的敏感，得小心保護自己；遇上外力干預，它可以立刻變成防禦武器；若是遇上合法的或更強大的暴力，它還可以隨時摺起撤離，連囉唆都不多一句。周星馳自《食神》以降的所有電影，可說已把此種經典的港式風格發揮到盡致淋離。也因如此，我們才得以體會為什麼香港人能夠發展出兩岸三地之中，最辛辣刺激的幽默文化：在堅持「我愛王丹」之餘，還不忘幽默一下：「更愛彭丹」，這種自我嘲諷的機智也為港人所獨有。

於是，堅持人生必有某種更高的價值必須去追尋，這樣的人在香港並非全不可得，只是必然會面臨各種難堪的窘境，甚至更慘痛的悲劇。陳果在前兩部片呈現的已經夠多也夠駭人的了，在《細路祥》裡陳果則是呈現大多數香港小市民更真實、更具有生存彈性的一面。儘管他把油麻地老街坊舊社區拍得如此詩意盎然，但這仍舊是不折不扣的寫實主義。

電影史發展至今，已經不復見到寫實主義與表現主義的爭論了，表現主義在影像視覺風格的領域容易佔得上風，但表現來表現去，最後全被好萊塢科技收編，反而沒有什麼表現了。倒是寫實主義雖然屢被擠壓至邊陲（一方面也由於寫實主義背後須有相應的思想及理念支持，不是每個導演都能玩的），但由紀錄片類型的逐漸受到重視，以及第三世界自邊陲發聲的寫實主義影片三不五時地冒出頭來反噬，在在都令人對電影仍然充滿了希望。《細路祥》的出現，不僅在於它如何真實深刻地呈現了香港這一地區底層人民的生活，更提醒了我們，寫實主義的影片是永不可能被消滅的，只要有人民、有社會，永遠會有令人驚喜的佳作出現。

2000.10.23

錯置的西天

——從《西遊記》看陳果的《香港有個荷里活》

「那三藏合掌低頭，孫大聖佯佯不睬，這沙僧轉背回身。你看那豬八戒，眼不轉睛，淫心紊亂，色膽縱橫，扭捏出悄語，低聲道：有勞仙子下降⋯⋯」
——《西遊記》第廿三回

香港確實有個荷里活。

從尖沙咀坐地鐵一路往北，過旺角、油麻地之後轉東，到黃大仙廟的下一站鑽石山，地鐵站一出來即可見到荷里活廣場。這裡是九龍舊城的東北角，往南就是舊啟德機場，也許是因為機場航高限制（有如台北松山機場北方的大龍峒），這一帶全是低矮破舊的鐵皮屋寮，十足的貧民區景象；在九龍舊城清拆改建、啟德機場遷到大嶼山赤鱲角之後，數十層樓的商業及住宅大廈就這樣一幢幢地蓋了起來。而這個陳果選中的拍攝地點——隔著地鐵與荷里活廣場、五座「星河明居」相望的大磡村——則是直到 2001 年年初才完全拆遷完畢，這樣的都市發展背景，自然藏著極豐富且亟待發掘的鮮活人物與生命故事。

2000 年 9 月我來到香港，獨自走遍九龍舊城，從樂富地鐵站的侯王古廟，走到舊啟德機場邊那幾乎已被遺忘、只剩遊民與野狗相伴的宋王臺石刻公園；轉向北前去參拜黃大仙廟，卻發現一條與自己同名的街道，再向東折去鑽石山，

那時還不知大磡村，而是去參觀荷里活東邊號稱大陸技術移轉不費一釘一鉚、全院精細木工打造的志蓮淨院；後來迷了路，走到一個工業區中，放眼望去整排都是堆高機進貨出貨的大倉庫，三迴五轉之後才來到較熟悉的彩虹道。路上還曾見到一個電信配線箱上密密麻麻寫滿了黑色毛筆字，文義渾不可解；後來居然在影片中見到，卻是寫在燒肉店朱老闆的母豬「娘娘」身上；經過香港友人的指點，才知道那是香港奇人「九龍皇帝」曾灶財的大作。

有過這樣的城市漫遊經驗，《香港有個荷里活》對我而言，意義難免顯得更貼近真切一些。在那樣的社區中汲汲營營討生活的人，彼此的關係何等複雜綿密，卻在都市發展的路向上成為一個亟待斬除的障礙。這種現代化都市變遷的議題自來就是所有政治經濟力量集結之所在，但是陳果顯然已發展出獨特的視角與眼界，在極具開創性的《香港三部曲》以及前作《妓女三部曲》之一《榴槤飄飄》成功地將南方經驗延伸到東北內地之後，陳果面對一個又一個低下階層人民的生活細節，不僅處理起來得心應手，許多地方更可見到他的大膽嘗試。

作為他《妓女三部曲》之二的《香港有個荷里活》，片名乍看之下讓人以為導演只是呈現香港人的美國夢，但是透過女主角周迅妖魅般身分的逐步揭顯，我們才赫然發覺導演真正的企圖，竟是大陸的「內地人」對香港這個剛回歸五年的殖民地的心態轉折：回歸前是香港夢，回歸後便漸漸做起了美國夢，香港不過是抵達西天的必經之地，甚至必遭之劫。到香港的內地人愈來愈多，從前關於這顆東方之珠的種種神話也都即將戳穿了！

這種集體夢想的層層轉折投射，對香港而言乃是一個極大的刺激。首先它在內地人心目中的地位已然岌岌可危，倘若它在經濟表現上每下愈況，那麼恐怕連中國的門戶地位都會因此不保。這是香港經濟發展上的壓力，此所以董建華要在他第一屆特首任內最後一次施政報告上宣佈「取消內地人來港旅遊限額」，顯然已無法顧慮此舉對社會的衝擊與影響，經濟發展才是港府的首要考量。

在這種迷思之下，拆遷老舊社區以騰出發展的空間也就成為不得不然的施政措施。大磡村看似貧破，即使寮屋居民活力十足、曲巷內裡生機盎然，只要緊挨著那象徵進步繁榮的荷里活廣場與星河明居，終究還是逃不了怪手清拆打散的命運。

理解了這層背景，再看到陳果將《西遊記》中的角色故事挪來，或反襯或顛覆或隱喻，不由得令人擊節再三唱嘆不已：五座星河明居大廈正有如五指山一般重重壓著大磡村，但聚落中的人們從未因此懷憂喪志，甚至在落後不起眼的寮屋之中也擁有不可思議的神奇科技（就像大夯貨豬八戒的法力，緊急的時候一樣有用）：大陸移民呂醫生先是欲借母豬子宮培育人類胚胎，後又將人斷肢亂接一通，但救人救急，儼然有觀音的法力慈悲。

旗下只有一名妓女的姑爺仔黃志強明顯是孫悟空化身，他一個觔斗十萬八千里靠的是網路科技，不過卻沒有孫猴子那般神通廣大；《西遊記》中的石猴生來便是個情欲的絕緣體，陳果卻在此將孫悟空還原為凡人，不但離不開五指山，而且迷戀妖精周迅美色，最後還被幾個小妖整得爆慘，與書中的齊天大聖可說完全悖反。

賣燒豬的朱老闆與兩個兒子簡稱大肥、中肥、小肥，三個角色分別代表豬八戒的三種性格：世故、肉慾與童駿，這是陳果戮力經營的角色深度，也為傳統刻板的豬八戒注入了更鮮活的生命。大肥朱老闆對內地來的妓女周迅保持意淫與夢遺的距離，真要嫖時還是偷偷打電話找黃志強（不只是好面子，豬八戒有任何需要都找孫猴子），而他對身邊另一個老醜顧店婆子（同樣是大陸移民）的投懷送抱則是不屑一顧；妖精周迅主動和小肥交好，卻藉此登堂入室進一步色誘大兒子中肥，緊接著背後的牛魔王 Peter 就現身去敲詐勒索；在中肥之前已有黃志強先落入圈套，他不理會勒索信，下場就是被幾個小妖架住，硬生生斬斷右掌，「幸」得呂醫生接回，後來得知周迅住在對面，便邀中肥齊去復仇，此時豬八戒三種性格的反應分別呈現，最是可觀：

世故的大肥接到勒索信先是暗暗聽話付錢，期望消災了事——正是豬八戒闖禍之後的第一反應！後來顧店婆子被他意外拽倒碰死，他也是在這種心態下把她的屍體塞進了絞肉機；沒有孫猴子的言語刺激，豬八戒絕不會有所行動，被黃志強激起怒憤的中肥只有跟著持叉上門興師問罪；但豬八戒內心對妖精總有一股不忍的愚慈，他是愛女人，並且打從心眼裡不相信她們是妖精所變，就算知道也不忍打殺，這點則是表現在小肥身上，他大力揮舞著「走」字大旗，向周迅報信要她躲開危險，大肥欲待阻止結果亦是枉然。

出場總如鬼魅般的周迅不只符合西遊記中妖精的隱喻，其實也具有不斷試煉取經諸人的菩薩心。她在片中的三個化名：東東、芳芳、紅紅，相信任何人都明白其含意；但《西遊記》中也有菩薩變成寡婦及孤女（共有三姊妹，分別化名真真、愛愛、憐憐），以田產及美色誘惑唐僧師徒四人的故事（第廿三回）；這段故事最後自然是好色的豬八戒受到懲罰吃足苦頭，充滿傳統性道德的警世寓意，但陳果費了這許多心力去鋪陳妖精（菩薩）與豬八戒的關係與周折，如果僅僅只是繞著這層議題打轉，那就不是我所認識的陳果了。

從周迅的角色來看，她遠從內地來到香港的荷里活，住的是星河明居的高級套房，卻終日在大嶼村裡遊蕩，而她真正一心想去的卻是美國的荷里活；表面上有個牛魔王般的 Peter 控制著她，但其實 Peter 只是她的工具或跳板；她真的有傷害到人嗎？真正傷害人的是 Peter；她對大肥待之以禮（真真），對中肥待之以溫柔（愛愛），對小肥待之以疼惜（憐憐）；她與黃志強野外苟合之後還能與之互訴心底夢想，且不曾開口要錢；每個人其實都從她那裡獲得了金錢難以衡量的無價之寶（即使是虛假的情感或真實的性體驗），不是嗎？她最終達成夢想還不忘給小肥寄張明信片——她在洞天之中是美貌妖精，到西天即成了肉身菩薩！

儘管在角色及劇情上以《西遊記》為本，怪誕及荒謬較之幾部前作只有過之而無不及，但陳果並非吳承恩的小說迷，影片非但沒有失去寫實的本質，他

也不曾忘記這樣做的終極目的：他就是要把古典神話編寫進現代時空，藉助傳統文俗中豐富且根深柢固的符號象徵系統，去呈現、標示、註記甚至改寫，那些在都市發展過程中被不斷邊緣化，甚至即將消失的社區裡的人和事，以達到社會反思的效果——而且即使不知《西遊記》，本片依然能解讀出豐富深刻的意含。

片中大磡村迷宮般的巷弄角落，固易使人迷失，但星河明居那鴿籠般的單位住宅看似門戶一致壁面整齊，一樣進去容易出來難，不僅周迅和小肥得互搖紅旗絲巾才看得見對方，即使後來中肥和黃志強衝上樓去尋她復仇也一時分不清方向。而當小肥在屋頂上撿到一隻刺有黃志強三字及蛇尾的斷掌，翻出電話簿欲查找手掌主人之時，卻發現有無數個黃志強！這當然是隱喻港人自我主體性的迷失（藉由能變出無數分身的孫悟空），這麼多人全都叫黃志強，原本用來辨識身分的名字反而成為迷亂的根源。

最具衝擊力的是：黃志強右掌被斬斷，小肥撿到，送交呂醫生接掌，手術臨床時才發現那是另一個同名者黃志強的左掌！呂醫生妙手生花，黃志強於是有了兩隻左掌，這還不打緊，他手臂上原來也有刺青，卻是一隻老虎，左掌接上右手竟成了虎頭蛇尾。

這個荒謬的錯配或錯置（displacement）不僅定下本片黑色幽默的氛圍基調，也點出全片最關鍵的要旨：母豬孕育人胎是錯置，「九龍皇帝」在「娘娘」身上塗鴉也是錯置，虎頭接蛇尾更是錯置；大磡村在星河明居底下是錯置，HOLLYWOOD 九個大字出現在香港也是錯置，那麼香港回歸中國又是不是錯置？

一個又一個的離奇錯置，用意卻直指香港當前最核心的矛盾議題：脫離五指山容易，但要脫離都市發展競爭的迷思卻何其困難！著名的香港經濟學家張五常曾在〈中國的前途〉一文中引述西方學者艾瑪・戴維斯的話說：「拔除一個

信念要比拔除一顆牙齒還要疼痛，況且我們沒有知識的麻醉劑！」如果斷掌之痛都可以咬牙忍耐一次二次，堅持虎頭不能接蛇尾的黃志強自然值得欽佩，但香港有多少個這樣的黃志強？

這個問題一時不容易回答，但是陳果最後告訴我們：虎頭錯接蛇尾，絕不是忍痛把蛇尾斬斷就能解決問題，因為另一個錯接了蛇頭虎尾的黃志強可照樣活得好好的！

※ 本文刊於 2003 年 2 月號《張老師月刊》

圍不住的真情

2009 年初看了《天水圍的日與夜》(The Way We are) ，又讀了天水圍社工邵家臻所著的《天水，違》一書，對天水圍這個社區的狀況有了更多理解，當時便覺得許鞍華這片應該是 2008 香港最佳影片。雖然電影金像獎最後頒給了《葉問》，但《天水圍的日與夜》拿到最佳導演、編劇、女主角、女配角四個大獎可謂裡子盡得，殊無憾哉！

天水圍位在香港新界的西北方，可說是最遠離港九繁華核心的邊陲地方。由於董建華在 1997 年提出所謂「八萬五建屋計畫」，每年要興建公屋八萬五千個單位，於是天水圍社區在港府的計畫之下快速地建起密集的公共屋村，而申請進住這區公屋的多屬新移民家庭，其中又以低收入戶居多。三十萬人的大社區又缺乏相關配套的公共建設，對外交通費用昂貴，貧窮與失業問題接踵而至，社區醫療資源缺乏及社工人數嚴重不足等等都讓此區居民生活雪上加霜。近年來更發生多起家庭悲劇，有全家燒炭自殺的，有產後抑鬱少婦自高樓將嬰兒擲落地面自己再跟著躍下的，還有丈夫砍殺妻子後自殺的……。在媒體的聳動報導之下，天水圍被冠上「悲情城市」的污名，雖然引起各界重視，但是政府相關官員講起來總不乏理由，而真實境況仍然不得改善，社會污名化也愈來愈嚴重。劉國昌導演的《圍城》就毫不手軟地呈現一群茫然無望的青少年在「圍城」裡的殘酷生活。

劉國昌以如此聳動手法固有其寫實的一面，但就這樣直接把媒體報導搬上銀

幕，不但有消費窮人的痛苦之嫌，更缺乏超越悲情的可能；相較之下日本導演是枝裕和的前作《無人知曉的夏日清晨》敘述四個遭棄的兄妹悲慘求生的過程，在喚起觀眾同情之餘，亦不忘點出社區的互助功能；貝特杭・塔維涅（Bertrand Tavernier）1999 年拍的《稚子驕陽》(It All Starts Today)，則透過一位幼稚園園長來關注貧窮社區內從孩子教養到社會福利及資源分配等種種問題。前者真是把天水圍拍成幾無出路的圍城，後二者則同樣艱難卻蘊涵更深刻動人的情感因素。

許鞍華這部僅花了一百萬港幣拍的《天水圍的日與夜》，則是反璞歸真到令人匪夷所思的地步，整部片沒有任何渲染剝削的奇情編劇，不過就是兩個社區婦人彼此相互扶持的日常生活細節：開場幾幀花叢蝴蝶及濕地招潮蟹的照片帶出天水圍原為一濕地的歷史，緊接著畫面由溼地照片溶入現代天水圍社區外觀，再拉開看出包括電車高架道路等現代化的城市景觀；然而外表看起來高聳整齊的現代樓宇，裡面大多數卻是隔間窄擠的籠舍空間。剛搬來的獨居婆婆在市場買了十塊錢牛肉（台幣不到五十塊），居然分兩餐吃！精打細算至此可見其生活之拮据；超市三瓶沙拉油才有特價，一個人用不了那麼多就享受不到優惠，幸好住同幢樓的單親媽媽張媽來一起分攤；婆婆想買台小電視，一個人抱不動，多花運費又心疼，於是張媽急電兒子家安來幫忙，而正值放暑假的家安白天睡懶覺、無所事事又穿耳洞戴耳環，看似年少叛逆，其實懂事得很，接到電話立刻趕來幫忙……

張媽自己也不是萬事美好，她從小就是家中支柱，掙錢供弟妹讀書，結果弟妹都比她有錢。她一個人和兒子住天水圍，但是知足常樂又時常助人；一般編劇總愛把這樣一個好人身邊的弟妹家人描寫為得了便宜還賣乖的惡人，編劇呂筱華偏不，尤其是找到另一個導演高志森來飾演張媽的大弟、家安的舅舅，看起來一副在大陸做生意的奸商嘴臉，結果某日問起姪子家安關於他未來的學業規劃，言語間不自覺流露出對姊姊自小扶持的恩惠感念，可說完全顛破自私自利的形像。凡此種種簡單微不足道的生活瑣事，不僅反映天水圍社區的生存

真相，更足以粉碎一切關於天水圍的負面想像與污名標籤。

且人情總是愈交愈深。婆婆唯一的女兒早逝，女婿續絃再娶，她心繫外孫，不知他後母如何，想去探望，但是女婿事業忙碌，好不容易約了會面，心裡還是擔心驚怕；張媽看在眼裡，不僅溫言勸慰，還陪婆婆一起去。世事果然難如人意，外孫還是見不著，之前特別去金鋪買的金鍊子女婿也不收，回程的巴士上一臉怨氣的婆婆把金子都給了張媽，張媽不好再像婆婆女婿一樣拒絕，只得先收下，但也對婆婆說以後要用錢只管找她，婆婆直說做鬼也要保祐家安書讀得好，心酸得幾乎要掉淚，張媽一把搶過婆婆的手來，就這麼挽著摟著。這一挽一摟之中所包含的人情世故，實不待言；其後婆婆與張媽、家安三人一起剝柚子、吃月餅、過中秋，和樂真如一家人——這便是天水圍的日與夜：只有體己沒有算計，只要有情都好團圓，粗茶淡飯比魚翅燕窩還來得甜在心！

以最平實的影像處理生活中最真實的情感，許鞍華總是能給她的影迷許多驚喜，此所以英文片名要叫《The Way We Are》，而非《The Way We Were》。天水圍的居民就是像這樣生活著，這些就是他們的生活現實，底層人民的相惜相依其實勝過傳媒政客的千言萬語，縱使他們幾乎窮無翻身之望，但是他們擁有彼此，那才是人與人之間最珍貴的東西。

片中飾演張媽的女主角鮑起靜 1999 年在許鞍華談香港社運三十年歷史的電影《千言萬語》裡，飾演李康生的媽媽，在大陸時是做地下護士專門為人墮胎，移民來港之後只比其他必須在船屋中生活的新移民境況好些，但仍不時精神不穩定而抑鬱以終。這次兩人再度合作，鮑起靜在形象上有較大翻轉，但是平實的演出要抓住觀眾難度很高，奪得最佳女主角絕非政治正確。飾演獨居婆婆梁歡的陳麗雲則在電視圈打滾多年，沒想到這回演出電影即獲得最佳女配角！而由梁進龍飾演鮑起靜的兒子家安，看上去沉默寡言，你以為他會使壞，但誰說乖孩子就不酷？華人社會總有一定程度對青少年的污名化，許鞍華硬是連這種世代間的刻板壓力一起破除！

最出人意外的是陳玉蓮，早年香港電視劇《神雕俠侶》的小龍女形象一直深植我心，她息影之後便無再復出過，想不到這次為了許鞍華，她甘願無酬演出一位關愛學生的老師，對我這種中年男性影迷來說，可謂絕大驚喜！

台灣電影去年亦有戴立忍導演、陳文彬編劇主演的《不能沒有你》能夠與《天水圍的日與夜》相提並論，可惜兩片至今都未能在台灣作院線上映，只能於影展中得見。不過兩片都提醒我們關注自己身邊的人事物才是重點，一定要看電影來尋求感動的話，反而是捨本逐末了。

2009.05.05

誰打通周星馳的任督二脈？

看完周星馳首次赴好萊塢執導演筒的新片《功夫》，羅列了一下在觀影過程中聯想到的中外電影，竟有二十二部之多[1]，如果每一部都拿來詮釋發揮一下，當可寫出洋洋灑灑數千字的「嚴肅」影評。但是真這麼做實在太無聊了，而且反而無法點出《功夫》的精神。

正如吳孟達在《少林足球》中所說：「足球，不是這樣踢的。」《功夫》，也不是這樣看的，如果真要這樣看，那麼《功夫》就不值一看了。我對《功夫》的看法很簡單，只需思索一個問題：到底是誰打通周星馳的任督二脈？

(認為是火雲邪神的，請就此打住，不必往下看了。)

在回答這個問題之前，讓我們先設想一下片中的兩個主要場景，依照香港影評人石琪的說法，是張徹電影《馬永貞》裡黑幫橫行的上海租界以及《七十二家房客》裡貧民窟大雜院的豬籠城寨。而劇情也很簡單，不過是一個城市小混混冒充黑幫，想在窮鄉僻壤揩點兒油水而惹出來的麻煩。但這個情節及場景的設計，卻與周星馳赴好萊塢執導新片的心路歷程若合符節。

1——不加分類排序，計有《駭客任務》、《蜘蛛人》、《綠巨人》、《追殺比爾》、《紐約黑幫》、《超人特攻隊》、《神鬼傳奇》、《鬼店》、《盲劍客》、《殺手阿一》、《馬永貞》、《七十二家房客》、《精武門》、《死亡遊戲》、《如來神掌》、《六指琴魔》》、《奇門遁甲》、《東西遊記》、《整鬼專家》、《破壞之王》、《食神》、《少林足球》等二十二部。

由於豬籠城寨很明顯就是香港「九龍城寨」，而片中的上海租界則不妨看成是好萊塢的縮影，這兩個場景的設定就決定了《功夫》的基本架構：仍然是以落拓小人物出場的周星馳，靠著他那套無厘頭式的插科打諢偷拐搶騙功夫在這兩地來回討生活（其中與金絲框四眼仔之間的絕妙互動，更相當程度地展現出他與知識份子的關係）。雖然總是不斷遭受打擊，但卻有兩樣東西是他所保有的：一個是童年時期以絕世武功行俠仗義的夢想，另一個則是關鍵時刻的保命絕技（The Key）。

雖然功夫對他而言似乎是個早已破滅的夢想，但他的偶像卻始終是在好萊塢叱吒一時的李小龍。如今他也進了好萊塢闖蕩，一開始仍然只是一心想跟著李小龍（真的是「赴湯蹈火」啊！）。而讓李小龍坐上黑幫老大的反派位子（由《少林足球》中酷似李小龍的演員陳國坤飾演），正是《功夫》中的一個極重要的隱喻。另外由元秋飾演的包租婆在打敗琴魔雙煞之後對他比出一番輕蔑性的手語（李小龍的經典手勢之一），則暗示周星馳已經意識到李小龍是他必須打敗或超越的一個障礙。

此外，則是《東西遊記》編劇模式的複製。

《東西遊記》其實相當程度地體現出周星馳的宿命觀。而在《功夫》中，同樣的宿命觀又再次以同樣的方式呈現出來——「He is the One」——「他就是那個萬中無一、天生的武學奇才」（連「斧頭幫」這個黑幫名字也襲用自《東西遊記》，雖然二零年代上海的確有個「斧頭幫」）。這樣明目張膽的複製要說其中有什麼玄機，我認為關鍵其實在於吳孟達的缺席。

吳孟達的重要性在周星馳過往的影片中可算得是第一人，幾乎可說沒有達叔，就沒有星爺。很多影迷及觀眾對於《功夫》裡沒有達叔，而且以飾演輕功水上飄的肥豬林子聰取代吳孟達的安排似乎也沒有什麼發揮，感到頗為遺憾與不解，但其實周星馳非常清楚，在這部片裡，吳孟達必須缺席。

因為他自己就是天命英雄，再也不需要李小龍及吳孟達了。

是的，明眼人一定看得出來，在《東西遊記》這兩部讓他紅遍大陸的片子裡，尤其是在周星馳、吳孟達雙雙變身之後，任何人戴上豬鼻子都能演豬八戒，哪裡還需要吳孟達？即使是《少林足球》，達叔也沒有得到更適合他戲路的發揮。

成功的周星馳已經不再需要師父在前或是難友在旁，他只需要一個更高的敵人，好萊塢給了他一扇門和開門工具（通往「鬼店」？），但真正的鑰匙卻在他自己身上，而他找到了火雲邪神——一個存在於華人世界千千萬萬顆腦袋裡的文化記憶裡的那個不正常的人類，跟他一樣受到無盡的折磨與打擊，只為了練成絕世武功如來神掌。

在傳統的文本中，一邪雙飛三絕掌，外加萬劍星君的天殘腳及東島長離的七旋斬，六大絕頂高手各自有成名絕技，而八式如來神掌本來是火雲邪神的武功，然而在《功夫》裡，從小就學會如來神掌的反而是周星馳；於是我們可以這麼說，周星馳很可能是從自己腦袋裡（不正常的那一區）找到了火雲邪神，邪神雖然不屬於好萊塢，但卻不可避免要為好萊塢出力；雖然在片中是周星馳被逼著去試探邪神，反過來說卻是好萊塢要以邪神來試探周星馳，只要殺了邪神（當然，也有可能被邪神所殺），他就成功了。

整部片當中最令人激奮的莫過於這一幕：當火雲邪神與楊過、老龍女三人糾纏至難分難解時，周星馳先是不耐煩（如同唐三藏師父式的）囉唆，一棒敲破了他黑幫老大（李小龍）的頭，接著情急之下又一棒敲破了火雲邪神的頭；邪神怒極，掙脫暴起，一拳把周星馳整個頭臉轟進了石板地，然後問：「為什麼打我？」卻見周星馳只剩奄奄一息，一隻手卻還在身旁東摸西摸，忽然摸著一根小木棍，「叩」的一聲，周星馳又敲了邪神一棍。

這一記悶棍力道極輕，卻是全片力量最強的一記，完全展現了一個悲劇英雄在面對命運力量時的高貴人格與精神，這與《東西遊記》的至尊寶如出一轍！同樣的動作在之前周星馳試探邪神武功時，也是用手指輕輕敲了邪神的腦袋瓜子一下，然而那時還只是他貪生怕死的小混混表現；就在這同樣輕微、影響卻天差地遠的「叩」、「叩」兩下之間，周星馳打通了自己的任督二脈。

打通了任督二脈之後會怎樣？《東西遊記》的至尊寶變成了孫猴子，《功夫》裡周星馳卻變成了佛祖的化身，以如來神掌開示穿上了西裝的邪神（其實就是對著好萊塢嗆聲）：「你的侷限就在這裡，你想學？我教你啊！」

只是到了最後，那曾經破碎的棒棒糖還是不免令人想起，這原是周星馳童年破碎的夢，現在他圓了夢，然後要來賣給我們（卻連隔著櫥窗舔一下口水都不讓），它雖然依舊甜美，卻已不再真實感人。

2005.01.07

無間的存有

——印證《大隻佬》的肉身遊戲

「我們活著，這就是罪。」——卡爾・亞斯培（Karl Jaspers）

在媒體上看到杜琪峰、韋家輝合作編導的新片《大隻佬》（Running on Karma）來台宣傳，話題總不離片中劉德華那媲美阿諾的 42 吋厚實胸肌。這套人造筋肉衣是由美國 Edge EFX 特效公司製作，之前他們就已為杜琪峰製作過《瘦身男女》裡劉德華與鄭秀文那兩套胖子裝，以及《MIB 星際戰警》裡的外星人，未來在《蜘蛛人 2》也能見識到這組好萊塢特效的功力。一般說來特效在電影中並不是決定性因素，然而奇就奇在理解《大隻佬》的關鍵竟然就是這套人造筋肉衣。

片中劉德華飾演的大陸武僧了因，由於家鄉的青梅竹馬小翠遭惡徒孫果以兇殘無人道的手法殺害，他上山追兇不成激憤之下以亂棒揮樹，不料打死了一隻小鳥。了因在樹下看著小鳥屍身，數日數夜之後竟然悟出因果，但再也做不成和尚，於是他脫下袈裟裸身離開家鄉，來到香港。憑著一身橫練肌肉，了因在夜市賣藥，在地下舞廳做脫衣舞男，參加健美比賽樣樣都來成了大隻佬，其以肉身遊戲人間的程度正如導演所說是個現代濟公。直到他被張柏芝飾演的女警李鳳儀喬裝成尋歡女客而逮捕，於是一個更大的宿命因果逐漸展開……

乍看之下這種故事似乎在許多佛經或中國民間故事之中都耳熟能詳：某甲前世殺了某乙，結果今生化作某丁的某乙以另一種方式還報給今生化為某丙的某甲。這種前世今生因果循環報應不爽的宿命論觀念，千年以來從印度到中國乃至整個東亞社會都不陌生。然而這畢竟是佛教中國化之後的俗世觀點，佛家所謂的六道輪迴，並非前世今生這麼簡單，而是要在六道輪迴之中以一報還一報的方式度過一劫又一劫，此即以「業力」(Karma) 催動輪迴，並且還要在人道之中接觸到大乘佛經修業行善，才可能跳出輪迴證得無餘涅盤。

所以，一開場大隻佬在地下舞廳跳脫衣舞時，因為回應李鳳儀的熱情鼓動而脫光衣褲卻反遭其逮捕，一個眼神就開啟了兩人之間的業感緣起。「心動即造業」，這是小乘佛教的眾生真相。但隨著劇情一步步走下來，杜琪峰卻沒有往大乘佛教追本溯源探求真如的意思（事實上這也很難），而是不斷地為兩人「造業」：

當所有警察嘴角帶著微笑看著赤條條的大隻佬狼狽尋找內褲時，大隻佬瞥眼看見李鳳儀，忍不住埋怨都是她叫得最熱情。李鳳儀心中生愧（造業），於是幫他找到內褲穿上，大隻佬趁機脫逃。再次被逮時卻看見李鳳儀的前世居然是個殺人如麻的日本軍人（造業），大隻佬根據過往經驗，知她必不久於人世，於是出手相救先後兩次（又是造業）。李鳳儀對大隻佬則漸生情意，但李鳳儀前世殺孽太重，大隻佬實在化解不了，便向她和盤托出這一切因緣（包括他如何打死小鳥，而殺死小翠的兇徒孫果在山中藏匿了五年始終找不到），並表明不再出手；至此李鳳儀面臨一個選擇：橫豎不久會死，那麼她是該就此放下一切牽絆，不理會任何束縛以享受短暫餘生，還是利用餘生做一點對自己有意義的事？

這裡隱含著兩種不同的意識形態，而杜琪峰顯然不願讓影片的重點失焦，他很明快地選擇了後者：讓李鳳儀跑去大隻佬的家鄉尋找孫果，待大隻佬聞訊趕回時，李鳳儀已遭孫果的毒手。

李鳳儀的遺物中包括一台攝影機，清楚地拍到李鳳儀遭到孫果殺害肢解斷頭的過程，而彷彿目睹小翠事件再次重演，悲憤不已的大隻佬再次衝上山去尋孫果，結果在水邊遇見一個蓬頭垢面的遊民，大隻佬以為他是孫果掄棒就打，卻發現他竟是大隻佬自己⋯⋯

這下大隻佬才真的開悟了：果即是因，因即是果，孫果即了因，了因即孫果。佛家云：「因是比丘，果為羅漢。」此所以了因坐對小鳥屍身初見因果後，便再也做不成比丘，且他還俗下山本就只為尋一個結果；然而要證果以成羅漢，須得斷盡心中煩惱，跳出無間生死，李鳳儀等於是被安排成為了因證果過程中的一劫。大隻佬兩次出手搭救李鳳儀後，其實心中已若有所思：依李鳳儀前生所積業債，原本早就該死，但她今生亦修有善緣，才得大隻佬出手相救，這麼說究竟是大隻佬幫助了李鳳儀，還是李鳳儀自己幫助了自己？

更有甚者，李鳳儀相信了大隻佬眼中所見之因果，且更基於對大隻佬的感情才發願上山為他擒兇，擒兇不成反遭殺害。雖然李鳳儀本來早就該死，但拖到這時才死，究竟是孫果害死了李鳳儀，還是大隻佬害死了李鳳儀？

一個更根本的問題是：李鳳儀究竟為什麼該死？

大隻佬之前說過日本軍人是不是李鳳儀他不知道，但「當時的日本軍人殺了人，現時的李鳳儀就一定得死。」殺人為樂的日本軍人萬死莫贖，善良的李鳳儀何其無辜？

蘇東坡有一闋如夢令詞〈水垢〉，在此很可以玩味：

> 水垢何曾相受？細看兩俱無有
> 寄語揩背人：盡日勞君揮肘
> 輕手、輕手，居士本來無垢

自淨方能淨彼，我自汗流呀氣

　　寄語澡浴人：且共肉身遊戲

　　但洗、但洗，俯為人間一切

正如同「水垢不相受」的道理，日本軍人的惡與李鳳儀的善原本八竿子打不
著，但李鳳儀竟願將其罪孽背負到自己身上來，而以一死消除業障，甚至連在
山中發現孫果匿居的山洞時，善良的她也能夠為孫果五年來東躲西藏茹毛飲血
的生存處境感到同情與悲憫；而大隻佬則省悟到「自淨方能淨彼」，既然整件
事已發展如斯，這場肉身遊戲，也只有俯身但洗。

於是大隻佬四處遊方，五年後在水邊遇到真正的孫果，倆人一般地蓬頭垢面，
正是五年前大隻佬的幻覺重演。已在野地流浪十年的孫果小心翼翼地問他現在
是哪一年，大隻佬的反應不同於五年前的掄棒打殺，而是笑著回答說 2008，
接著上前擁抱那像個孩子做錯了事悔恨大哭的孫果，就這樣泯去了所有恩仇。

大隻佬把孫果領回交給公安之後，剃去五年未修剪整理的糾結長髮（斷盡一切
煩惱），又穿回了袈裟，雖然流浪五年的折騰讓他消去了一身傲人的鋼鐵筋肉
（那本來就是假的），但他已成為真正的羅漢。

　　一住行窩幾十年，蓬頭長日走如癲

　　海棠亭下重陽子，蓮葉舟中太乙仙

　　無物可離虛殼外，有人能悟未生前

　　出門一笑無拘礙，雲在西湖月在天

金庸在《射雕英雄傳》裡令丘處機等全真七子現身時必誦的這首詩，雖然平仄
對仗略有小疵，但詩境卻極貼合歷盡滄桑始得真如的大隻佬，這也反映出《大

隻佬》電影的意識形態其實並無清楚的佛道儒三家之分，而只是非常中國傳統的出世入世觀。

然而，這樣一種中國式的生存哲學，卻有一個與西方存在主義相通的前提，那就是人皆不免一死。從亞斯培到海德格（儘管兩人對於納粹的立場不甚一致），或從蘇東坡到林語堂（儘管兩人談的不過是生活的藝術），都曾經在這一點上大作文章；尤其是海德格，其著作《存有與時間》曾被譽為所有二十世紀在思想上的偉大冒險皆為此書之註腳。

海德格指出，人所以被個體化，乃是由於死亡。現時的每個活著的人共存於「當下時間」（Now-Time），然而一旦有人死亡，那麼他與其他人共同的「在世存有」就被徹底終結了，但其他人的「在世存有」卻還繼續著；他人的死亡所終結掉的乃是他人的世界，不是我們的世界，即使他人的死亡確實發生在我們的世界之中，能令我們記得並生掛念，但那已經與他無關了。

因之李鳳儀所以獨自上山尋找孫果，乃是在她認知到自己不免一死之後所做的選擇，不但確立了她存在的獨特性，也促成了大隻佬的開悟。不免一死本身是個悲劇，但要超越了它才能論及個體的存有（也才能談到生活的藝術）。海德格進一步指出，這個存有學上的良知，乃是先於倫理學上的良知，它並非在精神上指導我們如何在現實世界中洗垢滌污，而只是提醒我們「吾人與世界是一起被掛念之絲所綑綁著而糾纏不清的」，這不正是佛家所謂「宇宙為業力之網」嗎？

值得關注的是，由於經濟持續低迷，以及政治上不滿於北京政府推動制定基本法第二十三條與董建華的施政，這兩年香港電影在意識形態上，無不圍繞著這股民怨打轉；除了《大隻佬》以因果開示港人恐怕得等到 2008 年才得解脫之外，前不久才奪得金馬六項大獎的《無間道》則以更悲觀的宿命論暗示苦痛的永無止境；而杜琪峰、韋家輝的另二部佳作：去年的《嚦咕嚦咕新年財》告

訴港人面對逆境只能自立自強，《PTU 機動部隊》則以誤打誤撞後的勇於面對來解消宿命，教港人認清穿著同樣制服的同路人只有團結在一起才有出路。香港電影界的創作者對本地市場的敏感度實在令人嘆服。

只是就電影本身的表現而言，《大隻佬》的剪輯出奇地糟，而《PTU 機動部隊》的敘事氛圍卻是出奇地好，我個人認為整體表現無懈可擊甚至超越《無間道》，乃為今年最佳華語電影之一。

《大隻佬》其實並沒有簡單到只呈現浮面的前世今生，但杜琪峰也沒有以此片宣揚佛教教義，反而是借用因果來表達自己的意念，雖然放在香港當下的社會環境來看仍嫌保守了一點，但能夠這樣表達自己的意念，已經是非常難得了。

※ 本文刊於 2004 年 1 月號《張老師月刊》

武俠片的現代創新

現今的華語電影觀眾，大概很少人沒看過武俠片，相信大多數人都同意：武俠片是華語電影最重要的類型（之一），而香港則是華語電影最重要的中心（也是之一）。

武俠片（或稱功夫片）在香港的發展，最初的關鍵時刻，可說是 1945 至 1949 年這段戰後國民黨還統治著中國大陸（或者說逐漸退出中國大陸）的時期。

早在 1937 年上海淪陷後，由於人力及資金的轉進南移，香港便逐漸成為華語電影中心。戰後由於國共持續鬥爭，大環境仍然動盪不安，部分在日本佔領時期留在上海日本製片廠的影人再次南遷，香港製片環境反而更加看好。但當時製片廠拍的電影分成國語片及粵語片兩大主流，由於戰後國民黨推行統一國語的政策，使得粵語片無法在大陸上映；加上電影攝製成本升高，國語片市場較大勉強還可以支撐，粵語片就只能自行尋找出路（包括新市場、新技術及新思維）。

粵語片看似不利，結果國語片反而在製片公司因國共鬥爭白熱化導致所謂左右兩派的影人之爭下，發展受限不少，同時粵語片卻獲得新馬地區的資金投入支持，東南亞市場亦普遍能接受粵語片，於是粵語片的創新需求便相當具有急迫性。

反過來說，粵語片市場背後所依存的社會土壤，對於一種新電影類型的需求其

實亦已隨著整體環境的劇烈變革而悄悄地形成。

於是在 1949 年，胡鵬導演拍攝了第一部《黃飛鴻》電影，一上映立即引發觀眾熱烈迴響。這個熱潮的結果導致胡鵬後來一共拍攝了五十九部《黃飛鴻》電影，造就了飾演第一代黃飛鴻的關德興師傅。

在此之前香港不是沒有武俠片，但據胡鵬自述：「片中的武打場面，都是把舞台上的北派招式搬上銀幕，但見演員們刀來槍往，批頭撇腳，花拳繡腿，一點沒有真實感。」此類武俠片當時已使觀眾漸感不耐，結果有製片一時異想天開，在底片上逐格繪製卡通動畫，或霞光萬丈，或刀劍齊揚，編劇也朝向神怪一路發展，形成一股神怪武俠的「歪風」，「稍有知識的觀眾便望而卻步，武俠片的末期，已到了無可救藥的地步了。」胡鵬如此說道（見鍾寶賢著《香港百年光影》，北京大學出版社）。

胡鵬的創新策略是找來熟諳武術的演員搬演南粵地區的真實英雄人物黃飛鴻的故事，擯棄傳統戲曲抽象而虛矯的舞台功架，改以硬橋硬馬的「中國國術招式，真刀真槍」，從編劇、角色、主題意識到武打動作都加強了真實性，引發廣大迴響現在看來完全不意外；唯一的尷尬是黃飛鴻是洪拳宗師，飾演黃飛鴻的關德興卻不諳洪拳。導演張徹在回顧這段影史時便說當時「為免識者所笑，就找林世榮（黃飛鴻的徒弟，綽號豬肉榮）的一個弟子劉湛做武術指導，此為中國影片有『武術指導』之始。」（見張徹著《回顧香港電影三十年》，香港三聯出版）

其實不只劉湛，《黃飛鴻》電影幕前幕後的演員及工作人員，日後也成了香港武打動作片的創作核心：劉湛與其子劉家良、劉家榮、劉家輝等組成劉家班，以洪拳、詠春為主，是為南派武指；《黃飛鴻》片中反派角色袁小田則與其子袁和平、袁祥仁及徒弟唐佳等組成袁家班，仍以舞台戲曲動作為底，是為北派武指。

此外李小龍以自創的截拳道在七〇年代發熱發光，可謂紅遍中外；其他以傳統戲曲出身的尚有刀馬旦粉菊花，門下弟子不少，著名的陳寶珠、蕭芳芳固不用提，單以武打著稱後來也做武指的還有已逝的林正英、董瑋與鍾發等人；至於于占元門下則是八〇年代大放異彩的七小福成龍、洪金寶、元彪等，後來更開枝散葉形成成家班、元家班。

九〇年代以後來自大陸的北派武打明星李連杰、甄子丹（廣州出生，香港長大，卻在北京習武）分別與不同武術指導及導演合作拍出不少精采的武打動作片，在在都將香港的武俠傳統延續至今。

然而香港武俠片的不斷創新，武術指導固然重要，導演本身的意念也同樣重要。關錦鵬導演便曾在拍攝自己出櫃的紀錄片《男身女相》中訪問張徹，其所提倡的陽剛美學，與胡金銓電影的陰柔調性相映成趣。而在張徹、胡金銓的「新武俠風」之後，則由徐克、程小東、吳宇森等人接棒，而王家衛、李安偶一為之，亦能蔚為經典，周星馳的無厘頭風格更注入不少奇趣。杜琪峰早期拍的金庸武俠電視劇堪稱經典，他的許多電影雖無武俠的外衣但仍不妨以武俠片視之。至於大陸自第五代導演以降所拍的武俠片多為砸錢的失敗之作，證明電影創作並不是錢多就行。

只有不斷創新，使之能與時代及社會產生連繫、互動甚至反思，這才是武俠片能在香港生根茁壯並且成為重要類型電影的原因。

武俠片最重要的核心當然是武功。武功雖然是華人獨特的文化，但也可能是發展的限制，因為武功的表現方式包含很大的想像甚至玄虛成分（如所謂內力、輕功、點穴之類，功力還可以分層級等等），所以以往的武俠片有很大的部分都把重點放在武功的高低比較，由此衍伸出的議題包括自我的修煉、練武的意義，乃至於俠或正義的意義，以及在華人社會更核心的師徒倫理等等。

而武俠片的創新卻不太可能拋棄武打動作，否則是不可能被視為武俠片的。這表示我們對於這種類型已有固定的認知，突破不夠沒有感覺，太過突破不被認可，這不僅是導演的挑戰也是觀眾的挑戰！

比如杜琪峰的《柔道龍虎榜》及《文雀》為何不能算是武俠片的變形？其實說這兩部是武俠片又有何不可？

這兩片均是杜琪峰個人偏好的電影，和他較為一般大眾所知所喜的《黑社會》系列不太一樣；《文雀》上承《柔道龍虎榜》，而《柔道龍虎榜》又上承黑澤明的《姿三四郎》(這一脈絡可以參見湯禎兆《香港電影血與骨》一書)。

如果我們把華語武俠片的核心價值定義為「仗義而行」，主要的人物關係是「師徒倫理」，則《柔道龍虎榜》比《文雀》更加符合這兩點（先撇開黑澤明的影響）。

片中古天樂是師傅盧海鵬倚重的大弟子卻自暴自棄，他寧願讓老師傅親自下場比賽，直著進去被橫著抬出來，也不願重回柔道場；卻在幫助台灣女子應采兒實現夢想的過程中，逐漸重拾自己對柔道的信心。對照組則是醉心柔道比試的同儕郭富城以及頂尖高手梁家輝；過程中處處不脫「仗義而行」及「師徒倫理」的兩大武俠片要素。

若把柔道改成降龍十八掌，現代香港搬回古代中原，那根本是武俠片無疑。

事實上杜琪峰把片頭的柔道習練以及片尾的比武決鬥場景設定在都市邊緣半人高的荒草地上，讓高樓大廈成為背景，此舉刻意跳脫現代卻又不曾須臾離開現代，回歸武俠片的核心本質可說非常明顯。

而《文雀》則更進一步顛覆「武功」、複雜化「仗義而行」、模糊化「師徒倫

理」，可說是一武俠片的多重變奏。

首先「武功」的表現根本已被捨棄，任達華、林家棟等人身懷的乃是一手「扒技」。

其次所謂「仗義而行」，女主角林熙蕾雖一心想脫離盧海鵬（在此片演反派）的人身控制，但任達華出手援之卻非純粹出於正義，其間還揉雜感情（林熙蕾起始以色誘之既而轉為友情）、尊嚴（盧海鵬以道上前輩身分羞辱後進）及生存利益（忍氣吞聲就不必在江湖上混）等多重向度的選擇。

再論及所謂「師徒倫理」，任達華和林家棟之間雖以兄弟相稱，但其實份屬師徒，關係既然模糊，倫理準則也就難以約束。面對林熙蕾所央求的難題（由電梯裡兩個搬運工人為保護她卻被教訓一節，說明不是隨便一個有正義感的人都有能力可以為她出頭），林家棟不顧任達華的反對堅持出馬，一樣混雜上述三重因素（感情、尊嚴、生存利益），只不過和任達華稍有不同之處在於：林家棟另有意藉此奪權。

《柔道龍虎榜》最後古天樂、郭富城送應采兒上車去機場（目的地日本），而《文雀》最後任達華、林家棟等人則送林熙蕾上車去機場（目的地中國），場面幾乎是一模一樣，由此也可看出兩片的共通要旨。

如果把扒竊之技改成打狗棒法，把現代香港改成古代中國，我認為那根本也是武俠片無疑。

而《文雀》別有用心的一點是：杜琪峰竟以此故事懷起舊來！主要是老香港西環、上環、中環這一地帶。片尾任達華在雨中由西港城出發一路走到上環，其實是象徵性地帶領香港人把這一地帶的發展歷史再走過一遍。同時任達華領導的扒竊集團四人每日早餐會的茶餐廳掛滿了鳥籠，蹓鳥、玩鳥、賞鳥這幾乎

也是老香港人的生活風情象徵，六、七〇年代的社會寫實電影，桂治洪的《成記茶樓》便安排有提著鳥籠來用餐的客人。

杜琪峰藉此連接《文雀》的古樸文思，這跟黑澤明拍《姿三四郎》其實是想拍出屬於日本傳統那份精神之絕美，有著同樣的企圖心。

至於最近一部令人驚嘆的功夫動作片，不是《葉問》系列，也不是《陳真》或《狄仁傑》，而是一部劉德華出資、林嘉棟監製、結合兩位七〇年代當紅武打明星梁小龍和陳觀泰主演的《打擂台》！

梁小龍和陳觀泰都是擁有真功夫的硬裡子演員，導演郭子健與鄭思傑構思了這個劇本，讓他們找到現今這個年歲及這個時代裡仍然擁有一燈不熄的傳統精神，比之好萊塢那些把過氣動作片演員集合起來再打一場（剝削其剩餘價值？）的電影要好得太多！

本片上承七〇年代香港功夫片的傳統，編劇仍著重在「師徒倫理」與功夫價值。兩個手殘腳廢的師兄弟陳觀泰與梁小龍，守著植物人師父泰迪羅賓守了三十年，門人凋零，當年的武館羅新門（粵語近似羅生門）開不下去，改成了羅記茶樓——這當然是影射陳觀泰 1974 年主演的《成記茶樓》（雖然本片是黑幫社會寫實而非武打片）！

不料年輕的地產公司文員黃又南誤闖這塊偏僻地方，又招惹了地方惡霸羅永昌，梁小龍一時看不過眼出手相救（仗義而行），羅永昌不敵又搬來救兵羅莽，最後惹來武術界大咖陳惠敏的注意，剛好這個意欲將中國武術現代化的師父要辦一場現代化的擂台賽，於是羅新門重新張起旗鼓，準備好好打一場擂台！

在此之前，由於地方惡霸上門欺壓，在羅記茶樓打了好幾場，竟然在混戰中喚醒了老師父泰迪羅賓！而他的認知記憶都停留在三十年前，並且將黃又南誤認

為他的兩個徒弟（至於一個人怎能同時被誤認為兩人，導演根本就不認為這有什麼問題，真是好樣兒的）；於是，本來黃又南要拜陳觀泰與梁小龍為師的，因為師公的認知混亂，陳觀泰與梁小龍反而只能反過來認黃又南為師，這一顛倒，可謂妙極。

不但要讓新一代年輕人體會老一代人的艱苦與堅持，也要讓老一代人重溫及重整自己的過往記憶，而泰迪羅賓的記憶停滯認知錯亂又使得他身邊的所有人都得想盡辦法去重整或重建他的記憶，於是這便成了港版《再見列寧》！

影片表面如此，實際也是在重整觀眾對香港七〇年代功夫片的記憶與認知，甚至還請出八〇年代的資深歌手葉振棠來演唱主題曲的副歌部份，懷舊手段可謂做到極致！

特別要提一下顧冠忠，他在本片只是友情客串一場，演個警察，看來平平無奇，重點是陳觀泰叫他「飛揚兄」，這名字的玄機就不用我多說了吧？

結局也處理得很好，本來師傅的教誨是「人生處處是擂台，不打就不會輸，要打就一定要贏」；表面上還是重視輸贏的價值，但是結局反而超越了勝敗輸贏，而回歸到「對江湖暴力和世俗權力的雙重否定」這個大陸電影學者賈磊磊所強調的武俠片的終極本質。《打擂台》絕對是華語功夫片影史上具有重要意義的一片！

2010.11.15

民國遺悲懷

台北捷運木柵線通車那年的某夜，我來到遼寧街夜市覓食，不意在騷動的人潮中聽得有人說梁朝偉來拍電影，我伸長了脖子往前探，卻只看見資深電影人東哥連碧東以及張翰（影星張震的哥哥）；後來在隔年上映的電影裡看見了，真是梁朝偉，那晚來拍的電影正是王家衛的《春光乍洩》。

《春光乍洩》藉由梁朝偉及張國榮兩個同志愛侶在阿根廷分分合合的生存境遇，帶出香港人在面臨「97大限」時的失根、遭棄、離散、漂泊等複雜情緒，而其實早在《阿飛正傳》便已點出這樣的心聲：「像一種沒有腳的鳥永遠不會下地，唯一一次下地就是死的時候。」

這種失根的「遺民」傷痕在王家衛電影中幾乎已成為一種標記，且經常以愛戀情慾的形式來加以轉換或偷渡，這點在王家衛新片《一代宗師》裡仍是最明顯可辨的特色之一。所不同者，在於《一代宗師》更加直白，家國意識、世界概念直接被編入情節（過招不比招式比想法），甚至出自劇中角色之口，而其手法又是不折不扣王氏風格的角色獨白或旁白，不啻為一種「遺悲懷」。

若說《阿飛正傳》、《重慶森林》是香港遺悲懷，《我的藍莓夜》則是美國遺悲懷；《春光乍洩》是九〇年代遺悲懷，《花樣年華》則是六〇年代遺悲懷；《東邪西毒》是返古遺悲懷，《2046》則是未來遺悲懷；至於最新這部《一代宗師》，自可說是民國遺悲懷了，只是卻又帶出一個問題：這民國，是誰的民國？

不同於過往所拍的電影幾全以香港本地為主場景，這回王家衛回身北望，直探神州，雖以詠春宗師葉問為骨幹，但實際上花了更多工夫在東北形意、八卦門宗師宮寶森、女兒宮二及首徒馬三身上。

片中葉問歷經光緒、宣統、民國、北伐、抗日、內戰，最後來到香港，並且在妻子死後離開老家佛山，從此「只有眼前路，沒有身後身」。但電影主要還是以抗日戰爭作為主要的轉戾點：在此之前是宮寶森來到南方尋找為中華武術傳燈接脈的搭手，經過一番周折之後葉問脫穎而出，並因此與宮二結緣。爾後抗日戰爭爆發，葉問從富甲一方淪為一無所有；與此同時宮家的接班人馬三卻投靠日本，宮寶森力勸回頭不成與之交手，傷重致死，女兒宮二決意為父報仇；當國仇家恨都告一段落之後，宮二來到香港與葉問久別重逢，但人事已非，沒有人回得了頭。

戰爭將一切摧毀，不僅物質建設毀壞，傳統社會的群己關係也因而產生斷裂，所有可見及不可見的事物與秩序都在崩塌改變。時間催著一代人急速卸甲脫盔從傳統直奔現代，傳統的一切至珍至貴的東西（從功夫武術、宗室牌坊到後代子孫），能留不能留，該留不該留，都不是人能選擇，更沒有誰說了算。

章子怡飾演的宮二宮若梅為父報仇甘願奉道成就了一齣悲劇，但是不報也是悲劇。宮二對此毫不猶豫，只因她與葉問的感情也是悲劇，大衣留不住只能留只鈕扣（正如葉問練拳的木人樁連隻樁手都留不住），人兒留不住只能留束髮絲（其實髮絲也留不住只剩下一撮燒剩的灰）；所有帶有情感的象徵物或印記都是如此，一如葉問與妻子兒女拍的全家福照片也在戰火中一幀不剩。

(宮寶森帶著還是閨女的宮二逛金樓時說道：「這世間的東西你不看它就沒有了。」)

然而馬三的不回頭又何嘗不是個悲劇？他的形意拳已盡得師父真傳，但其剛勁

哪裡剛硬得過南滿鐵路的火車（不啻時代的巨輪）？動手前那句「都什麼時代了，還在這裡耍猴戲？」恰恰成為馬三失敗的最大反諷。但復仇過後，宮家六十四手與形意拳同歸於寂，宮寶森所欲傳的燈，只剩下葉問。

在這時代劇變之際，人到最後所能留下的，終究不過是一個典型、一句話語、一滴清淚乃至一個轉身、一個回頭，但是你不看它就沒有了，錯過想再看更是門都沒有。

葉問、宮寶森（及其師兄丁連山）、宮二、馬三均是史有其名之人，作家張大春一篇〈丁連山生死流亡〉將這幾位人物與時代的牽扯糾葛爬梳得條理極明，可說是《一代宗師》最重要的背景理解資料之一。然而王家衛並不以一般的「武俠電影」類型方式演繹，其所重者，還是在於角色內心情感的表白，悲懷如何遣法，甚至比片中的武打動作來得更扣人心弦（功夫影迷只能為袁和平抱屈）。

宮二來香港之後，對葉問說道：「這些年，我們都是他鄉之人。」那是大陸江山易幟後的 1950 年，民國已死，來到香港的他鄉之人都是民國的「遺民」（但來到台灣的呢？蔣介石霸道，他直接把民國的招牌帶到台灣，安慰大家說民國還在）。

興許是「民國百年」這個時間點及題目促動了不少「遺民」心緒，《十月圍城》、《建國大業》都算是湊熱鬧的映時之作，但真正對時代做出真切的刻畫或反省者，當屬陳耀成導演的《大同：康有為在瑞典》及黃國兆導演的《酒徒》。前者回溯民國建立之初一位思想家的生平以反思民國的成敗得失；後者則真切呈現一個民國「遺民」的內心世界，藉由一個失意作家與幾名女子的牽纏，其無休止的絲絲絮語，擴大量染至整個時代、整個香港──這民國，已然是香港的民國了。

《酒徒》原係香港作家劉以鬯於六〇年代初的經典名作,劉的意識流文字對香港藝文界的感染或影響甚大,王家衛亦是其一,曾於《2046》中引用《酒徒》的文字。劉以鬯另一篇小說《對倒》,也曾被王家衛引用於《花樣年華》。

黃國兆《酒徒》的男主角作家老劉係由張國柱飾演,張國柱與張震、張翰父子三人在楊德昌《牯嶺街少年殺人事件》裡是核心人物,對於詮釋「遺民」此一身分角色實在再適合不過。

王家衛來台灣拍《春光乍洩》那年是 1996 年,為的是要拍片中張震的「家鄉」(東哥與張翰分別客串他的父兄)。巧的是同一年張震也拍了楊德昌的《麻將》,戲中他江湖渾名卻叫「香港」,結尾兩個異國情人馬特拉甩掉馬可仕那段同樣也在遼寧街取景,港台兩地頂尖導演視角不同卻是各擅勝場。

張震在《一代宗師》裡飾演的八極拳宗師一線天,雖然戲份少,故事交代不清,角色雖另有所本但又似乎可有可無;這實是王家衛的特殊安排(想想《春光乍洩》的張震),其用意當在點出江湖傳燈在正路之外另有蹊徑,是在葉問與宮二感情(與功夫相傳相授)之絕望無出路後另外歧出一途以示天無絕人之路,一燈熄一燈明,喜出總在望外。且「叛黨國」的張震恰能與「叛師門」的馬三做出對照,為後者提供不一樣的角色風景,世事無絕對,這一切「都是時勢使然」。

至於戲份更少的小瀋陽也有作用,我曾在一篇關於楊德昌《牯嶺街少年殺人事件》的觀影心得文章中提到王家衛「精巧地示範了如何調整香港的後殖民國族認同神話、金庸武俠世界的愛情神話、世紀末同志愛慾神話的比重,來打造一個王家衛的香港神話世界。」

很多人都知道當年王家衛和合作伙伴劉鎮偉的關係(或曰金麥基與技安的關係、《東邪西毒》與《東成西就》的關係),如今看來,大約也就是「一個面子、

一個裡子」的關係。王家衛戮力打造那樣一個香港神話，在另一方面卻也同時讓劉鎮偉造就出顛覆神話的超偶周星馳來。小瀋陽赴白玫瑰踢館一線天一節，倒像是王家衛向昔日夥伴致意的暗扣了。

※ 本文刊於 2013 年 2 月《兩岸傳媒》雜誌

台灣
認同的孤島

關於《色｜戒》的十九條隨想

一、《色｜戒》跟張愛玲一點關係都沒有。

二、有關係的話也只是故事而已,但是「刺丁案」鄭振鐸寫過,金雄白寫過,連高陽也寫過,李安只是借張愛玲寫的版本來刻劃那個時代的那些人那些事,更別說電影的呈現與張愛玲的文字氛圍完全兩碼事。最貼近張愛玲的電影仍然得屬王家衛的《花樣年華》,但我不反對《色｜戒》是張愛玲小說改編的電影中最佳的一部。

三、以二次大戰為背景的電影一向是歐美天下,李安這一部不但在中國電影史上投下震撼彈,在世界影史上也佔得一方之地,絲毫不讓於近年的《戰地琴人》(The Pianist)、《非關命運》(Fateless)——《色｜戒》是李安拍得最好的華語電影。

四、李安的一以貫之:《冰風暴》的冰晶透析、《臥虎藏龍》的風擺竹林、《綠巨人》的木石紋理以及《斷背山》的奇峰亂雲;現在《色｜戒》統一濃縮成最後在易先生桌上晃個不停的「鴿子蛋」。但只有「鴿子蛋」是不成的,所以易先生必須跟麥太太一人四肢、兩人八肢地交纏做愛,性愛場面的難度不在裸露多少,而在兩人必須交纏到讓人分不清哪一肢是易先生哪一肢是麥太太;當兩個亂世遭逢的身體恐慌到彼此死命地交合,那種你中有我、我中有你的狀態才能濃縮成「鴿子蛋」。沒有這樣不顧一切的夭壽性愛,不會有那樣精純的「鴿

子蛋」，這點恐怕連張愛玲都會同意，如此性愛場面實在重要至極李安當然不能不拍！

五、有人說這三場性愛場面跟AV沒有兩樣，我認為說這話的人AV看得太少了。

六、有許多評論者認為性愛場面不必如此露骨，甚至可以省略。我無意苛責這類看法，畢竟人無法要求另一人對所有事物都有相同認知，但是無論如何總得先把自己的看法呈現出來才能求得理解，我只能說李安選擇呈現如此性愛，但仍不可能求得人人理解。

七、依此類推，鄺裕民與同學合力擊殺老曹一場也不能遮遮掩掩，搞混水摸魚亂中得手那一套；必得紮紮實實，刀刀插肉見血，方能顯得彼時現實殘酷之理。

八、王佳芝被梁潤生以陽具抽插、鄺裕民持刀抽插老曹，無關男女之別一樣都是被命運牽逼，既為兩人成長之重要轉折點，又為兩人生命乖離的分隔點；王佳芝忠於自己情慾的代價是拉著同學們一起死，鄺裕民忠於自己情操的代價是到死還是個處男。

九、一頁中國現代史戰爭動亂浮世男女的愛恨情仇，全縮影在易先生公館裡王佳芝那張白床單上。

十、在香港，鄺裕民拿了一副大牌，故意放章好牌（王佳芝）來吊易先生，沒想到他要做門清，過水不吃（反給梁潤生吃了）逃過一劫，結果是從頭到尾不吭氣的老曹莫名奇妙放炮，只好胡他一個屁胡。後來到了上海，牌桌上湊來老吳及張秘書兩個牌搭子（可比之前兩個高明，牌局自更兇險），同一章牌連續放給易先生，易先生老實不客氣連吃三章，本來早該放炮，都因老吳要胡大牌而一拖再拖，牌面極為兇險；鄺裕民絕章本來不敢再放，老吳硬逼，易

先生不疑有他終於放炮，等到回過神來看清楚那牌原來是王佳芝不是麥太太，易先生嚇出一身冷汗，以為這下輸到底了，眼看不是老吳就是鄺裕民胡牌，結果被張秘書攔胡，鄺裕民從大贏變成大輸，老吳之前連老婆孩子都輸了，這局算他走運，張秘書算得清清楚楚，幫易先生保住了「鴿子蛋」，但是易先生怎能忘掉之前連吃三章的滋味？牌局散了，獨留易先生一個人怔怔掉淚！

整個故事用麻將來講就是這樣。

十一、在這桌牌局之上，焉知蔣、汪、毛與東條英機之間不是另一桌賭注更大的牌局？但這是考據型影迷的最愛，此處不敢掠美。

十二、太平洋戰爭爆發後，易先生在日本料理店與王佳芝私會，透露了自己的政治觀察，他若真是漢奸，應該寫一封信寄給死守「硫磺島」的栗林忠道。

十三、在香港，鄺裕民是導演，能吃的時候不吃；到了上海，導演筒被老吳奪了去，再想要吃早已不給了。李安對此應該有所感慨：在台灣時，《色｜戒》導演本是楊德昌，到了好萊塢，導演筒才給到李安手上，若沒拍好，所有努力盡付流水，壓力之大可以想見。

十四、要是楊德昌也有同樣資金條件，他拍的《色｜戒》會是怎生一副模樣？恐怕至少片長又是四個小時！

十五、老吳卻是李安角色塑造上的一處敗筆：面對鄺裕民為保護王佳芝的抗拒動作，老吳竟然氣急敗壞發起飆來，要別人堅忍不拔稍安勿躁，自己卻如此沉不住氣，早已露出不知多少破綻，哪兒到得了這一步？約翰‧勒卡雷筆下的間諜們從《冷戰諜魂》到《秘密朝聖者》，從無這般無所藏的間諜主管。要對付汪政權手下的易先生，當時仍是國內最大政治勢力的國民黨該會派一個差堪比擬的對手，而不是這麼個老吳。

十六、馬英九拭淚應是為老吳叫屈吧？李安有醜化國民黨特務之嫌！

十七、有人質疑李安拍這片跟台灣一點關係都沒有，看過吳念真《多桑》的人一定不會忘記這一幕：多桑把國小女兒畫的青天白日塗成一輪紅日，女兒氣得大罵：「你漢奸走狗，你汪精衛啊！」這一幕就把《色｜戒》跟台灣拉上關係了。

十八、香港時期的王佳芝在電影院裡看到淚流滿面的那部應是《寒夜情挑》（Intermezzo），上海時期則是《斷腸記》(Penny Serenade)，這點感謝網友 Ally 指正。

十九、看完《色｜戒》之後最是念念不忘的一物：易先生為偷看王佳芝電話，彎身低頭吃的那塊綠豆糕。

2007.09.27

姿態的美學

偶爾有人會問我評論一部電影的標準，我總是回答：「電影本身就是標準。」

這句話的意思是：每部片的標準不一樣，正如拿楊德昌《牯嶺街少年殺人事件》的標準來評論楊凡的《淚王子》，後者很可能被批得一無是處，但如此輕率武斷勢必難以發現楊凡將白色恐怖童話化的美學企圖；且即使是同一導演的片子有時也難以相比，楊德昌的《恐怖份子》固然是台灣新電影經典，但這並不能反證以新世代恐怖份子為主角的《麻將》是部失敗之作。

每一部電影都是獨一無二的文本，要評判它得從它自己身上找出標準來。重點是如果我們評價一部電影只是為了歸結出影片究竟是好是壞等級如何（難道三顆星的電影就比五顆星的沒看頭？），如此除了突顯評論者自己的菁英姿態或知識品味以外，實無法認識更多關於電影本身的趣味或奧祕，因為一切都已淪為發言的權力遊戲。

我認為所有的分類架構或認識框架其實都只是一種暫時性的方便，既不是絕對真理，更不足以斷定電影本身的優劣，一旦框架改變可能對整部片的評價會有一百八十度的翻轉。從查爾斯·勞頓（Charles Laughton）1955 年的《獵人之夜》（The Night of the Hunter）到喬治·羅密歐（George A. Romero）1968 年的《活死人之夜》（Night of the Living Dead），都是一開始不被青睞甚至被斥責抨擊，但後來卻被視為類型經典，影史上從不乏這樣的例子。

從這個立場來看,陳駿霖導演的《一頁台北》(Au Revoir Taipei) 表面上看起來是一部很簡單的電影,但進一步深究還是有許多不簡單。

首先,這是一部「城市奧迪賽」(Urban Odyssey) 類型的電影,亦有以「城市漫遊」指稱者,但兩者其實有所不同。「城市漫遊」指的是以城市為背景作無目的的移動,而主角多憑自身意志(習慣、喜好、品味等)行動,較具主體性;「城市奧迪賽」則同樣看似無目的,其實是一種「神話結構」,其有幾項特色:第一,主角作為神話中的英雄,每一步都受到外力(命運)左右推移,難以憑自身意志行動,有時甚至沒有選擇;第二,整個旅程就是英雄歷經磨難的過程,且每一個磨難都可以單獨來看,有如原史詩《奧迪賽》裡,獨眼巨人與海妖賽倫彼此其實無甚關聯;而在歷經各種匪夷所思的試煉之後,最終英雄必須「返鄉」,意即回到原出發點,這裏的原點可能是場景也可能指某種狀況,但只有透過「返鄉」,才能讓旁觀者發現過程中主角的改變。

以麥可・曼(Michael Mann) 導演的《落日殺神》(Collateral) 為例,男主角傑米・福克斯(Jamie Foxx)作為本片主角,他的原點是對某位女乘客產生好感的計程車司機,但對方是個社經地位比他高出一截的法官,於是他只能把情感壓抑下去;孰料遇上湯姆・克魯斯(Tom Cruise) 這個冷血殺手,傑米・福克斯被迫要載著他在洛杉磯這個城市裏執行殺人任務;雖然被殺的對象在故事上有關聯,但每一場殺戮戲其實都可以獨立來看(其中刺殺爵士酒吧老闆一場,最為震懾);而最終當難關一一度過,英雄主角憑著自己的意志與能力成功扭轉命運,終於回到原點,也和女法官乘客建立了特殊的情感關係,此時的傑米・福克斯當然已非一開始的那個計程車司機了。

《一頁台北》的「神話結構」沒有這麼典型,雖然男主角小凱(姚淳耀飾演)的原點是女友上計程車離他而去前往巴黎,但隨後出場的人物情節都只是歷險之前必須的交代,一直要到小凱接下豹哥(高凌風飾演)手下文朝(楊士平飾演)交給他的包裹之後,旅程才算真正開始。歷經小混混三人組的烏龍綁架、

刑警（張孝全飾演）的失魂追逐，以及深入賓館虎穴拯救被錯綁的好友高高（姜康哲飾演）之後，小凱才又回到了原點——同樣的巷口，同樣是要搭計程車離去，只不過這回是他要離開伴他經歷此一荒謬之夜的女生 Susie（郭采潔飾演）——我們由開場與結尾這兩個相同場景相同鏡位的處理，便立刻能感受到小凱由送行轉成離開內心所產生的激盪，這本也是這類古典敘事所特別要強調之處，如此在隨後的歡樂甜蜜氛圍中，觀眾才能與主角們產生同樣的情感共鳴，甚至手之舞之足之蹈之（還有合唱隊呢！）。

小凱的好友高高也同樣經歷了一夜冒險，但當他回到原點時，面對心上人桃子（嚴正嵐飾演）仍然怯懦不敢表白。高高的歷劫歸來卻毫無改變恰正提供了小凱的對照，顯示導演對這種結構是有相當自覺的。

這類「城市奧迪賽」電影雖然擁有相同的「神話結構」，但彼此間差異可以非常大。《落日殺神》是以動作驚悚為主的黑色電影，有一部《男孩我最壞》（Superbad）則是以青少年成長為主題的青春性喜劇，甚至連《侏儸紀公園》（Jurassic Park）也可以納入此種類型來理解。而又如馬丁・史柯西斯（Martin Scorsese）1985 年導演的《下班後》（After Hours），呈現一個紐約上班族的一夜性冒險，特別的是導演讓主角返回原點的方法處理得極有巧思，既誇張地諷刺了資本主義高度發展的城市運作機制，又暗示主角在此城市體制中已無處可逃，真不愧為此類影片之經典。

這種影片類型其實標示了一個城市（或國家）中關於現代資本主義發展的程度，而且主要以西方國家電影為主，因為這種「神話結構」到底是西方文化產物。近二十多年來一直以寫實主義為主的台灣電影很少出現這類作品，即使有，成績或影響力也不足。直到前年出現了鍾孟宏導演的《停車》（Parking），其刻意經營的美學風格相當突出，雖然部份情節稍嫌拖冗，大抵已經可以說是台灣電影史上最成功的「城市奧迪賽」電影。

《一頁台北》接在《停車》之後，可以確認的是這種類型電影已漸為台灣電影開啟某種新局，畢竟它也算是表現一個城市特色非常方便的巧門。

我之所以這麼說係相對於台灣新電影以來的寫實主義傳統而言，雖然楊德昌亦被視為現代主義者，但他的電影手法還是有很大一部分相當重視寫實主義的原則，比如他的長鏡頭就和侯導不同，楊導多出於功能性考量，而侯導卻比較重視視覺感受。至於蔡明亮導演的電影則是另外一種境地，非本文處理範圍。

《一頁台北》的導演陳駿霖曾經在楊德昌工作室工作過，他應該也很清楚楊導電影係植基於縝密的社會結構分析與人物關係的鋪陳，而在國外長大的他是很難以楊導的方法進行電影創作的。因此本片雖有所謂「外來者觀點」的批評，從導演出身及成長經歷來看卻是理所當然，無可厚非。反而一些以寫實主義框架進行的批評，在我看來卻根本是標準錯亂。《一頁台北》是一部現代主義甚至具有後現代色彩的電影，拿日本導演關口現的《變態五星級》（Survive Style 5）來質疑它的美學操作手法不足可能還有點道理，指責它不夠寫實只反映了批評者自己對台灣電影的既有成見與認識框架。

以現代主義的標準來看，八〇年代初法國導演李歐‧卡霍（Leos Carax）的《男孩遇見女孩》（Boy Meets Girl）或《壞痞子》(Mauvais Sang) 可能才是一面適合對照的鏡子。同樣是城市男女的愛戀癡纏，同樣也都半夜不睡覺跑來跑去展現浪漫，《壞痞子》甚至也有安排犯案情節，然而沒有觀眾會去質疑這兩片所呈現的巴黎究竟是否符合現實，重點是巴黎這個（資本主義高度發展的）城市所帶來的人們相處及生活的荒謬感才是影片主角！

《一頁台北》裡，Susie 在書店跳她正在學的舞步給小凱看，這是一種荒謬感；房仲小混混三人組在老大阿洪（柯宇綸飾演）的帶領下，穿著極亮眼的橘色西裝犯案，這也是一種荒謬感；高高被綁架帶到賓館，可以面不改色和綁匪交談、打麻將甚至聊私人感情，這又是種荒謬感；Susie 與小凱為了追蹤綁匪，隨便

找都能找到沒拔走鑰匙的機車，這當然也是荒謬感。

所有這些荒謬感透過導演的美學處理之後，形成一種「我就是要這樣」的言說或姿態：我就是要讓豹哥大便的聲音真實呈現，我就是要讓帥哥刑警嫌犯追一追轉而去追女友，我就是要讓所有人都看著電視在演《浪子情》（這電視有多真實，這電影就有多真實！），我就是要讓小凱和 Susie 在書店裡跳舞，我就是用這麼甜的音樂，我就是要這樣說一個台北故事。

這種姿態不是什麼知識菁英或都市中產階級的傲慢跋扈，而只是一種戀愛中小兒女般的任性與俏皮。

在我看來，辨認這種姿態比內容是否合乎現實更加重要而且來得有趣味。

至於豹哥拿著老相片時說的那句：「年輕的時候不懂得珍惜，都失去了。」則與同樣跟過楊德昌的導演楊順清的《台北二一》主題相合。片子裡經手此一相片又有感情困擾的人如刑警與小凱幾乎都產生頓悟，這樣的溫情不妨看作是上一代留給下一代的忠告或禮物，其中自不能說沒有感念楊導的成分在；而綁錯架促成男女主角戀愛一節更是明顯脫胎自楊導的《麻將》，在《麻將》裡被錯綁的柯宇綸應該體會最深。

最終當經過一夜歷劫，Susie 把小凱送上計程車之後，原本直接接到第二天的最後一場戲即可，但導演偏偏剪進了另一場戲：Susie 回到自己住處，室內陳設顯示是間單身女性的租屋套房，她蹲下倒了一杯水喝，然後站在窗前望向窗外，攝影是逆光反跳，郭采潔背對著鏡頭，這場戲在楊導的台北故事《青梅竹馬》裡也有，只是站在窗前的是蔡琴。

我不認為這是致敬，而將其視為兩代導演之間的一種難以言傳的默契。

影片最後「謝謝楊導」四字則讓我在微笑中硬是心頭一震，電影給人的感受有時就是如此複雜，但不論是抗拒還是擁抱它，它都已經逼使你必得採取某種姿態，而這姿態是你在進場之前（你的原點）所不曾有的，這就是電影本身的神話學。

※ 本文刊於 2010 年 5 月號《人籟論辨月刊》

青春的風險

青春是這樣一道險途，一個不小心，就容易走岔，然後再也回不來了。

不同於魏德聖導演的《七月天》讓成人世界的欺瞞詭詐迫使仍保有純真正義感的青少年鋌而走險，這樣的青春輓歌本是楊德昌《牯嶺街少年殺人事件》乃至張作驥《忠仔》等片的基本架構；而林書宇導演的《九降風》卻以另外一種方式處理了青少年如何選擇自己的人生路。

差別就在於導演處理現實的方法。

片中在鄭希彥和黃芸晴的 MTV 約會溫存戲中，導演做了一個「反現實」的處理：他讓這兩個高中生在 MTV 裡看侯導的《戀戀風塵》。

《九降風》的時間背景是職棒七年的 1996 年，那時的中影根本沒想過要出《戀戀風塵》的 LD，儘管有可能是盜版 VHS，我還是認為這個安排脫離了現實，鄭希彥和黃芸晴實在不像是那種會看《戀戀風塵》的小情侶（湯啟進還比較有可能）；但整部片運用 1996 年當年的台灣社會符碼可謂十分充分：張惠妹、張雨生、時報鷹廖敏雄、職棒簽賭事件、周星馳與鞏俐的電影大字報（不放 96 年大紅特紅的《食神》而放 93 年的《唐伯虎點秋香》可謂妙極，間接點明地方小鎮與大城市潮流的城鄉差距）、Mini Oligo、B. B. Call、NSR 及名流 100……

（要是片中這幾位高中生騎機車都不戴安全帽那就更對味了，也讓鄭希彥車禍受傷一節更有現實合理性，因為機車強制戴安全帽是 1997 年才開始實施的。）

何以在 MTV 這場戲裡要放上「戀戀風塵」呢？是讓這兩對相隔十年的小情侶對照台灣社會變遷的差異嗎？還是向侯孝賢致意？如果是前者，我覺得這個對照的力量太薄弱（不如放《小畢的故事》或《風櫃來的人》？），如果是後者，又實在太多餘。後來在紀培慧的電影小說中發現了差異：小說中他們在 MTV 看的是岩井俊二 1995 年的《情書》，這才是更對味的選擇。

《情書》絕對會是鄭希彥和黃芸晴想在 MTV 看的電影，《戀戀風塵》則是導演想讓觀眾看到他們正在看的電影，這兩者的差別在於：前者才符合導演所想要再現的歷史現實，後者則是導演自己出手干預了他原本想要再現的歷史現實。若是楊導，我認為他是不會放《戀戀風塵》的，但也正是因為林書宇選擇了《戀戀風塵》，讓九〇年代的故事出現一段八〇年代的畫面，這種「跳tone」會讓較無心的觀眾意識到導演企圖在歷史現實上與觀眾對話。

於是我想可以進一步問：歷史現實在這部片裡為什麼這麼重要？

外在現實是人不斷與之互動辯證自身存在的根據，但人經常以為自己可以一己之力凌駕現實，從而滿足於自身是英雄的假象中；一旦深受現實挫折從而自我封閉，而與現實停止互動，人終將變得虛無甚至驅向毀滅。

有兩部日本電影正可在此參考：李相日的《69》以及熊切和嘉的《鬼畜大宴會》。

同樣是激昂賁張的左派學生運動，《69》讓妻夫木聰憑著古靈精怪的小聰明成為反抗學校、反抗體制的英雄領導（其他人都是傻子？），但這個新文青還沒準備好面對真正的現實，就察覺到那個對他而言再美妙不過的 1969 年忽然就過去了——在現實後面總是有個更強大、更難撼動的現實！而在《鬼畜大宴

會》裡，卻是失去英雄領導的左派學運社團成員們逐步自我封閉，集體自瀆拒絕面對現實，終至觸發一場又一場自毀毀人的大逃殺。

很高興《九降風》並不在這兩種極端之中。

《九降風》整部片都沒忘記讓九個同學與歷史現實做出互動，有了這樣的現實感，他們在快樂的時候便不會搞出盲目的英雄崇拜：最像老大的鄭希彥以為可以隨意對同伴開玩笑，湯啟進當場便翻桌走人；老是被當成跟班小學弟的謝志昇在選擇為偷車的林博助頂罪時，面對湯啟進一副學長就是老大的教訓口吻則是一反往常地頂撞回去。

而在失意的時候，他們也不致因此走向封閉的自毀之途。儘管李曜行最後持球棒在校園裡追打林博助，眼看就要上演一場竹東高中版的《鬼畜大宴會》，但最終大家還是認了現實的冷酷：逼到緊處的人性懦弱是最無法掩飾的真實！李曜行打不下手於是將女廁的門打得粉碎，一旁的湯啟進和林敬超一步也不退避，碎片刮傷了在場的每一個人，但是在那一刻，他們全都一起成長了——此所以李曜行可以和林博助一起剃頭去當兵！

以台灣電影而言，《九降風》既未往前接續七〇年代末以林清介、徐進良導演為首的一波對社會不滿的「學生電影」風潮（此風潮不久之後就被朱延平、金鰲勳等導演以耍寶搞笑的橋段、強調勵志意識形態的軍教片所取代），也未跟隨八〇年代楊德昌、侯孝賢以降藉由青少年的成長故事開展對社會的反思；甚至與楊德昌 1996 年拍的《麻將》相比，《九降風》使用了同樣的橋段（仇家尋仇卻陰錯陽差尋錯人），卻從手法到意識形態都和楊導完完全全走向相反方向：

《麻將》的詐騙四人組很早就出社會混吃拼搏，他們已經是成人世界的一部分並且產生密切關聯；《九降風》則是完完全全區隔，他們是很想提早參與（開

場鄭希彥把黃正翰的鞋子扔進球場就是個明顯象徵,這個逾矩的動作結果是立刻被懲罰),卻被護欄擋著(教官也不再是管教的威權象徵,而是區隔他們與成人世界避免受傷害的護欄),縱有接觸也只能透過「看似安全的」媒體。

《麻將》的四人組到最後分崩離析,受傷最重的紅魚在氣極敗壞之下瘋狂開槍射殺父輩友人顧寶明,弒父的心態昭然若揭;《九降風》的七兄弟最後也一樣是分崩離析,但受傷最重的湯啟進卻帶著鄭希彥的一箱假球獨自到屏東找到貨真價實的廖敏雄,兩人真的來了場「打假球」,彼此互相療癒的作用不言可喻。

楊德昌看似揮灑自如骨子裡其實非常悲觀,《九降風》在前輩巨大的身影下猶能如此突出,實在難得;更特別的是,與其夸夸而談《九降風》與其他台灣電影的關係,其實還沒有它和《贖罪》(Atonement)這部英國電影的關係近。

在全劇九個主要角色中,紀培慧可以說是片中最外緣最不惹眼,但其實卻佔據了全片敘事最關鍵位置的人。一個出於好意的鎖門動作,卻意外加深七個好友的心結,始作俑者的紀培慧在戲外同時出版小說,簡直就是《贖罪》裡的白昂妮啊!

青少年之間的相知相惜或衝突齟齬,對照成人世界裡的道德複雜性,也正是伊恩‧麥克尤恩小說裡偏愛的主題;然而弔詭的是最後帶著贖罪心情上天台的紀培慧,開鎖、推門、風起(九降風在此出現),獨自遠眺竹東山景的背影,卻是真正具有濃烈楊德昌風格的一幕,這正是醞釀她後來把這段故事寫出來的心情寫照啊!

比《贖罪》更無言的是,她該向誰贖罪呢?

2008.06.23

遠方的幻覺

英國科幻小說作家威爾斯（H. G. Wells）曾寫過一個短篇故事〈盲人的國度〉（The Country of the Blind）：一個旅人旅行到南美一處山谷，發現谷中居民全都為盲人，原來三百多年前此地曾發生一場疫病，倖存者多數帶有基因缺陷，經過三百多年的生殖繁衍下來，谷中居民盡皆成為天生盲人。作為唯一的明眼人，旅人並沒有像那句諺語說的：「在盲人的國度，即使獨眼也能稱王。」反而被認為是神經錯亂，因為居民對「看見」已經毫無概念，覺得他一定是幻想過度。後來旅人愛上一位女孩，打算留下來和她結婚，居民們幾經考量終於同意，但有個條件，他得除掉自己身上那些幻覺的來源，也就是他的眼睛。

這個故事曾被多處引用，包括泰瑞・吉力安（Terry Gilliam）導演的著名科幻片《未來總動員》(12 Monkeys)、葡萄牙小說家薩拉馬戈（José Saramago）原著《盲目》所改編的電影《盲流感》(Blindness)，以及神經醫學專家奧利佛・薩克斯（Oliver Sacks）的科普著作《色盲島》(The Island of the Colorblind)。

由吳念真監製、傅天余導演的第一部片《帶我去遠方》(Somewhere I Have Never Travelled) 片中也出現了奧利佛・薩克斯的這本《色盲島》(只是改了封面)，還花了很多時間篇幅來呈現自小色盲的女主角阿桂與「正常」世界的種種扞格與衝突。

妙的是，阿桂的阿嬤（梅芳飾演）在阿桂小時候由於分不清顏色而發生注意力不集中的危險時（尤以認不出紅綠燈為最），把她帶去廟裡收驚，廟方說是阿桂的三魂七魄被小鬼帶走了，長大就會回來；這與威爾斯的盲人國居民認為外來旅人說自己能看見東西只是神經錯亂的幻覺，有異曲同工之妙，只是剛好顛倒過來。這一顛倒也正好提醒了我們關於正常與異常的意義與界線，有時候只是單純的數量問題，不應該上綱到道德人格這種層次去——不是每個正常人都是有道德的，也不是每個異常的人都會作惡，這應該是「常識」。但是當一個活生生「異常的他者」出現在眼前，很多人往往就忘了這些常識（日本知名漫畫《火影忍者》裡的我愛羅就是從小被當成怪物）。

從角色設定到故事情節，《帶我去遠方》其實跟 2008 年上映的電影《囧男孩》有許多相似之處：《帶我去遠方》裡的男女主角阿賢阿桂雖是表兄妹，但與《囧男孩》裡騙子一號二號的情感關係差不多。阿賢會唸書給阿桂聽，騙子一號也會唸故事書給二號聽；阿桂父親（李永豐飾演）被妻子拋棄的狀況也與騙子一號的父親相同，只差沒有變成失神失語的癡人；兩片中的阿嬤還都是由梅芳飾演，她的表演雖然生動洗鍊，同時妙語如珠，但細究兩片其實並沒有明顯的差別；兩片亦都穿插動畫輔助劇情，騙子一號二號念茲在茲的就是要去「異次元」，阿賢想去紐約阿桂想去「色盲島」，雖然目標不同但都是「遠方」，而「遠方」和「異次元」其實也只是說法上的不同，都是在表達一種出走、逃離現實的渴望，只是「遠方」還是存在當下這個現實世界中，而「異次元」則根本與現實對立。

雖然有這許多相似相同，《帶我去遠方》所汲汲營營建立的主題意識卻還是與《囧男孩》有著根本的不同：《囧男孩》故事呈現的是一種童年世界與成人世界的鬥爭，而這種鬥爭的結果是童年必輸，因為時間不站在童年這邊，人終究得成長，童年必定會結束，打造「異次元」正是為了超越這個悲劇。

《帶我去遠方》則企圖推翻這種鬥爭的輸贏邏輯，先是藉由阿賢因情人離去自

殺而成為植物人以凍結時間，取消時間在鬥爭中的決定性。後又讓梅芳阿嬤喟嘆阿桂幼時失掉的魂魄長大後從未回來，暗示人始終有些不移不變之處。最後則是阿桂在夢中到達一處熱帶島嶼（吉里巴斯，非色盲島），讓到不了的遠方成為一幅凝結在地圖上的想像以及一幕被凍結在夢中的記憶，從而繼續保有童年世界的永恆美好。

因為有著這樣根本的不同，所以阿桂與阿賢之間的感情鋪排必須比騙子一號二號來得更親密，才能讓阿桂與色盲島之間的連結產生意義：色盲島是阿賢介紹給阿桂的，阿桂想去，自然不只是因為自己也有色盲的關係，內裡更裹著一層與阿賢的感情連結的意義；阿賢與同志戀人想去紐約，阿桂感覺被排除，這才生出想去色盲島之心（與其說是去找朋友，不如說是去找同類），而只要能與阿賢在一起，不去色盲島又有什麼關係？阿賢成為植物人以後，阿桂把從大伯處偷來的錢悄悄放了回去，本來打包好的行李也拿出來、零食吃掉，地圖上標示出來的路線更用立可白塗掉，因為阿賢已經與時間一起被凍結，當初去色盲島的動因消失，不但色盲島永遠無法（跟阿賢一起）去，阿賢一天不醒來，阿桂就一天也不會再想著要去。

所以阿桂與阿賢的感情如果不夠親密，上述說法便無說服力。而本片最值得讚賞的莫過於此：開場後不久阿桂來到阿賢房間，阿賢正看著一本《常識的世界地圖》，一時興起便以書中所介紹不同國家不同文化的打招呼方式來「問候」阿桂，一方面暗示阿賢對於「異常的他者」具有寬容力，另方面亦將此觀念連同感情傳達給年幼的阿桂。這場戲林柏宏和李芸妘兩位演員經過一年的表演訓練與默契培養，演來真實自然，實在難能可貴；導演在斗室之中讓他們自在表達自己，肢體語言由嘻笑打鬧而至愈來愈親密，最後兩人竟緊緊相擁，待觀眾開始意識到再這麼擁抱下去恐將觸及人類社會禁忌時，兩人這才尷尬分開，但感情已然建立，整場戲一氣呵成，調度精準，導演勇氣十足，成就全片最動人的一幕。

作為電影處女作，導演傅天余專注處理阿桂的情感變化可謂十分細膩動人，可惜在處理阿賢前後兩次戀情時卻都成為影片敗筆：先是在碼頭邊吃冰遇到日本旅人森賢一，在做了一下午的導遊之後，當晚兩人乾柴烈火就做了愛，而阿桂從頭到尾都在場！如此「迅捷」的最大缺點是失了真，把人與人之間的（性）關係想得太簡單，當然其作用在於為了讓阿桂發現阿賢的同志身分，並且透過森賢一掉落的一張吉里巴斯某島嶼的明信片將此影像印在阿桂的腦海裡，而最後此島嶼即出現在阿桂夢中；這樣的處理一來是讓阿桂並不純然只想和阿賢在一起，她也能夠寬容體貼阿賢的同志身分，二來則是當阿桂思索一個人去旅行時，她所能想到的也只有森賢一那樣倏乎而來，忽又飄然遠去的身影而已（而且她和他到底誰才是阿賢的初戀？）。

阿賢與後來的男友約會時也都會找阿桂一起去，但阿桂已經長大（游昕飾演），能夠看見別人看不見的殘酷「真實」：她發現到阿賢與男友的兩人世界裡根本沒有她，又撞見阿賢男友的不忠，而阿賢矇然不知；她對堂姊們說真話（當然帶有情緒），換來的卻是堂姊的斥責與不諒解！她身邊已經沒有一個能說話的人，這才起了一個人去色盲島之心。只是這樣的處理讓阿賢的兩段戀情都成為工具性的安排，失去對阿賢更深入的心理刻劃，連他與戀人關於紐約未來生活的想像與對話竟可俗爛天真至此，什麼「去時代廣場倒數」、「下課後一起去超市買菜，輪流作飯」等等，實已近於荒誕的地步（當真是偶像劇看太多？），非常可惜！

阿賢與森賢一分手時在岸邊高聲喊著「再見」（又一幕《囧男孩》也有的場面），象徵的是阿賢的成長，此時阿桂是旁觀者。待得阿賢與之後的戀人分手，這次阿賢回到之前帶森賢一來參觀的中式教堂裡痛哭，阿桂自幼便與父親一同經受著他的感情創傷，此刻當更能對阿賢的傷痛感同身受，阿桂甚至代替阿賢在岸邊向他的戀人揮手說再見，這回象徵的是阿桂的成長，而且已經遠比阿賢來得更加世故成熟。

成長的苦澀一直以來都是台灣電影的重要題材，《帶我去遠方》以女性的觀點與視角敘述了一個雲淡風輕的故事：關於一個色盲女孩以及她的同志表哥，沒有人知道他們的秘密，他們只能自求多福。對我而言，這樣一部電影正像是一幅測試色盲的彩色點陣圖，圖中數字其實沒有所謂正解，看得出來不代表正常，不同的人可能看到不同的數字，就算完全看不出來也不表示有什麼問題（有色眼鏡不妨多戴幾副！），有時只是單純欣賞所有色點的分布，想像連結色點的各種圖案，反而能有更多意想不到的樂趣。

※ 本文於刊於 2009 年 10 月號《人籟論辨月刊》

悲慘的驕傲

—— 為魏德聖籌拍《賽德克·巴萊》說一句話

「活該，誰叫你去砍人家的頭！活該，人家現在要砍你的頭！」——排灣族
戰歌

聽聞小魏魏德聖要籌拍霧社事件的電影《賽德克·巴萊》(Seediq Bale)，甚
至已經拍好了一個五分鐘的片段放在網路上準備向社會大眾募款，我的心裡是
一則以喜一則以憂，因為這個構想牽涉到原住民的文化及歷史，而小魏在拍
攝計畫中也宣稱他將拍出「原住民的驕傲」，他說：「什麼樣的文化最本土，
什麼文化最能讓人直接了解台灣與大陸的完全不同？原住民文化！台灣的原
住民文化在世界人的眼中是什麼樣的文化？是一種令人同情惋惜的文化！為
什麼？因為拍攝者的眼睛充滿了憐憫；因為原住民的子孫們總是抱怨他們的生
活無奈。他們漸漸失去的，是建立一個民族的最原始元素——驕傲。」

一方面我認為拍電影萬不可能像學術研究那樣呈現出完全的歷史真實，如果
想這樣做就應該寫論文去而不必拍電影；但另一方面電影所透露出的歷史觀
點卻必然會在政治面及社會面產生撞擊與影響。小魏的企圖心與目的說得很
明白：他要重振原住民對自己文化的信心（這其實具有相當的政治性），換
言之這部片主要應該是拍給原住民觀賞的。如果真是這樣，則募款對象，意
即整個台灣社會大眾，對於原住民歷史文化的認知理解乃至關心程度，就成

為募款成敗與否的最重要關鍵（即使向國內政黨或國外片商募款也是一樣）；而目前原住民文化在台灣到底是個什麼處境、處於何種地位，也就因此成為我寫作此文的真正目的。想在本文中了解霧社事件始末的讀者至此可以打住，因為那是小魏的拍片題材，我在電影沒拍出來之前不會去談。

接下來的話得從八里的十三行博物館說起。

十三行博物館剛開放不久時我趁空跑去參觀，主體建築的鯨背設計相當有海洋文化概念，可惜跟十三行遺址的關聯性不大；導覽 DM 上說以後還會有自然生態的相關展覽，不是展出遺址而已。的確，關於遺址的展覽是屬於常設展，挖出的文物再多也就是那樣了，如果沒有其他的特展規劃，這個佔地很大、內容卻是小而美的博物館就很難長期吸引人一來再來。

不過那次參觀卻讓我見識了一個新名詞：「台灣史前時期」。

原來本館的台灣歷史是從 1624 年荷人據台起算，西元 1624 年以前就是「台灣史前時期」。DM 上也說了：「十三行人生活在距今一千八百年前到五百年前。」從本館的台灣史觀點，當然就是史前人類！多媒體簡報室裡也從新石器時代晚期一路講到鐵器時代，然後就跳進了歷史時期的 1624 年！

這與一般認知的史前時期實在相差太遠，當新石器時代進步到鐵器或青銅器時代，等到人類文明做好了物質上的準備才算進入歷史時期，這是世界史或人類文明發展史的常識，但是把這樣整體性的概念拿來套用作為一個地區的歷史分期就會出現問題。台灣考古歷史學界想要搞點自己本土的東西，想提出一套新觀點，這是好的，但至少也該講究一點學術上的嚴謹。1624 年以前的台灣難道只有原住民嗎？那起來抗拒荷蘭人的郭懷一難道不是在荷蘭人之前就已移民台灣的漢人？難道他是在荷蘭人之後才渡海來台讓荷蘭人奴役的嗎？撇開秦漢時期中國就已與台灣產生軍事、貿易等社會關係，以及七百年前日本甲螺

倭寇為患等等不看，就算單從西方人角度，荷蘭人也並非首先與台灣接觸者。

從程大學編著的《台灣開發史》，到美國哥倫比亞大學教授、1962 年就曾到台灣來作過田野調查的麥絲基爾女士（J. M. Meskill）所著之《霧峰林家》，都對台灣近代史的發軔有如下描述：「福爾摩沙」這個世界聞名的稱號乃是透過十六世紀葡萄牙人的發現與傳播，隨後西班牙人於 1598 年派船進犯，未能成功；而荷蘭人韋麻郎先是於 1602 年至 1604 年勾串中國「奸商」李錦、潘秀，進犯澎湖，結果遭福建巡撫徐學聚派遣總兵施德政、都司沈有容率兵驅逐，澎湖馬公媽祖宮現仍保存「沈有容諭退紅毛番韋麻郎碑」，乃為明證。1622 年荷蘭人雷爾生再度進犯佔據澎湖，漢人遭虐待奴役者凡一千三百餘人，另有一千五百人被送往爪哇的荷蘭東印度公司賣作華工奴隸；福建巡撫南居益再次出兵，交戰七個多月荷人求和，於 1624 年被迫由澎湖來台，才開始設政務廳，建赤崁城。

同一時期，1626 年西班牙人也進佔台灣北部，經三貂角進入雞籠港，在滬尾（即淡水）建紅毛城，主要卻是以宗教教化為主。荷蘭人殖民南台灣三十八年，西班牙人殖民北台灣十七年，縱然殖民政府全係西方人，但社會結構早已是漢人移民社會及原住民社會同時並存；是以明末清初，鄭成功渡海來台，驅走荷蘭人並接手統治漢人社會，在政權移轉上才會具有相當的正當性。

已故的時代悲劇人物張學良其被軟禁的後半生在台灣無所事事，最大樂趣便是研讀聖經與明史，他對鄭氏收復台灣一節歷史曾經寫下一首七言詩，最是一針見血：「孽子孤臣一仔儒，填膺大義抗強胡，豐功豈在尊明朔？確保台灣入版圖。」

而在十三行遺址中發現有中國銅錢，從五銖錢、開元通寶到乾隆通寶，綜合以上所述──如果我們謙虛一點──這證明了從中國漢唐到清朝，台灣島上的十三行地區有一群原住民還處在鐵器時代，有殯葬文化但沒有文字，種族上則

屬於南島語族的一支；倘若仍要斷定此時為台灣史前時代，等於將漢人移民的歷史硬生生斷頭，不但無法解釋現存漢人社會之起源，也同時扭曲了十三行人及其他移民或原住民的歷史。馬來西亞砂勞越的伊班族就是個例子：砂勞越現在仍以伊班族佔大多數，他們在雨林的水邊築長屋圍居，一樣停留在沒有文字的階段，令人稱奇的是獵人頭習俗雖已停止，但其婦女卻能以紡織技術織出各種圖像符號，彷彿在說故事寫作一般，雨林之外則有現代公路及城市，試問馬來西亞的砂勞越地區現在是否仍處在史前時代？

把距今五百年到一千八百年前的台灣原住民當成史前人類來介紹是正確的，但把西元 1624 年以前的台灣（不包括澎湖！）定義為史前時期，這種歷史觀點到底是以誰為詮釋主體？如果是原住民，那麼台灣史會只有四百年嗎？

目前官方乃為漢人，顯然無法以荷蘭人、西班牙人，甚至日本人為主體，而應以漢人為主體，但如此又牽涉到敏感的統獨政治問題，只好在某些地方採取創造性的模糊，結果反而自我否定，讓四百年的台灣史成為一部行政官僚史，只因為荷蘭人是第一個在台灣設立行政官署的殖民政府，就把荷蘭人之前的台灣定為史前時期；只因為要把國民黨政府打為外來政權，就把荷蘭、中國明清與日本的殖民統治貼上同一個標籤。這又是一個大謬誤：清朝政府大致以「隘勇線」區分漢人社會與原住民社會，幾乎視同國界互不侵犯，直到 1871 年牡丹社事件，五十四名琉球人船難漂流到台東遭原住民視為外來者殺害，日本藉言抗議之後，才有沈葆楨奏請開山撫番；當然漢人開山之後欺壓原住民事件必較以往為多，「強者欺番，弱者媚番」（《台灣通史》撫墾志），但本質上乃屬族群衝突，而與荷日的高壓殖民統治完全不同！

為了塑造四百年的歷史悲情，表面上是反對殖民統治的不義，其實反而是將殖民統治合理化──沒有外來政權的殖民統治，台灣仍在史前時期？──真正悲情的該是原住民！

在這種簡化而扭曲的政治論述中，原住民文化等於從一開始就不被承認，原住民從頭到尾都成了被犧牲的客體，即使在現今這個號稱四百年來第一次「推翻」外來政權統治的民主進步政府之下，原住民依然被吃得死死的，幾乎可說永世不得翻身。

這些錯亂的歷史語言其實非從今日始，但出現在國家級博物館還是令人駭異（澎湖人也應該表示抗議，因為倘若非從荷蘭統治起算不可，澎湖怎樣也比台灣早兩年！）。十三行博物館的做法如此粗劣，反映出的心態如此地不謙虛，令人咋舌！我不禁要說：這只是政府在利用原住民的剩餘價值罷了，如此大費周章大張旗鼓地展示早期原住民吃剩的貝殼，表面上是彰顯台灣的主體意識，實際上則仍然充滿文化歧視，更對於現今尚存的原住民生存及生活的各項需求瞠目不視；十三行人已經絕跡了，苗栗向天湖湖邊的賽夏族文物館卻只有空殼裡面啥都沒有，就這樣閒置三年，館外的賽夏族人不分晴雨辛苦叫賣著石板烤肉，對比富麗精緻的十三行博物館，當真坐實原住民「生不如死」的生存困境！

而我對小魏籌拍《賽德克‧巴萊》的懷喜帶憂原因其實就在這裡：

從原住民角度來看，1930 年的霧社事件乃是台灣自荷蘭政府以來，為對抗外來政權的暴力侵壓，所發生最大的一次抗暴行動。整個事件的起因不僅是政治、經濟的壓迫剝削，更包含文化及心理的歧視與抹殺，發動這個事件對原住民而言是個何等悲慘的驕傲！

但是這樣一個原住民捍衛自身尊嚴的歷史慘案，七十年來卻不斷受到政治扭曲：國民黨立碑建公園用來宣傳抗日，一面把莫那魯道列為「中華民族」的烈士，另一面卻以菸酒公賣局的產品成功馴化原住民；黨外台獨人士如長老教會、許世楷、施正鋒等人則說：「霧社事件的抵抗正是台灣人追求民主、自由、平等，維護人權的偉大精神表現。」更有日本漫畫家如小林善紀之流者，出書

污衊「高砂義勇軍」乃是出於原住民的自願、受天皇感召，而高喊愛台灣的政客從李登輝以下竟無人出面駁斥，反而還為之辯護！還好本土漫畫家邱若龍也編繪了一本精采詳實的《霧社事件》歷史漫畫，獲得台灣原住民文教基金會的支持出版。

而小魏的理想更大，誰來支持他呢？在《賽德克‧巴萊》網站的拍攝計畫中有一段話是這麼寫的：「當美國人在慶祝哥倫布發現美洲五百週年之時，有一群懷抱原住民族史的人們提出異議，說這不是光榮的五百年，而是屈辱的五百年殖民史。」

我想起公投辯論第一場行政院發言人林佳龍面對畫上黥面紋飾的原住民立委高金素梅，結辯時高金素梅引用了上面那首古老的排灣族戰歌，而林佳龍在事後的記者會上辯說他們又沒有砍別人的頭。我只想說：請林佳龍好歹翻一翻阿扁對手連戰的祖父連雅堂所寫《台灣通史》之撫墾志，看看現在台灣人的祖先是怎麼「殺其番，烹之」的！是的，你們沒有砍別人的頭，你們只是把別人烹而煮之而已！

什麼時候我們漢人才能學會善待那像彩虹一般共存共榮的各族原住民？我一直相信「受過傷害的人有兩種，一種是希望別人也受到同樣的傷害，另一種是希望別人再也不要受到同樣的傷害」。霧社事件裡莫那魯道再怎麼偉大、再怎麼以身為「賽德克‧巴萊」（真正的人）而驕傲，其結果都是很悲慘的。而即使七十年後的今天，整個社會根本就還沒學會尊重不同族群、包容多元文化，要向這樣一個不成熟的社會募款為弱勢族群拍電影，幾乎是注定失敗！

我相信小魏，但是不相信目前這個冷漠的社會以及專門糟蹋原住民的台灣政客。

P.S.

《賽德克・巴萊》網站：www.seediqbale.com，有小魏傾家蕩產拍出的五分鐘精采預告。

至 2004 年 3 月 9 日止捐款金額為 166,400 元，大約僅夠支付 Panavision 35mm 攝影機十天的租金。儘管悲觀，個人仍將捐出一日工作所得予《賽德克・巴萊》拍攝團隊，期望有志者一同支持。

2004.03.10

認同的孤島

電影《非關男孩》（About a Boy）一開始問了一個問題：「『沒有人是孤島』是誰說的？」休葛蘭（Hugh Grant）說是邦喬飛（Jon Bon Jovi），這當然是開玩笑。

看完魏德聖導演的《海角七號》，我想起幾部電影：大衛·馬密（David Mamet）的《殺人拼圖》（Homicide）、詹姆士·葛雷（James Gray）的《萬惡夜總會》(We Own The Night)、張作驥的《蝴蝶》……然後我想起這首詩。

這幾部電影都和《海角七號》完全不同，而且一部比一部沉重，但是共通之處是它們都碰觸到出身、血緣、歷史、語言等種種關於身分認同的問題。

身分認同究竟是如何形成的？又如何辨認？這是個大問題，多少社會迷思正是由彼此區同分異開始的。

《海角七號》裡幾個角色的身分設定相信台灣觀眾一點都不陌生：原住民交通警察勞馬（民雄飾演）、客家人賣酒業務馬拉桑（馬念先飾演）、本省籍機車黑手水蛙（夾子小應飾演）等人都算簡單明瞭；而當本省籍鎮民代表洪國榮（馬如龍飾演）對上外省籍飯店經理（張魁飾演）時就多了些政治況味；年逾七十卻不失天真的老郵差國寶茂伯（林宗仁飾演）想當然耳是台灣人，豈知他可能十五歲以前是日本人？至於才十歲就擁有一個老靈魂的教會天才鋼琴手大大

（麥子飾演）則是根本還未「成人」，但她的母親（林曉培飾演）明明懂日語卻故意裝不屑說不想說，她的外婆當年甚至差一點嫁到日本成為日本人！

而全片的主戲還是落在一個來台打工卻聽不懂台語的日本女生友子（田中千繪飾演）以及一個懂台語、說國語的「新台灣人」阿嘉（范逸臣飾演）身上。

但這個「新台灣人」卻是個孤兒。

這個主角為孤兒的設定其實決定了導演的中心意旨，即使我們不知道阿嘉在台北究竟發生了什麼事（生存不易？懷才不遇？感情不順？），但卻能夠理解他從頭到尾的那些情緒：對現實的怨恨與不滿。

當交通警察勞馬第一次抓到阿嘉騎機車未戴安全帽時，阿嘉指出前後左右沒有一個人有戴安全帽，「為什麼偏偏抓我？」對於阿嘉的質疑，勞馬的回答是：「你看起來比較倒楣！」此言一出現場每個觀眾似乎都發出會心一笑；重點不只是那個大家都清楚的台灣社會現象，更在於阿嘉的反應正好顯露出他的孤兒意識！

孤兒意識的另一種表現乃是藉由表達自己的處境來引人同情，片末日本歌手中孝介加入合唱的那首舒伯特名曲〈野玫瑰〉，從詞義來看更是孤兒意識的明證。

孤兒意識本從命運而來，當命運被他人決定自己無力改變時，你看什麼都不對勁，做什麼都不起勁，全世界彷彿都與你為敵；但反過來別人看你也是一樣怎麼看怎麼不順眼，不要說勞馬，就是那個日本女生友子更是受不了，就算真是破銅爛鐵樂團，也不應該這樣不當一回事。為了轉變這個危機，導演設計了一疊六十年前的情書。

許多觀眾質疑這個設計和敘事主線的關係薄弱甚至毫無關聯，但我的解讀是：

導演希望藉由阿嘉在完成別人由於信任所交付予他的任務時，理解到人其實可以掌握自己的命運，重點是你必須要做些什麼（do something）！

就像六十年前那段日台師生戀，正是因為屈服於大時代的命運安排，日籍教師（中孝介飾演）才會拋棄台灣女子友子（梁文音飾演），一個人上了船躲在甲板上偷偷探個頭向她告別，然後在抽屜裡藏著那一疊信藏一輩子。然而如果六十年前的感情到今天還能傳達到愛人的手裡，人世間又有什麼是不可能的呢？

阿嘉由於成功遞送出這份情意，讓六十年前的悲劇有了一個可以滿意的結局。如果他對自己所熱愛的音樂（及女人）竟跟六十年前的日籍教師一樣畏縮猶豫，那還有什麼搞頭？

只是複雜的不是劇情如何安排解釋，而是台灣人的孤兒意識在六十年後竟還得靠著殖民母國日本的「感召」才得解放，我認為這當中仍有許多值得進一步思索追論的地方。

荊子馨在《成為「日本人」》一書的最後一章中，藉由詳細分析吳濁流的小說《亞細亞的孤兒》提出所謂「基進意識」：「堅持認同形成的矛盾與多元性，並拒絕鐵板一塊的『日本民族性』、『中國民族性』和『台灣民族性』。」

這種「基進意識」，荊子馨說：「是一種辯證性的鬥爭，這種鬥爭體悟到被殖民者可以以不具本質的方式出現在更大的殖民現代性這個母體中。它強調殖民認同形成的偶然性。」

如果我們暫先不對「台灣人」或「新台灣人」進行本質性的區別與定義，則從《亞細亞的孤兒》對應到《海角七號》，恰恰能夠印證荊子馨所提出的「基進意識」。

《亞細亞的孤兒》藉由男主角胡太明不斷地在日本、中國、台灣這三角關係中進行空間的移動，從而不斷產生身分認同上的辨證活動；《海角七號》則恰恰相反，空間是固定在台灣南部恆春小鎮，卻藉由不同身分的人彼此碰撞激盪來進行身分認同上的辨證活動，唯一遺憾的一點是三角關係中缺少了中國這一角（當然，你也可以說，中國的不在其實是另一種在）。

依照荊子馨的說法，無論是從陳映真式的「中國民族本質論者」或宋澤萊式的「台灣民族本質論者」的角度來看，《海角七號》都是無法令其滿意的：前者一直想解消台灣人的孤兒意識，認為那是回歸的障礙，結果《海角七號》阿嘉反而回頭擁抱日本；後者則強調孤兒意識正是台灣性的本質表現，結果「海角七號」卻出現各種各樣不同身分認同的台灣人──不啻說明死守孤兒意識只會無限擴張變成受害者妄想情結，以阿扁為代表的種種自我辯護說詞（對比阿扁說的「別人都可以我為什麼不可以」與阿嘉說的「為什麼偏偏抓我」）恰恰說明了這一點。

旅日作家李長聲在荷蘭學者伊恩・布魯瑪（Ian Buruma）所著《鏡像下的日本人》的推薦序中說道：「日本人和外國人都相信日本是獨特的國度，在文化、經濟、政治方面，這種認識使日本孤立，而且是七十多年前日本走上不光彩道路的起點。……布魯瑪解說文化，卻不容許拿文化做擋箭牌，以開脫歷史的責任。」

強調文化的獨特性乃至自我膨脹其優越性，正是各個民族本質論者經常大言夸夸的表現之一，倘若人人都無限上綱，不是你要同化我，就是我要同化你，最後人與人爭，不是出現「利維坦」（Leviathan），就是同歸於盡。

《海角七號》不但以適當的幽默自嘲解消了這一點，同時以阿嘉一句「我操你媽的台北」隱喻了「去中心」的主體必須重新認識自己的在地性（不忘出身），結合歷史與記憶，重新啟動，投注熱情，才有實踐自己理想的可能。

要達成這樣的認知，必須先建立「沒有人是孤島」的信心，張作驥的《蝴蝶》以更細密深刻的經營，卻從反面印證了這一點，電影本身的整體表現其實更勝「海角七號」，只可惜未能得到相當的關注。

最後我想提醒，其實「沒有人是孤島」是馬如龍說的，就在他幫阿嘉保養機車的時候。

2008.09.08

無愛的國度

——從鄭文堂的《夢幻部落》看台灣原住民的處境

沒有海洋，沖激沈睡在陰霾下的岩岸
沒有故鄉的小米，釀製回家路上的酒
只有顫動的車塵，隔著低垂的窗簾
擾亂著困頓在風中的詩句

——鍾喬，〈夜訪莫那能〉

《夢幻部落》(Somewhere Over the Dreamland) 這部電影的英文片名可直譯作「夢土上的那方」，但是片中所呈現的卻是一個人心極為荒涼的無夢之地 (Land without a Dream) ，甚至是個無愛的國度 (Land without Love) 。

故事中的三個男女主角：泰雅原住民瓦旦、外省老兵之子小莫以及瓦旦舊情人里夢之女瑄瑄，在這無愛的國度之中，或者錯身而過、或者會心交談，相逢卻未曾相識。這樣的形式及主題，叫人很容易想到羅德里哥‧賈西亞導演的《寂寞城市》(Things You Can Tell Just by Looking at Her) ，與吉爾‧史普瑞奇導演的《命運的十三個交叉口》(Thirteen Conversations About One Thing) 。但是比起上述兩片將焦點置於都會人心的寂寞失落，以及個人命運與道德抉擇時的人生哲學，《夢幻部落》顯然具有完全不同的關照位置。

瘸了一腿的泰雅原住民瓦旦（尤勞尤幹飾演），在山中樹下倒頭大睡時，身披

白翅的郵差天使送來一張明信片，要他回到以前的工地領回失物。這份「天上掉下來的禮物」是他在工地摔斷腿那天遺失的皮夾，裡面有當天所發的工資；瓦旦為此回到城市，工地裡的外勞們卻聽不懂他的話；他的皮夾嵌在一水泥塊中，瓦旦小心翼翼地敲碎水泥取出皮夾，發現皮夾裡有一張舊情人里夢的照片，勾起瓦旦的回憶，他開始尋找里夢的下落，卻只尋到被里夢拋棄的舊書店老闆（戴立忍飾演）。老闆先是憤怒，繼而歇斯底里地痛哭，而瓦旦似乎很能了解他的心情……

被母親拋棄的外省老兵之子小莫（莫子儀飾演），最大的願望就是能到東京去找他的親生母親，當面用日文羞辱她；所以他白天在日本料理店當廚師學徒，學習日文，晚上則在「男來店，女來電」電話交友中心消磨排遣，有時還會接到成熟女客的邀約，進行一夜援交。一日，小莫在店內遇到曾經與他有過性交易的女恩客（李烈飾演），下班後依例帶他出場到溫泉飯店，小莫卻在年齡足以做他媽媽的女客虛假的懷抱中找到了真正的母親……

瓦旦舊情人里夢之女瑄瑄（吳伊婷飾演），則是在遊客冷清的兒童遊樂場做旋轉木馬的收票管制員。她有個關於媽媽和哥哥的故事，卻無人可以訴說，她打電話到電話交友中心向陌生人傾吐：「你要聽故事嗎？不聽請掛斷。」只有小莫願意傾聽她的故事。一個不善言詞的木訥同事喜歡瑄瑄，常常送她禮物，不知如何拒絕的瑄瑄卻總是無言以對，後來同事終於按捺不住，竟然硬闖她獨居的房門，雖只是鹵莽並無惡意，但瑄瑄在嚇出一身冷汗之後，決定交還所有禮物，一封未拆……

這三段故事中的主角人物互有交錯，表面看來的確呈現出都市人心的疏離面貌，以及情感上的滯鬱封閉，但是整部片的寫實基調卻牢牢鎖定著一個隱而不顯的主題，即原住民的現實處境。這也是導演鄭文堂一再強調的核心意圖，如果視而不見，或避而不提，則影片的意義將被扭曲到另一個層次，反而不是導演拍攝的原意了。

第一個迫在眼前的事實是，外籍勞工對於都市原住民工作機會的排擠。籠統地說，這是源於資本的國際流動，造成底層勞動力的結構變遷，儘管政府聲言改善，但外勞政策動輒作為政府運作國際政治的談判籌碼，可以向上扯到國家安全以及外交困境，可想而知最後被犧牲的仍然是原住民。片中當瓦旦回到都市，面對滿是外勞的工地，說著吃力國語的瓦旦還能說什麼？在已使用台幣新鈔的今天看來，瓦旦皮夾裡的舊台幣是他當時的勞動所得，卻幾乎等於是一疊廢紙，這個戲外的巧合更是充滿無奈與諷刺！

而與生計及生存息息相關的原住民工作權問題只是冰山一角，更嚴重的是土地流失所帶動的文化流失，以及生活資源的流失連帶使得從生存技藝到記憶及想像的流失等問題。

瓦旦與里夢有個關於小米田的夢：「小米田成熟的時候，風吹著小米田的穗，小米田會發出美妙的歌聲。」瓦旦沒能實現這個夢，只能在天橋底下尋得一塊安睡之地，繼續他無根的漂泊與追尋；小莫與瑄瑄則透過電話相約到山上去尋找小米田，即使他們在同一班火車上相遇卻不相識。這個小米田的夢被今之漢人如戴立忍飾演者棄若敝屣，卻象徵著原住民對土地的記憶與原鄉想像。

「記憶是弱勢者尋找認同的力量來源。」詩人兼社區劇場工作者鍾喬如是說。

當瓦旦記憶起他與里夢的美好時刻，願化身為魚繞著里夢的腳邊梭游相守，此後他繼續在城市中漫遊尋夢；當身世相似的小莫與瑄瑄（前者無母，後者無父）分享彼此的生命故事，一種內在的尋根慾望，驅使著他們向山野出發，像鮭魚終將迴游到出生之地。所謂有愛十方皆夢土、無愛夢土成他方，不論夢土在何方，只有記憶與想像才是存在當下最真實的肯定，而這正是當前原住民不斷流失的寶貴資產。

如果無法想像當年凱達格蘭族人逐獵的原野是如何變成今天的總統府前廣場，

只要回想一下今天達悟族人的蘭嶼是如何變成台電的核廢料放置場，那其實是相去不遠！

三十多年前，北美的印第安伊尼族人在加拿大政府和天主教傳教士的軟硬兼施下，被迫放棄游牧生活傳統，集體被遷徙至紐芬蘭戴維斯灣定居。這項政策或許出自善意，未能考慮到原住民的實際需要卻是事實──新聚落水源缺乏、沒有下水道系統、習慣住帳篷的伊尼人不懂修理房屋等等，問題層出不窮；更糟的是，每年有四個月因海灣浮冰，伊尼人無法前往傳統獵場謀生，流離失所的伊尼人感到絕望無助，經常藉酒澆愁。1992 年 2 月，一戶人家失火，父母酒醉，不省人事，附近也無水救火，救火者只有眼睜睜看著六名幼童燒死在火窟中……

這樁慘案喧騰一時，甚至震驚國際，加拿大很多高中的社會研究課程援用為教材，並在加拿大原住民政策上留下深痛的烙痕。1994 年加拿大政府公開認錯，並開始以輔導的方式，幫助原住民以自己的方式適應現代社會。

反觀台灣，類似的原住民慘況比之加拿大只有過之而無不及，社會大眾對原住民的認知僅止於祭典、嘉年華式的歌舞表演，不然就是將雛妓、酗酒、吸毒等社會問題和原住民畫上等號。政黨輪替阿扁總統上台後所承諾的達悟族人自治，到現在連樓梯都不響了，誰還期待會有什麼人下來？先進科技的好處無福享受也罷，最難下嚥的苦果卻硬逼著他們和血吞，且不提達悟族人抗議台電將核廢料送到蘭嶼，媒體卻只盯著他們的丁字褲及手上的現代手錶大作文章；在國民所得已超過一萬二千美元的今天，我卻曾親眼看見台東紅葉村的卑南族小孩像流浪狗一樣在垃圾堆裡翻撿覓食；更不用說前幾年烏來泰雅族聚落發生的安毒村事件，暴露出多少台灣內部殖民的殘酷與不義！

96 年底行政院正式成立了原住民委員會，根據研究台灣族群問題的學者張茂桂表示：「目前除了文建會之外，幾乎沒有一個單位願意配合交出所轄的山地

業務與既得官僚利益。」時任台灣省民政廳山地行政局副局長，也是職等最高的兩名原住民之一的鄭天財，在接受媒體訪問時便說：「如果考量個人前途，應該爭取去原民會；如果考慮到工作推動，那就不如不動了。」由此可知行政院原民會實已淪為招撫的手套、酬庸的籌碼，甚至在組織中納入九族代表使表面上看來像是合議制，實際上卻仍是主委主導一切的首長制，更使得原民會成為反制監督的利器。

在台灣的原住民承受著數十年甚至百年來漢人及日本統治者殖民政策錯誤的惡果，他們的文化不允許他們對此做出麥克‧道格拉斯《城市英雄》(Falling Down) 式的恐怖報復，因此他們的吶喊也鮮少有人聽見，只是難道我們非得期待流血，那美麗的彩虹（如白光勝牧師所說九族共和的動人譬喻）才有在台灣上空出現的一天嗎？

《夢幻部落》中瑄瑄管理的那座旋轉木馬，幾乎淪為男人與情婦在城市中無聊遊蕩時的成人調情玩具，卻在遊樂場將要關門之際，出自一位母親的要求，瑄瑄答應為她的孩子再轉動一次。看到小孩坐著旋轉木馬開心的笑容，我心中質疑馬告國家公園成立的聲音，也跟著再次響起——真有必要以國家為名再建一個遊樂場，而不惜剝奪原住民的生存環境？

鄭文堂對台灣原住民處境有著深刻的觀察體認，片子也奪得威尼斯影展的國際影評人大獎，然而卻沒有獲得台灣本地社會及媒體對等的注目，甚至沒有一篇影評觸及電影的核心議題，在在證明了我們這個冷酷的社會是如何漠視弱勢族群，這真是個無愛的國度！

※ 本文刊於 2003 年 3 月號《張老師月刊》

貧窮的尊嚴

攝影術發明之後，有兩位攝影家分別提示我們兩種相反的看的方法：

法國攝影大師布列松（Henri Cartier Bresson）強調的是事物發生時那「決定性的一刻」，他曾說：「生活中發生的每一個事件裡，都有一個決定性的時刻，這個時刻來臨時，環境中的元素會排列成最具意義的幾何形態，而這種形態也最能顯示這樁事件的完整面貌。有時候，這種形態瞬間即逝。因此當進行的事件中所有元素都是平衡狀態時，攝影家必須抓住這一刻。」（見阮義忠著《二十位人性見證者》，北京三聯書店出版）

但是要抓住那一刻何其困難，布列松認為：「所有的思考，只能在拍照前或拍照後；按快門的那一瞬間，只有憑直覺。」由於強調直觀，布列松的許多經典攝影作品總充滿匪夷所思的神祕性與夢境感，被認為受超現實主義影響甚大。

美國攝影大師保羅・史川德（Paul Strand）和布列松正好相反，他不捕捉什麼瞬間，反而是和拍照對象事先溝通，仔細規劃所有細節，然後拍下他們的樣子。約翰・柏格（John Berger）在《影像的閱讀》書中評論他的攝影作品時說道：「史川德的作品顯示：他的模特兒們委託他去『看穿』他們生命中的故事。而也就正因為這樣，雖然這些肖像照都是正式的拍攝而且擺好姿勢，攝影者和照片本身卻不需要偽裝及掩飾……使我們有一種奇妙的印象，認為被拍攝的剎那就是整個人生。」

由於史川德的人像攝影不只呈現這些人的生命經歷，也突顯了他們的生存現實，因之與超現實風味濃冽的布列松相比，史川德毋寧是相當寫實的，甚至具有社會批判性，並且與戰後義大利新寫實主義電影跨界呼應，聲氣相投——史川德在戰前就已是美國重要的紀錄片導演，年輕時雖已學會攝影但在從事電影工作的二十年間有十年完全放棄靜照，五十三歲以後才重拾照相機從事靜態攝影。

對這兩種看的方法有所理解之後，再來看由戴立忍執導、陳文彬編劇並親自主演的電影《不能沒有你》，當對電影的創製過程能有更深一層的體會。

《不能沒有你》當然是不折不扣的寫實主義電影，但這電影的「業感緣起」卻是由於一個新聞畫面：2003 年某日，一個中年男子抱著他的小女兒巴在天橋的欄杆外作勢要往下跳。電視新聞播出這個畫面時，陳文彬正在路邊麵攤吃麵，這個「決定性的一刻」觸發了他把這個故事改編拍成電影的想法。

電影的劇情與實際新聞的主角遭遇其實差相彷彿：李武雄因同居女友遠走嫁人，他與女兒相依為命的生活本來即使貧困亦不無喜樂。只是當初沒有辦理結婚登記，李武雄也提不出女兒的出生証明，加上父女兩人連住所都沒有，造成女兒根本沒有戶口。但女兒長大總要上學受義務教育，國家自此介入的結果，是要求女兒接受社會局的安排進住寄養家庭，這等於是硬生生要拆散這對父女。李武雄自南部北上找立委找官員，用盡一切可能的辦法想把女兒留在身邊，最後仍然沒有任何指望，這才抱著女兒跨上了天橋……

陳文彬說過他對德國導演文·溫德斯（Wim Wenders）的一句名言感受非常深刻：「每一張照片都可以是電影的第一個鏡頭。」（見其攝影集《一次》，田園城市出版；譯作「第一格畫面」較符合原文「Every photograph is the first frame of a movie.」）因此那個父親抱著女兒跳天橋的畫面就成了這電影的起始畫面。

雖說溫德斯認為第一張照片可以是電影的開始，但他隨後又說了第二張照片是「蒙太奇」的開始，這也就是電影與靜態攝影的差異之所在：每張照片都蘊含一個故事，電影卻必須把這故事說出來；然而我們看到的卻是陳文彬自己跳進了故事裡扮演起主角李武雄，而由戴立忍把這故事說（拍）出來，這無疑提供了一個關於寫實主義攝影的創作啟示，正如史川德的創作方法：你必須對拍攝對象盡可能地了解及掌握，甚至必須成為你的拍攝對象，與他合而為一，當你能做到這樣的時候，只需把照相機放在對的位置按下快門即可。

電影也是這樣，當編劇自己鑽進故事成為主角，導演唯一能做的就是把攝影機放在對的位置並且選擇適當的說故事的方法（蒙太奇）。是不是紀錄片已經無關緊要（當年連伊力·卡山（Elia Kazan）的《岸上風雲》(On the Waterfront) 都曾被歸為紀錄片），因為雖然一切都是刻意安排，但是故事本身卻已不需要偽裝及掩飾。

《不能沒有你》正是用心做到了這兩件事，並且形式與內容得以完美結合，使得影片整體成績在近年的台灣電影中展現少見的出色精純。

首先，陳文彬自己扮演主角李武雄，從氣質表情、腔調語言、肢體動作可說無一不合。李武雄是個「寄居」於碼頭廢貨倉的修船工人，是極邊緣極卑微的底層小人物，陳文彬過去在從事社運及擔任國會助理期間，接觸到不少這樣的人，他知道他們的想法、生活方式及表達方法，他也可以和他們過一樣的生活、做一樣的工作、操一樣的語言；陳文彬不是職業演員，但他幾乎就是他們之中的一份子——沒有這樣的背景，那個新聞也不會觸動陳文彬甚至激勵他完成整部電影。

既然先天上陳文彬與這個故事已經不謀而合且不做第二人想地出任主角，這部電影的最大挑戰反而來自導演戴立忍。以過去戴立忍的學經歷背景來看，實在很難相信這部電影會是他的導演作品。以他學院出身，生涯演藝事業是以電

視、電影及劇場演員為主，之前唯一的導演長片作品是 2002 年的《台北朝九晚五》，給人的印象是屬於都市的、中產的、商業氣息較重的，而《不能沒有你》卻是描繪社會貧苦底層的寫實主義電影，這之間的轉變著實耐人尋味。

但是無論如何，就電影本身的表現來看，至少有兩個重要意義值得進一步分析。

就形式而言，《不能沒有你》採用類紀錄片的拍攝方式，並非讓攝影機上肩以晃動的影像營造真實感，而是讓事件就發生在攝影機前，這是一種不炫技、不渲染、最簡明直接的拍攝方法——猶如史川德的人像攝影；攝影機的位置與其說是一個旁觀者，更像是一個「傾聽者」(約翰・伯格語)，加上刻意選用黑白呈現，導演企圖回歸寫實主義發展的最初，那種訴諸影像最直接的動人力量，而拒絕以剝削煽情的情節榨取觀眾同情的眼淚。在呈現李武雄的高危險性工作及他與女兒的日常生活時，亦不賣弄所謂「貧窮的奇觀」(spectacle of poverty)，我以為這非常可取。

因為把貧窮當成奇觀，對於貧窮者而言是剝奪其尊嚴的作法。陳文彬強調說：「我們呈現貧窮，我們不販賣貧窮。」正是站在貧窮者立場之同理心的自覺表現。同樣以遭遇磨難考驗父子情的新寫實主義代表作《單車失竊記》(Ladri di biciclette)，一樣使用非職業演員，一樣在大街上取景，製片過程一樣窮到不行，對如何呈現貧窮的態度也是一樣的。

從鏡頭語言來看，《不能沒有你》也可直接上溯與八〇年代的台灣新電影接軌——這個歷史已經斷裂許久不曾出現佳作了；楊德昌曾說「台灣新電影沒有 fade-in、fade-out、dissolve 這些奢侈的東西。」(見《一一重現楊德昌》，香港國際電影節協會出版)，台灣新電影的特色就是「不溶、不慢、不鬆」(No dissolve、No slow motion、No zoom)，《不能沒有你》完全承襲這樣的簡潔風格，這也是編導強調「貧窮電影」的必然結果。

就內容而言，父女之間的感情無疑是影片動人的力量來源，但是這種親情面對不可抗力的人為因素而拉扯分離，往往可見其更深刻的內裡。批判國家機器的論述在此雖然受用，但標記一個社會發展的複雜面向恐怕更加緊要實在。1979年達斯汀・霍夫曼（Dustin Hoffman）與梅莉・史翠普（Meryl Streep）主演的《克拉瑪對克拉瑪》(Kramer vs. Kramer)，以及1989周潤發與張艾嘉主演的《阿郎的故事》(台譯：《再見阿郎》)相隔十年，卻不約而同呈現了當代的美國及香港社會中的兩性現實與現代都會性格；《不能沒有你》則選擇淡化女性角色，而突顯了台灣社會長久以來的城鄉差距與階級問題，在性別態度上是自楊德昌1983年《海灘的一天》高唱父權輓歌以來比較溫柔敦厚的一次呈現（甚至公部門裡不論男女官僚習氣一樣嚴重缺乏同理心，顯然讓女性也趨向腐化）。相較於《克拉瑪與克拉瑪》與《阿郎的故事》兩部商業通俗劇，《不能沒有你》在台灣電影史上可說已站到一個不可或缺的關鍵位置。

※ 本文刊於 2009 年 7 / 8 月號《人籟論辨月刊》

愈黑暗愈美麗

——從《美麗時光》看張作驥電影的創作方法

「『真實』是一直存在的。」——張作驥導演

在看完《美麗時光》這部電影後，原本存有許多懷疑，但當我看到一篇相關的導演訪談，訪問者謝仁昌開頭第一個問題便問道：「《美麗時光》這部片名從何而來？」導演張作驥回答：「好像還是該叫《黑暗之光》！」這個回答讓我茅塞頓開，才決定以此為題。

張作驥導演的三部電影《美麗時光》、《黑暗之光》以及《忠仔》之間的關係，大體可以和蔡明亮導演的《你那邊幾點》、《河流》乃至《愛情萬歲》的關係對比來看。張作驥這三部電影用大量相似的手法及元素，甚至相同的演員，去呈現同樣類似的題材，這跟蔡明亮那三部電影之間的關係非常類似，說明了台灣近年來的電影生產狀況，是傾向於盡量累積資源培養固定班底，以同中求變的方式達成導演創作的目的。

但是製片的限制不表示創作的空間也因此一成不變，蔡明亮的《你那邊幾點》雖然在演員及情節上接續《河流》，但仍有許多明顯的差異點，不僅兩片所呈現的人生哲學截然不同，前者在手法上也更加精練，這是透過導演的自覺，甚至包括演員李康生及陸奕靜的自我突破，才能表現出來的明顯成長。張作驥

的《黑暗之光》與《美麗時光》之間的差異卻不是那麼明顯，甚至還有因襲重複之嫌。諸如三部片的開場都是一家人團團圍坐吃飯的場景，然後長輩帶著晚輩（輕度智障的阿基在此成為固定出現的人物，他貫串三片從弱智到先知，對張作驥的電影已經產生更多意義）對著家中祖先牌位或神龕拈香拜拜。

這樣的開場戲負有一個重要目的，就是呈現這些人物彼此之間的宗族或家庭關係，包括社經背景、語言族群的隸屬區分，甚至主要角色的性格特質，換言之這是導演在為演員定位。這個觀察背後所透現的事實是：導演的創作方法具有一致性，有時甚至成為一種習慣，拍過許多紀錄片的張作驥在訪談中也承認這點。當然不只開場戲，從男主角的旁白心聲以及固定的特殊習練：《忠仔》裡阿忠練八家將，《黑暗之光》的阿平在海邊練擊石，《美麗時光》的小偉練雙節棍；甚至三代同堂的家庭結構，都成為張作驥電影可輕易辨識的必備元素。

創作有固定的習慣或方式不一定是什麼壞事，但是當這些創作習慣反映到文本上成為一種固定的敘事習慣時，就會有許多「舊方便」可資再利用，用得好則導演風格於焉確立，有如小津安二郎、王家衛或是伍迪·艾倫；用得不好則會使新作看來換湯不換藥，無法突破，儘管那些「舊方便」一開始可能是非常美妙的東西。

由於之前拍紀錄片的經驗，張作驥坦承比較愛用非職業演員，因為職業演員有既定的表演觀念，要花很多時間溝通，不如找非職業演員。而他說自己的創作習慣「通常是先有片名、ending、主要演員、主敘事線，《美麗時光》就是這樣倒著寫出來的，不像《黑暗之光》進行的時候有很多盲點」。

根據這樣的拍攝經驗自述，對比張作驥的三部作品，我們可以了解，《忠仔》的獨特及原創性是最強的，整部片呈現阿忠不斷反抗成人世界的悲憤，以及做人與做神之間的掙扎，其力道之粗礪生猛，連侯孝賢相形之下都顯得太過溫情；但也因為這樣的獨特性，《黑暗之光》在嘗試再製重現時才會出現那些導

演「之前看不見的盲點」（把李康宜拍成會掀桌子的女忠仔，便是導演試圖尋找「舊方便」而失敗的明顯例證）；到了《美麗時光》，有了《黑暗之光》累積的更多「舊方便」，導演的盲點當然就沒那麼多了——但這有可能會是他最大的盲點？

我記得 97 年一月看完《忠仔》後就斬釘截鐵地說，這部將是那一年最好的國片；2000 年三月阿扁當選總統那天，我看完《黑暗之光》後也是這樣說；今年這部《美麗時光》依舊非常動人，不過我卻不再說這樣的話了，理由便是：雖然是兩部電影，《美麗時光》與《黑暗之光》其實沒有什麼差別，許多場戲包括結局的設計甚至不如《黑暗之光》。

《黑暗之光》的結局讓康宜病逝的父親與被砍死的男友阿平突然現身從加拿大回來，一家人團圓似地進廳去吃飯，彷彿之前顛倒病榻的悲泣慌亂與港邊小店的刀光血影才是真正的黃粱一夢；用現實的場景來表現超現實的劇情，倒轉了觀眾對於現實及超現實的認知，這樣的樸實風格才是我所認為張作驥的獨到之處。

而《美麗時光》中安排被追殺的小偉與阿傑走投無路只有跳入水中的結局，卻是讓現實歸現實、超現實歸超現實；雖然阿傑拔下假獨角獸的假角與他在水中拔下背上致命的一刀相互呼應，可視為神來之筆（導演原本要用長頸鹿，幸好成本太貴才改用馬，否則就失去了這種對於現實的辯證性關連），但是跳水這種已經成為某種編劇的「橋段」，卻不幸落入通俗劇的窠臼，「招式用老」，反而失去了他一路走來所建立的風格及特色。

開頭所引張作驥受訪時的那句答話證明了他自己也意識到兩片的接近性，而他所嘗試做出的改變則反映在結局部份，試圖藉此與《黑暗之光》做出區隔，讓《美麗時光》看起來不那麼黑暗，可惜的是《美麗時光》既以《黑暗之光》為本，一旦不夠黑暗，似乎也就不夠美麗了！

從《忠仔》到《美麗時光》，其實可以發現張作驥在導演功課上有一個獨特過人的能力，那就是他能夠引導非職業演員做出非常寫實而自然的表演，只要精準度抓足，沒有不吸引人、感動人的；這是放眼台灣除侯導外不做第二人想（香港的陳果則是另一位）的導演功，也只有這種經驗及功力，才能支持他那樣的創作方法。

作家蔡康永在推薦文中說張作驥「總有辦法直直地看著齷齪的世界，卻拍出清爽的東西來」。的確，《忠仔》的齷齪與美麗是一方面在見識了父親強暴親女，以及翡翠水庫岸邊一場驚心動魄的謀殺兄弟之後，我們只能與阿忠在環境命運的雙重操弄下同感抑鬱浮沈；另一方面卻還有天真的阿公在八里沙洲懷念髮妻之後猝然而逝，以及人老珠黃的母親在路邊辦桌的婚宴上為了一家生計賣力演出。人與人之間的殘暴冷血與溫熱情感同時並存的張力，始終來回拉鋸牽扯著觀眾的心。片末阿忠和智障的弟弟阿基以及被砍傷腿的姊姊阿蓮一塊坐在河堤上看著混亂、落後、砂石車橫行的關渡濕地保護區，三人雖然都欠缺完整，但是就這樣簡簡單單坐在一起卻成就了一個最美最幸福的畫面。

《黑暗之光》則是讓康宜和阿平在處理大哥陳銘酒醉嘔吐的穢物時迸發美妙的情愫，卻在地方角頭與警察糾葛不清的勢力鬥爭下被硬生生地殘忍扼殺；一個整修多年始終未曾完工、足以反映台灣獨特政治現象的醜陋地下道，卻能讓康宜的盲眼父親觸摸到時想起與前妻的過往深情——無能官僚的腐敗施政竟使他的生命記憶得以奇妙地保存，這是何等地諷刺又是何等地悲哀！

《美麗時光》讓家族中不長進的男性父執輩在行使傳統賦予的權力時，受到上下兩代的夾擊而窘迫不堪；還在跑路卻能幫自己女人洗內褲，身上刺龍刺鳳的黑道大哥原來也有小男人的一面；砸爛照亮父親（上帝）的真理與道路的路燈，接著闖下大禍的阿傑居然能在沙灘上睡到海水漲潮，並在驚醒時眼前意外出現父親在台灣的原鄉龜山島；小偉則在發現姊姊的前男友阿哲居然養著一模一樣的水族箱後，再也見不到他雙胞胎姊姊的最後一面——時間已經把她停了

下來；最後當時間又要把小偉和阿傑停下來時，他們卻反過來把時間停了下來……

這就是張作驥的創作方法：找到一個又一個現實中雜亂齷齪的場景，定義清楚演員彼此的關係與條件，然後讓他們在其中即興互動，激盪出一場又一場美麗動人的情節；或者是安排一樁又一樁現實社會隨處可見的不義惡行，然後讓純真的生命在其中衝撞、對抗或是搏殺。現實社會若不黑暗，幻夢般的想像世界又怎可能美麗？若非對台灣社會有著獨特而深入的洞察，不可能拍出台灣獨有的黑暗與美麗。而這辦法能成功的最大關鍵就是：真實必須一直存在，即使使用超現實的手法，也必須與真實互有勾涉。張作驥一路走來，累積了相當成熟的成果與經驗，可惜卻在《美麗時光》的結局設計鬆脫了那個關鍵；儘管他不斷刪戲，三部影片人物角色的關係仍是一部比一部複雜；這是否顯示那樣的創作方法已走到極限，還是意味著他將嘗試更大更新的改變，值得我們拭目以待。

※ 本文刊於 2002 年 12 月號《張老師月刊》

除了孤獨以外還有什麼？

——探尋蔡明亮《你那邊幾點》的詩意起源

「只要你認真看，總有一天會看見。」——尚・維果（Jean Vigo）《亞特蘭大號》，1934

在《你那邊幾點》裡，每一個場景鏡頭、每一個人物角色、每一個動作眼神都傳達著導演所要呈現的「孤獨」這個主題。而由於「時間」這個核心意念被掌握得如此徹底實在，這個「孤獨」的主題又被發揮得如此淋漓盡致，加上其他衍生或輔助的意象又是如此清晰準確，使得這部片的每一篇評論分析看來都相當具有說服力，而他們之間卻又是如此相似，幾乎無不圍繞著「時間」、「孤獨」及相關的語詞或概念來進行論述。然而，蔡明亮在接受訪問時曾自承《你那邊幾點》是總結他之前的幾部電影，這使我認為或許還有其他重要的意義沒有被論及，尤其是風格。

一部這樣的電影，如果它真的是一個傑出導演所有優秀作品的總結，那一定會有相當風格化的東西被更突顯出來（比如周星馳的《食神》或是惹內的《愛蜜莉的異想世界》）。對許多觀眾而言或許影片本身才是重點，但是當對影片的解讀已經非常充分完全之時，我會忍不住多問一句：難道，除了這些就沒有別的了嗎？本文並非企圖為蔡明亮的所有作品做一個整體剖析並下出結論，只希望能提供另一種觀看的角度，作為理解其作品的出發點。

很多影評都曾提及，從人物角色甚至場景的設定上來看，《青少年哪吒》、《河流》及《你那邊幾點》，很像是苗天、陸筱琳、李康生這一家三口的三部曲；而我甚至認為《河流》和《你那邊幾點》根本就是上下集，因此要談《你那邊幾點》，就不能不提到《河流》。

看過《河流》的人應該還記得這一幕：西門町圓環的麥當勞裡人滿為患，但靠門的那一排坐著的全是上了年紀、無所事事的老先生們，他們只點一杯飲料而且一坐就是個把小時；你一定也看過這樣的報導，說這裡是所有西門町少女少男或同志援交的據點，那些老先生們其實是在物色對象。苗天坐在這些老先生之中，完全就像個殺手級的人物，當年輕俊美的陳昭榮在窗外梭游時，他很快就盯上他，然後展開行動，果然一舉成交。但是蔡明亮在處理這個場景時，用的是寫實的手法，卻拍得非常不寫實：他讓所有不相關的路人都擠在麥當勞裡面，麥當勞外除了陳昭榮一個人都沒有。熟悉西門町這個城市空間——即使當時是 1997，現在已經變成誠品，麥當勞搬到隔壁的二樓去了——的人都知道，這簡直是不可能的事情，尤其是白天，那個麥當勞裡外到處都是人。

這種與現實不符的狀況，與其說是導演昧於現實，不如說是他刻意如此，讓不相干的人全部消失。這種處理方式在「河流」裡不是只有一次，馬上你就會發現，在台北火車站前天橋上的那場戲，出現完全一樣的情形：痛苦地歪著脖子的李康生和剛離開苗天身邊的陳昭榮，兩人一前一後走過這座現在同樣也已消失了的天橋，雖然已經入夜，橋下仍然是車水馬龍，而橋上除了他們，沒有出現任何路人。這可能嗎？

同樣是拍台北火車站前的天橋，在《你那邊幾點》裡，李康生在天橋上賣手錶的呈現就是完全寫實的狀態。蔡明亮這樣拍《河流》的企圖很明顯，這兩個場景其實並不是故意排除路人，而是他選擇讓觀眾參與這兩場戲成為路人。他以旁觀者的鏡位拍攝，其實呈現的就是一個路人的主觀鏡頭，坐在戲院裡的觀眾就是最好的臨時演員。如果完全寫實，讓陳昭榮在麥當勞外的人群中出現，

然後他和李康生一起在天橋上的人群中消失，那麼從頭到尾都是這樣理所當然的寫實場景，將使得觀眾與敘事始終保持一定的距離，這樣處理未必不好，但蔡明亮當時的選擇顯然另有用意。

在這兩場戲的吸引牽動下，觀眾已經不只是觀眾，而是被吞進劇中人的世界，和他們發生關係。我們被要求以更近的距離觀看這些人物的日常行動，看著他們的慾望在空間中流竄，也看著他們被巨大的孤寂所包圍。然而最後當我們被吐出來，走出戲院發現自己身處在一樣陰暗污穢的城市時，我們對社會的現實認知便發生了混淆：究竟是人群聚集的西門町符合現實，還是空無一人的西門町才是真實？這種錯愕導致我們一方面在理智上覺著慶幸，因為自己和在那三溫暖中發生的父子亂倫悲劇沒有絲毫干係；但在情感上卻又深深地被搖撼著、牽引著，甚至被撕裂，任由自己心底的慾望暗流滿溢洩出，彷彿要將自己推定論罪，成為下一個命運的受害者。

《河流》利用不同的觀看位置，將觀眾吞進影片的現實再吐出，所產生的震撼力道雖然是《你那邊幾點》所看不到的，但是整體風格也相對混亂，比如開始有一場許鞍華導演客串的戲，就是用紀錄片的方式拍攝，這跟整部片的風格完全不同。《你那邊幾點》卻不致如此，蔡明亮大量運用固定鏡位、中景或長鏡頭交錯、延遲關機的空鏡，產生像詩一般的深刻感受，全片的風格一致，確實可以看成是前作的集大成作品。這種「詩意寫實」的手法，其根源可以上溯到六〇年代的楚浮，甚至三零年代的尚·維果及尚·雷諾瓦（Jean Renoir）[1]去。

蔡明亮坦承拍攝《你那邊幾點》時，不斷有楚浮《四百擊》的影子浮現出來，後來這部片對《你那邊幾點》的影響也愈來愈深：當台北的李康生在房間裡

[1]——記得蔡明亮《河流》的最後一幕：在小旅館裡從前景苗天打電話開始一鏡到底，接著苗天出門，李康生慢慢起床，打開陽台的門走出，站在陽光下望著天空，然後電影結束。接著這個結尾，《你那邊幾點》一開始也是個長鏡頭：場景是李康生家中的長廊，苗天從後面端了一盤水餃走到前景的飯桌坐下，點了根煙抽了兩口，然後走到後景去叫李康生起床，再走回前景呆坐半晌，最後走到後面推開紗門出到陽台，隔著紗門，苗天整理了一下盆栽，繼續吞雲吐霧——之後苗天就死了。這種拉大景深以長鏡頭呈現複雜的影像層次，正可說是承繼自尚·雷諾瓦的電影手法。

看著《四百擊》片中，十三歲的尚皮耶‧李奧（Jean-Pierre Léaud）蹺課到遊樂場，藉著逃逸與身體的快感來釋放學校與家庭的壓力時，李康生看到的是自己與李奧的孤獨；現已年老的李奧在巴黎墓園遇見了正在翻皮包的湘琪，他問她找什麼，她說一個電話號碼，於是他給了湘琪他的電話號碼，李奧看到的則是湘琪與自己的孤獨。同一個李奧，雖然有年輕年老之別，卻同時將分隔於台北巴黎兩地、李康生與湘琪的孤獨給連結了起來；從另一層意義上來講，也等於把《你那邊幾點》和《四百擊》連結了起來。

尚皮耶‧李奧十三歲時主演的《四百擊》，讓他不斷在學校、家庭、警察局、感化院中出入，少年對此種種制度化的框限幾乎找不到任何出路，只能憑恃著生命本能反抗這一切；影片最後他逃出感化院，一路奔跑到海邊，然後不經意地回頭，攝影機停格，影片結束，成就了此一經典畫面（記得《愛情萬歲》的楊貴媚那一鏡到底的邊走邊哭？）。這不經意地回頭一望，電影是結束了，可是留給觀眾的卻是餘味無窮。《你那邊幾點》也是讓苗天不經意地回頭一望而結束影片，這個回頭一望可以看成是對個體孤絕狀態的凝視；這種如同照片一般的定格畫面，由於其瞬間即永恆的本質，使觀眾取得某種情感與理智的平衡，從而深刻地定影烙印在記憶之中，久久揮散不去，這與觀看《河流》時那種人性被撕裂的震撼完全不同。

2002的《你那邊幾點》如此，1959的《四百擊》也是如此；再往上推，1934尚‧維果的《亞特蘭大號》也是如此。楚浮毫不諱言他的《四百擊》有許多鏡頭是向尚‧維果的《亞特蘭大號》致敬，包括李奧在海邊回頭一望的經典畫面。而所謂「詩意寫實」的影像風格，也正好在這三部彼此致敬的影片中看到了傳承。

多次名列電影史上十部最偉大作品之一的《亞特蘭大號》，雖然尚‧維果因病無法自己剪輯，結果此片經過多次修補重剪，變成了一部愛情通俗劇。但其不朽之處正在於它所樹立的「詩意寫實」風格：幾乎每一場戲，當劇情或

人物動作走完之後，尚‧維果總讓攝影機多拍個五秒，這種延遲關機的空鏡，配合中景與長鏡頭的運用，延伸了觀眾的期待並且令其落空，居然令寫實的敘事產生詩意的感受。這種影像風格與味道，在《四百擊》與《你那邊幾點》裡都曾被數度運用，是以毫不陌生。正是這種延長的失落、延長的感傷與延長的孤獨，串接起每一個縹緲的無奈與暫瞬的驚喜，感動了楚浮（開啟了新浪潮），感動了蔡明亮（將會開啟什麼？），也感動了我們。

從《青少年哪吒》到《河流》，我們不斷看到蔡明亮為了表達「孤獨」這個主題，反覆地操作著各種手法，試圖抓出自己的風格和調子；之後的歌舞片《洞》雖然有趣也看得見創意，但蔡明亮自己並不滿意，認為是一種「節外生枝」（見遠流電影館《蔡明亮》一書，謝明昌訪問稿）；只有到了《你那邊幾點》，我們才算是真正看到了大師的身影。

值得附帶一提的是，在重慶南路那個老闆長得跟阿扁幾乎一模一樣（他也姓陳）的攤子上，這篇文章談到的所有片子都可以在他那裡找到，你甚至可以在《你那邊幾點》看到他軋的一場戲。如果你認真看的話。

※ 本文刊於 2002 年 6 月號《張老師月刊》

從眾聲喧嘩到繁華落盡

──淺談台灣新電影

八〇年代是台灣新電影眾聲喧嘩、群蝶飛舞的十年，卻也是繁華落盡、土崩魚爛的十年。

在此之前，美蘇冷戰架構提供了全世界數十年強固穩定的舞台，而兩岸分屬敵對陣營，軍事對抗高於一切，導致七〇年代以前的台灣在某種極度扭曲的高壓統治下，累積了一段長時間的社會壓抑，氣氛上整體而言可謂單調封閉、保守自卑。

進入七〇年代以後，歷經蔣介石過世、蔣經國上台，白色恐怖進入末期，同時經濟開始起飛，戰後出生的留學生陸續歸來，不滿現狀的年輕人開始重新認識本土，積壓了二、三十年的社會力逐漸開始勃興、迸發。

這些社會力展現在藝文界方面，先有1972年唐文標帶頭吵出一場小規模的「現代詩論戰」，然後1977年「鄉土文學論戰」現代派和鄉土派吵出歷史性的一架，從語言文字的要義爭執開始，逐漸轉而正視自身所處的現實環境。1975年的「台灣現代民歌運動」更開啟了台灣音樂人的現代啟蒙。1980年蘭陵劇坊成立，創團戲碼《荷珠新配》一推出就成經典，此後蘭陵人不斷開枝散葉，引領創造八〇年代風騷不已的台灣劇場。

整個七〇年代台灣的藝文界生出不少新興力量，然而要遲到1982年才有台灣

新電影《光陰的故事》出現，這之間還有一些微妙的因素在。

從戰後世界電影史來看，五〇年代末先有英國導演林賽‧安德森（Lindsay Anderson）發起「自由電影運動」，而歐陸另一邊義大利新寫實主義也同時興起，六〇年代更出現法國電影新浪潮，七〇年代則是德國新電影興起，多少大師名導風起雲湧交互輝映，讓電影史閃耀得輝煌不已。

七〇年代末的香港電影新浪潮也是在這些條件成熟之後出現，許鞍華、譚家明、徐克等導演，在張徹、胡金銓之後，以更貼近香港本土的題材與內容、更多樣的類型，不僅令香港電影耳目一新，也帶給台灣電影莫大壓力。

同時間的台灣電影，則仍充斥著官方、黨營雙重控制下的反共政宣片、廉價複製的武俠片以及保守貧血的文藝愛情片，不僅票房日趨低迷，觀眾流失，連電影從業人員亦多轉行發展，整個七〇年代簡直是台灣電影史上的最低潮！

而在相關社會條件逐漸成熟之後，加上政府緩步開放的文化政策，以及新升任的中影總經理明驥勇於起用小野、吳念真等新人，並給新導演機會嘗試，台灣新電影開始受到社會注目。

光是 1982 年《光陰的故事》與 1983 年《兒子的大玩偶》這兩部均以短片集合而成的電影，便造就出七位台灣新電影導演：陶德辰、楊德昌、柯一正、張毅、侯孝賢、萬仁、曾壯祥；等到侯孝賢拍出《風櫃來的人》、《童年往事》，楊德昌拍出《海灘的一天》、《青梅竹馬》，陳坤厚拍出《小畢的故事》，張毅拍出《玉卿嫂》、《我這樣過了一生》，王童拍出《看海的日子》、《策馬入林》，「台灣新電影」才算站穩腳步！

不過電影到底是需要大筆金錢投資的事業，掌握既得利益的山頭勢力如發行商或院線與新電影導演們的關係時有摩擦。楊德昌《海灘的一天》二小時四十五

分的長度就曾因超過一般正常影片的二小時而被院線拒絕，還有許多影片更經歷過三天票房未達標準即遭院線撤片的慘痛下場。

新電影在重視藝術風格之下，不可避免得標舉「作者論」的核心價值，遂不可能服膺傳統製片模式，依「上級」指示拍攝影片，不論此「上級」是新聞局、出資者還是片廠。且不論票房是否受肯定，舊勢力自始便不斷結合媒體甚至影評進行打擊，從《兒子的大玩偶》被黑函密告事件、《玉卿嫂》床戲電檢事件、《我這樣過了一生》停拍事件、《童年往事》引發金馬評審擁侯派與反侯派之爭……等等。一個又一個傷害新電影的事件在數年間不斷發生，這些舊勢力甚至將電影市場不景氣的責任全推到新電影導演們身上，認為是他們導致台灣電影工業的全面挫敗，這個新電影的最大迷思直到今天可能還有人相信！

事實上，台灣新電影在總拍片量及票房的市場佔有率不過十分之一，這種狀況下要把台灣電影整體的挫敗歸咎於新電影是完全說不過去的！

在這種情況下，1987 年 2 月（同年七月解除戒嚴），由詹宏志草擬、五十位新電影導演及相關從業人士共同簽署的「台灣新電影宣言」，不但不見其宣稱的「另一種電影」誕生，反而似乎還宣告了「台灣新電影已死」！在當時社會仍然過於保守、既得利益者仍然擁有絕大部分資源與權力、整個體制結構尚未能大幅翻轉變革之前，期望台灣新電影能帶領觀眾衝破黑暗，實無異緣木求魚。

事實上新電影帶來的是一線曙光，眾多導演在電影語言的開創實驗中尋找的其實是某種「台灣性」的可能，一旦找到就會留下來被繼起的年輕觀眾搜尋並認同，並且形成新的台灣電影美學標準，而這些絲毫不可能寄望於舊勢力。只是新導演們的努力至「台灣新電影宣言」為止，在獲得社會接納這方面可說是失敗了。一直要到侯孝賢《悲情城市》得到國際認可，才令觀眾重新思考起新電影的價值，過程雖然艱辛中透著荒謬，但此後「台灣電影」便一路向著新導演們指出的方向進行，再難回頭了。

附錄：《悲情城市》

1989年侯孝賢導演，榮獲威尼斯影展金獅獎。此片獲此國際性大獎具有多重意義：首先在美學表現上，證明了台灣新電影所標舉的價值。侯孝賢以獨特的敘事方式呈現二二八事件此一數十年政治禁忌的題材，對於事件本身並不直接描述，反而著重於主角文清一家各個成員的身邊大小事，藉此呈現出整個時代氛圍，細密編織出一個家族史的斷面。

其次，由於電影選擇性的呈現真實，此片對於歷史真實的建構受到批判，甚至質疑導演本人的意識形態、創作動機，這些激進的批評亦將台灣電影的評論方法帶入新領域，即不再只重視文本的藝術成就，亦要求釐清創作過程的意義。

在題材內容上，《悲情城市》籌劃之初雖非出於刻意，但堅持以劇本的合理時代背景為唯一考慮，也就等於明白打破禁忌。1994年侯孝賢赴東京與黑澤明會談時，黑澤明說侯的電影「會令人想到景框以外的世界」，而且「一樣真實」；並認為侯拍片「有完全的自由」，既肯定了侯導的電影方法，亦說明政治已不是侯孝賢拍片時考慮的因素。

最後在台灣電影史上，此片鼓舞了所有台灣電影作者，九〇年代李安、蔡明亮等新導演屢獲國際獎項肯定，皆延續了「作者電影」精神，「台灣電影」之名於焉確立，亦連帶肯定了之前的「台灣新電影」。

※ 本文刊於 2009 年 8 月 29 日《旺報》之「兩岸六十年、回首來時路系列之 17」專題

時光的味道

——從《煮海時光》談侯孝賢導演的創作方法

過去數十年來，關於侯導的電影研究與論述已有非常多的故事細節、書籍文章及相關當事人的回憶與說法可以提供佐證，然而現在印刻又出版了最新、也是最完整的一本：《煮海時光：侯孝賢的光影記憶》，係美國電影學者白睿文（Michael Berry）與侯導的面對面深度訪談，從侯導的童年往事到他進入電影圈一路走來四十年，從《就是溜溜的她》到還未面世的《聶隱娘》，每一部片的拍攝過程及細節都盡可能地追索提問；同時亦訪問了演員高捷、作家朱天文與黃春明，由側面對侯導的說法提供印證或旁證，最後再由朱天文進行校訂。這本身就是一件記憶處理的工程，幾乎也可說是台灣電影史非常重要的一塊，對於一個即使在世界影史都不容忽視的台灣導演，此書實在是不可或缺的一本！

這樣的回憶工程，不僅僅是對歷史交代而已，對於我們理解電影導演的創作理念及方法，甚至理解電影本身，都有著相當的重要性。

從現有的電影文本而言，其實比較侯孝賢、楊德昌這兩位同時崛起的台灣新電影大導，可以明顯看出兩人的創作方法之不同。

侯導從《風櫃來的人》已經可以看出反傳統（古典）敘事的企圖；而楊導《海灘的一天》變換時序的剪輯在手法上雖然非常前衛現代，但整部片仍然比較重視亞里斯多德《詩學》中所謂「故事必須具有完整性」的概念，縱使形式上已經打破了開場、中段與結尾的古典敘事結構，但情節上的因果關係仍舊係理解楊導電影的重點。

從攝影機角度看，侯導的《悲情城市》、《好男好女》多以旁觀者角度維持對影片中事件人物的距離，僅呈現某種自然或真實；同樣採取旁觀者角度，楊導的《恐怖份子》、《牯嶺街少年殺人事件》卻明顯表現出其在文本之上的超然位置及其批判性觀點。

在對現實的反映這點上，侯導的《童年往事》、《冬冬的假期》可謂亂中有序呈現自然；楊導的《青梅竹馬》、《一一》則體現了去蕪存菁才能現出本真[1]。

落實到演員表演時，楊導要求精準，所有對白都字斟句酌以力求能表現觀點，所以演員必須以演技配合，從走位、鏡頭運動到場面調度全都得聽導演安排，例如《獨立時代》、《麻將》。楊導講求犀利結構，有如「庖丁解牛」，要完美呈現這點，演員必須要能達到導演的要求。

而侯導由於重視角色真實而自然的反應，多以設定情境、設計情節讓演員自由發揮，例如《戀戀風塵》、《南國再見，南國》。這種拍攝方式的偏好逐漸形成侯導的長鏡頭美學，演員多半被要求自然演出自我的真實反應，即使是《紅氣球》裡的茱莉葉·畢諾許（Juliette Binoche）（《煮海時光》，頁269）；許多時候侯導都「放牛吃草」，演員甚至不清楚攝影機何時在拍，《咖啡時光》的余貴美子便曾苦惱侯導不喊卡（《煮海時光》，頁242）。

也因此，以「電影感」[2]而言，侯導的片子在完成前每一格都可能是多餘、未

1——簡單說，侯導的電影其故事、因果都不重要，他所見的真實人生（或歷史）從來不是直線的因果所形成，而是紛亂無由的，但其中又似有某種大自然的秩序在運行（他的想法其實比較偏向傳統中國哲學）；楊導比較西化，他認為敘事的本質就是應該從雜亂無章的表面抽絲剝繭呈現出人生的實相，與此無關的都應該去除，至少不必表現出來。

2——何謂「電影感」？這三個字如果問十個人可能會有十一種答案，我只能說這是導演在處理自己電影時的某種 sense。侯導曾使用「氛圍」二字說他如何處理拍攝現場無劇本的情況，「氛圍」二字拿到剪接台上就是「電影感」，對不對只有侯導自己知道。楊導的「電影感」則絕對不是「氛圍」二字，而是演員對白、攝影角度、場面調度等等一切安排都達到他的設計要求，那時他才會說：「對了，這就是我要的電影感。」

完成，只要電影感對了才被放進來，感覺不對就刪掉也無所謂；楊導則經過精密算計謀畫布局，每一格畫面都有意義，不可去除。

歸根結底回到兩位導演對歷史的看法，雖然歷史真實千絲萬縷，電影只能擷取部份，但差別是兩人擷取方式不同。所以侯導在拍片現場之前都會設想好許多片段情節，這段拍不出來或拍得不好沒關係，反正還有其他片段，只要人物角色性格是一致的，到時候選出最好的剪進來就好，情節不重要，頭尾不重要，甚至畫面不連戲也無所謂；楊導則無法這樣拍片，開拍之前經過長期反覆思考精心設想，所有的畫面其實都在他腦子裡，要是有一段關鍵戲拍不出來或始終拍不好，解決方式之一可能就得換演員了，此所以吳念真曾苦笑著回憶說《一一》裡光是一場從喜宴會場回家的開車戲就拍了好幾次，因為換了好幾個女兒。

以上這些差異性的比較中關於侯導的部份，都可以在《煮海時光》書中得到印證及進一步理解的線索。

又例如書中白睿文問道：「像《風櫃來的人》有多少對白是根據劇本，又有多少是您讓演員即興發揮？」侯導回答：「通常是有個劇本有對白，但是這個對白只是給他們知道有這對白，可以增加或是減少他們都已經習慣、很清楚了，尤其是高捷。這些都很容易，因為我現場是不帶劇本的，就一直盯著演員，不合的——就是不合氛圍的——就不行。到《千禧曼波》更是，哪裡有對白，只有一個氛圍形容這場戲……。」（頁116）

侯導在拍片現場大多都沒腳本，那麼有固定腳本的《海上花》他怎麼拍？侯導說：「……有時候拍不到，我不會勉強的，就跳過，改天再來拍。不要一直拍，演員沒有就是沒有，要隔了以後再拍。要是真的拍不到，就重新設計——情感是一樣的，換一個表達方式。我通常就是這樣子。但這一次拍《海上花》沒得改，因為對白就是那樣。所以一輪一輪，鏡頭的移動就跟著調整。」（頁217）

由於總是有人將侯孝賢的電影與小津安二郎相提並論，認為侯導某些鏡頭的運用若非受到小津影響便是向小津致敬，這些表淺的看法甚至已經形成某種迷思，所以侯導才會藉由在1998年於東京舉辦的小津電影研討會上發言的機會，說明自己與小津的不同。

日本影評家蓮實重彥亦曾在〈當下的鄉愁〉文中說道：「侯孝賢認為自己與小津無法進行類比，其原因明確地說就是小津電影的特性在於過去的缺席。」（見國家電影資料館出版之《侯孝賢》專書，頁71）

然而侯導當時僅說道，小津幾乎都是拍現代，而他自己幾乎都是拍過去（彼時除了半部《好男好女》及《南國再見，南國》是拍現代外，侯導其他電影都是拍過去，另一部也是拍現代的《千禧曼波》則尚未開拍）；這只是針對拍攝內容而言，若是從電影創作方法來看——正可以《煮海時光》為證——侯導與逐格底片都要精算的小津可說有著根本上的不同。

從書中訪談亦可發現每當白睿文試著舉出某部電影中的某個畫面，或者某個鏡頭運用，又或者某個場面調度，是否具有如此這般的象徵意涵之時，侯導若不是直接打斷，或斷然否認，就是表明只是偶然、沒想那麼多，甚至在被問及《風櫃來的人》和《戀戀風塵》關於父親身殘的象徵性時，侯導乾脆直接回答：「我通常不管象徵性，只管順不順，對不對，象徵意義是別人去發現的。……這都是記憶和經驗。你要我這樣拆解沒辦法，我要是這樣拆解就不會拍了。」（頁115）

當然電影的創作方式並不是評價電影的絕對標準，這只是幫助我們釐清導演的美學形成源頭，並且讓我們看到侯導的美學可以被發掘、詮釋到何種地步。從侯導說《風櫃來的人》劇情稀薄到觀眾都追不到故事線索（頁122），到《戲夢人生》幾乎可以說完全不要故事了，只有片段式的情節，以半演出、半紀錄的方式穿插主角李天祿的旁白自述。李天祿本人的一生已然是個傳奇，但侯導

以此片再現李天祿的人生則成就了另一個電影史的傳奇。

朱天文在《劇照會說話》一書中提到黑澤明看侯導《戲夢人生》，記者問這部好像不太像（一般）電影？黑澤明怒斥：「不是！它就是完成的電影……我自己拍電影有時會覺得不像電影！」（頁 119）

雖然認識一位電影導演最好的方式還是透過他的電影，但是對創作過程的訪談往往能提供必要的補充，讓我們在影像及語言文字的來回印證之中得到更多更深入的理解。甚至我得說：《煮海時光》不只是目前為止認識侯導電影的最佳書籍，更是認識台灣電影一路走來四十年的重要史料，而我很遺憾楊導沒機會也來上這樣全面又完整的一本。

※ 本文刊於 2014 年《本本/ A Book》雙月刊第五期

地方的獨立時代

—— 重新凝視地方的台灣電影

「正是地方經驗的複雜性，使它成為記憶（再）生產的有效工具。在書上讀到或在畫裡見到的過往呈現，是一回事，但是進入『地方中的歷史』（history-in-place）領域，完全是另一回事。」（Tim Cresswell，《地方：記憶、想像與認同》）

自台灣新電影以來，凡是以當代現實台灣為主的電影，由於出了兩位具有國際知名份量的大導演，於是不免分為兩條路線：一線是台北電影，另一線則是非台北的電影；前者當然以楊德昌導演為首，他拍現代台北都會雖有其不得不的限制[1]，然一部又一部的「台北故事」拍將下來，楊導獨特的敘事手段以及對社會結構分析的犀利眼光讓他的作品成為此類電影的典範。

非台北的電影則係侯孝賢導演之所擅勝場，侯導拍自己成長的故鄉鳳山、拍澎湖、拍苗栗、拍瑞芳、九份、基隆，每能把專屬當地的歷史、風土與人情拍出絕佳的興味來，即使日後他到日本拍《咖啡時光》，到法國拍《紅氣球》，都還是用同樣的觀照方式讓觀眾嘆服。

1—— 自《青梅竹馬》開始，楊導為自己設下了兩個拍片前提：時間一定是當代、地點一定在台北，這樣就沒有服裝場景的困難，這當然有其緣由，乃為楊導面對自己的拍片困境所做的選擇。《青梅竹馬》的英文片名即為《Taipei Story》。

會有這樣的路線分歧其實是台灣新電影既存的歷史事實，但究其背景，仍不難有如此理解：台北是整個台灣的政經中心自毋庸爭議，所以台北／非台北差不多有著與核心／邊緣、城市／鄉村、都會／地方等等類似的二元架構的意涵，但若以為台灣電影只此二類就未免太過僵化而必然產生問題；以此印證歷史，恰好在侯、楊之後，又有蔡明亮導演的電影出現，蔡導的電影向來偏重於某種陰暗、隱晦的社會底層，其獨特的後現代美學手法，實難以被歸入其中任一類，他可以在台北拍也常在台北拍，但他也可以在台北以外的地方拍，甚至在國外拍，但要說他是呈現地方風土人情或是批判現代都會價值都不免有所扞格，因此需要一種更加繁複周全的視野及理論架構。

中研院中國文哲研究所學者楊小濱在其所著《欲望與絕爽：拉岡視野下的當代華語文學與文化》一書中第七章〈你想要知道的台灣新電影（但又沒敢問拉岡的）〉以「前現代、現代、後現代」為架構，並透過拉岡有關人類心理的三個界域：想像域、符號域、真實域的理論為依準，分析了侯、楊、蔡這「台灣三大導演的電影美學型態，如何表明當代台灣文化話語三種不同的（儘管是複雜的）指向，或許也可以說如何分別映射了當代台灣不同的文化取向：懷舊、批判與反諷」。

楊小濱對這台灣三大導演的評述分析，整個過程其實相當繁複而精闢，絕非「懷舊、批判與反諷」三詞可以分別概括得了，但其評析的內容及方法因與本文意旨無關，無需在此複述；我的用意乃在藉由楊文最後的濃縮提點指出：侯、楊、蔡這三位導演所分別映射出的三種不同的文化取向對於後輩電影導演而言，不但各有其指導性，亦分別為各自的電影美學設立了標準。

事實上，單純地依循三位導演的創作之路對所有年輕導演而言都有著極大的超越障礙，但若能在其中找到一定的縫隙或空間，台灣電影其實仍有相當出路，甚至有可能借重前輩奠基耕耘已久所累積的高度及視野，展望更寬廣的遠方。

從魏德聖的《海角七號》開始，許多台灣電影也紛紛表達出對台北／核心／都會等等（及其所代表的一切）的不滿，從而企圖在電影中建立一套反台北／邊緣／地方的價值論述，這個現象顯示出的意義是：在當代的環境政治與社會網絡經驗上，每一個「地方」的發展都與其他「地方」息息相關；而在更大的區域及地緣性政治領域中（如楊德昌在《一一》中讓主角 NJ 去到了日本），即使台北也可能只是一個「地方」。

當我們對某地建立起「地方」的觀念時，我們就開始將地方視為「地方」——以我們對其所既有的記憶、想像與認同去建構它、維護它，但同時，總是無可避免會有一股更強大的政治經濟權力對此一地方進行「去地方化」（或者強行改變地方風貌），近年來的台灣社會就在這樣的角力過程不斷（再）生產出更多的記憶、故事乃至形成文本及作品。

雖說是從《海角七號》開始，其實前一年林靖傑導演的《最遙遠的距離》就已然表達了「從台北出走」的意念，只可惜其中人物角色的情節設計較偏重於感情層面，未能有更多結合社會層面的表現與發展；《海角七號》乍看也是一個關乎感情與勵志精神的故事，但是由於牽動台灣與日本的歷史糾葛與人民記憶，加上網路宣傳的奇效引發一股台灣電影「回神」的風潮，票房既然反映了民氣，投資者便開始敢於冒以前所不敢冒的風險，不少地方政府也適時「錦上添花」地提高了獎勵與補助，這便激勵更多影像創作者朝向更深刻與更廣泛地凝視我們所在的各個「地方」。

隔年由戴立忍、陳文彬合作編、導、演的《不能沒有你》直接自社會新聞中取材改編，一位寄居於高雄港廢棄倉庫的散工父親，為爭取小女兒的監護權兩度上台北尋求「公道與正義」的解決，片中由一北一南的生存空間之差異帶出台灣社會的階級落差，同時亦指出政府的官僚體制既無能於改善其困境，反而連基本的人倫感情都有可能剝奪；本片引發的迴響頗鉅，更是成功地延續了「重新凝視地方」這個主題。

2010年鍾孟宏導演的《第四張畫》以冷冽的視角關注著所謂「浮萍小孩」、「大陸逃妻」等社會中的邊緣角色，主題其實可以提昇至現代資本主義下的人口流動來看，其對偏鄉中許多破敗的建築或地景呈現，暗示了人心之黑暗與荒蕪，實與城市對地方所進行的各種淘空有密切關聯，加以導演獨特的攝影風格，整體表現相當不俗。

2012年蔡銀娟、李志薔導演的《候鳥來的季節》，把雲林鄉下的貧困荒涼拍得恰如其分，既不過度剝削乃至令人不忍直視，也沒有點到即止結果不痛不癢；比較可惜的是對於台北都會大多只拍到關渡自然公園，對於城市繁華與密集的一面欠缺該有的呈現，該有的對比也就沒出來；男主角溫昇豪在大城市裡隱身於郊野的心理狀態在敘事脈絡上雖然很清楚，但在影像上卻無著墨，殊為可惜。本片雖有個看似圓滿的結局，但其實仍然坐實了貧困鄉村的底層農工為了城市的一切（從生命延續的需要到生活與夢想的實現）而犧牲殆盡的現實，教人唏噓不已。

前不久郭珍弟導演的《山豬溫泉》則著墨於高雄六龜、荖濃等山地溫泉鄉的開發對在地居民生活的衝擊與影響，編劇上則以上下兩代之間的感情糾葛帶出南部山區地方的諸般困境，與亞歷山大・潘恩（Alexander Payne）2011導演的《繼承人生》(The Descendants) 有異曲同工之妙，後者雖有好萊塢大明星主演，但台灣電影實不必妄自菲薄。

卓立導演的《白米炸彈客》與《不能沒有你》同樣自社會事件中取材改編，也同樣呈現主角對於政府及體制的無力如何轉成憤怒或絕望，於是一個要放炸彈，一個要攜女跳天橋同歸於盡。《白米炸彈客》所觸及的稻米進口與農地休耕問題相形之下更加複雜，導演根據楊儒門之《白米不是炸彈》與吳音寧之《江湖在哪裡？》二書所做的改編基本上大致符合事件經過，但對於電影，如此改編則不免有瑣碎之失，所幸演員表現突出，許多場關鍵演出仍能令本片發光。

樓一安導演的《廢物》則是這類電影中最新的一部，乍看其本事，不外一個青年從台北回鄉種田所引發或經歷的種種情事，這是一個與《海角七號》差相彷彿的設定，只是男主角並未在回鄉之前發飆痛罵「我操你媽的台北」；然而本片所處理的「地方」發展議題，包括世代之間的倫理危機以及社會結構面向上的階級衝突，在在可以發現侯、楊、蔡三導自台灣新電影以來的深刻影響力。

男主角係由劇場演員徐華謙飾演一個即將三十而立卻（在台北）無所成就的青年，應該是為了給演員所難以滌除之「北部文青的文藝腔國語」一個合理交代，編導設定他在台北的小劇場界混不下去；電影開場就是一場夢境，他夢見自己在台上忘詞，對於劇場演員而言，這的確是一個惡夢，暗示他不夠專業難以在此界生存，並藉此點出片名「廢物」的含意。只是表面上看似是一部關於「失敗者」(Losers) 的電影，實則是回到老家的青年面對故鄉美濃此一「地方」的種種現實所作出的相應的反思及選擇，最終則讓觀眾重新省思誰才是真正的「廢物」。

而這「地方」的種種現實即是：政府鼓勵農家休耕[2]，任令建商收購休耕後的農田變更地目蓋房子，再以行銷手段販賣廉價的美好家園想像（蔡明亮《郊遊》對此亦有絕妙反諷），彷彿經過這些開發工程，原本「破敗」的地方就可以變得繁華而富裕；更醜惡的是廢棄土石及垃圾趁夜一卡車一卡車地往山坑裡傾倒，只要接近還會有人立刻上前盤查，暗示了地方上的黑道治理現象；農村不再務農，年輕人都出外到城市裡打拼，地方上只剩下老人和小孩，回鄉的年輕人反而會被視為是「失業或吸毒者」，這樣的人會偷水溝的人孔蓋拿去變賣，所以很多地方都看不到水溝蓋，而這些人實際上卻可能是社會結構的受壓迫者。

地景變化的現實如此殘酷，人情的變化也是一樣，徐華謙回鄉遇上青梅竹馬

2——電影中未提及的現實則是：因為加入 WTO 必須開放某些農產品進口，導致本地若干農業受到嚴重衝擊，美濃的菸葉種植即是其中之一，稻米的影響更大，《白米炸彈客》對此有更清楚的描述；而政府罔顧農業卻偏重工業，於是主要規劃為工業用水的美濃水庫激怒了在地居民，這才有了沸沸揚揚搞了二十多年的美濃反水庫運動。

高慧君，兩個同樣寂寞的心因相處日久產生相依相偎之情，然高慧君的丈夫林志儒卻是經常往來兩岸的台商，當林志儒看中徐華謙家的地，他會採取什麼手段？高慧君的國三兒子潘親御又是如何看待自己父母？更有甚者，編導還另外設計了對照組：潘親御的女同學邱偲棻，其父親是吸毒、竊盜前科犯，母親是外籍新娘，邱偲棻懷疑母親和一同鄉男子有曖昧，她和潘親御又如何看待彼此的父母？徐華謙當年的同學哥兒們莫子儀如今成了母校的管理組長，他們又如何面對當年的自己對待師長以及現在的孩子對待他們？

片中許多人情、家庭與社會倫理觀念的變化固然充滿無奈，甚至大有下一代還未成年即有可能被「嵌入」社會所認知的「廢物」行列，此危機實令人揪心不已，但編導同時也揭示了重新開展的可能，「廢物」的定義也將因此而改變：原本在台北或在都市中一無是處的失敗者，在回到「地方」上之後或有機會成為獨立自主的事業開創者。

樓一安之前與導演陳芯宜搭檔合作，分別執導了《流浪神狗人》及《一席之地》，都是台灣電影中難得的清新之作，其共同特色是多線敘事，且不避複雜之編劇，要經營這點，必得對於社會現實層面有較多且深層的剖析與認識，這也是本片可以與楊德昌電影「對話」之處。例如《廢物》中男女主角的設定與《青梅竹馬》類似，《廢物》的每個角色都遇上困境或危機這點則是很《獨立時代》，但已不是發生在台北；比較遺憾的是性別議題未能如《恐怖份子》那般細緻[3]，楊導以繆騫人寫作、馬紹君攝影對現代主義的現代性進行虛幻與真實的辯證，樓一安雖讓徐華謙任劇場演員，卻僅點到即止，未能有更深刻的覺察與表現，則是一大可惜。

3——香港影評人湯禎兆在〈餐桌戰爭重省：楊德昌對兩性角力的思考〉一文中細細分析了楊德昌電影中的餐桌戲，以此檢視楊導所呈現的兩性權力戰爭在現代社會中所具有的意含，其中於《恐怖份子》李立群與繆騫人的一場餐桌上的攤牌戲，繆騫人以廚房水燒開為由起身，然後面對牆壁（鏡頭）開始訴說她的委屈，楊導的鏡頭運用甚是高妙；而樓一安在《廢物》中竟然也出現了一模一樣的場面安排，只不過導演並未設計徐華謙與高慧君在兩性議題上有何特別的心思或動機，於是這方面的表現就弱掉了，試若以《廢物》的觀點來看《恐怖份子》那場攤牌戲，雖然受盡委屈的是繆騫人，但是觀眾都明白真正的「廢物」（The Loser）是誰，這種運用正是編導該費心思之處。

回顧這些年從國光石化、中科四期、台東杉原美麗灣、新莊樂生療養院、苗栗大埔、苑裡反風車、士林王家，甚至開發淡海新市鎮第二期、興建淡北快速道路及淡江大橋，一路到今天因反服貿佔領立法院的太陽花學運以及反核運動等等（事件繁多不及備載），每一樁社會運動事件都比電影來得更令人眼花撩亂，這其實已然突顯一個警訊：電影創作者是否一直走在社會變動之後？當白米炸彈客現身之時，是否有電影編導也看到或認識到楊儒門所見所歷的台灣糧食及農村問題？這正是電影創作者與有心的觀眾都需要好好思索的問題。

※ 本文刊於 2014 夏季號《Fa 電影欣賞》雜誌第 159 期

不再純真的年代

——釐清《台北二一》的「楊德昌式危機」

「如果你不去面對社會，那麼社會也不會來面對你。」——楊德昌

有一就有二，看了楊順清導演的《台北二一》(Taipei 21)，我先想到的是楊德昌的《一一》（A One and A Two），然後是《獨立時代》與《青梅竹馬》，它們都是台北的故事。

電影一開場，就是當年排名世界第一的台北 101 大樓，然後是幾個台北市街頭的空景，從片名到片頭，很明顯地，這又是個台北的故事。

說《台北二一》又是個台北故事其實沒什麼不是，只不過對這部電影而言，這個看似平淡無奇的點卻是理解它的重要關鍵，並且有兩個層面可分別加以論述：起先是與導演個人經歷有關的，然後是跟台灣電影生產環境有關的；而這兩個層面相互之間其實又有複雜的歷史糾結亟待釐清，也因此評論本片比起一般國片乃至其他華語片要來得更加棘手。

從 1989 年楊德昌籌拍《牯嶺街少年殺人事件》開始，楊順清就擔任楊德昌的編劇與副導，雖然楊德昌拍《獨立時代》與《麻將》時他並未掛名編導工作，但其實多少亦有參與；到了楊德昌拍《一一》，就又找他回來做編劇。

有了這一段十多年與楊德昌一起編導拍片的經歷，我們才不難理解，為什麼楊順清的第一部片《扣扳機》與新作《台北二一》會有著濃濃的楊德昌式縝密而理性的敘事風格，甚至我會懷疑從《獨立時代》以降的這幾部當代台北故事電影（都是姓楊的導演拍的）中，所謂的楊式知性風格究竟有多少是出自於楊順清？

且讓我們回到電影本身來找線索。

《台北二一》的男女主角阿宏和小瑾是一對交往七年的戀人，阿宏白天是房屋仲介業務，晚上還要到酒店兼差做侍應生招待日本人，小瑾則是做進口服飾代理，精明能幹頗受外籍上司及客戶好評。而在阿宏二十七歲生日這天，小瑾瞞著他偷偷訂了一間小套房，期望兩人能一起共創未來，沒想到阿宏以現實經濟因素否決了小瑾的計畫，小瑾開始覺得跟他在一起似乎沒有未來，於是這段感情瀕臨分手危機。這個讓台北人看起來絕不陌生的故事就從這兒開始，從這對情侶的角色設定方法來看，很難說沒有楊德昌《青梅竹馬》裡阿隆與阿貞（侯孝賢與蔡琴分飾）的影子。

隨著劇情推演，我們才明白小瑾在感情上的徬徨以及亟欲找到對象共組一個新家的渴望其實其來有自，她出身於一個典型台灣家庭，破舊的小平房在台北都會巷弄中尷尬地侷促一隅卻還擁有一個庭院，只是爛磚破瓦殘花野草顯得雜亂不堪；在外商貿易公司做事的小瑾即使萬般不耐於這樣的生活環境（輕輕帶到一點第三世界買辦瞧不起自家人的心態），但更嚴重的問題是她的家庭也幾乎要分崩離析：她父親為朋友做保結果欠下大筆債務，債主昆哥整日上門喝茶聊天卻不開口要債似乎重情重義，其實暗地裡卻與小瑾的母親曖昧勾搭；小瑾的大哥落拓江湖弄到要偷渡去大陸，他那無所事事的老婆則帶著孩子回來要吃要住，屋小人多小瑾只好不情願地跟妹妹擠，有幾夜甚至乾脆不回家睡——這一家人幾乎沒人想過要好好維持這個家，最後卻是最想離開家的小瑾一個人留了下來。

另一方面，阿宏自從與小瑾發生情感危機之後，為了拼業績，他聽從老闆娘王姊的指示與日本客戶中島往來交好，卻沒想到發生一連串意外造成他們從陽明山、中影到九份的一次意外之旅。阿宏雖然未能做成生意卻獲得友誼，並且還從中島那裡體會學習到另一種價值觀（彷彿《一一》裡的 NJ 吳念真與日本人大田的相知相惜），從而在與小瑾的情感危機中做出適切的選擇。

阿宏與中島的幾場交談點明了全片最重要的意旨——珍惜才能擁有，不珍惜就失去。回想起來從頭到尾導演都在精心營造堆疊這種種看似單純討喜其實另有深意的意外：先是阿宏的機車停在格線之外被拖吊，彷彿是個警示；後來在陽明山機車熄火，他就任其放在路邊，結果被公車撞下公路屍骨無存，直到中島離台前送給阿宏一台新機車，阿宏才終於學會要停好它了。只不過與小瑾的誤會又起，懂得珍惜別人的阿宏卻不懂得珍惜自己，於是又出了車禍……

對物的珍惜如此，對人的感情也是一樣：阿宏的房東與老闆娘王姊其實是一對離婚的妙夫妻，兩人不約而同地在阿宏面前流露出失去對方或者失去理想之後才曉得珍惜的悔意；阿宏自己則可說是處在眾人的珍惜與呵護之中，除了房東、老闆娘王姊、客戶中島以外，酒店老闆娘郎姊也對他溫情有加（郎祖筠飾演的酒店老闆娘一角信可溯本於成瀨巳喜男導演《上樓梯的女人》裡的高峰秀子）。這許多人與阿宏在一般社會的權力相對關係中原難產生如此真誠相待的感情，與其說是導演安排失真，我卻相信是導演刻意要突顯阿宏純真吸引人的特質。

這種純真的男性角色更是楊德昌電影中幾乎一以貫之的特色：《指望》裡學騎腳踏車的王啟光、《海灘的一天》裡失蹤的毛學維、《青梅竹馬》裡最後死於意外的侯孝賢、《恐怖份子》裡愛拍照的少年馬紹君、《牯嶺街》裡殺人的張震、樂團主唱小貓王以及把《戰爭與和平》當武俠小說看的 HONEY、《獨立時代》裡老是想跟別人一樣的王維明、《麻將》裡的柯宇綸以及與吳家麗殉情的張國柱，這些角色綜合起來到了《一一》，就成了拒絕老情人復合要求的吳念真和他愛拍照的兒子洋洋，以及在片末殺了陳立華的建中青年。

楊順清在前作《扣扳機》與《台北二一》中，這種接續楊德昌式的角色設定完全不令人陌生。比較起來對女主角小瑾的安排便顯得嚴酷許多，小瑾的同事慧珍說她談感情好像在談生意一樣（《獨立時代》鄧安寧對倪淑君說：「錢是投資，情也是投資。」），小瑾在經歷家人四散東西、又玩不起客戶王總的偷情遊戲（其實不帶道德批判的話，王總也是在珍惜一種感覺，只不過小瑾最後選擇珍惜自己；另外，王總毛學維難道是「海灘的一天」失蹤的程德偉？）之後，這才省悟到該珍惜自己所擁有的一切，於是把舊家改頭換面重新粉刷成希臘地中海式庭園，影片至此也才畫下一個美麗的句點。

這些事件以及片中人物對感情的處理態度都是在台灣日常經驗中毫不陌生的事情，也是由這些現實的生活細節開始，導演逐步帶出自己對台灣政治與經濟面向的細密觀察（這便與楊德昌的分析方法論連上了線），往前連接到小瑾一家人對破敗舊家棄若敝屣的態度，連接到阿宏與中島所同遊的那個早已失去純樸山城特質的觀光九份，再連接到象徵寶塔聚財的台北101大樓，這個關於人際溝通與都市變遷的答案其實從一開始就已經呼之欲出：這個社會（從八〇年代以來就開始）一直全力追求財富，卻不知道自己正一點一滴失去身邊的美好。

台灣電影正是個在全力追求財富的資本社會中，不好好珍惜而不斷失去的例子。

阿宏帶中島去參觀中影，中島說這邊的東西看起來都假假的，又說本來很美的東西一旦裝模作樣起來就不美了——這話背後的思惟本從《獨立時代》而來，《獨立時代》整部片都在談人際關係的裝模作樣：眼神、酒窩、臉蛋等等，一直到《一一》都還在談這件事——吳念真質疑同事兼老同學陶傳正：「誠意可以裝、老實可以裝、交朋友可以裝、做生意也可以裝，那這世界還有什麼東西是真的？」

這一貫的邏輯到了《台北二一》更有幾層含意：首先，阿宏的純真在中島眼

中是美的，所以他並不把阿宏視為一般人所理解難以信賴的房仲業代。其次，中國傳統歷史文化中很多東西本來是美的，但是過去在中影文化城的假古城門拍的那些電影卻只是裝模作樣，一點也不美。導演在此還特別安排兩個身穿古裝的人持刀追戰從阿宏與中島身邊跑過，可惜這樣刻意營造真假虛實衝突的企圖，卻未做出超現實的感受，只顯得滑稽突梯。

在我看來，這等於是在為侯孝賢、楊德昌開啟的台灣新電影說話，若再對照阿宏與中島之後在九份發生的關於有錢是不是一切的爭執，導演簡直是在說：在台灣，至少做電影這個夢想根本不是有錢就可以實現的！

這裡我們必須回頭去看楊德昌在他那個時代拍片的歷史經驗——畢竟他是與楊順清最親近的電影前輩——也就是之前所提到的第二個理解層次：台灣電影生產環境。

還是回到那個問題：為什麼又是個台北故事？《光陰的故事》雖然開啟新電影的契機，但楊德昌接下來以《海灘的一天》向舊電影製片勢力與電影工業體質開戰，結果卻仍然是慘烈的，但也逐漸形塑出他悲觀但絕不妥協的創作性格，同時反映在其電影作品中。他拍《青梅竹馬》時便根據現實的限制把條件設定得很清楚：時間一定是現代、地點一定在台北，這樣就沒有服裝場景的困難，這兩個一固定就只能是個台北故事了，此所以《青梅竹馬》的英文片名要叫做《Taipei Story》。

這樣的設定其結果是他拍的所有片子，除了《牯嶺街》在時間上回溯到離當時還不算遠的六〇年代之外，全都是當代發生的台北故事。

新電影運動的推手之一詹宏志在〈新電影的結構性危機〉中說道：「庸才充斥的台灣新電影的投資層與管理層，以排斥創作能力為『精明的計算』，這種結構性的摩擦，正是我引以為憂的『楊德昌式的危機』。」詹宏志甚至在

黃建業所著《楊德昌電影研究》的書序中，懷念起台灣新電影運動剛興起時那個純真的年代，並曾許諾要寫一篇〈奇愛博士：我如何停止憂慮轉愛廣告〉──全為了黃建業說的：「一個夢轉成了現實，卻發現它不再甜美如初。」

從楊德昌這樣的創作者角度看來，這何止是摩擦，到後來簡直已是斷裂了。在這樣的歷史脈絡之下，儘管舊電影勢力早已瓦解，但是一個夢想中的新電影工業及市場機制卻仍然糾葛在現實政治與經濟的斷裂中再也未能建立，其結果仍是一個又一個的台北故事（從另一個角度看，這在全世界也成為一個異數，有多少城市其歷史變遷的地景人文樣貌能夠存在於這麼多優秀電影之中？）。

「楊德昌式危機」的結構性因素或許早已不再，但是卻化為一個又一個個人式的「楊順清危機」（得向老媽借錢拍片）、「魏德聖危機」（得向大眾募款拍片），甚至「侯孝賢危機」（竟然想去選立委）！我雖然對台灣仍能有《台北二一》這樣珍惜純真的電影出現感到高興，卻為它在產製過程所顯現的危機深感憂慮，畢竟這個年代早已不再純真。

然而即使如此，楊順清在片尾表現出的天真開朗畢竟與楊德昌從《海灘的一天》就開始的悲觀再悲觀有著輕重之別。雖然有時同樣給人不舒服的道德教訓意味（黃建業卻認為導演敢這樣「出拳打人」代表一個創作者的膽量與個性），但是這樣的差異仍然展現出年輕導演的自信及活力，楊德昌自己也說：「如果編劇的能力超過導演的話，這個編劇應該去把導演幹掉。」（黃建業，〈楊德昌訪問錄〉）

楊順清憑他現有的兩部片當然無法幹掉楊德昌，但是我真期盼有這樣的一天！

※ 本文刊於 2004 年 8 月號《張老師月刊》

看不見的歷史

2009 年才剛過，但卻是台灣電影史值得標記的一年。倒不是因為有什麼劃時代的經典鉅作問世，而是因為單單這一年居然就有三本重要的電影專書出版，分別是關於三位台灣電影人的深度採訪記錄：剪接師廖慶松、錄音師杜篤之以及攝影師李屏賓。這三本書代表了台灣社會對於過去將近三十年來默默耕耘、認真打拼的電影幕後工作人員的肯定，而且是真正地深入到他們的工作領域裡去理解其成就之後的肯定，其意義與影展得獎或直接對導演的獎勵禮讚可以說截然不同。

2009 年初所出版的廖慶松那本《電影靈魂深度的溝通者》，是第十屆國家文藝獎的得獎專書；而杜篤之是第八屆國家文藝獎得主（本屆才開始將電影納入給獎範疇，侯孝賢導演婉辭但第九屆仍獲得提名給獎），也是第一位獲得國家肯定的電影人，他這本書《聲色盒子》其實早該出版。這兩本訪談書的作者都是長期關注電影的資深媒體人張靚蓓。

而繼導演王童之後，攝影師李屏賓獲得第十二屆國家文藝獎，除了出版專著《光影詩人李屏賓》，同時 2009 金馬影展也為他規劃了一個焦點影人專題，多位國際知名導演從台灣的侯孝賢、越南的陳英雄、法國的吉爾‧布都（Gilles Bourdos）、日本的行定勳以及是枝裕和等，都為了他自願前來捧場；最重要的是一部以李屏賓為拍攝主角的紀錄片將在影展中作全球首映，這部紀錄片就是姜秀瓊與關本良合作拍攝的《乘著光影旅行》（Let the Wind Carry Me）。

在進一步評析這部紀錄片之前，實有必要先介紹一下三位電影人在台灣電影史的位置。

廖慶松、杜篤之、李屏賓這三位都是台灣新電影時期的重要幕後工作人員，如果再加上獲得 2009 年第十三屆國家文藝獎的剪接師陳博文，以及獲得 2009 年度台灣傑出電影工作者的燈光師李龍禹，這幾個名字加起來對台灣電影的貢獻不會小於侯孝賢與楊德昌！

以廖慶松為例，小野說道：「以前是底片拿來，整理出幾個拍法，或者順一遍，由導演來指揮。新電影之後，剪接師的份量慢慢越來越重，他可以反過來向導演提供建議，因為說不定他的節奏感比導演還好。」（見 P.64，《電影靈魂深度的溝通者——廖慶松》，典藏出版）

杜篤之在《聲色盒子》書中是巨細靡遺地談到他與楊德昌、侯孝賢與王家衛等幾位重要導演的合作過程，包括他怎樣去設計影片中不同聲音呈現的相關細節。尤其在跟楊德昌拍《獨立時代》時，有一場戲是演員鄧安寧與李芹夜晚回到同居處的對談，杜篤之說這是他遇過最難收音的一場戲，書中甚至以圖示清楚講解他為這場戲的收音所設計的每個步驟、過程以及器材輔具，由此可以佐證小野說的：「我的確見識到，小廖的剪接與小杜的聲音是一種藝術，他們已是自外於電影本身的另一套藝術了。」

剪接與聲音在電影中是一般觀眾比較不會特別去留意甚至欣賞的部份，至於攝影，在電影中卻具有某種弔詭的曖昧性：本來人人「看」電影最直接碰觸的部份就是攝影，但觀眾往往迷醉於演員的表演，又或者歸功於導演的整體思維，而忽略實際把影像生產出來的人乃是攝影師。攝影師所做的事情成為一種看不見的存在，久而久之更成為一段看不見的歷史。其實，決定一部片的影像風格的，不是攝影師或導演，而是他們之間的互動；當中或許有權力關係，但彼此往來的溝通過程有更為細緻的部份，非權力因素可以道盡。而觀眾往往無從知

曉這層創作的過程與細節——是的，我稱這種溝通互動為影像創作的一部份。

例如廖慶松與小野都與楊德昌合作過，他們也都談到楊導在每個環節的掌控性。當導演自己的理念比較強勢時，負責執行的工作人員就算有意見，最後還是只能聽導演的；這大概可以解釋為什麼楊德昌在拍《海灘的一天》時不願與中影老一輩的攝影師合作，堅持起用年輕新攝影師杜可風。而杜可風真正走出自己風格的電影也已經不再是和楊德昌合作的片子了，當時楊導大概也沒想到他堅持起用助理的結果就把助理也一起帶起來了。除了杜可風，杜篤之也是這樣，甚至其他新導演也有樣學樣；張毅拍《竹劍少年》時就起用了李屏賓。

李屏賓本是在中影體制內一路訓練培養晉升上來的攝影師（這也要感謝當時的中影總經理明驥致力於培養技術新血，他正巧也於 2009 年金馬影展獲頒終生成就獎），他與另一位也是新電影重要攝影師楊渭漢（拍過楊德昌《青梅竹馬》與《一一》），於 1984 年合拍王童《策馬入林》，兩人同獲亞太影展最佳攝影獎。之後李屏賓連續接拍多部侯孝賢的電影，從《童年往事》、《戀戀風塵》、《戲夢人生》、《海上花》、《千禧曼波》、《咖啡時光》到《最好的時光》與《紅氣球》等等。與侯導長達二十多年的合作過程不但奠定了他的攝影理念，更隨著侯導將他自己的攝影成就推向國際。沒有這二十多年來逐漸發光發熱的傳奇，不會有《乘著光影旅行》這樣動人的紀錄片。

《乘著光影旅行》非常確實地掌握了賓哥（電影圈裡後輩都這樣喊他，一如喊杜篤之杜哥）李屏賓的個人特質及攝影理念，比如他對於光的重視、對於光色的堅持：「每天的光從不一樣的地方進入不一樣的房間裡面，每個房間都有自己本來的氣味，但每次我們拍攝的時候一進去，一個燈兩個燈，幾個燈一打以後，這個房子不見了，這房間完全是個假的……有時候一種味道其實是在生活的時候你常常會感受到，所以我希望把我認識的、我知道的那些光色，儘量在影片裡面、不同的場景裡面能夠拿回來。」

這樣崇尚自然素樸的理念與侯導是很相合的，但是並不是天生理念相合所以電影才拍成那樣，而是他必須不斷與侯導進行對話、撞擊、互動，並且在每個不同的拍攝的實際狀況裡直接面對問題找出解決辦法，才能造就出彼此都滿意的東西來。

片中賓哥提到一個例子：侯導在高雄鳳山拍《童年往事》的時候剛好遇上颱風來了，如果非要拍有陽光的景不可，一般導演只好摸摸鼻子，等颱風走了再來，但是侯導想法硬是不同，「他所有東西可以調整，他覺得這才是真實面，為什麼我一定要陽光……所以我跟侯孝賢天天是好天。」李屏賓回憶說。

有了與侯導合作的實務經驗與思考，當賓哥與其他導演面對類似狀況時，他便能夠提出適切的建議。2007 年賓哥接拍大陸導演姜文的《太陽照常升起》，在大陸西北的荒漠上拍到一半碰上暴風雪，整組人都很緊張，擔心時間這麼一耽擱，延誤拍攝進度的費用常常是難以想像的。當時姜文問賓哥該怎麼辦，賓哥反而勸姜文說：「這是天賜給你的，買都買不到。」這個想法給了導演信心。姜文在受訪時也提到這場雪景起到十分關鍵的作用，讓片子裡的地理景觀呈現不同的變化，使得場景不那麼單調又能反映出時間在戲裡的作用。

與其他導演之間也有很多細節值得註記，比如接拍王家衛《花樣年華》，賓哥算是臨危受命救援上場。在吳哥窟拍梁朝偉對著千年牆洞傾訴的那場戲時，王家衛只給他一個模糊的說法：「秘密藏在洞裡面。」賓哥一聽傻眼：「這裡那麼多洞！」王家衛還希望他「大膽一點」，賓哥更是一頭霧水，但他說當時也沒有太多討論溝通的時間，因為太陽就快落山，再不拍就什麼都拍不了了。於是他先設想梁朝偉的心境，讓梁朝偉自己找個洞準備表演，他這邊抓到個鏡位，導演喊 action 就拍了，結果成就出《花樣年華》中最經典的一個鏡頭！

拍行定勳改編自三島由紀夫的《春之雪》時，賓哥如風一般的運鏡讓日本導演讚嘆不已；拍是枝裕和的《空氣人形》時，女主角裴斗娜不論充氣或洩氣

過程都拍得唯妙唯肖，真人假人轉變之間的皮膚質感完全沒有借助電腦特效，這更是考驗攝影功力。拍陳英雄《夏天的滋味》時，其中一場戲賓哥覺得有陣風來就好了，想不到就忽然來了一陣風，那個鏡頭效果甚佳，大家都覺得非常神奇，但賓哥認為這只是水到渠成。

賓哥與侯導的故事當然還是最多，但這兩人合作了那麼長時間，不可能所有觀念想法都相同。賓哥在片中回憶說從《童年往事》到《海上花》，有十四年的時間他和侯導是「很拘謹，很謹慎的關係」，《海上花》之後才變得比較自由，而其實他們兩人是一種「不斷在較勁」的關係。尤其紀錄片後段在巴黎拍攝《紅氣球》時，侯導指著天空說紅氣球最好能這樣那樣飄，只見賓哥微蹙著眉頭，盡力理解侯導的想法，不一會兒賓哥忍不住又去問侯導：「導演你講的那個，真是要那樣？」這時片子交叉剪接加入了賓哥助理的第三人稱觀點，既深刻又令人拍案叫絕：「導演是天馬行空一直在結構，可是攝影不一樣，攝影是解構。」言簡意賅地描述了導演與攝影師之間「不斷在較勁」的關係，這也是共同創作的必要過程。

凡此種種皆非只看電影所能得知，但卻是深入欣賞電影的一個重要環節。而由於賓哥的攝影成就已不侷限於台灣，使得導演姜秀瓊與關本良（香港人，原亦為攝影師出身）耗費三年工夫拍攝的這部紀錄片不僅在台灣電影史上有其位置，連在世界電影史上怕都得記上一筆！

兩位導演本來也是電影圈內人（她倆合作的《跳格子》獲得 2008 金馬最佳創作短片），為了拍這部紀錄片，真是功夫做足，不但訪問眾多相關當事人，連需要參考對照的電影片段都一一取得。對於賓哥的人格特質、成長過程乃至家庭生活，均有細膩而動人的呈現，讓這部紀錄片兼具深度及廣度，說是 2009 年台灣最佳紀錄片實不為過！

※ 本文刊於 2010 年 1 月號《人籟論辨月刊》

強悍而美麗

當秀瓊告訴我，小魏（魏德聖）去年獨自去 L.A. 探楊導，當時他對著楊導墓前說話，忽然掉下一片葉子，他下意識地撿回來，後來就把這片葉子給了她；那時我心裡微微一顫，彷彿也在現場，聽見葉子被風吹落的聲音。

時間過得很快，一晃眼就是十五年。十五年前我和小魏一起跟戲，跟的是來台拍片的日本導演林海象的劇組，在台南、墾丁拍片時我們還曾同一寢室。彼時小魏不論何時一開口總是電影電影，那股熱情實在令人佩服；他後來拍的《海角七號》大賣，現在正趕拍預算破紀錄的《賽德克·巴萊》，我對於小魏這樣的拼勁一點都不意外。

小魏和我及秀瓊年紀差不多，都是五年級末段班。而我認識秀瓊更早，早在高中時代就已經聽過她的大名了；大學畢業後在當兵前夕看了《牯嶺街少年殺人事件》，發現她演張震的二姊，兩場不凡的哭戲，一動一靜，讓她入圍了金馬獎最佳女配角。當時對電影還有些懵懂，不知是對楊導的角色設計與調度感動，還是對她的演出感動，後來發現這感受是一體的。

該說是命中注定要相識吧？退伍後的第一份工作，竟然就是在楊導工作室做製片助理。當時《獨立時代》開拍在即，楊導忙著找人回來幫忙，沒多久秀瓊進公司，我們就成了同事。

《獨立時代》拍的正是當時我們這種年輕人的徬徨與焦慮，後來我離開尋求自身的獨立，本身就是唸戲劇的秀瓊則繼續留下打拼，楊導跟完跟侯導（《海上花》），侯導跟完又回來跟楊導（《一一》）。固然有其獨特機運，但秀瓊也總是能把握住機會展現出最佳的一面。

經過多年的經驗累積，2002 年秀瓊開始拍自己的電影。第一部短片《連載小說》探討創作中虛擬與現實的辨證關係，還重拍希區考克《驚魂記》的經典鏡頭，可謂生猛大膽。2004 年她拍了紀錄片《ㄋㄟㄋㄟ》，探討公共場所婦女哺乳的議題，題材之特殊在台灣前所未見，手法也特別輕鬆有趣，很能反映秀瓊的個性；此片與接下來她主演的《風中的秘密》（王嬿妮導演），以及她執導的電視電影《艾草》，可能都與她已成為一個母親有關。尤其《艾草》觸及同志議題，以母親面對兒子出櫃的艱難，以及應付上下兩代的困境為主，真摯深刻，細膩不煽情。最新一部短片《跳格子》雖僅二十七分鐘，但是各方面都非常成熟到位，獲得 2008 金馬獎最佳創作短片，秀瓊的導演實力已然獲得證明。

前幾年聽秀瓊說要籌備拍賓哥（李屏賓）的紀錄片，內心便頗為期待；好容易盼到《乘著光影旅行》正式上映，果然引發熱烈迴響，不僅在影史上有其意義，對於觀眾欣賞電影的啟發更有實際作用。拍此片不但要跟著賓哥國內外到處飛，剪接期的腦力壓榨更是折煞人，更不用說為了取得相關電影畫面得要費多少功夫。期間秀瓊第二個兒子出生，實已累壞了她──不過這片也是他的兒子呀！

以往偶爾去現場探班，或在其他場合遇見秀瓊時，熱情的她總是大聲呼喊我的名字然後衝過來擁抱，毫不在意旁人異樣的眼光，但誰能拒絕這樣自然真摯的熱情呢？後來我發現，這樣毫不保留的真心對待與付出，正是秀瓊待人處事的一貫態度。

她拍賓哥讓大家看到賓哥全神貫注全心投入的一面，對於拍攝電影不僅有熱情更有百折不撓的強悍意志；我只想說我在秀瓊身上也看到她和賓哥一樣有著強悍的一面。套句劉大任的話：「正因為強悍，才產生美麗。」強悍不是好勇鬥狠，而是堅持自己的理念，不輕易妥協動搖，我從秀瓊、小魏、賓哥甚至楊導身上都看到這種特質。

如今我倆都比以前更為成熟世故，但每次見面她仍然會大喊我名，直令人窩心不已。作家劉大任說他寫得最快樂的一本書就是《強悍而美麗》，我借用此書名來寫秀瓊，也是快樂得緊！

※ 本文刊於 2010 年 6 月《CUE 電影生活誌》創刊號

我的楊德昌

黑暗時代的一盞燈

在楊德昌導演所留下的七又三分之一部電影中，除開第一部短片《指望》不算的話，有三部片是在解嚴前拍的（《海灘的一天》、《青梅竹馬》、《恐怖份子》），解嚴後也拍了三部（《獨立時代》、《麻將》、《一一》）；處在中間的《牯嶺街少年殺人事件》則恰好從籌拍到上映，橫跨在解嚴前後，而其一九六〇年代的故事背景又可上溯回接至他的第一部片《指望》，因此說《牯嶺街少年殺人事件》是解嚴前的楊導電影之總結應不為過。

（從某種角度來說，也不妨可以說是總結了台灣自「光復」後到解嚴前的歷史。）

從《海灘的一天》冰冷剖析世代與性別的權力結構；《青梅竹馬》則加添對於國族建構的意識形態的指刺，以及美日對台灣的文化影響；到了《恐怖份子》則更是盡情揮灑展現家父長威權體制的無力及崩毀。而要更加深刻理解這一切之所從來，就不能不再往歷史的上游去追尋，於是楊導給了我們這部《牯嶺街少年殺人事件》。

（妙的是：別以為之後的《獨立時代》就是解嚴後新歷史的下游，其實楊導還在追尋更上游的文化源頭——儒家思想——但這是另外一題了。）

接續《恐怖份子》的成功，楊導似乎發現在某些社會事件中其真實與虛構的辯

證很有吸引力，並且藉由不同角色人物之間的關係也很可以架構出整個社會的時代形貌，他所關注的議題在這樣的架構中是最適合表現的；恰逢 1987 年台灣解嚴，楊德昌回顧自己成長過程，覺得 1961 年就在他身邊發生的「牯嶺街少年殺人事件」對他衝擊最深，最適合他的拍攝想法，於是成就了這部長達四小時、唯一稱得上「史詩」的台灣電影！

六○年代的台灣正值軍事戒嚴熾烈之時，外有冷戰對峙，內有白色恐怖，可以說是層層高壓。在那樣一個黑暗時代，每一顆純真的心靈都可以是一盞燈，儘管它們微弱又容易受傷害，但是只要它們曾經大放光采，那股純真的光亮就會一直不斷地延續下去，並且穿透每一層黑暗。如同漢娜·鄂蘭在《黑暗時代的人們》序言中所說的：「即使是在最黑暗的時代中，我們也有權去期待一種『啟明』，這種啟明或許並不來自理論和概念，而更多地來自一種不確定的、閃爍而又經常很微弱的光亮。這光亮源於某些男人和女人，源於他們的生命和作品，它們在幾乎所有情況下都點燃著，並把光散射到他們在塵世所擁有的生命所及的全部範圍。」

楊導在《牯嶺街少年殺人事件》開場的片頭畫面中就出現一盞燈，其意味非常具有象徵性，可以說本片是在解嚴前台灣電影的長期黑暗之中點亮了一盞燈（雖然不是第一盞，但絕對是最亮的幾盞之一）！燈亮之後上演的是個虛構的故事，但是真實亦在其中矣！這盞燈穿透了多少重黑暗的歷史迷障，只待每一顆純真的心靈前來見證及體會。

※ 本文刊於 2014 年舊香居《本事·青春：台灣舊書風景》之展覽特刊

不敢告訴你

《一一》裡有句話：「電影發明了以後，我們的生命延長了三倍。」如果此言屬實，我想楊德昌電影也讓台灣電影的生命厚度增加了三倍。

2008 年 3 月，香港國際電影節協會因應楊德昌回顧專題而出版了一本《一一重現 楊德昌》，從編輯態度到呈現內容來看，完全不同於前一年台灣金馬影展所出的專書《楊德昌——台灣對世界影史的貢獻》。

台灣出的這本楊德昌專書只倉卒搜羅了幾篇訪談及過往評論文章，並簡單整理出一份年表就急急出版了，且每篇文章只談一部電影，不見橫向的連結也沒有統合的觀點，等於只是個別介紹評析楊德昌的八部電影，對於書名所宣稱的楊德昌電影在世界影史的定位及評價只有在第一篇黃建業的文章中有部分論述，除此之外再無可觀之處。

對於一個擁有世界影史地位的台灣電影導演，我們對待自己的歷史真是草率到令人汗顏！

反觀香港國際電影節協會出版的這本《一一重現 楊德昌》，薄薄 144 頁，但是內容之豐富卻可能是台灣這本的三倍：除了邀請港台兩地影評人撰寫最新的電影評論及相關的訪談之外，還邀集了港台兩地的電影人發表對楊德昌的回憶或短評等方塊文章——可別小看這些方塊文章，雖然每個電影人僅有二、

三百字，但它們其實提供了許多電影在製作及創作上的歷史脈絡。

比如賴聲川提到他家裡有一盞燈被楊德昌連續用在《青梅竹馬》、《恐怖份子》、《牯嶺街少年殺人事件》三部電影當中；如果我們有個台灣電影博物館的話，主事人員絕對應該和賴聲川聯繫將這盞燈列入館藏。

又比如張艾嘉說在拍《海灘的一天》時，楊德昌和杜可風「翻臉」，她不曉得該安慰導演還是去追攝影師，而且「這種事一而再、再而三發生過很多次」；如果我們只知道把杜可風帶進台灣新電影甚至整個電影圈的人是楊德昌，現在透過張艾嘉，可以讓觀眾多理解到其實兩個人在合作之初也是難以溝通摩擦不斷的，甚至可以去比較杜可風在和楊德昌合作時的風格與和王家衛合作時的風格差異。

如果你以為第一個重用杜可風的是楊德昌，那麼看看張毅怎麼說：他說拍《玉卿嫂》時就已敲定杜可風，結果被楊德昌中途攔截去拍《海灘的一天》，張毅對楊很不爽，還有人傳話說楊要找他單挑。

侯孝賢說楊拍《海灘的一天》他去看楊剪接，他拍《風櫃來的人》換楊來看他剪接，還幫他重新配樂。吳念真則說他為《海灘的一天》寫了厚厚一大本劇本，楊德昌看完後全都畫了叉叉丟還給他。

徐克說楊德昌跟他談到他所佩服的德國導演荷索，認為荷索的電影是他見過最真實最震撼的。關錦鵬則說他和楊第一次見面，楊叫他「阿關」，握手握得很大力，關錦鵬覺得「這隻手好厲害」。

還有金燕玲說、梁文道說、陳博文說、余為彥說、以及楊身邊的工作同仁們說……

每一位相關人士的說法都提供了一條理解楊德昌的脈絡，這些脈絡一旦夠多夠豐富，就能架構出一個人際關係與事件及物質基礎的網絡，這不但是楊德昌電影的特色，也是他的創作方法。《一一重現 楊德昌》以楊德昌的方法重現他自身的電影經歷，即是最佳致敬，雖然質量上還有不足之處，但編輯企圖已很值得肯定。

既然書名叫做《一一重現 楊德昌》，書中自然還收錄了楊德昌自己的漫畫及文字創作、相關的劇照、海報、宣傳照及工作照，甚至象徵性地刊出一張《牯嶺街少年殺人事件》的分場表及《一一》的分鏡表，讓觀眾即使無法全盤理解，亦可以想像他對自己的電影做了哪些工夫。

最特別的是一篇〈楊德昌 A 到 Z〉，由黃志輝、劉嶔、張偉雄撰寫，香港編輯的專業性在此明白呈現一覽無遺。由英文字母 A 到 Z 一共找出三十個理解楊德昌的關鍵字（字母 B 就佔了三個），並提出論據加以論述，比如字母 D「杜思妥也夫斯基」（Dostoevsky）談到「複調小說」（Polyphonic Novel）這個現代主義特性結構的運用；字母 G「台北市的地理」（Geography）談到楊德昌電影中的台北城市歷史變遷；字母 K「國民黨」（Kuomintang）談到國民黨在楊德昌電影裡的角色；字母 N「不溶、不慢、不鬆」（No Dissolve, No Slow Motion, No Zoom）更是楊所認為台灣新電影的三大特徵；唯一的遺憾是字母 F「紅顏禍水」（Femme Fatal）在開頭引述我的文字時打錯了我的姓名！

每一則名詞解釋都包含了對楊德昌所有作品的完整理解，意即你對楊德昌電影了解愈多就愈能讀出趣味來；而這些關鍵詞所帶出的論述既是一種對楊德昌電影文本的解構，也是一種打散之後的閱讀重組，用這樣的方式來「一一重現」楊德昌，既沒有傳統紀念過世文人的那種浮面呆板，更且深度與廣度兼具，對於楊德昌的影迷而言，應該是必要收藏的一冊了！

楊德昌在 1997 年 9 月 14 日為《新新聞周報》所寫的一篇〈台灣電影圈有一個

『不敢告訴你』的笑話〉專欄文章中，以戲謔卻很傳神的說法道出台灣電影界的荒謬困境，以今日看來，若要問到底是什麼原因讓台灣導演拍電影這麼困難？在比較港台兩地出版的楊德昌專書之後，恐怕答案還是：「不敢告訴你！」

※ 本文刊於 2008 年《台灣電影筆記》網站之「電影書架」

台灣電影之告別新浪潮

《一一》裡洋洋有句話：「我們是不是只能看到一半的事情？好像我只能看到前面看不到後面。」

這個「前面、後面」的說法雖是由人本身出發，但楊導用在這裡顯然也有針對電影而發的用意：觀眾只能看到銀幕前面的電影，看不到銀幕的後面——當然這只是個譬喻——比較真確的說法是觀眾看不到電影是怎麼拍出來的，從這點再切入到更深的層次，就是在質疑何謂真實，或者人是否該相信自己肉眼所見。

這種關於認識的質疑其實對所有的人、事、物都一樣，而且到最後無可避免會出現一個悲劇，那就是：一旦你想要認識了解一個人，你將發現你永遠無法完全認識了解那個人。這時就會面臨一個選擇：是就此放棄，承認一切關於認識的努力都是徒勞的；抑或在有限的範圍內盡可能地做到極致。

王昀燕這本《再見楊德昌：台灣電影人訪談紀事》顯然是傾向於後者，而我所認識的楊導本人也是傾向於相信後者的。

自 2009 以來，台灣出版界陸續出了好幾本關於台灣新電影時期電影人的訪談或傳記，包括：攝影師李屏賓、錄音師杜篤之、剪接師廖慶松、剪接師陳博文、導演王童等人。李屏賓甚至是先有記錄片《乘著光影旅行》（由姜秀瓊與關本

良拍攝）才有書的；除了這幾本電影人的訪談錄以外，小野也出了一本算是自述的《翻滾吧！台灣電影》。

這些書籍的內容當然各有不同，但有一個共同點，就是每位當事人都從自己的位置出發，回憶自己投入台灣電影的過往以及點點滴滴，可說是為八〇年代台灣新電影的歷史做出了個人角度的總結。

這些經驗總結十分珍貴而重要，然而最可惜者莫過於已經過世的楊德昌楊導，雖然更早之前曾有美國學者白睿文針對兩岸三地電影導演的訪談並集結成書（《光影言語：當代華語片導演訪談錄》），但那畢竟只是一次訪談的記錄，很多細節也無法更深入地追索。

王昀燕的《再見楊德昌：台灣電影人訪談紀事》某種程度彌補了我們未能親聆或親睹楊導自道心聲的遺憾。並不是說這些旁人對他的觀察或描述足以替他發聲，而是透過不同的在場旁觀者彼此印證，有助於我們還原楊德昌的創作現場，了解他所面對的困境與掣肘，捕捉其創作意圖及理念，從而對台灣新電影那段歷史做出更適切的總結——這才能真正告別新浪潮！

魏德聖其實是個最好的例子，他從楊導那裡獲得最深刻的啟發——並非關於創作，而是關於理想的堅持——讓他找到自己的道路與方向，此所以他的《海角七號》明白彰顯出與過往電影的不同，雖未必能由此再開啟一波新浪潮，但其實台灣電影正需要這樣一股能重新攪動觀眾——把既有的觀念或成見打散，不管它重新凝聚起來以後會是什麼——的力量。

也正因如此，在重新攪動的過程中，我們尤其需要對過往歷史經驗進行重新認識與理解，王昀燕這本《再見楊德昌：台灣電影人訪談紀事》正是此一工程最需要的基本功；雖說對於台灣新電影的歷史算是補足了許多重要部分，但另一方面，也突顯出還有許多需要加強補足的部份，期待更多有如王昀燕這般具有

「天真的衝動」（作者自謂，我卻覺得是勇氣及毅力）之人的投入。

楊導過世之後，隔年，魏德聖到洛杉磯去探視了他的墓園。據他說當時四周靜謐平和，卻在離開之前起了一陣風，吹落幾片樹葉，他心念一動便拾起一片葉子，回來交給了當時未能同行的姜秀瓊。這件事後來也見諸媒體，而我則是有緣在媒體報導之前就見到了那片葉子——是秀瓊親自帶來給我看的，當場如有一股微小電流通過全身，百感交集。我想起楊導曾在拍《牯嶺街》時買了台六盤式剪接機，在拍完《獨立時代》、《麻將》之後送了給陳博文，我第一次見到那台剪接機就是在楊導工作室。這對陳博文而言也是異常深重的恩情，正如當年侯孝賢也曾贈送一套同步錄音設備給杜篤之（王昀燕在書中訪問杜篤之與陳博文時都有談到）。

我無意在此過度引申牽強附會，但這種傳遞或傳承與媒介物的輕重貴賤無關，而是一種精神、一種感應，是可以一直連結傳遞出去的；而我在讀完王昀燕這本《再見楊德昌》後最大的感慨，就是恨不能再有一本《再見楊德昌》第二集，訪談對象則有楊順清、王耿瑜、姜秀瓊、魏德聖，甚至侯孝賢、張毅、張艾嘉、蔡琴、詹宏志……（名單真的數不盡）；但我不敢奢求王昀燕，她做得已經夠多夠好，我只能私心期盼那股電流能傳到更多人身上。

《一一》裡的洋洋後來拿著相機到處拍別人的後腦勺，我想王昀燕這本書某種程度而言也可以說是想讓大家看看楊導的後腦勺吧？只不過楊導自己是看不到了。

再見，楊導！

※ 本文刊於 2013 年 2 月號廈門《書香兩岸》雜誌

關於《牯嶺街少年殺人事件》的十七條隨想

一、「像的本質完全在於外表，沒有隱私，然而又比心底的思想更不可迄及，更神祕；沒有意義，卻又召喚著各種可能的深入意義；不顯露卻又表露，同時在且不在，正如海妖賽倫的誘惑與魅力。」羅蘭‧巴特在《明室》這本以攝影哲學為主題的書裡的第 44 節引用了上面這段布朗修的話。而這段話卻是布朗修拿在攝影發明之前就已存在的「描像器」（camera lucida，與「明室」為同義詞）的特質來轉喻創作或寫作這件事。這段話出自他散文集中的一篇〈海妖賽倫之歌〉。而布朗修在這篇文章裡談的卻是普魯斯特如何在寫作之中完成了他與海妖賽倫相遇的經驗，「時間轉化為想像空間」、時間與死亡、在同時不在等等。

從布朗修舉普魯斯特寫《追憶逝水年華》時與海妖相遇，到羅蘭‧巴特舉尤里西斯歷劫歸來，再到荷馬的《奧迪賽》，這當中有什麼關連？

二、《牯嶺街》的主角不是人物角色，而是場景，我一直深深這樣認為。楊德昌放棄經營角色，卻傾盡全力、極盡所能地去經營場景，企圖去重現那一個蕭殺的年代，一個與死亡趨近卻浪漫的、黑暗的年代——不僅是景框內的，也包括景框外的。難道只是為了羅蘭‧巴特「糖衣木乃伊」式的懷舊？

三、畫了蛇吞象的小王子說：「最重要的，是眼睛看不見的。」

四、你必得舔盡了影像的糖衣，才能嚐到《牯嶺街》裡的死亡主題與暴力特質。

五、劉毓秀在〈賴皮的國族神話（學）〉一文中，以詳盡地舉證、綿密地歸納分析指出：「《牯嶺街》及其導演楊德昌，正是李維史陀所描述的拼裝品及拼裝師。」認為這根本就是在重建一則國族神話，而且它不僅是密封的，也同時是賴皮的，因為它在鞏固父權結構上能夠巧妙地「自圓」，並且顯示「無論在東方或西方，男人都不願也無法走出原有的圈環。」

我無法反駁這些話，因為從女權角度的思惟觀照下，劉文對《牯嶺街》的評析已是此種論述的極致。而在劉文的前言中，卻將一切可能的反駁論點堵死了。

「可歎的是相片愈是明確，我愈是無話可談。」羅蘭‧巴特也這樣說。

六、根據電影學者齊隆壬在〈女性主義與現代電影理論與批評〉一文中的分類介紹，1975 年女性主義學者蘿拉‧莫薇（Laura Mulvey）首次以「精神分析」為武器，揭露父權社會如何無意識地來結構影片形式；1984 年泰瑞莎‧德‧蘿瑞蒂（Teresa de Lauretis）則抬出符號學批評李維史陀「以男性的觀點來比較各種文化中女人的功能」。而劉毓秀對《牯嶺街》的評析，顯然兼具兩家之長。可以想見這樣的女性論述，已經發展到相當可觀的地步，「足可讓所有探索者省思」，齊隆壬下結論說。

另外一個有趣的觀點引介——經由國內另一位女性主義學者蔡美麗——則是在珍‧法力士（Jane Flax）的一篇以精神分析角度所寫的論文中：柏拉圖的知識論是來自於一個怨恨的男嬰，在失母的焦慮下所產生的自我防衛反應：「失去感官世界沒有什麼好傷感的，那只是個不值得留戀的次等世界！」；笛卡兒的「獨我論」則是另一個男嬰無奈地否定他終將失去的外在世界，他自欺欺人地自我安慰著：「他沒有失去什麼，因為那個世界根本不存在！」；政治哲學家霍布斯之所以會寫出《巨靈》，主要是因為他以一個失去母親保護、孤立無援的嬰兒的眼光看世界，才會「戰慄地覺得四周充滿了要傷害他的人」；盧梭寫《神聖的野蠻人》，不外因為他只是個努力美化自己孤苦無依的宿命處

境的男孩罷了！

多麼精彩的解讀！

我所懷疑的是，如此精細的論證，會不會也是一種「自圓」呢？李維史陀鉅細靡遺地蒐集一切人類神話學的遺跡、楊德昌鉅細靡遺地蒐集一切（外省）國族神話的遺跡，和劉毓秀鉅細靡遺地蒐集一切父權結構神話的遺跡，差別究竟在哪裡呢？

七、平平是紅顏禍水，《牯嶺街》和《十七歲的單車》仍有明顯不同。後者只是劇情所需，前者卻是出於創作者自覺意識下的操弄全局。

八、討厭把女人塑造成紅顏禍水的電影，和討厭電影刻意把女人塑造成紅顏禍水是完全不同的層次。前者是主觀，後者討厭的現象則是可以客觀討論的。

九、那引起木馬屠城的特洛依的海倫，不就是古往今來第一號紅顏禍水的典型嗎？去他馬的荷馬！

十、楊德昌殺的第一個淫婦，是《指望》裡的張盈真。

十一、悼亡。鉅細靡遺、永無止境的悼亡。

張愛玲的《對照記》是悼亡；張大春的《沒人寫信給上校》也是悼亡；朱天文的《世紀末的華麗》、《荒人手記》更是悼亡；朱天心的《想我眷村的兄弟們》、《古都》、《漫遊者》絕對是不折不扣的悼亡。但，是什麼樣的社會基礎，讓這許多外省創作菁英不斷地進行這種紙上悼亡工程？

侯孝賢就更猛了，在《千禧曼波》裡，他還可以把影片的敘述者投到十年後來

哀悼自己的「現時」之亡。他真有把握可以每年拍出一部連拍十部？

十二、韓非子〈亡鈇意鄰〉：「無為而不竊鈇也。」斧柄若未曾失去，還有什麼好懷疑的呢？

十三、參加過 2001 年台北金馬影展的人都看過那個廣告：一個正搭乘電扶梯的女孩木然的表情，旁白是她的心聲：「為什麼我一聽到那部電影的名字，我就好想哭？」

為什麼我看到《索多瑪 120 天》裡的食糞鏡頭，我就好想吐？

十四、為什麼我一聽到有人輕蔑《牯嶺街》，我就忍受不住？是我還困在那個神話裡嗎？

十五、神話。鉅細靡遺、永無止境的神話。

王家衛從《旺角卡門》、《東邪西毒》、《春光乍洩》到《花樣年華》，精巧地示範了如何調整香港的後殖民國族認同神話、金庸武俠世界的愛情神話、世紀末同志愛慾神話的比重，來打造一個王家衛的香港神話世界。

王家衛可能做夢也想不到，其結果是反而造就了那顛覆神話的英雄周星馳呢？

十六、人人都可以是《食神》。

十七、是的，所以人人都要「遣悲懷」

2002.01.03

我的楊德昌

「各位同仁：婊子無情，戲子無義。」——楊德昌，〈寫在《獨立時代》之前〉

一、燈亮以前

我有幾位從小到大的好朋友。

廿多年前，一位好朋友因病過世，其他人在（他們知道消息後的）第一時間用各種方式通知我，我非常感謝他們。

十多年前，我這位已逝好友的父親過世了，我的朋友們也是一樣，在第一時間用各種方式通知我，我仍舊非常感謝他們。

去年，我這位好友的母親（也是他們家剩下的唯一一人）也過世了，我的朋友們還是一樣，在第一時間用各種方式通知我，我在感謝他們之餘，心裡想著的卻是：以後我再也不會接到這種瘋狂急 call 了吧？

我錯了。

楊導在美過世的消息一傳回台灣，我又接到了這些朋友們在（他們知道消息後的）第一時間所嘗試的各種聯絡方式，我一面接電話一面回 msn 同時更新 Twitter 跟著收 e-mail，心裡想著的卻是：No! No! No! Not again!

二、燈亮

1994 年底，我加入日籍韓裔導演林海象的電影《孤島》拍攝劇組（此片日後的正式名稱叫《海鬼燈》，拍的是井口真理子來台遭殺害的故事，編劇唐十郎，女主角唐娜），殺青那天晚上在和平東路「後現代墳場」開趴慶祝，楊導、倪淑君等人也到場。我一向是這種聚會的角落觀察者，那天又聽父親說舅爺因肺癌住進榮總，我把飲料喝完就想先閃了，不料楊導看我要走，一把拉住就說：「正德你要走啊？正好載我回公司！」我當時騎的機車座墊頗高，楊導只比我矮一點兒，誰知他一腳剛跨上機車後座，立刻觸電一樣跳下車來，然後整個人在原地跳啊跳的跳個不停，右手猛捶著右大腿及臀部，嘴裡不乾不淨地開罵：「他媽的 B 哩，我操！」然後笑著對我說他腿抽筋了；等到他揉臀捶腿捶得差不多，我才把他載回光復南路。

楊導下了機車以後，回頭對我說他有天在華航的網球場打球碰到我爸，我愣了一下（印象中楊應該不認得我爸），楊見我疑惑，立刻接著說：「是他說他是你爸。」（原來是我爸去搭訕人家！）我仍然沒有反應，因為不知道該說什麼，楊笑著說：「你爸很關心你！」說完就往門裡走，我看著他開了門一頭鑽進黑暗中，然後門裡燈亮。

那時我心裡想：楊導的燈又亮了！

《牯嶺街》開場就是一隻手點亮一個燈泡，其後多種燈光的明暗象徵也成為許

多影評的分析重點，楊導成立的原子電影工作室 Logo 也是一個燈泡，可以想見這個點燈的意象在其影片中的重要性，但其實這個意象在《恐怖份子》裡已經很明顯地運用過：喜愛攝影的富家子馬紹君撞見逃家的不良少女王安之後驚為天人，租下她離開後的公寓改裝成暗房，只留了一盞燈；李立群拿著繆騫人得到首獎的小說文稿跑去顧寶明家，顧只顧著打麻將，李立群自己身緊手顫地找了一張沙發坐下，然後點亮身邊的檯燈——他開始陷入繆騫人編織的那個恐怖的夫妻悲劇情境了。

燈不點不亮，話不說不明。點燈既然是個重要意象，沒點燈應該也是，卻很容易被忽略。《獨立時代》最後湘琪大清早回公司見到倪淑君，兩人雖然歷經多重波折至此方才和解，但是燈始終不亮。之前湘琪男友小明才跟倪淑君大吵一架大打出手，最後兩人竟然情緒激動上了床，完事後小明點亮了燈，倪淑君溫柔地把小明當新男友看待，甚至開始想像未來，小明卻澆了她一盆冷水要她別想那麼多；小明跟自己女友的好友上了床卻還是一副道貌岸然，他的確是悟到了什麼，可只有他自己心裡明白，而倪淑君不知道也不吃這套，當下翻臉走人；這段戲從小明點亮燈之後開始，倪淑君始終處在背光的暗面。

這也是為什麼倪淑君離開了小明家回到公司裡，直到湘琪進來兩人達成和解以後，燈始終都得是暗的。

說起來楊德昌電影裡的第一個點燈動作，大概要算是《指望》裡的國中女生石安妮，她在經歷自己第一次月經來潮時，是先坐起身來點亮了燈，然後才掀開被窩。

而那天我送楊導回公司之後，回到家裡問過老爸，他說他只是剛好遇到，就請楊導勸我別再拍電影，我一言不發回到房裡，一整晚沒開燈。

三、我曾侍候過坎城最佳導演

我記得是在國中時看了《光陰的故事》，但對楊導的那段《指望》根本毫無印象，唯一記得的只有大我一歲的石安妮；至於《海灘的一天》與《青梅竹馬》當年根本沒機會看，都是後來在楊導工作室裡看的；高中時第一次看了《恐怖份子》，對李立群最後斃人自斃的結局大感震撼，但也只是矇矇然不知其所以然；大學剛畢業時，在入伍前特別去看了四小時完整版的《牯嶺街少年殺人事件》，結果在當兵的七百多個日子裡每遇無法自主的無聊時光就會開始不由自主哼唱 The Fleetwoods 的〈Mr. Blue〉。

但我對楊德昌本人卻一直沒有什麼特別的感覺或印象，直到 93 年六月退伍、得開始進入社會找工作時，我告訴自己一定不要找沒興趣的工作，而當時心裡最想做的就是拍電影。

我在拿到退伍令的第二天就騎機車到青島東路的電影資料館，看了一片左拉原著小說《雜膾》改編拍成的黑白老法語片《錦繡圖》，看完後在館內的公佈欄上發現一則徵人啟事：「某某影視」誠徵製片助理。心想拍電影的機會太少，先從拍廣告做起可能還是條路，於是便寄了履歷過去，然而一直沒有消息，日久也就不再在意。

過了快兩個月（這期間我曾進入《新新聞》只待了四天就離職，但這是另一個故事），一天突然有個小姐打電話給我，正是那家「某某影視」要我去interview；當時約好的面談時間是晚上很晚將近十點，我進去辦公室裡發現一個人都沒有，感覺偷偷摸摸的，後來才知道不是那家「某某影視」在徵人，是那位小姐在幫楊德昌徵人。

隔天下午我來到光復南路與仁愛路之間的一個僻靜巷子，找到一幢兩層樓的舊式平房，七月底台北盆地午後的大雷雨下得我煩躁不安，我足足等了兩個小時

才見到人。

「你叫正德是吧？我操，你比我還高啊！」楊導眼睛瞇瞇地笑著對我說了這麼一句，就砰砰砰踩步上樓了。沒一會兒楊的製片（也是日後我的直屬上司）海澎哥下樓來跟我說，楊導新片《獨立時代》就要開拍，月薪一萬八，開拍前只能給半薪也就是九千，週休一日，開拍後沒得休，休假日還得輪班留守睡公司，問我幹不幹。

(媽的，當然幹！)

我就這樣進了楊德昌的《獨立時代》劇組，但在開拍前他也再沒跟我說過些什麼。

海澎哥第一天就交代我：「製片是什麼？製片就是看導演拍片需要什麼，我們就準備什麼！」缺錢找錢缺人找人缺演員找演員缺道具找道具缺場景找場景，不管用任何方法，時間一到該到位的就是不能缺。

於是我每天的工作就是無止境地打雜，缺錢找錢這種事情當然不可能丟給我，但是其他大小事就得由我統包，當時最重要的就是照顧好所有劇組成員的民生問題：時間到了導演喊放飯，我這邊就得保證有飯可放。一天三餐之外，夜拍看時間還得準備宵夜，就算現場遠在陽明山，你也得保證飯能準時送到，而且菜色口味還不能太單調；開拍前工作室裡導演組製片組成員不過十來人，開拍後加上演員攝影組燈光組錄音組服裝師化妝師美工道具陳設劇務場務電工，甚至大樓管理員貨車司機計程車運匠少說也有幾十人，要是遇上大場面需要一兩百個臨記（臨時演員），那就更折騰人。

不僅如此，開拍前與公部門還得有一些行政程序公文往來，演員要有演員證，製片要有製片證，這些跑腿的事情自是非我莫屬。攝影師方面楊導請來了香港

的黃岳泰，他將帶來攝影及燈光兩組最重要的技術人員。之前楊導還遣我去租泰哥較早之前拍的《再生人》與《奇蹟》回來給大家看，看到其中一段夜戲他還倒帶再看一遍，確定它的攝影及打光的層次感之後，才做出請泰哥來台灣的決定；泰哥不只是人來，他指定的攝影機等昂貴器材也將從廣州先力公司租來，不用說，器材進口報關等一堆麻煩手續也是我去跑腿；為了存放這些價值百萬元以上的昂貴器材，我還被指派一個任務：去弄個貨櫃屋來！

我先翻查黃頁電話簿（那時還是個沒有網路的時代，黃頁不但是我工作上的最佳夥伴，在公司留守睡覺時還可以拿來當枕頭！），又騎機車跑遍三重新莊，終於在泰山二省道旁找到一個貨櫃屋出租場，辦公室本身就是一個貨櫃屋！我進去挑選了半天，跟老闆講好時間地點規格價錢，他就親自把貨櫃屋運來安置。問題是台北市哪一個巷道的周邊住家能容許擺放這樣一個二十呎的貨櫃屋？貨櫃屋運來當天，我就接到兩通抱怨電話，隔壁二樓的住戶更探頭出來抗議，說小偷很容易爬上貨櫃屋潛入他家。雖然即使沒有貨櫃屋要潛入他家一點也不困難，但是礙於法規這麼做還是不成的，後來是找到附近一塊畸零地，跟地主談好租金，再把貨櫃屋移過去，當這一切終於搞定之後，海澎哥拍拍我的肩膀說：「行了，你可以拍電影了！」

拍片所需的底片也由我負責管理，400 呎及 1000 呎兩種規格之外，依感光度不同又分四種，我一下子記不來，只能靠辨認片盒上不同顏色的標籤貼紙；泰哥每天上工之前都會遣攝影組裡負責裝片的助理阿裕向我要底片，否則沒得拍，拍完後底片也得交還給我，已拍的送去沖印，拍剩的登錄還庫（其實哪來片庫？全放在我桌子底下！）；若是管控有什麼閃失，比如說當現場演員畫好妝就定位鏡頭架好燈光打好一切搞定所有人 standby 就等導演喊 action 時卻沒有底片的話──「放心，我不會對你怎樣，但楊導會殺了你。」海澎哥笑著對我說。

有一回拍湘琪家，畫面會帶到電視裡出現湘琪的機車廣告，為了不讓電視畫面

閃動，必須抽格拍，如此影片的頻率才能與電視同步，在試拍前黃岳泰突然要阿裕換片盒，把裝了 1000 呎新片的片盒取下，然後讓我拿零碼的底片給他們試──這就是有良心的作法了──到底節省底片並不是攝影師的責任。

另一回拍倪淑君大清早在公司會議室裡跟湘琪和解的戲，黎明破曉前的自然光最是難打，楊導安排倪淑君背光又要能看到一點表情（楊導的諸多要求導致泰哥在拍片期間動不動就以香港腔的國語迸出個口頭禪：「真係精益求精啊！」），需要感光度較高的底片，那場戲演員的表演又非常重要，來回拍了好幾個 take，這時最緊張的除了演員大概就是我，因為高感光度的底片已經快用光了！

每一場戲拍完大家收工我還得把拍好的片子送去沖印，有時一天要跑北投的製片廠及新店的沖印廠，一南一北一來一回至少五十公里！這還算是短的，開拍前過中秋節，楊導列了一長串送禮名單，我還曾經騎機車從公司光復南路騎到公館羅斯福路再回頭飆到基隆六堵工業區去！

我職務內的所有事導演都沒有插手過問的必要，因之我雖然出現在每個現場，但現場自導演以下乃至演員不會有人理我，我就像捷克小說家赫拉巴爾寫的《我曾侍候過英國國王》小說裡的男主角服務生揚迪特，不同的是我身材比他高大得多，因此得有更多耐性忍受無人拿我當回事的虛無感，更別說我從未得到任何揚迪特享受過的各種好運！

但我很高興有這麼一個「進到銀幕裡面看電影」的機會，這也是我根本不在乎薪資的原因。

四、「很少中國人不懂這個道理的！」

在《獨立時代》正式開拍的前一天，當晚楊導把所有工作人員集合起來開會，每人發了一張 A4 紙（即附錄〈寫在《獨立時代》之前〉），這是一頁他寫給所有工作人員的信（影印稿我還保存至今），這個會等於是開拍前的精神喊話。結果大家坐定之後，但見楊導一腳踏上椅子，一屁股坐在椅背上，開始闡述他為什麼要拍《獨立時代》。長長的會議桌上每個人都羞低著頭，我當時離他最遠，連坐在桌邊的資格都沒有，但是我抬著頭看完這一幕：楊導以無比高高在上的坐姿展現了個人的權威，這次講話的內容等於是他的「台灣社會觀察分析」。詳細論述我當然已經記不得，只記得他要「聽不懂他的話的人」去弄一本黃仁宇的《萬曆十五年》來看，並且在結束之前撂下了一句我這輩子永遠不會忘記的話：「權力就是爸爸！」

（《獨立時代》裡鄧安寧說：「很少中國人不懂這個道理的！」）

楊導講完這句話之後微笑了一下，這次會議給我的感覺非常震驚，畢竟我當時認識楊導還不到一週，後來他問說在場有誰讀過《萬曆十五年》（我當時真想舉手，但是聰明人是不會舉手的——很少中國人不懂這個道理的！），只有一個人把書拿出來說他正讀到一半，其他人則是連動都不敢動。我開始認為就算在場每個人都明白他那句話其實只是在講萬曆皇帝的叔祖——明武宗「正德」（我爸給我取的好名字！）皇帝——也不會有人比我對此感觸更深！

即使是正德皇帝，在他上面也還是有個爸爸，爸爸的上面還有爸爸，那麼誰是那個最初的爸爸？

這次會議之後，我一個人留守公司，在手記上寫了這麼幾句：「……我不自禁地想起了柏拉圖是如何地對所謂的『藝術家』嚴厲批判，而我不明白的是《獨立時代》裡的男女關係，究竟可以使我們釐清還是更加混淆社會的荒謬及亂七八糟？」

五、新電影的反叛

1983 年，台灣新電影的第二年，相較侯孝賢在澎湖與高雄拍出撼動人心的《風櫃來的人》，楊德昌則以《海灘的一天》冷眼看待台北都會女性的心路歷程，台灣新電影的兩大面向幾乎就此定調，爾後兩人各自馳騁愈奔愈遠，台灣新電影也就愈來愈精采。

因此，作為楊導的第一部長片，《海灘的一天》重要性不言可喻。

正如片中女主角之一的張艾嘉在發現父母正幫她物色婚姻對象後的第二天即悄悄翹家溜掉，台灣新電影其實也是以類似的方式逐漸擺脫舊黨國體制下的文化箝制，楊德昌細膩抓住這個心態，展佈出劃時代的新氣象；是以《海灘的一天》不僅被視為台灣新電影的代表作之一，亦為台灣女性主義的重要電影文本。

片中張艾嘉會有此勇氣與決心，早在高中時代便即展現，楊導讓她穿著北一女制服硬是無畏地穿過一群台大橄欖球隊的肌肉棒子去找哥哥，畫面上看起來很自然似乎沒什麼特別，但其實這樣的場面調度對角色個性暗含深意。類似的處理在《青梅竹馬》裡也有：一群青少年騎著機車從總統府前的國慶牌樓呼嘯而過，要知道解嚴前的這塊博愛特區是禁行機車的，而這畫面則是未經申請而偷拍的，為什麼能拍到卻沒受罰？差一點點因此片得到金馬獎最佳男主角的侯導回憶說是因為那天警總剛好開始進行「一清專案」，警察都動員去抓黑道、流氓去了，沒人管他們。

更經典的例子是《牯嶺街少年殺人事件》，小公園幫要在中山堂辦音樂會，兩么拐眷村幫趁他們老大 Honey 跑路不在，不僅插一腳進來要分油水，簡直整塊牛肉都要唧走了！開場前唱國歌那場戲，大門口看場子的卡五（王維明飾演）惡狠狠地要大家立正站好，這時小公園的老大 Honey（林鴻銘飾演，楊導親自配音）卻突然現身，他披著中華民國海軍制服，浪人般大喇喇地走上前

來……

不是說權力就是爸爸嗎？反叛當然就是奪權了，但這是從爸爸的角度看，若從兒子的角度看，真的是奪權嗎？

六、世代與性別的戰爭

八〇年代開始起飛的台灣新電影之中，楊導的《青梅竹馬》其視野格局以今日眼光來看都可說是大而且深的一部，其間值得探討思索的議題範圍相當龐大繁雜：從阿隆（侯孝賢飾演）和阿貞（蔡琴飾演）這一對青梅竹馬之間的感情問題，可以拉出阿隆和阿貞的父親那一代之間的價值及思維如何衝撞或轉移；阿隆和幼時少棒隊教練的女兒阿娟（柯素雲飾演）是另一對青梅竹馬，對照阿貞和同事小柯（柯一正飾演）之間的另一種辦公室曖昧，可以反映出八十年代迄今的兩性意識變遷的軌跡；同時阿隆另一幼時少棒隊同學阿欽（吳念真飾演）與其妻（楊麗音飾演）之間瀕臨破敗的婚姻家庭，更是絕佳的第三對照組，甚至可以一路往後對照追索至《一一》（別忘記柯素雲和吳念真在《一一》裡是什麼關係）；人物關係複雜但情節十分清晰，楊德昌游刃有餘還把觸角延伸至美日兩大資本主義強勢文化對台灣的影響，同時更隱約冷冽地指刺（中華民國）國族建構基礎的脆弱及崩毀。

片中有一幕展現了楊導獨有的幽默：蔡琴與柯一正的公司遭大財團收購，大財團派出經理人團進駐，蔡琴躲到柯一正辦公室裡問經理是誰？柯一正回答：「那個戴眼鏡的。」鏡頭反跳，經理人團的四個人都戴眼鏡。

每個觀眾看到這裡大概都會笑，但是沒有人會進一步問：「到底誰是經理？」並不是這個問題對情節不重要，而是就算每個人都戴眼鏡，任誰也都能一眼就

看出來經理是誰！我們所受的教育早就從骨子裡嵌入每一個人的神經：你必須隨時認清楚誰是那個最高權力者——誰是你「爸爸」！

楊導的幽默在《恐怖份子》也有呈現：逃家女王安把富家子馬紹君的昂貴相機拿去二手相機行變賣，講價的場面極有意思：王安沉默不語，相機行老闆冷眼打量（懷疑相機不是她的？），然後以台語說：「再機掰，再機掰就兩千喔！」一旁生嫩的毛頭夥計也跟著以生嫩的台語嗆聲說：「再機掰，再機掰就兩千喔！」

如果我們相信思想或者文化是透過各種形式的世代傳承，那麼語言的重複學習大概是最重要的呈現；韓國導演奉俊昊的電影《殺人回憶》的開場，充分證明了他曾說過「深受楊導影響」其所言不虛。

每一個精心設計的幽默橋段背後都隱藏著深意，在冷調的喜感之間埋藏著一道道反諷的利刃，這乃是楊導深沈冷峻的一面。

七、現代的斷面

詹明信曾在〈重繪台北〉（Remapping Taipei）一文（收錄於麥田出版鄭樹森編的《文化批評與華語電影》）中，認為楊德昌在《恐怖份子》中編派給繆騫人的寫作事業乃是一個前現代社會的象徵，在現代社會中實屬老調重彈；楊德昌或許聽進去了又或者是不服氣，於是在《牯嶺街少年殺人事件》中實際重返五〇年代去回憶了一趟所謂前現代（除了搞樂團還有鄧安寧的片廠拍片），然後緊接著在《獨立時代》又回到九〇年代讓小 Bird 王也民大搞後現代舞台劇《啊！》。

有了之後這兩部片所貫串的時代縱深，或許提供了我們回頭理解《恐怖份子》的關鍵機巧正在於：這是台灣在即將邁入後現代的當口、社會面臨轉型的關鍵時刻，《青梅竹馬》結尾暗示的家父長式威權體制形將崩解，整個社會從人心到價值觀都將重新翻修，而《恐怖份子》恰正由此切出一個極為犀利的斷面供觀眾自我檢視，彼此驗證。作為楊德昌的劃時代作品，《恐怖份子》無疑是台灣電影真正告別過去開展未來的震撼彈！

幾乎可以這麼說：沒有 1986 年的《恐怖份子》，就不會有 1987 年的〈台灣電影宣言〉！

八、《恐怖份子》的逆襲

在 1986 年的《恐怖份子》裡，楊德昌以李立群和繆騫人這對中產夫妻瀕臨破敗的婚姻裂隙，一層層剝開台北都會發展的不同社會面向，並銳利地指出以權力及倫理所貫徹支撐的父權社會體系，由於男女兩性意識的分裂與分歧，實已走向一個空前緊張的爆點，雖然在片中李立群槍殺了姦夫金士傑而放過淫婦繆騫人（此情節之真實或虛幻且先不表），但其實卻是更具針對性地冷冽指刺（對照《牯嶺街》卻是殺淫婦）；而對於上下世代的衝突議題只以混血逃家女王安的虛無浪蕩反襯其母劉明的管教無方，繼續拓深楊導處女作《指望》中張盈真的角色刻畫（其實《青梅竹馬》裡也有類似的角色處理，即蔡琴的妹妹林秀玲），在看似點到即止的情節中，內裡暗藏著世代衝突的底蘊其流轉或翻攪其實從未停歇。

事隔十年，到了 1996 年的《麻將》，楊德昌戮力經營一個光怪陸離匪夷所思的現代台北都會，在看似混亂卻不失序的情節中漸次累積世代衝突的能量，等到劇情急轉直下，之前為角色所建立的價值基礎一瞬崩解，最是理性算計的瞬

間轉為最是瘋狂，其震撼性比之《恐怖份子》實有過之而無不及！尤其楊導在之前幾部都將矛頭指向父權社會，《麻將》卻一反往常地對新一代青年的迷惘與自以為是予以迎面痛擊。

《恐怖份子》裡浪蕩少女被反鎖家中隨意撥打電話的無聊行徑（其實也是一種創作）結果催化了中產階級新家庭價值的危機；而《麻將》卻反向操作，一個父親對兒子的單純感情告白竟然也能夠引發兒子身處現代社會的價值觀全面崩毀，等於是一次《恐怖份子》的反向逆襲！

楊德昌曾言年輕時影響他最大的兩個真實社會事件，一是 1961 年的「牯嶺街少年殺人事件」，另一是 1966 年的「丹尼爾事件」（一個法國女孩來台尋找男友，結果他卻是有婦之夫），前者拍成的同名電影舉世讚揚，後者也被楊導拍成了電影卻極少人知，此片就是《麻將》。

雖然如此，楊導也沒有迴避對於上一代的批判，甚至讓兩代駁火同歸於盡，如此大膽突進，等到《一一》重新回歸三代同堂的家庭倫理價值，整個楊德昌的思想脈絡於焉告成，難怪他後來想拍而未能完成的東西都已與這些議題完全無關——他想拍的大概都已拍完了！

楊德昌自《牯嶺街》後的三部電影：《獨立時代》、《麻將》、《一一》，每一部都帶有明顯的說教意味，既可說是年紀漸長之後的碎碎念，但亦可感覺楊導對於社會的冷淡漸感不耐，有心的觀眾自可體察編導背後意味深遠的安排。

九、台灣大歷史的總結

作為楊德昌的最後一部電影，《一一》就像是一個老導演滔滔不絕的喃喃自

語，然而話講完也就住口了──他要說的都已經說完了。

《一一》統整了楊德昌的所有電影：你可以從李凱莉和張洋洋身上看到《指望》裡的石安妮和王啟光；從林孟瑾和陳希聖身上看到《海灘的一天》裡的張艾嘉和毛學維；從柯素雲和吳念真身上看到《青梅竹馬》裡的柯素雲和侯孝賢；從隔壁鋼琴老師的情感糾葛看到《恐怖份子》裡中產階級的感情危機；從仍然持刀捅人的建中青年身上看到《牯嶺街少年殺人事件》以來的兩性意識與權力的變遷；從吳念真的老同事陶傳正等人身上看到《獨立時代》的人際社會中真誠與虛偽的對照；從吳念真和日本人大田身上看到《麻將》裡張國柱與柯一正兩種不同父權階級或世代的自我辯護及自我反省。

整部片以「出走」為母題，點出每個角色對自身狀態的焦慮及不滿，不是亟欲逃離就是亟欲追尋，卻藉由一個再也沒有感受、也無法表達的老阿嬤唐如韞從昏迷到過世的過程，作為替代觀眾的冷眼抽離，旁觀這一切人間遊戲，更讓「出走後的回歸」顯露出楊導之前從未表現過的溫暖與柔情。

楊導在拍攝《獨立時代》時曾介紹黃仁宇《萬曆十五年》這本書作為工作同仁必讀的經典，黃仁宇借年鑑史學的觀點提出所謂「大歷史」，而楊導一直也以同樣的分析方法與視野拍出他眼中的「台灣大歷史」，而《一一》正是他過往所有作品的完美總結，如果你沒有機會一一看盡楊德昌的全部作品，這部《一一》至少可以減輕一些遺憾。

十、特寫與遠景

《獨立時代》拍了大約四分之三後，整個劇組面臨停拍危機，詳細情況及真正原因以我當時的職位根本無從知悉，我只知道花費重金從香港請來的攝影及

燈光兩組技術人員，因為合約到期而片子不知何時能重新開拍只能悵然回港，然後海澎哥離職，楊導找來《牯嶺街》的製片余為彥，以及之前合作過幾次的攝影師張展之後，片子才能夠繼續開拍完成。

在這段人心惶惶的停拍期，我被指派交付了一個特殊任務：把《指望》、《海灘的一天》、《青梅竹馬》、《恐怖份子》以及《牯嶺街少年殺人事件》等當時楊導拍過的五部片子對白全部整理出來。或許是楊導想出劇本集什麼的，我沒多問，總之每天在工作室裡就是操作錄放影機看片，把對白謄寫出來，在那個 PC 個人電腦尚未普及的年代，我只能一一謄寫在白紙上，再請楊導的秘書芳子鍵入電腦存檔。

這一來我等於是用格放的方式看楊導的片子，在我近卅年觀影歷程中，這是極為難得的經驗，亦是一個極好的磨練，讓我更加注意電影中可能忽略的細節，並且印證楊導曾經說過的許多電影理念。比如他曾說過不要怕觀眾看不到，許多電影會使用慢動作鏡頭或者特寫鏡頭，目的就是要讓觀眾看清楚某些東西，但這是沒有信心的作法，觀眾其實看得到的，不需要拉近或放慢給觀眾看。

有時我自己甚至如此解讀：為了突顯某些人物表情、動作或者某些物品狀態或其象徵意含而拍攝一個特寫或近景鏡頭是正常的，但是捨此不用反而用遠景鏡頭去拍，表示有些東西是導演不願排除在景框之外的。

《青梅竹馬》裡的特寫鏡頭其作用都很清楚：侯孝賢到蔡琴家吃飯，蔡琴爸爸不小心把湯匙碰掉到地上，也不去撿，就順手拿了女兒蔡琴的來用，蔡琴只能自己彎身去撿掉在地上的湯匙（「權力就是爸爸」無誤）；以及妹妹林秀玲玩給姊姊蔡琴看的美國發條玩具（搭配侯導台詞：「美國也不是萬靈丹。」）。

到了《恐怖份子》就比較少用特寫了：影片後段李立群到西門町去找逃家少女王安，鏡頭從天橋上往下拍，遠景鏡頭中的西門町充滿了往來人潮，在李立群

出現以前，可能觀眾還以為只是個過場，其實它是個敘事鏡頭。

《牯嶺街少年殺人事件》，最後小四帶刀去學校堵小馬，是個距離不算近的中景鏡頭，一開始只看到他靠牆站著，後來聽到一聲金屬擊地的鏘鋃聲，然後他蹲下身去撿拾，觀眾這才知道他帶了刀；對比影片中段他騎腳踏車在黑夜中欲襲平日說話尖刻的鄰居胖叔卓明，楊導以中景對焦於走在路上喝醉了的卓明，但保留其後方的景深，小四騎腳踏車先是從後方與他擦身而過，卓明走啊走啊，我們發現小四偷偷騎了回來，直到遠處路燈下後又慢慢折回，小四的不懷好意直到他停車撿拾路邊磚塊才完全揭明，雖然結果反而是他救了心臟病發的卓明，但是整個過程小四的意圖透過這樣的鏡頭運用被完全呈現出來，不用任何言語，小四甚至沒怎麼露臉，觀眾完全可以明白他是怎樣到地獄邊緣走了一遭回來。整場戲懸疑緊張氣氛十足，連好萊塢一流的商業類型片都不一定能拍到如此程度，難怪馬丁・史柯西斯如此推崇此片，還特別找到楊導剪輯版進行數位修復。

又好比後來拍的《麻將》，王柏森在柯宇綸家樓下監視，他一直抬頭走來走去卻沒看到地上的狗屎，結果沾惹了一腳惡臭，這個鏡頭是從樓上往下俯拍，也是個大遠景鏡頭，楊導卻一點不怕觀眾沒注意到——「我拍了，你沒看到，那是你的問題。」我在心裡代替楊導這麼說。

所以《一一》的洋洋說：「因為你看不到，所以我拍給你看。」

十一，我的《獨立時代》

《獨立時代》廿年了。

當初參與過這部片的人今年都繳出了一些成績：陳湘琪演出錢翔導演的《迴光奏鳴曲》，有很高呼聲奪下今年金馬影后；王維明拍出了首部作《寒蟬效應》，法庭戲的呈現算是開創了台灣電影的新題材與新視野，成績也不容小覷；姜秀瓊赴日本拍了《寧靜咖啡館之歌》更是其生涯高峰，相信上映之後必獲台日觀眾好評；久未拍片的順子楊順清新片《獨一無二》亦已殺青就等上映，叫人好生期待；還有仍然相當活躍的鴻鴻閻鴻亞、拍片最多的陳以文，以及後起之秀卻掀起台灣電影新風潮的小魏魏德聖。

而我，這個當初沒什麼人理會的打雜小弟，在淡水河邊開了一間獨立書店且已撐了八年，現在終於出了一本影評集，也算是開創了我個人的「獨立時代」吧？

「正德啊，你是真的愛看電影吧？」楊導那天坐我機車後座時問了我這麼一句，但是機車逆風，不易交談，我只點了點頭，楊導後來也沒說什麼；但我後來想過，或許有一天我可以帶一本我的影評書給楊導看看，告訴他：「我是真的愛看電影。」

不是隨便哈啦的。

雖然這一天已經沒了。

2014.11.10

各位同仁：

婊子無情，戲子無義。這是我國民族性中對我們從事這行工作的傳統評價，從今天的報紙影劇版的胡言亂語，到三級片的暴力色情，無時無刻不在印證這種冷酷的鄙視。

在太習慣而且輕鬆套用的商業及市場的藉口和迷彩偽裝的掩飾之下，演藝行為往往不如豪華買醉場所的酒伴。而我們真正能感染大眾及對人性的照顧、關心、歌頌及安慰的善意，經常被惡意的稱為藝術，意識著自溺、賠本，而完全忽視我們的成果在市場造成的渴望及歡迎，甚至「藝術」這字眼已經不只長久以來代表了一種社會公敵的敵意，同時也帶著充分的侮辱及謾罵。

《獨立時代》除了有它應有的動人內容及耐久的震撼條件之外，它的主題也是直接地向這種混淆的社會價值觀及潛意識做正面的挑戰。這是一場決定性的戰役，它的後果並不只是你我個人的事業前途，它相關了我們未來的尊嚴、理想、工作品質、事業形象、市場迴響及其健康供求之良性循環及經濟效益。

《XXXX》、《XXXX》形式的近億或過億投資成本，並不能從台灣本身的客觀條件去建立這最決定性的正面決戰，正如台北捷運的暴發戶浪擲資金的揮霍行為。《獨立時代》的基本精神是必須使用最經濟的財務條件前提之下去證實創意及演藝實力所產生的爆發力。在最實效的非傳統起攻點作偷襲，發揮你我熟知的演藝人才的過人魅力及實力，爭取最有豐富實質的戰效。這也就是我們工作一年餘的原因，對我個人來說，這是一個責任，這個責任不是對我自己，也不是對任何一個別人，而是針對我們自己熱愛的這個善意的樂趣。如果沒有

這熱烈的樂趣，這一切的謀略及籌劃將只是一種無情的事業政策，在這個熱烈的樂趣之中，我們才能充分獲得對勝利的樂觀，我們才能得到充分的把握對一切成果勇於負責，我們才能有對這一切成果得到欣慰的權利。

行動的號角在即，我已盡力替每位的你因人施教地設計準備了完備的角色及崗位讓你去充分發揮你多年磨練心血中儲備的戰技，這篇文字並不只是一種對你的鼓勵，而是對你做一次拂曉攻擊前夕的提醒——你應該和我有一樣的信心及樂觀。如果你沒有的話，我不希望你參加這一次的行動，如果你有這同樣的信心及樂觀，我們都已互相盡力將戰技、戰略、作戰計畫及分工互助做了長期的演練，勝利將是屬於我們的！

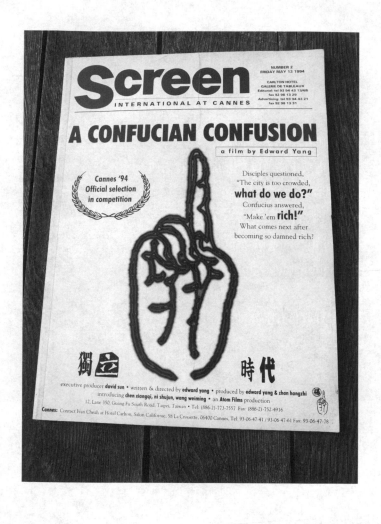

看電影的人
A Moviegoer

作者	詹正德
編輯	劉霽、詹正德
美術設計	陳文德
出版	有河 book、一人出版社

發行	一人出版社
地址	臺北市南京東路一段二十五號十樓之四
電話	(02) 2537-2497
傳真	(02) 2537-4409
網址	Alonepublishing.blogspot.com
信箱	Alonepublishing@gmail.com

總經銷	聯合發行股份有限公司
電話	(02) 2917-8022
傳真	(02) 2915-6275

出版日期	2014 年 11 月　初版
	2015 年 9 月　二版
定價	新台幣 500 元

國家圖書館出版品預行編目 (CIP) 資料

看電影的人 / 詹正德作 . -- 初版 . -- 臺北市：一人 . 2014.11
　面：　公分
ISBN 978-986-89546-5-6(平裝)
1. 電影 2. 影評 3. 文集
987.07　　103023077